柏紅秀 著

中國藝術研究叢書第一輯
3

唐代宮廷音樂文藝研究

蘭臺出版社

中國學術研究叢書系列
總編纂　党明放

中國藝術研究叢書第一輯

作 者：

陳雪華　易存國　柏紅秀　賀萬里　張　耀

張文利　李浪濤　黃　強　劉忠國　羅加嶺

《中國學術研究叢書》出版總序

党明放

國學，初指國立學校，明置中都國子學，掌國學諸生訓導政令。後改稱中都國子監，國子監設禮、樂、律、射、御、書、數等教學科目。

國學，廣義指中國歷代的文化傳承和學術記載，狹義指以儒學為主的中國傳統學說，根據文獻內容屬性，國學分經、史、子、集四類，各有義理之學、考據之學及辭章之學。

國學是以先秦經典及諸子百家為根基，涵蓋了兩漢經學、魏晉玄學、隋唐佛學、宋明理學、明清實學和同時期的先秦詩賦、漢賦、六朝駢文、唐詩宋詞元曲與明清小說等一脈特有而完整的文化學術體系，並存各派學說。

學術，指系統而專門的學問，是對客觀事物及其規律的學科化。學問，學識和問難，《周易》：「君子學以聚之，問以辯之。」而自成系統的觀點、主張和理論，即為學說，章炳麟《文略》：「學說以啟人思，文辭以增人感。」無論是學術、學問、學說，皆建立在以文化為主體之上。

「文化」一詞源於拉丁文 Colere，本義開發、開化。最早將其作為專門術語加以運用的是英國文化人類學創始人愛德華·泰勒（Edward.B. Tylor 1832–1917，他在《原始文化》書中寫道：「文化或文明是一個複雜的總體，它包括知識、信仰、藝術、道德、法律、風俗以及作為一個社會成員的個

人通過學習獲得的任何其他的能力和習慣。」

　　人類社會可劃分為政治部分、文化部分和經濟部分。一個國家，有其政治制度、文化面貌和經濟結構；一個民族，有其政治關系、文化傳統和經濟生活。在人類社會發展進程中，文化是「源」，文明是「流」。文化存異，文明求同。

　　文化是產生於人類自身的一種社會現象。《周易》云：「觀乎天文，以察時變。觀乎人文，以化成天下。」東漢史學家荀悅《申鑒》云：「宣文教以章其化，立武備以秉其威。」南齊文學家王融《〈曲水詩序〉云：「設神理以景俗，敷文化以柔遠。」

　　文化是人類的內在精神和這種內在精神的外在表現。文化具有多方的資源、特質、滯距，以及不同的選擇、衝突和創新。

　　文化分為物質文化、精神文化和制度文化。文化不僅在人類學、民族學、社會學、考古學，以及心理學中作為重要內涵，而且在政治學、歷史學、藝術學、經濟學、倫理學、教育學，以及文學、哲學、法學等領域的核心價值。

　　文化資源包括各種文化成果和形態。比如語言、文字、圖畫、概念、遺存、精神，以及組織、習俗等。其特性主要體現在文化資源的精神性、多樣性、層次性、區域性、集群性、共享性、變異性、稀缺性、潛在性以及遞增性。

　　歷史文化資源作為人類文化傳統和精神成就的載體，構成了一個獨立的文化主體，並具有獨特的個性和價值，可分為自然文化資源和社會文化資源，自然文化資源依靠文化提升品味，依靠時間形成魅力；社會文化資源包括人文景觀、歷史文化和民俗風情等。

　　民族文化資源具有獨特性、融合性和創新性，包括有形的文化資源和無形的精神文化資源，諸如：民俗節慶、遊藝文化、生活文化、禮儀文化、制度文化、工藝文化以及信仰文化等。

　　中國是一個多種宗教並存的國家，諸如佛教、道教、基督教、天主教

以及伊斯蘭教等，在漫長的歷史發展進程中，各類宗教和宗教派別形成了寶貴的宗教文化資源。宗教文化具有很大的包容性，幾乎囊括了從哲學、思想、文學、藝術到建築、繪畫、雕塑等方面的所有內容，並且具有很大的旅遊需求和開發價值。

文化資源具有社會功能和產業功能。社會功能具有明顯的時代性、可變性、擴張性、商品性、潛在性，以及滯後性，主要體現在促進文化傳播、加強文化積累、展現國民風貌、振奮民族精神、鼓舞民眾士氣和推動文明建設等方面。

文化是一個國家和民族的凝聚力、生命力和影響力的集中體現。人類文化的交往，一種是垂直式的，稱之為文化傳遞；一種是水平式的，稱之為文化傳播。垂直式的文化交往屬於文化積累，或稱文化擴散，能引發「量」的變化；水平式的文化交往屬於文化融合，或稱文化採借，能引發「質」的變化。一切文化最終將積澱為社會人群的內涵與價值觀，群體價值觀建築在利它，厚生，良善上，這族群的意識模式便影響了行為模式，有了利它，厚生為基礎的思維模式，文化出路便往利它，厚生，豐盛溫潤社會便因之形成。這個群體因有了優質文化而有了安定繁盛的社會，生活在其中的人們可以快樂幸福。

東漢王符《潛夫論》云：「天地之所貴者，人也；聖人之所尚者，義也；德義之所成者，智也；明智之所求者，學問也。」歷代學人為了文化進程，著手文獻整理，進行編纂，輯佚，審校，註釋，專研等，「存亡繼絕」整校出版文化傳承工作。

蘭臺出版社擬踵繼前人步伐，為推動時代文化巨輪貢獻禺人之力，對中國傳統文化略盡固本培元，守正創新，傳布當代學界學人，對構建中國傳統文化研究的成果，將之整理各類叢書出版，除冀望將之藏諸名山，傳諸百代之外，也將為學人努力成果傳布，影響更多人，建立更好的優質文化內涵。並將此整校編纂出版的重責大任，視其為出版者的神聖使命，期盼學界學人共襄盛舉！

蘭臺出版社長盧瑞琴君致力於中國文化文獻著作的整理出版，首部擬

策劃出版《中國學術研究叢書》，接續按研究主題分類，舉凡國家制度、歷史研究、經濟研究、文學研究、典籍史論，文獻輯佚、文體文論、地理資源、書法繪畫、哲學思想，倫理禮俗，律令監督，以及版本學、考古學、雕塑學、敦煌學、軍事學等領域，將分門別類，逐一出版。邀稿對象多為國內知名大學教授、社科機構研究員，以及相關研究領域裡的專家和學者的專業研究成果為主，或國家社會科學、文化部、教育部，以及省級社科基金項目的代表性科研成果，諸位教授主持國家社科基金重大招標項目，以及擔任部省級哲學、社會科學重大攻關項目首席專家，並且獲得不同層次、不同級別、不同等級的成果獎項為出版目標。

中國文化研究首部《中國學術研究叢書》的出版，將以此重要的研究成果，全新的文化視野，深邃厚重的歷史文化積澱和異彩紛呈的傳統文化脈絡為出版稿約。

清人張潮《幽夢影》云：「著得一部新書，便是千秋大業；注得一部古書，允為萬世弘功。」人類著述之根本在於人文關懷。叢書所邀作者皆清遠其行，浩博其學；學以辯疑，文以決滯；所邀書稿皆宏富博大，窮源竟委；張弛有度，機辯有序。

文搜百代遺漏，嘉惠四方至學。《中國學術研究叢書》開啟宏觀視覺，追溯本紀之源，呈現豐贍有趣的文化圖景。雖非字字典要，然殊多博辯，堪為文軌，必將為世所寶。

瑞琴君問序於鄙人，鄙人不才，輒就所知，手此一記，罔顧辭飾淺陋，可資通人借鑑焉。

<div style="text-align:right">王寅端月識於問字庵</div>

作者係文化學者、蘭臺出版社駐北京總編輯、中國學術研究叢書總編纂

自　序

　　唐代音樂文藝是中國古代音樂文藝的高峰之一，它對後世產生了極其深遠的影響。所謂「音樂文藝」，任中敏先生《《教坊記》箋訂》將之定義為「凡結合音樂之詞章與伎藝，茲簡稱曰『音樂文藝』」。唐代的音樂文藝亦簡稱為「唐藝」。就文學而言，舉凡聲詩、曲子詞、戲曲等，都可以在「唐藝」中找到其端倪，因此，無論是研究中國古代音樂還是研究中國古代音樂文藝，「唐藝」均是一個不可跨越的階段。

　　正由於此，任半塘先生在 20 世紀 50 年代後開創了「唐藝學」這一音樂與文學相交叉的學術領域，使得中國古代戲劇史和歌辭史的研究實現了一系列的重大突破。在唐藝學的研究中，半塘先生敏銳地將唐代「教坊」作為唐代音樂文藝研究的「鎖鑰」，這充分說明了唐代宮廷音樂文化是研究唐代音樂文藝的學術樞紐所在。

　　的確，當我們將目光投向唐代音樂文藝活動時，會發現唐代宮廷音樂無疑是最值得關注的。較之前代，唐代宮廷音樂機構擁有更多更完善的音樂機構，以負責不同場合的音樂表演；許多技藝一流的樂工和樂妓雲集於此；很多的音樂種類，如雅樂、清樂、凱樂、四方樂、散樂、燕樂等活躍其中；眾多的音樂表演伎藝諸如歌、舞、器樂演奏、大曲、戲弄和雜技等被表演並流傳後世；民間音樂通過各種管道得以進入宮廷實現藝術上的提升，宮廷創造和表演的音樂也在當時社會廣為流傳，形成了生動的雅俗交流的文化盛景。所有這些都彰顯唐代宮廷音樂文化是唐代音樂文化的一個重要縮影，它理應成為研究唐代音樂文藝的一個學術聚集點。因此，任半塘先生在規劃「唐藝學」學術工程時，已計畫在對《《教坊記》箋訂》、唐聲詩、唐戲弄、唐雜言、唐講唱、敦煌曲等作充分深入研究以後，要對「唐藝」作一整體性的闡述。可惜，任半塘先生最終沒有做完這項極富學術意義的

總結性工作就駕鶴西歸。

　　作為任中敏先生的再傳弟子，基於對任半塘先生所開拓的學術路徑的高度認同和對其學術思路的深切理解，本人選擇以唐代宮廷音樂文藝為研究對象，首次對此作整體性探討。作為一種整體闡述的初步工作，本文的主要學術意圖在於展現唐代宮廷音樂文藝的生存環境、唐代宮廷音樂文藝賴以存在的物質條件以及唐代宮廷音樂文藝的整體面貌，藉此展示唐代宮廷音樂文藝體現出來的「傳統」與「現代」、「雅文化」與「俗文化」、本土文化與外來文化、音樂技藝與文學創作等諸層關係，為今後學者們進一步深入研究唐代宮廷音樂文化的歷史結構打下扎實的基礎。

　　基於這一學術目標，本文主要由兩部分構成，一是整體研究，一是個案研究。就前者而言，又包括四個塊面：其一，唐代宮廷音樂機構的構成、職能及其歷史變遷；其二，唐代宮廷音樂活動參與者特別是樂人的構成、技藝培養及生活狀況；其三，唐代宮廷音樂的樂種及其歷史流變；其四，唐代宮廷音樂技藝及其歷史的沿革。

　　首先，唐代宮廷音樂機構主要包括太常寺、教坊、梨園，宣徽院與神策軍也會參與部分宮廷音樂表演。唐代太常寺在機構設置與表演職能等上面均有對前代有所繼承，其中負責音樂的主要是太樂署與鼓吹署，太樂署成員除了樂官以外，還包括具體負責音樂教授工作的樂正與協律郎、博士及助教等，還包括文、武二舞郎及散樂樂工。鼓吹署主要用於賞賜大臣和宮廷各種儀式場合。

　　唐代教坊是唐代宮廷俗樂的重要表演機構，雖然以「教坊」指稱機構在唐代早已出現，但作為俗樂表演機構，它成立於開元二年。玄宗最初設立它的直接目的是安置立功的藩邸散樂樂人和宦官，間接目的則使太常寺恢復到「制禮作樂」的傳統職能，實現儀式音樂與娛樂音樂的分離。它包括內教坊與外教坊，其中外教坊又包括左教坊與右教坊。教坊成員包括樂官、博士、樂工與樂妓等，其中樂官又包括教坊使、教坊副使、教坊都判官、教坊判官、教坊都知、教坊都都知等，教坊使往往由宦官充任，他們最初是由皇帝直接認命的，教坊樂妓具體又包括內人、宮人、擿彈家及兩院雜婦女等成員。教

坊的樂人除了最初從太常寺併入的以外，還有以下三種選拔方式：一是直接從民間物色選拔；二是靠地方舉薦或進獻；三是從宮內相關機構選拔。教坊的發展，除在「安史之亂」期間遭受過嚴重的破壞外，一直沒有中斷過。

唐代梨園作為音樂機構的專門稱謂，大致出現在玄宗執政時期，具體時間難以考證。作為音樂機構的梨園，裡面的樂工在盛唐時因為受到唐玄宗和楊貴妃的教授，故而又被當時社會譽為「梨園弟子」。梨園最初在盛唐設立時，它的樂人主要包括兩部分，一是從太常寺坐部伎選來的三百名樂工，一是居於宜春北院的數百名宮女。唐玄宗朝的梨園設有法部與小部音聲，法部主要表演法曲，小部音聲大約在天寶十載之後設立，它由三十多位十五歲以下的樂童組成；唐文宗朝梨園又設有仙韶院，用以表演〈雲韶樂〉。梨園樂官包括梨園使、梨園判官與梨園供奉官等，擔任梨園樂師的包括帝王與嬪妃，及士人才子等，民間樂工亦可成為梨園樂工。梨園根據樂工水準進行不同分部，有「第一部」、「名部」等說法。梨園所表演除了法曲外，還有歌舞等散樂。梨園受「安史之亂」打擊再也沒有興盛起來，但至唐末一直存在。

宣徽院在唐玄宗朝就參與宮廷音樂表演，在德宗朝倍受恩寵，唐文宗朝參與雅樂建制，負責〈雲韶法曲〉的管理，一直到唐末仍然存在。神策軍隸屬於北衙禁軍，在唐德宗朝受帝王恩寵，因而參與宮廷音樂活動，在唐穆宗及唐敬宗朝極為活躍，它的音樂表演活動一直持續到唐末。

其次，唐代宮廷音樂活動的參與者除了宮廷樂人以外，還包括帝王、后妃、朝臣與士人才子等。本書據現存典籍對宮廷樂人進行了詳細的考證，其可考的太常樂人約 14 名，教坊樂人約 51 名，梨園樂人約 18 名，除此以外，來自市井或寺廟的可考樂人約 7 名，其他姓名可考但不知其所屬機構的約有 58 名，總計約有 148 名。以時代來分，這些樂人活躍在開元天寶以前的約 11 名，活躍在開元天寶間的約 64 名，在開元天寶以後的約 73 名。以機構來考察，教坊中產生的著名樂人最多，以時間來考察，盛唐時產生的著名樂人最多。由此可見教坊及盛唐音樂在終唐一代所處的不可撼動的

地位。在可考的 148 名宮廷樂人中，可以確證為胡人的數量僅為 7 名，若是依向達「昭武九姓之苗裔」的胡人漢姓為依據來考察，則為 14 名，無論是 7 名還是 14 名，胡樂人在當時宮廷樂人中所占比例均極小。此比例顯然可以促進我們對學界所言「唐代胡樂大盛」及「胡樂入華而詞生」等傳統觀點進行再反思。

　　唐代的帝王幾乎均熱衷於音樂，造成這種現狀的原因很多，中晚唐時的這種狀況則與宦官專權密切相關。關於這點，在本書下編的個案研究中，將通過唐文宗建制雅樂及其失敗一事具體論述。從盛唐開始，士人更廣泛地參與到宮廷音樂活動，這與朝廷的鼓勵及宮廷因為音樂的繁榮而對歌詞需求驟增密切相關。限於篇幅，本書沒有對之詳細展開。

　　再次，就唐代宮廷音樂樂種而言，大致包括雅樂、清樂、燕樂、凱樂、四方樂、俗樂及散樂等。唐代雅樂建制大致分為唐太宗、唐高宗與武則天、唐玄宗、唐肅宗和唐昭宗五個時期，通過對雅樂的樂曲、樂舞及樂詞進行考察，指出它終唐一代的特點是簡陋。至於其原因，在本書的下篇個案研究中，考察唐太宗音樂思想的影響及唐文宗雅樂建制活動始終時有相對深入地闡釋。唐代清樂是對南朝清樂的直接傳承，在初唐及盛唐早期，由太樂署負責教授它。《通典》所謂清樂的消失，正如丘瓊蓀所言，是用吳聲演唱的表演方式在宮廷的消失，而不是清樂作為樂種在當時社會的消失。唐代「燕樂」既指稱樂部又指稱樂種。就樂部而言，它既指唐太宗朝由張文收製作的樂曲，此時它是作為九部伎、十部伎和坐部伎中的一伎樂曲而存在的，同時它又是作為這些樂部的總稱而存在的。唐代燕樂以功能可分為儀式燕樂與娛樂燕樂，其中娛樂燕樂是它的主體。從唐玄宗朝開始，宮廷燕樂有了新的來源，即民間所獻之樂。唐代凱樂由太常鼓吹署負責，樂曲主要有四首。結合相關文獻，對唐代四方樂的具體歷史沿續及具體表演構成作了梳理。唐代散樂較之前代更為興盛，在太常寺、教坊、神策軍甚至內閑廄及五坊中均有表演，內容可分為幻術、雜伎、歌舞戲及婆羅門等。

　　最後還對唐代宮廷音樂表演伎藝進行了考察，包括唱歌、舞蹈、器樂、大曲、戲弄等。唐代宮廷舞蹈以功能可分為雅舞與雜舞，其中雜舞以表演

強度又可分為健舞與軟舞；以表演形式可分為獨舞、對舞與隊舞。除此以外還有字舞、花舞與獸舞等，獸舞又包括馬舞與象舞等。本書詳細論及了〈柘枝舞〉與〈劍器舞〉。唐代宮廷器樂演奏家，有名可考者，以華人為主體，胡人數量極少；琵琶的表演技法有了更新，增加了「搊彈」法；器樂的演奏方法出現了「犯聲」與「移調」。大曲在太常、教坊與梨園中均有表演，結合現存唐人典籍及當代專家們的研究，統計出唐大曲曲目約有129篇之多。唐大曲的結構包括「散序」、「中序」及「破」等。宋人對於唐大曲表述有諸多的術語，但所指很難確定。唐戲弄，包括《大面》、《撥頭》、《踏搖娘》、《窟儡子》、《蘇中郎》等歌舞戲，以及《合生》、《義陽主》、參軍戲、弄假婦人、弄癡、弄孔子、戲三教、《樊噲排君難戲》等，本文對上述所列舉的戲弄的產生、內容及具體表演等進行了詳盡地描述。唐代宮廷雜技主要有角抵、毬技、拔河、競渡、竿技、筋斗、繩伎、猴戲等。

　　除了整體研究以外，本著作還對唐代宮廷音樂伎藝中一些有價值的問題作進一步更為深入的探討。涉及內容及所得結論如下：一、唐代第一任教坊使為范安及，從范安及的任職經歷，可以證明唐玄宗設立教坊的直接目的之一是安置寵信的宦官。二、唐代仗內教坊是一個獨立的宮廷音樂機構，至遲在唐德宗建中年間建立，與太常寺、教坊為並列關係。三、中晚唐教坊打破了盛唐教坊的封閉，向民間全面開放，但在創新能力上卻沒有超越盛唐。四、唐太宗的音樂思想較之教條僵化的儒家音樂思想有了新變，即將政治視為決定人心哀樂及國家存亡的決定因素而非音樂。這種音樂思想對於當時音樂的發展、政治的建設有著積極的意義，並且影響深遠。五、唐文宗修建雅樂的動機不是為了音樂建制而是為了打擊專權的宦官，這一事件表明宦官與唐代宮廷音樂發展關係密切。唐代宮廷音樂所呈現出來的雅樂簡陋與俗樂繁榮之狀況，既與唐太宗的音樂思想有關，又與中晚唐宦官專權密切相關。五、唐代著名的樂人李龜年的真實身分並非梨園弟子，而是市井樂人，他在盛唐後期出入於宮廷及貴族宴樂，進行音樂表演，是盛唐後期宮廷音樂逐漸向民間開放的一個鮮明例證。六、潑寒胡戲在南北朝時期已傳入中國，初唐時期深受皇室成員及百姓的喜愛，唐玄宗登基不久被下詔禁止，但是其諸多的音樂元素卻並沒有因此消亡，而是充分地與

本土的歌舞及戲弄等進行融合，並且在宮廷及民間變相流衍，進而成為唐以後「戲曲」產生所依託的歷史文化基礎之一。這一個案是胡戲入華以後命運發展的典型，它與唐代宮廷胡漢樂人比例一樣，能夠引發我們對學術界所謂的「唐代胡樂大盛」及「胡樂入華而詞生」等傳統學術觀點進行重新的思考。七、通過對唐代最著名的〈破陣樂〉與〈霓裳羽衣曲〉從起源、流變及音樂特點等多方面進行詳細地考證，說明：1、唐代雅樂與俗樂並非涇渭分明，從某種意義上來講，聯繫大於區別；2、唐人對華樂並非一味排斥，對胡樂亦並非一味地接受。

目前，學術界對於唐代宮廷音樂文藝作整體性研究尚不多見，本著作屬於初步嘗試。在具體撰寫時，對於那些學術界已作充分研究的問題，選擇從略從簡作表述，對尚未涉及或述之較少的則進行從重從詳的探討，目的在於為今後學界對唐代文藝的深入研究提供一個全景性的參照。

限於學識，本著作的研究必有諸多不如人意處，種種疏漏、謬誤之處，敬請學界前輩和同仁指正。

目　錄

上編

唐代宮廷音樂文藝整體研究

第一章　唐代的宮廷音樂機構

　　中國古代歷朝之「文治」，「制禮作樂」乃是首要工作之一。其「樂」，大分之有祭祀儀式之樂與娛樂之樂兩類；後者是宮廷之樂事實上的主體，是宮廷音樂文藝繁榮的主要實現者。而在實現機制上，宮廷音樂文化的建樹，是由宮廷音樂機構來主要承擔的。唐代宮廷的音樂機構，以傳統的太常寺、教坊和梨園三大機構為主幹。除此之外，還有其他一些輔助性機構，如宣徽院，《唐會要‧雜錄》「八年四月，詔除借宣徽院樂人官宅制。自貞元以來，選樂工三十餘人，出入禁中。宣徽院長出入供奉，皆假以官第，每奏伎樂稱旨，輒厚賜之。及上即位，令分番上下，更無他錫，至是收所借」[1]；如左、右神策軍，《舊唐書‧穆宗》「（元和十五年）自是凡三日一幸左右軍及御宸暉、九仙等門，觀角抵、雜戲」[2]、《資治通鑑‧唐紀五十七》「憲宗元和十五年」「丁亥，上幸左神策軍觀手搏雜戲」[3]等。本章所述的唐代宮廷音樂機構，以三大音樂機構為主，對於那些兼有音樂活動的機構則帶述之。

1　宋‧王溥，《唐會要》，上海：上海古籍出版社，2006，卷 34，頁 735。
2　後晉‧劉昫，《舊唐書》，北京：中華書局，1997，卷 16，頁 476。
3　宋‧司馬光，《資治通鑑》，北京：中華書局，2005，卷 241，頁 7778。

第一節　太常寺

一、先唐太常寺的歷史沿革

太常寺是執掌郊廟禮樂祭祀事務之機構。上古時期，執掌郊廟祭祀者被稱為「秩宗」，《史記·帝舜》：「（舜曰）嗟！伯夷，以汝為秩宗，夙夜維敬，直哉維靜潔」，「〔集解〕鄭玄曰：『（秩宗）主次秩尊卑。』〔正義〕：『若太常也。』。」[4] 周代，「秩宗稱「宗伯」，至秦則稱「奉常」。」《宋書·百官上》：「（秩宗）周時曰宗伯，是為春官，掌邦禮。秦改曰奉常。」[5] 《唐六典·太常寺》注曰：「秦曰奉常，典宗廟禮儀。」[6]

西漢初，國家承秦制，掌祭祀者亦稱奉常，叔孫通為第一任奉常，《漢書·禮樂志第二》：「漢興，撥亂反正，日不暇給，猶命叔孫通制禮儀，以正君臣之位。高祖說而歎曰：『吾乃今日知為天子之貴也！』以通為奉常，遂定儀法，未盡備而通終。」[7]

漢景帝時，改奉常為太常，《漢書·百官公卿表七上》：「景帝中六年更名太常。」[8] 唐代顏師古注之曰：「太常，王者旌旗也，畫日月焉，王有大事則建以行，禮官主奉持之，故曰奉常也。後改曰太常，尊大之義也。」[9] 可見「太常」一詞，原義指禮官行禮時所持之旗幟，後遂以太常為執掌禮樂機構之稱名。

西漢末年，王莽執政時，又依古制將太常更名為秩宗。西漢朝，太常所設官員甚多，《漢書·百官公卿表第七上》：「屬官有太樂、太祝、太宰、太史、太卜、太醫六令丞，又均官、都水兩長丞，又諸廟寢園食官令長丞，有廱太宰、太祝令丞，五時各一尉。又博士及諸陵縣皆屬焉。」[10]

4　漢·司馬遷，《史記》，北京：中華書局，2002，卷1，頁29，頁41。

5　梁·沈約，《宋書》，北京：中華書局，1974，卷39，頁1228。

6　唐·李林甫等，《唐六典》，北京：中華書局，2002，卷14，頁394。

7　漢·班固，《漢書》，北京：中華書局，1996，卷22，頁1030。

8　同上註，卷19上，頁726。

9　同上註，卷19上，頁726。

10　同上註，卷19上，頁726。

東漢依西漢舊制，又更名為太常。據《後漢書・百官二・太常》所載，當時所置成員有太常卿、太史令丞、博士祭酒與博士、太祝令丞、太宰令丞、大予樂令丞、高廟令、世祖廟令、先帝陵令丞、先帝陵食官令等。[11]

三國時，太常一度又稱奉常。《三國志・魏書二・文帝丕》載魏文帝曹丕黃初元年將奉常仍命名為太常[12]，設「太常博士」掌之；《晉書・職官》：「太常博士，魏官也。魏文帝初置，晉因之。掌引導乘輿。王公已下應追諡者，則博士議定之。」[13]

晉沿魏制，《晉書・職官》所列太常之官員有「博士、協律校尉員，又統太學諸博士、祭酒及太史、太廟、太樂、鼓吹、陵等令，太史又別置靈臺丞」[14]。東晉哀帝時，太常被取締，《晉書・職官》：「及渡江，哀帝省并太常、太醫以給門下省。」[15]

南北朝時期，南朝宋齊依晉制，太常建制幾無變化。據《舊唐書・職官三・太常寺》載梁代始將「太常」名為「太常寺」，最高官員曰：「太常卿。」[16]《隋書・百官上・南朝梁官制》：「諸卿，梁初猶依宋、齊，皆無卿名。天監七年，以太常為太常卿。」[17]此後各代因襲之。梁太常寺所設官員較前有所增加，《隋書・百官上・南朝梁官制》：「金紫光祿大夫，統明堂、二廟、太史、太祝、廩犧、太樂、鼓吹、乘黃、北館、典客館等令丞，及陵監、國學等。又置協律校尉、總章校尉監、掌故、樂正之屬，以掌樂事；太樂又有清商署丞，太史別有靈臺丞。詔以為陵監之名，不出前誥，且宗廟憲章，既備典禮，園寢職司，理不容異，諸正陵先立監者改為令。於是陵置令矣。」[18]

北方諸朝，建制與梁相似，太常寺設置職位名目繁多，《隋書・百官中・北齊官制》：「其屬官有博士、協律郎、八書博士等員。統諸陵、太廟、太

11　南朝宋・范曄，《後漢書》，北京：中華書局，1996，卷25，頁3571、頁3574。

12　晉・陳壽，《三國志》，北京：中華書局，1985，卷2，頁78。

13　唐・房玄齡，《晉書》，北京：中華書局，1974，卷24，頁736。

14　同上註，頁735、頁736。

15　同上註，頁737。

16　後晉・劉昫，《舊唐書》，北京：中華書局，1997，卷44，頁1872。

17　唐・魏徵，《隋書》，北京：中華書局，1973，卷26，頁724。

18　同上註，頁724。

樂、衣冠、鼓吹、太祝、太史、太醫、廩犧、太宰等署令、丞。而太廟兼領郊祠、崇虛二局丞，太樂兼領清商部丞，鼓吹兼領黃戶局丞，太史兼領靈臺、太卜二局丞。」[19]

至隋，高祖與煬帝對太常寺作過兩次建制，設置的官員有所不同。如《隋書・百官下・隋高祖時官制》：「太常寺又有博士四人，協律郎二人，奉禮郎十六人。統郊社、太廟、諸陵、太祝、衣冠、太樂、清商、鼓吹、太醫、太卜、廩犧等署。各置令、丞。郊社署又有典瑞。太祝署有太祝。太樂署、清商署，各有樂師員。鼓吹署有哄師。太醫署有主藥、醫師、藥園師、醫博士、助教、按摩博士、祝禁博士等員。太卜署有卜師、相師、男覡、女巫、太卜博士、助教、相博士、助教等員。」[20]如《隋書・百官下・隋煬帝官制》：「太常寺罷太祝署，而留太祝員八人，屬寺。後又增為十人。奉禮減置六人。太廟署又置陰室丞，守視陰室。改樂師為樂正，置十人。太卜又省博士員，置太卜正二十人，以掌其事。太醫又置醫監五人，正十人。罷衣冠、清商二署。」[21]

先唐「太常」機構之沿革略如上述。而其機構之職能，先唐歷代亦大致一脈相沿而略有演變。

「太常」的主要職能為製樂和作樂。此一傳統，上古已然。《史記・五帝本紀・舜》載夔典樂以教冑子；《周禮・春官宗伯第三》載周代宗伯掌禮樂，故屬官之一部為樂官樂人，如大司樂、樂師、大胥、小胥、大師、小師、瞽矇、眡瞭、典同、磬師、鍾師、笙師、鎛師、韎師、旄人、籥師、籥章、鞮鞻氏、典庸器、司干等。此一格局，歷代相沿。

漢代，太常專設伎樂機關進行音樂創作與表演。《後漢書・百官二・太常》中李賢在注中詳述了漢代太常伎樂成員的構成及選拔標準，「（太常）掌伎樂。凡國祭祀，掌請奏樂，及大饗用樂，掌其陳序」、「《漢官》曰：『員吏二十五人，其二人百石，二人斗食，七人佐，十人學事，四人守學事。

19　唐・魏徵，《隋書》，北京：中華書局，1973，卷27，頁755。

20　同上註，卷28，頁776。

21　同上註，卷28，頁797。

樂人八佾舞三百八十人。』盧植《禮》注曰：『大予令如古大胥。漢大樂律，卑者之子不得舞宗廟之酎。除吏二千石到六百石，及關內侯到五大夫子，取適子高五尺已上，年十二到三十，顏色和，身體修治者，以為舞人』」、「盧植《禮》注曰：『大樂丞如古小胥』」。[22]《後漢書·禮儀中·朝會》李賢在注引蔡邕《禮樂志》，它反映了漢代大予樂的內容，「漢樂四品，一曰大予樂，典郊廟、上陵、殿諸食舉之樂。郊樂，《易》所謂『先王以作樂崇德，殷薦上帝』，〈周官〉『若樂六變，則天神皆降，可得而禮也。』宗廟樂，〈虞書〉所謂『琴瑟以詠，祖考來假』，《詩》云『肅雍和鳴，先祖是聽。』食舉樂，〈王制〉謂『天子食舉以樂』，〈周官〉『王大食則令奏鍾鼓』」[23]。

　　漢代太常所掌之樂，除太樂與大予樂外，還有黃門鼓吹。鼓吹是漢代一種重要的音樂品類，人們通常將漢代的鼓吹分為黃門鼓吹、騎吹、橫吹與短簫鐃歌四類，其中尤以黃門鼓吹為著名，蔡邕在《禮樂志》中將它視為漢代音樂四品之一。黃門鼓吹是天子宴群臣時所用之樂，隸屬於太常寺。《後漢書·孝安帝》李賢注「黃門鼓吹」時述及了它的人員構成，「〈漢官儀〉曰：『黃門鼓吹百四十五人，羽林左監主羽林八百人，右監主九百人。』」[24]在東晉時，黃門鼓吹與太樂的關係一度有變化，《唐六典·太常寺》注有「元帝省太樂并于鼓吹；哀帝又省鼓吹，而存太樂。」[25]

　　從《晉書·職官》來看，晉代太常寺中的音樂機構與漢時相同，亦為太樂與鼓吹署。《晉書·樂上》載晉代負責雅樂的機構大致包括太樂、總章、鼓吹與清商，其中太樂與鼓吹署是太常中並列的機構。

　　從《唐六典·太常寺》中對鼓吹署的注來看，南朝劉宋與齊朝都沒有設「鼓吹署令」一職，可推測這兩朝可能未設鼓吹署。至梁代，太常中的音樂機構則有太樂與鼓吹。《隋書·音樂上》載梁代鼓吹署中的樂章與劉宋有所不同，將原來的十六曲進行刪減，只留十二曲以應四時節氣，並更改了其曲名。並且在天監七年，將鼓吹正式用於廟祀。同時，據《隋書·百官中·南

22　南朝宋·范曄，《後漢書》，北京：中華書局，1996，卷25，頁3573。

23　同上註，卷5，頁3130。

24　同上註，卷5，頁208。

25　唐·李林甫等，《唐六典》，北京：中華書局，2002，卷14，頁406。

朝梁官制》載，梁代太常寺之太樂較晉進一步擴大，清商署被併入其中，並增設協律校尉、總章校尉監等執掌音樂之事。

關於北魏太常寺中的音樂機構，史料無直接記載。但從《隋書・百官中・北齊官制》來看，北齊太常中的音樂機構有太樂與鼓吹，太樂亦包括清商署以掌清商樂；鼓吹的功能較之南朝梁代有所擴大，增掌百戲、鼓吹樂人及樂人服裝等事。百戲，源於秦漢的角抵戲，在漢代主要用於宴會外國使臣，旨在誇示漢王朝聲威。漢代以後，百戲深得帝王們的喜愛，北魏祭祀亦用之，至北齊更是大盛。北齊將百戲納入鼓吹，可能與百戲表演以鼓為伴奏樂器有關。而從鼓吹署的職能看，鼓吹樂在當時的儀式音樂與娛樂音樂中均頗具影響力，並有相當數量的樂人。

從《隋書・百官下》中記述的隋高祖時官制及隋煬帝時官制來看，隋高祖與隋煬帝時太常寺的音樂品類有所不同。隋高祖時太常執太樂、清商與鼓吹，三者並列，無令、丞與樂師等樂官設置；隋煬帝時，太常寺只有太樂與鼓吹二署，清商罷除。

通過對上古至隋「太常」發展史的勾勒可以看出，作為國家典禮作樂之機構，它在上古即已存在，歷代更替而太常寺建制始終保持著歷史延續性並有所擴展，從最初只有太樂署，逐步增加鼓吹署、清商署，其功能亦從單一的祭祀之用而變為兼娛樂之享，唐代太常寺的格局亦大體如是。

二、唐代的太常寺

唐代建國之初，多承隋制。故亦設立太常寺，以負責禮樂以事郊廟社稷。然終唐一代，太常稱謂多次發生改動，相關文獻有載大致如下：

1.《唐六典・太常寺》注曰：「龍朔二年改為奉常，咸亨元年復舊。光宅元年改為司禮，神龍元年復故。」[26]

2.《通典・職官七・太常卿》曰：「龍朔二年改太常為奉常。咸亨元年復舊。光宅元年改太常為司禮，神龍初復舊。」[27]

26　唐・李林甫等，《唐六典》，北京：中華書局，2002，卷14，頁394。
27　唐・杜佑，《通典》，北京：中華書局，2003，卷25，頁693。

3. 《舊唐書・職官三・太常寺》注曰：「龍朔二年改太常為奉常，光宅改為司禮卿，神龍復為太常卿也。」[28]

4. 《新唐書・百官三・太常寺》注曰：「龍朔二年，改太常寺曰奉常寺，九寺卿皆曰正卿，少卿曰大夫。武後光宅元年，復改太常寺曰司禮寺。」[29]

5. 《唐會要・太常寺》：「龍朔二年，改為奉常正卿。咸亨元年，復舊。光宅元年，改為司禮寺。神龍元年，復為太常卿。」[30]

從上述記載看，五則史料都記載太常寺在龍朔二年曾改為「奉常」；三則材料記載咸亨元年復改奉常寺為「太常寺」，兩則沒有提及；五則史料都記載武后光宅元年又進行了更名，均更名為「司禮寺」；四則史料都曰神龍元年復稱為「太常卿」。由此來看，太常寺這一機構稱名在唐初至神龍曾有過太常寺——奉常寺——司禮寺——太常寺之變遷過程。神龍元年以後，固定為太常寺，此後不再有變。

唐代太常寺的音樂機構，諸史料所述略有不同。《唐六典・太常寺》曰太常寺：「以八署分而理焉：一曰郊社，二曰太廟，三曰諸陵，四曰太樂，五曰鼓吹，六曰太醫，七曰太卜，八曰廩犧，總其官屬，行其政令；少卿為之貳。」[31]《舊唐書・職官三・太常寺》記載與《唐六典》同。然《通典・職官七・太常卿》則少「諸陵署」而有七署：郊社、太公廟、太樂、鼓吹、太醫、太卜、廩犧，署各有令，少「諸陵」。[32]《新唐書・百官三・太常寺》亦曰其有七署，然無「太廟」與「諸陵」而有「諸祠廟」。看來「太廟」與「諸陵」本職工作相近，後並為一署，而稱者各沿舊習，故有微異。同時，唐初太常寺尚有衣冠署，不久便廢，《新唐書・百官三・太常寺》：「初，有衣冠署，令，正八品上；貞觀元年，署廢。」[33]

在太常寺諸多的分支機構中，與音樂直接相關的機構主要有二：一為太

28　後晉・劉昫，《舊唐書》，北京：中華書局，1997，卷44，頁1872。

29　宋・歐陽修、宋祁等，《新唐書》，北京：中華書局，1986，卷48，頁1241。

30　宋・王溥，《唐會要》，上海：上海古籍出版社，2006，卷65，頁1340。

31　唐・李林甫等，《唐六典》，北京：中華書局，2002，卷14，頁394。

32　唐・杜佑，《通典》，北京：中華書局，2003，卷25，頁693。

33　宋・歐陽修、宋祁等，《新唐書》，北京：中華書局，1986，卷48，頁1241。

樂署，一為鼓吹署，負責宮廷音樂的創作與表演及樂人的培養與管理等。

（1）太樂署

太樂署職能，乃負責祭祀與朝會的音樂表演，以及執掌樂工習樂、管理樂人簿籍等。其成員構成，史料記載不盡相同。《唐六典・太常寺》載其有令、丞各一，從七品下，並有注曰：「隋太常寺統太樂令、丞二人。皇朝因之。開元二十三年，各減一人。」[34] 丞一人，從八品下，並注曰：「歷代皆有一人，隋置二人，皇朝因之，開元二十三年減一人。」[35] 此外，尚有樂正八人，從九品下，典事八人，文武二舞郎一百四十人。

《通典・職官七・太常卿》記之甚簡：「隋有太樂令、丞各一人，大唐因之。」[36]

《舊唐書・職官三・太常寺》記之稍詳，計包括令、丞、府、史、樂正、典事、掌固、文武二舞郎，「令一人，從七品下。丞一人，從八品下。府三人，史六人。樂正八人，從九品下。典事八人，掌固八人，文武二舞郎一百四十人。」[37]

《新唐書・百官三・太常寺》則云其制有令、丞、樂正：「令二人，從七品下；丞一人，從八品下；樂正八人，從九品下。」[38]

由此可知，唐代太樂署成員曾有過變動，惜詳情已難確考。

太樂署中的樂正，負責教授樂工。教授的內容及教授的期限有明確規定。《唐六典・太常寺》中「協律郎」注有：

> 太樂署教樂：雅樂大曲，三十日成；小曲，二十日。清樂大曲，六十日；
> 大文曲三十日，小曲，十日。燕樂、西涼、龜茲、疏勒、安國、天竺、
> 高昌大曲，各三十日；次曲，各二十日；小曲，各十日。高麗、康國

34　唐・李林甫等，《唐六典》，北京：中華書局，2002，卷 14，頁 402。

35　同上註，頁 402。

36　唐・杜佑，《通典》，北京：中華書局，2003，卷 25，頁 696。

37　後晉・劉昫，《舊唐書》，北京：中華書局，1997，卷 44，頁 1874。

38　宋・歐陽修、宋祁等，《新唐書》，北京：中華書局，1986，卷 48，頁 1243。

一曲。[39]

協律郎，是為「督學」，負責監督樂正之教授，禁其教習淫聲、過聲、凶聲與慢聲。所謂的淫聲、過聲、凶聲與慢聲，《唐六典・太常寺》注之曰：「淫聲，若鄭、衛者；過聲，失哀樂之節者；凶聲，亡國之聲，音若桑間濮上者；慢聲，不恭者也。」[40]

樂正要定期接受考核，根據考核結果以決定其是否升遷：

> 凡習樂立師以教，每歲考其師之課業，為上、中、下三等，申禮部；十年大校之，若未成，則又五年而校之，量其優劣而黜陟焉。[41]（《唐六典・太常寺》「太樂署」條）

> 凡習樂，立師以教，而歲考其師之課業為三等，以上禮部。十年大校，未成，則五年而校，以番上下。[42]（《新唐書・百官三・太常寺》）

考核的週期有一年、五年、十年，考試的結果，《唐六典・太常寺》有注曰：「諸無品博士隨番少者，為中第；經十五年，有五上考者，授散官，直本司。」[43]

太樂署中的樂工，包括文、武二舞郎和散樂樂工。文、武二舞郎的選拔比較嚴格，一般為良家子弟，《唐六典・尚書刑部》「都官郎中」條注「其餘雜伎則擇諸司之戶教充」曰：

> 官戶皆在本司分番，每年十月，都官按比。男年十三已上，在外州者十五已上，容貌端正，送太樂，十六已上，送鼓吹及少府教習。[44]

《通典・樂六・清樂》亦曰：

> 昔唐虞訖三代，舞用國子，欲其早習於道也；樂用瞽師，謂其專一也。

39　唐・李林甫等，《唐六典》，北京：中華書局，2002，卷14，頁399。
40　同上註，頁399。
41　同上註，頁406。
42　宋・歐陽修、宋祁等，《新唐書》，北京：中華書局，1986，卷48，頁1243。
43　唐・李林甫等，《唐六典》，北京：中華書局，2002，卷14，頁406。
44　同上註，卷6，頁193。

> 漢魏以來，皆以國之賤隸為之，唯雅舞尚選用良家子。國家每歲閱司
> 農戶，容儀端正者歸太樂，與前代樂戶總名「音聲人」。歷代滋多，
> 至有萬數。[45]

因此，文、武二舞郎成員較為固定。散樂成員則是從地方州縣抽調而來，凡被徵調者，名字皆被增加載入太常寺戶簿，以服役形式參加培訓與表演。《唐六典・太樂署》注「凡樂人及音聲人應教習皆著簿籍，核其名數而分番上下」。曰：

> 短番散樂一千人，諸州有定額。長上散樂一百人，太常自訪召。關外
> 諸州者分為六番，關內五番，京兆府四番，並一月上；一千五百里外，
> 兩番併上。六番者，上日教至申時；四番者上日教至午時。[46]

從上引文看，唐太常寺散樂樂工有短期服役和長期服役，短期樂工由各州縣按比例抽調；長期服役者則由太常寺親自選拔，選拔的人數較文、武二舞郎為多。

貞觀年間，太樂署散樂樂人的數量開始刪減並相對固定，《唐會要・散樂》：「貞觀二十三年十二月詔，諸州散樂太常上者，留二百人，餘並放還。」[47]

另外，太樂署負責教授樂工的尚有博士，博士與樂工一同要定期接受考核，並根據考核結果區分等級，決定是否升遷：

> 博士教之，功多者為上第，功少者為中第，不勤者為下第，禮部覆之。
> 十五年有五上考、七中考者，授散官，直本司，年滿考少者，不敘。
> 教長上弟子四考，難色二人、次難色二人業成者，進考，得難曲五十
> 以上任供奉者為業成。習難色大部伎三年而成，次部二年而成，易色
> 小部伎一年而成，皆入等第三為業成。業成、行修謹者，為助教；博
> 士缺，以次補之。長上及別教未得十曲，給資三之一；不成者隸鼓吹署。
> 習大小橫吹，難色四番而成，易色三番而成；不成者，博士有謫。內

45　唐・杜佑，《通典》，北京：中華書局，2003，卷146，頁3718。
46　唐・李林甫等，《唐六典》，北京：中華書局，2002，卷14，頁406。
47　宋・王溥，《唐會要》，上海：上海古籍出版社，2006，卷33，頁714。

教博士及弟子長教者，給資錢而留之。[48]（《新唐書・百官三・太常寺》）

　　從「十五年有五上考、七中考」看，考核非常嚴格，考核通過的樂工可以獲得升為助教、博士的機會，不合格者則會從太樂署退到鼓吹署中，並且負責教授工作的博士亦會受到牽連。因此不接受樂師教授的樂工，有時會受到樂師們的鞭撻，梁涉〈對樂師教舞判〉有「甲年十三，為國子，樂師教之舞象，甲不受命，樂師將撻，甲云：違禮，不伏。」[49]

　　太樂署中的優秀樂工，不但會晉升為助教、博士乃至樂官，有些尚可進入士流，成為朝廷命官，唐初高祖頒布的〈太常樂人蠲除一同民例詔〉：

> 太樂人，今因罪謫入營署，習藝伶官，前代以來，轉相承襲。或有衣冠世緒，公卿子孫，一沾此色，後世不改。婚姻絕於士類，名籍異於編甿。大恥深疵，良可哀愍。朕君臨區宇，思從寬惠，永言淪滯，義存刷蕩。其大樂鼓吹諸舊人，年月已久，世代遷易，宜得蠲除，一同民例。但音律之伎，積學所成，傳授之人，不可頓闕，仍依舊本司上下，若已仕官，見入班流，勿更追呼，各從品秩。自武德元年以來配充樂戶者，不入此例。[50]

　　高祖此制，頗遭士夫非議，太常樂人安叱奴曾被高祖授予散騎常侍，位居五品，致有李綱上〈諫以舞人安叱奴為散騎常侍疏〉以勸諫：「方今新定天下，……而先令舞人致位五品，鳴玉曳組，趨馳廊廟，故非創業垂統、貽則子孫之道也。」[51]然反響甚微，聖旨之下，樂人入官者頗有其人，《唐會要・論樂》在高祖此詔書後注曰：

> 樂工之雜士流，自茲始也。太常卿竇誕，又奏用音聲博士，皆為大樂鼓吹官僚，於後等簧琵琶人白明達，術逾等夷，積勞計考，並至大官。自是聲伎入流品者，蓋以百數。[52]

48　宋・歐陽修、宋祁等，《新唐書》，北京：中華書局，1986，卷48，頁1243。

49　清・董誥等，《全唐文》，上海：上海古籍出版社，1995，卷407，頁1842。

50　同上註，卷1，頁5。

51　同上註，卷133，頁589。

52　宋・王溥，《唐會要》，上海：上海古籍出版社，2006，卷33，頁714。

　　當然，入官畢竟不是樂人的正常歸宿，一般樂工只能安於其位，但有免除其他徭役的優惠。《唐會要·散樂》：「神龍三年八月勅，太常樂鼓吹散樂音聲人，並是諸色供奉，乃祭祀陳設，嚴警鹵簿等用，須有矜恤，宜免征徭雜科。」[53]《唐會要·雜錄》：「會昌二年四月二十三日勅節文：『京畿諸院太常樂及金吾角手，今後只免正身一人差使，其家丁並不在廕庇限。』」[54] 可見不但樂工免除雜徭，家人亦獲免除，唐代民間習樂成風，與此關係甚密。

　　當然，如果有特殊原因不能服役，則須納錢而代之，《唐六典·太常寺》注曰：「若有故及不任供奉，則輸資錢以充伎衣、樂器之用。」[55] 納錢之數，亦有規定，《新唐書·百官三·太常寺》：「有故及不任供奉，則輸資錢，以充伎衣樂器之用。散樂，閏月人出資錢百六十，長上者復繇役，音聲人納資者歲錢二千。」[56]

（2）鼓吹署

　　鼓吹署的職能主要掌鹵簿之儀。其成員主要有樂官、樂正與樂工。但史料對其成員的記載亦不盡相同。《唐六典·太常寺》載其有令、丞、樂正等，令一人，從七品下，並注曰：「隋太常寺統鼓吹、清商二令、丞，各二人。皇朝因省清商，并于鼓吹。開元二十三年，減一人。」[57] 丞一人，從八品下，並注曰：「隋置二人，皇朝因之。開元二十三年，減一人。」[58] 另有樂正四人，從九品下。

　　《通典·職官七·太常卿》：「大唐鼓吹署令、丞各一人，所掌頗與太樂同。」[59]《舊唐書·職官三·太常寺》：「令一人，從七品下；丞一人，從八品下；府三人，史六人；樂正八人，從九品下；典事八人，掌固八人。」[60]

53　同上註，頁 714。

54　同上註，頁 737。

55　唐·李林甫等，《唐六典》，北京：中華書局，2002，卷 14，頁 406。

56　宋·歐陽修、宋祁等，《新唐書》，北京：中華書局，1986，卷 48，頁 1243。

57　唐·李林甫等，《唐六典》，北京：中華書局，2002，卷 14，頁 406。

58　同上註，頁 402。

59　唐·杜佑，《通典》，北京：中華書局，2003，卷 25，頁 696。

60　後晉·劉昫，《舊唐書》，北京：中華書局，1997，卷 44，頁 1875。

《新唐書·百官三·太常寺》：「令二人，從七品下；丞二人，從八品下；樂正八人，從九品下。」[61]

樂正之職乃教授樂人，與太樂署樂正同。不同者乃教授內容專在「鼓吹」：

> 鼓吹署：棡鼓一曲十二日三十日；大鼓一曲十日；長鳴三聲十日；鐃鼓一曲五十日，歌、簫、笳一曲各三十日；大橫吹一曲六十日，節鼓一曲二十日，笛、簫、觱篥、笳、桃皮觱篥一曲各二十日；小鼓一曲十日；中鳴三聲十日；羽葆鼓一曲三十日，錞于一曲五日，歌、簫、笳一曲各三十日；小橫吹一曲六十日，簫、笛、觱篥、笳、桃皮觱篥一曲各三十日成。[62]（《唐六典·太常寺》）

鼓吹署的重要工作，是根據不同場合的需要對鹵簿之儀的規模作出安排，《唐六典·太常卿》：「凡大駕行幸，鹵簿則分前、後二部以統之。法駕則三分減一，小駕則減大駕之半。皇太后、皇后出，則如小駕之制。凡皇太子鼓吹亦有前、後二部。親王已下，亦各有差。」而且遇到大駕行幸則又「有夜警晨嚴之制」，大儺「則帥鼓角以助侲子之唱」[63]。

《新唐書·儀衛下》載唐代的鼓吹署分為鼓吹、羽葆、鐃吹、大橫吹、小橫吹等五部，每部都有固定的樂曲，總計七十五曲。鼓吹樂的重要功能之一在賞賜王公大臣用於儀典，《唐六典·太常寺》：「親王以下，亦各有差」[64]，有功之臣以賜鼓吹為獎勵，受賜官員為一品至四品，中宗時曾一度被及五品乃至婦人葬禮，《舊唐書·音樂一》：「景龍二年，皇后上言：『自妃主及五品以上母妻，並不因夫子封者，請自今遷葬之日，特給鼓吹，宮官亦准此。』」[65]由此招致士夫非議；

> 准式公主王妃已下葬禮，準有團扇、方扇、綵帷、錦幛之色，加至鼓吹，歷代未聞。又準令五品官婚葬先無鼓吹，惟京官五品得借四品鼓吹為

61　宋·歐陽修、宋祁等，《新唐書》，北京：中華書局，1986，卷48，頁1244。

62　唐·李林甫等，《唐六典》，北京：中華書局，2002，卷14，頁399。

63　同上註，頁407、408。

64　同上註，頁407。

65　後晉·劉昫，《舊唐書》，北京：中華書局，1997，卷28，頁1050。

儀。今特給五品已上母妻。[66]（唐紹〈論婦人葬禮用鼓吹疏〉）

結果是：唐紹之論未被採納。

對王公大臣「賜樂」，可能是宮廷樂署人數眾多的原因之一。唐代太常寺中的樂人數量非常多。《通典・樂六・清樂》：

> 唯雅舞尚選用良家子。國家每歲閱司農戶，容儀端正者歸太樂，與前代樂戶總名「音聲人」。歷代滋多至有萬數。[67]

另有同樣的記載也說明其言不虛——李嶠〈上中宗書〉：「又太常樂戶已多，復求訪散樂，獨持鼗鼓者已二萬員，願量留之，餘勒還籍，以杜妄費。」[68]《新唐書・禮樂十二》：「唐之盛時，凡樂人、音聲人、太常雜戶子弟隸太常及鼓吹署，皆番上，總號音聲人，至數萬人。」[69]《新唐書・百官三・太常寺》注：「唐改太樂為樂正，有府三人，史六人，典事八人，掌固六人，文武二舞郎一百四十人，散樂三百八十二人，仗內散樂一千人，音聲人一萬二十七人。」[70]

鼓吹署樂人的教習、考核、升遷等，與太樂署同。惟其主要習奏鼓吹，較太樂署樂人所習內容相對簡單，故前文所引數據中有太樂署樂人不合格者「退入」鼓吹署之言。亦可見在太常寺中，太樂署樂工的音樂表演水準要普遍高於鼓吹署。而且從唐代樂人遷官的情況來看，鼓吹署絕大部分樂工與此無緣。

第二節　教坊

一、初唐之「內教坊」

唐初，宮廷中有兩個以「教坊」命名的機構，它們的職能是培訓宮女，

66　清・董誥等，《全唐文》，上海：上海古籍出版社，1995，卷 271，頁 1216。

67　唐・杜佑，《通典》，北京：中華書局，2003，卷 146，頁 3718。

68　清・董誥等，《全唐文》，上海：上海古籍出版社，1995，卷 247，頁 1103。

69　宋・歐陽修、宋祁等，《新唐書》，北京：中華書局，1986，卷 21，頁 477。

70　同上註，卷 48，頁 1244。

因設在宮中，故稱之為內教坊。

內教坊之一，原名「內文學館」，又稱「翰林內教坊」，是乃教授宮女綜合文化知識之機構：

1.《舊唐書·職官二·中書省》注「習藝館」曰：「本名內文學館，選宮人有儒學者一人為學士，教習宮人。則天改為習藝館，又改為翰林內教坊，以事在禁中故也。」[71]

2.《唐會要·雜錄》：「如意元年五月二十八日，內教坊改為雲韶府。內文學館教坊，武德以來，置在門禁內。」[72]

3.《新唐書·百官二·內侍省》「掖庭局」條有注曰：「初，內文學館隸中書省，以儒學者一人為學士，掌教宮人。武后如意元年，改曰習藝館，又改曰萬林內教坊，尋復舊。有內教博士十八人，經學五人，史、子、集綴文三人，楷書二人，莊老、太一、篆書、律令、吟詠、飛白書、算、棋各一人。開元末，館廢，以內教坊博士以下隸內侍省，中官為之。」[73]

上引史料中的「翰林內教坊」、「雲韶府」、「萬林內教坊」，須亦辨析。《舊唐書》所云的「翰林內教坊」，即《唐會要》所云的「內文學館教坊」、《新唐書》所云的「萬林內教坊」。其與「改為雲韶府」的「內教坊」，乃為唐初宮中兩個不同的機構，不可混淆，一事「文」，一事「樂」，二者無涉。在開元初宮廷設立專門的音樂機構「教坊」後，「內文學館教坊」沒有隨即罷制，「開元末，館廢」。

上文中提及的初唐如意元年「改為雲韶府」的「內教坊」，職能為教授宮女雅樂知識。《舊唐書·太宗下》「戊申，初令天下決死刑必三覆奏，在京諸司五覆奏，其日尚食進蔬食，內教坊及太常不舉樂」[74]，其中提到的「內教坊」即此教坊。關於其成立的年代，典籍有不同記載。如《舊唐書·職官二·中書省》「內教坊」有注曰「武德已來，置於禁中，以按習雅樂，以中

71　後晉·劉昫，《舊唐書》，北京：中華書局，1997，卷43，頁1854。

72　宋·王溥，《唐會要》，上海：上海古籍出版社，2006，卷34，頁733。

73　宋·歐陽修、宋祁等，《新唐書》，北京：中華書局，1986，卷47，頁1222。

74　後晉·劉昫，《舊唐書》，北京：中華書局，1997，卷3，頁41。

官人充使,則天改為雲韶府,神龍復為教坊」[75],將其設立的時間定為「武德已來」;如《新唐書・百官三・太樂署》將之定為「武德後」,「武德後,置內教坊于禁中」[76];而元・胡三省對《資治通鑑》中「內教坊」所作的注,有兩處涉及它成立的時間,其一是對《資治通鑑・唐紀九》「太宗貞觀五年」中「內教坊及太常不舉樂」所作的注,「武德中,置內教坊于禁中,有內教博士」[77];其二是對《資治通鑑・唐紀五十九》「穆宗長慶四年」中對「庚午,賜內教坊錢萬緡,以備行幸」所作的注:「武德後,置內教坊於禁中,武后如意元年,改曰雲韶府,以中官為使。開元二年,又置內教坊於蓬萊宮側。京都有左、右教坊。」[78]一云「武德中」,一云「武德後」,不僅將「文」、「樂」兩個「內教坊」混為一談,且一「中」一「後」語焉不詳。目前對此尚無進一步的相關史料加以確證,故只能將其所置時間大致定為武德年間。

武后如意元年改曰雲韶府的內教坊,以中官為使,內皆宮女,本非專門的伎樂機構。似亦無專門的樂技教習,《舊唐書・王珪》載太宗曾要太常少卿祖孝孫去教授宮女聲樂知識,因不稱旨而受到太宗的責備[79];《資治通鑑・唐紀十九》「則天后垂拱二年」載武則天時,王求禮奏表文中提及「太宗時,有羅黑黑善彈琵琶,太宗閹為給使,使教宮人。」[80]由此看來,教授宮女的樂師並不固定,主要由皇帝直接委派。玄宗開元二年,宮中正式設立專門伎樂機構「教坊」,「內教坊」旋罷,其一些成員則被歸入到新成立的教坊中,即唐・崔令欽《教坊記》所云之「雲韶院宮人。」(詳見下文)

二、作為音樂機構的教坊

(一)唐代教坊的設立

今通常所云的唐代教坊,設立於開元年間。關於此,唐人有下列記載:

1.唐・崔令欽《教坊記・序》:「翌日,(玄宗)詔曰:『太常禮司,

75 同上註,卷43,頁1854。

76 宋・歐陽修、宋祁等,《新唐書》,北京:中華書局,1986,卷48,頁1244。

77 宋・司馬光,《資治通鑑》,北京:中華書局,2005,卷193,頁6090。

78 同上註,卷243,頁7835。

79 後晉・劉昫,《舊唐書》,北京:中華書局,1997,卷70,頁2528。

80 宋・司馬光,《資治通鑑》,北京:中華書局,2005,卷203,頁6441。

不宜典俳優雜伎。」乃置教坊，分為左右而隸焉。」[81]

2.《通典・樂六・散樂》：「玄宗以其非正聲，置教坊於禁中以處之。」[82]

3. 唐・劉肅《大唐新語・釐革第二十二》：「開元中，天下無事。玄宗聽政之後，從禽自娛。又於蓬萊宮側立教坊，以習倡優曼衍之戲。」[83]

4. 唐・段安節《樂府雜錄》：「俗樂，古都屬樂園新院，院在太常寺內之西北也，開元中始別署左右教坊。」[84]

從上引文看，玄宗所設立的教坊有置於禁中的內教坊與左右教坊，並且唐人對它設立的時間記載有所不同，《教坊記》云其為玄宗登基後，《通典》則沒有記載，《大唐新語》與《樂府雜錄》中都記載為「開元中」。

《舊唐書》對此亦語焉不詳，《舊唐書・音樂二・散樂》：「玄宗以其非正聲，置教坊於禁中以處之。」[85]提出明確時間的是《新唐書》，《新唐書・百官三・太常寺》「太樂署」條有：

> 開元二年，又置內教坊於蓬萊宮側，有音聲博士、第一曹博士、第二曹博士。京都置左右教坊，掌俳優雜技。自是不隸太常，以中官為教坊使。[86]

既云「又置內教坊」，則此處的「內教坊」並非唐初教授宮女雅樂者，而是新設立的機構，即今通常所云的教坊，《新唐書》將其成立時間定為開元二年，《資治通鑑》所記時間與之相同，《資治通鑑・唐紀二十七》「玄宗開元二年」：

> 舊制，雅俗之樂，皆隸太常。上精曉音律，以太常禮樂之司，不應典

81　唐・崔令欽，《教坊記》，《中國古典戲曲論著集成》（一），北京：中國戲劇出版社，1980，頁 21。

82　唐・杜佑，《通典》，北京：中華書局，2003，卷 146，頁 3729。

83　唐・劉肅，《大唐新語》，北京：中華書局，1997，卷 10，頁 151。

84　唐・段安節，《樂府雜錄》，《中國古典戲曲論著集成》（一），北京：中國戲劇出版社，1980，頁 64。

85　後晉・劉昫，《舊唐書》，北京：中華書局，1997，卷 29，頁 1073。

86　宋・歐陽修、宋祁等，《新唐書》，北京：中華書局，1986，卷 48，頁 1244。

倡優雜伎；乃更置左右教坊以教俗樂，命右驍衛將軍范及為之使。[87]

宋·高承《事物紀原·教坊》條亦曰：「唐明皇開元二年，於蓬萊宮側始立教坊，以隸散樂倡優曼衍之戲」、「（新）唐（書）百官志曰開元二年，置教坊於蓬萊宮側，京都置左右教坊，掌俳優雜劇，以中官為教坊使，此其始也。」

再參以唐·崔令欽《教坊記·序》曰：「開元中，余為左金吾倉曹，武官十二三是坊中人，每請祿俸，每加訪問，盡為予說之。」[88]從語氣看，教坊的設立應該距「開元中」已有一段時間，故教坊設立的時間可定於開元二年。

至於玄宗設立教坊的原因，唐·崔令欽《教坊記·序》載其有兩方面：一是玄宗詔書中所曰「太常禮司，不宜典俳優雜伎」，即加強太常「制禮」這一傳統職能；二是在玄宗原藩邸的樂人與太常寺樂人所進行的「熱戲」中，藩邸樂人不敵，故玄宗設立教坊以安置曾效忠自己的樂人。前者，與唐代太常寺主要職能的變化有關。作為傳統的國家典禮機構，唐代太常寺從唐初便關注娛樂性音樂的表演，而且娛樂性音樂逐漸成為其工作重心，這從上一章關於太常的分析中可以看出。這自然與其傳統職能產生衝突，故勢必要對其職能進行重新定位，「熱戲」事件，只不過是導火索而已。如果從歷史的細節上考慮，則教坊的設立可安排剛剛登基不久的明皇原藩邸的樂人。李隆基酷愛並精通音樂，為太子時便熱衷選拔與培養女樂，《唐會要·論樂》：「先天元年正月，皇太子令宮臣就率更寺閱女樂。」[89]其藩邸樂人不僅供其娛樂，而且還參與了平定韋氏的政治鬥爭，如唐·崔令欽《教坊記·序》：「玄宗之在藩邸，有散樂一部，戡定妖氛，頗藉其力；及膺大位，且羈縻之。」[90]如《新唐書·禮樂十二》：「玄宗為平王，有散樂一部，定韋后之難，頗有

87　宋·司馬光，《資治通鑑》，北京：中華書局，2005，卷211，頁6694。

88　唐·崔令欽，《教坊記》，《中國古典戲曲論著集成》（一），北京：中國戲劇出版社，1980，頁21。

89　宋·王溥，《唐會要》，上海：上海古籍出版社，2006，卷34，頁731。

90　唐·崔令欽，《教坊記》，《中國古典戲曲論著集成》（一），北京：中國戲劇出版社，1980，頁20–21。

預謀者。」[91] 所謂「羈縻之」，實即獎掖其功耳，成立教坊讓昔日之「私樂」得以榮華富貴，恐怕也是玄宗的用意之一，更何況本來就有「太常禮司，不宜典俳優雜伎」的堂皇理由。《教坊記》載樂人呂元真在玄宗任親王時未能「應命」，結果「上銜之，故流輩皆有爵命，惟元真素身。」[92] 由此看來，玄宗藩邸樂人被授以「爵位」者應不少。

（二）唐代教坊的機構組成

新成立的教坊機構組成，有內外之分。內教坊設在禁中蓬萊宮側，《新唐書·百官三·太樂署》：「開元二年，又置內教坊於蓬萊宮側，有音聲博士、第一曹博士、第二曹博士。」[93]《新唐書·禮樂十二》：「置內教坊於蓬萊宮側。」[94] 外教坊，設於宮外，又包括左、右教坊，二者樂伎各有所擅，唐·崔令欽《教坊記》：「右多善歌，左多工舞，蓋相因成習。」[95]

除長安教坊外，洛陽小設有教坊，二者相別為東西京教坊。東京與西京所設「外教坊」的數目與位置，唐人有不同的記載，唐·崔令欽《教坊記》：「西京右教坊在光宅坊，左教坊在仁政坊。右多善歌，左多工舞，蓋相因成習。東京兩教坊俱在明義坊，而右在南左在北也。坊南西門外，即苑之東也，其間有頃餘水泊，俗謂之『月陂』，形似偃月，故以名之。」[96] 然唐·段安節《樂府雜錄》則曰：「俗樂，古都屬樂園新院，院在太常寺內之西北也，開元中始別署左右教坊，上都在延政里，東都在明義里，以內官掌之。至元和中，只署一所，又於上都廣化里、太平里，兼各署樂官院一所。」[97] 由於《教坊記》所記載的是盛唐教坊的發展情況，而《樂府雜錄》記載的則主要是中唐以後的發展狀況。故記述的不同，可能與教坊在唐代發展變化有關，惜詳

91　宋·歐陽修、宋祁等，《新唐書》，北京：中華書局，1986，卷 22，頁 475。

92　唐·崔令欽，《教坊記》，《中國古典戲曲論著集成》（一），北京：中國戲劇出版社，1980，頁 22。

93　宋·歐陽修、宋祁等，《新唐書》，北京：中華書局，1986，卷 48，頁 1244。

94　同上註，卷 22，頁 475。

95　唐·崔令欽，《教坊記》，《中國古典戲曲論著集成》（一），北京：中國戲劇出版社，1980，頁 11。

96　同上註。

97　唐·段安節，《樂府雜錄》，《中國古典戲曲論著集成》（一），北京，中國戲劇出版社，1980 年，頁 64。

情已難細考。

內教坊與外教坊的表演內容大體相同，不同之處則在職能與水準的差異。內教坊主要為帝王服務，通常在宮廷的小型宴會上演出，外教坊主要參與一些大型的慶典活動，如大酺等。盛唐內教坊的表演水準是全國一流，尤其是所演曲目，不但新穎且難度大，故特別受帝王恩寵。相對而言，外教坊所表演的節目則相對固定且難度不高。唐・崔令欽《教坊記》：「戲日，內伎出舞，教坊人惟得舞〈伊州〉、〈五天〉，重來疊去，不離此兩曲，餘盡讓內人也。」[98]

教坊的成員構成，大致分為樂官、博士、樂妓與樂工等四類。樂官有教坊使、教坊副使、教坊都判官、教坊判官、教坊都知、教坊都都知等。教坊使是教坊中的最高長官，由宦官擔任，《新唐書・百官三・太常寺》「太樂署」條曰：「自是不隸太常，以中官為教坊使」[99]；元・胡三省注《資治通鑑・唐紀六十一》「文宗開成元年」中「教坊選試以百數」曰：「唐內諸司有教坊使、莊宅使，皆宦者為之。」[100]

由宦官擔任教坊是唐玄宗重用宦官的政治舉措之一。唐朝從中宗朝開始起用宦官，《舊唐書・宦官・序言》：「中宗性慈，務崇恩貸，神龍中，宦官三千餘人，超授七品以上員外官者千餘人，然衣朱紫者尚寡。」[101]玄宗較中宗更重用宦官，稱旨者皆授以高品，《舊唐書・宦官・序言》曰：「中官稍稱旨者，即授三品左右監門將軍，得門施棨戟。」[102]《舊唐書・宦官・高力士》：「玄宗尊重宮闈，中官稍稱旨，即授三品將軍，門施棨戟……其餘孫六、韓莊、楊八、牛仙童、劉奉廷、王承恩、張道斌、李大宜、朱光輝、郭全、邊令誠等，殿頭供奉、監軍、入蕃、教坊，功德主當，皆為委任之務。」[103]

98　唐・崔令欽，《教坊記》，《中國古典戲曲論著集成》（一），北京：中國戲劇出版社，1980，頁 12。

99　宋・歐陽修、宋祁等，《新唐書》，北京：中華書局，1986，卷 48，頁 1244。

100　宋・司馬光，《資治通鑑》，北京：中華書局，2005，卷 245，頁 7925。

101　後晉・劉昫，《舊唐書》，北京：中華書局，1997，卷 184，頁 4754。

102　同上註，頁 4754。

103　後晉・劉昫，《舊唐書》，北京：中華書局，1997，卷 184，頁 4757。

　　至於盛唐時期的教坊使，有三說：其一是范安及。唐・崔令欽《教坊記・序》「左驍衛將軍范安及為之使」[104]；宋・王讜《唐語林・政事上》「明日，不果殺。乃敕教坊使范安及曰：『唐崇何等，敢干請小客奏事，可決杖，遞出五百里外，小客更不須令來』」[105]。其二為范安。《教坊記》載裴大娘引趙解愁謀殺親夫侯氏未遂，「上令范安窮治其事，於是趙解愁等皆決一百。」[106] 其三是范及，《資治通鑑・唐紀二十七》「玄宗開元二年」：「乃更置左右教坊以教俗樂，命右驍衛將軍范及為之使。」[107]結合唐代現存史料，筆者進行綜合考證，認為第一任教坊使應為范安及。（詳見下編〈唐代第一任教坊使考〉）

　　除范安及外，現存史料所載擔任過教坊使的大約還有兩位，一位是德宗時的彭獻忠，張仲素〈內侍護軍中尉彭獻忠神道碑〉：「（貞元）二十年加正議大夫內侍省內侍，仍賜上柱國充教坊使。」[108]另一位是日盈，劉玄休〈唐故（梁公）太原郡王夫人墓誌銘并序〉：「任內常侍、賜紫金魚袋，充教坊使。」[109]

　　教坊使的主要職責是對教坊成員進行監督與管理，如《教坊記》載范安及追查趙解愁謀殺竿木侯氏一案，宋・王讜《唐語林・政事上》載許小客賄賂唐崇以謀求教坊判官，范安及乃決杖唐崇流放五百里外。[110]

　　教坊副使比教坊使低一級。《舊唐書・魏謩》述及樂人雲朝霞曾擔任過文宗朝的教坊副使。[111]盧縱之〈大唐故朝議大夫檢校國子祭酒侍御史兼福王府傳瓊渠二州刺史賜紫金魚袋雁門郡田府君（章）墓誌銘并敘〉載田章擔任

104　唐・崔令欽，《教坊記》，《中國古典戲曲論著集成》（一），北京：中國戲劇出版社，1980，頁 21。

105　宋・王讜，《唐語林》，濟南：泰山出版社，2000，卷 1，頁 370。

106　唐・崔令欽，《教坊記》，《中國古典戲曲論著集成》（一），北京：中國戲劇出版社，1980，頁 13。

107　宋・司馬光，《資治通鑑》，北京：中華書局，2005，卷 211，頁 6694。

108　清・董誥等，《全唐文》，上海：上海古籍出版社，1995，卷 644，頁 2889。

109　吳鋼，《全唐文補遺》，西安：三秦出版社，1995，冊 3，頁 229。

110　宋・王讜，《唐語林》，車吉心主編，《中華野史・唐朝卷》，濟南：泰山出版社，2000，卷 1，頁 370。

111　後晉・劉昫，《舊唐書》，北京：中華書局，1997，卷 176，頁 4568。

過教坊判官 [112]；蘇繁〈唐故桂管監軍使太中大夫行內侍省奚官局令員外置同正員上柱國賜緋魚袋梁公（元翰）墓誌并序〉云梁元翰擔任過教坊都判官與教坊判官等多種職務 [113]；宋・錢易《南部新書・癸》則記載了兩位教坊都知：一位是米都知，曾供奉三朝四十年；一位是商訓，善吹笙，通音律，通相術擅繪畫。[114] 唐後期，教坊樂人被授予教坊都知一職已是常事，唐李涪《刊誤・都都統》：「先帝時俳優各恃恩寵，願為都知者，咸允其請。一日大合樂，樂工誼譁，上召都知止之，三十人並進。」[115] 結果又產生「都都知」一職，李可及為都都知第一人，《刊誤》：「乃命李可及為都都知。」[116] 所謂「都都知」，位在都知之上，都「都知」者也。

教坊中的這些官員，不少乃因有較高音樂造詣而受任，如雲朝霞，《唐會要・雜錄》云其「善吹笛，新聲變律，深愜上旨」[117]；如梁元翰，蘇繁〈唐故桂管監軍使太中大夫行內侍省奚官局令員外置同正員上柱國賜緋魚袋梁公（元翰）墓誌并序〉云其「樂府推能，六律和暢」[118]；如李可及，《新唐書・曹確》云其「能新聲，自度曲，辭調淒折，京師媚薄少年爭慕之，號為『拍彈』。」[119] 但這並不代表教坊樂官都精通音樂，如范安及與田章，墓誌中皆未提及他們有音樂才能。

教坊與太常一樣設有博士，負責教授樂人樂理知識及各種音樂表演。博士分為音聲博士、第一曹博士、第二曹博士等多種，《新唐書・百官三・太常寺》「太樂署」條云：「開元二年，又置內教坊於蓬萊宮側，有音聲博士、第一曹博士、第二曹博士。」[120]（按：音聲博士，當是聲樂教授；「第一曹」、「第二曹」者，文獻無明載，或為器樂及樂理教授。）教坊博士享受免除雜

112 吳鋼，《全唐文補遺》，西安：三秦出版社，1995，冊 3，頁 237。

113 同上註，頁 216。

114 宋・錢易，《南部新書》，北京：中華書局，2002，頁 176。

115 唐・李涪，《刊誤》，車吉心主編，《中華野史・唐朝卷》，濟南：泰山出版社，2000，頁 965。

116 同上註。

117 宋・王溥，《唐會要》，上海：上海古籍出版社，1974，卷 34，頁 736。

118 吳鋼，《全唐文補遺》，西安：三秦出版社，1995，冊 3，頁 216。

119 宋・歐陽修、宋祁等，《新唐書》，北京：中華書局，1986，卷 181，頁 5351。

120 同上註，卷 48，頁 1244。

徭，《唐會要‧雜錄》：

> 二十三年勅：「內教坊博士及弟子，須留長教者，聽用資錢，陪其所
> 留人數，本司量定申者為簿。音聲內教坊博士及曹第一、第二博士房，
> 悉免雜徭，本司不得驅使。又音聲人得五品已上勳，依令應除簿者，
> 非因征討得勳，不在除簿之列。」[121]

教坊博士負有推薦人才的責任，唐朱慶餘的〈冥音錄〉描寫樂人語曰：
「我自辭人世，在陰司簿屬教坊，授曲於博士李元憑。元憑屢薦我於憲宗皇
帝，帝召居宮一年，以我更直穆宗皇帝宮。」[122] 雖然寫的是「鬼話」，實是
人間現實狀況的反映。

（三）唐代教坊樂伎之來源

教坊的樂妓，大致由內人、宮人、搊彈家及兩院雜婦女等組成。

內人，也稱為「前頭人」，直接為皇帝服務，一般是從外教坊中選拔的
優秀者，王建〈宮詞一百首〉：「十三初學擘箜篌，弟子名中被點留。昨日
教坊新進入，並房宮女與梳頭。」[123] 內人又被稱為「內人家」，最始得幸的
有十家，故內人有「十家」之稱。後雖得幸之內人有所增加，但人們還是依
照習慣稱「十家」。

內人與其他教坊樂妓之區別在於佩戴「魚袋」。在唐代，「魚袋」起初
是皇帝賜給官員佩戴的飾物，是否佩魚袋及佩戴何種魚袋，可區分士庶及官
職品位的高低，《舊唐書‧職官二》：「凡內外百官，皆給銅印，有魚符之
制……凡授都督、刺史階未入五品者，並聽著緋佩魚，離任則停。」[124] 魚袋
最初有金銀二種，武則天時又增加了銅魚袋，中宗時復廢，唐‧劉餗《隋唐
嘉話‧下》：「朝儀：魚袋之飾，唯金銀二等。至武后乃改五品以銅。中宗

121　宋‧王溥，《唐會要》，上海：上海古籍出版社，1974，卷34，頁734‧735。
122　唐‧佚名，《冥音錄》，宋‧李昉等編，《太平廣記》，上海：上海古籍出版社，1995，頁563。
123　清‧彭定求，《全唐詩》，北京：中華書局，1999，卷302，頁3438。
124　後晉‧劉昫，《舊唐書》，北京：中華書局，1997，卷43，頁1892。

反正，從舊。」[125] 從高宗永徽二年到武則天垂拱二年，佩魚袋官員量有所增，元・胡三省在《資治通鑑・唐紀二十六》「玄宗先天元年」中注「魚袋」曰：「高宗永徽二年，在京文武職事官五品已上，並給隨身魚袋。天后垂拱二年，諸州都督並準京官帶魚。」[126]

玄宗時，魚袋的政治色彩淡化，成為皇帝用以示恩寵之物。當時軍隊中發放尤濫，以致玄宗不得不兩次頒布〈禁濫借魚袋詔〉以止之。[127] 但在宮中，內人則普遍帶魚袋。宋・王讜《唐語林・補遺》載黃幡綽受賜緋衣後又求魚袋，玄宗答之曰：「魚袋本朝官入閣合符方佩之，不為汝惜。」[128] 由此來看，內人在唐代宮廷樂人中有擁有與眾不同的地位。

宮人，指來自雲韶院的樂人。關於雲韶院，前文已有說明，乃為宮女習受雅樂「內教坊」之更名。開元二年教坊成立後併入教坊。其樂人不佩魚袋，唐・崔令欽《教坊記》云其「蓋賤隸也，非直美惡殊貌」[129]，即出生不好，容貌亦不佳。由於這些樂人原是宮女，故唐人如此評價與唐代宮女的來源有關。唐代宮女大致有兩種來源，其一是貌美擅歌舞之民間女子，其二是帶罪女子或罪家女子，後者亦稱為「別宅婦人」。從《教坊記》來看，雲韶院的宮女有不少乃「別宅婦人」。在唐初，別宅婦人不得進入宮廷，具體可貞觀十三年關名所上奏的〈請選良家女充後宮議〉。[130] 到了天授年間方有此制，張延珪〈論別宅婦女入宮第二表〉：

> 臣廷珪言：檢貞觀、永徽故事，婦人犯私，並無入宮之例；準天授二年有勅，京師神都婦女犯姦，先決杖六十，配入掖庭。至太極修格，已從除削，唯決杖六十，仍依法科罪。[131]

125 唐・劉餗，《隋唐嘉話》，北京：中華書局，1997，頁 41。

126 宋・司馬光，《資治通鑑》，北京：中華書局，2005，卷 210，頁 6673。

127 清・董誥等，《全唐文》，上海：上海古籍出版社，1995，卷 26，卷 29，頁 126，頁 140。

128 宋・王讜，《唐語林》，濟南：泰山出版社，2000，卷 5，頁 735。

129 唐・崔令欽，《教坊記》，《中國古典戲曲論著集成》（一），北京：中國戲劇出版社，1980，頁 11。

130 清・董誥等，《全唐文》，上海：上海古籍出版社，1995，卷 975，頁 4481。

131 清・董誥等，《全唐文》，上海：上海古籍出版社，1995，卷 269，頁 1209。

從褚遂良〈諫五品以上妻犯姦沒官表〉及〈再諫五品以上妻犯姦沒官表〉來看[132]，所充入宮中的「別宅婦人」的範圍有不斷擴大的趨勢，即五品官員家的妻女如犯罪亦充入宮中。張廷珪曾就此事上書〈論別宅婦女入宮表〉、〈論別宅婦女入宮第二表〉請止[133]，結果未明。玄宗執政所頒布的〈禁畜別宅婦人制〉與〈放遣括獲婦女詔〉[134]等詔書來看，此制仍在執行，只是在數量上可能有所減少。從現存史料來看，終唐一代，此制並未被取締，如《新唐書・后妃下・孝明鄭太后》載鄭太后原為李錡侍人，李錡叛變失敗後沒入掖庭；如《資治通鑑・唐紀四十八》「德宗貞元二年」載劉玄佐收復汴州後企圖割據而治，韓滉勸曰：「滉力可及，弟宜早入朝。丈母垂白，不可使更帥諸婦女往填宮也！」[135]

罪女沒入宮廷後，根據所長而分配，《唐六典・尚書刑部》論及「都官郎中、員外郎」職能時，曰：「凡初配沒有伎藝者，從其能而配諸司；婦人工巧者，入於掖庭；其餘無能，咸隸司農。」[136]通音樂者便被分入宮廷音樂機構如教坊、梨園等。充入教坊者，如唐・趙璘《因話錄・宮部》記載蕃將阿布思之妻[137]、如《資治通鑑・唐紀六十一》「文宗開成元年」載御史中丞李孝本之二女，因孝本參與「甘露之變」被誅，二女充入掖廷[138]，落籍教坊而居於雲韶院。可見，唐・崔令欽《教坊記》中所謂「非直（質）美」，蓋指其為罪女也。

掬彈家，主要是民間「以容色」入選的良家女子，其職能在於習器樂而表演，如琵琶、箏、三絃、箜篌等。相對於內人，掬彈家們在歌舞表演上的悟性較低，故《教坊記》曰：「宜春院女，教一日便堪上場，惟掬彈家彌月不成。」所以內人在表演歌舞時會因為人數不夠而將她們帶到場上表演，但

132 同上註，卷 149，頁 662、頁 663。

133 同上註，卷 269，頁 1209。

134 清・董誥等，《全唐文》，上海：上海古籍出版社，1995，卷 21，卷 27，頁 103，頁 132。

135 宋・司馬光，《資治通鑑》，北京：中華書局，2005，卷 232，頁 6674。

136 唐・李林甫等，《唐六典》，北京：中華書局，2002，卷 6，頁 193。

137 唐・趙璘，《因話錄》，《唐五代筆記小說大觀》，上海：上海古籍出版社，2000，卷 1，頁 835。

138 宋・司馬光，《資治通鑑》，北京：中華書局，2005，卷 245，頁 7925。

她們只是夾在舞蹈隊伍中間，在宜春院內人帶領下充充數而已。

與內教坊相比，外教坊的歌舞水準相對較低，很少直接為皇帝服務，即便有機會，所表演的節目也很少。外教坊樂妓，又被稱為「兩院雜婦女」，頗受內教坊歧視，《教坊記》：「內妓歌，則黃幡綽讚揚之；兩院人歌，則幡綽輒訾詬之：有肥大年長者即呼為『屈突干阿姑』，貌稍胡者即云『康太賓阿妹』，隨類名之，僄弄百端。」[139]

教坊除樂妓以外，還有樂工男優。其主要從事器樂、歌舞與散樂百戲的表演。在散樂中，有一些特定的稱謂，如《教坊記》載「稱天子為『崔（崖）公』；以歡喜為『蜆（峴）斗』；以每日長在至尊左右為『長入』」等。唐代的「長入」之男優，可考者大約有《教坊記》中的趙解愁與黃幡綽、宋・王讜《唐語林・政事上》中的許小客等。[140]

教坊運行中的一個重要事項是選拔樂人。選拔方式大致有三種：一是教坊直接從民間物色選拔；二是靠舉薦或進獻；三是從宮內相關機構中選拔。

教坊非常注重從民間選拔樂人，如唐・段安節《樂府雜錄・俳優》載劉真善弄假婦人，僖宗幸蜀時有過出色的表演，後被選拔進京入籍教坊；大中末內官因齊臯善箜篌而將之選入教坊等。青樓楚館，是教坊選拔音樂人才之重地，王建〈宮詞一百首〉「十三初學擘箜篌，弟子名中被點留。昨日教坊新進入，並房宮女與梳頭」、「青樓小婦砑裙長，總被抄名入教坊」[141]；李涉〈寄荊娘寫真〉「章臺玉顏年十六，小來能唱西梁曲。教坊大使久知名，郢上詞人歌不足」等。[142] 地方府縣官妓和家庭樂伎也是教坊選人之源。唐・李絳《李相國論事集・論採擇事》載憲宗時「教坊忽稱密旨，取良家士女及衣冠別第妓人，京師囂然」[143]；《新唐書・杜佑附孫杜悰》載武宗下詔從揚

139　唐・崔令欽，《教坊記》，《中國古典戲曲論著集成》（一），北京：中國戲劇出版社，1980，頁 12。

140　宋・王讜，《唐語林》，《中華野史・唐朝卷》，濟南：泰山出版社，2000，卷 1，頁 370。

141　清・彭定求，《全唐詩》，北京：中華書局，1999，卷 302，頁 3436。

142　同上註，卷 477，頁 5457。

143　唐・李絳，《李相國論事集》，車吉心主編，《中華野史・唐朝卷》，濟南：泰山出版社，2000，卷 6，頁 670。

州倡家選倡女入教坊，揚州監軍又欲增選揚州良家貌美之女，遭到淮南節度使杜悰的斷然拒絕。[144]

教坊中一些著名的樂人，是由大臣舉薦而入教坊的。如宋・龍袞《江南野史・尹琳》載唐代著名的歌唱家許和子，原為樂家女，後被刺史舉薦到宮中[145]；如唐・段安節《樂府雜錄・歌》中的張紅紅，與父親賣藝為生，後被韋青納為家姬，精心培養後舉薦進入宮[146]等。

教坊還從宮內機構中選拔樂人，如左右神策軍，自德宗後由宦官掌其兵權，其不但直接負責帝王的安全，同時亦為帝王提供娛樂，《舊唐書・敬宗上》：「（寶曆二年六月）甲子，上御三殿，觀兩軍、教坊、內園分朋驢鞠、角抵。戲酣，有碎首折臂者，至一更二更方罷。」[147]故神策軍中蓄有相當多的樂人，教坊有時也從中選拔之。《資治通鑑・唐紀六十一》「文宗開成元年」載李孝本兩個女兒因父事株連，「配沒右軍，上取之入宮」，從魏謩上疏內容看，此處「入宮」即進入到教坊[148]；再如許渾〈贈蕭鍊師并序〉序曰「鍊師，貞元初，自梨園選為內妓，善舞柘枝，宮中莫有倫比者，寵錫甚厚」[149]等。

（四）唐代教坊的歷史命運

教坊自成立後，便成為唐代宮廷娛樂音樂的主要表演機構。唐代教坊的發展，總的趨勢是逐漸由封閉走向開放，即從專為宮廷服務而漸向民間開放，最終成為民間娛樂音樂的一部分。其發展大致可分三個時期：（1）開元天寶時期；（2）安史之亂時期；（3）中晚唐時期。

開元天寶時期，新成立的教坊，首次將宮廷中俗樂樂人集中起來，其創造力自然非常驚人。教坊的設置不但分為內外教坊、左右教坊，在東都洛陽

144　宋・歐陽修、宋祁等，《新唐書》，北京：中華書局，1986，卷166，頁5091。

145　宋・龍袞，《江南野史》，車吉心主編，《中華野史・宋朝卷》，濟南：泰山出版社，2000，卷6，頁187。

146　唐・段安節，《樂府雜錄》，《中國古典戲曲論著集成》（一），北京：中國戲劇出版社，1980，頁47。

147　後晉・劉昫，《舊唐書》，北京：中華書局，1997，卷17，頁520。

148　宋・司馬光，《資治通鑑》，北京：中華書局，2005，卷245，頁7925。

149　清・彭定求，《全唐詩》，北京：中華書局，1999，卷537，頁6176。

尚設有外教坊。這樣，教坊的不同機構藝有專攻，職有專事。如右教坊擅歌、左教坊擅舞，內教坊主要服務於宮廷，在帝王小型的私人宴會上表演，外教坊則主要用於大朝會、大酺等，故教坊在社會上非常活躍，其演出成為上至帝王下至百姓娛樂生活中的重要部分。開元天寶年間是唐代的太平盛世，玄宗本人又精通音樂，寵愛樂人，全國上下一片歌舞昇平，從而給教坊提供了廣闊的表演舞臺。所有這些因素，使得教坊的發展在開元、天寶年間達到頂峰。現在我們仍能從《教坊記》的記載中窺見當時教坊的輝煌和活躍：不僅表演項目多樣——舞曲、歌曲、器樂演奏、大曲、雜技等無所不包，而且節目的數量驚人，單就歌曲而言，崔令欽僅據那些已經離開教坊武官們的轉述就高達 343 首，更不用說教坊擁有眾多的樂工樂伎，產生許多著名的樂人。

安史之亂時期。安史之亂歷時八載，成為唐朝由盛到衰的轉折點。教坊曾是盛唐氣象的表徵之一，在戰亂中遭受了非常嚴重地破壞。樂工的流散與被殺、樂器的損壞與散失，使教坊元氣大傷。安祿山本為玄宗的寵臣，經常參加宮中之宴，其本人亦頗喜音樂，能歌擅舞，《舊唐書・安祿山》：「至玄宗前，作胡旋舞，疾如風焉。」[150]《資治通鑑・唐紀三十四》「肅宗至德元載」：「（安祿山）即召尚、莊，置酒酣宴，自為之歌以侑酒，待之如初。」[151]他攻占長安後，對教坊梨園樂工、樂妓及樂器大肆掠奪，唐・鄭處誨《明皇雜錄・逸文》：「祿山尤致意樂工，求訪頗切，于旬日獲梨園弟子數百人。」[152]《舊唐書・音樂一》：「天寶十五載，玄宗西幸，祿山遣其逆黨載京師樂器樂伎衣盡入洛城。」[153]途中樂人逃散、樂器被損現象嚴重，唐・姚汝能《安祿山事迹》：「祿山以車輦樂器及歌舞衣服，迫脅樂工，牽制犀象，驅掠舞馬，遣入洛陽，復散於北，向時之盛掃地矣。」[154]有些樂人因不願為祿山表演或因抗擊叛軍而被殺，如雷海清等。王建〈春日五（一作午）門西望〉：「唯

150 後晉・劉昫，《舊唐書》，北京：中華書局，1997，卷 200 上，頁 5368。

151 宋・司馬光，《資治通鑑》，北京：中華書局，2005，卷 218，頁 6965。

152 唐・鄭處誨，《明皇雜錄》，北京：中華書局，1997，頁 41。

153 後晉・劉昫，《舊唐書》，北京：中華書局，1999，卷 28，頁 1052。

154 唐・姚汝能，《安祿山事迹》，車吉心主編，《中華野史・唐朝卷》，濟南：泰山出版社，2000，頁 556。

有教坊南草綠（一作色），古城陰地（一作處）冷淒淒。」[155] 展示了這場戰亂給教坊帶來的災難。肅宗平亂後，雖大力搜訪散失的樂工，但已無法恢復昔日的繁榮，唐・姚汝能《安祿山事迹》：「肅宗克復，方散求於人間，復歸於京師，十得二三。」[156] 德宗時，搜尋天寶間流散民間樂人的工作仍在繼續，宋・王讜《唐語林・傷逝》：「敕盡收此輩，卻係教坊。」[157] 安史之亂使得唐朝各種社會矛盾開始激化，故在相當長的一段時間裡，朝廷為內憂外患所困而無心致力於音樂文化的建設，教坊的發展因此一度中斷。

中晚唐時期，從德宗朝開始，聲色享受之風盛行全國，教坊因此得到發展。之所以如此，與宦官染指並把持政權直接有關，《舊唐書・宦官・序言》：「自貞元之後，（宦官）威權日熾，蘭錡將臣，率皆子蓄，蕃方戎帥，必以賄成，尤機之與奪任情，九重之廢立由已。」[158] 宦官為固寵而操縱政治，大肆鼓動皇帝享樂，文宗朝宦官頭目仇士良將閹宦這一心術表露得極其露骨：

> 天子不可令閒暇，暇必觀書，見儒臣，則又納諫，智深慮遠，減玩好，省遊幸，吾屬恩且薄而權輕矣。為諸君計，莫若殖財貨，盛鷹馬，日以毬獵聲色盡其心，極侈靡，使悅不知息，則必斥經術，暗外事，萬機在我，恩澤權力欲焉往哉？[159]

由此，教坊的人數日益增多。如《舊唐書・敬宗上》：「（寶曆二年）五月戊辰朔，上御宣和殿，對內人親屬一千二百人，並於教坊賜食，各頒錦綵。」[160] 如《新唐書・禮樂十二》：「大中初，太常樂工五千餘人，俗樂一千五百餘人。」[161]

在此期間，雖有帝王企圖勵精圖治，在登基之初對日益龐大的教坊進

155　清・彭定求，《全唐詩》，北京：中華書局，1999，卷 300，頁 3409。

156　唐・姚汝能，《安祿山事迹》，車吉心主編，《中華野史・唐朝卷》，濟南：泰山出版社，2000，頁 328。

157　宋・王讜《唐語林》，車吉心主編，《中華野史・唐朝卷》，濟南：泰山出版社，2000，卷 4，頁 401。

158　後晉・劉昫，《舊唐書》，北京：中華書局，1997，卷 184，頁 4754。

159　宋・歐陽修、宋祁等，《新唐書》，北京：中華書局，1986，卷 207，頁 5874、5875。

160　後晉・劉昫，《舊唐書》，北京：中華書局，1997，卷 17，頁 519。

161　宋・歐陽修、宋祁等，《新唐書》，北京：中華書局，1986，卷 22，頁 478。

行精減，如《舊唐書·順宗》載順宗永貞元年，「出宮女三百人於安國寺，又出掖庭教坊女樂六百人於九仙門，召其親族歸之」[162]；如《舊唐書·憲宗上》載憲宗元和元年，「減教坊樂人衣糧」[163] 等。但這些並沒有從根本上改變中晚唐帝王們的享樂風氣，《新唐書·文宗》載文宗於寶曆二年下詔裁教坊等機構人員，「省教坊樂工、翰林伎術冗員千二百七十人」[164]，勵精圖治，十年間無心宴樂。但兩次聯合朝臣剪除宦官失敗後，文宗心灰意冷而復耽聲色。《舊唐書·魏謩》：

> 陛下即位已來，誕敷文德，不悅聲色，出後宮之怨婦，配在外之鰥夫。泊今十年，未嘗採擇。自數月已來，天睠稍回，留神妓樂，教坊百人、二百人，選試未已，莊宅司收市，囂囂有聞。[165]

武宗以後，皇帝多為宦官操縱，沉溺聲色是有增無減。如懿宗，《資治通鑑·唐紀六十六》「懿宗咸通七年」載：

> 上好音樂宴遊，殿前供奉樂工常近五百人，每月宴設不減十餘。水陸皆備，聽樂觀優，不知厭倦，賜與動及千緡。……所欲遊幸即行，不待供置，有司常具音樂，飲食、幄帟。諸王立馬以務備從。每行幸，內外諸司扈從者十餘萬人，所費不可勝紀。[166]

如僖宗，《資治通鑑·唐紀六十八》「僖宗乾符二年」載：

> 上與內園小兒狎昵，賞賜樂工、伎兒，所費動以萬計，府藏空竭。[167]

可見中晚唐教坊的發展幾乎沒有中斷。尤其是在此期間，京城青樓樂妓們的戶籍被納入教坊中，如白居易〈琵琶引并序〉中的琵琶女，「十三學得琵琶成，名屬教坊第一部。」[168] 中唐時，這些青樓歌妓雖然籍隸教坊，但並

162　後晉·劉昫，《舊唐書》，北京：中華書局，1997，卷 14，頁 406。
163　後晉·劉昫，《舊唐書》，北京：中華書局，1997，卷 14，頁 435。
164　宋·歐陽修、宋祁等，《新唐書》，北京：中華書局，1986，卷 8，頁 230。
165　後晉·劉昫，《舊唐書》，北京：中華書局，1997，卷 176，頁 4567、4568。
166　宋·司馬光，《資治通鑑》，北京：中華書局，2005，卷 250，頁 8117。
167　宋·司馬光，《資治通鑑》，北京：中華書局，2005，卷 252，頁 8176。
168　唐·白居易，顧學頡校點《白居易集》，北京：中華書局，1979，卷 1，頁 228。

不受教坊的嚴格管制，其所生活的場所仍在市井，但到晚唐時，教坊則加強了對這類成員的管理。從唐・孫棨《北里誌》所載京城飲妓的表演活動看，她們首先要服從教坊的安排，《北里誌・序》曰：「凡朝士宴聚，須假諸曹署行牒，然後能致於他處。」[169]《北里誌・王團兒》：「曲中諸子，多為富豪輩日輸一緡於母，謂之買斷。但未免官使，不復祗接於客。」[170]

教坊建制的上述改變，帶動了家樂與市井青樓音樂的發展與繁榮，與飲宴之風的氾濫相輔相成。《舊唐書・穆宗》：

> 國家自天寶已後，風俗奢靡，宴席以誼譁沉湎為樂。而居重位、秉大權者，優雜倨肆於公吏之間，曾無愧恥。公私相效，漸以成俗，由是物務多廢。[171]

中晚唐時期，官員們溺於宴樂甚至影響到政府職能的有效實施。如武宗皇帝〈戒官寮宴會詔〉曰：「州縣官比聞縱情杯酒之間，施刑喜怒之際，致使簿書停廢，獄訟滯冤。」[172] 不僅官員如此，新及第的進士們在曲江設宴慶祝亦成慣例，五代・王定保《唐摭言》：「凡今年才過關宴，士參已備來年游宴之費，繇是四海之內，水陸之珍，靡不畢備。時號『長安三絕』。」[173] 如此一來，公私宴樂仍風靡上下，《唐會要・雜錄》：「元和五年二月，宰臣奏請不禁公私樂，從之。時以用兵，權令斷樂，宰臣以為大過，故有是請。」[174] 甚至唐末社會動蕩，朝廷仍一如既往提倡享樂，韓偓〈錫宴日作〉序曰：「是歲大稔，內出金幣賜百官，充觀稼宴，學士院別賜越綾百匹，委京局句當，後宰相一日宴於興化亭。」[175]

由於帝王士夫的提倡與身體力行，民間宴樂之風亦隨之興盛，從而使樂

169　唐・孫棨，《北里誌》，《唐五代筆記小說大觀》，上海：上海古籍出版社，2000，頁 1403。

170　同上註，頁 1411。

171　後晉・劉昫，《舊唐書》，北京：中華書局，1997，卷 16，頁 485・486。

172　清・董誥等，《全唐文》，上海：上海古籍出版社，1995，卷 76，頁 350。

173　五代・王定保，《唐摭言》，《唐五代筆記小說大觀》，上海：上海古籍出版社，2000，卷 3，頁 1594。

174　宋・王溥，《唐會要》，上海：上海古籍出版社，2006，卷 34，頁 735。

175　清・彭定求，《全唐詩》，北京：中華書局，1999，卷 680，頁 7852。

人不再以進入宮廷作為藝術出路的理想歸宿，相當一部分樂人更願意自由地活躍於市井、青樓與家庭中。如李管兒曾是宮廷琵琶能手段師的弟子，身懷絕技但不願進入宮廷，元稹〈琵琶歌寄管兒兼誨鐵山〉：「管兒不作供奉兒，拋在東都雙鬢絲。逢人便請送杯盞，著盡工夫人不知。」[176] 沈亞之〈歌者葉記〉，記德宗時崔莒家伎葉者歌名動四方，「然以莒能善人，而優曹亦歸之，故卒得不貢聲禁中。」[177] 唐・段安節《樂府雜錄・箜篌》載家伎季齊皋精於箜篌，教坊力邀卻以年老為由謝之。這樣，教坊不再如盛唐那樣是全國第一流樂人的薈萃之所，全國音樂藝術的中心從盛唐時的宮廷教坊、梨園等轉入民間的家庭、青樓與市井，民間成為教坊學習的對象。宋・王讜《唐語林・方正》：「武宗數幸教坊作樂，優倡雜進。酒酣，作技諧謔如民間宴席，上甚悅。諫官奏疏，乃不復出。遂召優倡入敕，內人習之。宦者請令揚州選擇妓女，詔揚州監軍取解酒令妓女十人進入。」[178] 正因為如此，中晚唐時期的教坊雖然人數未減甚至可能超過盛唐，但卻沒有像盛唐那樣成為全國俗樂的中心。

第三節　梨園

一、梨園音樂機構的建立

（一）梨園：從果園到音樂機構之專稱

梨園原是宮中的一個果園。唐代帝王每個季節都例行在宮中舉宴以待朝臣，用示君臣同樂，不同的季節選擇不同的地點，梨園乃是春天的遊宴處。《新唐書・文藝中・李適》：

> 凡天子饗會遊豫，唯宰相及學士得從。春幸梨園，並渭水祓除，則賜
> 細柳圈辟癘；夏宴蒲萄園，賜朱櫻；秋登慈恩浮圖，獻菊花酒稱壽；
> 冬幸新豐，歷白鹿觀，上驪山，賜浴湯池，給香粉蘭澤，從行給翔麟馬，

176　唐・元稹，冀勤點校，《元稹集》，北京：中華書局，2000，冊上，頁 304。

177　清・董誥等，《全唐文》，上海：上海古籍出版社，1995，卷 736，頁 3370。

178　宋・王讜，《唐語林》，車吉心主編，《中華野史・唐朝卷》，濟南：泰山出版社，2000，卷 3，頁 385。

品官黃衣各一。帝有所感即賦詩，學士皆屬和。當時人所歆慕，然皆狎猥佻佞，忘君臣禮法，惟以文華取幸。若韋元旦、劉允濟、沈佺期、宋之問、閻朝隱等無它稱，附篇左方。[179]

此類宴會，往往設有多種娛樂項目，如拔河、打毬等。《舊唐書・中宗》：「庚戌，令中書門下供奉官五品已上、文武三品以上並諸學士等，自芳林門入集於梨園毬場，分朋拔河，帝與皇后、公主親往觀之。」[180] 沈佺期、武平一、崔湜都作有〈幸梨園亭觀打毬應制〉詩。有時，亦安排一些音樂表演。《舊唐書・文宗下》「（大和九年）上幸左軍龍首殿，因幸梨園，含元殿大合樂」[181]、《舊唐書・王潘附王涯》「（和四年）樂曲成，（王）涯與太常丞李廓、少府監庾承憲押樂工獻於梨園亭，帝按之於會昌殿」[182] 等。這裡的「梨園亭」，只是梨園中的一個亭子，與上述「中宗於梨園亭子賜觀打毬」同義。

為便於娛樂需要和表演方便，有些音樂機構亦設在梨園，如太常梨園別教院。《唐會要・諸樂》：

太常梨園別教院，教法曲樂章等：〈王昭君樂〉一章，〈思歸樂〉一章，〈傾杯樂〉一章，〈破陣樂〉一章，〈聖明樂〉一章，〈五更轉樂〉一章，〈玉樹後庭花樂〉一章，〈泛龍舟〉一章，〈萬歲長生樂〉一章，〈飲酒樂〉一章，〈鬪百草樂〉一章，〈雲韶樂〉一章，十二章。[183]

太常梨園別教院，即太常設在梨園中的教院。唐初，宮廷音樂機構只有太常寺，故梨園別教院應隸太常寺，《唐會要》體例乃依時序而記述，所稱「太常梨園別教院」之年代分別為「貞觀十四年」與「顯慶二年」，時專職音樂的教坊與梨園皆未建立，故梨園別教院當於貞觀十四年或之前設立，時梨園尚未成為音樂機構的專稱。

179　宋・歐陽修、宋祁等，《新唐書》，北京：中華書局，1986，卷 202，頁 5748。

180　後晉・劉昫，《舊唐書》，北京：中華書局，1997，卷 7，頁 149。

181　同上註，卷 17，頁 560。

182　同上註，卷 169，頁 4404。

183　宋・王溥，《唐會要》，上海：上海古籍出版社，2006，卷 33，頁 717。

「梨園」成為音樂機構的專稱，與「梨園新院」的設立有關。

關於「梨園新院」，唐人文獻中提及的只有唐・段安節的《樂府雜錄》，「俗樂，古都屬樂園新院，院在太常寺內之西北也，開元中始別署左右教坊」、「古樂工都計五千餘人，內一千五百人俗樂，係梨園新院於此，旋抽入教坊」[184]。這裡的「古都」是「全部」的意思，從「旋抽入教坊」云云看，「梨園新院」的設立尚在教坊之前，是乃為專門安排「古樂工」（前朝樂工）中「俗樂」的機構。因太常專職本乃雅樂機構，故要將「俗樂」另行安排，又因梨園是帝王經常娛宴之所，故順理成章將之安排在此，因地所稱之為「梨園新院」。所謂「新院」，乃是為區別於此前的「梨園別教院」。待專職娛樂之樂的教坊成立，專事「俗樂」的「梨園新院」便從太常劃出，「旋抽入教坊」，成了教坊的一個分支部門而簡稱「梨園」。由此看來，「梨園新院」實際上可謂教坊的前身。正由於此，梨園雖屬教坊，但仍與教坊並稱。如唐・姚汝能《安祿山事迹》「王鉷、楊國忠選勝燕樂，必賜梨園、教坊音樂，貴妃姊妹亦多在會中」[185]、如《資治通鑑・唐紀三十二》「玄宗天寶十載」「日遣諸楊與之選勝遊宴，侑以梨園教坊樂」[186]等。

這裡有一個問題需要辨析——即「梨園弟子」的問題。《舊唐書・音樂一》：

> 玄宗又於聽政之暇，教太常樂工子弟三百人為絲竹之戲，音響齊發，有一聲誤，玄宗必覺而正之，號為皇帝弟子，又云梨園弟子，以置院近於禁苑之梨園。[187]

依據這條資料，故有人將梨園之成立定為教坊成立後，是玄宗親教宮女而成立的機構。其實，玄宗親教「樂工子弟三百人為絲竹之戲」當有其事，教之地點在梨園，因梨園乃皇帝宮內私所，故稱「梨園弟子」。「以置院近

184　唐・段安節，《樂府雜錄》，《中國古典戲曲論著集成》（一），北京：中國戲劇出版社，1980，頁 64。

185　唐・姚汝能，《安祿山事迹》，車吉心主編，《中華野史・唐朝卷》，濟南：泰山出版社，2000，頁 550。

186　宋・司馬光，《資治通鑑》，北京：中華書局，2005，卷 216，頁 6903。

187　後晉・劉昫，《舊唐書》，北京：中華書局，1997，卷 28，頁 1051。

於禁苑之梨園」云云則是誤記，故《新唐書》對此作了修正，《新唐書·禮樂十二》：

> 玄宗既知音律，又酷愛法曲，選坐部伎子弟三百教於梨園，聲有誤者，帝必覺而正之，號「皇帝梨園弟子」，宮女數百，亦為梨園弟子，居宜春北院。[188]

《新唐書》所記是正確的，其有唐人記唐事為之證：唐·鄭處誨《明皇雜錄·逸文》：

> 天寶中，上命宮女子數百人為梨園弟子，皆居宜春北院。[189]

可見，「梨園弟子」居宜春北院，教習乃至表演則在梨園。而自從有玄宗親自教習的「梨園弟子」後，梨園的地位便十分特殊，「梨園弟子」是皇帝從太常寺坐部伎和宮女中專門選拔而來，自是樂人中的佼佼者，再由精通音律的玄宗進行專門指導，又專事法曲，故其法曲水平當是第一流的，「絲竹」水準也當是第一流的，因而梨園作樂通常是給帝王貴妃專享。王建〈霓裳詞十首〉：「旋翻新（一作自修曲）譜聲初足（一作起），除卻（一作在）梨園未教人」、「伴教霓裳有貴妃，從初直到曲成時。」[190]

（二）梨園的分支機構

上述梨園的性質，使其逐步成為唐代宮廷中的一個獨立的音樂機構，並以表演傳統華樂之「絲竹」與法曲為專職。梨園的分支機構的設立和沿革，即圍繞其展開。

1. 法部與小部音聲。

法部是梨園最重要的一個部門。唐代名重一時、流傳甚久的法曲〈霓裳羽衣曲〉，乃是梨園法部最有代表性的曲目。如王建〈霓裳詞十首〉中有「弟子部中留一色，聽風聽水（一作雨）作〈霓裳〉」、「傳呼法部按〈霓裳〉，

188　宋·歐陽修、宋祁等，《新唐書》，北京：中華書局，1986，卷22，頁476。
189　唐·鄭處誨，《明皇雜錄》，北京：中華書局，1997，頁51。
190　清·彭定求，《全唐詩》，北京：中華書局，1999，卷301，頁3418。

新得承恩別作行」等句。[191] 中唐著名詩人白居易最喜愛的曲目即〈霓裳羽衣曲〉。

法曲可以配以歌辭，而梨園之法部則特置一「童聲部」，時稱「小部音聲」。其成員為十五歲以下樂僮，人數約三十人左右。唐‧袁郊《甘澤謠‧許雲封》：「值梨園法部置小部音聲，凡三十餘人，皆十五以下。」[192]《新唐書‧禮樂十二》：「梨園法部，更置小部音聲三十餘人。」[193]

小部音聲成立的時間，唐人典籍中無明確記載。但從《甘澤謠‧許雲封》可大致的推斷其成立的時間。

《甘澤謠‧許雲封》提及的許雲封，是唐代著名的樂工，尤其擅長吹笛。李中〈吹笛兒〉：「隴頭休聽月明中，妙竹嘉音際會逢。見爾樽前吹一曲，令人重憶許雲封。」許雲封「天寶改元，初生一月」。十歲時到長安投奔外祖父李謩——「某才始十年，身便孤立，因乘義馬，西入長安。」初從其舅習橫笛，後被外祖父推薦到剛成立的小部音聲中：「謂某性知音律，教以橫笛，每一曲成，必撫背賞歎。值梨園法部置小部音聲，凡三十餘人，皆十五以下。」故小部音聲成立時間必在天寶十載之後。（以上引文，均見《甘澤謠‧許雲封》）

從《甘澤謠‧許雲封》還能大致瞭解小部音聲樂僮的選拔方式。許雲封入小部音聲，乃外祖父李謩的推薦。而其身分，從元稹〈連昌宮詞〉中自注及張祜〈李謩笛〉來看，應為長安市井樂人，並且善笛，以翻新曲而著名，「又明皇嘗於上陽宮夜後按新翻一曲，……忽聞酒樓上有笛奏前夕新曲，大駭之。……臣即長安少年善笛者李謩也。明皇異而遣之」[194]、「平時東幸洛陽城，天樂宮中夜徹明（一作鳴）。無奈李謩偷曲譜（一作耳），酒樓吹笛是新聲」[195]，並且後還被召入宮廷，成為宮廷樂工，名播四方，唐‧盧肇《逸史‧

191 清‧彭定求，《全唐詩》，北京：中華書局，1999，卷 301，頁 3418、頁 3419。

192 唐‧袁郊，《甘澤謠》，《唐五代筆記小說大觀》，上海：上海古籍出版社，2000，頁 547。

193 宋‧歐陽修、宋祁等，《新唐書》，北京：中華書局，1986，卷 22，頁 476。

194 唐‧元稹，冀勤點校，《元稹集》，北京：中華書局，2000，冊上，頁 270。

195 唐‧張祜，嚴壽澂校編，《張祜詩集》，南昌：江西人民出版社，1983，卷 3，頁 67。

李謩》「（李）謩，開元中吹笛為第一部，近代無比」[196]、《甘澤謠・許雲封》「韋公（應物）洞曉音律，謂其笛聲酷似天寶中梨園法曲李謩所吹者」[197]。由此可推斷小部音聲樂僮的選拔，可能主要由宮廷樂人舉薦。

從《甘澤謠・許雲封》亦可看出小部音聲樂僮們的音樂水準。許雲封在跟從他的外祖父即唐代著名的宮廷笛工李謩及李謩的兒子們學笛十年之後才被舉薦其中的，而許雲封本人亦是唐代著名的笛工，李中〈吹笛兒〉：「見爾樽前吹一曲，令人重憶許雲封。」[198] 因此，小部音聲中的樂僮們應當具備非常高的音樂素養。從〈甘澤謠〉及後來的相關記載來看，唐代著名的樂曲〈荔枝香〉即是由小部音聲創作。

2. 仙韶院。

中唐文宗時，梨園又設仙韶院。所以設之，乃與文宗喜愛雅樂與改造法曲有關。法曲產生於隋代，音樂特點是「音清而近雅」。《新唐書・禮樂十二》：

> 初，隋有法曲，其音清而近雅。其器有鐃、鈸、鍾、磬、幢簫、琵琶。琵琶圓體脩頸而小，號曰「秦漢子」，蓋絃鼗之遺製，出於胡中，傳為秦、漢所作。其聲金、石、絲、竹以次作，隋煬帝厭其聲澹，曲終復加解音。[199]

隋煬帝喜愛法曲，《新唐書・禮樂十二》：「厭其聲澹，曲終復加解音。」[200] 故使之含有了俗樂成分。到了唐代，胡樂流行，宮廷器樂曲中胡音尤盛，法曲中難免會受胡音的滲透，宋・錢易《南部新書・己》：「至天寶十三載，始詔道調法曲與胡部雜聲，識者深異之。」[201]

196 唐・盧肇，《逸史》，《中華野史・唐朝卷》，濟南，泰山出版社，2000，卷 3，頁 457。

197 唐・袁郊，《甘澤謠》，《唐五代筆記小說大觀》，上海：上海古籍出版社，2000，頁 546。

198 清・彭定求，《全唐詩》，北京：中華書局，1999，卷 749，頁 8624。

199 宋・歐陽修、宋祁等，《新唐書》，北京：中華書局，1986，卷 22，頁 476。

200 同上註，頁 476。

201 宋・錢易，《南部新書》，北京：中華書局，2002，頁 90。

　　文宗卻酷愛雅樂，他曾下令太常寺教習開元時雅樂，太常樂官王涯、太常丞李廓及少府監庾承憲等於太和八年奉詔創製〈雲韶樂〉，《舊唐書·王璠附王涯》：「文宗以樂府之音，鄭衛太甚，欲聞古樂，命（王）涯詢於舊工，取開元時雅樂，選樂童按之，名曰〈雲韶樂〉。」[202] 據《舊唐書·音樂一》載，樂成，文宗下詔太常教習之，開成元年乃成。開成三年，詔改〈法曲〉為〈雲韶曲〉，並將演奏法曲的伶官樂人住所改為仙韶院。[203] 從文宗下令以雅樂改造法曲，並將改造後的法曲定名為〈雲韶曲〉等來看，此與唐初宮女學習雅樂的「雲韶府」當有歷史的淵源。即盛唐玄宗立教坊，將雲韶府併入時，還有部分樂人保留了「雅樂」一脈，故中唐時的文宗才有可能命王涯「詢於舊工，取開元時雅樂。」再者，從唐人的記載來看，文宗時所設立的仙韶院有時亦稱之為「雲韶院」，如唐·段安節《樂府雜錄·雲韶樂》有「宮中有雲韶院」之句，無疑此處的雲韶院與仙韶院實為一物。因此文宗以後的雲韶院與此前的雲韶院完全不同，初唐時的雲韶院是教育宮女雅樂的機構，盛唐時的雲韶院隸屬於教坊，而文宗以後所謂的雲韶院則隸屬於梨園。

　　由上面的分析亦可見看出，仙韶院樂人所奏之樂〈雲韶樂〉是由法曲改製而來。仙韶院成立之後，法曲的改造工作並沒有停止，並且法曲名曲〈霓裳羽衣曲〉亦得到了進一步的改造。據《舊唐書·馮宿(附馮定)》載大和九年，太常卿馮定在〈雲韶樂〉的基礎上，又對法曲作了進一步的改造，即依〈雲韶樂〉製成〈雲韶法曲〉，對原來著名法曲〈霓裳羽衣曲〉中的舞曲部分加以改動，以雲韶樂作為其舞曲。[204] 據唐·高彥休《唐闕史·李可及戲三教》載，開成初，精通古樂與法曲的太常寺樂官尉遲璋再次對〈霓裳羽衣曲〉改造，文宗詔中書門下及諸司三品以上聽之，並宣賜貢院進士賦題。[205]《新唐書·禮樂十二》記有〈雲韶樂〉的表演情形：

　　　　有玉磬四虡，琴、瑟、筑、簫、篪、籥、跋膝、笙、竽皆一，登歌四人，

202　後晉·劉昫，《舊唐書》，北京：中華書局，1997，卷169，頁4404。

203　同上註，卷28，頁1053。

204　同上註，卷168，頁4391。

205　唐·高彥休，《唐闕史》，《唐五代筆記小說大觀》，上海：上海古籍出版社，2000，頁1351。

分立堂上下，童子五人，繡衣執金蓮花以導，舞者三百人，階下設錦筵，遇內宴乃奏。[206]

　　從〈雲韶樂〉中所用樂器即可看出：雲韶樂是十分地道的華樂。據唐·段安節《樂府雜錄·雲韶樂》的記載來看，直到晚唐，〈雲韶樂〉仍然是宮廷音樂中的一大門類，用於安置表演〈雲韶樂〉樂人的仙韶院直至晚唐亦沒有被取締。

　　（三）梨園的樂官與樂人

　　梨園的成員包括樂官、樂師與樂人等。梨園樂官的稱謂約有梨園使、梨園判官與梨園供奉官等，《資治通鑑·唐紀四十一》「代宗大曆十四年」：「詔罷省四方貢獻之不急者，又罷梨園使及樂工三百餘人。」[207] 蘇繁〈唐故桂管監軍使太中大夫行內侍省奚官局令員外置同正員上柱國賜緋魚袋梁公（元翰）墓誌并序〉：「至元和十一年，恩命綴其時才，轉充梨園判官。」[208]《新唐書·禮十二》：「代宗由廣平王復二京，梨園供奉官劉日進製〈寶應長寧樂〉十八曲以獻，皆宮調也。」[209]

　　梨園樂師，不像太常或教坊那樣有著固定而嚴格的選拔與管理制度，其來源相當廣。特殊的「樂師」乃是帝王和嬪妃。帝王如玄宗，他精通音律，在梨園剛成立時常親自教授樂人法曲，《新唐書·禮樂十二》：「玄宗既知音律，又酷愛法曲，選坐部伎子弟三百教於梨園，聲有誤者，帝必覺而正之。」[210] 不僅如此，他還為梨園創作詞曲，竇常〈還京樂歌詞〉「家家盡唱升平曲，帝幸梨園親製詞」[211]、宋·樂史《楊太真外傳》「二曲（〈紫雲迴〉、〈凌波曲〉）既成，遂賜宜春院及梨園弟子并諸王」[212]。

206　宋·歐陽修、宋祁等，《新唐書》，北京：中華書局，1986，卷22，頁478。
207　宋·司馬光，《資治通鑑》，北京：中華書局，2005，卷225，頁7258。
208　吳鋼，《全唐文補遺》，西安：三秦出版社，1995，冊3，頁216。
209　宋·歐陽修、宋祁等，《新唐書》，北京：中華書局，1986，卷22，頁478。
210　同上註，卷22，頁476。
211　清·彭定求，《全唐詩》，北京：中華書局，1999，卷271，頁3026。
212　宋·樂史，《楊太真外傳》，車吉心主編，《中華野史·唐朝卷》，濟南：泰山出版社，2000，頁565。

　　嬪妃如楊貴妃。《新唐書・后妃傳上・楊貴妃》云其「善歌舞，邃曉音律」[213]；唐・鄭處誨《明皇雜錄・逸文》「貴妃每抱是琵琶奏於梨園，音韻淒清，飄如雲外」[214]；宋・樂史《楊太真外傳》「妃善擊磬，附搏之音泠泠然，多新聲，雖太常、梨園之妓莫能及之」[215]。其不但經常參與梨園音樂活動且廣收弟子，傳授技藝。唐・鄭處誨《明皇雜錄・逸文》：「而諸王貴主洎虢國以下，競為貴妃琵琶弟子，每奏曲畢，廣有進獻。」[216] 故其亦在梨園教坊樂妓們中進行表演，王建〈霓裳羽衣十首〉：「伴教霓裳有貴妃，從初直到曲成時。」[217]

　　樂師亦有以精通音律能作詞曲之士人充之，如孟簡〈酬施先輩〉中的「施先輩」，乃「襄陽才子」：「襄陽才子得聲多，四海皆傳古鏡歌。樂府正聲三百首，梨園新入教青娥。」[218] 當然也有梨園樂人年老者，如吳融〈李周彈箏歌淮南韋太尉席上贈〉中的李周：「年將六十藝轉精，自寫梨園新曲聲。」[219]

　　梨園樂人包括樂工、樂妓與樂童。梨園成立之初，樂工主要由太常寺中坐部伎成員組成，主要精通器樂演奏。樂妓則主要從宮女中選拔，樂僮主要由宮廷中樂人推薦，可能不少是宮廷樂人的子弟，如上文提及的李蕡的外孫許雲封等。

　　梨園還經常從社會上選拔精通器樂表演者充入，甚至包括僧人，如「澄上人」，善吹小管，一度招入梨園，後來因「安史之亂」而流落民間。嚴維〈相里使君宅聽澄上人吹小管〉：「秦僧吹竹閉秋城，早在梨園稱主情。今夕襄陽山太守，座中流淚聽商聲。」[220]

213　宋・歐陽修、宋祁等，《新唐書》，北京：中華書局，1986，卷76，頁3493。

214　唐・鄭處誨，《明皇雜錄》，北京：中華書局，1997，頁51。

215　宋・樂史，《楊太真外傳》，車吉心主編，《中華野史・唐朝卷》，濟南：泰山出版社，2000，頁565。

216　唐・鄭處誨，《明皇雜錄》，北京：中華書局，1997，頁51。

217　清・彭定求，《全唐詩》，北京：中華書局，1999，卷301，頁3419。

218　同上註，卷473，頁5403。

219　同上註，卷687，頁7969。

220　同上註，卷263，頁2914。

梨園樂人可能依水準高低而分部，唐・盧肇《逸史・崔潔》中有云一次梨園的表演，樂人「乃梨園第一部樂徒也」[221]；元・辛元房《唐才子傳・王之渙》則有「（王之渙等）嘗共詣旗亭，有梨園名部繼至」[222] 等語云云，看來，梨園中最出色的樂人可能歸於「第一部」、「名部」，惜詳情已難考。

二、梨園的表演概況與歷史沿革

（一）表演概況

與太常、教坊相比，梨園最顯著的特徵是專門從事法曲表演，故其成員絕大多數精於絲竹等傳統器樂的演奏，如胡雛、許雲封等精於吹笛，李周擅彈箏等。除此以外還有精於其他器樂表演的，如賀懷智擅彈琵琶、張野狐擅長觱篥、李龜年擅長羯鼓、雷海清擅長琵琶、李憑擅箜篌等。

但梨園與太常、教坊在表演的專業上常常存在著交叉。如太常雖專掌雅樂，但其亦有散樂表演；教坊的表演專業梨園中也可表演，如法曲〈霓裳羽衣曲〉。

因此，梨園樂人雖以法曲表演為專長，但並不只限於演奏法曲，歌舞活動也非常活躍。如梨園樂人迎娘與蠻兒，一個擅歌，一個擅舞，鄭嵎〈津陽門詩并序〉有曰「迎娘歌喉玉窈窕，蠻兒舞帶金葳蕤」[223]；如蕭鍊師，擅舞，許渾〈贈蕭鍊師并序〉云其「善舞〈柘枝〉，宮中莫有倫比者」[224]；如南不嫌，唐・范攄《雲谿友議・餞歌序》[225] 和唐・段安節在《樂府雜錄・歌》皆載其擅歌[226]；而宋・沈括《碧雞漫志・何滿子》[227] 所引《樂府雜錄》，則提

221　唐・盧肇，《逸史》，車吉心主編，《中華野史・唐朝卷》，濟南：泰山出版社，2000，卷3，頁455。

222　傅璇琮，《唐才子傳校箋》，北京：中華書局，2002，卷3，頁448。

223　清・彭定求，《全唐詩》，北京：中華書局，1999，卷567，頁6618。

224　同上註，卷537，頁6176。

225　唐・范攄，《雲谿友議》，《唐五代筆記小說大觀》，上海：上海古籍出版社，2000，卷上，頁1272。

226　唐・段安節，《樂府雜錄》，《中國古典戲曲論著集成》（一），北京：中國戲劇出版社，1980，頁48。

227　宋・王灼，《碧雞漫志》，《中國古典戲曲論著集成》（一），北京：中國戲劇出版社，1980，卷5，頁139。

及梨園駱供奉唐末流散民間，曾轉喉於刺史李靈曜之宴席等等，皆說明梨園樂人具有多方面才能，表演項目也多種多樣。

梨園所表演的音樂作品，不少為本機構成員創作，如唐・段安節《樂府雜錄》載〈雨霖鈴〉與〈還京樂〉曲由梨園樂人張野狐所作；如《新唐書・禮樂十二》載代宗時梨園供奉官劉日，「進製〈寶應長寧樂〉十八曲以獻，皆宮調也。」[228] 士人亦時而參與梨園歌曲的歌詞創作，如宋・樂史《楊太真外傳》記李白為梨園作〈清平調〉歌詞[229]；劉禹錫〈酬楊司業巨源見寄〉「渤海歸人將集去，梨園弟子請詞來」[230]、章孝標〈蜀中贈廣上人〉「疏講青龍歸禁（一作捺）苑，歌抄〈白雪〉乞梨園」[231]。可見梨園弟子常向文人求歌詞。同時，有些文人詩初非專為歌辭而作，但其詩之優秀者常被梨園樂人選作歌辭，如唐・孟棨《本事詩・事感第二》載李嶠的詩在天寶末為梨園樂人所唱[232]，前文提及的王之渙等人的「旗亭賭唱」等。

梨園的音樂作品常常為民間樂人採用。李白〈春日陪楊江寧及諸官宴北湖感古作〉「新絃採（一作來）梨園，古舞嬌吳歈」[233]；方干〈新安殷明府家樂方響〉「葛溪鐵片梨園調，耳底丁東十六聲」[234]；陳陶〈冬夜吟〉「侯家歌舞按梨園，石氏賓寮醉金谷」[235]；吳融〈贈李長史歌并序〉序曰「梨園新聲一聞之，明日皆出我下」[236]。在梨園作品從宮廷傳入民間的傳播過程中，梨園弟子是重要的中介，王建〈溫泉宮行〉：「梨園弟子偷曲譜，頭白人間教歌舞。」[237]

228　宋・歐陽修、宋祁等，《新唐書》，北京：中華書局，1986，卷 22，頁 477。

229　宋・樂史，《楊太真外傳》，《中華野史・唐朝卷》，濟南：泰山出版社，2000，卷上，頁 565。

230　唐・劉禹錫，卞孝萱校訂，《劉禹錫集》，北京：中華書局，2000，冊下，頁 526。

231　清・彭定求，《全唐詩》，北京：中華書局，1999，卷 506，頁 5798。

232　唐・孟棨，《本事詩》，《唐五代筆記小說大觀》，上海：上海古籍出版社，2000，頁 1244。

233　唐・李白，朱金城、瞿蛻園校注，《李白集校注》，上海：上海古籍出版社，1980，冊 3，頁 1174。

234　清・彭定求，《全唐詩》，北京：中華書局，1999，卷 653，頁 7555。

235　同上註，卷 745，頁 8558。

236　同上註，卷 687，頁 7970。

237　同上註，卷 298，頁 3368。

　　當然，梨園主要是為帝王服務的，梨園弟子實施值班制，樂人在值班期間不能離開宮廷，王建〈霓裳詞十首〉：「自直梨園得出稀，更番上曲不教歸。」[238] 至於能得「賜享」梨園樂者，則是莫大的榮耀，比如王鉷、楊國忠之流及外國使臣。據現存唐代史料，享受過梨園樂的有楊國忠、安祿山、郭子儀、李訓等少數幾人，唐・姚汝能《安祿山事迹》：「王鉷、楊國忠選勝燕樂，必賜梨園、教坊音樂，貴妃姊妹亦多在會中。」[239]《資治通鑑・唐紀三十二》「玄宗天寶十載」：「日遣諸楊與之選勝遊宴，侑以梨園教坊樂。」[240] 宋・張舜民《畫墁錄》：「郭汾陽纏頭綵率千匹，教坊梨園小兒所勞各以千計。」[241] 可見只有一些非常受帝王寵愛的朝臣才能享受到此殊譽，與教坊到了中晚唐以後頻頻參與宮外音樂活動不同。

　　樂人不值班時則可到宮外自由活動，從吳融〈李周彈箏歌淮南韋太尉席上贈〉看，梨園樂師李周曾在淮南韋太尉宴席上表演，且經常活躍於青樓之中，「出來無暇更還家，且上青樓醉明月。」[242] 唐・段成式《酉陽雜俎・前集・語資》載一青樓歌妓過生日，請來不少樂人助興，其中就有梨園樂人賀懷智。[243]

　　（二）歷史沿革

　　與教坊發展情況相似，開、天時期，由於玄宗對法曲的喜愛，梨園迅速發展。天寶三載，安祿山向梨園獻樂器，梨園之樂一時盛極，唐・鄭處誨《明皇雜錄・逸文》：「安祿山自范陽入覲，亦獻白玉簫管數百事，安皆陳於梨園，自是音響殆不類人間。」[244]

　　但是「安史之亂」使梨園與教坊一樣受到極嚴重的破壞，如樂器的遺失，

238　同上註，卷 301，頁 3418。

239　唐・姚汝能，《安祿山事迹》，《中華野史・唐朝卷》，濟南：泰山出版社，2000，卷下，頁 550。

240　宋・司馬光，《資治通鑑》，北京：中華書局，2005，卷 216，頁 6903。

241　宋・張舜民《畫墁錄》，《宋元筆記小說大觀》，上海：上海古籍出版社，2001，冊 2，頁 1551。

242　清・彭定求，《全唐詩》，北京：中華書局，1999，卷 687，頁 7969。

243　唐・段成式，《酉陽雜俎》，《唐五代筆記小說大觀》，上海：上海古籍出版社，2000，卷 12，頁 645。

244　唐・鄭處誨，《明皇雜錄》，北京：中華書局，1997，頁 51。

樂人的被殺或流散，樂曲的失傳等。戰亂後，朝廷也曾對「安史之亂」中流散的梨園樂人進行過搜訪，如唐·鄭處誨《明皇雜錄·補遺》載玄宗曾讓高力士遍訪流散到京師市井中的梨園子弟[245]，朝廷還對流落民間的梨園老樂人予以撫恤，如白居易〈江南遇天寶樂叟〉中的天寶樂叟在盛唐時為梨園弟子，擅長琵琶與法曲，安史之亂流落到江南，過著非常貧苦的生活，只有「唯有中官作宮使，每年寒食一開門」[246]。但梨園並未因此而再次繁榮，白居易的〈梨園弟子〉：「白頭垂淚話梨園，五十年前雨露恩。莫問華清今日事，滿山紅葉鎖宮門。」[247]在很長一段時間裡，梨園處於凋敝狀態，從《資治通鑑·唐紀四十一》「代宗大曆十四年」載代宗「又罷梨園使及樂工三百餘人。所留者悉隸太常」[248]來看，梨園可能還一度被取締。到了德宗時，出於政治考慮又對之進行過裁員，《新唐書·德宗》：「癸未，罷梨園樂工三百人。」[249]梨園因此已再無昔日之輝煌了。

　　但梨園仍然是晚唐宮廷音樂機構的組成之一。其活動仍然見諸於文獻，如李巨源〈聽李憑彈箜篌二首〉「聽奏繁絃玉殿清，風傳曲度禁林明。君王聽樂梨園暖，翻到雲門第幾聲」[250]；如劉禹錫〈酬楊司業巨源見寄〉「渤海歸人將集去，梨園弟子請詞來」[251]；如許渾〈贈蕭鍊師并序〉序云「鍊師，貞元初，自梨園選為內妓，善舞柘枝，宮中莫有倫比者，寵錫甚厚。及駕幸奉天，以病不獲隨輦。遂失所止」[252]；如趙造〈中大夫行內侍省內給事員外置同正員上柱國賜緋魚袋王公墓誌銘并序〉載王文幹在憲宗登基時「改梨園判官，奉八音之禮，專五菓之名」[253]；如方乾〈李戶曹小妓天得善越器以成曲章〉「若教進上梨園去，眾樂無由更擅名」[254]；如吳融〈贈李長史歌并序〉

245　同上註，頁 46。
246　唐·白居易，顧學頡校點，《白居易集》，北京：中華書局，1979，冊 1，頁 228。
247　同上註，頁 424。
248　宋·司馬光，《資治通鑑》，北京：中華書局，2005，卷 225，頁 7258。
249　宋·歐陽修、宋祁等，《新唐書》，北京：中華書局，1986，卷 7，頁 184。
250　清·彭定求，《全唐詩》，北京：中華書局，1999，卷 333，頁 3742。
251　唐·劉禹錫，卞孝萱校訂，《劉禹錫集》，北京：中華書局，2000，冊下，頁 526。
252　清·彭定求，《全唐詩》，北京：中華書局，1999，卷 537，頁 6176。
253　清·董誥等，《全唐文》，上海：上海古籍出版社，1995，卷 764，頁 3518。
254　清·彭定求，《全唐詩》，北京：中華書局，1999，卷 651，頁 7532。

中序文有「梨園新聲一聞之，明日皆出我下」[255] 等。

　　到了唐末，長期的戰亂使得梨園樂人再一次流離失所。唐・段安節《樂府雜錄・序》「洎從離亂，禮寺隳頹，簨簴既移，警鼓莫辯。梨園弟子，半已奔亡。樂府歌章，咸皆喪墜。」[256] 昔日的「皇帝梨園弟子」，只能靠在富貴之家的宴會上唱歌為生。作為唐代宮廷音樂文化最優秀的代表之一——梨園，隨著唐代的滅亡也退出了歷史舞臺。

附：宣徽院、神策軍

　　《資治通鑑・唐紀五十九》「穆宗長慶三年」中有「賜宣徽院」，元・胡三省注之曰：「唐中世後，置宣徽院，以宦者主之……徐度〈卻掃編〉曰：『宣徽使，本唐宦者之官，故其所掌皆瑣細之事。……賜群臣新火，及諸司使至崇班、內侍、供奉、諸司工匠、兵卒名籍，及三班以下遷補、假故、鞫劾，春秋及聖節大宴，節度迎授恩命，上元張燈，四時祠祭，契丹朝貢，內庭學士赴上，督其供帳，內外進奉名物，教坊伶人歲給衣帶，郊御殿、朝謁聖容，賜酺，國忌，諸司使下別籍分產，諸司工匠休假之類』。」[257] 如元・馬端臨《文獻通考・職官十二・宣徽院》：「唐置宣徽南北院使，有副使。」並注之曰「宦者嚴季實、楊復恭皆嘗為之。」[258] 可見宣徽院是宮廷中一個由宦官負責管理並承擔著諸多事務的機構。參與宮廷音樂表演工作是其職能之一，如王建〈宮詞一百首〉「再三博士留殘拍，索向宣徽作徹章」[259]；如宋・王讜《唐語林・補遺》「（德宗）又召至宣徽，張樂使觀焉。曰：『設有舛乖，悉可言之。』宋沇沉吟曰：『容臣與樂官商榷條奏。』上使宣徽使就教坊與樂官參議數日」[260] 等。而且它在德宗時還倍受眷顧，如《唐會要・雜錄》：「（元

255　同上註，卷 687，頁 7970。

256　唐・段安節，《樂府雜錄》，《中國古典戲曲論著集成》（一），北京：中國戲劇出版社，1980，頁 37。

257　宋・司馬光，《資治通鑑》，北京：中華書局，2005，卷 243，頁 7825。

258　元・馬端臨，《文獻通考》，北京：中華書局，2005，卷 58，頁 525。

259　清・彭定求，《全唐詩》，北京：中華書局，1999，卷 302，頁 3440。

260　宋・王讜，《唐語林》，車吉心主編，《中華野史・唐朝卷》，濟南：泰山出版社，2000，卷 5，頁 410。

和）八年四月，詔除借宣徽院樂人官宅制。自貞元以來，選樂工三十餘人，出入禁中，宣徽院長出入供奉，皆假以官第，每奏伎樂稱旨，輒厚賜之。及上即位，令分番上下，更無他錫，至是收所借。」[261] 由此引文也可以看出，憲宗朝宣徽院的這種職能仍然沒有被取締。文宗執政前期曾裁減過宮廷俗樂樂人，宣徽院也在其中，王直方〈諫厚賞教坊疏〉：「陛下即位之始，宣徽教坊，悉令停減人數。」[262] 後來文宗曾命太常寺採開元雅樂製〈雲韶法曲〉及〈霓裳羽衣舞曲〉[263]，其中〈雲韶法曲〉就由宣徽院管理，不過「甘露之變」以後，宣徽院的這些樂官最終被遣散，《舊唐書・文宗下》：「（開成二年）辛未，宣徽院〈法曲〉樂官放歸。」[264] 但宣徽院承擔宮廷音樂表演的職能直至唐末也沒有受到影響，如唐・段安節《樂府雜錄・琵琶》載在作者撰寫此書時，仍然有擅樂的宣徽弟子存在，「某門中有樂史楊志，善琵琶，其姑尤更妙絕。姑本宣徽弟子，後放出宮，於永穆觀中住。自惜其藝，常畏人聞，每至夜方彈。」[265]

神策軍，其屬於北衙禁軍。它的發展與唐代帝王對北衙禁軍的重視密切相關。由於唐玄宗曾用北衙禁軍消滅了太平公主一派，故在開元二十六年（738 年）它已擴充至四軍。安史之亂中又深得肅宗信任，進一步擴展為六軍。德宗時左右神策軍又加入其中，成為八軍。由於神策軍來自隴右，是唐中央的勁旅，德宗與憲宗曾多次用其征伐藩鎮，因而在中晚唐時期深受帝王寵信，在北衙禁軍中地位最高。由於它深受帝王寵信，帝王經常出幸其中，因此它也逐漸地承擔起一定的宮廷音樂表演使命。它在穆宗與敬宗朝音樂表演活動還極其活躍，如《舊唐書・穆宗》「丁亥，幸左神策軍觀角抵及雜戲，日昃而罷」[266]、「自是凡三日一幸左右軍及御宸暉、九仙等門，觀角抵、雜戲」[267]；如《舊唐書・敬宗》「甲子，上御三殿，觀兩軍、教坊、內園分朋

261　宋・王溥，《唐會要》，上海：上海古籍出版社，2006，卷 33，頁 735。

262　清・董誥等，《全唐文》，上海：上海古籍出版社，1995，卷 757，頁 3484。

263　宋・歐陽修、宋祁等，《新唐書》，北京：中華書局，1986，卷 22，頁 476。

264　後晉・劉昫，《舊唐書》，北京：中華書局，1997，卷 17，頁 568。

265　唐・段安節，《樂府雜錄》，《中國古典戲曲論著集成》（一），北京：中國戲劇出版社，1980，頁 51、頁 52。

266　後晉・劉昫，《舊唐書》，北京：中華書局，1997，卷 16，頁 476。

267　同上註，頁 479。

驅鞠、角抵」[268]；如《新唐書・宦官上》「初，帝（敬宗）常寵右軍中尉梁守謙，每遊幸；兩軍角戲，帝多欲右勝，而左軍以為望」[269]。到了文宗朝，神策軍仍然有音樂表演，最顯著的例子就是《資治通鑑・唐紀六十一》「文宗開成元年」載「李孝本二女配沒右軍，上取之入宮。」[270] 從魏謩的上疏來看，李孝本二女最終進的是教坊，而胡三省注「右軍」曰：「右神策軍」。雖然「甘露之變」以後，神策軍的音樂表演曾因為文宗在政治上的心灰意冷而一度沉寂，如《新唐書・宦官上》：「（澤潞劉從諫）累上書，暴指（仇）士良等罪，帝雖不能去，然倚其言差自強。自是鬱鬱不樂，兩軍毬獵宴會絕矣。」[271] 但神策軍的音樂活動並沒有因此而停止，南唐・尉遲偓《中朝故事》〉「每歲櫻桃熟時，兩軍各擇日排宴祗候行幸，謂之行從。盛陳歌樂以至盡日，倡優百戲水陸無不具陳，在處堆積櫻桃以充看翫也。」[272]

268　同上註，卷 17，頁 520。

269　宋・歐陽修、宋祁等，《新唐書》，北京：中華書局，1986，卷 207，頁 5871。

270　宋・司馬光，《資治通鑑》，北京：中華書局，2005，卷 245，頁 7925。

271　宋・歐陽修、宋祁等，《新唐書》，北京：中華書局，1986，卷 207，頁 5873。

272　南唐・尉遲偓，《中朝故事》，《唐五代筆記小說大觀》，上海：上海古籍出版社，2000，頁 1785。

第二章　唐代宮廷音樂活動的參與者

第一節　宮廷樂人

　　唐代宮廷音樂活動離不開樂人，樂人是唐代宮廷音樂活動的主體。唐代宮廷中的樂人數量極多，《新唐書・禮樂十二》：「唐之盛時，凡樂人、音聲人、太常雜戶子弟隸太常及鼓吹署，皆番上，總號音聲人，至數萬人。」[1]本章對現存史料中唐代樂人之有名可稽、有事可尋者，將其所處時代、所屬民族、所擅伎藝、相關音樂活動等進行綜合考訂，最終在此基礎上對唐代樂人的生存狀況予以說明。

一、唐代宮廷樂人考略

（一）太常寺樂人考

　　太常寺是中國古代宮廷中必設的機構，主要負責祭祀儀式音樂，亦兼娛樂音樂表演。在唐代三大音樂機構中，其不但有著悠久的文化傳統，而且還是教坊與梨園等樂人的重要來源地。唐代太常寺樂戶數量相當多，李嶠〈上中宗書〉：「又太常樂戶已多，復求訪散樂，獨持鼗鼓者已二萬員，願量留

1　宋・歐陽修、宋祁等，《新唐書》，北京：中華書局，1986，卷 22，頁 477。

之，餘勒還籍，以杜妄費。」[2] 樂人身分低微，沒有「垂名汗青」的資格，故只能在文獻中尋得一鱗半爪，而能得隻言片句記載的樂人，都算得上是樂人中的佼佼者了。

　　1. 王長通、白明達：見載於《北齊書・恩幸》[3]、《北史・藝術下・萬寶常附王令言》[4]、《北史・恩幸》[5]、《隋書・音樂下》[6]、《隋書・藝術・萬寶常》[7]、唐・崔令欽《教坊記》[8]、《唐會要・論樂》[9]、《舊唐書・馬周》[10]、《新唐書・馬周》[11]、《舊唐書・呂才》[12]、《新唐書・呂才》[13]、《資治通鑑・唐紀十》「太宗貞觀六年」[14]、唐・王方慶《魏鄭公諫錄・諫斜祖孝孫罪》[15]、《唐會要・尚書省諸司中・左右丞》[16]、唐・杜光庭《仙傳拾遺》[17]，等等。

　　王長通，胡人。原為北齊宮廷樂人，因音樂才能突出而被授以爵位，《北史・恩幸》：「年十四五便假節、通州刺史。」[18] 隋滅北齊後，旋為隋宮廷樂人。擅龜茲樂及創製新聲，《隋書・音樂下》：

　　　龜茲者，起自呂光滅龜茲，因得其聲。呂氏亡，其樂分散，後魏平中
　　　原，復獲之。其聲後多變易。至隋有西國龜茲、齊朝龜茲、土龜茲等，

2　清・董誥等，《全唐文》，上海：上海古籍出版社，1995，卷 247，頁 1103。
3　唐・李百藥，《北齊書》，北京：中華書局，1972，卷 50，頁 694。
4　唐・李延壽，《北史》，北京：中華書局，1974，卷 90，頁 2983。
5　同上註，卷 92，頁 3055。
6　唐・魏徵，《隋書》，北京：中華書局，1973，卷 15，頁 378。
7　同上註，卷 78，頁 1785。
8　唐・崔令欽，《教坊記》，《中國古典戲曲論著集成》（一），北京：中國戲劇出版社，1980，頁 18。
9　宋・王溥，《唐會要》，上海：上海古籍出版社，2006，卷 34，頁 728。
10　後晉・劉昫，《舊唐書》，北京：中華書局，1997，卷 74，頁 2614。
11　宋・歐陽修、宋祁等，《新唐書》，北京：中華書局，1986，卷 98，頁 3897。
12　後晉・劉昫，《舊唐書》，北京：中華書局，1997，卷 79，頁 2720。
13　宋・歐陽修、宋祁等，《新唐書》，北京：中華書局，1986，卷 98，頁 4062。
14　宋・司馬光，《資治通鑑》，北京：中華書局，2005，卷 194，頁 6095。
15　唐・王方慶，《魏鄭公諫錄》，車吉心主編，《中華野史・唐朝卷》，濟南：泰山出版社，2000，頁 53。
16　宋・王溥，《唐會要》，上海：上海古籍出版社，2006，卷 58，頁 1171。
17　唐・杜光庭，《仙傳拾遺》，李時人編校，《全唐五代小說》，西安：陝西人民出版社，1993，頁 2026。
18　唐・李延壽，《北史》，北京：中華書局，1974，卷 92，頁 3055。

凡三部。開皇中，其器大盛於閭閈。時有曹妙達、王長通、李士衡、郭金樂、安進貴等，皆妙絕絃管，新聲奇變，朝改暮易，持其音技，佔衒公王之間，舉時爭相慕尚。[19]

《隋書‧藝術‧萬寶常》：「安馬駒、曹妙達、王長通、郭令樂等，能造曲，為一時之妙。」[20] 隋亡進入唐代宮廷。貞觀三年，祖孝孫修定大唐雅樂，他與白明達作為樂人參與其中。《舊唐書‧呂才》：「貞觀三年，太宗令祖孝孫增損樂章，孝孫乃與明音律人王長通、白明達遞相長短。」[21]《新唐書‧馬周》載馬周貞觀六年上疏唐太宗，有曰：

臣伏見王長通、白明達本自樂工，與皂雜類，韋槃提、斛斯正則更無他材，獨解調馬。縱使術踰儕輩，伎能有取，乍可厚賜錢帛，以富其家；豈得列預士流，超授高爵。遂使朝會之位，萬國來庭，驥子倡人，鳴玉曳履，與夫朝賢君子，比肩而立，同坐而食，臣竊恥之。然朝命既往，縱不可追，謂宜不使在朝班，預於士伍。[22]

可見王長通當有官品之授。

白明達，胡裔。原為隋樂人，深受煬帝恩寵，擅長龜茲樂而精於創造新聲，在隋代創作過不少曲目，《隋書‧音樂下》：

（隋煬帝）後大製豔篇，辭極淫綺。令樂正白明達造新聲，翃〈萬歲樂〉、〈藏鉤樂〉、〈七夕相逢樂〉、〈投壺樂〉、〈舞席同心髻〉、〈玉女行觴〉、〈神仙留客〉、〈擲磚續命〉、〈鬪雞子〉、〈鬪百草〉、〈汎龍舟〉、〈還舊宮〉、〈長樂花〉及〈十二時〉等曲，掩抑摧藏，哀音斷絕。帝悅之無已，謂幸臣曰：「多彈曲者，如人多讀書。讀書多則能撰書，彈曲多即能造曲。此理之然也。」因語明達云：「齊氏偏隅，曹妙達猶自封王。我今天下大同，欲貴汝，宜自脩謹。」[23]

19　唐‧魏徵，《隋書》，北京：中華書局，1973，卷15，頁378。

20　同上註，卷78，頁1785。

21　後晉‧劉昫，《舊唐書》，北京：中華書局，1997，卷79，頁2720。

22　宋‧歐陽修、宋祁等，《新唐書》，北京：中華書局，1986，卷98，頁3897。

23　唐‧魏徵，《隋書》，北京：中華書局，1973，卷15，頁379。

隋亡，進入唐代宮廷，因音樂特長而被授予官品，《唐會要・論樂》：

> 樂工之雜士流，自茲始也。太常卿竇誕又奏用音聲博士，皆為太樂鼓
> 吹官寮。於後箏簧琵琶人白明達，術踰等夷，積勞計考，並至大官。
> 自是聲伎入流品者，蓋以百數。[24]

據唐・崔令欽《教坊記》[25]，白明達在唐高宗時仍健在，曾奉高宗詔作道曲與道調，撰樂曲〈春鶯囀〉。

2.安叱奴：見載於李綱〈諫以舞人安叱奴為散騎常侍疏〉[26]、唐・劉肅《大唐新語・極諫第三》[27]、宋・王讜《唐語林・方正》[28]、《舊唐書・李綱》[29]、《新唐書・李綱》[30]等，內容大致相似。

安叱奴，胡人，擅長舞蹈，由隋入唐。唐高祖授以五品散騎侍郎，李剛諫之，不納，據《大唐新語・極諫第三》及《唐語林・方正》等記載，其所授之職為五品散騎侍郎。

3.稱心：見載於《舊唐書・太宗諸子・恆山王承乾》[31]與《資治通鑑・唐紀十二》「太宗貞觀十七年」[32]等。

太常樂童，容貌出眾，擅歌舞，得太子承乾寵愛，後被太宗處死。所謂「太常樂童」，元・胡三省在《資治通鑑・唐紀十二》「太宗貞觀十七年」注之曰：「樂童，童子能執樂，隸籍太常者。」[33]

24　宋・王溥，《唐會要》，上海：上海古籍出版社，2006，卷34，頁728。
25　唐・崔令欽，《教坊記》，《中國古典戲曲論著集成》（一），北京：中國戲劇出版社，1980，頁18。
26　清・董誥等，《全唐文》，上海：上海古籍出版社，1995，卷133，頁588、頁589。
27　唐・劉肅，《大唐新語》，北京：中華書局，1997，卷2，頁18・19。
28　宋・王讜《唐語林》，車吉心主編，《中華野史・唐朝卷》，濟南：泰山出版社，2000，卷3，頁386。
29　後晉・劉昫，《舊唐書》，北京：中華書局，1997，卷62，頁2375。
30　宋・歐陽修、宋祁等，《新唐書》，北京：中華書局，1986，卷99，頁3908。
31　後晉・劉昫，《舊唐書》，北京：中華書局，1997，卷76，頁2648。
32　宋・司馬光，《資治通鑑》，北京：中華書局，2005，卷196，頁6191。
33　同上註，頁6191。

4. 安金藏：見載於唐・劉肅《大唐新語・忠烈第九》[34]、《舊唐書・元稹傳》[35]、《舊唐書・忠義上・序言》[36]、《舊唐書・忠義上・安金藏》[37]、《新唐書・忠義上・安金藏》[38]、《舊唐書・德宗上》[39] 及《資治通鑑・唐紀二十九》「玄宗開元二十年」[40] 等。

長安人，中宗及武則天時為太常樂人，睿宗為太子時，與之善，《舊唐書・忠義上・安金藏》：

> 安金藏，京兆長安人，初為太常工人。載初年，則天稱制，睿宗號為皇嗣。少府監裴匪躬、內侍范雲仙並以私謁皇嗣腰斬。自此公卿已下，並不得見之，唯金藏等工人得在左右。

在「私謁皇嗣案」中，安金藏自剖其胸以示睿宗的清白。睿宗、玄宗登基後，其累有升遷，據《舊唐書・忠義上・安金藏》載其景雲中累遷右武衛中郎將；玄宗即位，擢為右驍衛將軍；開元二十年，特封代國公，於東嶽刻碑記其名，於玄宗朝壽終，死後贈兵部尚書。據《舊唐書・德宗上》載其子在德宗建中三年被授以盧州長史。

5. 裴知古：見載於唐・劉餗《隋唐嘉話・下》[41]、《舊唐書・方伎・裴知古》[42]、《新唐書・李嗣真》[43] 及《唐會要・論樂》[44] 等。

雍州人，據唐・劉餗《隋唐嘉話》，其在中宗、則天時因知音而任職太常，據《舊唐書・方伎・裴知古》，其在則天時曾任太常寺的太樂丞，據唐・劉餗《隋唐嘉話》，其卒於開元十二年，年近百歲。他除了精通音律，還以

34 唐・劉肅，《大唐新語》，北京：中華書局，1997，卷 5，頁 73、頁 74。

35 後晉・劉昫，《舊唐書》，北京：中華書局，1997，卷 166，頁 4329。

36 同上註，卷 187 上，頁 4864。

37 後晉・劉昫，《舊唐書》，北京：中華書局，1997，卷 187 上，頁 4885。

38 宋・歐陽修、宋祁等，《新唐書》，北京：中華書局，1986，卷 191，頁 5506。

39 後晉・劉昫，《舊唐書》，北京：中華書局，1997，卷 12，頁 332。

40 宋・司馬光，《資治通鑑》，北京：中華書局，2005，卷 213，頁 6797。

41 唐・劉餗，《隋唐嘉話》，北京：中華書局，1997，頁 45。

42 後晉・劉昫，《舊唐書》，北京：中華書局，1997，卷 191 上，頁 5101。

43 宋・歐陽修、宋祁等，《新唐書》，北京：中華書局，1986，卷 91，頁 3797。

44 宋・王溥，《唐會要》，上海：上海古籍出版社，2006，卷 34，頁 730。

善卜著稱於時，唐・劉餗《隋唐嘉話》：

> 神龍元年正月春享西京太廟，知古預其事，謂萬年令元行沖曰：「金
> 石諧和，當有吉慶之事，其在唐室子孫乎？」其月，中宗即位，復改
> 國為唐。知古又能聽婚夕環佩之聲，知其夫妻終始。

6. 李郎子：見載於《通典・樂六・清樂》[45]、《舊唐書・音樂二》[46]與《唐
會要・清樂》[47]。開元中為太常歌工，北方人，曾從江都人俞才生習以吳聲
唱清樂。李郎子去世以後，唐代宮廷不再歌唱清樂。

7. 長孫元忠：見載於《通典・樂六・四方樂》[48]、《舊唐書・音樂二・
四夷樂・北狄樂》[49]與《唐會要・四夷樂》[50]等。開元中太常寺的歌工，其
家人在貞觀中曾跟從侯將軍習北歌，後世代相專其業，故擅唱〈北歌〉。

8. 李琬與「太常樂工」：見載於唐・南卓《羯鼓錄》[51]與《舊唐書・德
宗上》[52]等。

李琬擅長羯鼓。據《羯鼓錄》，其原為雙流縣丞，代宗廣德中調入長安，
因替太常樂人將〈耶婆色雞〉加解曲〈木屈柘急遍〉，受太常樂人的推薦，
入太常寺，歷任主薄、太常寺少卿、宗正卿。據《舊唐書・德宗上》，其卒
於德宗時。

唐・南卓《羯鼓錄》敘李琬時兼及某「太常樂工」：

> （鼓工曰：）某太常工人也，祖父傳此藝，尤能此曲。近張通孺入長安，
> 某家事流散，父沒河西，此曲遂絕。

45　唐・杜佑，《通典》，北京：中華書局，2003，卷146，頁3717。
46　後晉・劉昫，《舊唐書》，北京：中華書局，1997，卷29上，頁1068。
47　宋・王溥，《唐會要》，上海：上海古籍出版社，2006，卷33，頁713。
48　唐・杜佑，《通典》，北京：中華書局，2003，卷146，3725頁。
49　後晉・劉昫，《舊唐書》，北京：中華書局，1997，卷29，頁1072。
50　宋・王溥，《唐會要》，上海：上海古籍出版社，2006，卷33，頁725。
51　唐・南卓，《羯鼓錄》，車吉心主編，《中華野史・唐朝卷》，濟南：泰山出版社，
　　2000，頁599。
52　後晉・劉昫，《舊唐書》，北京：中華書局，1997，卷12，頁346。

太常樂工，從其的敘述來看，其祖父、父親及本人都專於羯鼓演奏看，故其授藝方式為家族代傳。

9. 劉玠：見載於《舊唐書・王虔休》[53]、《唐會要・諸樂》[54]與《新唐書・王虔休》[55]等。德宗時太常樂工，因故流落潞州，昭義軍節度使之造〈繼天誕聖樂〉，並於貞元十二年將之獻於朝廷，此樂曲後來成為宮廷之樂——〈中和樂〉的藍本。

10. 張漸：見載於唐張元孫〈唐故仗內教坊第一部供奉賜紫金魚袋清河張府君（漸）墓誌銘并序〉。[56]他為徐方人，原為地方樂府的樂人，穆宗長慶初由國相張公薦入宮廷，至武宗朝仍在宮中供職，隸屬於仗內教坊。他以思維敏捷，擅長滑稽著名，「談笑辯捷，獨步一方」，「歌詠化源，啟口成章，應機由典」，「雖于髡滑稽，曼倩戲誚」。他雖然曾數次被朝廷授以官職，但都拒絕了，因此受到時人的好評。

11. 吳繽：見載於唐・段安節《樂府雜錄・方響》[57]。懿宗時人，原為朱崖李太尉家所蓄樂人，後入太常鼓吹署任音律官及署丞，擅於演奏樂器，如方響與擊甌。

12. 馬順兒：見載於明・胡震亨《唐音癸籤・唐曲》。[58]開元中太常樂工，造〈大聖明樂〉。

以上略可考知的太常樂人計 14 名。

（二）教坊樂人考

1.《教坊記》所載樂人

（1）黃幡綽：有關記載相當多，除唐・崔令欽《教坊記》[59]外，還有唐・

53　後晉・劉昫，《舊唐書》，北京：中華書局，1997，卷 132，頁 1652。
54　宋・王溥，《唐會要》，上海：上海古籍出版社，2006，卷 33，頁 721。
55　宋・歐陽修、宋祁等，《新唐書》，北京：中華書局，1986，卷 147，頁 4761。
56　吳鋼，《全唐文補遺》，西安：三秦出版社，1995，冊 3，頁 217、頁 218。
57　唐・段安節，《樂府雜錄》，《中國古典戲曲論著集成》（一），北京：中國戲劇出版社，1980，頁 56。
58　明・胡震亨，《唐音癸籤》，上海：上海古籍出版社，1984，卷 13，頁 132。
59　唐・崔令欽，《教坊記》，《中國古典戲曲論著集成》（一），北京：中國戲劇出版社，

李德裕《次柳氏舊聞》[60]、唐‧趙璘《因話錄‧角部之次諧戲附》[61]、唐‧李浚《松窗雜錄》[62]、唐‧段安節《樂府雜錄‧俳優》、《東府雜錄‧拍板》[63]、唐‧南卓《羯鼓錄》[64]、唐‧高彥休《唐闕史‧李可及戲三教》[65]、唐‧段成式《酉陽雜俎‧前集‧語資》、《酉陽雜俎‧續集‧貶誤》[66]與宋‧王讜《唐語林‧補遺》[67]等。

　　黃幡綽，玄宗時教坊著名散樂樂人，常在玄宗身邊供奉，唐‧高彥休《唐闕史‧李可及戲三教》：「開元中黃幡綽，明皇如一日不見，則龍顏為之不舒。」故亦稱為「教坊長入」。敏捷善對，滑稽無窮。安祿山入長安後獲之，為安祿山解其夢而得生。玄宗返京，追究此事而其以巧言解脫。善俳優，以弄參軍著名。唐‧段成式《酉陽雜俎‧續集貶誤》考散樂「弄癡」一戲即由之始創。宋‧王讜《唐語林‧補遺》載其因善戲謔得玄宗賜緋衣。兼通音律，唐‧南卓《羯鼓錄》記其聞玄宗擊鼓而知玄宗心情好壞。唐‧段安節《樂府雜錄‧拍板》載玄宗令其為拍板作譜，乃畫兩耳以進，示拍板無定譜。屢作諧諫，唐‧趙璘《因話錄‧角部之次‧諧戲附》記明皇偶語「是勿兒得人憐」，應之以「自家兒得人憐」，勸玄宗善待太子，故唐‧高彥休《唐闕史‧李可及戲三教》曰：「而幡綽往往能以倡戲匡諫者。」

　　1980，頁 12。

60　唐‧李德裕，《次柳氏舊聞》，《唐五代筆記小說大觀》，上海：上海古籍出版社，2000，頁 470。

61　唐‧趙璘《因話錄》，《唐五代筆記小說大觀》，上海：上海古籍出版社，2000，卷 4，頁 858。

62　唐‧李浚，《松窗雜錄》，《唐五代筆記小說大觀》，上海：上海古籍出版社，2000，頁 1214。

63　唐‧段安節，《樂府雜錄》，《中國古典戲曲論著集成》（一），北京：中國戲劇出版社，1980，頁 49。

64　唐‧段安節，《樂府雜錄》，《中國古典戲曲論著集成》（一），北京：中國戲劇出版社，1980，頁 58。唐‧南卓，《羯鼓錄》，車吉心主編，《中華野史‧唐朝卷》，濟南：泰山出版社，2000，頁 598‧599。

65　唐‧高彥休，《唐闕史》，《唐五代筆記小說大觀》，上海：上海古籍出版社，2000，卷下，頁 1350。

66　唐‧段成式，《酉陽雜俎》，《唐五代筆記小說大觀》，上海：上海古籍出版社，2000，卷 12、頁 645，卷 4、頁 742。

67　宋‧王讜，《唐語林》，車吉心主編，《中華野史‧唐朝卷》，濟南：泰山出版社，2000，卷 5，頁 409。

黃幡綽在唐代及後世影響甚大，五代時南唐優人楊名高借其名作《笑林》，一時頗為流行。

（2）裴承恩、裴大娘：兄妹。兄擅筋斗，妹擅歌。

（3）侯氏：善竿木。妻裴大娘。

（4）趙解愁：擅竿技，為「長入」，即「長入供奉」，是為教坊中的拔尖者。張祐〈千秋樂〉：「傾城人看長竿出，一伎初成趙解愁。」[68]與裴大娘私通，欲謀殺裴氏之夫侯氏，未遂。事發，被決杖一百。

（5）張四娘、蘇五奴：夫妻。張四娘擅歌舞，五奴常隨妻混吃混喝，故致時人戲稱鬻妻者為「五奴」。

（6）范漢、范大娘子：父女。擅竿木。

（7）呂元真：擅擊鼓兼雜技，「頭上置水椀，曲終而水不傾動，眾推其能定頭頂。」玄宗任太子召之，不就。教坊成立後，他也進入其中，結果「上銜之，故流輩皆有爵命，惟元真素身。」

（8）教坊一小兒：擅長筋斗，技藝初僅「雜於內伎中上」，故本是教坊中之「外教坊」樂人，後入宮中內教坊而技成。《教坊記》：「中使宣旨云：『此伎尤難，近教坊教成』。」[69]

（9）任智方及四女：任智方四女以擅歌著稱：「二姑子吐納淒惋，收斂渾淪；二姑子容止閑和，意不在歌。四兒發聲遒潤，如從容中來。」[70]

（10）龐三娘：善歌舞，以工裝束著名，約相當於今之「化妝師」。有載「當大酺汴州，以名字求雇」，可見在盛唐時，教坊樂人可受雇地方官府客串表演。

（11）顏大娘：善歌舞，工化妝。

（12）魏二、楊家生：魏二，從事歌舞表演。有載：魏二與楊家生同宴，

68　唐・張祐，嚴壽澂校編，《張祐詩集》，南昌：江西人民出版社，1983，卷3，頁65。

69　唐・崔令欽，《教坊記》，《中國古典戲曲論著集成》（一），北京：中國戲劇出版社，1980，頁22。

70　同上註，頁23。

家生戲鸚鵡，魏二以其言乃借題發揮，貶低自己，故生紛爭。可見教坊樂人非常在乎別人的評價。

（13）王輔國、鄭銜山、薛忠、王琰：四人者，僅見載於《教坊記》，餘不詳。

以上樂人計 24 名。

2.《樂府雜錄》所載教坊樂人

（1）許和子：除《樂府雜錄・歌》外，尚見載於五代・王仁裕《開元天寶遺事・歌直千金》[71] 與宋・龍袞《江南野史・尹琳》[72] 等。

藝名永新。宋・龍袞《江南野史・尹琳》記其由刺史舉薦入宮，封為「唱歌供奉」。唐・段安節《樂府雜錄・歌》云其人「籍於宜春院」，是為內教坊樂人，亦稱為「內人」。開元時人，原為吉州永新縣樂家女，開元末因擅歌入宮，成為唐代著名的歌唱樂人。安史之亂後，流散民間，為一士人所得，士人去世後，與母親至京師，「歿於風塵」，不知何疾而亡，臨終「謂其母曰：『阿母錢樹子倒矣』」，故其到京師後當在青樓賣藝為生。

時人對永新歌唱評價極高，唐・段安節《樂府雜錄・歌》謂「韓娥、李延年歿後千餘載，曠無其人，至永新始繼其能」；五代・王仁裕《開元天寶遺事・歌直千金》稱其最受明皇寵愛；宋・龍袞在《江南野史》曰「喉音妙絕，為天下第一」、「今存始歌處，後人號為玉女峰焉，立廟祠，四時祭祀或天色忿亢禱之能雨。」

（2）張紅紅：宜春院樂人。原為大曆中民間藝人，與父流浪賣藝為生。韋青發現並納為姬，親自教授其音樂技能。擅歌，尤善記曲。後被隨舉薦入宮，號為「記曲娘子」，旋封為才人。知韋青去世，一慟而亡，贈諡「昭儀」。

（3）鄭中丞：文宗時內教坊樂妓。鄭姓，名不詳。「中丞」為宮人官位。擅胡琴，因忤旨被文宗賜死，投入河中。漂流宮外，為吏梁厚本所救之，娶

71　五代・王仁裕，《開元天寶遺事》，車吉心主編，《中華野史・唐朝卷》，上海：上海古籍出版社，2000，頁 524。

72　宋・龍袞，《江南野史》，車吉心主編，《中華野史・宋朝卷》，上海：上海古籍出版社，2000，卷 6，頁 187。

為妻。在家中偶試琴，適為宮中外出小黃門發現，奏聞，文宗諒之，重召入宮，免梁厚本罪並賞賜之。

（4）劉楚材：另見於《資治通鑑・唐紀六十二》「文宗開成四年」。[73]文宗時人，擅觱篥，後參與構陷太子，文宗殺之。

這樣，在《樂府雜錄》中的教坊樂人有 4 名。

3. 其他典籍中的教坊樂人

（1）王大娘：見載於唐・鄭處誨《明皇雜錄》[74]、劉晏〈詠王大娘戴竿〉[75]與宋・樂史《楊太真外傳》[76]等。

玄宗時教坊樂人，擅竿技。唐・鄭處誨《明皇雜錄》：「善戴百尺竿，竿上施木山，狀瀛洲方丈。令小兒持絳節出入于其間，歌舞不輟。」楊貴妃曾令神童劉晏作詩詠之：「樓前百戲競爭新，唯有長竿妙入神。誰謂綺羅翻有力，猶自嫌輕更著人。」

（2）唐崇：見載於宋・王讜《唐語林・政事上》。[77]教坊樂人，擅唱。宮廷設宴招待外國使臣，令其表演，「先述國家盛德，次序朝廷歡娛，又贊揚四方慕義，言甚明辨。上極歡。」後來賄賂教坊「長入」許小客謀取教坊判官一職，事發，教坊使范安及「決杖（唐崇）遞出五百里外，小客更不須令來」。

（3）許小客：見載於宋・王讜《唐語林・政事上》。[78]教坊「長入」，後因唐崇行賄案被逐出宮門。

（4）「教坊長入」某樂人：見載於唐・吳兢《開元昇平源》[79]，姚元崇

73　宋・司馬光，《資治通鑑》，北京：中華書局，2005，卷 246，頁 7941。

74　唐・鄭處誨，《明皇雜錄》，北京：中華書局，1997，卷上，頁 13。

75　清・彭定求，《全唐詩》，北京：中華書局，1999，卷 120，頁 1207。

76　宋・樂史，《楊太真外傳》，車吉心主編，《中華野史・唐朝卷》，濟南：泰山出版社，2000，頁 565。

77　宋・王讜，《唐語林》，車吉心主編，《中華野史・唐朝卷》，濟南：泰山出版社，2000，卷 1，頁 370。

78　同上註 1，頁 370。

79　唐・吳兢，《開元昇平源》，王汝濤編校，《全唐小說》，濟南：山東文藝出版社，1993，頁 109。

為中書令張說排擠，府中參軍李景初妾之父為「教坊長入」，厚賂之，囑說情於玄宗，果奏效。

（5）「衣綠乘驢者」：見載於唐・趙璘《因話錄・宮部》[80]與宋・王讜《唐語林・傷逝》[81]。天寶間教坊樂工，安史之亂流落民間，德宗登基後將其與流散民間的其他教坊樂人復招入教坊。

（6）「教坊歌兒」：見載於孟郊詩〈教坊歌兒〉[82]，其詩曰：「十歲小小兒，能歌得朝天。六十孤老人，能詩獨臨川。去年西京寺，眾伶集講筵。能嘶〈竹枝〉詞，供養繩牀禪。能詩不如歌，悵望三百篇。」

（7）石火胡及五養女：見載於唐・蘇鶚《杜陽雜編》。[83]幽州人，擅長竿技。養女五人，皆擅竿技：

> 挈養女五人，纔八九歲。於百尺竿上張弓絃五條，令五女各居一條之上，衣五色衣，執戟持戈，舞〈破陣樂〉曲。俯仰來去，赴節如飛。是時觀者目眩心怯。火胡立於十重朱畫牀子上，令諸女迭踏，以至半空，手中皆執五綵小幟，牀子大者始一尺餘，俄而手足齊舉，為之踏渾脫，歌呼抑揚，若履平地。

敬宗時深受恩寵。文宗登基後，因其技過於驚險而下詔罷之。

（8）李孝本次女：見載於魏謩〈諫納李孝本女疏〉[84]、《舊唐書・魏謩》[85]、《資治通鑑・唐紀六十一》「文宗開成元年」[86]等。

文宗時，御史中丞李孝「甘露之變」李訓案坐誅，其女充入掖庭，入教坊。〈諫納李孝本女疏〉：「昨又宣取李孝本次女一人，遽將入內。」《舊

80　唐・趙璘，《因話錄》，《唐五代筆記小說大觀》，上海：上海古籍出版社，2000，卷1，頁835。

81　宋・王讜，《唐語林》，車吉心主編，《中華野史・唐朝卷》，濟南：泰山出版社，2000，頁401。

82　唐・孟郊，《孟東野詩集》，北京：人民出版社，1984，頁46。

83　唐・蘇鶚，《杜陽雜編》，《唐五代筆記小說大觀》，上海：上海古籍出版社，2000，頁1387。

84　清・董誥等，《全唐文》，上海：上海古籍出版社，1995，卷766，頁3529。

85　後晉・劉昫，《舊唐書》，北京：中華書局，1997，卷176，頁4567，頁4568。

86　宋・司馬光，《資治通鑑》，北京：中華書局，2005，卷245，頁7925。

唐書·魏謩》：「昨又宣取李孝本之女入內。」《資治通鑑·唐紀六十一》載文宗開成元年「李孝本二女配沒右軍。上取之入宮。」所記略有不同。因魏謩上疏諫之，故被放出宮廷。

（9）雲朝霞：見載於《舊唐書·魏謩》[87]、《新唐書·魏徵附謩》[88]與《唐會要·雜錄》[89]等。

　　文宗時教坊副使。擅吹笛，能為新聲，深得文宗恩寵，欲授左驍衛將軍兼揚府司馬，結果群臣諫之，不聽後因左補闕魏謩上疏，而被改授為潤州司馬。

（10）米都知：見載於宋·錢易《南部新書·癸》[90]與梁補闕詩〈贈米都知〉[91]等。

　　「都知」，教坊樂官名。擅歌，通文章，詞中有句「小旗村店酒，微雨野塘花」，頗得士流讚賞。梁補闕〈贈米都知〉詩則贊其潔身自好，淡於名利。

（11）商訓：宋·錢易《南部新書·癸》[92]載其為教坊都知，擅吹笙。精丹青且擅占卜。

（12）「〈西方獅子〉腳」某樂伎：見載於唐·盧言《盧氏雜說》[93]，其在教坊〈西方獅子〉舞中擔任「左腳」近三十載，後至宰相門下求官，未遂。

（13）祝漢貞：見載於唐·裴庭裕《東觀奏記》[94]、《資治通鑑·唐紀

87　後晉·劉昫，《舊唐書》，北京：中華書局，1997，卷176，頁4568。

88　宋·歐陽修、宋祁等，《新唐書》，北京：中華書局，1986，卷97，頁3883。

89　宋·王溥，《唐會要》，上海：上海古籍出版社，2006，卷34，頁736。

90　宋·錢易，《南部新書》，北京：中華書局，2002，頁176。

91　清·彭定求，《全唐詩》，北京：中華書局，1999，卷783，頁8930。

92　宋·錢易，《南部新書》，北京：中華書局，2002，頁176。

93　唐·盧言，《盧氏雜說》，王汝濤編校，《全唐小說》，濟南：山東文藝出版社，1993，頁2784。

94　唐·裴庭裕，《東觀奏記》，王汝濤編校，《全唐小說》，濟南：山東文藝出版社，1993，卷中，頁2358。

六十五》「宣宗大中十一年」[95] 與宋·王讜《唐語林·政事下》[96] 等。

　　教坊樂人，供奉數朝。能滑稽，擅應對。宣宗時頗得寵。宋·王讜《唐語林·政事下》云其「滑稽善伺人意，出口為七字語。上有指顧，遽令摹詠，捷若夙構，尤為帝所喜。」後因受韓王乾裕賄為之求刺史，事發，恩寵漸失。終流放於天德軍。

　　（14）李可及：見載於唐·蘇鶚《杜陽雜編》[97]、唐·高彥休《唐闕史·李可及戲三教》[98]、唐·李涪《刊誤·都都統》[99]、唐·盧言《盧氏雜說》[100]、宋·錢易《南部新書·丙》[101]、《唐會要·雜錄》[102]、《唐會要·忠諫》[103]、《舊唐書·曹確》[104]、《新唐書·曹確》[105]、《新唐書·崔彥昭》[106]、《資治通鑑·唐紀六十六》「懿宗咸通八年」、「懿宗咸通十一年」[107] 與《資治通鑑唐紀·唐紀六十八》「懿宗咸通十四年」[108] 等。

　　懿宗時宮廷樂人，教坊「都都知」。精通音律，擅唱新曲，能變新聲，時人謂之「拍彈」。創製過〈歎百年舞曲〉、〈菩薩舞〉等。兼擅俳優，《唐闕史·李可及戲三教》載其與另一優人弄「戲三教」，令人捧腹。深受懿宗

95　宋·司馬光，《資治通鑑》，北京：中華書局，2005，卷249，頁8063。

96　宋·王讜，《唐語林》，車吉心主編，《中華野史·唐朝卷》，濟南：泰山出版社，2000，卷2，頁374。

97　唐·蘇鶚，《杜陽雜編》，《唐五代筆記小說大觀》，上海：上海古籍出版社，2000，卷下，頁1397。

98　唐·高彥休，《唐闕史》，《唐五代筆記小說大觀》，上海：上海古籍出版社，2000，卷下，頁1350、頁1351。

99　唐·李涪，《刊誤》，車吉心主編，《中華野史·唐朝卷》，濟南：泰山出版社，2000，卷上，頁965。

100　唐·盧言，《盧氏雜說》，王汝濤編校，《全唐小說》，濟南：山東文藝出版社，1993，頁2776。

101　北宋·錢易，《南部新書》，北京：中華書局，2002，頁35。

102　宋·王溥，《唐會要》，上海：上海古籍出版社，2006，卷34，頁737·738。

103　同上註，卷52，頁1069。

104　後晉·劉昫，《舊唐書》，北京：中華書局，1997，卷177，頁4607·4608。

105　宋·歐陽修、宋祁等，《新唐書》，北京：中華書局，1986，卷181，頁5351。

106　同上註，卷183，頁5381。

107　宋·司馬光，《資治通鑑》，北京：中華書局，2005，卷250，頁8118。卷252，頁8161。

108　同上註，卷252，頁8167。

寵愛，屢賜財物，授以官職。《刊誤·都都統》云其為「都都統」，當即「都都知」或其別稱。屢加官品，《唐闕史·李可及戲三教》載其因戲弄「戲三教」授「環衛之員外職」；繼授「威衛將軍」，從三品。僖宗登基，朝臣崔彥昭奏疏逐之，流放嶺南而卒。

（15）石野豬：見載於唐·朱揆《諧噱錄》[109]、五代·孫光憲《北夢瑣言·前賢戲調》[110]、宋·王讜《唐語林·補遺》[111]與《資治通鑑·唐紀六十九》「僖宗廣明元年」[112]等。

僖宗時教坊樂人，擅滑稽俳諧。孔昭緯授官，聚教坊樂人赴宅賀演，頗受賞賜。曾侍僖宗，帝自誇擊毬之技，其乃曰：「若遇堯、舜作禮部侍郎，恐陛下不免駁放。」巧言寓諫，士流贊之。

（16）王內人：見載於李群玉詩〈王內人琵琶引〉[113]，從「三千宮嬪推第一，斂黛傾鬟豔蘭室」來看，其琵琶水準超群。

（17）吹笙內人：姓名闕如。白居易〈吹笙內人出家〉[114]云其善吹笙，後出家為尼。

（18）謝大：見載於明·胡震亨《唐音癸籤·唐曲》。[115]宮廷樂人，擅歌〈烏夜啼〉，玄宗曾御箜篌和之。

以上所考教坊樂人 23 名。將三者加起來，計 51 名。

109　唐·朱揆撰，《諧噱錄》，王汝濤編校，《全唐小說》，濟南：山東文藝出版社，1993，頁 2413。

110　宋·孫光憲，《北夢瑣言》，北京：中華書局，2002，卷 10，頁 211·212。

111　宋·王讜，《唐語林》，車吉心主編，《中華野史·唐朝卷》，濟南：泰山出版社，2000，卷 7，頁 430。

112　宋·司馬光，《資治通鑑》，北京：中華書局，2005，卷 253，頁 8221。

113　清·彭定求，《全唐詩》，北京：中華書局，1999，卷 548，頁 6640。

114　唐·白居易，顧學頡校點《白居易集》，北京：中華書局，1979，冊 4，頁 1511。

115　明·胡震亨，《唐音癸籤》，上海：上海古籍出版社，1984，卷 13，頁 131。

（三）梨園樂人考

1. 胡雛：見載於李肇《唐國史補》[116]、《新唐書·崔隱甫》[117] 與宋·王讜《唐語林·政事下》[118] 等。

玄宗時梨園弟子，擅吹笛，頗得玄宗寵愛。因觸犯條律，洛陽令崔隱甫欲捕之，逃入宮中求玄宗庇護。崔隱甫入宮力爭，玄宗才勉強交出，旋悔，下旨赦之，結果聖旨未到，其已被杖殺。

2. 賀懷智：見載於唐·李德裕〈次柳氏舊聞〉[119]、元稹詩〈連昌宮詞〉[120]、〈琵琶歌寄管兒兼誨鐵山〉[121]、唐·胡璩《譚賓錄·梨園樂》[122]、唐·段成式《酉陽雜俎·前集·樂》[123]、《酉陽雜俎·前集·語資》[124]、唐·段安節《樂府雜錄·琵琶》[125]、唐·李亢《獨異志》[126]、五代·王仁裕《開元天寶遺事·猧子亂局》[127] 與宋·樂史《楊太真外傳》[128] 等。

盛唐時梨園著名的樂人。擅長樂器演奏，尤精琵琶。唐·段安節《樂府雜錄·琵琶》：「開元中有賀懷智，其樂器以石為槽，鵾雞筋作絃，用鐵撥

116　唐·李肇，《唐國史補》，《唐五代筆記小說大觀》，上海：上海古籍出版社，1979，頁 164。

117　宋·歐陽修、宋祁等，《新唐書》，北京：中華書局，1986，卷 130，頁 4497。

118　宋·王讜，《唐語林》，車吉心主編，《中華野史·唐朝卷》，濟南：泰山出版社，2000，卷 2，頁 376。

119　唐·李德裕，《次柳氏舊聞》，《唐五代筆記小說大觀》，上海：上海古籍出版社，2000，頁 469。

120　唐·元稹，冀勤點校，《元稹集》，北京：中華書局，2000，上冊，頁 270。

121　同上註，頁 304。

122　唐·胡璩，《譚賓錄》，《中華野史·唐朝卷》，濟南：泰山出版社，2000，頁 689。

123　唐·段成式，《酉陽雜俎》，《唐五代筆記小說大觀》，上海：上海古籍出版社，2000，卷 6，頁 607。

124　同上註，卷 12，頁 645。

125　唐·段安節，《樂府雜錄》，《中國古典戲曲論著集成》（一），北京：中國戲劇出版社，1980，頁 50。

126　唐·李亢，《獨異志》，《唐五代筆記小說大觀》，上海：上海古籍出版社，2000，頁 948。

127　五代·王仁裕，《開元天寶遺事》，車吉心主編，《中華野史·唐朝卷》，上海：上海古籍出版社，2000，卷 4，頁 525。

128　宋·樂史，《楊太真外傳》，車吉心主編，《中華野史·唐朝卷》，濟南：泰山出版社，2000。

彈之。」常侍唐玄宗、楊貴妃私宴。唐‧段成式《酉陽雜俎‧前集‧語資》有云：「樂工賀懷智、紀孩孩，皆一時絕手。」紀孩孩，或亦宮廷樂人。

　　3. 張野狐：見載於唐‧范攄《雲谿友議‧雲中命》[129]、唐‧鄭處誨《明皇雜錄‧補遺》[130]、唐‧段安節《樂府雜錄‧俳優》[131]、唐‧段安節《樂府雜錄‧雨霖鈴》[132]、宋‧樂史《楊太真外傳》[133] 等。

　　盛唐梨園著名樂人，擅觱篥。唐‧鄭處誨《明皇雜錄‧補遺》：「時梨園子弟善吹觱篥者張野狐為第一。」亦擅俳優，唐‧段安節《樂府雜錄‧俳優》載其以弄參軍著名，《樂府雜錄‧雨霖鈴》載其安史之亂時隨玄宗幸蜀，途中創作〈雨霖鈴〉曲。亂平返京，他還作了〈還京樂〉曲。

　　4. 迎娘、蠻兒：見載於鄭嵎詩〈津陽門〉，詩中有「迎娘歌喉玉窈窕，蠻兒舞帶金葳蕤」，作者注之曰：「迎娘、蠻兒乃梨園弟子之名聞者。」[134] 可見一擅歌，一擅舞。

　　5. 潘大同：見載於唐‧陳鴻祖〈東城老父傳〉。[135] 從文中「二十三年，玄宗為（賈昌）娶梨園弟子潘大同女」判斷，其為玄宗時梨園弟子。女兒潘氏，亦擅歌舞，深受楊貴妃的寵愛：「天寶中，（賈昌）妻潘氏以歌舞重幸於楊貴妃。」故潘氏亦為宮中樂妓。

　　6. 雷海清：見載於唐‧范攄《雲谿友議‧雲中命》[136]、唐‧鄭處誨《明

129　唐‧范攄，《雲谿友議》，《唐五代筆記小說大觀》，上海：上海古籍出版社，2000，卷中，頁 1290。

130　唐‧鄭處誨，《明皇雜錄》，北京：中華書局，1997，頁 46‧47。

131　唐‧段安節，《樂府雜錄》，《中國古典戲曲論著集成》（一），北京：中國戲劇出版社，1980，頁 49。

132　唐‧段安節，《樂府雜錄》，《中國古典戲曲論著集成》（一），北京：中國戲劇出版社，1980，頁 59。

133　宋‧樂史，《楊太真外傳》，車吉心主編，《中華野史‧唐朝卷》，濟南：泰山出版社，2000，頁 565。

134　清‧彭定求，《全唐詩》，北京：中華書局，1999，卷 567，頁 6619。

135　清‧董誥等，《全唐文》，上海：上海古籍出版社，1995，卷 720，頁 3284。

136　唐‧范攄，《雲谿友議》，《唐五代筆記小說大觀》，上海：上海古籍出版社，2000，卷中，頁 1290。

皇雜錄・補遺》[137]與唐・姚汝能《安祿山事迹》[138]等。

盛唐梨園樂人，擅器樂。安史之亂，為安祿山所獲，拒不出演，為安祿山肢解。王維作詩悼之。

7.某「吹笛師」：見載於唐・戴孚《廣異記・笛師》。[139]盛唐時梨園樂人，善吹笛，安史之亂，隱終南山。

8.「天寶樂叟」：見載於白居易詩〈江南遇天寶樂叟〉。[140]梨園樂人某，安史之亂前入宮，擅琵琶，精法曲，每侍玄宗左右。安史之亂，漂落江南。亂平而年邁，每年寒食節，宮中尚遣宦官探望之。

9.許雲封：見載於唐・袁郊《甘澤謠・許雲封》[141]與李中詩〈吹笛兒〉[142]。盛唐著名宮廷樂人李謩外孫，從其舅及外公李謩習吹笛，李謩薦之為梨園小部音聲樂僮。安史亂後，漂流南海近四十年。貞元初，韋應物舉薦入和州府樂府。

10.蕭鍊師：見載於許渾詩〈贈蕭鍊師〉。[143]據詩序，是梨園樂妓，擅舞〈柘枝〉。貞元初由梨園轉內教坊成為「內人」。德宗因蕃鎮之亂幸奉天，其因此而流散民間。德宗回京，重新將之召入宮，後出家為尼。

11、尉遲璋(一作章)：見載於唐・段安節《樂府雜錄・笙》[144]、宋・錢易《南

137　唐・鄭處誨，《明皇雜錄》，北京：中華書局，1997，頁41。

138　唐・姚汝能，《安祿山事迹》，車吉心主編，《中華野史・唐朝卷》，濟南：泰山出版社，2000，卷下，頁328。

139　唐・戴孚，《廣異記》，車吉心主編，《中華野史・唐朝卷》，濟南：泰山出版社，2000，頁873。

140　唐・白居易，顧學頡校點，《白居易集》，北京：中華書局，1979，冊1，頁228。

141　唐・袁郊，《甘澤謠》，《唐五代筆記小說大觀》，上海：上海古籍出版社，2000，頁548。

142　清・彭定求，《全唐詩》，北京：中華書局，1999，卷749，頁8624。

143　同上註，卷737，頁6176。

144　唐・段安節，《樂府雜錄》，《中國古典戲曲論著集成》（一），北京：中國戲劇出版社，1980，頁55。

部新書‧乙》[145]、宋‧王讜《唐語林‧補遺》[146]、《舊唐書‧武宗》[147]、《舊唐書‧陳夷行》[148]、《舊唐書‧曹確》[149]與《資治通鑑‧唐紀六十六》「懿宗咸通八年」[150]等。

文宗時梨園仙韶院樂工。擅吹笙，精歌唱，以擅變新聲著稱於時。宋‧錢易《南部新書‧乙》：「太和中，樂工尉遲璋左能別囀喉為新聲，京師屠沽效，呼為『拍彈』。」深得文宗寵幸，欲授其王府率更，竇洵諫之，改授為光州長史。

12.「施先輩」：見載於孟簡詩〈酬施先輩〉[151]，其詩曰：「襄陽才子得聲多，四海皆傳古鏡歌。樂府正聲三百首，梨園新入教青娥。」故知其原為襄陽士子，擅作樂府歌曲，尤其以〈古鏡歌〉傳於當時。後召為梨園樂師。孟簡為元和時人，並稱之為「施先輩」，可見他約在憲宗時召入梨園。

13. 李憑：見載於楊巨源詩〈聽李憑彈箜篌二首〉[152]與李賀詩〈李憑箜篌引〉[153]。

梨園樂妓，擅箜篌，常為君王彈奏。主要生活在德宗、順宗、憲宗、穆宗四朝。

14. 南不嫌：見載於唐‧段安節《樂府雜錄‧歌》[154]與唐‧范攄《雲谿友議‧餞歌序》[155]。據唐‧段安節《樂府雜錄‧歌》判斷，其為武宗朝或以後的歌工，「武宗已降，有陳幼寄、南不嫌、羅寵。」據唐‧范攄《雲谿友議‧

145　宋‧錢易，《南部新書》，北京：中華書局，2002，頁 26。
146　宋‧王讜，《唐語林》，車吉心主編，《中華野史‧唐朝卷》，濟南：泰山出版社，2000，卷 6，頁 423。
147　後晉‧劉昫，《舊唐書》，北京：中華書局，1997，卷 18，頁 584。
148　同上註，卷 173，頁 4495。
149　同上註，卷 177，頁 4607。
150　宋‧司馬光，《資治通鑑》，北京：中華書局，2005，卷 250，頁 8118。
151　清‧彭定求，《全唐詩》，北京：中華書局，1999，卷 473，頁 5403。
152　同上註，卷 333，頁 3742。
153　唐‧李賀，清‧王琦等注，《李賀詩歌集注》，上海：上海古籍出版社，1978，頁 31。
154　唐‧段安節，《樂府雜錄》，《中國古典戲曲論著集成》（一），北京：中國戲劇出版社，1980，頁 48。
155　唐‧范攄，《雲谿友議》，《唐五代筆記小說大觀》，上海：上海古籍出版社，2000，卷上，頁 1272。

餞歌序》載南不嫌為梨園樂人，浙東在籍歌妓盛小叢的舅舅，小叢歌技得其傳授。

15. 李周：見於吳融詩〈李周彈箏歌淮南韋太尉席上贈〉[156]。吳融，晚唐時人。龍紀元年登進士第，旋為韋昭度辟為掌書記，隨軍討蜀。故李周當為唐末梨園樂人。她精於音律，擅彈箏。年少入宮，深受君王寵愛，任梨園供奉。年老，技藝益精，自創新詞，為梨園樂師——「年將六十藝轉精，自寫梨園新曲聲。」吳融之詩，乃於淮南韋太尉席上聞其彈箏而歌而後作。

16. 陳敬言：據《舊唐書・音樂二》[157]，其為昭宗時梨園樂工，張濬重鑄雅樂鍾懸，曾請其參與校定。

17. 駱供奉：據宋・沈括《碧雞漫志・何滿子》[158]所引《樂府雜錄》（今本佚文），其為唐末梨園樂人，後流落民間，曾在刺史李靈曜宴會上唱〈何滿子〉。

（四）活躍於宮廷中的民間樂人

此類樂人，指未落籍宮廷樂坊，但經常出入宮中，或有過宮廷表演之記載者。

1. 謝阿蠻：見載於唐・鄭處誨《明皇雜錄・逸文》[159]、羅虬詩〈比紅兒詩〉[160]與宋・樂史《楊太真外傳》[161]等。

新豐市女樂人。〈比紅兒詩〉：「紅兒生在開元末，羞殺新豐謝阿蠻。」善舞〈凌波曲〉，經常出入宮中，為楊貴妃所寵，時召之為楊貴妃兄妹私家宴會。安史之亂後，曾被玄宗再次召入宮中表演。

156　清・彭定求，《全唐詩》，北京：中華書局，1999，卷687，頁7969。

157　後晉・劉昫，《舊唐書》，北京：中華書局，1997，卷29，頁1082。

158　宋・王灼，《碧雞漫志》，《中國古典戲曲論著集成》（一），北京：中國戲劇出版社，1980，卷5，頁139。

159　唐・鄭處誨，《明皇雜錄》，北京：中華書局，1997，頁46。

160　清・彭定求，《全唐詩》，北京：中華書局，1999，卷666，頁7684。

161　宋・樂史，《楊太真外傳》，《中華野史・唐朝卷》，濟南：泰山出版社，2000，頁565。

2.念奴：見載於元稹詩〈連昌宮詞〉[162]與五代·王仁裕《開元天寶遺事·眼色媚人》[163]等。

天寶中著名樂人，擅歌。〈連昌宮詞〉：「飛上九天歌一聲，二十五郎吹管逐。」《開元天寶遺事·眼色媚人》：「帝（玄宗）謂妃子曰：『此女妖麗，眼色媚人，每囀聲歌喉，則聲出於朝霞之上。雖鐘鼓笙竽嘈雜而莫能遏。』」屢侍玄宗左右，但未入籍於宮中音樂機構。〈連昌宮詞〉注：

> 念奴，天寶中名倡，善歌。每歲樓下酺宴，累日之後，萬眾喧隘，嚴安之、韋黃裳輩辟易不能禁。眾樂為之罷奏，明皇遣高力士大呼樓下曰：欲遣念奴唱歌，邠二十五郎小管逐，看人能聽否？未嘗不悄然奉詔。其為當時所重也如此。然而明皇不欲奪俠遊之盛，未嘗置在宮禁。或歲幸湯泉，時巡東洛，有司潛從行而已。

3.李龜年三兄弟：見載於唐·姚汝能《安祿山事迹》[164]、唐·劉餗《隋唐嘉話·補遺》[165]、唐·佚名《大唐傳載》[166]、唐·鄭處誨《明皇雜錄》[167]、唐·范攄《雲谿友議·雲中命》[168]、唐·胡璩《譚賓錄·梨園樂》[169]、唐·馮贄《雲仙雜記》[170]、唐·李浚《松窗雜錄》[171]、宋·樂史《楊太真外傳》[172]、

162　唐·元稹，冀勤點校，《元稹集》，北京：中華書局，2000，冊上，頁270。

163　五代·王仁裕，《開元天寶遺事》，《中華野史·唐朝卷》，上海：上海古籍出版社，2000，卷1，頁520。

164　唐·姚汝能，《安祿山事迹》，車吉心主編，《中華野史·唐朝卷》，濟南：泰山出版社，2000，卷下，頁555。

165　唐·劉餗，《隋唐嘉話》，北京：中華書局，1997，頁61。

166　唐·佚名，《大唐傳載》，《唐五代筆記小說大觀》，上海：上海古籍出版社，2000，頁891。

167　唐·鄭處誨，《明皇雜錄》，北京：中華書局，1997，卷中，頁27。

168　唐·范攄，《雲谿友議》，《唐五代筆記小說大觀》，上海：上海古籍出版社，2000，卷中，頁1290。

169　唐·胡璩，《譚賓錄》，車吉心主編，《中華野史·唐朝卷》，濟南：泰山出版社，2000，卷3，頁689。

170　唐·馮贄，《雲仙雜記》，王汝濤編校，《全唐小說》，濟南：山東文藝出版社，1993，頁3179。

171　唐·李浚，《松窗雜錄》，《唐五代筆記小說大觀》，上海：上海古籍出版社，2000，頁1213。

172　宋·樂史，《楊太真外傳》，車吉心主編，《中華野史·唐朝卷》，濟南：泰山出版社，2000，頁565。

唐・李浚《攗異記》[173]、唐・趙自勤《定命錄》[174]、宋・王讜《唐語林・補遺》[175]、《舊唐書・安祿山》[176]、《新唐書・逆臣下・安祿山》[177]、杜甫詩〈江南逢李龜年〉[178]與李端〈贈李龜年〉[179]等。

雖然《攗異記》、《松窗雜錄》與《楊太真外傳》等均載其為梨園樂人，但經筆者詳細考證，並非如此，其當為長安著名市井樂人。（詳見下篇〈李龜年非梨園弟子辯〉）綜合諸家所記，龜年多才多藝。通曉音律，擅戲弄，曾模仿安祿山之舉止，極得玄宗歡心；擅羯鼓、觱篥。尤以擅歌著名，有云李白作〈清平調〉三章，即付龜年歌之。

安史之亂，流落民間。杜甫詩〈江南逢李龜年〉記其於江南遇之「正是江南好風景，落花時節又逢君」；唐・范攄《雲谿友議・雲中命》則載其於湘中採訪使宴上聞龜年唱王維詩；李端詩〈贈李龜年〉則載其年老至陝西、甘肅一帶，「青春事流主，白首入秦城。」

李龜年有兄二人，長兄彭年，次兄鶴年，皆與之出入宮中，頗受玄宗的恩寵。唐・鄭處誨《明皇雜錄》：「彭年善舞，鶴年、龜年能歌，尤妙製〈渭川〉，特承顧遇。於東都起第宅，僭侈之制，踰于公侯，宅在東都通遠里，中堂制度甲於都下。」

4. 段師：見載於唐・李德裕〈次柳氏舊聞〉[180]、唐・段成式《酉陽雜俎・前集・樂》[181]與張祜詩〈玉環琵琶〉[182]等。

173　唐・李浚，《攗異記》，《中國野史集成》（成都：巴蜀書社，1993，頁 507。

174　唐・趙自勤，《定命錄》，王汝濤編校，《全唐小說》，濟南：山東文藝出版社，1993，頁 2483。

175　宋・王讜，《唐語林》，車吉心主編，《中華野史・唐朝卷》，濟南：泰山出版社，2000，卷 5，頁 410。

176　後晉・劉昫，《舊唐書》，北京：中華書局，1997，卷 200 上，頁 5368。

177　宋・歐陽修、宋祁等，《新唐書》，北京：中華書局，1986，卷 225，頁 6413。

178　清・彭定求，《全唐詩》，北京：中華書局，1999，卷 232，頁 2559。

179　同上註，卷 285，頁 3247。

180　唐・李德裕，《次柳氏舊聞》，《唐五代筆記小說大觀》，上海：上海古籍出版社，2000，頁 469。

181　唐・段成式，《酉陽雜俎》，《唐五代筆記小說大觀》，上海：上海古籍出版社，2000，卷 6，頁 607。

182　唐・張祜，嚴壽澂校編，《張祜詩集》，南昌：江西人民出版社，1983，卷 4，頁 70。

盛唐時禪定寺和尚，善琵琶，經常為玄宗彈奏。

　　5. 段善本：見載於唐·張固《幽閒鼓吹》[183]、唐·段安節《樂府雜錄·琵琶》[184]與元稹〈琵琶歌寄管兒兼誨鐵山〉[185]等。

　　德宗貞元中莊嚴寺僧。唐·段安節《樂府雜錄·琵琶》載：長安東西兩街鬥樂，街東時有琵琶名手康崑崙，人莫能匹。賽會將終，西市一老婦登臺，彈撥未幾，崑崙已敬服認輸。拜之，一僧也。德宗聞之，召入宮中，使教崑崙琵琶，乃得其技。弟子中知名者尚有李管兒。《幽閒鼓吹》載唐代著名的琵琶曲〈西涼州〉為善本所創。

二、其他與宮廷有關的樂人

　　在唐代史料中，還有若干活躍於宮中樂人的記載，但由於無法確定這些樂人隸屬宮廷中何音樂機構，或是否落籍宮廷，故將之單獨列為一類。

　　1. 羅黑：史料見載於唐·張鷟《朝野僉載》[186]、《朝野僉載·補輯》[187]及《資治通鑑·唐紀十九》「則天后垂拱二年」[188]等。

　　太宗時人，擅彈琵琶，後閹為宮人，教授過宮女音樂知識。曾當場記胡人琵琶曲而奏之，使胡人大為驚服。

　　2. 裴神符：見載於唐·杜佑《通典·樂六·坐立部伎》[189]、《唐會要·燕樂》[190]與《新唐書·禮樂十一》[191]等。

　　太宗時人。擅琵琶。曾作〈勝蠻奴〉、〈火鳳〉、〈傾杯樂〉三曲，深

183　唐·張固，《幽閒鼓吹》，《唐五代筆記小說大觀》，上海：上海古籍出版社，2000，頁1454。

184　唐·段安節，《樂府雜錄》，《中國古典戲曲論著集成》（一），北京：中國戲劇出版社，1980，頁50。

185　唐·元稹，冀勤點校，《元稹集》，北京：中華書局，2000，冊上，頁304。

186　唐·張鷟，《朝野僉載》，北京：中華書局，1997，卷5，頁113。

187　同上註，頁172。

188　宋·司馬光，《資治通鑑》，北京：中華書局，2005，卷203，頁6441。

189　唐·杜佑，《通典》，北京：中華書局，2003，卷146，頁3722。

190　宋·王溥，《唐會要》，上海：上海古籍出版社，2006，卷33，頁711。

191　宋·歐陽修、宋祁等，《新唐書》，北京：中華書局，1986，卷21，頁471。

得太宗賞識。《新唐書・禮樂十一》載其改變五絃彈奏法，以手代木撥，後稱之為「搊琵琶」。

3. 襪子、何懿：見載於武平一〈諫大饗用倡優媒狎書〉[192]與《新唐書・武平一》[193]等。

中宗時宮廷胡伎，擅演「合生」。合生，《新唐書・武平一》：「伏見胡樂施於聲律，本備四夷之數，比來日益流宕，異曲新聲，哀思淫溺。始自王公，稍及閭巷，妖伎胡人、街童市子，或言妃主情貌，或列王公名質，詠歌蹈舞，號曰『合生』。」可見「合生」為歌舞戲，主要內容為模仿與扮演當時的王公貴戚。

4. 某「優人」：見載於唐・孟棨《本事詩・嘲戲第七》[194]，「時韋庶人頗襲武氏之風軌，中宗漸畏之。內宴唱〈迴波詞〉。有優人詞曰：『迴波爾時栲栳，怕婦也是大好。外邊秖有裴談，內裏無過李老。』韋后意色自得，以束帛賜之。」

5. 悖拏兒：見載於張祜詩〈悖拏兒舞〉。[195]其乃玄宗時宮中樂人。擅歌舞，詩中記其唱〈梁州〉曲而舞之。由其名觀之，或為胡人。

6. 紅桃：見載於唐・鄭處誨《明皇雜錄・補遺》[196]與宋・樂史《楊太真外傳》[197]。玄宗時楊貴妃侍女，擅歌。安史亂後，玄宗返京，紅桃歌〈涼州〉曲，歌辭為楊貴妃所作，惜詞今佚。

7. 李謩：見元稹詩〈連昌宮詞〉[198]、張祜詩〈李謩笛〉[199]、唐・段安節《樂

192　清・董誥等，《全唐文》，上海：上海古籍出版社，1995，卷268，頁1203。

193　宋・歐陽修、宋祁等，《新唐書》，北京：中華書局，1986，卷119，頁4295。

194　唐・孟棨《本事詩》，《唐五代筆記小說大觀》，上海：上海古籍出版社，2000，頁1253。

195　唐・張祜，嚴壽澂校編，《張祜詩集》，南昌：江西人民出版社，1983，卷4，頁74。

196　唐・鄭處誨，《明皇雜錄》，北京：中華書局，1997，頁46。

197　宋・樂史，《楊太真外傳》，車吉心主編，《中華野史・唐朝卷》，濟南：泰山出版社，2000，卷上，頁565・567。

198　唐・元稹，冀勤點校，《元稹集》，北京：中華書局，2000，上冊，頁270。

199　唐・張祜，嚴壽澂校編《張祜詩集》，南昌：江西人民出版社，1983，卷3，頁67。

府雜錄・笛》[200]與唐・盧肇《逸史・李謩》[201]。

　　盛唐樂人，擅吹笛。原為長安市井少年，因翻奏宮中新曲而著稱於時，乃召入宮廷。安史之亂後流落江東，越州刺史皇甫政設宴，召為樂。

　　唐・袁郊〈甘澤謠・許雲封〉所記天寶中梨園法曲吹笛樂工「李謩」，唐・盧肇《逸史・李謩》云其為開元中教坊吹笛樂工，唐・李肇《唐國史補》述及「李牟」、唐・薛用弱《集異記》所云「李子牟」，所記之事與「李謩」事相似，疑「李謩」、「李謩」、「李牟」、「李子牟」為一人。諸文籍乃因其名讀音記之，故有不同。

　　8. 耍娘：見載於張祜詩〈耍娘歌〉[202]，從「便喚耍娘歌一曲，六宮生老是蛾眉」，知耍娘乃宮中歌妓，曾在玄宗與楊貴妃前有過出色表演。

　　9. 張雲容：見載於楊玉環詩〈贈張雲容舞〉。[203]詩中有注曰：「雲容，妃侍兒，善為〈霓裳〉舞，妃從幸繡嶺宮時，贈此詩。」故為盛唐時宮廷樂人，擅舞。

　　10. 邠娘、冬兒、貞貞（或真真）：見載於張祜詩〈邠娘羯鼓〉。[204]據詩作內容，三人均擅羯鼓。張祜所作宮詞大多云盛唐，故三妓可能為盛唐宮中樂人。

　　11. 公孫大娘：見載於陸羽〈僧懷素傳〉[205]、沈亞之〈敘草書送山人王傳〉[206]、唐・鄭處誨《明皇雜錄・逸文》[207]、唐・李肇《唐國史補》[208]、唐・

200　唐・段安節，《樂府雜錄》，《中國古典戲曲論著集成》（一），北京：中國戲劇出版社，1980，頁 54。

201　唐・盧肇，《逸史》，車吉心主編，《中華野史・唐朝卷》，濟南：泰山出版社，2000，卷 3，頁 457。

202　唐・張祜，嚴壽澂校編，《張祜詩集》，南昌：江西人民出版社，1983，卷 4，頁 74。

203　清・彭定求，《全唐詩》，北京：中華書局，1999，卷 5，頁 65。

204　同上註，卷 633，頁 6618。

205　清・董誥等，《全唐文》，上海：上海古籍出版社，1995，卷 433，頁 1957。

206　同上註，卷 735，頁 3367。

207　唐・鄭處誨，《明皇雜錄》，北京：中華書局，1997，頁 51。

208　唐・李肇，《唐國史補》，《唐五代筆記小說大觀》，上海：上海古籍出版社，1979，卷上，頁 163。

范攄《雲谿友議・雲中命》[209]、李白詩〈草書歌行〉[210]、杜甫詩〈觀公孫大娘弟子舞劍器行〉[211]、司空圖詩〈劍器〉[212]與詩鄭嵎〈津陽門詩與并序〉[213]等。

據杜甫詩〈觀公孫大娘弟子舞劍器行〉序曰：「自高頭宜春、梨園二伎教坊內人洎外供奉，曉是舞者，聖文神武皇帝初，公孫一人而已。」詩句「先帝侍女八千人，公孫劍器初第一」、「梨園子弟散如煙，女樂餘姿映寒日」等，可見其為盛唐梨園舞妓，尤擅「劍器渾脫」，名播天下。〈津陽門詩〉：「花萼樓南大合樂，八音九奏鸞來儀。都盧尋橦誠齷齪，公孫劍伎方神奇。」唐代著名書家張旭觀其舞而悟書道，書境大進。杜甫年幼時曾在堰城（今屬河南）與鄞縣（今屬河南）觀其舞入迷，故其可能原為河南名妓，後召入宮中。弟子頗眾，亦多名家。

12.「三美人」：見載於唐・李德裕《次柳氏舊聞》。[214]盛唐宮中歌妓，安祿山犯京前夕，玄宗設宴，召她們唱歌，其一唱〈水調〉。

13.「主謳者」某：見載於唐・鄭處誨《明皇雜錄・逸文》。[215]開元宮妓，擅唱，大華公主生日宴，為主唱。

14.「老人」：見載於王建詩〈老人歌〉。[216]詩曰：「白髮老(一作歌)人垂淚行，上皇生日出京城。如今供奉多新意，錯唱當時一半聲。」據此，知此老人為盛唐宮中樂人，擅歌，後流落民間。

15. 潘大同女：據唐・陳鴻祖〈東城老父傳〉[217]，潘大同為梨園樂工，擅歌舞而得寵於楊貴妃。其女亦擅唱，貴妃使之嫁於雞坊賈昌，不時進宮

209　唐・范攄，《雲谿友議》，《唐五代筆記小說大觀》，上海：上海古籍出版社，2000，卷中，頁1290。

210　唐・李白，朱金城、瞿蛻園校注，《李白集校注》，上海：上海古籍出版社，1980，冊2，頁587。

211　清・錢謙益，《錢注杜詩》，北京：中華書局，1979，冊上，頁216。

212　清・彭定求，《全唐詩》，北京：中華書局，1999，卷633，頁7318。

213　同上註，卷567，頁6618。

214　唐・李德裕，《次柳氏舊聞》，《唐五代筆記小說大觀》，上海：上海古籍出版社，2000，頁469。

215　唐・鄭處誨，《明皇雜錄》，北京：中華書局，1997，頁54。

216　清・彭定求，《全唐詩》，北京：中華書局，1999，卷301，頁3431。

217　清・董誥等，《全唐文》，上海：上海古籍出版社，1995，卷720，頁3284。

供奉。

16.阿布思妻：見載於唐‧趙璘《因話錄‧宮部》[218]、宋‧王讜《唐語林‧賢媛》[219]與宋‧錢易《南部新書‧己》[220]等。

蕭宗時宮妓，原為天寶末藩將阿布思妻。阿布思從安祿山、史思明為亂，以其妻罪充入宮，演參軍戲，和政公主勸於蕭宗，免罪。下落不明。阿布思，胡人，其妻是否胡人，待考。

17.劉安：見載於顧況詩〈聽劉安唱歌〉。[221]詩曰：「子（一作午）夜新聲何處傳，悲翁（一作歌）更憶太平年。即今法曲無人唱，已逐霓裳飛上天。」據此知，劉安以唱法曲著名，當為盛唐時梨園或教坊樂人。

18. 李供奉：見載於顧況詩〈李供奉彈箜篌歌〉[222]，詩中有「國府樂手彈箜篌，赤黃條索金鎝頭」、「天子一日一回見」、「胡曲漢曲聲皆好，彈著曲髓曲肝腦」、「王侯將相立馬迎，巧聲一日一回變」、「不惜千金買一弄」、「銀器胡瓶馬上馱，瑞錦輕羅滿車送」，可見其為中唐宮中著名箜篌手，也出入於貴族之門進行表演。

19.康崑崙：見載於唐‧佚名《大唐傳載》[223]、唐‧張固《幽閒鼓吹》[224]、唐‧段安節《樂府雜錄‧琵琶》[225]、宋‧王讜《唐語林‧識鑒》[226]與《新唐書‧

218　唐‧趙璘，《因話錄》，《唐五代筆記小說大觀》，上海：上海古籍出版社，2000，卷1，頁835。

219　宋‧王讜，《唐語林》，《中華野史‧唐朝卷》，濟南：泰山出版社，2000，卷4，頁403。

220　宋‧錢易，《南部新書》，北京：中華書局，2002，頁88。

221　唐‧顧況，趙昌平校編，《顧況詩集》，南昌：江西人民出版社，1983，卷4，頁95–96。

222　同上註，卷2，頁55–56。

223　唐‧佚名，《大唐傳載》，《唐五代筆記小說大觀》，上海：上海古籍出版社，2000，頁894。

224　唐‧張固，《幽閒鼓吹》，《唐五代筆記小說大觀》，上海：上海古籍出版社，2000，頁1454。

225　唐‧段安節，《樂府雜錄》，《中國古典戲曲論著集成》（一），北京：中國戲劇出版社，1980，頁50–51。

226　宋‧王讜，《唐語林》，車吉心主編，《中華野史‧唐朝卷》，濟南：泰山出版社，2000，卷3，頁389。

禮樂十二》[227] 等。

德宗時著名琵琶手。初拜某女巫為師，後師從莊嚴寺僧段善本。《樂府雜錄・琵琶》：「崑崙驚曰：『段師神人也！臣少年，初學藝時，偶於鄰舍女巫授一品絃調，後乃易數師。段師精鑑如此玄妙也！』」《幽閒鼓吹》記其得段和尚自創〈西梁州〉，翻為〈道調梁州〉；《樂府雜錄》載其曾將西涼所獻正宮調〈涼州曲〉翻為〈琵琶玉宸宮調〉，合諸樂時，又翻入黃鍾調。

20. 成輔端：見載於《舊唐書・李實》[228]、《新唐書・李實》[229]。德宗時宮廷優人，貞元二十年作戲語數十篇訴百姓苦，以誹謗國政罪被決殺。

21. 穆氏：見載於劉禹錫詩〈聽舊宮中樂人穆氏唱歌〉[230]，詩中有「休唱貞元供奉曲」，故其可能為德宗貞元時宮妓，後流落民間。

22. 田順郎：見載於唐・段安節《樂府雜錄・歌》[231]、劉禹錫詩〈與歌童田順郎〉[232]、〈口順郎歌〉[233] 與白居易〈聽田順兒歌〉[234] 等。

貞元中宮廷樂人，號「御史娘子」。擅歌，曾出宮表演，〈田順郎歌〉有云：「唯有順郎全學得，一聲飛出九重深。」

23. 何戡：見載於唐・段安節《樂府雜錄・歌》[235] 與劉禹錫〈與歌者何戡〉[236] 其與米嘉榮所處時代相同，亦為憲宗元和時宮廷樂人，擅長唱歌，曾為劉禹錫演唱過〈渭城曲〉。

24. 米嘉榮、米和父子：見載於唐・段安節《樂府雜錄・歌》[237]、唐・

227　宋・歐陽修、宋祁等，《新唐書》，北京：中華書局，1986，卷 22，頁 477–478。

228　後晉・劉昫，《舊唐書》，北京：中華書局，1997，卷 135，頁 3731。

229　宋・歐陽修、宋祁等，《新唐書》，北京：中華書局，1986，卷 167，頁 5112。

230　唐・劉禹錫，卞孝萱校訂，《劉禹錫集》，北京：中華書局，2000，冊下，頁 333。

231　唐・段安節，《樂府雜錄》，《中國古典戲曲論著集成》（一），北京：中國戲劇出版社，1980，頁 48。

232　唐・劉禹錫，卞孝萱校訂，《劉禹錫集》，北京：中華書局，2000，冊下，頁 334。

233　同上註，頁 570。

234　唐・白居易，顧學頡校點，《白居易集》，北京：中華書局，1979，冊 2，頁 591。

235　唐・段安節，《樂府雜錄》，《中國古典戲曲論著集成》（一），北京：中國戲劇出版社，1980，頁 48。

236　唐・劉禹錫，卞孝萱校訂，《劉禹錫集》，北京：中華書局，2000，冊下，頁 334。

237　唐・段安節，《樂府雜錄》，《中國古典戲曲論著集成》（一），北京：中國戲劇出版社，

盧言《盧氏雜說》[238] 與劉禹錫詩〈與歌者米嘉榮〉[239] 等。

米嘉榮，憲宗元和時宮廷著名樂人，擅歌，尤以唱〈涼州〉曲著稱。米和，米嘉榮之子，懿宗咸通時宮廷著名樂人，擅琵琶。

25. 陳不嫌、陳意奴父子：見載於唐・段安節《樂府雜錄・歌》[240]、唐・盧言《盧氏雜說》[241] 等。陳意奴是陳不嫌的兒子，兩人都以擅長唱歌著稱。

盧言主要生活在文宗、武宗與宣宗朝，據《盧氏雜說》云「近有陳不嫌，不嫌子意奴」，二人當與盧言同時。《樂府雜錄》：「元和、長慶以來，有李貞信、米嘉榮、何戡、陳意奴。武宗已降，有陳幼寄、南不嫌、羅寵。」

26. 曹保保、曹善才、曹綱（一作剛）：見載於唐・段安節《樂府雜錄・琵琶》[242]、唐・馮贄《雲仙雜記》[243]、劉禹錫詩〈曹剛〉[244]、白居易詩〈琵琶引并序〉[245]、白居易詩〈聽曹剛琵琶，兼示重蓮〉[246]、李紳詩〈悲善才〉[247] 與薛逢詩〈聽曹剛彈琵琶〉[248] 等。

祖孫三代，琵琶世家。名滿一時。

曹保保，據《樂府雜錄・琵琶》「貞觀中有王芬，曹保保」，乃為德宗時人。

1980，頁 48。

238　唐・盧言《盧氏雜說》，王汝濤編校，《全唐小說》，濟南：山東文藝出版社，1993，頁 2776。

239　唐・劉禹錫，卞孝萱校訂，《劉禹錫集》，北京：中華書局，2000，冊下，頁 333。

240　唐・段安節，《樂府雜錄》，《中國古典戲曲論著集成》（一），北京：中國戲劇出版社，1980，頁 48。

241　唐・盧言，《盧氏雜說》，王汝濤編校，《全唐小說》，濟南：山東文藝出版社，1993，頁 2776。

242　唐・段安節，《樂府雜錄》，《中國古典戲曲論著集成》（一），北京：中國戲劇出版社，1980，頁 50。

243　唐・馮贄，《雲仙雜記》，王汝濤編校，《全唐小說》，濟南：山東文藝出版社，1993，頁 3208。

244　唐・劉禹錫，卞孝萱校訂，《劉禹錫集》，北京：中華書局，2000，冊下，頁 558。

245　唐・白居易，顧學頡校點，《白居易集》，北京：中華書局，1979，冊 1，頁 242。

246　同上註，冊 2，頁 588。

247　清・彭定求，《全唐詩》，北京：中華書局，1999，卷 480，頁 5501。

248　同上註，卷 548，頁 6388。

曹善才，保保之子。李紳詩〈悲善才〉：「穆王夜幸蓬池曲，金鑾殿開高秉燭，東頭弟子曹善才，琵琶請進新翻曲。」故其為穆宗時宮廷樂人。詩中云其「紫髯供奉前屈膝，盡彈妙曲當春日」，是乃胡人。詩序曰「逢余經播遷，善才已沒」，則李紳赴任地方任官時，善才已不在人世。李紳到地方任職主要在敬宗、文宗朝，故曹善才大約在文宗時已去世。

曹善才頗有弟子，有些乃成宮廷樂人，有些則活躍於民間，如〈悲善才〉詩序有云：「有客遊者，善彈琵琶，問其所傳，乃善才所授。」

曹綱，一作「曹剛」，善才的兒子。〈聽曹剛彈琵琶〉：「禁曲新翻下玉都，四絃振觸五音殊。」可見乃宮廷樂人。技藝高超，〈聽曹剛琵琶，兼示重蓮〉「誰能截得曹剛手，插向重蓮衣袖中」；〈曹剛〉「一聽曹剛彈薄媚，人生不合出京城」。與琵琶高手裴興奴齊名，《樂府雜錄‧琵琶》：「曹綱善運撥，若風雨，而不事扣絃，興奴長於攏撚，不撥稍軟。時人謂：『曹綱有右手，興奴有左手。』。」弟子亦多，如《雲仙雜記》中提及的樂工廉郊師，即其得意弟子。

27. 楊志姑母：見載於唐‧段安節《樂府雜錄‧琵琶》。[249] 原為宣徽院弟子，擅琵琶。後因故出宮，弟子楊志，亦以琵琶擅名。

28. 趙璧：見載於唐‧李肇《唐國史補》[250]、沈亞之〈歌者葉記〉[251]、唐‧段安節《樂府雜錄‧五絃》[252]、元稹詩〈和李校書新題樂府十二首‧五絃彈〉[253]、元稹詩〈贈呂三校書〉[254]、白居易〈五絃彈——惡鄭之奪雅也〉[255] 等。

249　唐‧段安節，《樂府雜錄》，《中國古典戲曲論著集成》（一），北京：中國戲劇出版社，1980，頁 50。

250　唐‧李肇，《唐國史補》，《唐五代筆記小說大觀》，上海：上海古籍出版社，1979，頁 195。

251　清‧董誥等，《全唐文》，上海：上海古籍出版社，1995，卷 736，頁 3370。

252　唐‧段安節，《樂府雜錄》，《中國古典戲曲論著集成》（一），北京：中國戲劇出版社，1980，頁 56。

253　唐‧元稹，冀勤點校，《元稹集》，北京：中華書局，2000，上冊，頁 280。

254　同上註，上冊，頁 199。

255　唐‧白居易，顧學頡校點，《白居易集》，北京：中華書局，1979，冊 1，頁 69–70。

德宗時宮廷樂人，擅五絃琴，也常到宮外表演有獨到見解，《唐國史補》：「吾之於五絃也，始則心驅之，中則神遇之，終則天隨之。吾方浩然，眼如耳，目如鼻，不知五絃之為璧，璧之為五絃也。」〈和李校書新題樂府十二首・五絃彈〉：「旬休節假暫歸來，一聲狂殺長安少。主第侯家最難見，按歌按曲皆承詔。水精簾外教貴嬪，玳瑁筵心伴中要。」

29. 曹供奉：據白居易詩〈代琵琶弟子謝女師曹供奉寄新調弄譜〉。[256] 為宮廷琵琶樂人。曾將宮中新曲〈薤賓〉與〈散水〉等樂曲寄給其民間弟子。

30. 杜秋娘：見載於元稹詩〈贈呂三校書〉[257]、白居易詩〈琵琶引并序〉[258]、白居易詩〈江南喜逢蕭九徹因話長安舊遊戲贈五十韻〉[259]、杜牧詩〈杜秋娘詩并序〉[260]。

金陵人，浙西節度使李錡妾。李錡反叛，憲宗元和二年事敗其因此而被充入宮中。詩云「四朝三十載，似夢復疑非」，故其在宮中服役約三十年，經歷了憲宗、穆宗、敬宗、文宗四朝。擅歌唱與吹笛，「秋持玉斝醉，與唱〈金縷衣〉」、「金階露新重，閑撚紫簫吹」。任皇子傅姆時，因牽連鄭注誣陷皇子漳王事，賜放還金陵。杜牧遇之於金陵，已年老且貧矣，「寒衣一匹素，夜借鄰人機」。

31. 沈阿翹：見載於唐・蘇鶚《杜陽雜編》[261]、宋・王讜《唐語林・傷逝》[262]、明・胡震亨《唐音癸籤・唐曲》[263] 等。

原為淮西節度使吳元濟歌妓。因元和十二年吳元濟叛變事敗而充入宮廷。歌舞兼擅，曾為文宗表演舞蹈〈何滿子〉，歌〈涼州曲〉，在宮廷中至

256　同上註，冊 2，頁 721。

257　唐・元稹，冀勤點校，《元稹集》，北京：中華書局，2000，冊上，頁 199。

258　唐・白居易，顧學頡校點，《白居易集》，北京：中華書局，1979，冊 1，頁 242。

259　同上註，冊 4，頁 1508。

260　清・彭定求，《全唐詩》，北京：中華書局，1999，卷 520，頁 5981。

261　唐・蘇鶚，《杜陽雜編》，《唐五代筆記小說大觀》，上海：上海古籍出版社，2000，頁 1387–1388。

262　宋・王讜，《唐語林》，《中華野史・唐朝卷》，濟南：泰山出版社，2000，卷 4，頁 401。

263　明・胡震亨，《唐音癸籤》，上海：上海古籍出版社，1984，卷 13，頁 140。

少歷憲宗、穆宗、敬宗、文宗四朝，《杜陽雜編》有云「（文宗）乃選內人與阿翹為弟子焉」，故其在文宗時為內教坊中內人之教師。

《唐音癸籤》考〈憶秦郎〉與〈憶秦娥〉，有云「文宗宮人阿翹善歌，出宮嫁金吾長史秦誠」，「（秦）誠出使新羅，（阿）翹思念，撰小詞名〈憶秦郎〉，（秦）誠亦於是夜夢傳其曲拍，歸日合之無異。後有〈憶秦娥〉，或即出此。」以〈憶秦郎〉乃其思夫之作，〈憶秦郎〉後衍名為〈憶秦娥〉。可成一說。

32. 孟才人：見載於唐・康駢《劇談錄》[264]與張祜詩〈孟才人歎一首并序〉等[265]。武宗時宮廷樂人，以擅歌深受武宗寵愛。武宗臨終，其為之歌〈何滿子〉。武宗去世不久亦哀傷而死。

33. 羅程：見載於宋・王讜《唐語林・政事下》[266]與《資治通鑑・唐紀六十五》「宣宗大中十一年」[267]等。

原為武宗時宮廷樂人，善彈琵琶，能變新聲。宣宗時一度得寵。與人爭鬪而殺之，下京兆獄，或勸宣宗赦之，「上曰：『汝曹所惜者羅程藝，朕所惜者高祖、太宗法。』競杖殺之。」

34. 辛骨骺骨出：見載於《樂府雜錄・新傾杯樂》。[268]宣宗時樂人，為宣宗新製曲〈新傾杯樂〉，打拍不諧，驚憂至死。

35. 敬納：見載於《樂府雜錄・道調子》。[269]曾與懿宗合作製〈道調子〉。

36. 張小子：見載於《樂府雜錄・箜篌》。[270]咸通中宮廷第一部樂人，擅琵琶。唐亡，流落西蜀。

264　唐・康駢，《劇談錄》，《中華野史・唐朝卷》，濟南：泰山出版社，2000，卷上，頁740。

265　唐・張祜，嚴壽澂校編，《張祜詩集》，南昌：江西人民出版社，1983，卷4，頁68。

266　宋・王讜《唐語林》，《中華野史・唐朝卷》，濟南：泰山出版社，2000，卷2，頁374。

267　宋・司馬光，《資治通鑑》，北京：中華書局，2005，卷249，頁8064。

268　唐・段安節，《樂府雜錄》，《中國古典戲曲論著集成》（一），北京：中國戲劇出版社，1980，頁61。

269　同上註。

270　同上註，頁53。

37. 李貞信、陳幼寄、羅寵、陳彥暉：見載於《樂府雜錄‧歌》。[271] 此條中所涉及的米嘉榮、何戡、陳意奴、南不嫌等據其他史料證為宮廷樂人，故據此斷定，此四人亦為宮廷樂人。

38. 鄭慢兒：見載於唐‧杜光庭《錄異記‧忠》[272]，原為僖宗時宮廷樂人，擅琵琶。為黃巢所獲，拒演被斬。

39. 關小紅：見載於五代‧孫光憲《北夢瑣言‧樂工關小紅（石潨附）》[273]，原昭宗時宮廷樂人，擅琵琶。後為梁太祖所獲，收為樂人。不久憂鬱而亡。

40. 石潨：見載於五代‧孫光憲《北夢瑣言‧樂工關小紅（石潨附）》[274]，亦為昭宗時宮廷樂人，擅胡琴。唐末戰亂入西蜀，脫樂籍而游於權貴之家，以技謀生。

41. 胡二子：見載於《碧雞漫志‧何滿子》。[275] 唐末宮廷樂伎，後流落民間，有白秀才者收為家伎，曾於靈武刺史李靈曜席上演唱〈何滿子〉。

42. 飛鸞、輕鳳：見載於唐‧蘇鶚《杜陽雜編》。[276] 原為漸東國舞女，寶曆二年貢入宮廷，擅歌舞。

43. 王文舉：見載於《樂府雜錄‧羯鼓》[277]，晚唐宮廷樂人，擅羯鼓，曾授技懿宗。

44. 趙長史：見載於《樂府雜錄‧鼓》[278]，武宗時宮廷樂人，擅擊鼓。

271　同上註，頁 48。
272　唐‧杜光庭，《錄異記》，《唐五代筆記小說大觀》，上海：上海古籍出版社，2000，卷 3，頁 1521。
273　宋‧孫光憲，《北夢瑣言》，北京：中華書局，2002，卷 6，頁 144。
274　同上註。
275　宋‧王灼，《碧雞漫志》，《中國古典戲曲論著集成》（一），北京：中國戲劇出版社，1980，卷 5，頁 139。
276　唐‧蘇鶚，《杜陽雜編》，《唐五代筆記小說大觀》，上海：上海古籍出版社，2000，頁 1386。
277　唐‧段安節，《樂府雜錄》，《中國古典戲曲論著集成》（一），北京：中國戲劇出版社，1980，頁 57。
278　同上註。

45.薛瓊瓊：據明·胡震亨《唐音癸籤·箏曲》[279]載，其為開元中「內人」，彈箏。

以上所考樂人，除胡旋女人數無法確定，太常寺樂人約14名，擅教坊樂人約51名，梨園樂人約18名，來自市井或寺廟而在宮廷活動的樂人約7名，其他可考但不知其所屬機構的宮廷樂人者58名，計148名。其中，開元天寶以前有11名，開元天寶間64名，開元天寶後73名。

由之可見：以機構論，教坊中著名樂人最多；以時間論，開、天間雖為時不長，但產生的著名樂人最多。終唐一代，教坊較之太常、梨園更為活躍，而盛唐則是唐代宮廷音樂文化之鼎盛期。

三、唐代宮廷樂人面面觀

唐代宮廷樂人，是唐代宮廷音樂文化建樹的主群體，考察其技能傳授、胡漢構成、婚姻與生活等方方面面，可增進對唐代宮廷音樂文化的進一步理解。

（一）唐代宮廷樂人之來源及漢、胡樂人之比例

宮廷樂人，仍屬「樂籍」，與一般平民「待遇」頗殊。唐高祖於唐初頒布〈太常樂人蠲除一同民例詔〉：「前代以來，轉相承襲，或有衣冠世緒，公卿子孫，一沾此色，後世不改，婚姻絕於士類，名籍異於編甿。」[280]可見「樂籍」是社會普通人群之「另類」，雖然高祖詔曰「自武德元年以來配充樂戶者，不入此例」，但「傳統」根深蒂固，實際上脫籍仍非常困難，《唐會要·雜錄》：「音聲人得五品已上勳，依令應除簿者，非因征討得勳，不在除簿之列。」[281]、「五品已上勳」之樂人尤其如此，一般樂人更幾無脫籍之可能了。

「樂籍」之樂人來源，前文曾稍作說明，一是世代相沿之樂籍，即改朝換代，依然為「樂籍」，前考樂人中父子、母女乃至祖孫者，多屬此類。二

279　明·胡震亨，《唐音癸籤》，上海：上海古籍出版社，1984，卷14，頁154。

280　清·董誥等，《全唐文》，上海：上海古籍出版社，1995，卷1，頁5。

281　宋·王溥，《唐會要》，上海：上海古籍出版社，2006，卷34，頁734–735。

是由民間藝人入籍，其中有些本為地方樂戶，有些則為「良人」入籍。前者
如張漸、許和子，後者如張紅紅。其中較特殊的是因罪充入樂籍者，如阿布
思妻、李孝本次女、杜秋娘與沈阿翹等。

　　除此之外，值得注意的是藩鎮與外國之「獻樂」。所謂「獻樂」，一獻
音樂（樂章、樂器），通常伴隨之的還有樂人。在唐代，藩鎮向朝廷進獻樂
人，文獻明載的約有八次：

　　1.《新唐書・白居易》：「於頔入朝，悉以歌舞人內禁中，或言普寧公
主取以獻，皆頔嬖愛。」[282]

　　2.《新唐書・代宗十八女・齊國昭懿公主》：「憲宗即位，獻女伎。」[283]

　　3.《舊唐書・憲宗上》：「韓全義子進女樂八人，詔還之。」[284]

　　4.《舊唐書・憲宗上》：「癸酉，以張茂昭家妓四十七人歸定州。」[285]

　　5.《舊唐書・憲宗下》：「韓弘進助平淄青絹二十萬匹，女樂十人，女
樂還之。」[286]

　　6.《舊唐書・文宗上》：「己酉，敕鳳翔、淮南先進女樂二十四人，並
放歸道。」[287]

　　7.宋・王讜《唐語林・補遺》：「（宣宗時）越守進女樂，有絕色。」[288]

　　8.《舊唐書・昭宗》：「鳳翔李茂貞來朝，大陳兵尉，獻妓女三十人，
宴之內殿，數日還蕃。」[289]

　　外國獻樂人，文獻明載的大致如下：

282　宋・歐陽修、宋祁等，《新唐書》，北京：中華書局，1986，卷 119，頁 4300。

283　同上註，卷 83，頁 3363。

284　後晉・劉昫，《舊唐書》，北京：中華書局，1997，卷 14，頁 418。

285　同上註，頁 435。

286　同上註，頁 468。

287　後晉・劉昫，《舊唐書》，北京：中華書局，1997，卷 17 上，頁 523。

288　宋・王讜，《唐語林》，車吉心主編，《中華野史・唐朝卷》，濟南：泰山出版社，
　　　2000，卷 7，頁 426。

289　後晉・劉昫，《舊唐書》，北京：中華書局，1997，卷 20 上，頁 751。

1.《新唐書・南蠻下・室利佛逝》：「咸亨至開元間，數遣使者朝，表為邊吏侵掠，有詔廣州慰撫。又獻侏儒，僧祇女各二及歌舞。」[290]

2.《新唐書・西域下・康》：「開元初，貢鎖子鎧、水精杯、碼碯瓶、駝鳥卵及越諾、侏儒、胡旋女子。」[291]

3.《新唐書・西域下・米》：「開元時，獻璧、舞筵、師子、胡旋女。」[292]

4.《新唐書・西域下・識匿》：「開元中，獻胡旋舞女。」[293]

5.《新唐書・西域下・史》：「開元十五年，君忽必多獻舞女、文豹。」[294]

6.《新唐書・西域下・骨咄》：「（開元）二十一年，王頡利發獻女樂。」[295]

7. 宋・錢易《南部新書・己》：「天寶末，康居國獻胡旋女，蓋左旋右轉之舞也。」[296]

8.《新唐書・北狄・渤海》：「大曆中，二十五來，以日本舞女十一獻諸朝。」[297]

9. 唐・蘇鶚《杜陽雜編》：「大曆中，日本國王子來朝，獻寶器音樂，上設百戲珍饌以禮焉。」[298]

10.《舊唐書・德宗下》：「（貞元十八年）驃國王遣使悉利多來朝貢，並獻其國樂十二曲與樂工三十五人。」[299]

11.《新唐書・南蠻下・訶陵》：「咸通中，遣使獻女樂。」[300]

290　宋・歐陽修、宋祁等，《新唐書》，北京：中華書局，1986，卷222下，頁6305。

291　同上註，頁6244。

292　同上註，頁6247。

293　同上註，頁6255。

294　同上註，頁6248。

295　同上註，頁6257。

296　北宋・錢易，《南部新書》，北京：中華書局，2002，頁90。

297　宋・歐陽修、宋祁等，《新唐書》，北京：中華書局，1986，卷219，頁6181。

298　唐・蘇鶚，《杜陽雜編》，《唐五代筆記小說大觀》，上海：上海古籍出版社，2000，卷下，頁1392。

299　後晉・劉昫，《舊唐書》，北京：中華書局，1997，卷13，頁396。

300　宋・歐陽修、宋祁等，《新唐書》，北京：中華書局，1986，卷222下，頁6302。

　　這裡涉及到學界云唐代宮廷音樂經常述及的「胡樂特盛」的問題。

　　古代所謂「胡」，王國維〈西胡考〉與〈西胡續考〉有專述，呂思勉〈胡考〉極贊王考之科學，並申論之，「先漢之世，匈奴、西域，業已兼被胡稱；後漢以降，匈奴浸微，西域遂專胡號；其見卓矣」[301]。故唐人所謂「胡」主要指西域一帶。胡人者，乃指西域一帶及由之遷徙中土北方和部分中原地區的非漢族人。

　　向達《唐代長安與西域文明・流寓長安之西域人》對唐代流寓長安的西域人作了以下分類：一為於闐尉遲氏；二為疏勒裴氏；三為龜茲白氏；四為昭武九姓胡人，「要之，凡西域人入中國，以石、曹、米、史、何、康、安、穆為氏者，大率俱昭武九姓之苗裔也。」[302]

　　前文所考唐代宮廷樂人中，明言為胡人者有五：王長通、安叱奴、襪子、何懿、曹善才。善才之父曹保保、子曹綱，亦當算胡人。是則共有 7 名，在 139 名可考的宮廷樂人中，所占比例極小。從其生活的年代看，王長通為北齊、隋及唐初人，安叱奴為高祖時人，襪子與何懿為中宗時人，曹保保為德宗時人，曹善才為穆宗時人，曹綱大約生活在穆宗時期。7 名胡樂人中有 4 位生活在開元天寶前，3 位生活在開元天寶後。這樣，在唐代宮廷音廷極度繁榮的盛唐，史料中有名有考的宮廷樂人中，確知為胡人者，一個也沒有。

　　如果以向達「昭武九姓之苗裔」的胡人漢姓為依據，則有 14 名：白明達、裴神符、裴承恩、裴大娘、康崑崙、穆氏、米嘉榮、米和、何戡、石糊、尉遲璋、石潀、米都知、曹供奉。即便將之都看作胡人，則文獻所記唐宮廷樂人中胡人為 21 位，僅占宮廷樂人的 1/7，故今學界普遍云胡人、胡樂對唐代宮廷音樂具有極為重要的、甚至是「質」的影響，頗當反省。

　　更何況，唐代寓居長安的西域人，有些遠在北魏後周時已入華，必有所「華化」似無庸置疑，那些可以確知或據姓氏而可能為胡人的樂人，有些幾代皆在宮廷中服務，如曹保保祖孫三代，如米嘉榮與米和父子等，這些樂人到底帶有多少本民族的氣息也很難說。

301　呂思勉，《呂思勉說史》，上海：上海古籍出版社，2000，頁 76。

302　向達，《唐代長安與西域文明》，河北：河北教育出版社，2002，頁 17–18。

　　當然，胡樂的確曾對唐代音樂產生過影響，較之前代，唐代胡樂頗盛也大體上是事實，但與之並行的是排胡情緒亦一直存在，如唐・張鷟《朝野僉載》載太宗不欲胡人在音樂上勝過華人，而令羅黑黑扮成宮人彈琴樂曲：

> 太宗時，西國進一胡，善彈琵琶。作一曲，琵琶弦拔倍粗。上每不欲番人勝中國，乃置酒高會，使羅黑黑隔帷而聽之，一遍而得。謂胡人曰：「此曲吾宮人能之。」取大琵琶，遂於帷下令黑黑彈之，不遺一字。胡人謂是宮女也，驚歎辭去。西國聞之，降者數十國。[303]

　　如中宗時胡人襪子、何懿等在宮中表演「合生」，武平一上書請禁，《新唐書・武平一》有曰：

> 伏見胡樂施於聲律，本備四夷之數，比來日益流宕，異曲新聲，哀思淫溺。始自王公，稍及閭巷，妖伎胡人、街童市子，或言妃主情貌，或列王公名質，詠歌蹈舞，號曰「合生」。昔齊衰，有行〈伴侶〉，陳滅，有〈玉樹後庭花〉，趨數驚僻，皆亡國之音。夫禮慊而不進即銷，樂流而不反則放。臣願屏流僻，崇肅雍，凡胡樂，備四夷外，一皆罷遣。[304]

　　再如潑寒胡戲在宮廷民間流行時，士夫輩呂元泰、韓朝宗、張說等上疏請禁，最終在開元元年下詔禁之。《唐大詔令集・禁斷臘月乞寒敕》：

> 臘月乞寒，外蕃所出，漸漬成俗，因循已久。至使乘肥衣輕，競矜胡服。闐城隘陌，深點（玷）華風。……自今已後，即宜禁斷。開元元年十二月七日。[305]

　　按：《唐會要・雜錄》載頒詔時間為十月七日，「自今」句為：「自今已後，無問蕃漢，即宜禁斷」[306]；《通典・樂六》所記與《唐大詔令集》同。

　　可以看出，胡樂在唐代的傳播與擴散並不是無限制的。胡樂雖以新穎的

303　唐・張鷟，《朝野僉載》，北京：中華書局，1997，卷5，頁113。

304　宋・歐陽修、宋祁等，《新唐書》，北京：中華書局，1986，卷119，頁4295。

305　北宋・宋敏求，《唐大詔令集》，上海：學林出版社，1992，卷109，頁517。

306　宋・王溥，《唐會要》，上海：上海古籍出版社，2006，卷34，頁734。

面貌而受到唐人的關注，雖然在唐代宮廷宴會上亦有表演，但胡樂最終在聲勢上不能、也不可能勝過華樂。宮廷胡人樂伎在數量上絕不可能多，更不可能超過華人。《資治通鑑·唐紀四十八》：「德宗貞元元年」載徐庭光因駱元光是安息胡人，乃使優胡戲辱之[307]、唐·崔令欽《教坊記》載黃幡綽取笑容貌酷似胡人的樂人為「康太賓阿妹」[308]等等，都說明在唐人對胡人胡樂並非一味崇好熱衷。

盛唐教坊中的胡人樂工數量既然不多，太常中也不會很多，以法曲為專業的梨園，胡人更少則是必然的。因此，在唐代宮廷音樂機構中，胡人所占比例應當是極小的。如果從歌曲言之，則唐代宮廷樂人之擅歌而名播四方者，則幾無胡人。所歌之「名曲」亦幾無胡樂，有云「胡樂入華而詞生」，豈非無稽之談歟？

（二）宮廷樂人的生活狀況

唐代，宮廷樂人的生活來源大致有四，一是由政府所發日常衣食用品，唐·段安節《樂府雜錄》：「計司每月請料，於樂寺給散。」[309]元·胡三省注《資治通鑑·唐紀五十九》「穆宗長慶三年」之「宣徽院」時，轉引徐度〈卻掃編〉曰：「宣徽使，本唐宦者之官，故其所掌皆瑣細之事。……教坊伶人歲給衣帶、郊御殿、朝謁聖容，賜酺，因忌，諸司使下別籍分產，諸司工匠休假之類。」[310]可見宣徽院具體負責教坊樂人的衣糧。其中，內教坊中的內人在所有教坊樂人中待遇最高，唐·崔令欽《教坊記》：「四季給米，其得幸者，謂之『十家』，給第宅，賜無異等。」[311]

其二，由京兆府或地方官府支付樂人生活所需。此種方式與盛唐以後宮廷音樂機構參與地方大酺及朝臣的私人宴會有關。如敬宗時，京兆尹劉棲楚向朝廷提出：由京兆府參與教坊開支，得到批准。《唐會要·雜錄》：「今

307　宋·司馬光，《資治通鑑》，北京：中華書局，2005，卷232，頁7461。

308　唐·崔令欽，《教坊記》，《中國古典戲曲論著集成》（一），北京：中國戲劇出版社，1980，頁12。

309　同上註，頁64。

310　宋·司馬光，《資治通鑑》，北京：中華書局，2005，卷243，頁7825。

311　唐·崔令欽，《教坊記》，《中國古典戲曲論著集成》（一），北京：中國戲劇出版社，1980，頁11。

請自於當已錢中，每年方圖三二十千，以充前件樂人衣糧。伏請不令教坊收管，所冀公私永便。」[312]

其三，聘請宮廷樂人的機構或個人支付報酬。如宋・張舜民《畫墁錄》載德宗時郭子儀請教坊樂人表演，「纏頭綵率千匹，教坊梨園小兒所勞各以千計」[313]；唐・孫棨《北里誌・序》載文宗以後新進士在曲江設宴，教坊每受邀助興，「其所贈之資，則倍於常數」[314]；五代・孫光憲《北夢瑣言・前賢戲調》載唐末孔昭緯因拜官設宴，「教坊優伶繼至，各求利市。石野豬獨先行到，公有所賜，謂曰：『宅中甚闕，不得厚致，若有諸野豬，幸勿言也』」[315]。

其四，皇帝之恩賜。《新唐書・禮樂十二》：「（玄宗）置內教坊於蓬萊宮側，居新聲、散樂、倡優之伎，有諧謔而賜金帛朱紫者。」[316]《舊唐書・穆宗》：「賜教坊錢五千貫，充息利本錢。」[317]《唐會要・雜錄》：「長慶四年三月，賜教坊樂官綾絹三千五百匹，又賜錢一萬貫以備行幸。」[318]唐代帝王多嗜觀賞音樂伎藝，經常觀看諸如教坊、梨園、左右神策軍等的表演，觀罷每厚賞樂官樂人，以致受到大臣勸諫，如王直方上奏文宗的〈諫厚賞教坊疏〉等。[319]

宮廷樂人的婚姻方式，大致有兩種：一是樂人之間互相通婚，如《教坊記》中的裴大娘與侯氏、蘇五奴與張四娘；二是與宮中其他技人通婚，如潘大同之女嫁雞坊鬬雞手賈昌。但樂人原則上不得與他籍通婚。初唐時，高祖曾頒布〈太常樂人蠲除一同民例詔〉，有曰：「前代以來，轉相承襲，或有衣冠世緒，公卿子孫，一沾此色，後世不改，婚姻絕於士類，名籍異於編

312　宋・王溥，《唐會要》，上海：上海古籍出版社，2006，卷34，頁736。

313　宋・張舜民《畫墁錄》，《宋元筆記小說大觀》，上海：上海古籍出版社，2001，冊2，頁1551。

314　唐・孫棨《北里誌》，《唐五代筆記小說大觀》，上海：上海古籍出版社，2000，頁1403。

315　宋・孫光憲，《北夢瑣言》，北京：中華書局，2002，卷10，頁211・212。

316　宋・歐陽修、宋祁等，《新唐書》，北京：中華書局，1986，卷22，頁475。

317　後晉・劉昫，《舊唐書》，北京：中華書局，1997，卷16，頁480。

318　宋・王溥，《唐會要》，上海：上海古籍出版社，2006，卷34，頁736。

319　清・董誥等，《全唐文》，上海：上海古籍出版社，1995，卷757，頁3484。

盹。」[320] 可見唐以前樂人通婚即受嚴格限制，高祖欲予「蠲除」，然未能真正實施。《唐律疏議‧戶婚‧雜戶官戶與良人為婚》：

> 諸雜戶不得與良人為婚，違者杖一百。官戶娶良人女者，亦如之。良人娶官戶女者，加二等。

> 〔疏〕議曰：雜戶配隸諸司，不與良人同類，止可當色相娶，不合與良人為婚，違律為婚，杖一百。「官戶娶良人女者，亦如之」，謂官戶亦隸諸司，不屬州縣，亦當色婚嫁，不得輒娶良人，違者亦杖一百。良人娶官戶女者，加二等合徒一年半。官戶私嫁女與良人，律無正文，並須依首從例。[321]

　　唐代戶籍分為三種，一為官戶，二為良人，三為雜戶。三者禁止互相通婚，宮廷樂人，亦屬雜戶，故只能與雜戶通婚。故《教坊記》中載有些歌妓曾嫁於「兒郎」，實只能為小妾。至於士子之流，更不可能娶樂人為妻，唐‧孫棨《北里誌‧王團兒》載歌妓福娘，原為良人，幼年為人所騙而墜青樓，在其未入樂籍前曾求士子孫棨贖之，乃曰「某幸未係教坊籍，君子倘有意，一二百金之費爾」，但被孫棨拒絕，有詩答之曰：「泥中蓮子雖無染，移入家園未得無。」[322] 可見樂人之社會地位，實最為卑下。故宮廷樂人往往有自己的生活方式，其中值得一提的是「香火兄弟」與「學突厥法」。

　　唐‧崔令欽《教坊記》載盛唐時教坊樂妓中流行結「香火兄弟」，人數從八九至十四五不等。[323] 所謂「香火兄弟」，指無血緣關係而通過一定的儀式結成的「兄弟」。此種習俗，北齊時已有，《北史‧高祖神武帝高歡》：「兆曰：『香火重誓，何所慮邪？』紹宗曰：『親兄弟尚難信，何論香火！』。」[324] 唐代，結「香火兄弟」之風頗為盛行，《新唐書‧突厥上》：「（秦王）又

320　同上註，卷1，頁5。

321　劉俊文，《唐律疏議箋解》，北京：中華書局，1996，頁1067。

322　唐‧孫棨《北里誌》，《唐五代筆記小說大觀》，上海：上海古籍出版社，2000，頁1411–1412。

323　唐‧崔令欽，《教坊記》，《中國古典戲曲論著集成》（一），北京：中國戲劇出版社，1980，頁13。

324　唐‧李延壽，《北史》，北京：中華書局，1974，卷6，頁213。

馳語突利曰：『爾往與我盟，急難相助，今無香火情邪？能一決乎』。」[325]
《舊唐書‧高適》：「監軍李大宜與將士約為香火，使倡婦彈箜篌琵琶以相
娛樂，樗蒱飲酒，不恤軍務。」[326] 唐代結香火兄弟，不分男女與僧俗，李肇
《唐國史補》載安祿山與楊貴妃三姐妹結為香火兄弟，「安祿山恩寵浸深，
上前應對，雜以諧謔，而貴妃常在座。詔令楊氏三夫人約為兄弟，由是祿山
心動」[327]。《舊唐書‧白居易》載白居易與香山僧如滿結為香火社，「會昌
中，請罷太子少傅，以刑部尚書致仕。與香山僧如滿結香火社，每肩輿往來，
白衣鳩杖，自稱香山居士」[328]。唐代教坊歌妓之間流行「香火兄弟」，與當
時這種習俗在社會上廣泛流行分不開。

　　「學突厥法」。《教坊記》：「有兒郎聘之者，輒被以婦人稱呼——即
所聘者兄見，呼為新婦；弟見，呼為嫂也。……兒郎既娉一女，其香火兄弟
多相奔，云『學突厥法』，又云『我兄弟相憐愛，欲得嘗其婦也。』主者亦
不妒，他香火即不通。」由此看來，《教坊記》所載的「學突厥法」乃是來
自外域的一種婚姻方式。從史料記載來看，突厥主要實行過繼婚，即男子死
後，其妻可過繼給同族中晚一輩男子為妻，如《北史‧突厥》：「父、兄、
伯、叔死，子、弟及姪等妻其後母、世叔母、嫂，唯尊者不得下淫。」[329] 如
《隋書‧北狄‧突厥》：「父兄死，子弟妻其群母及嫂」[330] 等。《教坊記》
中所云的「學突厥法」婚姻，其實並非真正的突厥人婚俗，而是變相的兄弟
共妻制，這與西域嚈噠國婚姻習俗相似，《魏書‧西域‧嚈噠國》：「其俗
兄弟共一妻，夫無兄弟者其妻戴一角帽，若有兄弟者依其多少之數，更加角
焉。」[331]《北史‧西域‧嚈噠國》：「其俗，兄弟共一妻，夫無兄弟者，妻
戴一角帽，若有兄弟者，依其多少之數更加帽角焉。」[332] 而嚈噠國與突厥關

325　宋‧歐陽修、宋祁等，《新唐書》，北京：中華書局，1986，卷 215 上，頁 6031。

326　後晉‧劉昫，《舊唐書》，北京：中華書局，1997，卷 111，頁 3328–3329。

327　唐‧李肇，《唐國史補》，《唐五代筆記小說大觀》，上海：上海古籍出版社，1979，卷上，
　　頁 164。

328　後晉‧劉昫，《舊唐書》，北京：中華書局，1997，卷 166，頁 4356。

329　唐‧李延壽，《北史》，北京：中華書局，1974，卷 99，頁 3288。

330　唐‧魏徵，《隋書》，北京：中華書局，1973，卷 84，頁 1864。

331　北齊‧魏收，《魏書》，北京：中華書局，1974，卷 102，頁 2279。

332　唐‧李延壽，《北史》，北京：中華書局，1974，卷 97，頁 3231。

係相當密切，《魏書・西域・嚈噠國》「風俗與突厥略同」[333]；《周書・異域下・嚈噠國》「刑法、風俗，與突厥略同」[334]。故唐教坊婚姻之「學突厥法」，實與嚈噠國的婚姻制相近。

「香火兄弟」和「學突厥法」，其實正反映了樂人只是一種封閉性的邊緣群體，社會地位極其卑下，故只有在自身範圍內以「香火兄弟」寄託一種人間情誼，以一種違反華俗的「突厥法」尋求不無悲哀的「快樂」，其「法」能行而無人指責，正因為其是「雜戶」而非「良人」。

因此，宮廷樂人的歸宿通常只能終老於宮廷中，只有在特殊的情況下才能走進民間。後者，其因大約有三，其一為戰亂，前文已有說明，不贅。其二，因種種緣故放出宮廷，如獲罪而被逐，如前文所述之侯氏；如年老色衰而被退，張祜〈退宮人二首〉「歌喉漸退出宮闈，泣話伶官上許歸」[335]；廖融〈退宮妓〉「一旦色衰歸故里，月明猶夢按梁州」[336]等。其三，因宮廷裁員而放歸。唐代宮廷樂人的裁減，主要約有以下幾次：

1.《新唐書・德宗》載德宗建中癸未，「罷梨園樂工三百人。……丁亥，出宮人，放舞象三十有二於荊山之陽」[337]。

2.《舊唐書・順宗》載順宗永元元年，「三月庚午，出宮女三百人於安國寺，又出掖庭教坊女樂六百人於九仙門，召其親族歸之」[338]。

3.《舊唐書・文宗上》載文宗寶曆二年，「庚申詔：……內庭宮人非職掌者，放三千人，任從所適。……教坊樂官、翰林待詔、伎術官並總監諸色職掌內冗員者共一千二百七十人，並宜停廢。……先供教坊衣糧一百分，廂家及諸司新加衣糧三千分，並宜停給。……今年已來諸道所進音聲女人，各賜束帛放還」[339]。

333　北齊・魏收，《魏書》，北京：中華書局，1974，卷 102，頁 2279。

334　唐・令狐德棻，《周書》，北京：中華書局，1971，卷 50，頁 918。

335　唐・張祜，嚴壽澂校編，《張祜詩集》，南昌：江西人民出版社，1983，卷 4，頁 69。

336　清・彭定求，《全唐詩》，北京：中華書局，1999，卷 762，頁 8743。

337　宋・歐陽修、宋祁等，《新唐書》，北京：中華書局，1986，卷 7，頁 184。

338　後晉・劉昫，《舊唐書》，北京：中華書局，1997，卷 14，頁 406。

339　同上註，卷 17 上，頁 524。

4《舊唐書・文宗下》載文宗開成三月，「內出音聲女妓四十八人，令歸家。」[340]

5.《新唐書・宣宗》宣宗大中元年，「罷太常教坊習樂，損百官食，出宮女五百人，放五坊鷹犬，停飛龍馬粟」[341]。

宮廷樂人流散民間，對民間音樂具有一定的促進作用。尤須指出的是：唐代宮廷樂人流散之地大都在南方與西蜀一帶。如李龜年，杜甫曾在江南遇之；李謩，唐・段安節《樂府雜錄・笛》載其流散至江東，曾在越州刺史宴會上表演；「天寶樂叟」，白居易〈江南逢天寶樂叟〉記其自離開宮廷後一直居於江南；許雲封，〈甘澤謠・許雲封〉載其流落南海近四十年，後被韋應物舉薦入和州地方樂府；石潨，《北夢瑣言・樂工關小紅（石潨附）》載其流入西蜀；張小子，《樂府雜錄・箜篌》載其流入西蜀。

唐代，北方以長安、洛陽一帶為音樂中心，南方音樂水準相對較低。中唐時情況仍然如此，白居易〈琵琶引并序〉：「潯陽小處(一作地)僻無音樂，終歲不聞絲竹聲」、「豈無山歌與村笛，嘔啞嘲哳(一作唽)難為聽」[342]；劉禹錫〈泰娘歌並引〉載泰娘原為吳郡人，韋尚書攜之入京師，「京師多新聲善工，於是又捐去故技，以新聲度曲」[343]。

但至晚唐及五代，南方音樂水準反較北方為盛，南唐劉崇遠《金華子雜編》：「淮南，巨鎮之最，人物富庶，凡所製作，率精巧，樂部俳優，尤有機捷者。」[344] 所以如此，重要原因之一，即在有大量宮廷樂人在晚唐五代時流向南方，帶入了高水準的音樂技藝，對於提高南方音樂的水準起到極大作用。五代文人詞以西蜀、南唐為兩個中心，與此有極為密切的關係。

340　同上註，卷 17 下，頁 568。

341　宋・歐陽修、宋祁等，《新唐書》，北京：中華書局，1986，卷 8，頁 246。

342　唐・白居易，顧學頡校點，《白居易集》，北京：中華書局，1979，冊 1，頁 243。

343　唐・劉禹錫，卞孝萱校訂，《劉禹錫集》，北京：中華書局，2000，冊下，頁 350。

344　南唐・劉崇遠，《金華子雜編》，《唐五代筆記小說大觀》，上海：上海古籍出版社，2000，卷上，頁 1764。

第二節　唐代帝王文士與宮廷音樂文藝

一、帝王與宮廷音樂文藝

唐代宮廷音樂文藝的繁榮，與帝王的積極參與密切相關。

宮廷宴會是音樂文藝發揮功能最重要的場合，某種意義上乃是宮廷音樂文藝賴以生存的土壤。而帝王則是宮中宴會的最高組織者。唐代帝王所舉宴會不僅頻繁且類型多樣，大致分之，則有內宴與外宴。內宴大多設在宮內，參加者通常為皇親國戚與朝廷重臣。如《舊唐書·高宗下》：「（調露）二年春正月乙酉，宴諸王、諸司三品已上、諸州都督刺史於洛城南門樓，奏新造〈六合還淳〉之舞。」[345]《舊唐書·睿宗諸子·讓皇帝憲》：「玄宗時登樓，聞諸王音樂之聲，咸召登樓同榻宴謔，或便幸其第，賜金分帛，厚其歡賞。諸王每日於側門朝見，歸宅之後，即奏樂縱飲，擊毬鬥雞，或近郊從禽，或別墅追賞，不絕於歲月矣。」[346]《舊唐書·德宗下》：「上御麟德殿，宴文武百寮，初奏〈破陣樂〉，遍奏〈九部樂〉，及宮中歌舞妓十數人列於庭。」[347] 宋·王讜《唐語林·德行》：「（宣宗）大中元年，作雍和殿十六宅，數臨幸，諸王無少長，悉預坐。樂陳百戲，日暮而罷。」[348]《資治通鑑·唐紀六十六》「懿宗咸通七年」：「上好音樂宴游，殿前供奉樂工常近五百人，每月宴設不減十餘，水陸皆備，聽樂觀優，不知厭倦，賜與動及千緡。曲江、昆明、灞滻、南宮、北苑、昭應、咸陽，所欲遊幸即行，不待供置，有司常具音樂、飲食、幄帟，諸王立馬以備陪從。每行幸，內外諸司扈從者十餘萬人，所費不可勝紀。」[349]

外宴，多為廣場慶典，如皇帝登基、生日、改國號、冊封太子、外國使臣來訪、軍隊凱旋獻俘等，參加者有朝臣、外國使臣及廣大民眾。自玄宗朝開始，皇帝生日置為節日，全國舉行慶典，李元素〈請禁以降誕日為節假奏〉：

345　後晉·劉昫，《舊唐書》，北京：中華書局，1997，卷5，頁105。

346　同上註，卷95，頁3011。

347　同上註，卷13，頁387。

348　宋·王讜，《唐語林》，車吉心主編，《中華野史·唐朝卷》，濟南：泰山出版社，2000，卷1，頁367。

349　宋·司馬光，《資治通鑑》，北京：中華書局，2005，卷250，頁8117。

惟國朝開元十七年，左丞相源乾曜以八月五日是元宗降誕之辰，請以
此日為千秋節，休假一日，群臣因獻甘露，萬歲酎酒，士庶村社宴樂，
由是天下以為常。乾元元年，太子太師韋見素以九月三日肅宗降誕之
辰，又請以此日為天平地成節，休假一日。自後代宗、德宗、順宗即位，
雖未別置節日，每至降誕日，天下亦皆休假。[350]

　　帝王對音樂文藝的熱衷，還表現為對宮廷音樂機構建制的直接干預。其
中，玄宗與文宗對音樂機構的改革尤為重要。玄宗以前，太常寺既掌儀式音
樂，亦掌娛樂音樂，玄宗登基後，於開元二年成立教坊，將太常寺中絕大部
分散樂樂人從太常寺分出，使教坊成為一種專業性的俗樂機構，對俗樂（娛
樂音樂）的發展提升發揮了極其重要的作用。此後，又置梨園，將太常寺中
器樂演奏水準最高的樂工歸入其下，專門從事法曲演奏，繼詔與胡部合奏，
使法曲成為當時藝術水準最高的樂種。

　　而文宗設置仙韶院則是唐代宮廷音樂文藝的又一重大變革。前文曾云文
宗不滿摻雜胡音俗樂，乃遣散宣徽院法曲樂官，將法曲與開元雅樂相結合，
易法曲為仙韶樂，置法曲樂人住所為仙韶院。這一舉動，意味著中唐以後對
胡樂的某種排斥。故從初盛唐至中唐，胡樂在宮廷中不是日其盛，而是漸所
衰，這對理解中唐以後文人曲子詞漸興，而曲調多為華樂，頗有啟迪。

　　唐代帝王多喜自作音樂，是唐代宮廷音樂文藝繁盛的又一重要原因。
《舊唐書・太宗下》載太宗曾親自製作〈破陣樂舞圖〉[351]；《舊唐書・高宗下》
載高宗曾創作多種樂曲：「（咸亨四年），十一月丙寅，上製樂章，有〈上
元〉、〈二儀〉、〈三才〉、〈四時〉、〈五行〉、〈六律〉、〈七政〉、
〈八風〉、〈九宮〉、〈十洲〉、〈得一〉、〈慶雲〉之曲，詔有司，諸大
祠享即奏之。」[352]《舊唐書・音樂一》載武則天自製有〈神宮大樂〉：「長
壽二年正月，……先是，上自製〈神宮大樂〉，舞用九百人，至是舞於神宮
之庭。」[353]此外，《舊唐書・德宗》載德宗製〈中和舞〉；唐・鄭處誨《明

350　清・董誥等，《全唐文》，上海：上海古籍出版社，1995，卷 695，頁 3161。

351　後晉・劉昫，《舊唐書》，北京：中華書局，1997，卷 3，頁 42。

352　同上註，卷 5，頁 98。

353　同上註，卷 28，頁 1050。

皇雜錄・補遺》載文宗製〈文漵子〉；《舊唐書・懿宗》載宣宗製〈泰邊陲樂曲詞〉，宋・王讜《唐語林》又載其製〈播皇猷〉、〈蔥嶺西〉、〈霓裳曲〉；《樂府雜錄》載懿宗製〈道調子〉；宋・錢易《南部新書・辛》載昭宗製〈贊成功〉、《樊噲排君難戲》。

在唐代帝王中，玄宗對音樂最為精通：

> 上洞曉音律，由之天縱，凡是絲管，必造其妙，若製作諸曲，隨意即成，不立章度，取適短長，應指散聲，皆中點拍；至於清濁變轉，律呂呼召，君臣事物，迭相制使，雖古之夔、曠，不能過也。（唐・南卓〈羯鼓錄〉[354]）

據唐・南卓《羯鼓錄》載，玄宗作有〈太簇曲〉、〈色俱騰〉、〈乞婆娑〉、〈曜日光〉等九十二曲。而散見於唐宋史料中的還有許多，如〈春光好〉、〈秋風高〉、〈雨霖鈴〉、〈凌波曲〉、〈謫仙怨〉、〈神仙紫雲迴〉、〈得寶子〉等，不僅當時膾炙人口，後世亦甚為流行。

玄宗不僅能製曲，且精於表演。唐・南卓《羯鼓錄》：「上旋命之（高力士）取羯鼓，臨軒縱擊一曲，曲名〈春光好〉。神思自得。」[355]

玄宗亦精於吹笛，唐・李浚《松窗雜錄》：

> 龜年遽以詞進，上命梨園弟子約略調撫絲竹，遂促龜年以歌。太真妃持頗黎七寶杯，酌西涼州蒲萄酒，笑領意甚厚。上因調玉笛以倚曲，每曲遍將換，則遲其聲以媚之。[356]

由此可見玄宗具有多方面的音樂修養，前文述「梨園弟子」時曾引《舊唐書》所云「玄宗又於聽政之暇，教太常樂工子弟三百人為絲竹之戲，音響齊發，有一聲誤，玄宗必覺而正之，號為皇帝弟子，又云梨園弟子」，以帝

354　唐・南卓，《羯鼓錄》，車吉心主編，《中華野史・唐朝卷》，濟南：泰山出版社，2000，頁 598。

355　唐・南卓，《羯鼓錄》，車吉心主編，《中華野史・唐朝卷》，濟南：泰山出版社，2000，頁 598。

356　唐・李浚，《松窗雜錄》，《唐五代筆記小說大觀》，上海：上海古籍出版社，2000，頁 1213。

王之尊而為宮廷音樂之「首席教授」，宜乎盛唐為宮廷音樂文藝的高峰。

　　唐代帝王對音樂文藝喜好的連動現象，乃是以「樂藝」為重要標準選拔嬪妃，出身高貴否倒在其次。如肅宗為太子時，《新唐書・后妃下・肅宗章敬吳太后》：「（玄宗）詔選京兆良家子五人虞侍太子，（高）力士曰：『京兆料擇，人得以籍口，不如取掖廷衣冠子，可乎？』詔可。」[357] 這裡的「掖廷衣冠子」，指因罪充入掖廷的官宦之女，其中，即有後來成為肅宗皇后的吳氏，《新唐書・后妃下・肅宗章敬吳太氏》：「父令珪，以郫丞坐事死，故后幼入掖廷。」[358] 武宗賢妃王氏，出身亦不顯貴，《新唐書・后妃下・武宗王賢妃》：「年十三，善歌舞，得入宮中。」[359] 甚至，有倡女而為皇妃者，如玄宗嬪妃趙麗妃，《新唐書・后妃上・玄宗貞順武皇后》：「初，帝在潞，趙麗妃以倡幸，有容止，善歌舞。」[360] 嬪妃如此，伺候王妃之宮女具有音樂才能自亦在情理之中，王建〈舊宮人〉：「先帝舊宮宮女在，亂絲猶掛鳳凰釵。霓裳法曲渾拋卻，獨自花間掃玉階。」[361]

　　值得說明的是：從盛唐直至中晚唐，帝王對音樂娛樂的熱衷，恰恰與宦官逐漸掌握政權同步。玄宗時高力士得寵，人所皆知，而唐代宦官真正參政並掌握實權，乃從德宗貞元初始，《舊唐書・宦官・序》：「乃置護軍中尉兩員、中護軍兩員，分掌禁兵，以文場、仙鳴為兩中尉，自是神策親軍之權，全歸於宦者矣。」[362] 此後，宦官勢力日漲，皇帝舉廢幾完全為閹宦操縱。文宗曾試圖改變宦官弄權之局面，結果遭到失敗，憂鬱而死。文宗之後，宦官視帝為擺設，《新唐書・宦者下・李輔國》載李輔國輔助代宗登基後有曰：「大家弟坐宮中，外事聽老奴處決。」[363]

　　宦官邀寵弄權的重要法門，乃蠱惑帝王縱樂，仇士良年老告退授宦官事君之術時曰：

357　宋・歐陽修、宋祁等，《新唐書》，北京：中華書局，1986，卷 77，頁 3499。

358　同上註，頁 3499。

359　同上註，頁 3509。

360　同上註，卷 76，頁 3491。

361　清・彭定求，《全唐詩》，北京：中華書局，1999，卷 301，頁 3419。

362　後晉・劉昫，《舊唐書》，北京：中華書局，1997，卷 184，頁 4754。

363　宋・歐陽修、宋祁等，《新唐書》，北京：中華書局，1986，卷 208，頁 5882。

士良曰：天子不可令閒暇，暇必觀書，見儒臣，則又納諫，智深慮遠，減玩好，省遊幸，吾屬恩且薄而權輕矣。為諸君計，莫若殖財貨，盛鷹馬，日以毬獵聲色蠱其心，極侈靡，使悅不知息，則必斥經術，暗外事，萬機在我，恩澤權力欲焉往哉？（《新唐書·宦者上·仇士良》[364]）

中晚唐帝王的耽於聲色，與盛唐如玄宗大不一樣，前者尚挾事業有成之雄風，後者則為無可奈何之自醉，文宗即典型之例。他在登基之初，勵精圖治，「甘露之變」後，乃徹底地心灰意冷，遂留心於聲樂，《舊唐書·魏謩》：

陛下即位已來，誕敷文德，不悅聲色，出後宮之怨，配在外之鰥夫。洎今十年，未嘗採擇。自數月已來，天眷稍回，留神妓樂，教坊百人、二百人，選試未已，莊宅司收市，疊疊有聞。[365]

其他如穆宗，《舊唐書·鄭覃》：「不恤政事，喜遊宴」、「晨夜昵狎倡優，近習之徒，賞賜太厚。」[366] 敬宗，《新唐書·敬宗》：「觀百戲於宣和殿，三日而罷」、「視朝常晏，數遊畋失德」[367]；懿宗，如上文所引的《資治通鑑·唐紀六十六》「懿宗咸通七年」[368]；僖宗，《資治通鑑·唐紀六十八上》「僖宗乾符二年」：「與內園小兒狎昵，賞賜樂工、伎兒，所費動以萬計，府藏空竭。」[369] 如此等等，不勝枚舉。故中晚唐宮廷音樂文藝雖盛，但其氣象則難與盛唐相比。中晚唐乃至五代文人「曲子詞」漸興，其內容從一開始便以「柔靡」為主調，在相當程度上不能不說帶有中晚唐奢靡音樂文化的胎記。

二、文士與宮廷音樂文藝

在唐代繁榮熱鬧的音樂文藝活動中，文人士流是一個值得注意的群體，對唐代音樂文藝的建樹起著不可忽略的作用。

364　同上註，卷 207，頁 5874·5875。

365　後晉·劉昫，《舊唐書》，北京：中華書局，1997，卷 176，頁 4567–4568。

366　同上註，卷 173，頁 4489。

367　宋·歐陽修、宋祁等，《新唐書》，北京：中華書局，1986，卷 8，頁 229。

368　宋·司馬光，《資治通鑑》，北京：中華書局，2005，卷 250，頁 8117。

369　宋·司馬光，《資治通鑑》，北京：中華書局，2005，卷 252，頁 8176。

　　唐代士人與宮廷音樂文藝的關係是多方面的，如對相關政策的建議、觀賞、評價與傳揚等，前文已多有涉及。而文士與音樂文藝最具實質性的關係，乃是歌辭創作。這裡有兩種創作方式，一是奉命或應邀為樂曲依調填詞，如宋・樂史《楊太真外傳》所述玄宗命李白作〈清平樂〉三闋。[370] 但就現存史料看，這種方式在唐代並不多，較為普遍的方式是樂人選文士詩作入曲歌唱。如唐・孟棨《本事詩・事感第二》：「天寶末，玄宗嘗乘月登勤政樓，命梨園弟子歌數闋。有唱李嶠詩者云：『富貴榮華能幾時，山川滿目淚沾衣。不見秖今汾水上，惟有年年秋雁飛。』時上春秋已高，問是誰詩，或對曰李嶠。」[371] 如《舊唐書・元稹》：「穆宗皇帝在東宮，有妃嬪左右嘗誦（元）稹歌詩以為樂曲者，知稹所為，嘗稱其善，宮中呼為元才子。」[372] 如唐・孟棨《本事詩・事感第二》：「年既高邁，而小蠻方豐豔，因為楊柳枝詞以託意，曰：『一樹春風萬萬枝，嫩於金色軟於絲。永豐坊裏東南角，盡日無人屬阿誰？』及宣宗朝，國樂唱是詞。」[373] 如《舊唐書・李賀》：「其樂府詞數十篇，至於雲韶樂工，無不諷誦。」[374]

　　由此，擅作歌辭之文士倍受宮中樂人的青睞，《舊唐書・李益》載李益「每作一篇，為教坊樂人以賂求取，唱為供奉歌詞。」[375] 而文人亦以詩作被宮廷樂人選唱為榮，如唐薛用弱《集異記》載「旗亭賭唱」事[376]，王之渙、王昌齡、高適以梨園伶人唱詩作之多少、歌詩歌妓之「檔次」一賭高下，雖有「傳奇」色彩，但其反映的唐代文人以自己詩作被當時名妓翻唱為榮，則是事實，唐・范攄《雲谿友議・溫裴黜》條載著名樂人周德華擅歌〈楊柳〉，而其選唱的歌辭則多為名士之作：

370　宋・樂史，《楊太真外傳》，《中華野史・唐朝卷》，濟南：泰山出版社，2000，卷上，頁 566。

371　唐・孟棨，《本事詩》，《唐五代筆記小說大觀》，上海：上海古籍出版社，2000，頁 1244。

372　後晉・劉昫，《舊唐書》，北京：中華書局，1997，卷 166，頁 4333。

373　唐・孟棨，《本事詩》，《唐五代筆記小說大觀》，上海：上海古籍出版社，2000，頁 1245。

374　後晉・劉昫，《舊唐書》，北京：中華書局，1997，卷 137，頁 3772。

375　後晉・劉昫，《舊唐書》，北京：中華書局，1997，卷 137，頁 3771。

376　唐・薛用弱，《集異記》，王汝濤編校，《全唐小說》，濟南：山東文藝出版社，1993，頁 625–626。

所唱者七八篇，乃近日名流之詠也。滕邁郎中一首：「三條陌上拂金羈，萬里橋邊映酒旗。此日令人腸欲斷，不堪將入笛中吹。」賀知章祕監一首：「碧玉裝成一樹高，萬條垂下綠絲絛，不知細葉誰裁出，二月春風似剪刀。」楊巨源員外一首：「江邊楊柳麴塵絲，立馬馮君折一枝。唯有春風最應惜，殷勤更向手中吹。」劉禹錫尚書一首：「春江一曲柳千條，二十年前舊板橋。曾與美人橋上別，恨無消息至今朝。」韓琮舍人二首：「枝鬭芳腰葉鬭眉，春來無處不如絲。灞陵原上多離別，少有長條拂地垂。」又曰：「梁苑隋堤事已空，萬條猶舞舊春風。那堪更想千年後，誰見楊花入漢宮。」[377]

　　類似的記載，在唐文獻中屢見不鮮，韓翃送〈送鄭員外鄭時在熊尚書幕府〉：「孺子亦知名下士，樂人爭唱卷中詩。」[378] 白居易〈醉戲諸妓〉：「席上爭飛使君酒，歌中多唱舍人詩。」[379] 李紳〈憶被牛相留醉州中時無他賓，牛公夜出真珠輩數人〉題後注：「余有換樂曲詞，時小有傳於歌者。」[380] 唐・范攄《雲谿友議・豔陽詞》：「〈望夫歌〉者，即〈囉嗊〉之曲也。采春所唱一百二十首，皆當代才子所作。其詞五、六、七言，皆可和者。」[381]

　　此一風氣，無疑大大促進了唐代文人聲詩創作的高度繁榮。一時文人皆爭作聲詩，《舊唐書・王武俊附士平》：「時輕薄文士蔡南、獨孤申叔為〈義陽主〉歌詞，曰〈團雪〉、〈散雪〉等曲，言其遊處離異之狀，往往歌於酒席。」[382] 薛能〈折楊柳十首・序〉：「此曲盛傳，為詞者甚眾。文人才子，各炫其能，莫不條似舞腰，葉如眉翠，出口皆然，頗為陳熟。能專於詩律，不愛隨人，搜難抉新，誓脫常態，雖欲弗伐，知音其舍諸。」[383] 又〈柳枝詞五首并序〉序曰：「乾符五年，許州刺史薛能於郡閣與幕中談賓酗酗酗，因

377　唐・范攄，《雲谿友議》，《唐五代筆記小說大觀》，上海：上海古籍出版社，2000，卷下，頁 1308・1309。

378　清・彭定求，《全唐詩》，北京：中華書局，1999，卷 245，頁 2741。

379　唐・白居易，顧學頡校點《白居易集》，北京：中華書局，1979，冊 2，頁 510。

380　清・彭定求，《全唐詩》，北京：中華書局，1999，卷 481，頁 5507。

381　唐・范攄，《雲谿友議》，《唐五代筆記小說大觀》，上海：上海古籍出版社，2000，卷下，頁 1308。

382　後晉・劉昫，《舊唐書》，北京：中華書局，1997，卷 142，頁 3878。

383　清・彭定求，《全唐詩》，北京：中華書局，1999，卷 561，頁 6575。

令部妓少女作楊柳枝健舞，復歌其詞，無可聽者，自以五絕為楊柳新聲。」[384]

　　文人爭作聲詩，乃是唐詩繁榮的重要原因之一，尤其是「絕句」之興盛，更注意以賦予歌唱為根本原因，而唐代詩人之成名，頗多以所作聲詩而造就者，李益即其一。再如李賀，作五言歌詩〈申鬍子觱篥歌〉，〈申鬍子觱篥歌・序〉：「歌成，左右人合噪相唱。」[385]作〈花遊曲〉，〈花遊曲・序〉：「與妓彈唱。」[386]裴度子裴諴及溫岐，唐・范攄《雲谿友議・溫裴黜》：「好作歌曲，迄今飲席多是其詞焉」、「二人又為〈新添聲楊柳枝〉詞，飲筵競唱其詞而打令也。」[387]康洽，原為酒泉一布衣士人，因擅作歌辭而被徵入京，李頎〈送康洽入京進樂府歌〉：「新詩樂府唱堪愁，御妓應傳鵁鶄樓。」[388]戴叔倫〈贈康老人洽〉：「一篇飛入九重門，樂府喧喧聞至尊。宮中美人皆唱得，七貴因之盡相識。」[389]可見文人以作聲詩得名者頗多其人，至於元稹以聲詩得皇上稱譽而名滿天下，已是人們皆所熟悉之典例，而白居易的不朽名篇〈長恨歌〉、〈琵琶行并序〉，亦因入曲歌唱而婦孺皆知，名傳中外，唐宣宗李忱〈弔白居易〉：「童子解吟長恨曲，胡兒能唱琵琶篇。」[390]

　　由此可見，唐詩的繁榮與宮廷音樂文藝及其向社會的輻射密不可分，熊孺登〈甘子堂陪宴上韋大夫熊孺登〉：「楚樂怪來聲競起，新歌盡是大夫詞。」[391]唐代文人詩在中國古代詩歌史上成為不可逾越的高峰，重要原因之一，即在唐詩是歌唱著的「活」的詩。

384　同上註，頁 6575。

385　唐・李賀，清・王琦等注《李賀詩歌集注》，上海：上海古籍出版社，1978，頁 111。

386　唐・李賀，清・王琦等注《李賀詩歌集注》，上海：上海古籍出版社，1978，頁 104。

387　唐・范攄，《雲谿友議》，《唐五代筆記小說大觀》，上海：上海古籍出版社，2000，卷下，頁 1308・1309。

388　清・彭定求，《全唐詩》，北京：中華書局，1999，卷 133，頁 1351。

389　同上註，卷 274，頁 3107。

390　同上註，卷 4，頁 50。

391　同上註，卷 476，頁 5454。

第三章　唐代宮廷音樂的樂種

　　唐代宮廷中的音樂種類，從時間上劃分，有前代之遺樂與當代之新樂。前世音樂，唐人一般將之稱為清樂；唐代新樂，按地域、民族分，包括漢民族所創造的音樂和漢民族周遭地區之音樂，唐人通常稱之以「四方樂」或「四夷樂」，其中，西域與北方一帶少數民族音樂，又習稱為「胡樂」；若按音樂功能分，又可分為儀式音樂與娛樂音樂——儀式音樂，主要指祭祀的雅樂、宴享群臣時的儀式性燕樂、進獻俘虜時的凱樂等；娛樂性音樂，則指儀式樂以外用於私人場合自娛自樂之音樂，在與雅樂相對舉的意義上通常稱之為「俗樂」，大致包括梨園與教坊所表演的全部音樂、太常寺表演的非儀式樂（尤其在梨園教坊未成立以前）、主要在梨園中表演的法曲等。娛樂之樂中凡以音樂為主體，如法曲、大曲、獨唱等，又稱為「正樂」；以語言、動作為主者，若戲弄、「合生」、雜技、幻術等，又稱之為「散樂」。

當然，上述「清樂」、「四方樂」（或「四夷樂」）、雅樂、燕樂、凱樂、俗樂、散樂等宮廷音樂種類，並不是絕然相分的，各樂種之間存在著某些交叉重複。如〈破陣樂〉，既屬雅樂部，亦在燕樂「十部伎」的「龜茲部」中，有時又用作凱樂。如燕樂，既包括帝王與群臣宴享時的儀式樂，亦包括宴享中的娛樂之樂，後者又經常採用了大量的「俗樂」，在程序中插入「散樂」。如「坐立二部伎」，既用於儀式樂，亦用於娛樂。如「前世新聲」之「清樂」，在音樂屬性上乃華樂，在文化性質上則為「俗樂」，

在應用功能上則大體屬娛樂燕樂。而宋‧沈括《夢溪筆談》所謂唐代「合胡部者為燕樂」[1]，據《新唐書‧禮樂十二》，這是玄宗「後又詔道調、法曲與胡部新聲合作」[2]，即要求以中華傳統絲竹器樂的法曲演奏中加入琵琶等「胡器」，並不符合唐代「燕樂」的定義。從中宗開始，散樂已用於宴享群臣，而玄宗以後，散樂越來越成為娛樂燕樂的重要內容。因此，古人的樂種概念，往往並不在同一視角、同一邏輯層面上，但我們的研究則必須以古人的樂種概念為基礎，同時亦當體現當代的學理意識，因此，本文對唐代宮廷樂種的分類描述，既要考慮學術研究的明晰性，亦要儘量能夠全面、真實地展現唐代宮廷的音樂文化現象，因而有必要對本文所採用的樂種之歷史稱名給予某種內涵的限定，使之儘量與唐人概念與所指內容相貼近，亦與目前的學界研究相接軌——

清樂：其始於漢代的「清商三調」，即包活漢魏民間樂曲，又包括六朝時期在其基礎上吸收當時南方音樂而發展起來的吳聲、西曲等，在隋代又包括依其格調而創製的新曲。

雅樂：有廣義與狹義之分。廣義的雅樂指一切儀式性音樂，狹義的雅樂僅指宮廷祭祀之樂，主要用於祭祀天地、鬼神、祖宗。本文指意為狹義之雅樂。

燕樂：朝臣宴會所奏之樂，兼儀式與娛樂之二重性。唐代燕樂內容甚廣，包括雅樂類的部分音樂，用於朝會的九部伎與十部伎、坐立二部伎所奏之樂，帝王、朝臣、宮廷音樂機構及樂工所創之樂，以及地方官員與地方樂人等所獻之樂。

凱樂：軍中之樂，僅用於向朝廷進獻俘虜之場合，是為儀式性音樂。

四方樂（或四夷樂）：指漢民族以外的各民族音樂。在唐代其包括東夷二國樂（高麗樂、百濟樂）、南蠻四國樂（扶南樂、天竺樂、南詔樂、驃國樂）、西戎五國樂（高昌樂、龜茲樂、疏敕樂、康國樂、安國樂）、北狄三國樂（鮮卑樂、吐谷渾樂、部落稽樂）。十四國樂中，有八國之樂被列入九部伎與十

1　宋‧沈括，《夢溪筆談》，《中華野史‧宋朝卷》，濟南：泰山出版社，2000，卷5，頁516。

2　宋‧歐陽修、宋祁等，《新唐書》，北京：中華書局，1986，卷22，頁477。

部伎中。

　　俗樂：娛樂性音樂總稱。除雅樂、凱樂及燕樂中儀式性音樂，凡進入宮廷娛樂管道之音樂表演活動，皆屬之。就其表演機構而言，其主要指教坊、梨園與兩京周圍地方府縣民間所創製與流行的音樂。

　　散樂：與「正規化」、「體系化」音樂相對之概念，包括俳優、歌舞雜戲等。在唐代，它是宮廷娛樂燕樂的主要內容之一。

　　為了避免敘述上的重複，故將有些樂種抽取出來專門論述，有些樂種則在前文的基礎上進行補充與總結。所論燕樂，主要側重於綜述，其若干具體內容，則分散在散樂、坐立二部伎、大曲等章節中進行描述；俗樂，則主要在描述燕樂的基礎上加以補充和總結。而所有這些樂種，都將置於唐代的宮廷的環境中加以考察，雖然有時會涉及到宮廷以外的發展狀況，其目的仍然在於揭示唐代宮廷音樂文化的發展和流變。

第一節　雅樂

一、雅樂的建制

　　雅樂，大致相當於狹義的「禮樂」，指宮廷祭祀之樂，祭祀對象包括天地、鬼神與祖先。禮樂建制是歷代王朝建國後所面臨的一項必須工作，所謂「功成作樂」。唐代雅樂建制大約經歷了這樣幾個時期：一、唐太宗時期；二、唐高宗與武則天時期；三、唐玄宗時期；四、唐肅宗時期；五，唐昭宗時期。

（一）太宗時期

　　唐高祖建國後，尚無暇顧及禮樂建制，所用之樂承隋之舊規。《通典·樂三·歷代製造》：「大唐高祖受禪後，軍國多務，未遑改弦，樂府尚用隋氏舊文。」[3] 而隋代禮樂相當粗糙，《隋書·音樂中》載隋文帝時的雅樂「然淪謬既久，音律多乖，積年議不定」[4]，後來雖然定禮樂，然《隋書·音樂上》：

3　唐·杜佑，《通典》，北京：中華書局，2003，卷143，頁3654。
4　唐·魏徵，《隋書》，北京：中華書局，1973，卷14，頁345。

「制氏全出於胡人，迎神猶帶於邊曲。及顏、何驟請，頗涉雅音，而繼想聞〈韶〉，去之彌遠。」[5] 隋煬帝雖曾提倡過雅樂建制，然無結果，《隋書・音樂下》：「顧言等後親，帝復難於改作，其議竟寢。諸郊廟歌辭，亦並依舊制，唯新造〈高祖廟歌〉九首。今亡。」[6]《舊唐書・音樂》：「隋世雅音，唯清樂十四調而已。」[7] 唐高祖時的宮廷雅樂，亦此狀況。

太宗即位，很快便著手禮樂的重新建制：第一次，由太常少卿祖孝孫主持，主要參與者有協律郎竇璡、起居郎呂才，樂工白明達、王長通等。《通典・樂二・歷代沿革下》「乃命太常卿祖孝孫正宮調，起居郎呂才習音韻，協律郎張文收考律呂，平其散濫，為之折衷」、《新唐書・禮樂十一》「武德九年，始詔太常少卿祖孝孫、協律郎竇璡等定樂」[8]、《舊唐書・呂才》「貞觀三年，太宗令祖孝孫增損樂章，孝孫及與明音律人王長通、白明達遞相長短」[9]。

關於這次雅樂建制的起始時間，存在著兩種說法，一為從武德九年開始到貞觀二年結束，《通典・樂三》「歷代製造」：「至武德九年正月，始命太常少卿祖孝孫考正雅樂，至貞觀二年六月樂成，奏之。」[10]《舊唐書・音樂一》、《唐會要・雅樂上》、《新唐書・禮樂十一》記載與之相同。而另一種說法則是起於武德七年，《舊唐書・祖孝孫》：「武德七年，始命孝孫及祕書監竇璡修定雅樂。」[11]《新唐書・禮樂十一》與《舊唐書・祖孝孫》所載內容相似，但是時間卻為「武德九年」：「武德九年，始詔太常少卿祖孝孫、協律郎竇璡等定樂。」將上述諸種史料進行對比，可知「武德七年」當為誤記。

祖孝孫製雅樂的宮廷音樂現狀是雅、俗交加、漢、胡雜糅，祖孝孫雖加強了華樂成分，但大格局未變，《舊唐書・祖孝孫》：「孝孫又以陳、梁舊樂雜用吳、楚之音，周、齊舊樂多涉胡戎之伎，於是斟酌南北，考以古音，

5　唐・魏徵，《隋書》，北京：中華書局，1973，卷 14，頁 287；卷 15，頁 373。
　　後晉・劉昫，《舊唐書》，北京：中華書局，1997，卷 28，頁 1040。
6　唐・杜佑，《通典》，北京：中華書局，2003，卷 142，頁 3621。
7　同上註，頁 3621。
8　宋・歐陽修、宋祁等，《新唐書》，北京：中華書局，1986，卷 21，頁 460。
9　後晉・劉昫，《舊唐書》，北京：中華書局，1997，卷 79，頁 2720。
10　唐・杜佑，《通典》，北京：中華書局，2003，卷 143，頁 3654。
11　後晉・劉昫，《舊唐書》，北京：中華書局，1997，卷 79，頁 2710。

作〈大唐雅樂〉。以十二月各順其律，旋相為宮，制十二樂，合三十二曲、八十四調。」[12]

　　第二次，主要由協律郎張文收主持。時間約在貞觀三年或稍後，《通典·樂三·歷代製造》：「及孝孫卒，文收復採〈三禮〉，更加釐革。」[13]《舊唐書·音樂一》：「及孝孫卒後，協律郎張文收復採〈三禮〉，言孝孫雖創其端，至於郊禋用樂，事未周備。詔文收與太常掌禮樂官等更加釐改。」[14] 故張文收所進行的工作是在祖孝孫所製雅樂基礎上作進一步完善，主要是對郊禋樂的新建。至此，唐代雅樂的體系基本完成，此後唐代雅樂的建設主要是對具體的內容作一些增損。

　　此外，貞觀十四年，禮樂增設七廟樂之舞，《舊唐書·音樂一》[15]：

> 皇祖弘農府君、宣簡公、懿王三廟樂，請同奏〈長髮〉之舞。太祖景皇帝廟樂，請奏〈大基〉之舞。世祖元皇帝廟樂，請奏〈大成〉之舞。高祖大武皇帝廟樂，請奏〈大明〉之舞。文德皇后廟樂，請奏〈光大〉之舞。七廟登歌，請每室別奏。

貞觀二十三年，又增設太宗廟樂，停〈光大〉之舞。《舊唐書·音樂一》：

> （貞觀）二十三年，太尉長孫无忌、侍中於志寧議太宗廟樂曰：「《易》曰：『先王作樂崇德，殷薦之上帝，以配祖考。』請樂名〈崇德〉之舞。」制可之。後文德皇后廟，有司據禮停〈光大〉之舞，惟進〈崇德〉之舞。

（二）唐高宗、武則天時期

　　唐高宗時，雅樂建設主要為更改以前的文、武二舞、設立三大樂舞，恢復〈破陣樂〉。則天時，主要確立高宗廟舞之名等。

　　首先，更改太宗時的文、武二舞。唐太宗時，祖孝孫定文、武二舞為〈化康〉與〈凱安〉。高宗於麟德二年下詔以〈神功破陣樂〉為武舞，以〈功成

12　後晉·劉昫，《舊唐書》，北京：中華書局，1997，卷79，頁2710。
13　唐·杜佑，《通典》，北京：中華書局，2003，卷143，頁3655。
14　後晉·劉昫，《舊唐書》，北京：中華書局，1997，卷28，頁1042。
15　同上註，頁1043、頁1044。

慶善樂〉為文舞。《舊唐書·音樂一》：「奉麟德二年十月敕，文舞改用〈功成慶善樂〉，武舞改用〈神功破陣樂〉，並改器服等。」[16]

〈神功破陣樂〉，來源於唐太宗的〈破陣樂〉。〈破陣樂〉在高宗時已列入到立部伎中，其規模相當宏大，《舊唐書·音樂二》：「百二十人披甲持戟，甲以銀飾之。發揚蹈厲，聲韻慷慨，享宴奏之，天子避位，坐宴者皆興。」[17]〈神功破陣樂〉在規模上較〈破陣樂〉有所減小，《舊唐書·音樂一》中韋萬石上奏中曰：「立部伎內〈破陣樂〉五十二遍，修入雅樂，只有兩遍，名曰〈七德〉。」[18]〈功成慶善樂〉來源於唐太宗時的〈慶善樂〉。〈慶善樂〉在高宗時亦被列入到立部伎中，其表演規模亦非常壯觀，《舊唐書·音樂二》：「舞者六十四人，衣紫大袖裙襦，漆髻皮履。舞蹈安徐，以象文德洽而天下安樂也。」[19]對於〈慶善樂〉的具體規模，史料亦出現過不同的記載，如《舊唐書·音樂一》載韋萬石上疏時曰其為七遍，「立部伎內〈慶善樂〉七遍，修入雅樂，只有一遍，名曰〈九功〉」[20]，《唐會要·雅樂上》所載與之相同。但是在《新唐書·禮樂十一》中所載韋萬石的上疏則曰其有五十遍，「〈慶善樂〉五十遍，著於雅樂者一遍。」[21]從〈慶善樂〉的表演者來看，其人數約為〈破陣樂〉的一半，而〈破陣樂〉不過只有五十二遍，如果〈慶善樂〉有五十遍，似乎亦不能成立。由此看來《新唐書》的記載有誤，〈慶善樂〉為七遍。〈功成慶善樂〉的規模較〈慶善樂〉要小得多，只有一遍。

其次，高宗自創樂曲用於祭祀。《舊唐書·高宗下》：「（咸亨四年）十一月丙寅，上製樂章，有〈上元〉、〈二儀〉、〈三才〉、〈四時〉、〈五行〉、〈六律〉、〈七政〉、〈八風〉、〈九宮〉、〈十洲〉、〈得一〉、〈慶雲〉之曲，詔有司，諸大祠享即奏之。」[22]《唐會要·雅樂上》所載與之相同。

同時，高宗將所造〈上元舞〉用於祭祀，但在上元三年對其所適用祭祀

16　後晉·劉昫，《舊唐書》，北京：中華書局，1997，卷 28，頁 1048。

17　同上註，卷 29，頁 1060。

18　同上註，卷 28，頁 1049。

19　同上註，卷 29，頁 1060。

20　同上註，卷 28，頁 1049。

21　宋·歐陽修、宋祁等，《新唐書》，北京：中華書局，1986，卷 21，頁 469。

22　後晉·劉昫，《舊唐書》，北京：中華書局，1997，卷 5，頁 98。

的場合作了限制。《舊唐書‧高宗下》：「（上元三年）十一月丁卯，敕新造上元舞，圓丘、方澤、享太廟用之，餘祭則停。」[23]〈上元舞〉來源於立部伎中的〈上元樂〉，其為高宗所製，《通典‧樂六‧坐立部伎》載其規模：「舞者八十人，畫雲衣，備五色，以象元氣，故曰『上元』。」[24] 從《舊唐書‧音樂一》、《唐會要‧雅樂上》等所載太常少卿韋萬石在儀鳳二年的上疏的內容來看，〈上元舞〉在規模上較之〈上元樂〉並沒有改變，「〈上元舞〉二十九遍，今入雅樂，一無所減。」

武則天登基後，對雅樂所作建設大致有兩方面：一、在光宅元年，將〈鈞天〉定為高宗的廟樂，《舊唐書‧音樂一》：「（武后年號）光宅元年九月，高宗廟樂，以〈鈞天〉為名。」[25] 二、對高宗時的文、武二舞進行了改名後來又取消之，恢復唐初所使用地的文、武二舞。《新唐書‧禮樂十一》：「及高宗崩，改〈治康〉舞曰〈化康〉以避諱。武后毀唐太廟，〈七德〉、〈九功〉之舞皆亡，唯其名存。自後復用隋文舞、武舞而已。」[26]

（三）玄宗時期

開元十三年，玄宗和中書令張說及太常樂工，對當時的雅樂等進行了整理，《唐會要‧雅樂上》：「開元十三年，詔燕國公張說定樂章。上自定聲度，說為之詞令太常樂工就集賢院教習，數月方畢，因定封禪、郊廟詞曲及舞，至今行焉。」[27]

開元二十五年，太常樂官對雅樂的樂章進行了重新整理。此前，樂章歌辭的製定者並不固定，太常寺樂工在使用時亦不太嚴格。自此時起，雅樂歌辭被固定，並頒布樂人學習。《舊唐書‧音樂三》：

> 至（貞觀）六年，詔褚亮、虞世南、魏徵等分制樂章。其後至則天稱制，多所改易，歌辭皆是內出。開元初，則中書令張說奉制所作，然雜用貞觀舊詞。自後郊廟歌工樂師傳授多缺，或祭用宴樂，或郊稱廟詞。

23　後晉‧劉昫，《舊唐書》，北京：中華書局，1997，卷5，頁102。
24　唐‧杜佑，《通典》，北京：中華書局，2003，卷146，頁3720。
25　後晉‧劉昫，《舊唐書》，北京：中華書局，1997，卷28，頁1044。
26　宋‧歐陽修、宋祁等，《新唐書》，北京：中華書局，1986，卷21，頁469。
27　宋‧王溥，《唐會要》，上海：上海古籍出版社，2006，卷32，頁696。

二十五年，太常卿韋絛令博士韋逌、直太樂尚沖、樂正沈元福、郊社令陳虔申懷操等，銓敘前後所行用樂章為五卷，以付太樂、鼓吹兩署，令工人習之。[28]

開元二十九年，玄宗定大唐雅樂為〈大唐樂〉。《舊唐書・音樂一》：「下制曰：『王公卿士，爰及有司，頻詣闕上言，請以『唐樂』為名者，斯至公之事，朕安得而辭焉。然則〈大咸〉、〈大韶〉、〈大濩〉、〈大夏〉，皆以大字表其樂章，今之所定，宜曰〈大唐樂〉。』」[29] 同時還確定了睿宗廟樂之號，至此唐廟樂增至九曲。

天寶元年，定玄元皇帝的廟樂，《舊唐書・音樂一》：「降神用〈混成〉之樂，送神用〈太一〉之樂。」[30]

（四）唐肅宗時期

「安史之亂」使得唐代由盛而衰，宮廷音樂機構在戰亂中受到極其嚴重的破壞，樂器被毀、樂人被殺或流散民間。肅宗重建政權後，雅樂可謂一片凋敝。因此，肅宗登基之初便開始致力於雅樂的恢復。《舊唐書・音樂一》：

天寶十五載，玄宗西幸，祿山遣其逆黨載京師樂器樂伎衣盡入洛城。尋而肅宗剋復兩京，將行大體，禮物盡闕。命禮儀使太常少卿于休烈使屬吏與東京留臺領，赴于朝廷。詔給錢，使休烈造伎衣及大舞等服，於是樂工二舞始備矣。[31]

乾元元年，肅宗親自與太常樂工考證太常鐘磬，以定五音，親制雅樂樂章付太常教習。《舊唐書・音樂一》：

乾元元年三月十九日，上以太常舊鍾磬，自隋已來，所傳五聲，或有差錯，謂于休烈曰：「古者聖人作樂，以應天地之和，以合陰陽之序。和則人不夭札，物不疵癘。且金石絲竹，樂之器也。比親享郊

28　後晉・劉昫，《舊唐書》，北京：中華書局，1997，卷30，頁1089。
29　同上註，卷28，頁1044–1045。
30　同上註，卷28，頁1045。
31　同上註，卷28，頁1052。

廟，每聽樂聲，或宮商不倫，或鍾磬失度。可盡供鍾磬，朕當於內自定。」太常進入，上集樂工考試數日，審知差錯，然後令再造及磨刻。二十五日，一部先畢，召太常樂工，上臨三殿親觀考擊，皆合五音，送太常。二十八日，又於內造樂章三十一章，送太常，郊廟歌之。[32]

（五）唐昭宗時期

唐末黃巢起義，給本來已岌岌可危的唐政權以更為猛烈的摧毀。僖宗被迫幸蜀，兩都淪陷，宮廷音樂機構所存樂器幾乎全亡，樂工亦幾乎全部流散民間。昭宗登基時，樂工對雅樂建制幾乎全然不知。《舊唐書·音樂二》：「昭宗即位，將親謁郊廟，有司請造縣樂，詢於舊工，皆莫知其制度。修奉樂縣使宰相張濬悉集太常樂胥詳酌，竟不得其法。」[33] 乃令太常博士殷盈孫依〈周官考工記〉鑄二百四十口編鐘。編鐘鑄成，張濬與太樂令李從周、處士蕭承訓、梨園樂工陳敬言與等校之，八音克諧。後因太廟空間太小，乃將古制樂懸三十六架減為二十架。是可謂唐代雅樂建設最後之尾聲。

二、雅樂的內容與特點

唐代雅樂的內容可分為樂曲、樂舞與樂詞。樂曲，祖孝孫製定「十二和」後，玄宗時又增「三和」，這樣唐代雅樂樂曲有「十五和」。《通典·樂二·歷代沿革下》：

> 祖孝孫始為旋宮之法，造十二和樂，合四十八曲，八十四調。至開元中，又造三和樂，共十五和樂，其曰〈元和〉、〈順和〉、〈永和〉、〈肅和〉、〈雍和〉、〈壽和〉、〈太和〉、〈舒和〉、〈休和〉、〈昭和〉、〈祴和〉、〈正和〉、〈承和〉、〈豐和〉、〈宣和〉。[34]

後來高宗亦曾製樂章用於祭祀，其為：〈上元〉、〈二儀〉、〈三才〉、〈四時〉、〈五行〉、〈六律〉、〈七政〉、〈八風〉、〈九宮〉、〈十淵〉、〈得一〉、〈慶雲〉之曲。

32　後晉·劉昫，《舊唐書》，北京：中華書局，1997，卷28，頁1052。

33　同上註，卷29，頁1081。

34　唐·杜佑，《通典》，北京：中華書局，2003，卷142，頁3621。

樂舞，有文、武二舞。太宗時以隋朝舊舞〈治康〉、〈凱安〉為之，高宗麟德二年下詔以〈神功破陣樂〉、〈功成慶善樂〉代之，又將〈上元舞〉定為祭祀樂舞。

則天登基，太廟被毀，唐高宗時確立的〈神功破陣樂〉與〈功成慶善樂〉只存其名，不再施用，恢復隋時所用文、武二舞。

則天以後，樂舞又變。終唐一代，其廟舞大致如下：懿祖光皇帝用〈長髮〉之舞、太祖景皇帝用〈大政〉之舞、世祖元皇帝用〈大成〉之舞、高祖神堯大聖大光孝皇帝用〈大明〉之舞、太宗文武大聖大廣孝皇帝用〈崇德〉之舞、高宗天皇大聖大弘孝皇帝用〈鈞天〉之舞、中宗孝和大聖大昭孝皇帝用〈大和〉之舞、睿宗玄真大聖大興孝皇帝用〈景雲〉之舞、玄宗至道大聖大明孝皇帝用〈廣運〉之舞、肅宗文明武德大聖大宣孝皇帝用〈惟新〉之舞、代宗睿文孝武皇帝用〈保大〉之舞、德宗神武孝文皇帝用〈文明〉之舞、順宗至德大聖大安孝皇帝用〈大順〉之舞、憲宗聖神章武孝皇帝用〈象德〉之舞、穆宗睿聖文思孝皇帝用〈和寧〉之舞、敬宗睿武昭愍孝皇帝用〈大鈞〉之舞、文宗元聖昭獻孝皇帝用〈大成〉之舞、武宗至道昭肅孝皇帝用〈大定〉之舞、昭宗聖穆景文孝皇帝用〈咸寧〉之舞等。

唐代雅樂的樂詞。從現存可考作者的樂詞來看，唐代雅樂樂詞主要創作於唐太宗至唐憲宗時期，創作者包括帝王與朝中顯赫文臣，太常樂官未預之，只是對所存樂詞進行整理與教習，如玄宗開元二十五年，太常寺將雅樂歌詞整理為五卷，交付太樂署與鼓吹署的樂工學習。

歷代朝廷皆重雅樂，但並不意味著雅樂在宮廷音樂活動中占主要地位。雅樂建設，政治文化意義乃第一位，故其樂一定，便無大的更動。即便是非常注重雅樂建制的唐太宗，當張文收從音樂出發要求對雅樂作進一步完善時，亦不予採納。《新唐書・禮樂十一》：「十一年，張文收復請重正餘樂，帝不許，曰：『朕聞人和則樂和，隋末喪亂，雖改音律而樂不和。若百姓安樂，金石自諧矣。』」[35]

唐代雅樂樂曲，有些是對燕樂進行改製而來，有些甚至沒有經過任何改

35　宋・歐陽修、宋祁等，《新唐書》，北京：中華書局，1986，卷21，頁461。

動便納入雅樂。如〈神功破陣樂〉與〈功成慶善樂〉，分別是由燕樂立部伎中的〈破陣樂〉與〈慶善樂〉縮減而成，〈上元舞〉在規模上完全是立部伎中〈上元樂〉的照搬。唐代燕樂在音樂上頗多華胡交糅，如坐部伎中〈破陣樂〉、〈慶善樂〉與〈上元樂〉即滲入了龜茲樂，《舊唐書·音樂二》：「自〈破陣舞〉以下，皆雷大鼓，雜以龜茲之樂，動盪山谷。」[36] 這就決定了唐代雅樂亦復如此。

雅樂歌詞，唐初幾乎均由帝王與高級文員所製而成。但到開元時，演唱雅樂的太常樂工並沒有嚴格按辭歌唱，而是以燕樂所用歌詞代替之，《舊唐書·音樂三》：「開元初，則中書令張說奉制所作，然雜用貞觀舊詞。自後郊廟歌工樂師傳授多缺，或祭用宴樂，或郊稱廟詞。」[37] 故唐代雅樂與燕樂存在著華、胡等多種音樂元素。

此外，唐代雅樂的表演者是太常寺樂工，其除了奏演雅樂外，亦進行燕樂表演，如坐部二伎、教坊成立前太常有散樂表演等。隨著燕樂的廣受歡迎，太常樂工中的優秀者往往被安排於燕樂表演，水準低下者則被安排表演雅樂，此一現象在玄宗時已經非常明顯，《唐會要·雅樂上》載開元八年，瀛州司法參軍趙慎言之上書曰：「今之舞人並容貌蕞陋，屠沽之流，用以接神，欲求降福，固亦難矣。」[38] 玄宗以後，太常寺中雅樂與燕樂樂人的安排亦復如此，元稹〈和李校書新題樂府十二首·立部伎〉序曰：「太常選坐部伎、無性識者退入立部伎。又選立部伎，無性識者退入雅樂部，則雅樂可知矣」，故「太常雅樂備宮懸，九奏未終百寮惰」。[39] 從雅樂表演者的水準，頗可窺見雅樂在唐代宮廷整個音樂中的實際地位和藝術水準。

總之，從上述唐代雅樂的建制過程、雅樂樂曲、雅樂表演者等幾方面看，唐代統治者只是從政治立場出發對雅樂進行建制，故從音樂角度觀察之，則與燕樂並無嚴格的判然之別，而且從其表演水準來看，唐代雅樂在整個宮廷音樂活動中並沒有占據主要地位。故《新唐書·禮樂十一》有曰：「唐為國

36　後晉·劉昫，《舊唐書》，北京：中華書局，1997，卷 29，頁 1060。

37　同上註，卷 30，頁 1089。

38　宋·王溥，《唐會要》，上海：上海古籍出版社，2006，卷 32，頁 695。

39　唐·元稹，冀勤點校，《元稹集》，北京：中華書局，2000，冊上，頁 199。

而作樂之制尤簡。高祖、太宗即用隋樂與孝孫、文收所定而已。其後世所更者，樂章舞曲。至於昭宗，始得盈孫焉，故其議論罕所發明。」[40]

第二節　清樂

一、清樂之定義

所謂清樂，本為隋大業中創立的「九部伎」之第一部。《隋書・音樂下》：「〈清樂〉其始即〈清商三調〉是也，並漢來舊曲。樂器形制，并歌章古辭，與魏三祖所作者，皆被於史籍。屬晉室遷播，夷羯竊據，其音分散，符永固平張氏始於涼州得之。宋武平關中，因而入南，不復存於內地。及平陳後獲之。高祖聽之，善其節奏，曰：『此華夏正聲也。』。」[41] 由之可見，所謂清樂，本為漢至六朝的宮廷用樂之 ‥，性質屬傳統華樂。

《通典・樂六・清樂》，將清樂與坐立部伎、四方樂、散樂、前代雜樂並列，而對有關清樂的樂曲與舞曲則於《通典・樂五・清樂》「雜歌曲」與「雜舞曲」中述之，故清樂與其述「歷代沿革」之雅樂功能有別，是娛樂之樂而非儀式音樂。

「清樂」在南北朝時期於各王朝宮廷中遷來播去，內容頗有變遷，故《舊唐書・音樂二》云：「清樂者，南朝舊樂。永嘉之亂，五都淪覆，遺聲舊制，散落江左。宋、梁之間，南朝文物，號為最盛；人謠國俗，亦世有新聲。後魏孝文、宣武，用師淮、漢，收其所獲南音，謂之清商樂。隋平陳，因置清商署，總謂之清樂。」[42] 所謂「南朝舊樂」，指南朝宮廷中仍然採用的樂曲，包括漢曲〈巴渝〉、〈明君〉、〈鳳將雛〉、〈明之君〉、〈鐸舞〉等，以及南朝新生的樂曲，如後周尚在採用的〈白雪〉、〈平調〉、〈清調〉、〈瑟調〉等，乃至隋代以清樂格調所創製的「新」的「清樂」，如隋煬帝與樂工白明達所作的〈泛龍舟〉。因此，唐人所謂清樂，即宮廷中歷代相沿的「華

40　宋・歐陽修、宋祁等，《新唐書》，北京：中華書局，1986，卷21，頁462。

41　唐・魏徵，《隋書》，北京：中華書局，1973，卷15，頁377。

42　後晉・劉昫，《舊唐書》，北京：中華書局，1997，卷29，頁1062。

夏正聲」，以及依其音樂格調品性所創製、用傳統樂器伴奏表演的音樂。故《唐會要・清樂》從音樂性質上將清樂謂為「九代之遺聲」。

二、唐代清樂之流變

唐代清樂，為南朝清樂的直接傳承。南朝是清樂發展的繁榮期。在北方處於混亂的時期，江、淮以南晏安無事，故聲樂特別發達，從帝王到黎民百姓，對音樂都非常熱衷，清樂因此得到了發展。梁、陳之滅亡，宮廷清樂有所流失，《通典・樂六・清樂》：「先遭梁、陳亡亂，而所存蓋甚少。」[43] 隋滅陳，置清商署，將當時所存之清樂收攬歸併，由政府統一管理，而隋時雅樂亦歸清商署管理，故隋代雅樂多用清樂。《舊唐書・音樂一》：「開皇九年平陳，始獲江左舊工及四懸樂器，帝令廷奏之，歎曰：『此華夏正聲也，非吾此舉，世何得聞。』乃調五音為五夏、二舞、登歌、房中等十四調，賓、祭用之。隋氏始有雅樂，因置清商署以掌」、「隋世雅音，惟清樂十四調而已。」[44] 因此，清樂是隋代製定雅樂的基礎。隋煬帝對於清樂非常熱衷，不但自己創製清樂樂曲，且令樂工白明達製之，以作娛樂之樂，《通典・樂五・雜歌曲》載有〈期萬歲樂〉、〈藏鉤樂〉、〈七夕樂〉、〈相逢樂〉、〈舞席同心髻〉、〈玉女行觴〉、〈神仙留客〉、〈擲磚縛命〉、〈鬪雞子〉、〈鬪百草〉及〈還舊宮樂〉等。[45] 因此，清樂在隋代頗有發展。

隋代滅亡，宮廷清樂又一次散失，《通典・樂六・清樂》：「隋室以來，日益淪缺。」[46] 當然，此所謂清樂「淪缺」，是指宮廷中的清樂。其「淪」、其「缺」，乃是樂器、樂工與樂曲大量流散民間，並未消亡。

唐代，對清樂未置專門機構。前文曾云：初唐時，太樂署中設有清樂的教習，以作九部伎、十部伎中的一部。《唐六典・太常寺》「協律郎」條注云：「太樂署教樂：雅樂大曲，三十日成；小曲，二十日。清樂大曲，六十日；大文曲，三十日；小曲，十日。燕樂、西涼、龜茲、疏勒、安國、天竺、

43　唐・杜佑，《通典》，北京：中華書局，2003，卷146，頁3716。

44　後晉・劉昫，《舊唐書》，北京：中華書局，1997，卷28，頁1040。

45　唐・杜佑，《通典》，北京：中華書局，2003，卷145，頁3705。

46　同上註，卷146，頁3716。

高昌大曲，各三十日；次曲，各二十日；小曲，各十日。高麗、康國一曲。」[47]
《唐六典》撰寫於開元十年，終於開元二十七年，故其反映了初唐與盛唐早
期的情況。

　　關於盛唐時的宮廷清樂，《通典‧樂六‧清樂》有云：

　　大唐武太后之時，猶六十三曲。今其辭存者有：〈白雪〉、〈公莫〉、
　　〈巴渝〉、〈明君〉、〈明之君〉、〈鐸舞〉、〈白鳩〉、〈白紵〉、
　　〈子夜〉、〈吳聲四時歌〉、〈前溪〉、〈阿子歌〉、〈團扇歌〉、
　　〈懊儂〉、〈長史變〉、〈督護歌〉、〈讀曲歌〉、〈烏夜啼〉、〈石
　　城〉、〈莫愁〉、〈襄陽〉、〈棲烏夜飛〉、〈估客〉、〈楊叛〉、〈雅
　　歌〉、〈驍壺〉、〈常林歡〉、〈三洲采桑〉、〈春江花月夜〉、〈玉
　　樹後庭花〉、〈堂堂〉、〈泛龍舟〉等三十二曲。〈明之君〉、〈雅歌〉
　　各二首，〈四時歌〉四首，合三十七曲。又七曲有聲無辭：〈上林〉、
　　〈鳳曲〉、〈平調〉、〈清調〉、〈瑟調〉、〈平折〉、〈命嘯〉，
　　通前為四十四曲存焉。

　　當江南之時，〈巾舞〉、〈白紵〉、〈巴渝〉等，衣服各異。……沈約〈宋
書〉惡江左諸曲哇淫，至今其聲調猶然。觀其政已亂，其俗已淫，既怨且思矣。
而從容雅緩，尤有古士君子之風，他樂則莫與為比。樂用鐘一架，磬一架，
琴一，一絃琴一，瑟一，秦琵琶一，臥箜篌一，筑一，箏一，節鼓一，笙二，
笛二，簫二，篪二，葉一，歌二。

　　自長安以後，朝廷不重古曲，工伎轉缺，能合於管絃者唯〈明君〉、〈楊
叛〉、〈驍壺〉、〈春歌〉、〈秋歌〉、〈白雪〉、〈堂堂〉、〈春江花月夜〉
等八曲。舊樂章多或數百言，武太后時〈明君〉尚能四十言，今所傳二十六言，
就中訛失，與吳音轉遠。劉貺以為宜取吳人使之傳習。開元中，有歌工李郎子。
郎子北人，聲調已失，云學於俞才生。才生，江都人也。自郎子亡後，清樂
之歌闕焉。又聞〈清樂〉唯〈雅歌〉一曲，辭典而音雅，閱舊記，其辭信典。[48]

　　《通典》是一部關於典章制度的通史，所述自傳說中的黃帝下迄唐玄宗

47　唐‧李林甫等，《唐六典》，北京：中華書局，2002，卷 14，頁 399。

48　唐‧杜佑，《通典》，北京：中華書局，2003，卷 146，頁 3718–3719。

天寶末年。故其所云唐宮廷清樂，應該是天寶十三載以前的狀況。至於「長安以後」，當指武則天以後的玄宗朝。

《通典》關於唐清樂的敘述，有要義三：

其一，唐代宮廷中的清樂從初唐到盛唐前期，「每況愈下」。

其二，南朝民間的「清樂」，乃「諸曲淫哇」，到杜佑寫《通典》時「至今其聲調猶然」，也就是說，唐代民間的「清樂」也是「淫哇之聲」。而宮廷中的清樂，則「從容雅緩，尤有古士君子之風，他樂則莫與為比」。

其三，唐宮廷中的清樂歌辭，是用吳語唱的。

此三點，當作相聯一體的考察。清樂從初唐到盛唐前期，「每況愈下」，是特指宮中清樂「古曲」的「每況愈下」，其因在「自長安以後，朝廷不重古曲」。但當時的「今」之「清樂」──即中華傳統的音樂，卻是依然流行的，其實例為《教坊記》所列的曲名中有 83 調清樂曲調（參見任半塘《教坊記箋訂》[49]）。故在唐教坊表演的音樂節目、尤其是音樂歌曲中，「今」清樂為重要的乃至是主要項目。

唐代宮廷中清樂「每況愈下」的另一重要原因，是宮廷清樂歌曲為保持傳自南朝「古曲」的「原味」，而堅持用吳語歌唱。這在宮廷地處長安、統治者多為北人的環境中，當然是「孤獨」的，其終於「淪關」，自在情理之中。故丘瓊蓀在《燕樂探微》「清樂消失的原因」一節中，云清樂在唐代宮廷中的消失，只不過是傳統用吳聲歌唱清樂的表演方式在宮廷中的「消失」，而不是清樂整個的「消亡」。[50]

這一觀點是有歷史事實依據的。

南朝的清樂歌曲，自然是用吳聲歌唱的，不僅「新」清樂如此，六朝人還將傳自漢世的中原清樂舊曲，轉用吳聲唱之，並一直流傳到唐代，《舊唐書·音樂二》：「〈明君〉……此中朝舊曲，今為吳聲，蓋吳人傳受訛變使然。」[51]

49 唐·崔令欽，任中敏箋訂，《《教坊記》箋訂》，北京：中華書局，1962，頁 144。

50 丘瓊蓀，《燕樂探微》，上海：上海古籍出版社，1989，頁 34。

51 後晉·劉昫，《舊唐書》，北京：中華書局，1997，卷 29，頁 1063。

至於深喜清樂的隋煬帝，未登基時曾在江、淮一帶生活近十年，對吳聲自然非常熟悉，隋朝重清樂，與此大有關係，故隋代宮廷樂人有不少來自於南方，《隋書・音樂下》：

> 自漢至梁陳樂工，其大數不相踰越。及周并齊，隋并陳，各得其樂工，多為編戶。至（大業）六年，帝乃大括魏、齊、周、陳樂人子弟，悉配太常，並於關中為坊置之，其數益多前代。[52]

唐初，由於太常樂工不少來自隋代宮廷音樂機構（參見前文唐高祖〈太常樂人蠲除一同民例詔〉[53]），而唐初的各項制度又基本上承襲隋代，唐初太常寺以吳聲唱清樂是習慣之事。但到武則天時有了變化：「舊樂章多或數百言，武太后時〈明君〉尚能四十言，今所傳二十六言，就中訛失，與吳音轉遠。」所謂「與吳音轉遠」，說明太常樂工已不能完全以吳聲唱清樂之辭。其原因大致有二：一是從唐初至武則天七十多年的時間，由隋而來的樂工絕大多數已過世，或老邁而不能登場表演；二是武則天時未從南方招進樂人，太常樂工中吳人者幾乎沒有。（參見前章〈唐代的宮廷樂人〉）如此一來，以吳聲唱清樂之傳統自難以為繼。開元時，太樂令劉貺「以為宜取吳人使之傳習」，請選南方樂人進入太常傳授教習清樂。看來此一建議未被朝廷採納。故至開元中，太常寺中能用吳聲歌唱清樂者唯師從過江都人俞才生的李郎子，且此李郎子用吳聲唱清樂的技術也不地道的，「聲調已失」。因此，「自郎子亡後，清樂之歌闕」。但從《教坊記》與《唐會要》中列有若干清樂曲名，說明清樂樂曲在開元天寶時期仍然在表演，只是其歌唱當不再是吳語，而「有聲無辭」的清樂，則恐怕只是器樂曲了。

但終唐一代，清樂在宮廷中並沒有消失。盛唐時，教坊與梨園中都有清樂的表演，五代・王仁裕〈開元天寶遺事〉載宮中七夕之夜，「動清商之曲，宴樂達旦」[54]；德宗時，陸贄與張蒙皆作有〈曉過南宮聞太常清樂〉詩，晚唐

52　唐・魏徵，《隋書》，北京：中華書局，1973，卷15，頁373・374。

53　清・董誥等，《全唐文》，上海：上海古籍出版社，1995，卷1，頁5。

54　五代・王仁裕，《開元天寶遺事》，車吉心主編，《中華野史・唐朝卷》，上海：上海古籍出版社，2000，卷4，頁524。

時韓偓〈錫宴日作〉詩中有「清商適向梨園降」；晚唐・段安節《樂府雜錄》載中晚唐宮廷音樂部類中仍有「清樂部」。凡此種種，皆說明清樂一直是唐代宮廷音樂活動的內容之一。

　　至於在民間，清樂仍然繼續流播，不少官宦之家都有專門表演清樂的家伎，如唐・袁郊《甘澤謠・陶峴》載開元時崑山富賈陶峴設有女樂一部，專演奏清商樂[55]；中唐時白居易亦有清商家樂，〈讀鄂公傳〉「唯留一部清商樂，月下風前伴老身」[56]、〈快活〉「可憐月好風涼夜，一部清商伴老身」[57]、韓翃〈送郭贊府歸淮南〉之「白苧歌西曲，黃苞寄北人」[58]、孟浩然〈崔明府宅夜觀妓〉之「長袖平陽曲，新聲子夜歌」[59]、元稹有〈聽庾及之彈〈烏夜啼〉引〉[60]，所云〈白苧〉曲、〈子夜〉歌，〈烏夜啼〉，均前朝清樂。淮南一帶，富家亦多喜清樂，唐・李肇《唐國史補》：「凡大船必為富家所有，奏商聲樂，眾婢僕以據柂樓之下。」[61]可見終唐一代清商樂在民間流衍未斷。

　　明・胡震亨《唐音癸籤・唐曲》中考訂唐代所存之曲後云：

　　右前三十七曲，並周、隋以前之曲，在唐猶盛行者。史稱唐時清商舊曲存者止四十四曲。今自〈烏夜啼〉、〈采桑〉、〈玉樹後庭花〉、〈堂堂〉、〈泛龍舟〉五曲在存目重複之內，餘三十二曲則史所未載也。豈古曲行用于唐尚多，史或未盡收乎？用首錄之，以存樂曲之舊。

　　由此來看，對於在唐代宮廷與民間實際一直流行的清商樂曲，文獻載其「不興」，並非如此，正所謂「盡信史不如無史」也。

55　唐・袁郊，《甘澤謠》，《唐五代筆記小說大觀》，上海：上海古籍出版社，2000，頁536。
56　唐・白居易，顧學頡校點，《白居易集》，北京：中華書局，1979，冊2，頁584。
57　同上註，頁599。
58　清・彭定求，《全唐詩》，北京：中華書局，1999，卷244，頁2729。
59　同上註，卷160，頁1646。
60　唐・元稹，冀勤點校，《元稹集》，北京：中華書局，2000，冊上，頁145。
61　唐・李肇，《唐國史補》，《唐五代筆記小說大觀》，上海：上海古籍出版社，1979，頁199。

第三節　燕樂

一、燕樂之名義

「燕樂」一名，始見於《周禮・春官・宗伯第三》：

1.「磬師掌教擊磬，擊編鍾，教縵樂、燕樂之鍾磬。凡祭祀，奏縵樂。」

2. 鍾師，「凡祭祀、饗食，奏燕樂」；如笙師，「凡祭祀、饗射，共其鍾、笙之樂。燕樂，亦如之。」

3.「旄人掌教舞散樂，舞夷樂，凡四方之以舞仕者屬焉。凡祭祀、賓客，舞其燕樂。」

4.「鞮鞻氏掌四夷之樂與其聲歌。祭祀，則龡而歌之。燕，亦如之。」

由上可見，在周代，「燕樂」作為一種樂種，用於祭祀、賓客與饗食等多種場合，內容包括器樂表演、舞蹈與歌唱。器樂有鐘磬、笙等，由磬師、鍾師負責；舞蹈包括散樂、夷樂等，由旄人負責；聲歌囊括四夷，由鞮鞻氏負責。從採用鐘磬、夷樂並施之於祭祀場合，其具有儀式性的一面；從其用散樂並施之饗食，其又具有娛樂性的一面。

因此，燕樂，在周代與純粹祭祀性的「縵樂」相對舉，主要指施用於朝廷各種場合的宴會之樂，其內容包括器樂、舞蹈與歌唱，既具有儀式性又具有娛樂性；朝廷宴會是燕樂賴以存在的環境，華樂夷樂並用是其主要特徵。周以後，燕樂的名義基本上延續不變。

在唐代，燕樂的名義約有四層含義：

其一，指稱九部伎中的一部。《通典・樂六・燕樂》條載唐初九部樂，其中之一為〈燕樂〉。《唐會要・燕樂》與之同，《新唐書・禮樂十一》以〈天竺伎〉代替了〈扶南伎〉，餘亦相同。

其二，指稱十部伎中的一部。《唐六典・太樂署》條載十部樂，其中之一為〈燕樂伎〉，《通典・樂四・樂懸》、《唐會要・燕樂》所載與《新唐書・禮樂十一》等，所載與《唐六典》同。

其三，指稱坐部伎中的一部。《通典·樂六·燕樂》，將〈燕樂〉列為坐部伎六部之首。《唐會要·燕樂》、《舊唐書·音樂二》及《新唐書·禮樂十二》所載與《通典》相同。

其四，通稱九部伎、十部伎、坐立二部伎在內的所有內容。《通典·樂六·坐立部伎》中述燕樂時有曰：

> 武德初，未暇改作，每讌享，因隋舊制，奏九部樂。至貞觀十六年十一月，宴百寮，奏十部。先是，伐高昌，收其樂，付太常。至是增為十部伎，其後分為立坐二部。[62]

《唐會要·燕樂》所述與《通典》相似，包括了九部伎、十部伎及坐立二部伎，《新唐書·禮樂十一》述〈燕樂〉則總括九部樂與十部樂，可見燕樂在唐代又是傳統「燕樂」意義上的樂部之總稱。

燕樂上述諸義，在古人的話語中經常混同。從上引「每讌享，因隋舊制奏九部樂」云云，說明「九部伎」、「十部伎」及由之派生的坐立「二部伎」，皆屬傳統意義上的「燕樂」範疇。而太宗時令張文收製〈燕樂〉為「諸樂之首」，故九部伎、十部伎及坐部伎的「第一部」為〈燕樂〉，意義在以「首部」統領各部以明確其「性質」為燕樂。

隋九部樂，據《隋書·音樂下》所載，包括〈清樂〉、〈西涼〉、〈龜茲〉、〈天竺〉、〈康國〉、〈疏勒〉、〈安國〉、〈高麗〉與〈禮畢〉；而唐初的九部樂，據《通典·樂六·燕樂》，則為〈燕樂〉、〈清商〉、〈西涼〉、〈扶南〉、〈高麗〉、〈龜茲〉、〈安國〉、〈疏勒〉與〈康國〉。所不同者，一是唐九部伎去〈禮畢〉，增〈燕樂〉為首部；二是以〈天竺伎〉代替〈扶南伎〉。《新唐書·禮樂十一》：「隋樂每奏九部樂終，輒奏〈文康樂〉，一曰〈禮畢〉。太宗時，命削去之，其後遂亡。」[63]至於「十部伎」，乃太宗「及平高昌，收其樂……自是初有十部樂。」其與《通典》之不同，乃無〈天竺伎〉而有〈高昌樂〉。故史籍所云以〈燕樂〉為首的九部伎、十部伎，皆是太宗

62 唐·杜佑，《通典》，北京：中華書局，2003，卷146，頁3720。

63 宋·歐陽修、宋祁等，《新唐書》，北京：中華書局，1986，卷21，頁470。

時的情況，而據《新唐書》，則「十部伎」的正式確立，乃在太宗平高昌後。

作為「諸樂之首」的〈燕樂〉，《舊唐書・音樂一》有云：

> （貞觀）十四年，有景雲見，河水清。張文收採古「朱鳳」、「天馬」
> 之義，制〈景雲河清歌〉，名曰〈讌樂〉，奏之管絃，為諸樂之首，
> 元會第一奏者是也。[64]

其後，〈燕樂〉頗有擴展。《唐六典燕樂伎》曰〈燕樂〉「有〈景雲〉之舞、〈慶善樂〉之舞、〈破陣樂〉之舞、〈承天樂〉之舞」，《通典》所記與之相同。

由此看來，無論是九部樂之一的〈燕樂〉、十部樂之一的〈燕樂〉還是坐部伎之一的〈燕樂〉，都是在張文收於貞觀十四年所創之〈燕樂〉基礎上的擴大，最終定型為〈景雲舞〉、〈慶善舞〉、〈破陣舞〉與〈承天舞〉。

二、儀式燕樂與娛樂燕樂

以〈燕樂〉為十部伎之首，標誌著其「性質」為儀式樂。但在實際施用中，只有〈燕樂〉為純粹的儀式樂，其他諸部，只有在大型隆重的「國宴」之類的場合，才以象徵性的表演顯示其「儀式」的意義，更通常的情況，則其發揮的功能乃是娛樂，詳細情況，本文將在下文「四方樂」中予以說明。實際上，「十部伎」之改組為坐、立「二部伎」，即標誌著其主要功能的娛樂化。

坐立二部伎設立的時間，《通典・樂六・坐立部伎》條有曰：「自武太后、中宗之代，大增造坐立諸舞，隨亦浸廢。」[65]可見其將坐立部伎設立時間大致定為「武太后、中宗之代」。《舊唐書・音樂二》與《唐會要・燕樂》所述與之略同。但《新唐書・禮樂十二》所述卻與之不同，曰「（玄宗）又分樂為二部：堂下立奏，謂之立部伎；堂上坐奏，謂之坐部伎」[66]，即坐立二部伎的設立是在玄宗時。元・胡三省在《資治通鑑・唐紀三十四》注「肅宗至德元載」中：「上皇每酺宴，先設太常雅樂坐部立部，繼以鼓吹、胡樂、教坊、府・縣散樂、雜戲」曰：「玄宗分樂為二部：堂下立奏，謂之立部伎；堂上坐奏，

64　後晉・劉昫，《舊唐書》，北京：中華書局，1997，卷28，頁1046。

65　唐・杜佑，《通典》，北京：中華書局，2003，卷146，頁3722。

66　宋・歐陽修、宋祁等，《新唐書》，北京：中華書局，1986，卷21，頁475。

謂之坐部伎。」[67]

此二說，當以《通典》為是。《通典・樂七・郊廟宮懸備舞議》中有載高宗時太常少卿韋萬石於儀鳳二年上書曰：「立部伎內〈破陣樂〉五十二遍，修入雅樂，只有兩遍，名〈七德〉。」[68] 可見〈七德〉（即〈神功破陣樂〉），乃由立部伎中的〈破陣樂〉縮減而來。由此可見，至遲在高宗麟德二年〈破陣樂〉已入立部伎，而立部伎亦應在麟德二年已經設立。只不過其時坐立二部伎初興一時，雖一度「大增造坐、立諸舞」，但「隨亦浸廢」，直到玄宗時，二部伎才大張旗鼓，熱鬧非凡，故玄宗朝乃二部伎「浸廢」後的復興，《新唐書》等大概即因此將二部伎的設立定於玄宗時。

坐立二部伎的主要內容，《通典・樂六・坐立部伎》有詳細的論述，《舊唐書》、《新唐書》、《唐會要》與《通典》所載大體相同。《通典》所述立部伎，包括〈安樂〉、〈太平樂〉、〈破陣樂〉、〈慶善樂〉、〈大定樂〉、〈上元樂〉、〈聖壽樂〉、〈光聖樂〉等八部：

〈安樂〉，後周武帝平齊所作。行列方正，象城郭，周代謂之〈城舞〉。舞者八十人，刻木為面，狗喙獸耳，以金飾之，垂線為髮，畫襖皮帽，舞蹈姿制猶作羌胡狀。

〈太平樂〉，亦謂之〈五方師子舞〉。師子摯獸，出於西南夷天竺、師子等國。綴毛為衣，象其俛仰馴狎之容。二人持繩拂、為習弄之狀。五師子各依其方色，百四十人歌〈太平樂〉，舞抃以從之，服飾皆作崑崙象。

〈破陣樂〉，大唐所造。太宗為秦王時，征伐四方，人間歌謠有〈秦王破陣樂〉之曲。及即位，貞觀七年，製〈破陣樂舞圖〉：左圓右方，先偏後伍，魚麗鵝鸛，箕張翼舒，交錯屈伸，首尾迴互，以象戰陣之形。令起居郎呂才依圖教樂工百二十人，被甲執戟而習之。凡為三變，每變為四陣，有來往疾徐擊刺之象，以應歌節。數日而就。發揚蹈厲，聲韻慷慨。歌和云「秦王破陣樂」。饗宴奏之。

〈慶善樂〉，亦大唐造也。太宗生於武功慶善宮，既貴，宴宮中，賦詩，

67　宋・司馬光，《資治通鑑》，北京：中華書局，2005，卷 218，頁 6993。
68　唐・杜佑，《通典》，北京：中華書局，2003，卷 147，頁 3746。

被以管絃。舞童六十四人，皆進德冠，紫大袖裙襦，漆髻皮履。舞蹈安徐，以象文教洽而天下安樂也。正至饗宴及國有大慶，奏於庭。

〈大定樂〉，高宗所造，出自〈破陣樂〉。舞者百四十人，被五綵文甲，持槊。歌云「八紘同軌」，以象平遼東而邊隅大定也。

〈上元樂〉，高宗所造。舞八十人，畫雲衣，備五色，以象元氣，故曰「上元」。

〈聖壽樂〉，高宗、武后所作也。舞者百四十人，金銅冠，五色畫衣。舞之行列必成字，十六變而畢。有「聖超千古，道泰百王，皇帝萬年，寶祚彌昌。」

〈光聖樂〉，玄宗所造也。舞者八十人，鳥冠，五綵畫衣。兼以〈上元〉、〈聖壽〉之容，以歌王業所興。

坐部伎，包括〈燕樂〉、〈長壽樂〉、〈天授樂〉、〈鳥歌萬歲樂〉、〈龍池樂〉、〈小破陣樂〉等六部：

〈燕樂〉，……〈景雲樂〉，舞八人，花錦袍，五色綾袴，綠雲冠，烏皮靴；〈慶善樂〉，舞四人，紫綾袍，大袖，絲布袴，假髻；〈破陣樂〉，舞四人，緋綾袍，錦衿褾，緋綾袴；〈承天樂〉，舞四人，紫袍，進德冠，並金銅帶。樂用玉磬一架，大方響一架，搊箏一，筑一，臥箜篌一，大箜篌一，小箜篌一，大琵琶一，小琵琶一，大五絃琵琶一，小五絃琵琶一，吹葉一，大笙一，小笙一，大篳篥一，小篳篥一，大簫一，小簫一，正銅鈸一，和銅鈸一，長笛一，尺八一，短笛一，揩鼓一，連鼓一，鞉鼓二，桴鼓二，歌二。此樂唯〈景雲舞〉近存，餘並亡。

〈長壽樂〉，武太后長壽年所造也。舞十有二人，畫衣冠也。

〈天授樂〉，武太后天授年所造也。舞四人，畫衣五綵鳳冠。

〈鳥歌萬歲樂〉，武太后所造也。時宮中養鳥能人言，又常稱萬歲，為樂以象之。舞三人，緋大袖，並畫鸚鵡，冠作鳥象。

〈龍池樂〉，玄宗龍潛之時，宅於崇慶坊，宅南坊人所居變為池，瞻氣

者亦異焉。故中宗末年，汎舟池內。玄宗正位，以宅為宮，池水逾大，瀰漫數里，為此樂以歌其祥也。舞有七十二人，冠飾以芙蓉。

〈小破陣樂〉，玄宗所作也。生於立部伎〈破陣樂〉。舞四人，金甲胄。

上述諸樂，唐以前所造者有〈安樂〉與〈太平樂〉；太宗時所造者〈破陣樂〉、〈慶善樂〉與〈燕樂〉，高宗時所造者有〈大定樂〉、〈上元樂〉與〈聖壽樂〉，則天時所造者〈長壽樂〉、〈天授樂〉與〈鳥歌萬歲樂〉，玄宗時所造者有〈光聖樂〉、〈龍池樂〉與〈小破陣樂〉。顯然，其樂以唐時所創之樂為主，且主要集中在太宗至玄宗年間，高宗武后時所創之樂最多，由此可證《通典》所云「自武太后、中宗之代，大增造坐伎諸舞。」從《通典》的具體描述來看其規模很大，表演者眾多是大型的樂舞，雖有歌唱，但以舞蹈為主要內容。[69]至於其音樂風貌，《通典》云「自〈安樂〉以後，皆雷大鼓，雜以龜茲樂，聲振百里，並立奏之。其〈大定樂〉加金鉦，唯〈慶善樂〉獨用西涼樂，最為閑雅」、「自〈長壽〉以下，皆用龜茲樂，舞人皆著靴，唯〈龍池樂〉備用雅樂，而無鐘磬，舞人躡履」，可見坐立二部伎樂兼華夷，而以胡樂為主。此即後人曰唐代胡樂特盛之依據。但值得注意的是：此「胡樂特盛」乃舞曲，從音樂言之，則為器樂曲，與歌曲以華樂為主（參見下文），恰成對照，箇中意味，頗當深究。

《通典》作為一部歷代典章制度通史，其所記「二部伎」勢必關注其「儀式」意義，即使如此，仍然可看出「二部伎」有濃厚的娛樂色彩。實際上，「二部伎」的主要性質乃是娛樂燕樂。《舊唐書·音樂一》對「二部伎」有一生動的描述：

> 玄宗在位多年，善音樂，若讌設酺會，即御勤政樓。先一日，金吾引駕仗北衙四軍甲士，未明陳仗，衛尉張設，光祿造食。候明，百寮朝，侍中進中嚴外辨，中官素扇，天子開簾受朝，禮畢，又素扇垂簾，百寮常參供奉官、貴戚、二王後、諸蕃酋長，謝食就坐。太常大鼓，藻繪如錦，樂工齊擊，聲震城闕。太常卿引雅樂，每色數十人，自南魚貫而進，列於樓下。鼓笛雞婁，充庭考擊。太常樂立部伎、坐部伎依

69　唐·杜佑，《通典》，北京：中華書局，2003，卷146，頁3717–3720。

點鼓舞，間以胡夷之伎。日旰，即內閑廄引蹀馬三十匹，為〈傾杯樂曲〉，奮首鼓尾，縱橫應節。又施三層校牀，乘馬而上，抃轉如飛。又令宮女數百人自帷出擊雷鼓，為〈破陣樂〉、〈太平樂〉、〈上元樂〉，雖太常積習，皆不如其妙也。若〈聖壽樂〉，則迴身換衣，作字如畫。又五方使引大象入場，或拜或舞，動容鼓振，中於音律，竟日而退。[70]

由此可見，燕樂即使在隆重的官方場合，雖有某種「儀式程序」貫穿始終，而其主要功能乃是《周禮‧春官宗伯下‧大司樂》所謂的「以安賓客，以說遠人」[71]，娛樂意義乃是實際上的價值主體。

燕樂內容的另一部分是外域與地方所獻之樂。

唐代地方向朝廷貢樂，文獻所見始於玄宗時，如《新唐書‧禮樂十二》載西節度使楊敬忠獻〈霓裳羽衣曲〉十二首。有曰：「〈涼州曲〉，本西涼所獻也，其聲本宮調，有大遍、小遍。」[72]〈涼州〉曲，天寶時已存，《新唐書‧禮樂十二》：「天寶樂曲，皆以邊地名，若〈涼州〉、〈伊州〉、〈甘州〉之類。」[73]由此可推〈伊州〉、〈甘州〉等曲當亦為地方所獻。

德宗時，地方節度使向朝廷進獻樂曲，每有所載。如《舊唐書‧音樂一》載貞元三年四月，河東節度使馬燧獻〈定難曲〉；貞元十二年十二月，昭義軍節度使王虔休獻〈繼天誕聖樂〉；《新唐書‧禮樂十二》載貞元中劍南西川節度使韋臯作〈南詔奉聖樂〉以進、山南節度使于頔作〈順聖樂〉以進。

德宗時的地方獻樂之風，與德宗時中央集權的恢復有關，王虔休獻樂時上書德宗有稱：

> 臣伏見開元中天長節著於甲令，每於是日海縣歡娛，稱萬壽無疆，樂一人之人慶，故能追堯接舜，邁禹逾湯，自周已後，不能議矣。臣竊以陛下降誕之辰，未有惟新之曲。雖大和已布於六氣，而大樂未宣於

70　後晉‧劉昫，《舊唐書》，北京：中華書局，1997，卷 28，頁 1051。

71　漢‧鄭玄，《《周禮》注疏》，北京：北京大學出版社，1999，卷 22，頁 578。

72　宋‧歐陽修、宋祁等，《新唐書》，北京：中華書局，1986，卷 22，頁 477。

73　同上註，頁 476。

八音，無乃臣子之分，或有所關。（《舊唐書‧王虔休》）

同時，此一風氣與全國盛行作樂有關。德宗自己極喜宴樂且鼓動朝臣作樂，賜宮廷樂人予有功之臣，唐‧李肇《唐國史補》：「德宗初復宮闕，所賜勳臣第宅妓樂。李令為首，渾侍中次之。」[74]〈三節賜宴賞錢詔〉：「其正月日每日、三月三日、九月九日三節日，宜任文武百寮擇勝地追賞。」[75]上有所好，下必行之，獻樂之風，其由蓋在此。

德宗以後直至唐末，地方獻樂之風一直沒有中斷，如《舊唐書‧憲宗下》載汴州韓弘於元和八年進〈聖朝萬歲樂譜〉，而據《新唐書‧禮十二》所載，其所進獻之樂章達三百多首；再如唐‧段安節《樂府雜錄‧龜茲部》載〈萬斯年樂曲〉乃是武宗時朱崖李太尉所進〈天仙子〉之更名。

地方獻樂的意義，在於它是溝通宮廷與地方音樂的橋梁。地方獻樂，不僅為樂曲，同時也包括樂人、樂器（見上文），故地方獻樂是「俗樂」進入宮廷的管道之一。《教坊記》中所載的不少民間曲調，其中當有一部分是通過地方獻樂進入教坊的，這對宮廷音樂文化的建樹，無疑具有相當積極的影響。

三、唐代的凱樂

凱樂，本指軍中之樂，一般在向朝廷進獻俘虜的場合表演。由於其樂通常伴隨燕享進行，故於本節略述之。

凱樂之名，文獻所見，始於周，《周禮‧春官宗伯下‧大司樂》：「王師大獻，則令奏愷樂。」[76]《唐會要‧凱樂》載初唐時太宗平東都、破宋金剛，其後蘇定方執賀魯，李勣平高麗，皆有凱樂入京師，但並沒有作為一種制度固定下來。[77]《唐會要‧凱樂》載大和三年，太常奏疏曰：「謹檢貞觀、顯慶、

74 唐‧李肇，《唐國史補》，《唐五代筆記小說大觀》，上海：上海古籍出版社，1979，卷上，頁170。

75 清‧董誥等，《全唐文》，上海：上海古籍出版社，1995，卷52，頁243。

76 漢‧鄭玄，《《周禮》注疏》，北京：北京大學出版社，1999，卷22，頁592。

77 宋‧王溥，《唐會要》，上海：上海古籍出版社，2006，卷33，頁709。

開元禮書，並無儀注。」[78] 至文宗大和三年，始由太常寺提出設凱樂，詔許之。遂由太常寺鼓吹署承擔凱樂表演。凱樂承傳統用鼓吹樂，有固定的表演程序。《唐會要・凱樂》：

> 凡命將征伐，有大功獻俘馘者，其日備神策兵衛於東門外，如獻俘常儀。其凱歌用鐃吹二部，樂工等乘馬執樂器次第陳列，如鹵簿之式。鼓吹令丞前導，分行於兵馬俘馘之前。將入都門，鼓吹振作，迭奏〈破陣樂〉、〈應聖期〉、〈賀朝歡〉、〈君臣同慶樂〉等四曲。……候行至大社及太廟門，工人下馬，陳列於門外。……今請並各於門外陳設，不奏歌曲。俟告獻禮畢，復導引奏曲如儀。至皇帝所御樓前兵仗旌門外二十步，樂工皆下馬徐行前進。兵部尚書介冑執鉞，於旌門內中路前導。……次協律郎二人，公服執麾，亦於門外分導。鼓吹令丞引樂工等至位，立定。太常卿於樂工之前跪，具官臣某奏事，請奏凱樂。協律郎舉麾，鼓吹大振作，徧奏〈破陣樂〉等四曲。樂闋，協律郎偃麾，太常卿又跪奏凱樂畢。兵部尚書、太常卿退，樂工等並出旌門外立訖，然後引俘馘入獻及稱賀如別儀。俟俘囚引出方退。[79]

據太常寺大和三年所上奏章，鼓吹署由鐃吹二部負責凱樂，《唐會要・凱樂》載其所用樂器、樂工與歌工為「笛、篳、篥、簫、笳、鐃、鼓，每色二人，歌工二十四人。」

凱樂所奏樂曲有四首——〈破陣樂〉、〈應聖朝〉、〈賀朝歡〉、〈君臣同慶樂〉。據《舊唐書・音樂一》載太常寺大和三年奏章，〈破陣樂〉與〈應聖期〉二曲歌辭為太常寺原有，〈賀朝歡〉與〈君臣同慶樂〉二曲歌辭則是大和三年新撰。四曲歌辭均齊言。〈破陣樂〉：「受律辭元首，相將討叛臣。咸歌〈破陣樂〉，共賞太平人。」〈應聖期〉：「聖德期昌運，雍熙萬宇清。乾坤資化育，海嶽共休明。闢土欣耕稼，銷戈遂偃兵。殊方歌帝澤，執贄賀昇平。」〈賀朝歡〉：「四海皇風被，千年德水清。戎衣更不著，今日告功成。」〈君臣同慶樂〉：「主聖開昌歷，臣忠奏大猷。君看偃革後，便是太平秋。」

78　同上註，頁 709。

79　宋・王溥，《唐會要》，上海：上海古籍出版社，2006，卷33，頁709–710。

第四節 四方樂

四方樂，或曰四夷樂，指漢民族周遭地區及民族樂舞、樂歌、雜戲等。其稱始見《周禮·春官宗伯下·鞮鞻氏》：「鞮鞻氏掌四夷之樂與其聲歌。祭祀，則歠而歌之，燕亦如之。」[80]

周代以後，「四夷樂」一度萎縮，《通典·樂六·四方樂》：「自周衰，此禮則廢。」[81] 秦漢時期，四方之樂不能全而備之，漢代宮廷只有〈北狄樂〉，隸屬於鼓吹署。六朝時期，更為混亂，後周繼隋以後，「四方樂」才漸全備，《唐會要·四夷樂》：「國家以周、隋之後，與陳、北齊接近，故音聲歌舞雜有四方雲。」[82] 隋代結束了中國長期以來南北分裂的局面，國力空前強大，故其所擁有的四方之樂很多，九部伎中除〈清商伎〉與〈文康伎〉，其餘均為四方之樂，未列九部伎的尚有扶南、百濟、突厥、新羅、倭國等樂伎。至唐，其樂初承隋制，故從初唐起，宮廷即有四方之樂。

唐代四方樂的內容，不同典籍所述略有差異，《通典·樂六》「四方樂」將之總結為東夷二國樂（高麗、百濟）、南蠻二國樂（扶南、天竺）、西戎五國樂（高昌、龜茲、疏勒、康國、安國）、北狄三國樂（鮮卑、吐谷渾、部落稽）；《舊唐書·音樂二》將之分為東夷二國樂（高麗、百濟）、南蠻三國樂（扶南、天竺、驃國）、西戎五國樂（高昌、龜茲、疏勒、康國、安國）、北狄三國樂（鮮卑、吐谷渾、部落稽）；《新唐書·禮樂十二》將之分為東夷二國樂（高麗、百濟）、南蠻諸國樂（扶南、天竺、南詔、驃國）、西戎五國樂（高昌、龜茲、疏勒、康國、安國）、北狄三國樂（鮮卑、吐谷渾、部落稽）。《唐會要》與《新唐書》所載同。

諸文獻之分類，於東夷、西戎、北狄諸樂一致，南蠻樂則有二國樂（扶南、天竺）、三國樂（扶南、天竺、驃國）與四國樂（扶南、天竺、南詔、驃國）。三種說法，扶南樂與天竺樂皆同，《舊唐書》較《通典》多驃國樂，《唐會要》與《新唐書》較《舊唐書》多南詔樂。《通典》成書於德宗貞元十七年，

80　漢·鄭玄，《《周禮》注疏》，北京：北京大學出版社，1999，卷24，頁632·633。

81　唐·杜佑，《通典》，北京：中華書局，2003，卷146，頁3722。

82　宋·王溥，《唐會要》，上海：上海古籍出版社，2006，卷33，頁722。

而驃國獻樂則在德宗十七（一曰十八年），故其不可能記之。而《舊唐書》述及四方樂時，側重其樂部構成，如樂工、樂器與服裝等，南詔樂於此薄弱，故未加記述。但《唐會要》與《新唐書》對唐時漢民族以外音樂均有關注，南詔樂自在其中。因此，本文亦以「四國說」為準。至於《通典》所述西戎樂中的〈乞寒〉，其他典籍皆未將之列入四方樂，故本文亦不論及而另予（詳見下編〈潑寒胡戲之入華與流變〉一文）專門討論。

一、東夷樂

唐代的東夷樂包括高麗與百濟二國樂。南北朝時期，高麗、百濟二樂已進入南朝的劉宋朝廷，《舊唐書·音樂二》：「宋世有高麗、百濟伎樂。」[83]北朝平定北燕，亦得高麗樂，《隋書·音樂下》：「〈疏勒〉、〈安國〉、〈高麗〉，並起自後魏平馮氏及通西域，因得其伎。」[84]但未將之列入宮廷音樂，《舊唐書·音樂二》：「魏平拓跋，亦得之而未具。」[85]北周時，二國獻樂，《舊唐書·音樂二》：「周師滅齊，二國獻其樂。」[86]隋初所定的七部樂與九部樂，均有〈高麗伎〉，百濟樂未被列入，只是在宮中有所表演。（具體參見《隋書·音樂下》、《舊唐書·音樂二》）

唐初承隋制，亦製九部樂，其中有〈高麗伎〉。貞觀中，滅高麗與百濟，收其樂。貞觀十六年，立十部伎，〈高麗伎〉乃其一。高麗樂在唐初至武則天時，在宮中頗受歡迎，除作為太常樂部之一用於儀式性朝會外，在宮廷的娛樂性宴會上亦有表演，致有御史大夫楊再思為張易之跳高麗舞。（詳見唐·劉肅《大唐新語·諛佞第二十一》[87]）則天以後，高麗樂在宮中漸衰，《唐會要·四夷樂》：「至天後時，〈高麗樂〉猶二十五曲。貞元末，唯能習一曲，衣服亦漸失其本風矣。」[88]其實，高麗樂在開元時即已衰退，《唐六典·太常

83　後晉·劉昫，《舊唐書》，北京：中華書局，1997，卷 29，頁 1069。

84　唐·魏徵，《隋書》，北京：中華書局，1973，卷 15，頁 380。

85　後晉·劉昫，《舊唐書》，北京：中華書局，1997，卷 29，頁 1069。

86　同上註，頁 1069。

87　唐·劉肅，《大唐新語》，北京：中華書局，1997，卷 9，頁 143。

88　宋·王溥，《唐會要》，上海：上海古籍出版社，2006，卷 33，頁 723。

寺》「協律郎」條所作的注述及太樂署教樂,「高麗、康國一曲」[89],《唐六典》成書於開元二十七年,可見高麗樂在開元時已經不盛。

〈高麗伎〉的具體情形,史籍記載詳略不同。《唐六典・太樂署》有曰:

> 彈箏、臥箜篌、豎箜篌、琵琶、五絃、笙、橫吹、小觱篥、簫、桃皮觱篥、腰鼓、齊鼓、擔鼓、貝各一,舞四人。[90]

《通典・樂六・四方樂》記之稍詳:

> 〈高麗樂〉,工人紫羅帽,飾以鳥羽,黃大袖,紫羅帶,大口袴,赤皮靴,五色縚繩。舞者四人,椎髻於後,以絳抹額,飾以金璫。二人黃裙襦,赤黃袴;二人赤黃裙,襦袴。極長其袖,烏皮靴,雙雙併立而舞。樂用彈箏一,搊箏一,臥箜篌一,豎箜篌一,琵琶一,五絃琵琶一,義觜笛一,笙一,橫笛一,簫一,小篳篥一,大篥篥一,桃皮篳篥一,腰鼓一,齊鼓一,擔鼓一,貝一。[91]

《舊唐書・音樂二》所記與《通典》略同。

唐之百濟樂,亦未列入九部伎與十部伎。中宗時,表演百濟樂的樂工大多亡散,開元中,岐王範為太常卿,在太常寺復置此樂,但已無法恢復原樣而較為簡陋,《通典・樂六・四方樂》云其「舞者二人,紫大袖裙襦,章甫冠,皮履。樂之存者,箏、笛、桃皮篳篥、箜篌、歌。」[92]

二、南蠻樂

南蠻樂包括扶南、天竺、南詔、驃國四樂。

扶南樂,隋煬帝時,其樂進入中國,但沒有被列入九部伎,《舊唐書・音樂二》:「煬帝平林邑國,獲扶南工人及其匏琴,陋不可用,但以〈天竺樂〉轉寫其聲,而不齒樂部。」[93]故《唐六典・太樂署》列十部伎未及之,然《通

89　唐・李林甫等,《唐六典》,北京:中華書局,2002,卷 14,頁 399。

90　唐・李林甫等,《唐六典》,北京:中華書局,2002,卷 14,頁 404。

91　唐・杜佑,《通典》,北京:中華書局,2003,卷 146,頁 3722–3723。

92　同上註,頁 3723。

93　後晉・劉昫,《舊唐書》,北京:中華書局,1997,卷 29,頁 1069。

典・樂六・坐立部伎》對〈燕樂〉所作注中將之納入十部伎,而《通典・樂六・四方樂》對十部樂所作注中則無「扶南」而代之以「天竺」,或以天竺樂與扶南樂為一事;《唐會要・燕樂》則將之歸入九部伎中,《通典・樂六・四方樂》:「舞二人,朝霞衣、朝霞行纏,赤皮鞋」[94],顯得非常簡陋。扶南樂隋代即未被列入七部伎與九部伎,依《唐六典》所記,扶南樂只在宮中有所表演,但從未列入九部伎或十部伎,《通典》、《唐會要》將之列入九部伎、十部伎,誤。

　　唐九部伎、十部伎之一的天竺樂,初入中國在東晉時,《隋書・音樂下》:「〈天竺〉者,起自張重華據有涼州,重四譯來貢男伎。」[95] 隋煬帝平定林邑國時,曾用〈天竺樂〉轉寫扶南之聲。唐初,高宗曾詔禁天竺樂伎進入中國,但開元時宮中仍有此樂演出,《新唐書・禮樂十二》:

　　天竺伎能自斷手足,刺腸胃,高宗惡其驚俗,詔不令入中國。睿宗時,婆羅門國獻人倒行以足舞,仰植銛刀,俯身就鋒,歷臉下,復植於背,齊簫者立腹上,終曲而不傷。又伏伸其手,二人躡之,周旋百轉。開元初,其樂猶與四夷樂同列。[96]

《唐六典・太樂署》將之列入唐十部伎之一,其構成情況大致如下:

　　鳳首箜篌、琵琶、五絃、橫笛、銅鼓、都曇鼓、毛員鼓各一,銅鈸二,貝一,舞二人。[97]

《通典・樂六・四方樂》:

　　〈天竺樂〉,樂工皁絲布幞頭巾,白練襦,紫綾袴,緋帔。舞二人,辮髮,朝霞袈裟,若今之僧衣也。行纏,碧麻鞋。樂用羯鼓、毛員鼓、都曇鼓、篳篥、橫笛、鳳首箜篌、琵琶、五絃琵琶、銅鈸、貝。其都

94　唐・杜佑,《通典》,北京:中華書局,2003,卷146,頁3723。
95　唐・魏徵,《隋書》,北京:中華書局,1973,卷15,頁379。
96　宋・歐陽修、宋祁等,《新唐書》,北京:中華書局,1986,卷22,頁479。
97　唐・李林甫等,《唐六典》,北京:中華書局,2002,卷14,頁404。

曇鼓今亡。[98]

　　南詔樂，最早進入中國在唐德宗朝，故不在十部伎中。《唐會要·四夷樂》：「〈南詔樂〉：貞元十六年正月，南詔異牟尋作〈奉聖樂舞〉，因西川押雲南八國使韋皋以進，時御麟德殿以閱之。」[99]韋皋進樂時對南詔樂進行了加工，故《新唐書·禮樂十二》云「皋乃作〈南詔奉聖樂〉。」[100]其具體情況，《新唐書·禮樂十二》曰：

> 用黃鍾之均，舞六成，工六十四人，贊引二人，序曲二十八疊，執羽而舞「南詔奉聖樂」字，曲將終，雷鼓作於四隅，舞者皆拜，金聲作而起，執羽稽首，以象朝覲。每拜跪，節以鉦鼓。又為五均：一曰黃鍾，宮之宮；二曰太簇，商之宮；三曰沽洗，角之宮；四曰林鍾，徵之宮；五曰南呂，羽之宮。其文義繁雜，不足復紀。德宗閱於麟德殿，以授太常工人，自是殿庭宴則立奏，宮中則坐奏。[101]

　　驃國樂，進入中國亦在唐德宗朝，至於其進入中國的具體時間，存有兩說，《舊唐書·德宗下》與《唐會要·四夷樂》載其為「貞元十八年」，然元稹〈和李校書新題樂府十二首·驃國樂〉注曰：「李傳云，貞元辛巳歲，始來獻。」[102]，即貞元十七年，故《新唐書·禮樂十二》記其為「貞元十七年」。其約有十二曲，樂工三十五人，樂曲內容均演釋氏經論之詞。驃國樂亦經過韋皋的加工，《新唐書·禮樂十二》：「至成都，韋皋復譜次其聲，又圖其舞容、樂器以獻。」[103]《新唐書·禮樂十二》記載其所用器樂：「凡工器二十有二，其音八：金、貝、絲、竹、匏、革、牙、角，大抵皆夷狄之器。」[104]而《唐會要·四夷樂》曰：「每為曲皆齊聲唱，各以兩手十指，齊開齊斂，為赴節之狀，

98　唐·杜佑，《通典》，北京：中華書局，2003，卷146，頁3723。

99　宋·王溥，《唐會要》，上海：上海古籍出版社，2006，卷33，頁723。

100　宋·歐陽修、宋祁等，《新唐書》，北京：中華書局，1986，卷22，頁480。

101　同上註，頁480。

102　唐·元稹，冀勤點校，《元稹集》，北京：中華書局，2000，冊上，頁285。

103　宋·歐陽修、宋祁等，《新唐書》，北京：中華書局，1986，卷22，頁480。

104　同上註，頁480。

一低一昂，未嘗不相對，有類中國〈柘枝舞〉。」[105] 元稹對其評價極低：

> 驃之樂器頭象駝，音聲不合十二和。
>
> 促舞跳趫筋節硬，繁辭變亂名字訛。
>
> 千彈萬唱皆咽咽，左旋右轉空僛僛。
>
> 俯地呼天終不會，曲成調變當如何。（〈和李校書新題樂府十二首‧驃國樂〉[106]）

《新唐書‧禮樂十二》亦曰「其聲曲不隸於有司，故無足采云」[107]，故其雖進入宮廷，但並不受重視。

三、西戎樂

西戎樂包括高昌、龜茲、疎勒、康國、安國五國之樂。

高昌樂，最早先傳入西魏，《舊唐書‧音樂二》：「西魏與高昌通，始有高昌伎。」[108] 隋文帝時，高昌於開皇六年獻〈聖明樂〉曲。但隋代七部伎與九部伎都沒有將之列入其中。唐初設九部伎，亦未納之。太宗伐高昌後，將其樂收入太常寺，才將之列為樂部，使九部伎得以增為十部伎。

〈高昌樂〉的構成，《唐六典‧太樂署》注曰：「豎箜篌、琵琶、五絃、笙、橫笛、簫、觱篥、腰鼓、雞婁鼓各一，銅角一，舞二人。」[109]《通典‧樂六‧四方樂》曰：

> 〈高昌樂〉，舞二人，白襖錦袖，赤皮鞋、赤皮帶，紅抹額。樂用答臘鼓一、腰鼓一、雞婁鼓一、羯鼓一，簫二，橫笛二，觱篥二，五絃琵琶二，琵琶二，銅角一，箜篌一，笙一。[110]

105　宋‧王溥，《唐會要》，上海：上海古籍出版社，2006，卷33，頁724。

106　唐‧元稹，冀勤點校，《元稹集》，北京：中華書局，2000，冊上，頁285。

107　宋‧歐陽修、宋祁等，《新唐書》，北京：中華書局，1986，卷22，頁480。

108　後晉‧劉昫，《舊唐書》，北京：中華書局，1997，卷29，頁1069。

109　唐‧李林甫等，《唐六典》，北京：中華書局，2002，卷14，頁405。

110　唐‧杜佑，《通典》，北京：中華書局，2003，卷146，頁3723。

《舊唐書·音樂二》曰：

> 〈高昌樂〉，舞二人，白襖錦袖，赤皮靴，皮帶，紅抹額。樂用答臘鼓一、腰鼓一，雞婁鼓一，羯鼓一，簫一，橫笛一，篳篥二，琵琶二，五絃琵琶二，銅角一，豎箜篌一。箜篌今亡。[111]

龜茲樂，最早為東晉呂光滅龜茲時獲之。呂光滅亡後，其一度散失，北魏平定中原又獲之。北齊時，因文宣王喜之而大盛。北周時，武帝聘突厥女為後，西域諸國獻樂，其中就有龜茲樂。隋代，龜茲樂亦非常盛行，分為〈西龜茲〉、〈齊龜茲〉、〈土龜茲〉三部，列入七部伎、九部伎。唐初九部樂、十部樂承襲之。玄宗成立坐立二部伎，皆雜用龜茲樂，可見龜茲樂在唐代非常盛行。後因「河西胡音聲」興起，龜茲樂方有所少息。《舊唐書·音樂二》：「又有新聲河西至者，號胡音聲，與龜茲樂、散樂俱為時重，諸樂咸為之少寢。」[112]

〈龜茲樂〉的構成情況，《通典·樂六·四方樂》有云：

> 〈龜茲樂〉，二人皂絲布頭巾，緋絲布褾袍，錦袖，緋布袴。舞四人，紅抹額，緋襖，白袴奴，烏皮靴。樂用豎箜篌一，琵琶一，五絃琵琶一，笙一，橫笛一，簫一，篳篥一，答臘鼓一，腰鼓一，羯鼓一，毛員鼓一，今亡。雞婁鼓一，銅鈸二，貝一。[113]

《唐六典·太樂署》注中較之多「侯提鼓一」、《舊唐書·音樂二》較之多「都曇鼓一」，餘與之相同。

疏勒樂，最早因北周武帝聘突厥女為後，疏勒獻樂而傳入北朝。（參見《舊唐書·音樂二》）隋文帝時，未列入七部伎，隋煬帝時進入九部伎。唐九部樂、十部樂均列為一部。其構成，《唐六典·太樂署》注曰：「豎箜篌、琵琶、五絃、橫笛、簫、篳篥、答臘鼓、羯鼓、侯提鼓、雞婁鼓各一，舞二人。」[114]《通典·

111　後晉·劉昫，《舊唐書》，北京：中華書局，1997，卷29，頁1070。
112　後晉·劉昫，《舊唐書》，北京：中華書局，1997，卷29，頁1071。
113　唐·杜佑，《通典》，北京：中華書局，2003，卷146，頁3723。
114　唐·李林甫等，《唐六典》，北京：中華書局，2002，卷14，頁405。

樂六・四方樂》：

> 疏勒樂，工人皁絲布頭巾，白絲布袍，錦衿褾，白絲布袴。舞二人，
> 白襖，錦袖，赤皮靴，赤皮帶。樂用堅箜篌一，琵琶一，五絃琵琶一，
> 橫笛一，簫一，篳篥一，答臘鼓一，腰鼓一，羯鼓一，雞婁鼓一。[115]

　　康國樂，與疏勒樂同為周武帝聘突厥女為後時諸國獻樂而入北朝。隋文帝時未入七部伎，煬帝時列入九部伎之一。唐九部伎、十部伎中之一部。據《唐六典》，此樂與高麗樂一樣，開元時在眾樂部中已非常衰落。《唐六典・太樂署》注曰：「笛二，正鼓、和鼓各一，銅鈸二，舞二人。」[116]《通典・樂六・四方樂》曰：

> 〈康國樂〉，二人皁絲布頭巾，緋絲布袍，錦衿。舞二人，緋襖，錦袖，
> 綠綾渾襠袴，赤皮靴，白袴奴。舞急轉如風，俗謂之胡旋。樂用笛二，
> 正鼓一，和鼓一。銅鈸二。[117]

　　安國樂，進入北朝之情形與疏勒、康國樂同。隋代列入七部伎、九部伎。在唐代列入九部伎、十部伎。《唐六典・太樂署》注曰：豎箜篌、琵琶、五絃、橫笛、大篳篥、雙篳篥、正鼓、和鼓各一，銅鈸二，舞二人。《通典・樂六・四方樂》：

> 〈安國樂〉，二人皁絲布頭巾，錦衿褾，紫袖袴。舞二人，紫襖，白
> 袴帑，赤皮靴。樂用琵琶一，五絃琵琶一，豎箜篌一，簫一，橫笛一，
> 大篳篥一，雙篳篥一，正鼓一，銅鈸二，箜篌一。[118]

《舊唐書・音樂二》曰：

> 〈安國樂〉，工人皁絲布頭巾，錦褾領，紫袖袴。舞二人，紫襖，白
> 袴帑，赤皮靴。樂用琵琶、五絃琵琶、豎箜篌、簫、橫笛、篳篥、正鼓、

115　唐・杜佑，《通典》，北京：中華書局，2003，卷146，頁3723–3724。

116　唐・李林甫等，《唐六典》，北京：中華書局，2002，卷14，頁405。

117　唐・杜佑，《通典》，北京：中華書局，2003，卷146，頁3724。

118　同上註。

和鼓、銅拔、篸篌。五絃琵琶今亡。[119]

可見所述大體相同。樂器胡器、華器參半。

四、北狄樂

北狄樂包括鮮卑、吐谷渾與部落稽三國之樂。自漢傳入中國，皆馬上樂，歸入到鼓吹署。《晉書·樂志下》：「胡角者，本以應胡笳之聲，後漸用之橫吹，有雙角，即胡樂也。張博望入西域，傳其法於西京，惟得〈摩訶兜勒〉一曲。李延年因胡曲更造新聲二十八解，乘輿以為武樂。」[120]北魏，《隋書·音樂中》：「太祖輔魏之時，高昌款附，乃得其伎，教習以備饗宴之禮。及天和六年，武帝罷掖庭四夷樂。其後帝娉皇后於北狄，得其所獲康國、龜茲等樂，更雜以高昌之舊，並於大司樂習焉。採用其聲，被於鍾石，取周官制以陳之。」[121]由於帝后為北狄人，宮廷中曾演唱北狄歌曲〈魏真人歌〉（詳見《通典·樂六·四方樂》），代都時，宮女分晨夕唱之。梁代宮廷中亦有北狄樂，如〈鉅鹿公主歌詞〉、〈大白淨皇太子〉、〈小白淨皇太子〉與〈企俞〉等曲，與北魏用鮮卑語歌唱不一樣，梁代北狄樂歌詞為華語。北周與隋代，北狄樂又與西涼樂雜奏，隋時鼓吹樂曲中亦有〈白淨王太子曲〉，但與北歌完全不同。（參見《魏書·樂志》、《通典·樂六》、《隋書·音樂志》、《樂府詩集》）

唐代，其所存樂曲約五十三章，但名目可解者唯〈慕容可汗〉、〈吐谷渾〉、〈部落稽〉、〈鉅鹿公主〉、〈白淨王太子〉、〈企俞〉六章，餘多不可解。從其所存的曲目來看，都為可汗之辭，其內容可能大多歌頌部落首領。唐代，並州人侯將軍貴昌世代習北歌，貞觀中詔其至太常寺教授北歌，然所唱之詞，已不可曉。開元中，太常歌工長孫元忠曾從侯貴昌習北歌，未知結果如何，從史料無載推測，大概效果不佳。北狄樂所用樂器有絲桐、胡笳與大角。大角在唐代歸金吾所掌，樂工隸屬於鼓吹署，備鼓吹之列。（參見《通典》、《舊唐書·音樂志》、《唐會要》）

119　後晉·劉昫，《舊唐書》，北京：中華書局，1997，卷29，頁1071。
120　唐·房玄齡，《晉書》，北京：中華書局，1974，卷23，頁715。
121　唐·魏徵，《隋書》，北京：中華書局，1973，卷14，頁342。

　　四方之樂，為唐代宮廷音樂活動的內容之一，十部伎中即有八部來自四方樂，但是其所表演的場合甚是有限，只在大型的朝會上表演，用意乃「以備華夷」，展示唐帝國「萬國朝中央」。故其中若干樂曲在初盛唐時已衰敗不堪，中晚唐已不復存在，百濟樂在中宗時因為樂工死散而無法恢復，高麗樂與康國樂在開元時的太樂署中只教習一曲，北狄樂在貞觀時所唱之詞已無法知曉，開元中只有歌工長孫元忠一人略習其樂。晚唐時，四方樂已成為俳優表演的音樂伴奏，唐・段安節《樂府雜錄・俳優》：「大別有夷部樂，即有扶南、高麗、高昌、驃國、龜茲、康國、疏勒、西涼、安國。」[122]「四方樂」者，惟西戎流行而已。而西戎五國樂，興盛一時的也只有龜茲樂，唐代坐立二部伎多採龜茲樂，其實，這裡所言的龜茲樂主要指龜茲部的樂器，《通典・樂六・坐立部伎》云「自〈安國〉以後，皆雷大鼓，雜以龜茲樂，聲振百里，並立奏之」[123]，很明顯，這裡的「龜茲樂」指的是龜茲樂部之樂器。從前文所述四方樂樂器可以看出，「樂部」最顯著之區分，蓋在樂器。「西戎」五國，均屬西域，民族相類（均鮮卑之分支），故其樂部樂器大同，除龜茲外，其他諸部雖在，實已不行，惟龜茲一部興盛，即因諸部在樂器上實已無存在之必要，故如康國樂，只象徵性地保留「一曲」而已。因此，絕不能從文獻曰龜茲樂之興盛，便簡單得出龜茲「音樂」大盛之結論。尤值得注意者，龜茲部樂器中，本華樂器已居其半（如箜篌、笛、簫、一絃琵琶、除羯鼓外之諸鼓等），故興盛之「龜茲樂」，也已是華胡交融，而非單純的「胡樂」了。這是研究唐代宮廷音樂文化最堪注意者之一，尤對今流行之「唐代胡樂特盛」之觀點有助，即於在歷史事實上給予澄清。

第五節　唐散樂

一、先唐散樂之流變

　　「散樂」一詞最早見於《周禮》，《周禮・春官宗伯第三・旄人》：「旄

122　唐・段安節，《樂府雜錄》，《中國古典戲曲論著集成》（一），北京：中國戲劇出版社，1980，頁 49。

123　唐・杜佑，《通典》，北京：中華書局，2003，卷 146，頁 3720。

人掌教舞散樂。」[124] 在《周禮》中，此「散樂」是與「縵樂」（相當於後世所謂「雅樂」）、「燕樂」相對舉的概念。大約指沒有儀式意義、以娛樂為功能的各種遊戲性「藝術」樣式，故「散樂」沒有某種「體系」，或曰「散」即其「體系」。此後歷代謂「散樂」，基本意義即此。故杜佑《通典‧樂六‧散樂》釋「散樂」便將之與「百戲」並論：「散樂，隋以前謂之百戲。」[125]

隋以前之百戲，《隋書‧音樂下》謂北齊時有之，曰：

> 始齊武平中，有魚龍爛漫、俳優、朱儒、山車、巨象、拔井、種瓜、殺馬、剝驢等，奇怪異端，百有餘物，名為百戲。周時，鄭譯有寵於宣帝，奏徵齊散樂人，並會京師為之。蓋秦角抵之流者也。[126]

《隋書‧音樂下》將北齊「百戲」視為「蓋秦角抵之流」，宋郭茂倩《樂府詩集‧舞曲歌辭‧散樂附》所述亦大體相同：「秦漢已來，又有雜伎，其變非一，名為百戲，亦總謂之散樂。自是歷代相承有之。」[127] 由此可見，「散樂」與「百戲」所指略同，只是不同時代的不同稱謂而已。而「百戲」之源頭，由於《周禮》對「散樂」言之甚簡，故隋唐宋人皆曰其源於秦漢角抵戲。

「角抵」，又寫作「觳抵」、「角氐」。其名最早見於《史記‧李斯》：「是時二世在甘泉，方作觳抵俳優之觀。李斯不得見。」應劭注「角抵」曰：「戰國之時，稍增講武之禮，以為戲樂，用相誇示，而秦列名曰角抵。角者，角材者。抵者，相抵觸也。」[128]《漢書‧刑法志第三》亦曰：「春秋之後，滅弱吞小，並為戰國，稍增講武之禮，以為戲樂，用相誇視。而秦更名角抵，先王之禮沒於淫樂矣。」[129] 由此看來，角抵之「戲」產生於戰國之「淫樂」，其「名」則定之於秦，在《史記‧李斯》應劭注：「而秦更名曰角抵」；文穎注曰：「秦名此樂為角抵。」[130] 故秦之「角抵」，由諸種技能的競賽，漸變

124　漢‧鄭玄，《《周禮》注疏》，北京：北京大學出版社，1999，卷24，頁629。
125　唐‧杜佑，《通典》，北京：中華書局，2003，卷146，頁3727。
126　唐‧魏徵，《隋書》，北京：中華書局，1973，卷15，頁380‧381。
127　宋‧郭茂倩，《樂府詩集》，北京：中華書局，1998，卷56，頁819。
128　漢‧司馬遷，《史記》，北京：中華書局，2002，卷87，頁2559。
129　漢‧班固，《漢書》，北京：中華書局，1996，卷23，頁1085。
130　漢‧司馬遷，《史記》，北京：中華書局，2002，卷87，頁2559。

為俳優表演的「引樂」之「戲」。

　　漢代，「角抵」大盛，《漢書》與《後漢書》時有記載，東漢・張衡〈西京賦〉與李尤的〈平樂觀賦〉，描述尤詳。如《漢書・張騫》：「（元封六年）大角氏，出奇戲諸怪物，多聚觀者，行賞賜，酒池肉林，令外國客觀遍觀各倉庫府臧之積，欲以見漢廣大，傾駭之。」[131] 在漢代，角抵乃是燕樂，尤其是接待外國使臣燕樂中的必演專案——《漢書・西域・烏孫國》：「（宣帝元康二年）天子自臨平樂觀，會匈奴使者、外國君長，大角抵，設樂而遣之。」[132]《後漢書・東夷・夫餘國》：「（順帝永和元年）其王（夫餘國）來朝京師，帝作黃門鼓吹、角抵戲以遣之。」[133]《後漢書・南匈奴》：「（漢安二年）遣行中郎將持節護送單于（兜樓儲）於南庭。詔太常、大鴻臚與諸國侍子於廣場門外，祖會，饗賜作樂，角抵百戲。順帝幸胡桃宮臨觀之。」[134]，可見漢代角抵之盛。雖然「角抵」一度受儒家士大夫的排斥——西漢宣帝時桓寬在《鹽鐵論・崇禮第二十七》中認為「角抵諸戲，炫耀之物陳誇之。殆與周公待遠方殊」[135]，王吉與貢禹則上書宣帝與元帝，求罷角抵，元帝乃詔罷之。但從上引資料看，罷角抵只是一時之舉，終兩漢，角抵一直流行，與之相聯的「百戲」更是盛行不衰。

　　三國及兩晉時期，角抵成為宮廷中常見的娛樂專案，且內容包括甚廣，《南齊書・禮上》：「史臣曰：『案晉中朝元會，設臥騎、倒騎、顛騎，自東華門馳往神虎門，此亦角抵雜戲之流也。』」[136] 東晉，角抵戲中較驚險的專案一度罷除。《宋書・樂一》：

　　晉成帝咸康七年，散騎侍郎顧臻表曰：「……雜伎而傷人者，皆宜除之。流簡儉之德，邁康哉之詠，清風既行，民應如草，此之謂也。愚管之誠，唯垂采察。」於是除〈高絙〉、〈紫鹿〉、〈跂行〉、〈鱉食〉及〈齊王捲衣〉、〈笮兒〉等樂。又減其稟。其後復〈高絙〉、〈紫鹿〉

131　漢・班固，《漢書》，北京：中華書局，1996，卷61，頁2697。
132　同上註，卷96，頁3905。
133　南朝宋・范曄，《後漢書》，北京：中華書局，1996，卷85，頁2812。
134　同上註，卷89，頁2963。
135　漢・桓寬，《鹽鐵論》，上海：上海人民出版社，1974，卷7，頁81。
136　南朝梁・蕭子顯，《南齊書》，北京：中華書局，1972，卷9，頁150。

焉。」[137]

　　南朝劉宋時，對宮中角抵的表演場合有所限制。《宋書·禮五》：「長蹻伎、趯舒、丸劍、博山伎、緣大橦伎、五案伎，自非正冬會奏舞曲，不得舞。」[138]與南朝相比，北朝角抵更為活躍。北魏天興六年及太宗初年，官方對其進行了增修，並且依照漢晉舊俗，在朝會上進行表演，《魏書·樂五》：（天興）六年冬，詔太樂、總章、鼓吹增修雜伎，造五兵、角抵（觝）、麒麟、鳳凰、仙人、長虯、白象、白虎及諸畏獸、魚龍、辟邪、鹿馬仙車、高絙百尺、長趫、緣橦、跳丸、五案以備百戲。大饗設之於殿庭，如漢晉之舊也。太宗初，又增修之，撰合大曲，更為鍾鼓之節。[139]

　　西魏時，祭祀亦或採用之，甚至郊廟祭官亦從角抵俳優中選拔，《北史·崔猷》：「（大統）五年，……時太廟初成，四時祭祀猶設俳優角抵之戲；其郊廟祭官，多有假兼。」[140]

　　北齊至北周，角抵更為興盛。《隋書·音樂下》：「始齊武平中，有魚龍爛漫、俳優、朱儒、山車、巨象、拔井、種瓜、殺馬、剝驢等，奇怪異端，百有餘物，名為百戲。周時，鄭譯有寵於宣帝，奏徵齊散樂人，並會京師為之。蓋秦角抵之流者也。」[141]北周滅北齊，盡收其角抵俳優，宮廷表演更加頻繁。《周書·宣帝》：「散樂雜戲魚龍爛漫之伎，常在目前。」[142]《隋書·音樂中》：「及宣帝即位，而廣召雜伎，增修百戲。魚龍漫衍之伎，常陳殿前，累日繼夜，不知休息。」[143]《周書·樂運》載朝臣樂運曾上書陳宣帝八失，其六曰：「都下之民，徭賦稍重。必是軍國之要，不敢憚勞。豈容朝夕徵求，唯供魚龍爛漫，士庶從役，祇為俳優角抵。」[144]

137　梁·沈約，《宋書》，北京：中華書局，1974，卷 19，頁 546·547。

138　同上註，卷 18，頁 521。

139　北齊·魏收，《魏書》，北京：中華書局，1974，卷 109，頁 2828。

140　唐·李延壽，《北史》，北京：中華書局，1974，卷 32，頁 1174。

141　唐·魏徵，《隋書》，北京：中華書局，1973，卷 15，頁 380–381。

142　唐·令狐德棻，《周書》，北京：中華書局，1971，卷 7，頁 125。

143　唐·魏徵，《隋書》，北京：中華書局，1973，卷 14，頁 342。

144　唐·令狐德棻，《周書》，北京：中華書局，1971，卷 62，頁 2222。

朝廷好之不疲，民間角抵自亦興盛。至隋，角抵百戲已成民間最普遍、最熱鬧的娛樂專案。《隋書・柳彧》：

> 彧見近代以來，都邑百姓每至正月十五日，作角抵戲，遞相誇競，至於靡費財力，上奏請禁絕之，曰：「臣聞昔者明王訓民治國，率履法度，動由禮典。非法不服，非道不行，道路不同，男女有別，防其邪僻，納諸軌度。竊見京邑，爰及外州，每以正月望夜，充街塞陌，聚戲朋遊。鳴鼓聒天，燎炬照地，人戴獸面，男為女服，倡優雜技，詭狀異形。以穢嫚為歡娛，用鄙褻為笑樂，內外共觀，曾不相避。高棚跨路，廣幕陵雲，袨服靚妝，車馬填噎。肴醑肆陳，絲竹繁會，竭貲破產，競此一時。盡室並孥，無問貴賤，男女混雜，緇素不分。穢行因此而生，盜賊由斯而起。浸以成俗，實有由來，因循敝風，曾無先覺。非益於化，實損於民，請頒行天下，並即禁斷。康哉〈雅〉、〈頌〉，足美盛德之形容，鼓腹行歌，自表無為之至樂。敢有犯者，請以故違勅論。」詔可其奏。[145]

從柳彧之疏奏，恰可見民間角抵百戲之盛況。儘管文帝接受柳彧建議將宮中散樂遣散，但煬帝登基後，太常少卿裴蘊復議，將天下散樂樂人收入京師，設坊以置，並於太常寺中設博士以授教之。《隋書・裴蘊》：「奏括天下周、齊、梁、陳樂家子弟，皆為樂戶。其六品已下，至於民庶，有善音樂及倡優百戲者，皆直太常。是後異技淫聲咸萃樂府，皆置博士弟子，遞相教傳，增益樂人至三萬餘。」[146]《隋書・音樂下》：「每歲正月，萬國來朝，留至十五日，於端門外，建國門內，綿亙八里，列為戲場。……伎人皆衣錦繡繒綵。其歌舞者，多為婦人服，鳴環佩，飾以花眊者，殆三萬人。……金石匏革之聲，聞數十里外。彈弦撫管以上，一萬八千人。」[147]

唐代的散樂，就是在這樣的歷史條件下進入自身發展的。

145　唐・魏徵，《隋書》，北京：中華書局，1973，卷 62，頁 1483–1484。

146　同上註，卷 67，頁 1574–1575。

147　同上註，卷 15，頁 381。

二、唐代散樂

唐代的散樂，較之前代更為發達繁榮。這首先體現為它在民間非常活躍，唐皇甫氏《原化記·嘉興繩技》：「唐開元中，數敕賜州縣大酺。嘉興縣以百戲，與監司競勝精技。」[148] 唐裴鉶《傳奇·崔煒》：「時中元日，番禺人多陳設珍異於佛廟，集百戲于開元寺。」[149] 唐·韋絢《劉賓客嘉話錄·附編》：「章仇兼瓊鎮蜀日，仇嘗設大會，百戲在庭。」[150] 五代·王仁裕《玉堂閒話·輕薄士流》：「唐朝有輕薄士流，出刺一郡，郡人集其歌樂百戲以迓之。至有吞刀吐刀，吹竹按絲，走圓跳索，歌喉舞腰，殊似不見。」[151]《資治通鑑·唐紀六十八》「僖宗乾符元年」：「以虢州刺史劉瞻為刑部尚書。瞻之貶也，懿宗咸通十二年瞻貶。人無賢愚，莫不痛恨。及其還也，長安兩市人率錢雇百戲迎之。」[152] 唐·鄭處誨《明皇雜錄》：「府縣教坊，大陳山車旱船，尋橦走索，丸劍角抵，戲馬鬥雞。」[153] 甚至在鄉村中亦有散樂表演，《唐會要·雜錄》：「（開元二年）其年十月六日敕：『散樂巡村，特宜禁斷。如有犯者，並容止主人及村正，決三十，所由官附考奏。其散樂人仍遞送本貫入重役。』」[154]

與民間風氣相一致，在宮廷中，散樂已經成為各類宴會中的重要娛樂專案，《資治通鑑·唐紀十八》「高宗永隆元年」：「（開耀元年春）庚辰，以初立太子，敕宴百官及命婦於宣政院，……引九部伎及散樂自宣政門入。」[155]《資治通鑑·唐紀三十四》「肅宗至德元載」：「上皇每酺宴，先設太常雅樂坐部、立部，繼以鼓吹、胡樂、教坊、府·縣散樂、雜戲。」[156] 陳鴻祖〈東

148　唐·皇甫氏《原化記》，王汝濤編校，《全唐小說》，濟南：山東文藝出版社，1993，頁 894。

149　唐·裴鉶，《傳奇》，《唐五代筆記小說大觀》，上海：上海古籍出版社，2000，頁 1092。

150　唐·韋絢，《劉賓客嘉話錄》，《唐五代筆記小說大觀》，上海：上海古籍出版社，2000，頁 802。

151　五代·王仁裕，《玉堂閒話》，車吉心主編，《中華野史·宋朝卷》，上海：上海古籍出版社，2000，頁 62。

152　宋·司馬光，《資治通鑑》，北京：中華書局，2005，卷 252，頁 8171。

153　唐·鄭處誨，《明皇雜錄》，北京：中華書局，1997，卷上，頁 26。

154　宋·王溥，《唐會要》，上海：上海古籍出版社，2006，卷 34，頁 734。

155　宋·司馬光，《資治通鑑》，北京：中華書局，2005，卷 202，頁 6399。

156　同上註，卷 218，頁 6993。

城老父傳〉：「中興之後制為千秋節，賜天下民牛酒樂三日，命之曰酺，以為常也。大合樂於宮中，歲或酺於洛，元會於清明節率皆在驪山，每至是日……角觝萬夫，跳劍尋橦，蹴毬踏繩，舞於竿顛者，索氣沮色，逡巡不敢入，豈教猱擾龍之徒歟！」[157]

宮廷散樂的繁榮，最直接的表徵是在宮中幾乎所有的音樂機構都有散樂樂人。隋煬帝將天下散樂收入京師太常寺中設坊配博士教授之，唐初一承其制，散樂也歸入太常寺，《舊唐書・孫伏伽》載太祖武德元年，「太常官司於人間借婦女裙襦五百餘具，以充散妓之服，云擬五月五日於玄武門遊戲」[158]；李嶠〈上中宗書〉「又太常樂戶已多，復求訪散樂，獨持鼗鼓者已二萬員，願量留之，餘勒還籍，以杜妄費」[159]。

盛唐時期，散樂樂工隸屬太常寺太樂署。《新唐書・百官三》「太樂署」：「唐改太樂為樂正，有府三人，史六人，典事八人，掌固六人，文武二舞郎一百四十人，散樂三百八十二人，仗內散樂一千人，音聲人一萬二十七人。」[160]

初唐，教坊沒有設立前，太常寺中散樂非常活躍，宋璟〈請停仗內音樂奏〉：「十月十四十五日，承前諸寺觀，多動音聲，今傳有仗內音聲，擬相誇鬪。官人百姓，或有縛繒此事儻行，異常喧雜，四齊雖許作樂，三載猶在遏音。伏惟孝理深在典故。臣等既聞此事，不敢不陳。」[161]

除了太常寺有散樂活動外，唐代的親王們府邸也都蓄有散樂表演。《舊唐書・太宗諸子・恆山王承乾》：「常命戶奴數十百人專習伎樂，學胡人椎髻，剪綵為舞衣，尋橦跳劍，晝夜不絕，鼓角之聲，日聞於外。」[162]唐・崔令欽《教坊記・序》：「玄宗之在藩邸，有散樂一部。」[163]《新唐書・禮樂十二》：「咸

157　清・董誥等，《全唐文》，上海：上海古籍出版社，1995，卷407，頁1842；第720卷，第3284頁。

158　後晉・劉昫，《舊唐書》，北京：中華書局，1997，卷75，頁2635。

159　清・董誥等，《全唐文》，上海：上海古籍出版社，1995，卷247，頁1103。

160　宋・歐陽修、宋祁等，《新唐書》，北京：中華書局，1986，卷48，頁1244。

161　清・董誥等，《全唐文》，上海：上海古籍出版社，1995，卷207，頁923。

162　後晉・劉昫，《舊唐書》，北京：中華書局，1997，卷76，頁2648。

163　唐・崔令欽，《教坊記》，《中國古典戲曲論著集成》（一），北京：中國戲劇出版社，1980，頁20。

通間,諸王多習音聲、倡優雜戲,天子幸其院,則迎駕奏樂。」[164]宋·錢易《南部新書·癸》:「十宅諸王多解音聲,倡優百戲皆有之,以備上幸其院,迎駕作樂,禁中呼為『樂音郎君』。」[165]開元二年,玄宗將其藩邸散樂與太常寺散樂合併成立了教坊,散樂統一納入教坊進行管理。但太常寺中仍然有散樂活動。

唐代宮廷中除太常寺與教坊表演散樂以外,左右神策軍亦表演散樂。左右神策軍成立於肅宗,自代宗始以宦官為帥,其不僅是皇帝的禁衛軍,同時還為帝王提供一定的娛樂,散樂便是其中一項。《資治通鑑·唐紀五十七》「憲宗元和十五年」:「(元和十五年)二月,丁丑,上(穆宗)御丹鳳門樓,赦天下。事畢,盛陳倡優雜戲於門內而觀之。丁亥,上幸左神策軍觀手搏雜戲。」[166]《舊唐書·穆宗》:「(元和十五年)自是凡三日一幸左右軍及御宸、九仙等門,觀角抵雜戲。」[167]《舊唐書·敬宗》:「(寶曆二年六月)甲子,上御三殿,觀兩軍、教坊、內園分朋驢鞠、角抵。戲酣,有碎首折臂者,至一更二更方罷。」[168]

此外,表演散樂的還有內閑廄及五坊。內閑廄與五坊皆隸屬於殿中省的左右仗廄,五坊者,一曰鵰坊,二曰鶻坊,三曰鷂坊,四曰鷹坊,五曰狗坊。其主要責職是飼養諸如馬、駱駝、巨象等動物以供狩獵與娛樂,以宦官為使,凡散樂獸舞皆由其承擔之。《舊唐書·音樂一》:「又五坊使引大象入場,或拜或舞,動容鼓振,中於音律,竟日而退。」[169]《新唐書·禮樂十二》:「內閑廄使引戲馬,五坊使引象、犀,入場拜舞。」[170]據唐·段安節《樂府雜錄·鼓架部》載,中晚唐以後,散樂表演的主要部門是教坊鼓架部。

散樂樂人,唐以前僅有男性,女性角色亦由男子扮演,「男扮女裝」成其重要特點之一,甚至成為士流反對散樂主要原因。《隋書·柳彧》載隋初

164　宋·歐陽修、宋祁等,《新唐書》,北京:中華書局,1986,卷22,頁478。

165　北宋·錢易,《南部新書》,北京:中華書局,2002,頁168。

166　宋·司馬光,《資治通鑑》,北京:中華書局,2005,卷241,頁7778。

167　後晉·劉昫,《舊唐書》,北京:中華書局,1997,卷16,頁479。

168　同上註,卷17,頁520。

169　同上註,卷28,頁1051。

170　宋·歐陽修、宋祁等,《新唐書》,北京:中華書局,1986,卷22,頁477。

柳彧上書隋文帝求罷角抵，理由是：「人戴獸面，男為女服，倡優雜技，詭狀異形。」[171]

唐初，情況有所變化，散樂中有了女演員，《舊唐書·孫伏伽》載孫伏伽上書，有曰：「近者太常官司於人間借婦女裙五百餘具，以充散妓之服。」[172]可見其中有了不少女性「散妓」。高宗時，女子為散樂表演已不再是個別現象，以至武則天請高宗頒詔禁止，《舊唐書·高宗上》：「（龍朔元年五月丙申）是日，皇后請禁天下婦人為俳優之戲，詔從之。」[173]政府下詔，反映了當時女性從事散樂表演的情況較之以前大為增加。玄宗開元二年，亦下詔禁止女樂為散樂表演，〈禁斷女樂勑〉：

> 朕方大變澆訛，用清淄蠹，眷茲女樂事切驕淫，傷風害政，莫斯為甚。既違令式，尤宜禁斷。自今以後，不得更然。仍令御史金吾，嚴加捉搦，如有犯者，先罪長官，務令杜絕，以稱朕意。[174]

儘管朝廷干預，卻並沒有能真正禁止女性從事散樂表演。唐·崔令欽《教坊記》所提及的盛唐教坊樂人中，從事散樂者不少即女性，如善弄〈踏搖娘〉的教坊樂人蘇五奴妻子張四娘、竿木世家的范漢女大娘子；如唐·蘇鶚《杜陽雜編》述及的能在百尺竿上表演的石火胡五個年約八九歲的養女；宋·王讜《唐語林·賢媛》中述及的阿布思之妻；唐·范攄《雲谿友議·豔陽詞》述及的善弄陸參軍的劉采春等。

唐代散樂的內容，《通典·樂六·散樂》將之分為幻術、雜伎、歌舞戲及婆羅門樂四類，並將歌舞戲視為散樂中最具有藝術性的專案。關於幻術、雜伎和歌舞戲，筆者將在下文予以說明，這裡僅簡述婆羅門樂。

「婆羅門」，亦曰天竺國，即今之印度。隋煬帝通西域諸國，獨與天竺和拂林未建立官方關係，但這並不意味著天竺與隋沒有交流。《隋書·經籍三》載有婆羅門書籍目錄，其內容涉及天文、曆數、醫方等，這說明隋代與天竺

171　唐·魏徵，《隋書》，北京：中華書局，1973，卷 62，頁 1483。

172　後晉·劉昫，《舊唐書》，北京：中華書局，1997，卷 75，頁 2635。

173　同上註，卷 4，頁 82。

174　清·董誥等，《全唐文》，上海：上海古籍出版社，1995，卷 254，頁 1136。

民間交流並不冷落。

到了唐代，高僧玄奘西遊求法，促進了兩國關係的友好發展。貞觀十五年，天竺王遣書來唐，唐則遣使前往，兩國自此建立了正式的外交關係。不少婆羅門人進入中國並活躍在當時社會的各個階層。就其職業而言，除大量的僧人外，最多的當數方士及樂人。方士，如《新唐書・西域上・天竺國》載那邏邇娑婆寐為宮廷術士，深得太宗賞識；高宗時盧伽逸多因法術高超而被授予懷化大將軍。

婆羅門樂人進入中國宮廷的記載始於北魏，《舊唐書・音樂二》：「後魏有曹婆羅門，受龜茲琵琶於商人，世傳其業，至孫妙達，尤為北齊高洋所重，常自擊胡鼓以和之。」[175] 高宗曾頒〈禁幻戲詔〉[176]，可知唐代婆羅門樂人曾大量流入中國。睿宗時，婆羅門國又獻樂人，仍以幻術為主，《新唐書・禮樂十二》「倒行以足舞，仰植銛刀，俯身就鋒，歷臉下，復植於背，矯簀者立腹上，終曲而不傷。又伏伸其手，二人躍之，周旋百轉」[177] 等等。

玄宗時，婆羅門樂成為唐代散樂的一個門類，與四夷樂並列，《新唐書・禮樂十二》：「開元初，婆羅門樂與四夷樂同列。」[178]

散樂表演常伴以音樂。在唐代散樂中，歌舞戲所演之樂器較多，其他如幻術與雜技配樂則相對簡單。唐代散樂所用樂器，尤以鼓為主，唐・李商隱《義山雜纂・酸寒》曰：「散樂打單枝鼓。」[179] 唐・段安節《樂府雜錄・鼓架部》則云其「樂有笛、拍板、答鼓也……兩杖鼓。」至如婆羅門樂，《舊唐書・音樂二》：「用漆篳篥二，齊鼓一。」[180]

175　後晉・劉昫，《舊唐書》，北京：中華書局，1997，卷 29，頁 1069。

176　清・董誥等，《全唐文》，上海：上海古籍出版社，1995，卷 12，頁 57。

177　宋・歐陽修、宋祁等，《新唐書》，北京：中華書局，1986，卷 22，頁 479。

178　同上註，頁 479、頁 480。

179　唐・李商隱，《義山雜纂》，車吉心主編，《中華野史・唐朝卷》，濟南：泰山出版社，2000，頁 722。

180　後晉・劉昫，《舊唐書》，北京：中華書局，1997，卷 29，頁 1073。

第四章　唐代宮廷的音樂表演伎藝

第一節　歌舞與器樂

一、歌唱

歌唱是中國最古老的音樂伎藝之一，歷來深受人們喜愛，唐·段安節《樂府雜錄·歌》曰：「歌者，樂之聲也，故絲不如竹，竹不如肉，迴居諸樂之上。」[1]這既是唐人的也是整個古代人最典型的歌唱伎藝價值觀念。在唐以前，文獻中便有許多著名的歌唱家的記載，如韓娥、李延年與莫愁等。而唐代作為中國古代音樂高度繁榮期，歌唱藝術自然也達到一個高峰，而宮廷唱伎則代表了當時歌唱藝術的最高水準。

唐代宮廷中的歌唱家極多，不少后妃起初就因為具有歌唱特長而被選進宮的，如玄宗之趙麗妃，原為山東倡人趙元禮之女，《新唐書·后妃上·貞順武皇后》：「初，帝在潞，趙麗妃以倡幸，有容止，善歌舞。」[2]玄宗之楊貴妃，《新唐書·后妃上·楊貴妃》：「善歌舞，邃曉音律。」[3]武宗寵愛的

1　唐·段安節，《樂府雜錄》，《中國古典戲曲論著集成》（一），北京：中國戲劇出版社，1980，頁 46。

2　宋·歐陽修、宋祁等，《新唐書》，北京：中華書局，1986，卷 76，頁 3491。

3　宋·歐陽修、宋祁等，《新唐書》，北京：中華書局，1986，卷 76，頁 3493。

孟才人，唐・康駢《劇談錄・孟才人善歌》有云「是日，俾於御榻前歌〈歌滿子〉一曲，聲調淒切，聞者莫不涕零。」[4] 朝臣中，亦有擅唱者，甚至擅歌成為進階的重要途徑之一，《新唐書・郭山惲》：「帝（中宗）昵宴近牙及修文學士，詔遍為伎。……給事中李行言歌〈駕車西河曲〉，餘臣各有所陳，皆鄙黷。」[5] 唐・劉餗《隋唐嘉話・下》：「景龍中，中宗遊興慶池，侍宴者遞起歌舞，并唱〈下兵詞〉，方便以求官爵。」[6]

當然，宮廷歌唱家主體仍然是樂人。在現存史料中有名可考的宮廷樂人，擅歌唱者 32 人——裴大娘、張四娘、任智方四女、許和子、紅桃、唐崇、迎娘、李鶴年、謝大、耍娘、「三美人」、「主謳者」、念奴、劉安、「老人」、張紅紅、教坊小兒、穆氏、田順郎、米嘉榮、何勘、陳不嫌、陳意奴、米都知、南不嫌、駱供奉、孟才人。其他可考宮廷樂人所擅長者，其比例大致如下：擅舞者 13 人；擅器樂者 34 人；擅散樂者有 10 人；擅作曲者 2 人；兼擅多技者 22 人。這大致反映出唐代宮廷諸種音樂伎藝中，擅歌者人數最多，造詣深者亦最多。在 32 名擅唱樂人中，盛唐時期的約 20 人，可見盛唐是唐代歌唱藝術之高峰。

以上 32 名擅唱者中，尤以許和子與念奴最為著名。許和子，原姓尹，亦名永新。大概生平，前文已有所述。其歌之高妙，唐・段安節《樂府雜錄・歌》有云：「遇高秋朗月，臺殿清虛，喉囀一聲，響傳九陌。明皇嘗獨召李謨吹笛逐其歌，曲終管裂，其妙如此。」[7] 她在勤政樓表演時，喧譁的廣場頓時安靜，「永新乃撩鬢舉袂，直奏曼聲，至是廣場寂寂，若無一人；喜者聞之氣勇，愁者聞之腸絕。」[8] 五代・王仁裕《開元天寶遺事・歌直千金》亦曰「每對御奏歌，則絲竹之聲莫能遏」。[9] 宋・龍袞《江南野史・尹琳》則云：「因重陽

4　唐・康駢，《劇談錄》，車吉心主編，《中華野史・唐朝卷》，濟南：泰山出版社，2000，頁 740。

5　宋・歐陽修、宋祁等，《新唐書》，北京：中華書局，1986，卷 109，頁 4106．4107。

6　唐・劉餗，《隋唐嘉話》，北京：中華書局，1997，冊下，頁 41。

7　唐・段安節，《樂府雜錄》，《中國古典戲曲論著集成》（一），北京：中國戲劇出版社，1980，頁 47。

8　同上註。

9　五代・王仁裕，《開元天寶遺事》，車吉心主編，《中華野史・唐朝卷》，上海：上海古籍出版社，2000，卷 4，頁 524。

與群女戲登南山之文峰而同輩命之歌，乃顰眉緩頰，怡然一曲，聲逗數十里，故俗耆舊云：『尹氏之歌，聞於長安』。」[10] 故玄宗讚其「歌直千金」。[11]

念奴，與許和子一樣為當時著名的女高音。因未落籍宮中，故其不僅時常供奉於宮廷，亦活躍於市井青樓。元稹〈連昌宮詞〉：「力士傳呼覓念奴，念奴潛伴諸郎宿。須臾覓得又連催，特敕街中許然燭」、「春嬌滿眼睡（一作眠）紅綃，掠削雲鬟旋裝束。飛上九天歌一聲，二十五郎吹管逐。」[12] 五代・王仁裕《開元天寶遺事・眼色媚人》載唐玄宗讚譽之曰：「每囀聲歌喉，則聲出於朝霞之上。雖鐘鼓笙竽嘈雜而莫能遏。」[13]

唐代宮廷的歌唱表演，有獨唱、合唱與領唱和唱。獨唱最為常見，合唱則從二人合唱至多人合唱。兩人合唱者，高駢〈贈歌者二首〉有曰：「一聲直入青雲去，多少悲歡起此時。公子邀歡月滿樓，雙成（一作佳人）揭調唱伊州。」[14] 王建〈宮詞　百首〉：「半夜美人雙起唱，一聲聲出鳳皇樓。」[15] 多人合唱者，如《新唐書・卓行・元德秀》載玄宗在東都大酺於五鳳樓，元德秀等「樂工數十人，連袂歌〈于蔿于〉」。[16] 一人領而眾人和，《舊唐書・韋堅》：「（崔）成甫又作歌詞十首，自衣缺胯綠衫，錦半臂，偏袒膊，紅羅抹額，於第一舫作號頭唱之。和者婦人一百人，皆鮮服靚糚，齊聲接影，鼓、笛、胡部以應之。」[17]

唐人在音樂上重視創新，故能造新聲者倍受關注與好評，並為人所效仿。如文宗朝的尉遲璋，宋・錢易《南部新書・乙》，「左能囀喉為新聲，京師屠沽效，呼為『拍彈』」[18]；如李可及，《舊唐書・曹確》「可及善音律，尤

10　宋・龍袞，《江南野史》，車吉心主編，《中華野史・宋朝卷》，上海：上海古籍出版社，2000，卷6，頁186。

11　五代・王仁裕，《開元天寶遺事》，車吉心主編，《中華野史・唐朝卷》，上海：上海古籍出版社，2000，卷4，頁524。

12　唐・元稹，冀勤點校，《元稹集》，北京：中華書局，2000，冊上，頁270。

13　五代・王仁裕，《開元天寶遺事》，車吉心主編，《中華野史・唐朝卷》，上海：上海古籍出版社，2000，卷4，頁520。

14　清・彭定求，《全唐詩》，北京：中華書局，1999，卷598，頁6975。

15　同上註，卷302，頁3438。

16　宋・歐陽修、宋祁等，《新唐書》，北京：中華書局，1986，卷194中，頁5564。

17　後晉・劉昫，《舊唐書》，北京：中華書局，1997，卷105，頁3223。

18　宋・錢易，《南部新書》，北京：中華書局，2002，頁26。

能轉喉為新聲,音辭曲折,聽者忘倦。京師屠沽效之,呼為『拍彈』。」[19] 關於這點,史料記載尚多,如劉禹錫〈與歌者米嘉榮〉「近來時世 (一作年少) 輕先 (一作前) 輩,好染髭鬚事後生」[20]、王建〈老人歌〉「如今供奉多新意,錯唱當時一半聲」[21] 等。

宮廷中所唱歌曲,既有傳統歌曲,如《資治通鑑・唐紀二十五》「中宗景龍三年」載中宗時郭山惲在宮廷宴上歌〈鹿鳴〉、〈蟋蟀〉[22],這些是《詩經》中的作品,而張祜〈春鶯囀〉中「內人已唱〈春鶯囀〉,花下偓偓軟舞來」[23] 的〈春鶯囀〉,乃隋代歌曲。當然,新創歌曲更多。若《教坊記》所載 300 餘曲調,大多數為新調。

歌曲唱辭,文體形式既有齊言,亦有雜言。歌辭來源,一是選詩入樂,所選之詩既有前代之詩,又有唐人之詩。既可將一詩直接入樂,亦有摘錄與重新組合詩句入樂(如〈陽關三疊〉),也有組合數詩入樂(如大曲)。形式多樣,不一而足。

二、舞蹈

與歌唱一樣,舞蹈亦為中國一門古老的音樂伎藝,早在《尚書・舜典》中便有「擊石拊石,百獸率舞」[24] 之記載。舞蹈乃「樂之容」,具有極強的表現力,《毛詩・大序》曰:「詠歌之不足,不知手之舞之,足之蹈之也。」故深受人們喜愛,在祭祀、勞動、宴會等場合以舞蹈來表達感情,渲染氣氛。漢以後,流行以舞蹈來勸酒,舞蹈便成為宴會上一門非常普遍的藝術表演,其表演者不僅為樂人,亦可為宴會的主人與賓客,宋・郭茂倩《樂府詩集・舞曲歌辭一》曰:

> 自漢以後,樂舞浸盛。故有雅舞,有雜舞。雅舞用之郊廟、朝饗,雜

19　後晉・劉昫,《舊唐書》,北京:中華書局,1997,卷 177,頁 4608。
20　唐・劉禹錫,卞孝萱校訂《劉禹錫集》,北京:中華書局,2000,冊下,頁 333。
21　清・彭定求,《全唐詩》,北京:中華書局,1999,卷 301,頁 3431。
22　宋・司馬光,《資治通鑑》,北京:中華書局,2005,卷 209,頁 6633。
23　唐・張祜,嚴壽澂校編《張祜詩集》,南昌:江西人民出版社,1983,卷 4,頁 70。
24　唐・孔穎達,《《尚書》正義》,北京:北京大學出版社,1999,卷 3,頁 79。

舞用之宴會。……前世樂飲酒酣，必自起舞。……漢武帝樂飲，長沙
定王起舞是也。自是已後，尤重以舞相屬，所屬者代起舞，猶世飲酒
以杯相屬也。灌夫起舞以屬田蚡，晉謝安舞以舞桓嗣是也。[25]

　　唐代的舞蹈，乃是中國古代舞蹈史上的高峰之一。從現存唐代史料來看，
舞蹈的參與者近乎全民性——有帝王，如《資治通鑑・唐紀九》「太宗貞觀
四年」載唐高祖召貴戚宴樂，「酒酣，上皇自彈琵琶，上起舞，公卿迭起為壽，
逮夜而罷。」[26] 有王子公主，鄭萬鈞〈代國長公主碑〉載武則天設宴娛樂時，
「聖上（唐玄宗）年六歲，為楚王，舞〈長命〉，……公主年四歲，與壽昌
公主對舞〈西涼〉。」[27] 有朝臣，《資治通鑑・唐紀二十五》「中宗景龍三年」：
「近臣學士宴集，令各效伎藝以為樂。工部尚書張錫舞〈談容娘〉；將作大
匠宗晉卿舞〈渾脫〉長孫无忌以烏羊毛為渾脫氈帽，人多效之，謂之趙公渾脫，
因演以舞；左衛將軍張洽舞〈黃麞〉。」[28]《新唐書・李嗣業》：「入朝，賜
酒玄宗前，醉起舞，帝寵之，賜綵百、金皿五十物、錢十萬。」[29] 宋・錢易《南
部新書・己》載永寧李相蔚在淮海拜見節判韋昭，不遇而歸，韋昭知道後，「及
迴，相國舞楊柳枝引公入，以代負荊。」[30] 有平民，如唐太宗宴樂慶善宮時，《舊
唐書・太宗下》：「酒酣，上與父老等涕泣論舊事，老人等遞起為舞，爭上
萬歲壽，上各盡一杯。」[31] 有外國人，如《舊唐書・音樂一》載貞觀七年太宗
製〈破陣舞圖〉，「蠻夷十餘種自請率舞，詔許之，久而乃罷。」[32]《舊唐書・
高祖》載貞觀八年高祖宴樂於未央宮，「命突厥頡利可汗起舞」[33]；《新唐書・
北狄》載大曆中，日本獻舞女於唐[34]；《新唐書・西域下》載開元中史國獻舞

25　宋代・郭茂倩，《樂府詩集》，北京：中華書局，1998，卷 52，頁 753。

26　宋・司馬光，《資治通鑑》，北京：中華書局，2005，卷 193，頁 6074。

27　清・董誥等，《全唐文》，上海：上海古籍出版社，1995，卷 279，頁 1249。

28　宋・司馬光，《資治通鑑》，北京：中華書局，2005，卷 209，頁 6632–6633。

29　宋・歐陽修、宋祁等，《新唐書》，北京：中華書局，1986，卷 138，頁 4616。

30　北宋・錢易，《南部新書》，北京：中華書局，2002，頁 89。

31　後晉・劉昫，《舊唐書》，北京：中華書局，1997，卷 3，頁 54。

32　同上註，卷 28，頁 1046。

33　後晉・劉昫，《舊唐書》，北京：中華書局，1997，卷 1，頁 18。

34　宋・歐陽修、宋祁等，《新唐書》，北京：中華書局，1986，卷 219，頁 6181。

女於唐、識匿國獻胡旋舞女於唐、康國獻胡旋女於唐、米國獻胡旋女於唐。[35]

唐代舞種，既有前代之舞，如〈公莫舞〉、〈巴俞舞〉、〈盤舞〉、〈鐸舞〉、〈拂舞〉、〈白紵〉等；更多乃唐代新創，如〈綠腰〉、〈柘枝〉等；既有本土的，如〈白紵〉、〈春鶯囀〉等；亦有來自邊地的，如〈涼州〉、〈伊州〉；還有來自外域的，如胡騰舞、胡旋舞、青海舞（李白〈東山吟〉[36]）、高麗舞（《新唐書‧楊再思》[37]）等。

唐代舞蹈，既用於祭儀、朝會等儀式性場合，又用於大酺、宴會等娛樂性場合。儀式性舞蹈，主要有文、武二舞，是為〈化康〉（武則天改名為〈治康〉）、〈凱安〉、〈九功舞〉、〈七德舞〉；用於祭祀的廟舞則有20種——〈光大之舞〉、〈長髮之舞〉、〈大基之舞〉（注：《新唐書》為〈大政之舞〉）、〈大成之舞〉、〈大明之舞〉、〈崇德之舞〉、〈鈞天之舞〉、〈太和之舞〉、〈景雲之舞〉、〈廣運之舞〉（《新唐書》為〈大運之舞〉）、〈惟新之舞〉、〈保大之舞〉、〈文明之舞〉、〈大順之舞〉、〈象德之舞〉、〈和寧之舞〉、〈大鈞之舞〉、〈文成之舞〉、〈大定之舞〉、〈咸寧之舞〉。

儀式性舞蹈亦被稱為雅舞，娛樂性舞蹈又稱為雜舞。唐代的雜舞非常多，按舞蹈強度，可分為健舞與軟舞，唐‧崔令欽《教坊記》：「〈垂手羅〉、〈回波樂〉、〈蘭陵王〉、〈春鶯囀〉、〈半社渠〉、〈借席〉、〈烏夜啼〉之屬，謂之軟舞；〈阿遼〉、〈柘枝〉、〈黃麞〉、〈拂林〉、〈大渭州〉、〈達摩〉之屬，謂之健舞。」[38]唐‧段安節《樂府雜錄》：「健舞曲有〈稜大〉、〈阿連〉、〈柘枝〉、〈劍器〉、〈胡旋騰〉，軟舞曲有〈涼州〉、〈綠腰〉、〈蘇合香〉、〈屈柘〉、〈團圓旋〉、〈甘州〉等。」薛能〈柳枝詞五首〉有序曰：「乾符五年，許州刺史薛能於郡閣與幕中談賓酣醋酹，因令部妓少女作楊柳枝健舞」[39]，故〈楊柳枝〉亦可為健舞。所謂健舞，指節奏感較強，表演時動作幅度較大。

35　宋‧歐陽修、宋祁等，《新唐書》，北京：中華書局，1986，卷221，頁6247。

36　唐‧李白，朱金城、瞿蛻園校注《李白集校注》，上海：上海古籍出版社，1980，冊2，頁521。

37　宋‧歐陽修、宋祁等，《新唐書》，北京：中華書局，1986，卷109，頁4099。

38　唐‧崔令欽，《教坊記》，《中國古典戲曲論著集成》（一），北京：中國戲劇出版社，1980，頁12。

39　清‧彭定求，《全唐詩》，北京：中華書局，1999，卷561，頁6575。

如胡旋舞，《新唐書・禮樂十一》「舞者立毬上，旋轉如風」[40]；《新唐書・安祿山》載其雖然非常肥胖，但作胡旋舞時，「乃疾如風」[41]；白居易〈胡旋女〉「左旋右轉不知疲，千匝萬周無已時。人間物類無可比，奔車輪緩旋風遲」[42]。健舞動作亦多變化，劉言史〈王中丞宅夜觀舞胡騰王中丞武俊也〉：「跳身轉轂寶帶鳴，弄腳繽紛錦靴軟。」[43] 而軟舞，則節奏相對緩慢，動作柔美輕盈，如楊玉環〈贈張雲容舞〉描寫〈霓裳羽衣曲〉的舞姿有「羅袖動香香不已，紅蕖裊裊秋煙裏。輕雲嶺上乍搖風，嫩柳池邊初拂水。」[44] 施肩吾〈觀舞女〉中「纏紅結紫畏風吹，嫋娜初回弱柳枝」[45]，所描寫的也是「軟舞」。

　　以舞蹈人數來分，唐代舞蹈有獨舞、對舞與隊舞三類。獨舞，如唐・鄭處誨《明皇雜錄・補遺》載新豐女樂人謝阿蠻擅舞〈凌波曲〉、宋・王讜《唐語林》載宮人沈阿翹為文宗舞〈何滿子〉等。對舞，如鄭萬鈞〈代國長公主碑〉「公主年四歲，與壽昌公主對舞〈西涼〉」[46]；施肩吾〈拋纏頭詞〉「翠娥初罷繞梁詞，又見雙鬟對舞時」[47]、李白〈在水軍宴韋司馬樓船觀妓〉「對舞青樓妓，雙鬟白玉童」[48] 等。隊舞，亦稱「舞隊」，乃群舞。唐代儀式性舞蹈即雅舞，均隊舞。表演時人數眾多，規模宏大，氣勢磅礴。如《通典・樂六・坐立部伎》載〈安樂〉用舞工八十人，〈破陣樂〉用舞工一百二十人，〈慶善樂〉用舞童六十四人，〈大定樂〉用舞工一百四十人，〈上元樂〉用舞工八十人，〈聖壽樂〉用舞工一百四十人，〈光聖樂〉用舞工八十人等；《舊唐書・音樂一》載武則天製〈神宮大樂〉，用舞工九百人」；《新唐書・禮樂十一》載高宗製〈一戎大定樂〉，用舞工一百四十人。唐代雜舞亦有不少隊舞，如《全唐詩・吳俞兒舞歌》載「文宗時，教坊又進霓裳羽衣舞，女三百人」；《舊唐書・曹確傳》

40　宋・歐陽修、宋祁等，《新唐書》，北京：中華書局，1986，卷 21，頁 470。

41　同上註，卷 225，頁 6413。

42　唐・白居易，顧學頡校點，《白居易集》，北京：中華書局，1979，冊 1，頁 60。

43　清・彭定求，《全唐詩》，北京：中華書局，1999，卷 468，頁 5354。

44　同上註，卷 5，頁 65。

45　同上註，卷 494，頁 5644。

46　同上註，卷 279，頁 1249。

47　同上註，卷 494，頁 5647。

48　唐・李白，朱金城、瞿蛻園校注，《李白集校注》，上海：上海古籍出版社，1980，冊 3，頁 1187。

載李可及為懿宗作〈歎百年〉曲，舞者數百人；《新唐書・禮樂十二》載宣宗製樂曲〈播皇猷〉，其舞為十幾人；宋・孫光憲《北夢瑣言・逸文》條載十二人舞〈河傳〉，而王建〈宮詞一百首〉有云：「春設殿前多隊（一作為）舞，朋（一作棚）頭各自請衣裳。」[49]

　　值得一提的還有「字舞」與「花舞」。所謂字舞，唐・段安節《樂府雜錄・舞工》云：「字舞，以舞人亞身於地，布成字也。」[50]王建〈宮詞一百首〉：「每遍舞時分兩向（一作句），太平萬歲字當中。」[51]《舊唐書・音樂一》：「若〈聖壽樂〉，則迴身換衣，作字如畫。」[52]《新唐書・禮樂十二》：「序曲二十八疊，執羽而舞『南詔奉聖樂』字。」[53]

　　花舞，即由樂人組成花的形狀。《樂府雜錄・舞工》曰：「花舞，著綠衣，偃身合成花字也。」〈柘枝舞〉即為花舞，《全唐詩・舞曲歌辭》柘枝詞注曰：「其來也，於二蓮花中藏，花坼而後見，對舞相占，實舞中雅妙者也。」[54]

　　唐代的舞蹈還有獸舞之馬舞與象舞。獸舞在漢代已有，張衡〈西京賦〉：「巨獸百尋，是為蔓延。」[55]唐代的馬舞在宮廷中非常受歡迎，唐武平一《景龍文館記》：「蹀馬戲：宴吐蕃使，蹀馬之戲。皆五色綵絲，金具裝。於鞍上加麟首飛翅。樂作，馬皆隨音蹀足，宛轉中節，胡人大駭。」[56]《舊唐書・德宗下》：「（貞元四年）宴群臣於麟德殿，設〈九部樂〉，內出舞馬，上賦詩一章，群臣屬和。」[57]盛唐時，馬舞因玄宗喜好尤為興盛。唐・鄭處誨《明

49　清・彭定求，《全唐詩》，北京：中華書局，1999，卷302，頁3436。

50　唐・段安節，《樂府雜錄》，《中國古典戲曲論著集成》（一），北京：中國戲劇出版社，1980，頁48。

51　清・彭定求，《全唐詩》，北京：中華書局，1999，卷302，頁3437。

52　後晉・劉昫，《舊唐書》，北京：中華書局，1997，卷28，頁1051。

53　宋・歐陽修、宋祁等，《新唐書》，北京：中華書局，1986，卷22，頁480。唐・段安節，《樂府雜錄》，《中國古典戲曲論著集成》（一），北京：中國戲劇出版社，1980，頁48、49。

54　清・彭定求，《全唐詩》，北京：中華書局，1999，卷22，頁289。

55　清・嚴可均，《全上古三代秦漢三國六朝文・全後漢文》，北京：中華書局，1999，卷53，頁764。

56　唐・武平一，《景龍文館記》，《全唐小說》，濟南：山東文藝出版社，1993，頁2849。

57　後晉・劉昫，《舊唐書》，北京：中華書局，1997，卷13，頁364。

皇雜錄·補遺》：

> 玄宗嘗命教舞馬，四百蹄各為左右，分為部，目為某家寵，某家驕。
> 時塞外亦有善馬來貢者，上俾之教習，無不曲盡其妙。因命衣以文繡，
> 絡以金銀，飾其鬃鬣，間雜珠玉，其曲謂之〈傾杯樂〉數十回，奮首
> 鼓尾，縱橫應節。又旋三層板牀，乘馬而上，旋轉如飛。或命壯士舉
> 一榻，馬舞於榻上，樂工數人立左右前後，皆衣淡黃衫，文玉帶，必
> 求少年而姿貌美秀者。每千秋節，命舞於勤政樓下。[58]

象舞，本「南蠻伎」之一種。《舊唐書·南蠻·林邑國》、《新唐書·
南蠻下·環王》均載貞觀時兩國曾遣使獻象。由於玄宗喜觀象舞，故亦經常
在宮宴及大酺中表演。安史之亂後，安祿山將宮中舞馬與犀象從長安掠往洛
陽許多宮廷舞馬與舞象及樂人或流散人間或被殺，此伎在宮廷中遂逐漸稀少
（參見唐·姚汝能《安祿山事迹》[59]）。德宗時，朝廷又曾遣散過宮廷中舞象，
《新唐書·德宗》：「丁亥，出宮人，放舞象三十有二於荊山之陽。」[60]

在唐代宮廷三大音樂機構中，教坊擅舞者最多，就中內教坊人、尤以宜
春院內人舞蹈水準最高，一些高難度的舞蹈都由內人承擔，只有在內人人數
不夠時才由其他樂人充當。外教坊相對內教坊而言，舞蹈水準偏低，《教坊
記》：「戲日，內伎出舞，教坊人惟得舞〈伊州〉、〈五天〉，重來疊去，
不離此兩曲，餘盡讓內人也。」[61]外教坊又分為左教坊與右教坊，其中左教坊
的舞蹈水準較右教坊又相對高些，《教坊記》：「右多善歌，左多工舞。」[62]

據前文唐代宮廷樂人考略，唐代宮廷樂人以擅舞著稱於時者13人——安
叱奴、蠻兒、謝阿蠻、李彭年、悖拏兒、張雲容、公孫大娘、蕭鍊師、石大
胡五養女等。其中安叱奴為胡人，因擅舞授予散騎常侍，官五品，反映了唐

58　唐·鄭處誨，《明皇雜錄》，北京：中華書局，1997，頁45。

59　唐·姚汝能，《安祿山事迹》，車吉心主編，《中華野史·唐朝卷》，濟南：泰山出版社，
　　2000，卷下，頁556。

60　宋·歐陽修、宋祁等，《新唐書》，北京：中華書局，1986，卷7，頁184。

61　唐·崔令欽，《教坊記》，《中國古典戲曲論著集成》（一），北京：中國戲劇出版社，
　　1980，頁12。

62　同上註，頁11。

代統治者對舞蹈的喜愛。

　　現存史料所描繪最多且最為生動的唐代舞蹈，約為〈霓裳羽衣曲〉、〈破陣樂〉、〈柘枝舞〉與〈劍器舞〉。〈霓裳羽衣曲〉與〈破陣樂〉在下編有專文論述。這裡僅述〈柘枝舞〉與〈劍器舞〉。

　　〈柘枝舞〉，唐人云其為西域舞蹈，沈亞之〈〈柘枝舞〉賦有序〉：「既罷，升鼓堂上，絃吹大奏，命為〈柘枝舞〉，則皆排目矢座。客曰：『今自有土之樂，舞堂上者惟胡部與焉』，而〈柘枝〉益肆於態，誠足以賦其容也。」[63] 盧肇〈湖南觀〈雙柘枝舞〉賦〉：「郅支之伎，今也〈柘枝〉之名。」[64]「郅至」，西域古城名，在今中亞江布爾一帶。由此可見，此舞乃從西域傳入中國。傳入中國後，仍保留了胡舞剛健豪邁的特徵，沈亞之〈〈柘枝舞〉賦有序〉有曰：「驅捷蹀以促踤，盡戎儀於弱媚，見孫律於武姓，入西河之劍氣，曲響未遒，邊風襲吹，聞代馬之清嘶，發言禽於詠類。」[65] 表演時，通常舞者仍著胡服，劉禹錫〈觀柘枝舞二首〉：「胡服何葳蕤，仙仙（一作姬）登綺墀。」[66] 從《教坊記》中已有〈柘枝曲〉來看，其在盛唐時已進入宮廷。此後又傳入南方，據白居易〈看常州柘枝，贈賈使君〉、殷堯藩〈潭州席上贈舞柘枝妓〉[67]、張祜〈觀杭州柘枝〉[68] 等，此舞在南方亦大受歡迎。

　　從唐代史料有關記載看，表演〈柘枝舞〉者幾乎全為女性，有獨舞與對舞兩種，其中對舞尤為常見，亦有健舞、軟舞兩類。《全唐詩·舞曲歌辭·柘枝詞》注曰：「健舞曲有羽調柘枝，軟舞曲有商調屈柘枝，此舞因曲為名。用二女童，帽施金鈴，抃轉有聲。其來也，於二蓮花中藏，花坼而後見，對舞相占，實舞中雅妙者也。」[69] 和凝〈解紅歌〉有「兩個瑤池小仙子，此時奪

63　清·董誥等，《全唐文》，上海：上海古籍出版社，1995，卷734，頁3355–3356。

64　同上註，卷768，頁3543。

65　同上註，卷734，頁3355–3356。

66　唐·劉禹錫，卞孝萱校訂，《劉禹錫集》，北京：中華書局，2000，冊下，頁322。

67　唐·白居易，顧學頡校點，《白居易集》，北京：中華書局，1979，冊1，頁228。

68　唐·張祜，嚴壽澂校編，《張祜詩集》，南昌：江西人民出版社，1983，卷8，頁144。

69　清·彭定求，《全唐詩》，北京：中華書局，1999，卷22，頁289。

卻柘枝名」[70]、李群玉〈柘枝妓〉有「曾見雙鸞舞鏡中，聯飛接影對春風」[71]、張祜〈周員外出雙舞柘枝妓〉有「畫鼓拖環錦臂攘，小娥雙換舞衣裳」[72]，皆說明〈柘枝舞〉主要是雙人舞。

〈柘枝舞〉配樂以鼓樂為主。白居易〈柘枝妓〉：「平鋪一合錦筵開，連擊三聲畫鼓催。」[73]章孝標〈柘枝〉：「柘枝初出鼓聲招。」[74]張祜〈周員外出雙舞柘枝妓〉：「畫鼓拖環錦臂攘，小娥雙換舞衣裳。」[75]此外還有金鈴，張祜〈觀杭州柘枝〉：「傍收拍拍金鈴擺，腳踏聲聲錦䘿催。」[76]

〈柘枝舞〉著裝，別具特色的是其舞帽。白居易〈柘枝妓〉：「帶垂鈿胯花腰重，帽轉金鈴（一作鈿）雪面回。」[77]章孝標〈柘枝〉：「移步錦靴空綽約，迎風繡帽動飄颻。」[78]張祜〈觀楊瑗柘枝〉：「促疊蠻鼉引柘枝，卷簷虛帽帶交垂。」[79]可見舞帽在其中頗引人注目。

在諸家對〈柘枝舞〉的描述中，彎腰與轉身動作經常被強調。章孝標〈柘枝〉：「亞身踏節鸞形轉，背面羞人鳳影嬌。」[80]張祜〈觀杭州柘枝〉：「紅罨畫衫纏腕出，碧排方胯背腰迴。」[81]張祜〈觀楊瑗柘枝〉：「紫羅衫宛蹲身處，紅錦靴柔踏節時。」[82]可見這也是〈柘枝舞〉的一大特色，可惜今天我們已永遠無法一睹其風采，而只能作種種美麗的想像。

70　清・彭定求，《全唐詩》，北京：中華書局，1999，卷735，頁8484。

71　李群玉，《李群玉詩集》，長沙：嶽麓書社，1987，卷4，頁118。

72　唐・張祜，嚴壽澂校編，《張祜詩集》，南昌：江西人民出版社，1983，卷8，頁143。

73　唐・白居易，顧學頡校點，《白居易集》，北京：中華書局，1979，冊2，頁512。

74　清・彭定求，《全唐詩》，北京：中華書局，1999，卷506，頁5797。

75　唐・張祜，嚴壽澂校編《張祜詩集》，南昌：江西人民出版社，1983，卷8，頁143。

76　同上註，頁144。

77　唐・白居易，顧學頡校點，《白居易集》，北京：中華書局，1979，冊1，頁228。

78　清・彭定求，《全唐詩》，北京：中華書局，1999，卷506，頁5797。

79　唐・張祜，嚴壽澂校編，《張祜詩集》，南昌：江西人民出版社，1983，卷8，頁142。

80　清・彭定求，《全唐詩》，北京：中華書局，1999，卷506，頁5797。

81　唐・張祜，嚴壽澂校編，《張祜詩集》，南昌：江西人民出版社，1983，卷8，頁144、頁145。

82　同上註，頁142。

　　還要說的是〈劍器舞〉。《教坊記》與《樂府雜錄》都將之歸為健舞，從其名即知主要道具是劍。唐代〈劍器舞〉最負盛名的樂人當數公孫大娘。唐人記其表演時常用「劍伎」、「劍舞」等詞彙代之，如鄭嵎〈津陽門詩并序〉：「都盧尋橦誠齷齪，公孫劍伎方神奇」，並自注曰：「上始以誕聖日為千秋節，每大酺會，必於勤政樓下使華夷縱觀。有公孫大娘舞劍，當時號為雄妙。」[83] 唐·鄭處誨《明皇雜錄·逸文》：「開元中有公孫大娘善劍舞。」[84]

　　劍舞除了在宮中表演外，軍中亦屢見表演，舞者不一定是樂人。喬潭〈裴將軍劍舞賦〉：「元和秋七月，羽林裴公獻戎捷於京師，上御花萼樓大置酒，酒酣，詔將軍舞劍，為天下壯觀。」[85] 岑參〈酒泉太守席上醉後作〉：「酒泉太守能劍舞，高堂置酒夜擊鼓。」[86]

　　在民間，劍器舞亦頗流行，杜甫〈觀公孫大娘弟子舞劍器行〉序云其曾在鄴城、鄘縣觀看了公孫大娘弟子的劍舞。今存敦煌歌辭中有〈劍器〉歌辭三首，當是劍器舞之辭（參見任半塘《敦煌歌辭總編》[87]）。

　　劍舞有獨舞與隊舞。獨舞如公孫大娘舞；隊舞者，從敦煌歌辭來看，是為戰爭場面的模擬，當是群舞。從演員著裝來看，多為軍裝，司空圖〈劍器〉：「樓下公孫昔擅場，空教女子愛軍裝。」[88] 其表演效果，應該非常激烈，杜甫〈觀公孫大娘弟子舞劍器行〉：「觀者如山色沮喪，天地為之久低昂。爁如羿射九日落，矯如群帝驂龍翔。來如雷霆收震怒，罷如江海凝清光。」[89]

　　劍舞在中國古代早已有之，如《史記》中為人所熟知的左「鴻門宴」上表演的「項莊舞劍」，故劍舞本是中華淵源古老的舞種。而在唐代，〈劍器舞〉與〈渾脫舞〉相結合產生了〈劍器渾脫〉。「渾脫」為外來語，其本義有二：一為帽子。如《新唐書·五行一》：「太尉長孫无忌以烏羊毛為渾脫

83　清·彭定求，《全唐詩》，北京：中華書局，1999，卷567，頁6620。

84　唐·鄭處誨，《明皇雜錄》，北京：中華書局，1997，頁41。

85　清·董誥等，《全唐文》，上海：上海古籍出版社，1995，卷451，頁2041。

86　唐·岑參，《岑參集校注》，上海：上海古籍出版社，1981，卷2，頁87。

87　任半塘，《敦煌歌辭總編》，上海：上海古籍出版社，1987，頁1692。

88　清·彭定求，《全唐詩》，北京：中華書局，1999，卷633，頁7318。

89　清·錢謙益，《錢注杜詩》，北京：中華書局，1979，冊上，頁216。

氈帽，人多效之，謂之『趙公渾脫』。」[90]其二指用羊皮所做的皮囊。如《宋史・蘇轍傳》：「訪聞河北道近歲為羊渾脫，動以千計。渾脫之用，必軍行乏水，過渡無船，然後須之。」[91]「渾脫」何以為舞名，史無明載，筆者以為與其舞者或多戴有「渾脫」帽，或掛有皮囊以「潑水」，故以代名之。《唐會要・論樂》載呂元泰上疏：「比見都邑城市，相率為〈渾脫〉，駿馬胡服，名為〈蘇莫遮〉。」[92]可見〈渾脫〉舞當是傳西域一帶舞蹈。〈渾脫〉至遲在中宗時已成為宮廷舞種，前引《舊唐書・儒學下・郭山惲》中「將作大匠宗晉卿舞〈渾脫〉」、唐・蘇鶚《杜陽雜編》述樂人石火胡五養女在竿端上「踏渾脫」，皆可佐證。〈渾脫〉常與其他伎藝結合產生新的表演項目，如〈竿木渾脫〉（《舊唐書・禮儀四》）、〈羊頭渾脫〉（唐・段安節《樂府雜錄・鼓架部》）等，〈劍器渾脫〉只是華、胡之樂結合的又一例而已。〈劍器舞〉中還有〈西河劍器〉，「西河」，今陝、甘一帶，是為往西域的主要通道，所謂「河西走廊」。從沈亞之〈〈柘枝舞〉賦有序〉賦中曰「入西河之劍氣，曲響未遒；邊風襲吹，聞代馬之清嘶，發言禽於詠類」來看，〈西河劍器〉亦可能是西域舞蹈與中華傳統劍舞的結合與再創造，公孫大娘即不僅擅舞〈劍器〉，且擅舞〈劍器渾脫〉、〈西河劍器〉，二舞是否為其所創，有可能，無確證，但無論是〈劍器渾脫〉還是〈西河劍器〉，其基礎都是傳統的劍舞，都是中華舞蹈與外域舞蹈的結合，是不用懷疑的。我們不必硬說「孰為主」，更不能由此而言胡樂「改變」了華樂。

三、器樂

唐代作為中國古代音樂史上的高度繁榮期，其樂器較之前代種類更多，唐・杜佑《通典・樂四・八音》中將前代流傳至唐及唐代之新劍樂器分為金、石、土、革、絲、木、匏、竹等八類。筆者將其所載的樂器與唐代其他史料所載的樂器進行綜合歸納，大致羅列於下：

金：鐘、棧鐘（另有編鐘）、鎛、錞于、鐃、鐲（即鉦，包括夾金鉦）、

90　宋・歐陽修、宋祁等，《新唐書》，北京：中華書局，1986，卷34，頁878。

91　元・脫脫，《宋史》，北京：中華書局，1977，卷339，頁10827。

92　宋・王溥，《唐會要》，上海：上海古籍出版社，2006，卷34，頁730。

鐸（即大鈴）、方響、銅鈸（包括正銅鈸、銅鈸）、銅鼓、角（銅角）。

　　石：磬（單磬、編磬）、馨。

　　土：塤、缶、甌。

　　革：鼓、齊鼓、擔鼓、羯鼓、都曇鼓、毛員鼓、答臘鼓、雞樓（或曰婁）鼓、正鼓、節鼓、揩鼓、連鼓、鼗鼓、桴鼓、腰鼓、齊鼓、擔鼓、侯提鼓、和鼓、摑鼓、次大鼓、次小鼓、次鐃鼓、次羽葆鼓、羽葆鼓、撫拍、雅。

　　絲：琴、瑟、箏（彈箏、搊箏）、琵琶（大琵琶、小琵琶、大五絃琵琶、小五絃琵琶、一絃琵琶）、胡琴、阮咸、箜篌（豎箜篌、鳳首箜篌、臥箜篌、小箜篌）。

　　木：柷、敔、舂牘、拍板、筑、桃皮、貝、葉（吹葉）。

　　匏：笙（大笙、小笙）、竽、方響。

　　竹：笛（長笛、短笛、橫笛、義觜笛、夾笛）、簫（大簫、小簫）、管、篪、七星、籥、篳篥（大觱篥、小觱篥、桃皮篳篥、雙篳篥）。

　　從以上所列樂器來看，有一些是胡器，但本土華樂器仍為唐代樂器的主體。器樂的增加、樂器表演技能的提高，使得唐代產生了許多著名的器樂演奏家。僅就宮廷而言，從前文唐代樂人考略來看，有擅琵琶者，如羅黑黑、賀懷智、段師、康崑崙、雷海清、曹保保、曹善才、曹剛、楊志之姑媽、曹供奉、王內人、米和、鄭慢兒、關小紅（按：楊貴妃亦精於此伎，唐·鄭處誨《明皇雜錄·逸文》：「貴妃每抱是琵琶奏於梨園，音韻淒清，飄如雲外。」[93]張祐〈玉環琵琶〉詩對之亦極為稱賞。）；有擅鼓（包括羯鼓）者，如呂元真、邠娘、冬兒、貞貞（或真真）、李琬、「太常工人」、王文舉、趙長史；有擅五絃者，如趙璧；有擅胡琴者，如鄭中丞；有擅箜篌者，如李憑、李供奉、石潨；有擅笛者，如胡鴈、「吹笛師」、李謩、許雲封；有擅笙者，如商訓、「吹笙內人」；有擅彈箏者，如李周、薛瓊瓊等。總計之宮廷中可以考證的演奏家約有34人之多，其中所擅長器樂的樂工比例大致如下：擅琵琶者13人，擅鼓者8人，擅五絃者1人，擅胡琴者1人，擅箜篌者3人，擅笛者4人，

93　唐·鄭處誨，《明皇雜錄》，北京：中華書局，1997，頁41。

擅笙者2人，擅箏者2人。由此看來，琵琶表演在唐代宮廷樂器表演中最受重視與歡迎，而著名的器樂表演家，則以華人為主體。

唐代樂器演奏方式有獨奏與合奏兩類。合奏，前文中述及諸樂部之眾多樂器時已多有說明。獨奏，則以琵琶、羯鼓、琴、笛等最受歡迎。據唐代史料所載，唐代著名的琵琶演奏家有很多，除了上述宮廷樂人外，民間亦有很多，如白居易〈琵琶引并序〉中所記活躍於京城長安青樓後作商人婦的琵琶女，元稹〈琵琶歌寄管兒兼誨鐵山〉中的李管兒等。據白居易〈代琵琶弟子謝女師曹供奉寄新調弄譜〉詩「一紙展看非舊譜，四絃翻出是新聲」來看[94]，唐代琵琶樂曲已經有曲譜，而彈奏者會對曲譜不斷翻新。唐代著名的樂曲，如〈霓裳羽衣〉、〈涼州〉、〈綠腰〉（或〈六么〉）、〈雨霖鈴〉、〈甘州〉等，均可以用琵琶單獨演奏（參見元稹〈琵琶歌寄管兒兼誨鐵山〉、元稹〈琵琶〉、王建〈宮詞一百首〉等）。唐代在琵琶彈奏方法上的一大創新，乃是將杆撥變為手彈。《通典・樂四・八音》「絲五」條曰：

> 舊彈琵琶，皆用木撥彈之，大唐貞觀中始有手彈之法，今所謂搊琵琶者是也。〈風俗通〉所謂以手琵琶之，知非用撥之義，豈上代固有搊之者？[95]

杜佑在此文後注之曰：「手彈法，近代已廢，自裴洛兒始之。」

裴洛兒，可能是胡裔，但其法乃在中華創之，而不是「胡技」的直接帶入。唐代琵琶除「搊彈」之外，亦保留了「撥」的方法，唐・段安節《樂府雜錄・琵琶》載賀懷智「其樂器（指琵琶）以石為槽，鶤雞筋作絃，用鐵撥彈之。」[96]在唐代諸多的琵琶名家中，曹綱以右手杆撥彈法著稱，而裴興奴則以左手「搊彈」聞名，唐・段安節《樂府雜錄・琵琶》：「曹綱善運撥，若風雨，而不事扣絃；興奴長於攏撚，不撥稍軟。時人謂：『曹綱有右手，興奴有左手』。」[97]

94 唐・白居易，顧學頡校點，《白居易集》，北京：中華書局，1979，冊2，頁721。

95 唐・杜佑，《通典》，北京：中華書局，2003，卷144，頁3679。

96 唐・段安節，《樂府雜錄》，《中國古典戲曲論著集成》（一），北京：中國戲劇出版社，1980，頁50。

97 唐・段安節，《樂府雜錄》，《中國古典戲曲論著集成》（一），北京：中國戲劇出版社，1980，頁51。

「運撥」者，杆撥也；「攏撚」者，搊彈也。

　　再者就是羯鼓。此為外來樂器，唐・南卓《羯鼓錄》載玄宗非常喜歡羯鼓，稱之為「八音之領袖，諸樂不可為比」、「其聲焦殺鳴烈，尤宜促曲急破，作戰杖連碎之聲，又宜高樓晚景，明月清風，破空透遠，特異眾樂」。[98]玄宗曾製羯鼓樂曲九十二首，汝南王璡亦是當行家，當時名臣宋璟對此伎亦非常精通。在唐代所留存的器樂曲中，羯鼓樂曲即有 132 首之多。

　　除了琵琶與羯鼓，琴與笛作為中國傳統的樂器，亦非常受歡迎，擅琴者非常多。在中國古代，彈琴已成為當時文人必備的文化修養之一，唐詩中描述當時社會上許多人擅此伎藝，除了士大夫，還有僧人、山人、處士等。除男子，女子——特別是官宦家中的女子亦將之作為一種重要的素質修養，現存唐代女子墓誌銘中，每見精於琴藝的記載。因此唐代產生了一些有關彈琴的理論著作，如隋末唐初趙耶利對當時指法譜字加以整理，輯錄了〈彈琴右手法〉與〈彈琴手勢圖〉；天寶中薛易簡著有〈琴訣〉七篇；晚唐曹柔更創造了減字譜。

　　笛與琴一樣，亦為中華古老的樂器，在唐代非常受歡迎。從現存唐詩來看，擅長或喜好吹笛者幾乎遍步大江南北，如李白〈金陵聽韓侍御吹笛〉、劉禹錫〈武昌老人說笛歌〉、楊巨源〈長城聞笛〉與張祜〈塞上聞笛〉等。不僅漢人習此伎者眾多，其他民族亦有熱衷此藝者，如李白的〈觀胡人吹笛〉等。在唐代宮廷中，李謩、許雲封因此伎而獨步於時，雲朝霞更因擅此藝而被追授為潤州司馬。

　　在唐代，用於獨奏的樂器相當多，除了上面所述及的琵琶、羯鼓、琴及笛之外，還有鼓、五絃、胡琴、箜篌、笙、箏、方響、簫、蘆管、觱篥、阮咸、瑟、笳、鳳管、甌與拍板等。

　　唐人在器樂演奏上有諸多創新，如犯聲法，宋・陳暘《樂書・俗部・犯調》：「樂府諸曲，自古不用犯聲。唐自則天末年〈劍器〉入〈渾脫〉，為犯聲之始。〈劍器〉宮調，〈渾脫〉商調，以臣犯君，故為犯聲。」又曰：「明皇時，

98　唐・南卓，《羯鼓錄》，《中華野史・唐朝卷》，濟南：泰山出版社，2000 年，頁598。

樂人孫處秀善吹笛，好作犯聲，時人以為新意而效之，因有犯調。」[99]所謂「犯聲」，約指演奏一曲中變換宮調，從而加強和豐富音樂效果。犯聲法除在器樂演奏中採用，歌唱中亦有所用，如元稹自云「能唱犯聲歌，偏精變籌義」（見元稹〈元和五年予官不了，罰俸西歸，三月六日至陝府，與吳十一兄端公、崔二十二院長，思愴曩遊，因投五十韻〉[100]）。

除了犯聲，還有移調。所謂移調，或稱轉調。其有兩層含義：一是將某樂曲以不同宮調調奏之，《樂府雜錄・琵琶》中有兩則記載：其一，宮廷琵琶名手康崑崙與莊嚴寺僧人段善本分別代表長安東市與西市進行比賽，康崑崙彈一曲新翻羽調〈綠腰〉，而段善本則將此曲移入楓香調演奏，「及下撥，聲如雷，其妙入神」，從而使康崑崙大為折服並拜之為師；其二，青州觱篥高手王麻奴向當時京城觱篥名家尉遲青挑戰，於高般涉調中吹一曲〈勒部羝曲〉，「曲終，汗洽其背。」而尉遲青則在平般涉調中吹之，從而使王麻奴自此不再以擅吹觱篥自居。「移調」之第二意，指將某樂曲以「移調」方式加減其聲，創作出新的樂曲。關於此技，唐・段安節《樂府雜錄・胡部》載康崑崙曾將正宮調〈涼州〉翻入到黃鍾宮創製成新調；唐・張固〈幽閒鼓吹〉載段和尚曾據〈梁州〉翻製〈西梁州〉，康崑崙再翻之而成新曲道調〈梁州〉。

「犯聲」和「移調」是中國古代極為普遍而又頗具特色的樂曲創作方式。無論是器樂曲還是歌曲，都經常採用。至今仍然是中國作曲家汲取民間音樂創作樂曲的主要方法之一，對之加以深入研究，有助於加深對中國音樂構成和音樂文化傳承規律的理解。

第二節　大曲

一、先唐大曲

「大曲」一詞，最早見於蔡邕〈女訓〉：「凡鼓小曲，五終則止，大曲三終則止。」此處「大曲」與「小曲」相對，指規模較大的琴曲，因體制較

99　宋・陳暘《樂書》（文淵閣四庫全書），卷164，冊211，頁755。

100　唐・元稹，冀勤點校，《元稹集》，北京：中華書局，2000，上冊，頁59。

小曲相對長，故表演的遍數較小曲要少。關於大曲的詳細記載，最早見於《宋書·樂志》，載有十五大曲，與但歌、相和歌、清商三調（平調、清調、瑟調）並列。

從《宋書·樂志》中所載十五大曲的體制來看，其在正曲之外，前有「豔」，後有「趨」或「亂」。學界通常認為，「豔」大約是一種「序曲」，「亂」則是結束部分的樂章。此外，宋郭茂倩《樂府詩集·相和歌辭十八·大曲十五曲》中引〈古今樂錄〉有云：「凡諸大曲竟，黃老彈獨出舞，無辭。」[101]可見大曲除了器樂、歌唱，當還有舞蹈。因此，大曲乃是綜合了歌、舞、器樂等多種表演方式、由若干樂章組成的大型樂曲。

關於大曲產生的時間，目前學術界大致持三種說法，如丘瓊蓀主漢說，逯欽立主晉宋說；王小盾主魏晉說。王小盾在〈隋唐五代燕樂雜言歌辭研究〉中認為大曲產生於曹魏，清商署的設立為之提供了必要的物質條件，十五大曲之表演則主要在西晉，到了劉宋中葉其中的一些樂曲已不再表演，並對此作有詳細論證，論證翔實，極具說服力。故本文採用其所持的大曲產生於魏晉一說。

大曲產生於曹魏時期，雖然沈約修撰《宋書》時，其所載之十五大曲有些已經不再表演，但「大曲」的形式則一直存在並有所發展。《宋書·鮮卑吐谷渾》載西晉時鮮卑族祖先若洛廆作〈阿乾〉歌，其子孫建立北魏時以此歌為〈輦後大曲〉，用於祭祀祖先。《魏書·吐谷渾》與《北史·吐谷渾》謂之〈輦後鼓吹大曲〉。《魏書·樂志》：「太宗初，又增修之，撰合大曲，更為鐘鼓之節。」[102]《宋書》、《魏書》與《北史》中關於北魏宮廷大曲的記載，均說明北朝時期大曲是宮廷重要的音樂品類之一。

王小盾指出：大曲產生的必要條件乃是曹魏時清商署的成立，因此，大曲的發源地和演出場所均在宮廷，民間則無表演大曲的種種條件。但這並不意味著大曲中沒有民間音樂成分，《宋書·樂志》所記十五大曲，既吸納了南方音樂，如楚歌中的「豔」、「亂」及對「清商三調」的某種吸收，同時

101　宋·郭茂倩，《樂府詩集》，北京：中華書局，1998，卷43，頁635。

102　北齊·魏收，《魏書》，北京：中華書局，1974，卷109，頁2828。

十五大曲的正曲曲辭大抵為「並漢世街陌謠謳」及「魏氏三祖」所製之辭，因此，大曲是南北音樂與雅俗音樂的充分交融的成果。

二、唐大曲

唐大曲是對魏晉大曲傳統的繼承和發揚光大。

大曲作為一種融合了歌、舞、器樂等多種表演方式的大型的音樂品類，在高度繁榮的唐代宮廷音樂文化中，得到了更加優越的生存條件和發展基礎。唐統一後，對南北音樂、中外音樂採取了百川歸海的政策，唐初祖孝孫奉命修雅樂時，面臨的是「陳、梁舊樂，雜用吳楚之音；周、齊舊樂，多涉胡戎之伎」，而其實行的方針則是「於是斟酌南北，考以古音，作為大唐雅樂」。（見《舊唐書・音樂一》[103]）雅樂如此，更毋論其他，故唐代音樂的一大特徵即雅俗融合。《舊唐書・音樂三》：

> 時太常舊相傳有宮、商、角、徵、羽　樂五調歌詞各一卷，或云貞觀中侍中楊恭仁妾趙方等所銓集，詞多鄭、衛，皆近代詞人雜詩，至縚又令太樂令孫玄成更加整比為七卷。又自開元已來，歌者雜用胡夷里巷之曲，其孫玄成所集者，工人多不能通，相傳謂為法曲。[104]

可見，唐代音樂完全打破了地域、民族、雅俗等多種局限，較之前代音樂更為豐富。而這，正是大曲的「傳統特色」。唐代宮廷完備的音樂機構、龐大的樂人隊伍和各種出色的專業人才、豐富的音樂種類，均為大曲的創製和表演提供了雄厚的基礎和實力。因此，大曲成為唐代宮廷中一項重要的音樂品類，乃水到渠成，大曲在唐代達一時之盛，絕不是偶然。

大曲在唐代宮廷的三大音樂機構中都有教授與表演。太樂署在太常寺中負責音樂的教授與表演，大曲乃是其主要的教授內容之一。《唐六典・太常寺》「協律郎」注所謂「大曲三十日成」。

除太樂署外，教坊中亦有大曲表演。《教坊記》所舉盛唐時教坊表演的曲目中，「大曲名」之下的曲目有 46 首。可見大曲已經成為唐代教坊表演重

103　後晉・劉昫，《舊唐書》，北京：中華書局，1997，卷 28，頁 1041。
104　同上註，卷 30，頁 1089。

要專案。

　　大曲亦在梨園中表演。梨園表演專案以法曲為主，亦包括歌舞、散樂，而大曲亦有所演，若〈霓裳羽衣曲〉（《教坊記》列之為大曲），即是梨園最出色的表演專案之一。

　　其實，大曲既作為一種綜合性的音樂伎樂表演項目，其在各音樂機構中演出，本是自然的。丘瓊蓀《燕樂探微・法曲》有云：「法曲之有異於其他樂曲者，主要在音樂，聲音雅淡，比之喧闐的龜茲樂迥不相同。大曲的含義很簡單，惟在遍數上分別，與音樂無關。故大曲中有法曲，有非法曲；而法曲中有大曲，有非大曲。」[105] 因此。唐代雅樂、清樂、燕樂、俗樂、法曲等均有「大曲」，實是自然之事。

　　唐代大曲曲目，《教坊記》列有 46 首：

　　1.〈踏金蓮〉，2.〈綠腰〉，3.〈涼州〉，4.〈薄媚〉，5.〈賀聖樂〉，6.〈伊州〉，7.〈甘州〉，8.〈泛龍舟〉，9.〈採桑〉，10.〈千秋樂〉，11.〈霓裳〉，12.〈後庭花〉，13.〈伴侶〉，14.〈雨霖鈴〉，15.〈柘枝〉，16.〈胡僧破〉，17.〈平翻〉，18.〈相馳逼〉，19.〈呂太后〉，20.〈突厥三臺〉，21.〈大寶〉，22.〈一斗鹽〉，23.〈羊頭神〉，24.〈大姊〉，25.〈舞一姊〉，26.〈急月記〉，27.〈斷弓絃〉，28.〈碧宵吟〉，29.〈穿心蠻〉，30.〈羅步底〉，31.〈回波樂〉，32.〈千春樂〉，33.〈龜茲樂〉，34.〈醉渾脫〉，35.〈映山雞〉，36.〈昊破〉，37.〈四會子〉，38.〈安公子〉，39.〈舞春風〉，40.〈迎春風〉，41.〈看江波〉，42.〈寒雁子〉，43.〈又中春〉，44.〈玩中秋〉，45.〈迎仙客〉，46.〈同心結〉。

　　由於《教坊記》所記載的僅為開元天寶時期教坊的發展狀況，故其所載 46 首大曲乃為盛唐時教坊所演，而這些又是崔令欽從熟悉教坊的武官中打聽得來，故其未必是盛唐教坊大曲的全部，更不是整個唐代大曲的全部。

　　今人根據大曲為歌、舞、器樂綜合的大型音樂樣式特徵，對唐代所存樂曲進行梳理，在《教坊記》46 首大曲基礎上對唐大曲作有補充，陰法魯〈唐宋大曲之來源及其組織〉、梅應運〈詞調與大曲〉兩文補 14 首：

105　丘瓊蓀，《燕樂探微》，上海：上海古籍出版社，1989，頁 100。

　　1.〈熙州〉，2.〈石州〉，3.〈渭州〉，4.〈水調〉，5.〈大和〉，6.〈陸州〉，7.〈破陣樂〉，8.〈慶善樂〉，9.〈上元舞〉，10.〈繼天誕聖樂〉，11.〈團亂旋〉，12.〈春鶯囀〉，13.〈蘇合香〉，14.〈南詔奉聖樂〉。

　　任半塘《《教坊記》箋訂》補13首，除〈春鶯囀〉與上重複，另有12首：

　　1.〈聖壽樂〉，2.〈五天〉，3.〈垂手羅〉，4.〈蘭陵王〉，5.〈半社渠〉，6.〈借席〉，7.〈烏夜啼〉，8.〈阿遼〉，9.〈黃獐〉，10.〈拂林〉，11.〈大渭州〉，12.〈達摩支〉。

　　王小盾《隋唐五代燕樂雜言歌辭研究》將唐大曲分為「宮廷燕樂大曲」、「教坊大曲」兩類，認為唐代大曲有121首，除《教坊記》46及上列諸曲外，增列58首：

　　1.〈清樂〉，2.〈禮畢〉，3.〈宴樂〉（十部伎之一），4.〈天竺伎〉，5.〈龜茲伎〉，6.〈疏勒伎〉，7.〈安國伎〉，8.〈康國伎〉，9.〈高昌伎〉，10.〈高麗伎〉，11.〈西涼伎〉，12.〈安樂〉，13.〈太平樂〉，14.〈破陣樂〉，15.〈大定樂〉，16.〈光聖樂〉，17.〈宴樂〉（坐部伎之一），18.〈長壽樂〉，19.〈天授樂〉，20.〈鳥歌萬歲樂〉，21.〈龍池樂〉，22.〈小破陣樂〉，23.〈寶應長寧樂〉，24.〈廣平太一樂〉，25.〈定難曲〉，26.〈中和樂〉，27.〈孫武聖順樂〉，28.〈雲韻法曲〉，29.〈萬年斯曲〉，30.〈播皇猷〉，31.〈驃國樂〉，32.〈想夫憐〉，33.〈蘇莫遮〉，34.〈聖明樂〉，35.〈穆護〉，36.〈氐州〉，37.〈輪臺〉，38.〈三臺鹽〉，39.〈劍器〉，40.〈拋毬樂〉，41.〈傾杯樂〉，42.〈夜半樂〉，43.〈赤白桃花〉，44.〈鬪百草〉，45.〈何滿子〉，46.〈放鷹樂〉，47.〈感皇恩〉，48.〈五常樂〉，49.〈柳花苑〉，50.〈喜春樂〉，51.〈安城樂〉，52.〈還城樂〉，53.〈秋風樂〉，54.〈賀殿〉，55.〈澀河鳥〉，56.〈里頭樂〉，57.〈武德樂〉，58.〈弄槍〉。

　　王小盾所補曲目，即史料所記為十部伎與二部伎的全部樂曲、地方供奉朝廷之曲、少數流傳海外具大曲特徵的唐曲。如此，唐大曲曲目有129首。

　　前文曾云，大曲與相和歌、清商三調之區別主要在結構上，大曲在正曲以外前有豔，後有趨與亂。唐大曲的結構則要複雜的多，唐人詩對此有所述

及，白居易〈霓裳羽衣歌和微之〉言及其結構有「散序」、「中序」、「破」。述之稍詳的乃宋・沈括《夢溪筆談・樂律一》：

> 元稹〈連昌宮詞〉中有「逡巡『大遍』〈涼州〉徹。」所謂「大遍」者，有序、引、歌、㿞、嶊、哨、催、攧、袞、破、行、中腔、踏歌之類，凡數十解，每解有數疊者。裁截用之，則謂之「摘遍」。今人大曲，皆是裁用，悉非「大遍」也。[106]

宋王灼《碧雞漫志・涼州曲》：

> 凡大曲有散序、靸、排遍、攧、正攧、入破、虛催、實催、袞、遍、歌拍、殺袞，始成一曲，謂大遍。而〈涼州〉排遍，予曾見一本，有二十四段。

> 凡大曲，就本宮調製引、序、慢、近、令，蓋度曲者常態。[107]

王國維《唐宋大曲考》有曰：「大曲之名，自沈括以至兩宋，皆以遍數多者為大曲，雖淵源不同，其義固未嘗有異也。」又曰：「沈氏所列各名，與現存大曲不合，其義多不可解。」王小盾在《隋唐五代燕樂雜言歌辭研究》中指出對於唐大曲結構記載所以出現差異，「實質上是由於從不同角度看待大曲的結構和形式的。例如日本資料較重管樂，宋大曲資料較重節奏樂，《樂府詩集》較重歌辭，白居易〈霓裳羽衣歌〉較重舞蹈」[108]、「但在實際上，每一種大曲都有其特殊結構。」[109] 由於現存史料的缺乏，我們無法對現存唐代大曲的結構作逐一深入的解說，只能對唐宋人關於唐大曲的某些術語進行局部性的分析與研究。

唐人謂大曲有「散序」、「中序」、「破」。「散序」，據白居易〈霓裳羽衣歌和微之〉自注，其為大曲的第一部分，主要是器樂的演奏，「凡法曲之初，眾樂不齊。唯金石絲竹次第發聲」，散序部分的音樂節拍自由，所

106　宋・沈括，《夢溪筆談》，《中華野史・宋朝卷》，濟南：泰山出版社，2000，卷5，頁516。

107　宋・王灼，《碧雞漫志》，《中國古典戲曲論著集成》（一），北京：中國戲劇出版社，1980，卷3，頁131。

108　王昆吾，《隋唐五代燕樂雜言歌辭研究》，北京：中華書局，1996，頁178。

109　同上註，頁176。

謂「散序六偏無拍，故不舞也」。[110]白居易〈王子晉廟〉：「鸞吟鳳唱聽無拍，多似〈霓裳〉散序聲。」[111]可見散序音樂十分舒緩，不配舞蹈。元稹〈琵琶歌寄管兒兼誨鐵山〉：「涼州大遍最豪嘈，六么散序多籠撚。」[112]白居易〈池上篇・序〉：「酒酣琴罷，又命樂童登中島亭，合奏〈霓裳〉散序，聲隨風飄，或凝或散，悠揚於竹煙波月之間者久之，曲未竟而樂天陶然，已醉睡於石上矣。」[113]這些都說明了大曲散序自由舒緩的獨特音樂韻致。

「中序」，據白居易〈霓裳羽衣歌和微之〉詩的內容來看，其是繼散序後的一個音樂樂段，具有節拍，白居易在「中序擘騞初入拍」詩句後注曰：「中序始有拍，亦名拍序。」[114]從白居易詩來看，在此樂段中不但有舞蹈亦有歌唱，是器樂與歌舞的聯合表演。

「破」，亦謂之入破，是大曲的第三個音樂段落。其特點是聲音繁複焦殺，唐・佚名《大唐傳載》：「天寶中，樂章名以邊地為名，若〈涼州〉、〈甘州〉、〈伊州〉之類是焉。其曲遍繁，聲名入破。」[115]宋・王讜《唐語林》：「天寶中，樂章多以邊地為名，若〈涼州〉、〈甘州〉、〈伊州〉之類是焉。其曲遍，繁聲為『破』。」[116]演奏「破」時，有多種樂器合奏，具有強烈的音響效果。宋・陳暘《樂書・雜樂・女樂下》：「至入破則羯鼓、襄鼓、大鼓與絲竹合作，句拍益急。」[117]「破」的音樂非常受時人喜愛，故時常將之單獨抽取出來表演，如唐皇甫松〈醉鄉日月・觥錄事〉有曰：「律錄事顧伶曰：『命曲破送之。』飲訖無墜酒。」[118]五代及宋，「破」成為風格相類樂曲的專名，如宋・馬令《南唐書》載南唐後主李煜妙於音律，將舊曲〈念家山〉演為〈念家山破〉，「其

110　唐・白居易，顧學頡校點，《白居易集》，北京：中華書局，1979，冊2，頁459。

111　同上註，頁633。

112　唐・元稹，冀勤點校，《元稹集》，北京：中華書局，2000，冊上，頁304。

113　唐・白居易，顧學頡校點，《白居易集》，北京：中華書局，1979，冊4，頁1450。

114　同上註，冊2，頁459。

115　唐・佚名，《大唐傳載》，《唐五代筆記小說大觀》，上海：上海古籍出版社，2000，頁889。

116　宋・王讜，《唐語林》，車吉心主編，《中華野史・唐朝卷》，濟南：泰山出版社，2000，卷5，頁410。

117　宋・陳暘，《樂書》（文淵閣四庫全書），卷185，冊211，頁831。

118　唐・皇甫松，《醉鄉日月》，王汝濤編校，《全唐小說》，濟南：山東文藝出版社，1993，頁2012。

聲焦殺」[119]；李煜的周昭惠后作〈邀醉舞〉與〈恨來遲〉之「新破」。「破」亦伴有歌舞，宋·陳暘《樂書·雜樂·女樂下》曰「大曲前緩迭不舞，到入破……舞者入場，投節制容」[120]，而唐詩中則有大量「入破」的歌辭，故在「破」的音樂段落中，亦是舞蹈、歌唱與器樂的聯合表演。

　　由於史料的缺乏，我們很難對唐代大曲的結構進行深入的研究。唯有〈霓裳羽衣曲〉的記載相對完善，從中可窺見唐大曲宏大的體制，白居易在〈早發赴洞庭舟中作〉中有曰：「出郭已行十五里，唯消一曲慢霓裳。」[121] 可見完整演奏之需要多長時間。從白居易〈霓裳羽衣歌和微之〉對中唐宮廷中表演的〈霓裳羽衣曲〉情況看，其體制非常壯觀，包括散序 6 遍、中序 18 遍、入破 12 遍。而中序與入破部分相對於散序部分要長得多，並伴有舞蹈與歌唱，因此中序與入破當由若干更小的樂段組成。

　　宋人有關唐大曲音樂術語的含義許多已難以確解，我們只能從宋代所存大曲作一些初步的推斷，如北宋末董穎〈薄媚·西子詞〉大曲一套，其歌辭標有排遍第八、排遍第九、第十攧、入破第一、第二虛催、第三袞遍、第四催折、第五袞遍、第六歇拍、第七煞袞等十個部分，史浩〈採蓮·壽鄉詞〉大曲一套，其歌辭包括延遍、攧遍、入破、袞遍、實催、袞、歇拍、煞袞八個部分。從這兩種大曲來看，排遍、攧、延遍、攧遍皆在「入破」之前，由於大曲散序只有器樂演奏，不配歌唱，因此當屬於「中序」部分，而〈碧雞漫志·涼州詞〉則將「靸」、「正攧」與「排遍」、「攧」列為「散序」之後、「入破」之前，因此，「靸」、「排遍」、「攧」、「正攧」、「延遍」、「攧遍」等，都應屬於大曲「中序」部分的音樂段落。同時由於「入破」乃為大曲的第三部分，其亦為一個較長的音樂段落，故亦當由許多小的音樂段落組成。董穎所作的〈薄媚·西子詞〉「入破」後有「虛催」、「袞遍」、「催折」、「歇拍」、「煞袞」，史浩〈採蓮·壽鄉詞〉則有「袞遍」、「實催」、「袞」、「歇拍」、「煞袞」，〈碧雞漫志·涼州詞〉則載有「虛催」、「實催」、「袞遍」、「歇拍」、「殺袞」。可見入破亦結構較長，包含了若干小的音樂段落，

119　宋·馬令，《南唐書》，上海：商務印書館，1934，卷 5。

120　宋·陳暘，《樂書》（文淵閣四庫全書），卷 185，冊 211，頁 831。

121　唐·白居易，顧學頡校點，《白居易集》，北京：中華書局，1979，冊 2，頁 537。

並相對靈活，樂章結構可有伸縮。

　　唐大曲的歌辭，通常是「選詩入樂」。《樂府詩集・近代曲辭》與《敦煌歌辭總編》錄有唐代大曲歌辭 10 首：〈水調〉、〈涼州〉、〈大和〉、〈伊州〉、〈陸州〉、〈何滿子〉、〈劍器〉、〈鬥百草〉、〈阿曹婆〉、〈蘇莫遮〉，多是選用唐文人詩歌。在一首大曲中，歌辭可以選擇不同作者的詩，如〈水調〉，「歌第一」為張子容詩、「歌第三」為韓翃詩；而「入破第二」為杜甫。這些歌辭之間，一般沒有內容意義上的連貫性，有些只在某種意境上相接近。歌辭的語文形式，既有齊言亦有雜言，齊言者有七首，雜言者有三首，雜言為〈鬥百草〉、〈阿曹婆〉與〈蘇莫遮〉。在同一大曲中，歌辭的形式並不要求同一，如〈水調〉之歌第一、第二、第三、第四皆為七言四句，歌第五卻是五言四句；〈涼州〉歌第一、歌第二為七言四句，歌第三為五言四句，排遍第一、第二則為七言四句。因此，大曲所配歌辭的方式是靈活的，歌辭的內容與形式並不是大曲的主體所在，音樂乃是大曲的主體。

　　唐大曲對後世產生了重要影響。在宋代，唐代大曲仍然被樂人們表演，宋蔡居厚《蔡寬夫詩話》：「近時樂家，多為新聲，以音譜轉移，類以新奇相勝，故古曲多不存。頃見一教坊老工，言唯大曲不敢增損，往往尤是唐本。」[122] 而宋代宮廷教坊、雲韶院、鈞容直等，均有大曲表演。宋周密《齊東野語・混成集》云其時宮中修訂樂曲集《混成集》，「只大曲一類凡數百解。」[123] 可見唐大曲在宋代仍然具有相當大的影響。

第三節　戲弄

　　所謂「戲弄」，指以裝扮之歌舞或代言形式，具某種情節、故事意味之表演，是為唐代音樂伎藝之一種。任半塘先生在其建立的「唐代音樂文藝」這一學術工程中，將唐代的音樂文藝分為八類：聲詩、長短句、大曲、變文、戲弄、酒令著詞、雅樂歌辭、琴曲歌辭。其《唐戲弄》，將唐代戲弄分為歌

122　宋・胡仔，《苕溪漁隱叢話》，北京：人民文學出版社，1962，頁 169。

123　宋・周密，《齊東野語》，《宋元筆記小說大觀》冊 5，上海：上海古籍出版社，2001，卷 10，頁 5556。

舞戲、科白戲與全能戲三類，所述甚詳。本文依其分類，著重描述曾在宮廷中有過表演記載的戲弄。

一、歌舞戲

歌舞戲之稱名，始見於《通典・樂六・散樂》，有曰：「歌舞戲，有《大面》、《撥頭》、《踏搖娘》、《窟儡子》等戲。玄宗以其非正聲，置教坊於禁中以處之。」[124]《舊唐書・音樂二》所述略同。

（一）《大面》

唐代與《大面》相關的記載約有以下數則：

1. 唐・崔令欽《教坊記》：《大面》——出北齊。蘭陵王長恭，性膽勇而貌若婦人，自嫌不足以威敵，乃刻木為假面，臨陣著之。因為此戲。亦入歌曲。[125]

2. 《通典・樂六・散樂》：《大面》出於北齊。蘭陵王長恭才武而貌美，常著假面以對敵。嘗擊周師金墉城下，勇冠三軍，齊人壯之，為此舞以效其指麾擊刺之容，謂之《蘭陵王入陣曲》。[126]

3. 唐・段安節《樂府雜錄・鼓架部》：《代面》——始自北齊神武弟，有膽勇，善鬪戰，以其顏貌無威，每入陣即著面具，後乃百戰百勝。戲者衣紫，腰金，執鞭也。（案：《御覽》五百六十九引《樂府雜錄》云：「大面出於北齊。齊蘭陵王長恭，才武而貌美，常著假面以對敵。嘗擊周師金墉下，勇冠三軍。齊人壯之，為此聲以效其指撝擊刺之容，俗謂之《蘭陵王入陣曲》。」）[127]

4. 《舊唐書・音樂二》：《大面》出於北齊。北齊蘭陵王長恭，才武而面美，常著假面以對敵。嘗擊周師金墉下，勇冠三軍。齊人壯之，為此舞以效

124　唐・杜佑，《通典》，北京：中華書局，2003，卷 146，頁 3717。

125　唐・崔令欽，《教坊記》，《中國古典戲曲論著集成》（一），北京：中國戲劇出版社，1980，頁 17。

126　唐・杜佑，《通典》，北京：中華書局，2003，卷 146，頁 3729。

127　唐・段安節，《樂府雜錄》，《中國古典戲曲論著集成》（一），北京：中國戲劇出版社，1980，頁 44–45。

其指麾擊刺之容，謂之《蘭陵王入陣曲》。[128]

上述記載內容大致相似。從中可見，《大面》亦稱為《代面》，其產生的時間為北齊，源於蘭陵王長恭戴假面以作戰，在對北周的金墉城戰役中獲勝，齊人因作舞模仿其擊敵之狀，舞曲被稱為《蘭陵王入陣曲》。

因此，《大面》之戲具有三個特徵：第一，載面具；第二有扮演，即模仿蘭陵王擊敵之狀；第三，有舞蹈，其舞曲為《蘭陵王入陣曲》。演員扮演時，「衣紫、腰金、執鞭」。

武則天時，宮廷中有《蘭陵王》戲弄，鄭萬鈞〈代國長主公主碑〉：

> （武后設宴）聖上（玄宗）年六歲，為楚王，舞〈長命〉，□□□，年十二為皇孫，作〈安公子〉，岐王年五歲，為衛王，弄《蘭陵王》……公主年四歲，與壽昌公主對舞〈西涼〉。[129]

由此可見，《蘭陵王》在唐初時已傳入宮廷，並且為帝王們所喜愛。五歲的岐王表演《蘭陵王》，當然談不上什麼藝術水準，但說明此戲之普及。

從《教坊記》中有《大面》的記載看，此戲至遲在盛唐時已成為教坊中的一個專門節目，從《樂府雜錄》亦述及《大面》，可見終唐一代宮廷中都有此戲的表演，成為一個傳統性的保留節目。至於其內容是否僅是《蘭陵王》，史無確載，看來戲者有「假面」不會變，內容則可能有拓展。

（二）《撥頭》

唐代相關記載大約如下：

1.《通典・樂六・散樂》：《撥頭》出西域。胡人為猛獸所噬，其子求獸殺之，為此舞以象也。[130]

2. 唐・慧琳《一切經音義》卷41：此國渾脫、大面、撥頭之類也。或作獸面，或象鬼神，假作種種面具形狀。或以泥水沾灑行人，或持罥索、搭鉤，

128　後晉・劉昫，《舊唐書》，北京：中華書局，1997，卷29，頁1074。

129　清・董誥等，《全唐文》，上海：上海古籍出版社，1995，卷279，頁1249。

130　唐・杜佑，《通典》，北京：中華書局，2003，卷146，頁3729。

捉人為戲。（《大正藏》54：576，《中華藏》58：210），轉引自《漢文佛經中的音樂史料》[131]）

3. 唐·段安節《樂府雜錄·鼓架部》：《撥頭》——昔有人父為虎所傷，遂上山尋其父屍。山有八折，故曲八疊。戲者被髮，素衣，面作啼，蓋遭喪之狀也。[132]

4. 《舊唐書·音樂二》：《拔頭》出西域。胡人為猛獸所噬，其子求獸殺之，為此舞以像之。[133]

諸記載大致相同，《撥頭》亦稱為《撥頭》，源於西域，是描寫子報父仇與猛獸相鬥的故事。《教坊記》未載此戲，《樂府雜錄》載之，故此戲傳入宮廷當在盛唐以後。從這些記載來看，在中晚唐時宮廷機構中有此戲的表演，「戲者被髮，素衣，面作啼，蓋遭喪之狀也」，從「戲有八折，故曲八疊」來看，是為以舞為主之戲弄，惜不知有曲辭否。

《撥頭》在民間亦為人們所喜愛，張祜〈容兒撥頭〉：「爭走金車叱鞅牛，笑聲唯是說千秋。兩邊角子羊門裏，猶學容兒弄《撥頭》。」[134]

（三）《踏搖娘》

唐代的相關記載約為以下數則：

1. 唐·劉餗《隋唐嘉話·補遺》：隋末有河間人，醜鼻使酒，自號郎中，每醉必毆擊其妻。妻美而善歌，每為悲怨之聲，輒搖頓其身。好事者乃為假面以寫其狀，呼為《踏搖娘》，今謂之《談容娘》。[135]

2. 唐·崔令欽《教坊記》：踏謠娘——北齊有人姓蘇，鮑鼻，實不仕，而自號為郎中，嗜飲酗酒，每醉輒毆其妻。妻銜悲，訴於鄰里。時人弄之。丈夫著婦人衣，徐行入場。行歌，每一疊，傍人齊聲和之云：「踏謠和來，

131　轉自《漢文佛經中的音樂史料》，成都：巴蜀書社，2002，頁203。

132　唐·段安節，《樂府雜錄》，《中國古典戲曲論著集成》（一），北京：中國戲劇出版社，1980，頁45。

133　後晉·劉昫，《舊唐書》，北京：中華書局，1997，卷29，頁1074。

134　唐·張祜，嚴壽澂校編，《張祜詩集》，南昌：江西人民出版社，1983，卷4，頁73。

135　唐·劉餗，《隋唐嘉話》，北京：中華書局，1997，頁57。

踏謠娘苦和來！」以其且步且歌，故謂之「踏謠」；以其稱冤，故言苦。及其夫至，且作毆鬭之狀，以為笑樂。今則婦人為之，遂不呼郎中，但云「阿叔子」。調弄又加典庫，全失舊旨。或呼為「談容娘」，又非。[136]

3.《通典・樂六・散樂》：《踏搖娘》生於隋末。河內有人醜貌而好酒，常自號郎中，醉歸必毆其妻。妻美色善自歌，乃歌為怨苦之詞。河朔演其曲而被之管絃，因寫其妻之容。妻悲訴，每搖其身，故號「踏搖」云。近代優人頗改其制度，非舊旨也。[137]

4.唐・韋絢《劉賓客嘉話錄》：隋末有河間人，齄鼻酗酒，自號郎中。每醉必毆擊其妻。妻美而善歌，每為悲怨之聲，輒搖頓其身。好事者乃為假面以寫其狀，呼為「踏搖娘」，今謂之「談娘」。[138]

5.唐・段安節《樂府雜錄・鼓架部》：即有《踏搖娘》。案：《御覽》五百七十三引云：踏搖娘者，生於隋末，夫河內人，醜兒而好酒，常自號「郎中」，醉歸必毆其妻。妻色美，善歌，乃自歌為怨苦之詞。河朔演其曲而被之管絃，因寫其夫妻之容。妻悲訴，每搖其身，故號「踏搖娘」。近代優人頗改其制度，非舊制也。（疑此有脫簡）[139]

6.《舊唐書・音樂二》：《踏搖娘》，生於隋末。隋末河內有人貌惡而嗜酒，常自號郎中，醉歸必毆其妻。其妻美色善歌，為怨苦之辭。河朔演其曲而被之絃管，因寫其妻之容。妻悲訴，每搖頓其身，故號「踏搖娘」。近代優人頗改其制度，非舊旨也。[140]

從所引資料看，《踏搖娘》一作《踏謠娘》，其產生有「北齊說」與「隋末說」，而唐人多持「隋末說」，《教坊記》所云「北齊說」可能有誤。

《踏搖娘》從隋末至唐發生了一些變化，如上文《通典・樂六・散樂》

136　唐・崔令欽，《教坊記》，《中國古典戲曲論著集成》（一），北京：中國戲劇出版社，1980，頁18。

137　唐・杜佑，《通典》，北京：中華書局，2003，卷146，頁3729–3730。

138　唐・韋絢，《劉賓客嘉話錄》，《唐五代筆記小說大觀》，上海：上海古籍出版社，2000年，頁812。

139　唐・段安節，《樂府雜錄》，《中國古典戲曲論著集成》（一），北京：中國戲劇出版社，1980，頁45。

140　後晉・劉昫，《舊唐書》，北京：中華書局，1997，卷29，頁1074。

所言的「近代優人頗改其制度，非舊旨也。」如原來戲中男女角色都由男子
扮演，唐代則全部由女子扮演，如《教坊記》所言的「今則婦人為之，遂不
呼郎中，但云『阿叔子』。」並且其內容亦有變化，「調弄又加典庫，全失
舊旨。」

《隋唐嘉話》、《劉賓客嘉話錄》認為《踏搖娘》即《談容娘》。不知
何據，或二者音相近。關於《談容娘》，唐代所存史料中大致有兩則與之相關，
其一是《舊唐書·儒學下·郭山惲》：

> 景龍中，累遷國子司業。時中宗數引近臣及修文學士，與之宴集，嘗
> 令各效伎藝，以為笑樂。工部尚書張錫為談容娘舞。[141]

其二是常非月的〈詠談容娘〉：

> 舉手整花鈿，翻身舞錦筵。馬圍行處匝，人壓（一作簇）看場圓。
> 歌要（一作索）齊聲和，情教細語傳。不知心大小，容得許多憐。[142]

由此兩則資料，尚看不出其與《踏搖娘》有何關聯。

（四）《窟儡子》

唐有關資料如下：

1. 《通典·樂六·散樂》：《窟儡子》，亦曰《魁儡子》。作偶人以戲，
善歌舞。本喪家樂也，漢末始用之於嘉會。北齊後主高緯尤所好。高麗之國
亦有之。今閭市盛行焉。[143]

2. 唐·段安節《樂府雜錄·傀儡子》：自昔傳云：「起於漢祖，在平城，
為冒頓所圍，其城一面即冒頓妻閼氏，兵強於三面。壘中絕食。陳平訪知閼
氏妒忌，即造木偶人，運機關，舞於陣間。閼氏望見，謂是生人，慮下其城，
冒頓必納妓女，遂退軍。史家但云陳平以祕計免，蓋鄙其策下爾。」後樂家
翻為戲。其引歌舞有郭郎者，髮正禿，善優笑，閭里呼為郭郎，凡戲場必在

141 後晉·劉昫，《舊唐書》，北京：中華書局，1997，卷 189 下，頁 4970。

142 清·彭定求，《全唐詩》，北京：中華書局，1999，卷 203，頁 2128。

143 唐·杜佑，《通典》，北京：中華書局，2003，卷 146，頁 3730。

俳兒之首也。[144]

3.《舊唐書‧音樂二》:《窟儡子》,亦曰《魁儡子》,作偶人以戲。善歌舞,本喪家樂也。漢末始用之於嘉會。北齊後主高緯尤所好。高麗國亦有之。[145]

從上引文看,《通典》與《舊唐書》所曰者,指以木偶為戲、作歌舞表演者,而《樂府雜錄》云乃陳平造木偶以助漢高祖突圍的故事翻成的歌舞戲,所述乃小說家言,殊不足信。

《通典》的修撰起止時間為代宗大曆年間至德宗貞元十七年,故其所述最遲不晚於德宗貞元年間,所云當為初盛唐時狀況,而段安節主要生活在晚唐,《樂府雜錄》所載以中晚唐宮廷音樂活動為主,由之或可窺唐代木偶戲發展之一斑。

唐代木偶戲頗為流行。在宮廷,相傳李隆基被李輔國遷於西宮時曾作有〈傀儡吟〉詩:「刻木牽絲作老翁,雞皮鶴髮與真同。須臾弄罷寂無事,還似人生一夢中。」[146] 不管此詩是否為李隆基作,其說明木偶戲已為帝王所熟悉大概是事實。而在鄉村中,唐羅隱《讒書‧木偶人》有云:「嘗過留,留即張良所封也。平與良皆位至丞相,是宜俱以所習漬於風俗。良以絕粒不反,今留無復絕粒者,而平之木偶往往有之。」[147] 在城市中,唐‧韋絢《劉賓客嘉話錄》載杜佑願望是「入市看盤鈴傀儡足矣」[148],是《通典‧樂六‧散樂》所謂的「今閭市盛行焉」。[149] 木偶戲不僅演於公共場所,士夫私宅亦設木偶戲以娛樂,五代‧孫光憲《北夢瑣言‧崔侍中省刑獄》:「(唐崔侍中安潛)……頻於宅使堂前弄傀儡子,軍人百姓穿宅觀看,一無禁止。」[150]

144　唐‧段安節,《樂府雜錄》,《中國古典戲曲論著集成》(一),北京:中國戲劇出版社,1980,頁 62。

145　後晉‧劉昫,《舊唐書》,北京:中華書局,1997,卷 29,頁 1074。

146　清‧彭定求,《全唐詩》,北京:中華書局,1999,卷 3,頁 41–42。

147　唐‧羅隱,《讒書》,車吉心主編,《中華野史‧唐朝卷》,濟南:泰山出版社,2000,卷 4,頁 1017。

148　唐‧韋絢,《劉賓客嘉話錄》,《唐五代筆記小說大觀》,上海:上海古籍出版社,2000,頁 797。

149　唐‧杜佑,《通典》,北京:中華書局,2003,卷 146,頁 3730。

150　宋‧孫光憲,《北夢瑣言》,北京:中華書局,2002,卷 3,頁 57。

唐代木偶戲的表演，不僅用於嘉會，亦用於喪禮，宋・王讜《唐語林》：

> 大曆中，太原節度辛雲京葬日，諸道節度使使人修祭。范陽盤最為高
> 大，刻木為尉遲鄂公與突厥鬪將之戲，機關動作，不異於生。祭訖，
> 靈車欲過，使者請曰：「對數未盡。」又停車，設項羽與漢祖會鴻門
> 之象，良久乃畢。繚経者皆手擘布幕，輟哭觀戲。事皆，孝子傳語與
> 使人：「祭盤大好，賞馬兩匹。」[151]

唐代的歌舞戲除了上述以外，在唐・段安節《樂府雜錄・鼓架部》中還
載有《蘇中郎》：「後周士人蘇葩，嗜酒落魄，自號『中郎』，每有歌場，
輒入獨舞。今為戲者，著緋，戴帽，面正赤，蓋狀其醉也。」[152]從唐・崔令欽
《教坊記》中未載此戲來看，此戲可能在中唐以後才進入宮廷。

二、其他戲弄

唐代宮中戲弄除上述《大面》、《撥頭》、《踏搖娘》、《窟儡子》、《蘇
中郎》等歌舞戲以外，還有其他一些——

（一）「合生」

有關記載，見於《新唐書・武平一》[153]及唐武平一〈諫大饗用倡優媟狎
書〉[154]等。其中尤以《新唐書》記述最為詳盡：

> 後宴兩儀殿，帝命后兄光祿少卿嬰監酒，嬰滑稽敏給，詔學士嘲之，
> 嬰能抗數人。酒酣，胡人襪子、何懿等唱「合生」，歌言淺穢，因倨肆，
> 欲奪司農少卿宋廷瑜賜魚。平一上書諫曰：「樂，天之和，禮，地之
> 序；禮配地，樂應天。故音動於心，聲形于物，因心哀樂，感物應變。
> 樂正則風化正，樂邪則政教邪，先王所以達廢興也。伏見胡樂施於聲
> 律，本備四夷之數，比來日益流宕，異曲新聲，哀思淫溺。始自王公，

151　宋・王讜，《唐語林》，車吉心主編，《中華野史・唐朝卷》，濟南：泰山出版社，
　　2000，卷8，頁435。

152　唐・段安節，《樂府雜錄》，《中國古典戲曲論著集成》（一），北京：中國戲劇出版社，
　　1980，頁45。

153　宋・歐陽修、宋祁等，《新唐書》，北京：中華書局，1986，卷119，頁1295。

154　清・董誥等，《全唐文》，上海：上海古籍出版社，1995，卷268，頁1203。

稍及閭巷，妖伎胡人、街童市子，或言妃主情貌，或列王公名質，詠
歌蹈舞，號曰『合生』。」

　　任半塘先生的《唐戲弄》對「合生」有詳盡考述，斷之曰：「合生之為伎，
乃由兩人合演，一生一旦，一扮王公，一扮妃主，有悲歡離合之情節，以歌
舞科白為表現，實為歌舞戲也。」[155] 還可說明的是，「合生」可能對當時的「參
軍」、「講唱」的表演方式皆有汲取，頗值得進一步研究，而胡伎演之，所言、
所歌，必漢語，所謂「歌言淺穢」而「妖伎胡人、街童市子」喜弄之，可見
其為一種大眾化的戲弄，其內容「或言妃主情貌，或列王公名質」，尤見其趣。
至五代，「合生」仍頗受歡迎，內容則廣泛得多，宋・張齊賢《洛陽縉紳舊
聞記・少師伴狂楊公凝式》：「有談歌婦人楊苧羅，善合生雜嘲，辨慧有才思，
當時罕與比者。」[156] 有對白有歌唱，然無舞，可見藝術樣式的變化是不斷的，
也未必越來越「發展」或「豐富」。

　　（二）《義陽主》

　　其史料載於唐・李肇《唐國史補》[157]、《舊唐書・王武俊附子士平》[158]、
《新唐書・諸帝公主・魏國憲穆公主》[159] 等。將這三則史料進行對照，發現其
中有相異之處，《唐國史補》與《新唐書》所載內容大致相似，而《舊唐書》
則與前兩者不同，將德宗寫為憲宗，蔡南史寫作蔡南，故誤。現將《新唐書》
與《唐國史補》之內容摘錄如下。《新唐書・諸帝公主・魏國憲穆公主》：

　　魏國憲穆公主，始封義陽，下嫁王士平。主恣橫不法，帝幽之禁中，
　　錮士平于第。久之，拜安州刺史，坐交中人，貶賀州司戶參軍。門下
　　客蔡南史、獨孤申叔為主作〈團雪〉、〈散雪〉辭狀離曠意。帝聞，怒，
　　捕南史等逐之，幾廢進士科。薨，追封及諡。

155　任半塘，《唐戲弄》，上海：上海古籍出版社，1984，頁 271。
156　宋・張齊賢，《洛陽縉紳舊聞記》，車吉心主編，《中華野史・宋朝卷》，上海：上海
　　古籍出版社，2000，頁 78。
157　唐・李肇，《唐國史補》，《唐五代筆記小說大觀》，上海：上海古籍出版社，1979，
　　頁 194。
158　後晉・劉昫，《舊唐書》，北京：中華書局，1997，卷 142，頁 2878。
159　宋・歐陽修、宋祁等，《新唐書》，北京：中華書局，1986，卷 83，頁 3664。

唐‧李肇《唐國史補》：

> 貞元十二年，附馬王士平與義陽公主反目，蔡南史、獨孤申叔播為樂
> 曲，號〈義陽子〉，有〈團雪〉、〈散雪〉之歌。德宗聞之，怒，欲
> 廢科舉。後但流斥南史、申叔而止。

從上面所引史料來看，此有著一定的情節，即敘述義陽公主與附馬王士平之間的婚姻離合之事，並且還有兩首歌曲組成，故其應為歌舞戲。從德宗知曉此事來看，此原本在宮外流傳後來傳入到宮廷。

（三）《弄參軍》，亦稱為參軍戲。

從唐‧段安節的《樂府雜錄‧俳優》記載來看，唐人對於其產生已存在著兩種看法，一種認為源自於東漢，「始自後漢館陶令石耽。躭有贓犯，和帝惜其才，免罪。每宴樂，即令衣白夾衫，命優伶戲弄辱之，經年乃放。後為『參軍』。」一種是認為產生於唐代，如段安節在《樂府雜錄‧俳優》否認了第一種說法，並對第二種說法加以了敘述曰：

> 開元中，黃幡綽、張野狐弄參軍……開元中有李仙鶴善此戲，明皇特授韶州同正參軍，以食其祿，是以陸鴻漸撰詞云「韶州參軍」，蓋由此也。武宗朝有曹叔度、劉泉水。咸通以來，即有范傳康、上官唐卿、呂敬遷等三人。[160]

關於這兩種觀點，任半塘先生在《唐戲弄》中進行了辨析，即指出「『參軍戲』之名始於唐，漢魏間本不以之名戲。」[161] 其論述是正確的。

對於唐代「參軍戲」之名起於何時，從《樂府雜錄‧俳優》的內容來看，段安節認為「參軍戲」稱名與兩件事有關：一、與李仙鶴善此戲而被明皇授「韶州同正參軍」；二、與陸鴻漸撰詞云「韶州參軍」有關。前者時間為開元中，但是其並不是此戲名定名的時間，直到陸鴻漸為之撰詞才產生此戲之名。故弄明白陸鴻漸創作此戲的時間才能夠弄清此戲稱名的產生時間。而這得要從

160　唐‧段安節，《樂府雜錄》，《中國古典戲曲論著集成》（一），北京：中國戲劇出版社，1980，頁49。

161　任半塘，《唐戲弄》，上海：上海古籍出版社，1984，頁336。

陸鴻漸的大致生平中進行推斷。

　　關於陸鴻漸的生平，現存史料約有兩則，陸羽〈陸文學自傳〉[162] 和唐・趙璘《因話錄・商部下》。[163] 從這兩則史料來看，他原是孤兒，因僧人的收養而生在寺廟中，為人口吃但有才氣，唐・趙璘《因話錄・商部下》曰其「及長，聰俊多能，學贍辭逸，詼諧縱辯，蓋東方曼倩之儔。」他因故兩次離開過寺廟，可能是出於謀生或其他原因而加入到伶人隊伍中，參與創作與表演，〈陸文學自傳〉載其「卷衣詣伶黨，著〈謔談〉三篇，以身為伶正，弄木人假吏藏珠之戲」、「天寶中，郢人酺於滄浪，邑吏召子為伶正之師」。此後便沒有關於他與伶人接觸的記載。故其撰詞時間應為開元中至天寶中。

　　從唐・韋絢《劉賓客嘉話錄》中「楊國忠嘗會諸親，時知吏部銓事，且欲大噱以娛之。已設席，呼選人名引入於中庭，不問資序，短小者道州參軍，髯者湖州文學，簾中大笑」[164] 來看，此處的「參軍」非指官職，而是具有調侃意味，可能與當時「參軍戲」的流行有關，而楊國忠擔任吏部銓事是在天寶十一載李林甫死後，可見參軍戲在天寶十一載已經流行。從《樂府雜錄・俳優》所載情況來看，此戲在唐代宮廷一直有表演。參軍戲的演員從性別來看，有男有女，如阿布思的妻子、黃幡綽、張野狐、李仙鶴、曹叔度、劉泉水、范傳康、上官唐卿、呂敬遷等都曾扮演過參軍。從李商隱〈驕兒詩〉中「忽復學參軍，按聲喚蒼鶻」[165] 來看，此時參軍戲的腳色已有兩名，一為參軍，一為蒼鶻。再得唐・趙璘《因話錄・宮部》曰：「肅宗宴于宮中，女優有弄假官戲，其綠衣秉簡者，謂之參軍樁。天寶末，蕃將阿布思伏法，其妻配掖庭，善為優，因使隸樂工。是日遂為假官之長。」[166] 由此來看，表演參軍的演員著裝亦非常固定。

162　清・董誥等，《全唐文》，上海：上海古籍出版社，1995，卷433，頁1957。

163　唐・趙璘，《因話錄》，《唐五代筆記小說大觀》，上海：上海古籍出版社，2000，卷3，頁849–850。

164　唐・韋絢，《劉賓客嘉話錄》，《唐五代筆記小說大觀》，上海：上海古籍出版社，2000，頁805。

165　劉學鍇、余恕誠，《李商隱詩歌集解》，北京：中華書局，1998，冊2，頁864。

166　唐・趙璘《因話錄》，《唐五代筆記小說大觀》，上海：上海古籍出版社，2000，卷1，頁835。

　　唐代的參軍戲除了在宮廷中有表演，在民間亦有之。薛能〈吳姬十首〉中的第八首曰：「樓臺重疊滿天雲，殷殷鳴鼉世上聞。此日楊花初似雪，女兒絃管弄參軍。」[167]唐・范攄《雲谿友議・豔陽詞》曰：「乃有俳優周季南、季崇及妻劉采春，自淮甸而來，善弄陸參軍，歌聲徹雲。」[168]由此可見，中唐後還出現陸參軍。從這些民間表演來看，其還配以器樂與歌唱。

　　（四）弄假官戲

　　此戲即由演員扮演成官員進行戲樂。從唐人關於參軍戲稱名來源的來看，參軍戲源於唐以前的假官之戲，而名稱則產生在唐代。故假官之戲早已有之。在後漢時已經出現了記載。三國時蜀國宮廷中亦有之，《三國志・蜀書・許慈》：

　　　　先主定蜀，承喪亂歷紀，學業衰廢，乃鳩合典籍，沙汰眾學，（許）慈、潛並為學士，與孟光、來敏等典掌舊文。值庶事草創，動多疑議，慈、潛更相克伐，謗讟忿爭，形於聲色；書籍有無，不相通借，時尋楚撻，以相震撼。其矜己妬彼，乃至於此。先主愍其若斯，群僚大會，使倡家假為二子之容，傚其訟閱之狀，酒酣樂作，以為嬉戲，初以辭義相難，終以刀杖相屈，用感切之。潛先沒，慈後主世稍遷至大長秋，卒。[169]

　　再如《太平御覽・優倡門》引《趙書》來看，此戲在十六國中的後趙亦有表演：

　　　　石勒參軍周延，為館陶令，斷官絹數百疋，下獄，以八議宥之。後每大會，使俳優，著介幘，黃絹單衣。優問：「汝為何官，在我輩中？」曰：「我本為館陶令，」斗數單衣，曰：「正坐取是，故入汝輩中。」以為笑。[170]

　　唐・趙璘《因話錄・宮部》曰：「肅宗宴於宮中，女優有弄假官戲，其

167　清・彭定求，《全唐詩》，北京：中華書局，1999，卷561，頁6576。
168　唐・范攄，《雲谿友議》，《唐五代筆記小說大觀》，上海：上海古籍出版社，2000，卷下，頁1308。
169　晉・陳壽，《三國志》，北京：中華書局，1985，卷42，頁1023。
170　宋・李昉等，《太平御覽》，北京：中華書局，1985，卷569，頁2572。

綠衣秉簡者，謂之參軍椿。天寶末，蕃將阿布思伏法，其妻配掖庭，善為優，因使隸樂工。是日遂為假官之長。」[171] 從此文來看，唐代假官戲腳色頗多，而參軍只是其中之一，且為眾假官之長。

唐代的假官之戲在宮廷與民間都非常盛行，宮廷如宋・錢易《南部新書・丁》曰：「省中司門、都官、屯田、虞部、主客，皆閑簡無事。時諺曰：『司門水部，入省不數。』又角觗之戲，有假作吏部令史及虞部令史相見，忽然俱倒，悶絕良久，云冷熱相激。」[172] 民間如陸羽〈陸文學自傳〉載陸鴻漸曾表演過弄假官戲，「卷衣詣伶黨，著〈謔談〉三篇，以身為伶正，弄木人假吏藏珠之戲。」[173]

（五）弄假婦人

男子扮演女子之戲。此可能與女性不參與戲弄表演之習俗有關。直至周隋時，還沒有女性參與戲弄表演的記載，凡是女性角色都由男子化裝扮演，如《隋書・柳彧》中載柳彧上書隋文帝曰：「人戴獸面，男為女服，倡優雜技，詭狀異形。」[174]

女優的出現，據現存史料所載應為唐代。《舊唐書・孫伏伽》：「近者，太常官司於人間借婦女裙五百餘具，以充散妓之服，云擬五月五日於玄武門遊戲。」[175] 從「散妓」一詞可見，在初唐時已有女妓參與散樂表演。而從《舊唐書・高宗上》「（龍朔元年五月丙申）是日，皇后請禁天下婦人為俳優之戲，詔從之」[176] 來看，在中宗時女性參與扮演已不是個別現象，再從玄宗頒布〈禁斷女樂勅〉[177] 來看，女性已經廣泛地參與到戲弄的扮演。

從現存史料來看，扮演女子之戲最早出現在三國時的魏國，《三國志・魏書・齊王芳》：「（曹芳）又於廣望觀上，使（郭）懷、（袁）信等於觀

171 唐・趙璘《因話錄》，《唐五代筆記小說大觀》，上海：上海古籍出版社，2000，卷1，頁835。
172 宋・錢易，《南部新書》，北京：中華書局，2002，頁45。
173 清・董誥等，《全唐文》，上海：上海古籍出版社，1995，卷433，頁1957。
174 唐・魏徵，《隋書》，北京：中華書局，1973，卷62，頁1483。
175 後晉・劉昫，《舊唐書》，北京：中華書局，1997，卷75，頁2635。
176 後晉・劉昫，《舊唐書》，北京：中華書局，1997，卷4，頁82。
177 清・董誥等，《全唐文》，上海：上海古籍出版社，1995，卷254，頁1136。

下作《遼東妖婦》，嬉褻過度，道路行人掩目，帝於觀上以為燕樂。」[178] 在只有男性表演戲弄的時代，扮演女子之戲在諸種戲弄中可能並不突出。但是在唐代，由於出現了女性演員，故許多女性角色已由女性自己扮演，這樣「弄假婦人」才更有意義。從唐・段安節《樂府雜錄・俳優》中記載來看，弄假婦人是宮廷中重要的娛樂專案之一，到了唐末仍然在宮廷中有演出，而且男演員擅長於此者亦不少，「弄假婦人，大中以來有孫乾、劉璃缾，近有郭外春、孫有熊……僖宗幸蜀時，戲中有劉真者，尤能，後乃隨駕入京，籍于教坊。」[179] 從劉真隸屬於教坊來看，此戲在晚唐時是教坊樂之一種。

（六）弄癡

亦是唐代宮廷戲弄之一。唐・張鷟《朝野僉載》曰：

> 敬宗時，高崔巍喜弄癡。大帝令給使捺頭向水下，良久，出而笑之。帝問，曰：「見屈原，云：『我逢楚懷王無道，乃沉汨羅水。汝逢聖明主，何為來？』」帝大笑，賜物百段。[180]

唐・段成式《酉陽雜俎・續集・貶誤》中對其來源進行了考證，認為其出自北齊，並記載唐代長入黃幡綽與散樂樂人高崔嵬等都曾表演過此戲：

> 相傳玄宗嘗令左右提優人黃幡綽入池水中，復出，幡綽曰：「向見屈原笑臣：『爾遭逢聖明，何爾至此？』」。據《朝野僉載》：散樂高崔嵬善弄癡，大帝令沒首水底，少頃，出而大笑，上問之，云：「臣見屈原，謂臣云：『我遇楚懷無道，汝何事亦來耶？』」帝不覺驚起，賜物百段。又《北齊書》，顯祖無道，內外各懷怨毒。曾有典御丞李集面諫，比帝甚於桀、紂。帝令縛致水中，沉沒久之，後令引出，謂曰：「我何如桀、紂？」集曰：「向來彌不及矣。」如此數四，集對如初。帝大笑曰：「天下有如此癡漢！方知龍逢、比干非是俊物。」遂解放之。蓋事本起於此。[181]

178　晉・陳壽，《三國志》，北京：中華書局，1985，卷4，頁129。

179　唐・段安節，《樂府雜錄》，《中國古典戲曲論著集成》（一），北京：中國戲劇出版社，1980，頁49。

180　唐・張鷟，《朝野僉載》，北京：中華書局，1997，卷6，頁133。

181　唐・段成式，《酉陽雜俎》，《唐五代筆記小說大觀》，上海：上海古籍出版社，

（七）弄孔子。《舊唐書・文宗下》曰：

> （大和六年二月）己丑，寒食節，上宴群臣於麟德殿。是日，雜戲人弄孔子，帝曰：「孔子，古今之師，安得侮瀆。」亟命驅出。[182]

（八）戲三教。唐・高彥休《唐闕史・李可及戲三教》條曰：

> 嘗因延慶節緇黃講論畢，次及倡優為戲。可及乃儒服岌巾，褒衣博帶，攝齊以升崇座，自稱三教論衡。其偶坐者問曰：「既言博通三教，釋迦如來是何人？」對曰：「是婦人。」問者驚曰：「何也？」對曰：「《金剛經》云：『敷座而坐』，或非婦人，何煩夫坐然後兒坐也。」上為之啟齒。又問曰：「太上老君何人也？」對曰：「亦婦人也。」問者益所不諭。乃曰：「《道德經》云：『吾有大患，是吾有身，及吾無身，吾復何患。』倘非婦人，何患於有娠乎？」上大悅。又曰：「文宣王何人也？」對曰：「婦人也。」問者曰：「何以知之？」對口：「《論語》云『沽之哉，沽之哉，我待價者也。』而非婦人待嫁奚為？」[183]

從上面的引文來看，此戲弄演員有二，以對白為主。

（九）《樊噲排君難戲》

其史料載於《唐會要・諸樂》：

> 時鹽州雄毅軍使孫德昭等殺劉季述，帝反正，乃製此曲以褒之，仍作《樊噲排君難戲》以樂焉。[184]

另外，宋・錢易《南部新書・辛》中所載與之相同。從昭宗作此戲來看，戲弄在唐代宮廷中是非常流行和受歡迎的。

2000，卷4，頁742。

182　後晉・劉昫，《舊唐書》，北京：中華書局，1997，卷17下，頁544。

183　唐・高彥休，《唐闕史》，《唐五代筆記小說大觀》，上海：上海古籍出版社，2000，頁1351。

184　宋・王溥，《唐會要》，上海：上海古籍出版社，2006，卷33，頁722。

第四節　幻術與雜技

一、幻術

幻術來自外國，史料記載最早於漢武帝時傳入中國，此後歷代有之，其中尤以天竺等西域伎最甚。隨著唐代與西域交通要道的打開，不少胡人湧進中國，幻術也被大量帶到中國。居住在中國的胡人，祭祀時常常伴以幻術。唐·張鷟《朝野僉載》：

> 河南府立德坊及南市西坊皆有胡祆神廟。每歲商胡祈福，烹豬羊，琵琶鼓笛，酣歌醉舞。酹神之後，募一胡為祆主，看者施錢並與之。其祆主取一橫刀，利同霜雪，吹毛不過，以刀刺腹，刃出於背，乃亂擾腸肚流血。食頃，噴水呪之，平復如故。此蓋西域之幻法也。

> 涼州祆神祠，至祈禱日祆主以鐵釘從額上釘之，直洞腋下，即出門，身輕若飛，須臾數百里。至西祆神前舞一曲即卻，至舊祆所乃拔釘，無所損。臥十餘日，平復如故。莫知其所以然也。[185]

睿宗時婆羅門獻樂，亦有幻術表演，《舊唐書·音樂二》：

> 舞人倒行，而以足舞於極銛刀鋒，倒植於地，低目就刃，以歷臉中，又植於背下，吹篳篥者立其腹上，終曲而亦無傷。又伏伸其手，兩人躡之，旋身繞手，百轉無已。[186]

西域來唐的僧人不少亦善幻術，成為西域幻術的重要傳播者。宋·王讜《唐語林·方正》：「貞觀中，西域獻胡僧，呪術能生死人。太宗令於飛騎中選卒之壯勇者試之，如言而死，如言而蘇。」[187]唐孫頠《幻異志》所記梵僧幻術，有幻三昧、入水、火貫金石、隱形等，花樣甚多。

由於西域幻術不少場面非常驚險，故高宗於顯慶元年曾下詔禁之，不許

185　唐·張鷟，《朝野僉載》，北京：中華書局，1997，卷3，頁64–65。

186　後晉·劉昫，《舊唐書》，北京：中華書局，1997，卷29，頁1073。

187　宋·王讜，《唐語林》，車吉心主編，《中華野史·唐朝卷》，濟南：泰山出版社，2000，卷3，頁386。

幻術胡人進入中國，高宗〈禁幻戲詔〉：

> 如聞在外有婆羅門胡等，每於戲處，乃將劍刺肚，以刀割舌，幻惑百
> 姓，極非道理，宜併發遣還蕃，勿令久住。仍約束邊州，若更有此色，
> 並不須遣入朝。[188]

當然，僅憑一道詔書是遠遠不能夠禁止幻術在唐代的表演，如南唐尉遲偓《中朝故事》記載咸通有幻術者與一小兒表演起死回生之技等。[189]

二、雜技

在漢代，雜技是角抵中的重要一流，如西漢的「都盧」之竿技，張衡〈西京賦〉曰其「侲僮程材，上下翻翻。突倒投而跟絓，譬隕絕而復聯」。唐代的雜技種類頗多，大致包括角抵、毬技、拔河、競渡、竿技、筋斗、繩技、馬戲與象戲等。

（一）角抵

唐代所謂「角抵」含義有二，一為諸種雜伎的總稱，等同於散樂、百戲，蘇頲〈禁斷女樂敕〉中「廣場角抵，長袖從風」[190] 中「角抵」，即此意；一為狹義，指摔跤，為唐代散樂之一種，延申為某種「對抗性」之戲，如唐韋述《兩京新記・逸文・右門下省》所云：「角抵之戲，有假作吏部令吏與水部令吏相逢，忽然俱倒，良久起云：『冷熱相激，遂成此疾』。」[191]

角抵表演者宮廷教坊、左右神策軍、內園小兒與府縣樂人。凡「大酺」，多有之。唐・鄭處誨《明皇雜錄》：「每賜宴設酺會，則上御勤政樓。……府縣教坊，大陳山車旱船，尋橦走索，丸劍角抵，戲馬鬥雞。」[192] 亦常在內宴

188　清・董誥等，《全唐文》，上海：上海古籍出版社，1995，卷12，頁57。

189　南唐・尉遲偓，《中朝故事》，《唐五代筆記小說大觀》，上海：上海古籍出版社，2000，頁1789。

190　清・董誥等，《全唐文》，上海：上海古籍出版社，1995，卷254，頁1136。

191　唐・韋述，《兩京新記》，車吉心主編，《中華野史・唐朝卷》，濟南：泰山出版社，2000，頁1047。

192　唐・鄭處誨，《明皇雜錄》，北京：中華書局，1997，卷下，頁26。

中表演，《舊唐書‧穆宗》「丁亥，幸左神策軍觀角抵及雜戲，日昃而罷」[193]、「（元和十五年）自是凡三日一幸左右軍及御宸、九仙等門，觀角抵、雜戲」[194]；《舊唐書‧敬宗》「（寶曆二年六月）甲子，上御三殿，觀兩軍、教坊、內園分朋驢鞠、角抵。戲酣，有碎首折臂者，至一更二更方罷」[195]；《舊唐書‧文宗下》「（開成四年二月）戊辰，幸勤政樓觀角抵、蹴鞠」[196]等。角抵比賽，場面激烈，唐‧周繊〈角抵賦〉有云：「前衝後敵，無非有力之人；左攫右拿，盡是用拳之手。」（五代‧王保定《唐摭言》[197]）

（二）毬技

其技源於古代蹴鞠。「蹴鞠」最早載於《漢書‧藝文志》中的兵書類，有〈蹵踘〉二十五篇。最初運用於軍事中，以訓練士兵，唐‧顏師古注「蹵踘」曰：「鞠以革為之，實以物，蹵蹋之以為戲也。蹵鞠，陳力之事，故附於兵法焉。」[198]唐代帝王甚喜之，如天寶六載，玄宗下詔將宮中的高超毬技展示天下，閻寬〈溫湯御毬賦〉：「伊蹴鞠之戲者，蓋用兵之技也，武由是存，義不可舍，頃徒習於禁中，今將示於天下。廣場惟新，掃除克淨，平望若砥，下看猶鏡。」[199]

唐代毬技大約有兩種，一是馬上持棒擊毬，即馬毬；騎驢則稱為「驢鞠」；統稱之為「擊鞠」。唐代馬毬頗普及，「驢鞠」也不少。《新唐書‧郭英乂》：「又教女伎乘驢擊毬，鈿鞍寶勒及它服用，日無慮萬費，以資倡樂，未嘗問民間事。」[200]《舊唐書‧敬宗》：「（寶曆二年六月）甲子，上御三殿，觀兩軍、教坊、內園分朋驢鞠、角抵。戲酣，有碎首折臂者，至一更二更方罷。」[201]唐‧段成式唐‧段成式《酉陽雜俎‧前集‧黥》：「崔承寵少從軍，善驢鞠，

193 後晉‧劉昫，《舊唐書》，北京：中華書局，1997，卷 16，頁 476。

194 同上註，卷 16，頁 479。

195 同上註，卷 17 上，頁 520。

196 同上註，卷 17 下，頁 577。

197 五代‧王定保，《唐摭言》，《唐五代筆記小說大觀》，上海：上海古籍出版社，2000，卷 10，頁 1666。

198 漢‧班固，《漢書》，北京：中華書局，1996，卷 30，頁 1762。

199 清‧董誥等，《全唐文》，上海：上海古籍出版社，1995，卷 375，頁 1686。

200 宋‧歐陽修、宋祁等，《新唐書》，北京：中華書局，1986，卷 133，頁 4546。

201 後晉‧劉昫，《舊唐書》，北京：中華書局，1997，卷 17 上，頁 520。

逗脫杖捷如膠焉。」[202]

　　唐代宮中多處設有毬場，如梨園中便專設之，《舊唐書・中宗》：「自芳林門入集於梨園毬場。」[203] 而大殿外廣場，更是「擊鞠」之常所。《新唐書・穆宗》：「辛卯，擊鞠於麟德殿。」[204]《新唐書・敬宗》：「丁未，擊鞠於中和殿。戊申，擊鞠於飛龍院。」[205] 唐代帝王普遍喜歡擊鞠，有些甚至頗精此技。封演《封氏聞見記・打毬》載太宗曾御安福門觀西蕃打毬；中宗組織過皇親與吐蕃打毬比賽，玄宗作為親王參加了此次比賽，「東西驅突，風回電激，所向無前」，最終以四人敵敗吐蕃十人。玄宗登基後仍熱衷此道，《封氏聞見記・打毬》：「開元天寶中，玄宗數御接觀打毬為事。能者左縈右拂，盤旋宛罷，殊可觀。」[206] 僖宗亦是擊鞠高手，《資治通鑑・唐紀六十九》「僖宗廣明元年」載其對優人石野豬曰：「朕若應擊毬進士舉，須為狀元。」[207]

　　擊毬亦是軍中常設的娛樂專案，封演《封氏聞見記・打毬》：「打毬乃軍中常戲，雖不能廢，時復為耳。」[208] 故左右神策軍中頗蓄擊鞠好手，帝王亦常駕幸預之，《新唐書・穆宗》載穆宗曾「擊鞠於右神策軍」[209]；《新唐書・宦者下・劉克明》中載「敬宗善擊毬，於是陶元皓、靳遂良、趙士則、李公定、石定寬以毬工得見便殿，內籍宣徽院或教坊，然皆出神策隸卒或里閭惡少年。」[210]

　　擊鞠對抗性強，場面頗為激烈刺激，踏毬則文雅得多而更具觀賞性。表演者往往為女藝人，踏毬時或伴以舞蹈或其他表演。《封氏聞見記・打毬》：「今樂人又有躡毬之戲，戲綵畫木毬高一二丈，妓女登榻毬轉而行。縈回去來，

202　唐・段成式，《酉陽雜俎》，《唐五代筆記小說大觀》，上海：上海古籍出版社，2000，卷8，頁614。

203　後晉・劉昫，《舊唐書》，北京：中華書局，1997，卷7，頁149。

204　宋・歐陽修、宋祁等，《新唐書》，北京：中華書局，1986，卷8，頁322。

205　同上註，頁227。

206　唐・封演，《封氏聞見記》，車吉心主編，《中華野史・唐朝卷》，濟南：泰山出版社，2000，卷6，頁314。

207　宋・司馬光，《資治通鑑》，北京：中華書局，2005，卷253，頁8221。

208　唐・封演，《封氏聞見記》，車吉心主編，《中華野史・唐朝卷》，濟南：泰山出版社，2000，卷6，頁314。

209　宋・歐陽修、宋祁等，《新唐書》，北京：中華書局，1986，卷8，頁222。

210　同上註，卷208，頁5883。

無不如意，古蹴鞠之遺事也。」[211] 王邕〈內人蹋毬賦〉：「毬不離足，足不離毬，弄金盤而神仙欲下，舞寶劍則夷狄來投。」[212] 唐·段安節《樂府雜錄·俳優》：

> 舞有骨鹿舞、胡旋舞，俱于小圓毬子上舞，縱橫騰踏，兩足終不離於毬子上，其妙如此也。[213]

（三）拔河

古代謂之曰「牽鉤」，本源於南方民俗，後運用於訓練士兵。宋·王讜《唐語林·補遺》：「襄漢風俗常以正旦望月為相，傳楚將伐吳，以為教戰。梁簡文臨雍部，禁之而不能絕。」[214] 唐代，改葮纜而用大麻絚，唐·封演《封氏聞見記·拔河》：「（繩）長四五十丈，兩頭分繫小索數百條，挂于前，分二朋，兩朋齊挽，當大絚之中立大旗為界，震鼓叫噪，使相牽引，以卻者為勝，就者為輸。」[215]

拔河在唐代宮廷中亦頗受歡迎，宋·王讜《唐語林·補遺》載中宗曾在清明節組織皇親朝臣在梨園毬場上進行拔河比賽，而玄宗更組織千餘人拔河比賽，場面相當壯觀，「喧呼動地，蕃客士庶觀者莫不震駭」，進士薛勝為此作〈拔河賦〉，時人廣為傳頌。[216] 而其動機，則不僅為娛樂，更在炫耀軍事實力，薛勝〈拔河賦〉：「皇帝大誇胡人，以八方平泰，百戲繁會，令壯士千人，分為二隊，名拔河於內，實耀武於外」、「於是匈奴失箭，再拜稱觴，曰君雄若此，臣國其亡。」[217]

211 唐·封演，《封氏聞見記》，車吉心主編，《中華野史·唐朝卷》，濟南：泰山出版社，2000，卷6，頁314。

212 清·董誥等，《全唐文》，上海：上海古籍出版社，1995，卷356，頁1600。

213 唐·段安節，《樂府雜錄》，《中國古典戲曲論著集成》（一），北京：中國戲劇出版社，1980，頁49–50。

214 宋·王讜，《唐語林》，車吉心主編，《中華野史·唐朝卷》，濟南：泰山出版社，2000，卷5，頁410。

215 唐·封演，《封氏聞見記》，車吉心主編，《中華野史·唐朝卷》，濟南：泰山出版社，2000，卷6，頁314。

216 宋·王讜，《唐語林》，車吉心主編，《中華野史·唐朝卷》，濟南：泰山出版社，2000，卷5，頁410。

217 清·董誥等，《全唐文》，上海：上海古籍出版社，1995，卷618，頁2765。

（四）競渡

　　本源於南方民俗，在每年的五月五日進行，傳說與屈原沉江有關，唐‧劉餗《隋唐嘉話‧下》：「俗五月五日為競渡戲，自襄州已南，所向傳云：屈原初沉江之時，其鄉人乘舟求之，意急而爭前，後因為此戲。」[218] 此戲在唐朝亦受歡迎，特別在江淮一帶，經常在端午節進行此類活動，規模非常大，如杜亞為淮南節度使時，唐‧盧肇《逸史‧王播》：「杜僕射亞在淮南，端午日，盛為競渡之戲，諸州徵伎樂，兩縣爭勝負，彩樓看棚，照耀江水，數十年未之有也。凡揚州之客，無賢不肖盡得預焉。」[219] 宋‧王讜《唐語林‧補遺》：「杜亞在淮南競渡採蓮，龍舟錦纜之戲，費金千萬。」[220] 由於此戲的普及與刺激，當時人甚至借此賭博。（參見康延芝〈對競渡賭錢判〉[221]）

　　唐代競渡之戲不僅在南方民間盛行，宮中亦常常舉行。如陳子昂〈為陳御史上奉和秋景觀競渡詩表〉[222]、《舊唐書‧穆宗》「（元和十五年九月）辛丑，大合樂於魚藻宮，觀競渡」[223]、《舊唐書‧敬宗》載敬宗於寶曆元年和寶曆二年三次幸魚藻宮觀競渡[224]、《舊唐書‧昭宗》「（光化元年）六月已亥，帝幸西溪觀競渡」[225] 等。

（五）竿技

　　此伎於漢即有，即《漢書‧西域下》所謂「都盧」（參見李奇的注：「都盧，體輕善緣者也。」[226]）唐代亦稱為「尋橦」或「戴竿」。唐代的竿技水準非常高，特點之一乃用竿非常長，唐‧崔令欽《教坊記‧序》：「（玄宗藩邸）一伎戴百尺幢，鼓舞而進，太常所戴即百餘尺，此彼一出，則往復矣，長欲

218　唐‧劉餗，《隋唐嘉話》，北京：中華書局，1997，頁 51–52。

219　唐‧盧肇，《逸史》，車吉心主編，《中華野史‧唐朝卷》，濟南：泰山出版社，2000，卷 3，頁 457。

220　宋‧王讜，《唐語林》，車吉心主編，《中華野史‧唐朝卷》，濟南：泰山出版社，2000，卷 5，頁 412。

221　清‧董誥等，《全唐文》，上海：上海古籍出版社，1995，卷 260，頁 1164。

222　同上註，卷 209，頁 934。

223　後晉‧劉昫，《舊唐書》，北京：中華書局，1997，卷 16，頁 480。

224　同上註，卷 17 上，頁 515。

225　同上註，卷 20 上，頁 764。

226　漢‧班固，《漢書》，北京：中華書局，1996，卷 96 下，頁 3929。

半之，疾仍兼倍。」[227] 唐・張鷟《朝野僉載》：「幽州人劉交載長竿高七十尺，自擎上下。有女十二，甚端正，於竿上置定，跨盤獨立。」[228] 其二，竿上所戴之物重且多，宋・錢易《南部新書・癸》：「建中中，戴竿三原婦人王大娘，首戴二十八人而走。」[229] 其三，竿上進行歌舞表演。唐・蘇鶚《杜陽雜編》：「時有妓女石火胡，本幽州人也，挈養女五人，纔八九歲。於百尺竿上張弓絃五條，令五女各居一條之，衣五色衣，執戟持戈，舞〈破陣樂〉曲。俯仰來去，赴節如飛。是時觀者目眩心怯。火胡立於十重朱畫牀子上，令諸女迭踏以至半空，手中皆執五綵小幟，牀子大者始一尺餘。俄而手足齊舉，為之踏渾脫，歌呼抑揚若履平地。上賜物甚厚。」[230]

唐代宮廷竿技的表演機構主要是教坊。盛唐時，教坊中有不少樂人精善此伎，如王大娘，唐・鄭處誨《明皇雜錄》：「時教坊有王大娘者，善戴百尺竿，竿上施木山，狀瀛洲方丈，令小兒持絳節出入於其間，歌舞不輟。」[231] 此外如范漢女大娘子、侯氏等。（參見唐・崔令欽《教坊記》[232]）玄宗曾將教坊中的竿木家賜給范陽府，在安史之亂中因參加抗擊叛軍而全被殺。唐・姚汝能《安祿山事迹》：

> 其樂人本玄宗所賜，皆非人間之伎，轉相教習，得五百餘人，或一人肩符首戴口二十四人，載竿長百餘尺，至于竿杪，人騰擲如猿狄飛鳥之勢，竟為奇絕，累日不憚，觀者流汗目眩。於是，此輩殲矣。[233]

唐代竿木家們的精彩表演，被不少文學家寫入作品，如柳曾〈險竿行〉[234]、

227　唐・崔令欽，《教坊記》，《中國古典戲曲論著集成》（一），北京：中國戲劇出版社，1980，頁 21。

228　唐・張鷟，《朝野僉載》，北京：中華書局，1997，卷 6，頁 141。

229　宋・錢易，《南部新書》，北京：中華書局，2002，頁 170。

230　唐・蘇鶚，《杜陽雜編》，《唐五代筆記小說大觀》，上海：上海古籍出版社，2000，頁 1387。

231　唐・鄭處誨，《明皇雜錄》，北京：中華書局，1997，卷上，頁 13。

232　唐・崔令欽，《教坊記》，《中國古典戲曲論著集成》（一），北京：中國戲劇出版社，1980，頁 13。

233　唐・姚汝能，《安祿山事迹》，車吉心主編，《中華野史・唐朝卷》，濟南：泰山出版社，2000，卷下，頁 554。

234　清・彭定求，《全唐詩》，北京：中華書局，1999，卷 776，頁 8880。

王建詩〈尋橦歌〉[235]、顧況〈險竿歌〉[236]、王邕〈勤政樓花竿賦〉[237]；張楚金〈透撞(橦)童兒賦〉[238]、梁涉〈長竿賦〉[239]等。諸作將竿技家的沉著冷靜與出人意料、觀眾們的擔心與狂喜描繪得淋漓盡致。

（六）筋斗。

教坊中技。如《教坊記》載裴承恩為筋斗家；載某一小兒則「筋斗絕倫，乃衣以彩繪，梳洗，雜於內伎中上。頃緣長竿上，倒立，尋復去手。久之，垂手抱竿，番身而下。」[240]

（七）繩伎。

此伎原為宮中所獨有，張楚金〈樓下觀繩伎賦〉：「本自宮中之傳，名為索上之戲。」[241]掖庭宮女是其主要的表演者。此伎表演非常驚險刺激，在唐人文章中多有述及，張楚金〈樓下觀繩伎賦〉曰：

> 橫亙百尺，高懸數丈，下曲如鉤，中平似掌。初綽約而斜進，竟盤姍而直上，或得或疾，乍俯乍仰，近而察之，若春林含耀吐陽葩，遠而望之，若晴空迴照，散流霞，其格妙也。窈窕相過，蹁躚卻步，寄兩木以更躡，有雙童而並騖，還迴不恒，踴躍無數，驚駭疑落，安然以住，雖保身於萬齡，恃君恩於一顧，節應鐘鼓，心諧律呂，履冰谷兮徒云，臨焦原兮虛語，是時齊謳輟響，趙舞掩色，絲桐發而沮勢，丸劍調而挫力。[242]

唐・封演《封氏聞見記・繩妓》亦有詳盡的描繪：

> 若先引長繩，兩端屬地，埋鹿盧以繫之。鹿盧內數丈，立柱以起，繩

235　同上註，卷298，頁3381。
236　唐・顧況，趙昌平校編，《顧況詩集》，南昌：江西人民出版社，1983，卷2，頁59。
237　清・董誥等，《全唐文》，上海：上海古籍出版社，1995，卷356，頁1599。
238　清・董誥等，《全唐文》，上海：上海古籍出版社，1995，卷234，頁1043。
239　同上註，卷407，頁1842。
240　唐・崔令欽，《教坊記》，《中國古典戲曲論著集成》（一），北京：中國戲劇出版社，1980，頁22。
241　清・董誥等，《全唐文》，上海：上海古籍出版社，1995，卷234，頁1043。
242　同上註。

之直如弦。然後妓女以繩端，躡足而上，往來倏忽，望之如仙。有中路相遇，側身而過者，有著屐而行，而從容俯仰者。或以畫竿接脛，高五六尺，或蹋高蹈頂，至三四重，既而翻身擲倒，至繩還注，曾無蹉跌。皆應嚴鼓之節，真奇觀也。[243]

安史之亂後，此伎擴散至民間，劉言史〈觀繩伎潞府李相公席上作〉記載了當時地方府縣作些伎的盛況，從「坐中還有沾巾者，曾見先皇初教時」[244]看，表演者不少原為宮廷樂人。此伎在軍中亦極受歡迎，唐·封演《封氏聞見記·繩妓》：「自寇氛覆蕩，伶人分散，外方始有此妓，軍前宴會，時或為之。」[245]玄宗衛士胡嘉隱作有〈繩伎賦〉，得拜金吾倉曹參軍。

8. 其他雜伎。

唐代散樂中的雜伎除以上專案外，還有水嬉與透劍門伎。水嬉，唐·趙璘《因話錄·羽部》：

洪州優胡曹贊者，長近八尺，知書而多慧。凡諸諧戲，曲盡其能。又善為水嬉，百尺檣上不解衣，投身而下，正坐水面，若在茵席。又於水上靴而浮。或令人以囊盛之，繫其囊口，浮於江上，自解其繫。至於迴旋出沒，亦易千狀，見者目駭神竦，莫能測之。恐有他術致之，不爾真輕生也。[246]

透劍門伎，為軍中樂，唐·趙璘《因話錄·羽部》：

大燕日，庭中設幄數十步，若廊宇者，而編劍刃為橑棟之狀。其人乘小馬，至門審度，馬調道端，下鞭而進，錚焉聞劍動之聲。既過，而人馬無傷。[247]

243　唐·封演，《封氏聞見記》，車吉心主編，《中華野史·唐朝卷》，濟南：泰山出版社，2000，卷6，頁314。

244　清·彭定求，《全唐詩》，北京：中華書局，1999，卷468，頁5353。

245　唐·封演，《封氏聞見記》，車吉心主編，《中華野史·唐朝卷》，濟南：泰山出版社，2000，卷6，頁314。

246　唐·趙璘《因話錄》，《唐五代筆記小說大觀》，上海：上海古籍出版社，2000，卷6，頁869。

247　同上註。

　　此外，唐・段安節《樂府雜錄・鼓架部》、王棨〈吞刀吐火賦〉[248] 等還載有跳丸、吐火、吞刀、旋盤等，陸龜蒙〈雜伎〉：「拜象馴犀角抵豪，星丸霜劍出花高。」[249] 據羅隱〈感弄猴人賜朱紱〉[250]，宮中尚有猴戲。

　　唐代散樂不但種類繁多且來源甚廣，既有傳統，亦有新創；既有本土之技，亦有異域之技。而本土者則遠遠超過外域，而異域之技傳入中土，亦多入鄉隨俗，如「合生」至中國，與傳統「參軍」相結合，其表演者加入漢人，其題材則取中土故事；雜技一流，中唐以後，名家已是漢人為主，亦多融入華樂內容，如竿技中演汲取〈破陣樂〉，而難與華風相合者，則遭罷禁，如高宗禁止怪異幻術。因此，散樂中外域技在唐代散樂中並沒有成為主體。

248　清・董誥等，《全唐文》，上海：上海古籍出版社，1995，卷 770，頁 3555。

249　清・彭定求，《全唐詩》，北京：中華書局，1999，卷 629，頁 7276。

250　唐・羅隱，李之亮箋注，《《羅隱詩集》箋注》，北京：中華書局，1999，卷 2，頁 378。

下編

唐代宮廷音樂文藝個案研究

第一章 唐代宮廷音樂機構個案考證

第一節 唐代第一任教坊使考

引言

唐代音樂達到了中國古代音樂的巔峰，造成它繁榮的原因是多方面的，唐代設有多個音樂機構以負責不同場合的演出即是原因之一。唐代宮廷中有負責儀式樂的太常寺，有負責娛樂音樂的教坊與梨園等，地方上各州縣與軍營都設有音樂機構。在唐代眾多音樂機構中，教坊尤為著名。

教坊成立於開元二年，主要負責宮廷俗樂的創作與表演，唐・劉肅《大唐新語・釐革第二十二》曰：「開元中，天下無事，玄宗聽政之後，從禽自娛。又於蓬萊宮側立教坊，以習倡優曼衍之戲。」[1]其分為內教坊與外教坊，內教坊設在宮內，主要服務於帝王小型的宴會，外教坊設在宮外，在當時的長安與洛陽都有，主要用於大酺等大型宴會。學術界對唐代教坊非常重視，研究成果亦很多，其中以任半塘的《《教坊記》箋訂》[2]最為突出。但是在整個唐代教坊的研究中，對於誰充任第一位教坊使至今未有定論。隨著唐代史料的不斷豐富，這個問題已經可以作進一步的探討。

1 唐・劉肅，《大唐新語》，北京：中華書局，1997，卷10，頁151。
2 唐・崔令欽，任中敏箋訂，《《教坊記》箋訂》，北京：中華書局，1962。

一、「范安及說」最為合理

對於誰任唐代第一任教坊使，唐宋人大致有三種說法，其一是范安及。
唐‧崔令欽《教坊記‧序》「左驍衛將軍范安及為之使」[3]、宋‧王讜《唐語林‧
政事上》「明日不果殺，乃敕教坊使范安及曰：『唐崇何等，敢干請小客奏事，
可決杖遞出五百里外，小客更不須令來。』」[4] 其二為范安。《教坊記》載裴
大娘與趙解愁通姦謀殺親夫侯氏未遂後，有「上令范安窮治其事，於是趙解
愁等皆決杖一百」。[5] 其三是范及。《資治通鑑‧唐紀二十七》「玄宗開元二
年」：「乃更置左右教坊以教俗樂，命右驍衛將軍范及為之使。」[6] 對於以上
三種說法，學術界很少作判斷，只有任半塘據《唐會要》中有將作大匠「范
安及」一名而推斷「范及」與「范安」乃是「范安及」的誤寫，「足見省作『及』
或『安』者，皆不可從。」[7]

在玄宗開元年間，的確有一位大臣為范安及，如《唐會要‧漕運》：「十五
年正月十二日，令將作大匠范安及檢校鄭州河口斗門。……安及遂發河南府、
懷、鄭、汴、滑、衛三萬人疏決，開舊河口，旬日而畢。」[8]《舊唐書‧食貨下》
亦載其事，「十五年正月，令將作大匠范安及檢行鄭州河口斗門。……安及
遂發河南府、懷、鄭、汴、滑三萬人疏決開舊河口，旬日而畢。」[9]《資治通鑑‧
唐紀二十九》「玄宗開元十五年」所載與《舊唐書》同，「命將作大匠范安
及發河南、懷、鄭、汴、滑、衛三萬人疏舊渠，旬日而畢。」[10] 那麼這位大臣
是否就是任半塘所推斷的那樣與唐代第一任教坊使為同一人。

現有一則材料則證明任半塘的推斷是完全正確的。韋述曾作過〈大唐故

3　唐‧崔令欽，《教坊記》，《中國古典戲曲論著集成》（一），北京：中國戲劇出版社，
　　1980，頁 21。

4　宋‧王讜，《唐語林》，車吉心主編，《中華野史‧唐朝卷》，濟南：泰山出版社，
　　2000，卷 1，頁 370。

5　唐‧崔令欽，《教坊記》，《中國古典戲曲論著集成》（一），北京：中國戲劇出版社，
　　1980，頁 13。

6　宋‧司馬光，《資治通鑑》，北京：中華書局，2005，卷 211，頁 6694。

7　唐‧崔令欽，任中敏箋訂，《《教坊記》箋訂》，北京：中華書局，1962，頁 13。

8　宋‧王溥，《唐會要》，上海：上海古籍出版社，2006，卷 87，頁 1892。

9　後晉‧劉昫，《舊唐書》，北京：中華書局，1997，卷 49，頁 1425。

10　宋‧司馬光，《資治通鑑》，北京：中華書局，2005，卷 214，頁 6993–6994。

鎮軍大將軍行右驍衛大將軍上柱國岳陽郡開國公范公（安及）墓誌銘并序〉，
其內容如下：

> 公諱安及，字匡時。……公英資炳蔚，德量衝來，逸群之才，表於童
> 孺。鶯鶴在渚，已見凌雲之心；松篁始萌，非無負霜之操。神龍初，
> 以翊贊中興之功，起家拜朝散大夫、都苑總監，賜物二百段。君子有
> 以知一舉千里者，固非跬步所能逮也。先天之際，國步猶艱，沴氣肇
> 於夏庭，邪謀連於蓋主。公推忠奉國，徇義忘身，始預經綸之期，遂
> 偶元亨之會。乃以殊勳，特加雲麾將軍，拜左領軍衛翊府中郎將、兼
> 知總監教坊內作等使。職在扃衛，務兼池籞，移奉常之和均，分□人
> 之占擽。非夫丹懇之至，克厭天心，言必誠而道可親，行不虧而德有
> 素者，則孰能致於□也。開元四年，遷左武衛將軍。十有三年扈從東
> 巡，以宿衛齊宮之勞，加冠軍大將軍。明年，兼判將作大匠。十六年，
> 又遷右驍衛大將軍。十八年，充護作五陵使。復以恩例加鎮軍大將軍，
> 累封岳陽縣公，食邑一千戶。……春秋六十有八，以開元廿八年二月
> 十五日，遘疾終于京師。[11]

此墓誌的作者為韋述，他在二《唐書》皆有傳，生平大致如下：景龍進士，
開元五年為櫟陽尉，累官工部侍郎。安祿山叛軍陷長安時曾受職，亂平後流
放渝州，為刺史薛舒所辱，不食而死。博覽群書，曾任史官二十年，著有《開
元譜》、《唐職儀》、《高宗實錄》等。可見，他主要生活在盛唐時期，並
擔任過中央官員，所述開元之事當可信。並且所作為墓誌銘，史實性很強。

從上面的引文來看，墓誌的主人為范安及，生活在中宗神龍至玄宗開元
年間，原為宮中一小閹宦，因為參與了宮中兩次政變而被封以官職，「神龍初，
以翊贊中興之功」指中宗平定張易之和張昌宗之亂以復位一事，「先天之際，
國步猶艱，沴氣肇於夏庭，邪謀連於蓋主。公推忠奉國，徇義忘身，始預經
綸之期，遂偶元亨之會」指玄宗平定太平公主之亂一事。

在其所擔任的職位中，即有「將作大匠」一職。從「兼判將作大匠」中
的「判」一詞來看，范安及在開元十四年並沒有實授「將作大匠」一職。再

11　吳鋼，《全唐文補遺》，西安：三秦出版社，1995，冊3，頁66–67。

從墓誌中「十有三年扈從東巡,以宿衛齊宮之勞,加冠軍大將軍。明年,兼判將作大匠」及「十六年,又遷右驍衛大將軍」的表述來看,他實際擔任「將作大匠」一職應在開元十五年。而《唐會要》、《舊唐書》與《資治通鑑》中所載治河一事發生在開元十五年,正好是他任職期間,因此,此墓誌與《唐會要》等所載為同一人。

　　他一生任職頗多,其中「總監教坊內作使」一職與教坊有關。從現存唐代史料來看,在開元二年以前宮中已經有機構與「教坊」一詞相關,它們是「內教坊」。自初唐始,宮中已設有兩個「內教坊」,一個為培訓宮女雅樂知識的機構,《舊唐書·太宗下》:「戊申,初令天下決死刑期必三覆奏,在京諸司五覆奏,其日尚食進蔬食,內教坊及太常不舉樂。」[12]《舊唐書·職官二·中書省》:「內教坊,武德已來,置於禁中,以按習雅樂,以中官人充使。則天改為雲韶府,神龍復為教坊。」[13] 一個為培訓宮女綜合文化知識的機構,《舊唐書·職官二·中書省》:「習藝館,本名內文學館,選宮人有儒學者一人為學士,教習宮人,則天改為習藝館,又改為翰林內教坊,以事在禁中故也。」[14]《新唐書·百官二·內侍省》「掖庭局」條:「初,內文學館隸中書省,以儒學者一人為學士,掌教宮人,武后如意元年,改曰習藝館,又改曰萬林內教坊,尋復舊。有內教博士十八人,經學五人,史、子、集綴文三人,楷書二人,莊老、太一、篆書、律令、吟詠、飛白書、算、棋各一人。開元末,館廢,以內教坊博士以下隸內侍省,中官為之。」[15] 但是直至開元二年玄宗設立專門的音樂機構——教坊成立,唐代沒有機構單獨冠以「教坊」之名。因此他所任的「總監教坊內作使」應為玄宗自開元二年設立的音樂機構——教坊的官職。如對現存唐代史料進行梳理,我們發現唐代教坊樂官大致有教坊使、教坊副使、教坊都判官、教坊判官、教坊都知、教坊都都知等,而其中與「總監教坊內作使」關係最為密切的當為「教坊使」,再結合崔令欽《教坊記·序》中「左驍衛將軍范安及為之使」[16] 進行判斷,此職務應為「教坊使」

12　後晉·劉昫,《舊唐書》,北京:中華書局,1997,卷3,頁28。

13　同上註,卷43,頁1854。

14　同上註,頁1265。

15　宋·歐陽修、宋祁等,《新唐書》,北京:中華書局,1986,卷47,頁477。

16　唐·崔令欽,《教坊記》,《中國古典戲曲論著集成》(一),北京:中國戲劇出版社,

的全稱。

從墓誌也可判斷出他擔任「教坊內作使」的時間。從「先天之際」至「開元四年」來看，其任該職的時間為玄宗「先天二年」之後至「開元四年」以前，這亦是教坊設立的初期，因此他應為唐代第一任教坊使。

從以上的分析可知韋述所撰墓誌中的范安及與《唐會要》、《舊唐書》、《資治通鑑》中述及的為同一人，他是唐代第一任教坊使，相關史料中的「范安」、「范及」乃是「范安及」的誤寫，教坊使的全稱為「總監教坊內作使」，他任教坊使的時間是從開元二年起至開元四年結束。

以上是對唐代第一任教坊使的考證。這個問題的澄清有助於我們深入瞭解唐代的教坊，下面我們就從范安及的相關生平入手，結合其他相關資料，來對唐代教坊作進一步的探討。

二、范安及生平及對教坊的認識意義

首先，我們依照韋述墓誌所述，對范安及的生平作一個的勾稽：他原為宮中小閹宦，由於善於審時度勢，先後參與了兩次重要的宮廷鬥爭，因為有功而得到升遷，玄宗時更是平步青雲，所任官職很多，教坊使只是其一，最終在開元末年善終。

從墓誌來看，其之所以能夠擔任教坊使，原因在於他在玄宗先天二年參加了平定太平公主之亂，從而為玄宗登基之初政權的穩定作出了貢獻，這樣玄宗設立教坊便有安置功臣之意。當然這裡的功臣首先指宦官，除了范安及擔任過教坊使以外，玄宗時其他宦官也擔任過教坊使一職，《舊唐書·宦官·高力士》有：「玄宗尊重宮闈，中官稍稱旨，即授三品將軍，門施棨戟……其餘孫六、韓莊、楊八、牛仙童、劉奉廷、王承恩、張道斌、李大宜、朱光輝、郭全、邊令誠等，殿頭供奉、監軍、入蕃、教坊，功德主當，皆為委任之務。」[17] 其實安置功臣亦是玄宗設立教坊的直接原因。功臣除了宦官以外，還包括原來藩邸散樂樂人，唐·崔令欽《教坊記·序》曰：「玄宗之在藩邸，

1980，頁 21。

17　後晉·劉昫，《舊唐書》，北京：中華書局，1997，卷 184，頁 4757。

有散樂一部，戡定妖氛，頗藉其力，及膺大位，且羈縻之。」[18] 這裡所謂的「戡定妖氛」是指其未登基之前的平定韋氏之亂的政治鬥爭，後來這些藩邸散樂樂人在與太常樂人的「熱戲」中敗北，於是玄宗便下詔置教坊，雖然詔書以「太常禮司，不宜典俳優雜伎」的堂皇理由，但從序中的敘述及書中對玄宗任太子時未聽命於他的打鼓樂人呂元真的記載來看（「上銜之，故流輩皆有爵命，惟元真素身」），安置藩邸的樂人才是他真正目的。

因此，將韋述墓誌中所撰范安及的生平與《教坊記》結合起來，我們發現玄宗設立教坊的直接目的乃是安置那些曾與他一起參與過平定韋氏之亂及太平公主之亂的功臣，這些功臣主要是他的私臣，包括宦官與樂人。由宦官擔任教坊使在唐代自范安及始已成定制，《新唐書・百官三・太常寺》「太樂署」條曰：「開元二年，又置內教坊於蓬萊宮側，有音聲博士、第一曹博士、第二曹博士。京都置左右教坊，掌俳優雜技。自是不隸太常，以中官為教坊使。」[19]

再者，從墓誌對范安及的描述來看，並沒有述及他的音樂才能。眾所周知，教坊是唐代宮廷中重要的音樂機構之一，主要負責宮廷俗樂的創作與表演工作，因此人們很容易便將教坊樂官與音樂才華聯繫起來。從史料來看，有些教坊樂官的確有著不凡的音樂才華，如雲朝霞，教坊副使，《唐會要・雜錄》云其「善吹笛，新聲變律，深愜上旨」[20]；如梁元翰曾任教坊都判官、教坊判官等多種職務，蘇繁〈唐故桂管監軍使太中大夫行內侍省奚官局令員外置同正員上柱國賜緋魚袋梁公（元翰）墓誌并序〉云其「樂府推能，六律和暢」[21]；如李可及任過教坊都都知，《新唐書・曹確》云其「能新聲，自度曲，辭調淒折，京師偷薄少年爭慕之，號為『拍彈』」等。[22] 但是從前文關於范安及的記載來看，教坊樂官與音樂才華並沒有必然的聯繫。除了范安及以外，唐代其他一些教坊樂官的生平也反映了這點，如張仲素〈內侍護軍中尉彭獻

18　唐・崔令欽，《教坊記》，《中國古典戲曲論著集成》（一），北京：中國戲劇出版社，1980，頁 20、頁 21。

19　宋・歐陽修、宋祁等，《新唐書》，北京：中華書局，1986，卷 48，頁 1244。

20　宋・王溥，《唐會要》，上海：上海古籍出版社，2006，卷 34，頁 736。

21　吳鋼，《全唐文補遺》（西安：三秦出版社，1995，冊 3，頁 216。

22　宋・歐陽修、宋祁等，《新唐書》，北京：中華書局，1986，卷 181，頁 5351。

忠神道碑〉載彭獻忠在德宗貞元二十年擔任過教坊使，原因不在於他的音樂才華而是因為他「言必有章，動皆由禮」[23]，如田章曾擔任教坊判官，盧縱之〈大唐故朝議大夫檢校國子祭酒侍御史兼福王府傳瓊渠二州刺史賜紫金魚袋雁門郡田府君（章）墓誌銘并敘〉同樣沒有述及他的音樂才能。[24] 因此，唐代教坊樂官與音樂才華沒有必然的聯繫。

同時從范安及任教坊使一事來看，教坊使是由皇帝直接任命的。這亦是唐代樂官授官的常見方式。唐代皇帝任命樂人，朝臣一般不過問，《舊唐書·陳夷行》所載有一事，充分說明了這點：

> 仙韶院樂官尉遲璋授王府率，右拾遺竇洵直當衙論曰：「伶人自有本色官，不合授之清秩。」鄭覃曰：「此小事，何足當衙論列！王府率是六品雜官，謂之清秩，與洵直得否？此近名也。」（楊）嗣復曰：「嘗聞洵直幽，今當衙論一樂官，幽則有之，亦不足怪。」夷行曰：「諫官當衙，祇合論宰相得失，不合論樂官。然業已陳論，須與處置。今後樂人每七八年與轉一官，不然，則加手力課三數人。」帝曰：「別與一官。」乃授光州長史。[25]

可見，朝臣只有建議的權利，決定權在皇帝那裡。如《舊唐書·魏謩》載文宗欲授教坊副使雲朝霞為揚州司馬，魏謩上書勸諫，乃改授潤州司馬[26]，如《舊唐書·曹確》載懿宗以教坊都都知李可及為威衛將軍，曹確上書勸諫，結果，「帝不之聽」。[27]

范安及任教坊使一職的時間為開元二年至開元四年，後來又相繼被授以多種職位，這說明唐代教坊樂官的任命並非終身制。

從墓誌來看，范安及一生所冠之職很多，除了教坊使之外，還有「朝散大夫」、「都苑總監」、「拜左領軍衛翊府中郎將」、「左武衛將軍」、「將作大匠」、「右驍衛大將軍」、「護作五陵使」、「雲麾將軍」、「冠軍大

23　清·董誥等，《全唐文》，上海：上海古籍出版社，1995，卷 644，頁 2889。

24　吳鋼，《全唐文補遺》，西安：三秦出版社，1995，冊 3，頁 237。

25　後晉·劉昫，《舊唐書》，北京：中華書局，1997，卷 173，頁 4495。

26　同上註，卷 176，頁 4567–4568。

27　同上註，卷 177，頁 4607。

將軍」、「鎮軍大將軍」等，所冠的這些職位，有些為執事官，有些為散官，文散官與武散官都有，但總體而言，這些職務中大多數為武官與武散官。不過，在墓誌中並沒有如《教坊記》所載的那樣任過「左驍衛將軍」一職，只有「右驍衛大將軍」，《資治通鑑・唐紀二十七》「玄宗開元二年」中所載與韋述所作墓誌相同，亦為「右驍衛大將軍」。[28] 故可推斷《教坊記》中的「左驍衛將軍」可能為「右驍衛大將軍」之誤寫。

范安及一生除任教坊使以外，還被冠以多種武官或武散官，這在唐代教坊使身上亦是常見現象。盧縱之〈大唐故朝議大夫檢校國子祭酒侍御史兼福王府傅瓊渠二州刺史賜紫金魚袋雁門郡田府君（章）墓誌銘并敍〉載曾任過教坊使都判官、教坊使判官的田章，亦被授予「左內率府長史兼左神策軍推官」[29]、如張仲素〈內侍護軍中尉彭獻忠神道碑〉載在德宗時任過教坊使的彭獻忠在憲宗時被授予為「忠武將軍」、「右武衛將軍」、「左神策軍副使加雲麾將軍」等官職。[30] 這都說明教坊樂官與武（散）官關係密切。瞭解到這種狀況，便可理解唐・崔令欽在《教坊記・序》所言的「開元中，余為左金吾倉曹，武官十二三是坊中人，每請祿俸，每加訪問，盡為予說之」。[31]

最後，從墓誌中亦可看出教坊使的職能。墓誌中有「乃以殊勳特加雲麾將軍，拜左領軍衛翊府中郎將、兼知總監教坊內作等使」，接著便述及他擔任這些職務時所做的事，「職在扃衛，務兼池籞，移奉常之和均，分□人之占挨。」從上面的分析已知「雲麾將軍」為武散官，沒有實際的事務，至於「左領軍衛翊府中郎將」隸屬於「左領軍衛」，唐・杜佑《通典・職官十・左右鄰軍衛〉述及「左領軍衛」的職務時有「掌宮掖禁備，督攝隊伍，與左右諸衛同，將軍各二人以副之」[32]，即負責宮中的安全護衛工作，故墓誌中「職在扃衛，務兼池籞」指的是范安及擔任「左領軍衛翊府中郎將」所做的事務。再看後面的「移奉常之和均，分□人之占挨」之句。首先從「奉常」一詞來看，

28　宋・司馬光，《資治通鑑》，北京：中華書局，2005，卷 211，頁 6694。

29　吳鋼，《全唐文補遺》，西安：三秦出版社，1995，冊 3，頁 237。

30　清・董誥等，《全唐文》，上海：上海古籍出版社，1995，卷 644，頁 2889。

31　唐・崔令欽，《教坊記》，《中國古典戲曲論著集成》（一），北京：中國戲劇出版社，1980，頁 21。

32　唐・杜佑，《通典》，北京：中華書局，2003，卷 28，頁 788。

其與音樂有關。「奉常」一詞最早出現在秦，指稱秦朝的九卿之一，職能為典禮作樂，是後來太常寺的前稱，《宋書‧百官上》「（秩宗）周時曰宗伯，是為春官，掌邦禮」、「秦改曰奉常」[33]，《唐六典‧太常寺》：「秦曰奉常，典宗廟禮儀。」[34]在唐代，教坊自成立之後，主要負責宮廷俗樂的創作、表演與管理等，與主要負責儀式音樂的太常為並列機構，常常與「太常」同時出現在史料中，如唐‧李肇《唐國史補》「每宴樂，則宰臣盡在，太常教坊音聲皆至，恩賜酒饌相望於路」[35]，如《新唐書‧宣宗》「二月癸未，以旱避正殿，減膳，理京師囚，罷太常教坊習樂」[36]等。故此處的「奉常」乃為音樂機構之泛稱，在這裡特指「教坊」。由於這兩句為對偶句，故「奉常」與「口人」相對，那麼「人」前面所缺失的可能為「樂」字或與「樂」同義的字。「和均」當與「占揆」相對，「揆」在此應為動詞，在古代「揆」的含義有多種，其中之一為度量、揣度，《詩‧墉風‧定之方中》：「揆之以日，作於楚室。」《毛》傳：「揆，度也。」這樣將這兩句聯繫起來考慮，當指他任教坊使所做之事務，包括負責教坊音樂與樂人等事宜。關於范安及對樂人的管理，不少史料述及，《教坊記》載趙解愁與裴大娘通姦，謀殺其夫未遂，「上令范安（及）窮治其事，於是趙解愁等皆決一百」、宋‧王讜《唐語林‧政事上》載教坊樂人唐崇賄賂「長入」許小客以謀求教坊判官，玄宗知曉後「乃敕教坊使范安及曰：『唐崇何等，敢干請小客奏事，可決杖遞出五百里外。小客更不須令來』」等。[37]

　　除了范安及的生平述及到唐代教坊使的職能之外，其他史料亦有述及。如唐‧李絳《李相國論事集‧論採擇事》有「元和八年冬，教坊使忽於外間採擇人家子女，及有別室內妓人，皆取以入，云奉密詔，眾議喧然。」[38]再如德宗時的張仲素，張仲素〈內侍護軍中尉彭獻忠神道碑〉載他曾於貞元二十

33　梁‧沈約，《宋書》，北京：中華書局，1974，卷39，頁1228。

34　唐‧李林甫等，《唐六典》，北京：中華書局，2002，卷14，頁394。

35　唐‧李肇，《唐國史補》，《唐五代筆記小說大觀》，上海：上海古籍出版社，1979，卷上，頁171。

36　宋‧歐陽修、宋祁等，《新唐書》，北京：中華書局，1986，卷8，頁246。

37　宋‧王讜，《唐語林》，車吉心主編，《中華野史‧唐朝卷》，濟南：泰山出版社，2000，頁370。

38　唐‧李絳，《李相國論事集》，車吉心主編，《中華野史‧唐朝卷》，濟南：泰山出版社，2000，卷6，頁670。

年擔任過教坊使一職，墓誌述及了他傑出的才能，涉及教坊使的則有「允釐
樂府，〈韶〉、〈夏〉是司，演嶰谷之正聲，絕齊竽之濫吹，廨署增煥，絲
桐載和，去而借留，上叶宸聽」等。[39]總之，唐代教坊使主要負責樂人的選拔、
任用與獎罰，負責樂曲的篩選與表演等事務。

　　通過對上面的分析，我們至少可以得出以下幾個結論：唐代第一任教坊
使為范安及，他擔任此職的時間是開元二年至開元四年；玄宗設立教坊的目
的是安置有功之私臣，包括宦官與樂人；教坊樂官與音樂才能沒有必然的聯繫；
教坊使由皇帝直接任命、並非終身制，從他們所冠之職來看，唐代教坊與武
官關係密切；教坊使的主要職能是管理教坊音樂與樂人等事務。而這些結論
無疑有利於我們更深入地瞭解唐代教坊與唐代音樂。

第二節　唐代仗內教坊考

引言

　　從音樂機構入手來探究唐代音樂繁榮的原因，是較為傳統的學術路徑，
而所研究的音樂機構主要是太常寺、教坊與梨園，相關研究成果很多。然而，
僅僅關注這三個音樂機構，我們發現並不能對唐代特別是中唐以後諸多音樂
現象作出完滿的解釋。如中唐以後，這三大傳統音樂機構發展狀況較之盛唐
相對停滯。太常寺自盛唐教坊成立以後，便復歸到「典禮作樂」的傳統職能
上來，在宮廷音樂生活中並不太活躍，中唐以後亦然。教坊與梨園在安史之
亂中受到了嚴重的破壞。唐・姚汝能《安祿山事迹》曰：「祿山以車輦樂器
及歌舞衣服，迫脅樂工，牽制犀象，驅掠舞馬，遣入洛陽，復散於北，向時
之盛掃地矣」[40]杜甫〈觀公孫大娘弟子舞劍器行〉[41]、王建〈春日五（一作午）

39　清・董誥等，《全唐文》，上海：上海古籍出版社，1995，卷 644，頁 2889。

40　唐・姚汝能，《安祿山事迹》，車吉心主編，《中華野史・唐朝卷》，濟南：泰山出版社，
　　2000，卷下，頁 556。

41　清代・錢謙益，《錢注杜詩》，北京：中華書局，1979，冊上，頁 216。

門西望〉[42]、白居易〈江南遇天寶樂叟〉[43]和〈梨園弟子〉[44]等詩篇都對之進行過描述。雖然此後朝廷也曾做過重建工作，但效果不佳，唐・姚汝能《安祿山事迹》：「肅宗克復，方散求於人間，復歸於京師，十得二三。」[45]中唐以後，它們在時人的心目中又與帝王的昏庸和國家衰敗等觀念相連，所以帝王們還對之進行裁員，如《新唐書・德宗》：「癸未，罷梨園樂工三百人。」[46]《舊唐書・順宗》載永貞元年「出宮女三百人於安國寺，又出掖庭教坊女樂六百人於九仙門，召其親族歸之」[47]；《舊唐書・憲宗上》載憲宗元和元年「減教坊樂人衣糧」[48]；《新唐書・文宗》載文宗於寶曆二年，「省教坊樂工、翰林伎術冗員千二百七十人」[49]等等。從《資治通鑑・唐紀四十一》「代宗大曆十四年」載「又罷梨園使及樂工三百餘人。所留者悉隸太常」[50]來看，梨園還一度被取締過。總之，中唐以後這些傳統音樂機構的發展受到了很大的抑制。

但是宮廷對於音樂之需要較之盛唐卻更為高漲。中唐以後的帝王們因為特定的政治環境對宴樂活動普遍熱衷。史料記載非常多，如穆宗，《舊唐書・鄭覃》載「不恤政事，喜遊宴」、「晨夜昵狎倡優，近習之徒，賞賜太厚」[51]；如敬宗，《新唐書・敬宗》載「觀百戲於宣和殿，三日而罷」、「視朝常晏，數遊畋失德」[52]；如文宗，《舊唐書・魏謩》載「自數月已來，天眷稍回，留神妓樂，教坊百人、二百人，選試未已，莊宅司收市，闤闠有聞」[53]；如宣宗，《新唐書・禮樂十二》載「大中初，太常樂工五千餘人，俗樂一千五百餘人。

42　清・彭定求，《全唐詩》，北京：中華書局，1999，卷300，頁3409。

43　唐・白居易，顧學頡校點，《白居易集》，北京：中華書局，1979，冊1，頁228。

44　同上註，頁424。

45　唐・姚汝能，《安祿山事迹》，車吉心主編，《中華野史・唐朝卷》，濟南：泰山出版社，2000，卷下，頁328。

46　宋・歐陽修・宋祁等，《新唐書》，北京：中華書局，1986，卷7，頁184。

47　後晉・劉昫，《舊唐書》，北京：中華書局，1997，卷14，頁406。

48　同上註，頁435。

49　宋・歐陽修・宋祁等，《新唐書》，北京：中華書局，1986，卷8，頁524。

50　宋・司馬光，《資治通鑑》，北京：中華書局，2005，卷225，頁7258。

51　後晉・劉昫，《舊唐書》，北京：中華書局，1997，卷173，頁4489。

52　宋・歐陽修・宋祁等，《新唐書》，北京：中華書局，1986，卷8，頁229。

53　後晉・劉昫，《舊唐書》，北京：中華書局，1997，卷176，頁4567、頁4568。

宣宗每宴群臣，備百戲」[54]；如懿宗，《資治通鑑·唐紀六十六》「懿宗咸通七年」載「上好音樂宴遊，殿前供奉樂工常近五百人，每月宴設不減十餘。水陸皆備。聽樂觀優，不知厭倦，賜與動及千緡。曲江、昆明、灞滻、南宮、北苑、昭應、咸陽，所欲遊幸即行，不待供置，有司常具音樂、飲食、幄帟。諸王立馬以備陪從。每行幸，內外諸司扈從者十餘萬人，所費不可勝紀」[55]；如僖宗，《資治通鑑·唐紀六十八》「僖宗乾符二年」載「上與內園小兒狎昵，賞賜樂工、伎兒，所費動以萬計，府藏空竭。」[56] 中晚唐帝王們普遍熱衷於宴樂，甚至沉溺於此，這勢必會大大增加宮廷音樂消費的需求。

　　這樣便會出現一個矛盾，即傳統音樂機構不能夠勝任高漲的宮廷音樂需求。解決這個矛盾的辦法有兩個，一是在傳統音樂機構之外設立新的音樂機構，另一是讓民間音樂機構和樂人參與到宮廷音樂活動中來。但是只要對現存的史料進行簡單的梳理，我們會發現第二種可能並不存在。因為中唐以後民間音樂機構與樂人對宮廷音樂的參與熱情並不高，他們更願意活躍於民間，如元稹〈琵琶歌寄管兒兼誨鐵山〉載「管兒不作供奉兒，拋在東都雙鬢絲。逢人便請送杯盞，著盡工夫人不知」[57]；如沈亞之〈歌者葉記〉記德宗時崔莒家伎葉者雖歌名動四方，「然以莒能善人，而優曹亦歸之，故卒得不貢聲禁中」[58]；如唐·段安節《樂府雜錄·箜篌》載家伎季齊皋精於箜篌，當教坊舉邀時卻以年老為由婉拒之[59]，等等。相反我們見到更多的是宮廷樂人廣泛地參與到民間音樂活動中來。如中唐以後，教坊受雇到宮外為朝臣服務已成慣例，《唐會要·雜錄》載敬宗年間大臣奏章曰：

> 伏見諸道方鎮，下至州縣軍鎮，皆置音樂以為歡娛，豈惟誇盛軍戎，實因按待賓旅。伏以府司每年重陽、上巳，兩度宴遊，及大臣出領藩

54　宋·歐陽修、宋祁等，《新唐書》，北京：中華書局，1986，卷22，頁478。

55　宋·司馬光，《資治通鑑》，北京：中華書局，2005，卷250，頁8117。

56　同上註，卷252，頁8176。

57　唐·元稹，冀勤點校，《元稹集》，北京：中華書局，2000，冊上，頁304。

58　清·董誥等，《全唐文》，上海：上海古籍出版社，1995，卷736，頁3370。

59　唐·段安節，《樂府雜錄》，《中國古典戲曲論著集成》（一），北京：中國戲劇出版社，1980，頁54。

鎮，皆須求雇。教坊音聲，以申宴餞。[60]

《北里誌・序》亦載當時樂籍隸屬於教坊的京城飲妓被安排為朝臣和新進士服務：「近年延至仲夏，京中飲妓，籍屬教坊，凡朝士宴聚，須假諸曹署行牒，然後能致於他處。惟新進士設筵顧吏，故便可行牒追。」[61]不僅如此，教坊樂人私自外出的現象亦屢有發生，朝廷不得不讓地方府縣參與監督，《唐會要・雜錄》：「大中六年十二月，或巡使盧潘等奏，准四年八月宣約教坊音聲人。於新授觀察節度使處求乞，自今已後，許巡司府州縣等捉獲，如是屬諸使有牒送本管，仍請宣付教坊司為遵守依奏。」[62]中唐以後詩文中有不少關於宮廷樂人活躍在民間的記載。

雖然第二種可能性並不存在，但是由於受傳統學術習慣的影響，學者們又不太關注第一種可能性，即不追究中唐以後除了傳統的三大音樂機構之外，是否還有新的音樂機構增設，即便偶爾關注，又因史料的缺乏，產生誤讀。如早在上世紀六十年代，任半塘先生在《《教坊記》箋訂》[63]一書中便提出了「仗內教坊」這一音樂機構，此發現非常可貴，然而並沒有得到學術界的呼應，而且惜於諸種原因，任半塘先生對之還存在著一定的誤讀。筆者最近在研讀唐代音樂史料時發現，仗內教坊是中唐以後新增的音樂機構，在唐代宮廷音樂活動中曾發揮過重要作用，如果對之進行考察，有利於我們瞭解唐代宮廷音樂機構的實際構成和中唐以後音樂發展的態勢等。

一、仗內教坊是獨立的宮廷音樂機構

「仗內教坊」這一名詞最早見於房次卿〈唐故特進行虔王傅扶風縣開國伯上柱國兼英武軍右廂兵馬使蘇公墓誌銘并序〉一文（下文簡稱房墓誌，為方便論述，現將相關內容引載如下）：

公諱日榮，字德昌，京兆武功人也。……至德初，領朔方三郡之士，

60　宋・王溥，《唐會要》，上海：上海古籍出版社，2006，卷34，頁736。
61　唐・孫棨，《北里誌》，《唐五代筆記小說大觀》，上海：上海古籍出版社，2000，頁1403。
62　宋・王溥，《唐會要》，上海：上海古籍出版社，2006，卷34，頁737。
63　唐・崔令欽，任中敏箋訂，《《教坊記》箋訂》，北京：中華書局，1962，頁194。

衛北極九重之嚴，奮千人被練之師，殲九蕃同羅之眾，拜右領軍衛將
軍。宇宙載寧，乘輿返正，轉本衛大將軍。蠻夷乱華，天子巡陝，率
紀綱之僕，為腹心之臣，封扶風縣開國子，除右千牛衛大將軍。主上
龍飛，錄功班爵，當監撫之日，有調護之勳，改右武衛大將軍，充仗
內教坊使。六師無闕，八音克諧。[64]

　　墓誌中的「蠻夷亂華，天子巡陝」指的是寶應二年吐蕃進犯，代宗被迫
駕幸陝州一事，故「主上龍飛，錄功班爵」應為德宗登基，因此蘇日榮被封
為仗內教坊使應在德宗登基之初，所以「仗內教坊」這一稱謂最遲應出現在
德宗執政的建中年間。

　　由於「仗內教坊」中含有「仗內」與「教坊」兩個詞彙，而它們在當時
又分別對應著兩個特定的機構，即唐代的禁衛軍與教坊，所以人們自然會將
之與這兩個機構聯繫起來。任半塘先生在《《教坊記》箋訂》一書中將之與
唐代負責朝會儀仗的南衙禁軍聯繫了起來，「『仗內教坊』本指五仗內之樂
人，屬於皇帝出入之儀衛中，其職守為鼓吹，有擊鐘鼓，作三嚴，及奏二樂等，
詳見《新唐書·儀衛志上》。」[65]因此他將仗內教坊與唐代太常寺中的鼓吹署
聯繫起來，對宋·程大昌〈雍錄三〉按曰：「『興唐觀教坊』即左教坊，『鼓
吹署教坊』實在左右教坊之外，即上文所謂『仗內教坊』也。」[66]

　　實質上「仗內教坊」與鼓吹署並不屬於同一機構。鼓吹署隸屬於太常寺，
與太樂署並列。其職能主要負責部分宮廷儀式音樂的表演，詳見《新唐書·
儀衛志》。但是「仗內教坊」卻與它並無關係。要說明這點，首先須弄清楚
唐代的禁軍系統。唐代禁軍分為南北二衙，南衙禁軍，由十六衛統率，主要
負責朝會時的儀仗以及守衛宮城南面的宮門官署；北衙禁軍，負責守衛宮城
的北門及隨同皇帝在苑中游獵，是皇帝最親近的侍衛軍人。北衙禁軍內部有
一個發展過程，大致到了肅宗時已由左右羽林、龍武、神武軍六軍組成。從
房墓誌中「六師無闕，八音克諧」來看，這裡所指的禁軍即「六軍」，因此
蘇日榮應當是北衙禁軍而非南衙禁軍中的一員將領，他所「充仗內教坊使」

64　周紹良，《唐代墓誌彙編》，上海：上海古籍出版社，1992，頁1898。
65　唐·崔令欽，任中敏箋訂，《《教坊記》箋訂》，北京：中華書局，1962，頁194。
66　同上註，頁192。

也應當是與北衙禁軍相關的一種職務，因此這裡所言的「仗內教坊」與負責儀仗的南衙禁軍無關，當然也就與負責儀式音樂的鼓吹署沒有聯繫。

其二，很容易將之與唐代教坊這一音樂機構混淆起來。「教坊」一詞，在唐初已經出現，義指「培訓機構」，如《舊唐書・太宗下》中的「內教坊」、《舊唐書・職官二》「中書省」中的「翰林內教坊」、《新唐書・百官二・內侍省》「掖庭局」中的「萬林內教坊」等中的「教坊」均指此義。但到了開元二年，玄宗設立了獨立的宮廷音樂機構──教坊，唐・崔令欽《教坊記・序》曰：「翌日，（玄宗）詔曰：『太常禮司，不宜典俳優雜伎』，乃置教坊，分為左右而隸焉。」[67] 它的職能是宮廷娛樂音樂的創作、表演與管理，由設於宮廷的內教坊與宮外的左右教坊三部分構成。開元二年以後，凡是單獨稱「教坊」者絕大多數專指此音樂機構。由於「仗內教坊」一詞最早出現在德宗時，所以人們很容易將教坊的分支機構如「內教坊」、「左教坊」、「右教坊」等聯繫起來，將之視為教坊的分支機構之一。如它在憲宗時曾發生過遷移，但記載對於其具體所遷之地址有出入，如《唐會要・雜錄》曰：「（元和）十四年正月，詔徙仗內教坊於布政里。」[68]《舊唐書・憲宗下》則曰：「（元和十四年春正月）壬午，復置仗內教坊於延政里。」[69] 任半塘先生在《《教坊記》箋訂》中對這次遷移作了詳細的考證，結論是仗內教坊經遷徙後被併入到左教坊，從此此機構不復存在。[70] 且不管任半塘先生對「布政里」與「延政里」地理位置考證是否正確，僅從他所推測之結論來看，他的基本思路是將仗內教坊與教坊這一傳統音樂機構建立起某種聯繫。但實際情況與他的推測並不相符，仗內教坊經過這次遷移後仍然存在，這從張元孫〈唐故仗內教坊第一部供奉賜紫金魚袋清河張府君墓誌銘并序〉（下文簡稱為「張墓誌」）可以說明。現將墓誌的相關內容摘引如下：

> 府君稟淮楚地秀，明達天才。望其器若鷹揚，導其詞若泉涌。弱冠詣

67 唐・崔令欽，《教坊記》，《中國古典戲曲論著集成》（一），北京：中國戲劇出版社，1980，頁 21。

68 宋・王溥，《唐會要》，上海：上海古籍出版社，2006，卷 34，頁 735。

69 後晉・劉昫，《舊唐書》，北京：中華書局，1997，卷 15，頁 465。

70 唐・崔令欽，任中敏箋訂，《《教坊記》箋訂》，北京：中華書局，1962，頁 194。

洛，名振大都。居守邀留，補防禦將。後還武寧，以將族選授武寧軍
衙前將。久之，去職遊宦，筮仕于燕。燕帥司空劉公授幽州同經略副
使。談笑辯捷，獨步一方。長慶初，國相張公出將是府，下車饗軍。
府君首出樂部，歌詠化源，啟口成章，應機由典。相乃竦聽稱歎，揖
之升堂，敬謂之曰：如子之優，天假奉聖聰者也，非諸侯府所宜淹留。
立表薦聞，旋召引見。穆宗皇帝大悅，寵錫金章，隸供奉第一部。彌
歷二紀，榮密四朝。雖于髡滑稽，曼倩戲謔，寔無愧焉。復善守恩私，
未嘗驕吝。每上欲授官，必陳懇固讓，言體諫諍，道高止足。以是無
正秩之慶。悲夫！不幸遘疾，會昌五年五月五日終于翊善里之私第，
享年六十有二。[71]

　　從「穆宗皇帝大悅，寵錫金章，隸供奉第一部」來看，張漸是在穆宗長
慶初被舉薦到仗內教坊，從「彌歷二紀，榮密四朝」來看，他在仗內教坊任
樂工的時間達二十四年之久，經歷了穆宗、敬宗、文宗與武宗四個朝代，這
充分說明仗內教坊在憲宗元和十四年遷移之後並沒有消失，至遲在武宗時仍
然存在。故任半塘先生認為仗內教坊遷移後被併入到教坊的推測是不準確的，
他試圖將之與教坊建立聯繫的意圖亦與歷史的現狀不相吻合。

　　因此，從上面的分析來看，仗內教坊乃是一個獨立的宮廷音樂機構，與
太常寺中的鼓吹署和教坊沒有任何的隸屬關係。

二、仗內教坊的建制

　　首先，它存在的時間。由於史料的缺乏，唐代沒有關於它設立與解散時
間的準確記載，我們只能作有限地推測。從房墓誌中載蘇日榮在德宗登基之
初被授以「仗內教坊使」來看，它至遲在德宗建中年間已經設立。而從張墓
誌中「彌歷二紀，榮密四朝」來看，它至遲在武宗朝仍然存在。

　　其次，它樂官任命和職能。從房墓誌「主上龍飛，錄功班爵，當監撫之日，
有調護之勳，改右武衛大將軍，充仗內教坊使」來看，仗內教坊使是仗內教
坊的樂官。它樂官的任命與教坊梨園等音樂機構存在著異同，相同之處在於，
都是由帝王直接任命，目的在於獎勵有功之臣；不同之外在於它是由禁軍將

71　周紹良，《唐代墓誌彙編續集》，上海：上海古籍出版社，2001，頁961。

領充任，而教坊與梨園則是由宦官充任。關於仗內教坊使的職能，墓誌中以「六師無闕，八音克諧」來對蘇日榮才能作出了高度評價，由於此時他同時被授予「右武衛大將軍」一職，因此「八音克諧」才是對仗內教坊使職能的具體概括，即負責六軍中的音樂事務。由於德宗時邊防軍中的神策軍又演變成禁軍，加入到北衙禁軍系統中，因此仗內教坊的職能當有一個拓展過程，即從六軍拓展到包括六軍與神策軍在內的北衙禁軍音樂事務。

再次，它樂人的來源。此來源主要有三，一是從北衙禁軍中選拔。從房墓誌中「六師無闕，八音克諧」來看，德宗建中年間，六軍是其主要來源之一。上文已言，北衙禁軍有一個發展過程，德宗以後神策軍歸入其中並且地位超過了六軍，因此神策軍亦是仗內教坊樂人的來源之一。

其二，是從地方軍營中選拔樂人。最直接最詳細的史料就是張墓誌。從前面墓誌的內容來看，其原來只是燕地軍營中的一位樂人，經常參加軍營中的音樂表演，結果被國相張公賞識，舉薦給穆宗，從此成為仗內教坊的樂工。可見，地方軍營中的樂人亦是仗內教坊的來源之一，其方式是由官員舉薦。

其三，由獲罪之人的妻女充任。如《資治通鑑・唐紀六十一》「文宗開成元年」載：「李孝本二女配沒右軍。」元人胡三省注此處的「右軍」為「右神策軍。」[72] 從《舊唐書・魏謩》[73] 載文宗將李孝本二女最終選入到教坊來看，可見此二女應該具有一定的音樂技能。由於德宗以後神策軍亦是仗內教坊重要樂人來源之一，因此由李孝本二女之例來看，獲罪之人的妻女亦是仗內教坊樂人來源之一。這種樂人選拔方式在唐代宮廷音樂機構中是很常見的，如唐・趙璘《因話錄・宮部》載阿布思叛亂平定後，他的妻子充入到教坊，成為參軍戲演員之一[74]，如杜牧〈杜秋娘詩并序〉載浙西節度使李錡叛亂平定後，其妾杜秋娘充入宮廷，成為宮廷著名的樂人等。[75]

因此，仗內教坊樂人的選拔來源有三：一是從北衙禁軍中選拔，一是從

72　宋・司馬光，《資治通鑑》，北京：中華書局，2005，卷 245，頁 7925。

73　後晉・劉昫，《舊唐書》，北京：中華書局，1997，卷 176，頁 4567–4568。

74　唐・趙璘，《因話錄》，《唐五代筆記小說大觀》，上海：上海古籍出版社，2000，卷 1，頁 835。

75　清・彭定求，《全唐詩》，北京：中華書局，1999，卷 520，頁 5981。

地方軍營中選拔，一是由獲罪之人的妻女充任。

　　第四，它的音樂專業。從張墓誌述及仗內樂人張漸才藝時有「府君首出樂部，歌詠化源，啟口成章，應機由典」、「雖于髡滑稽，曼倩戲謔，實無愧焉」等來看，散樂是它的主要音樂專案。其實，在仗內教坊還沒有產生時，禁軍中便有散樂活動存在，如張九齡〈東封赦書〉曰：「衛士、馬主、戎車主、幕士、掌閑、供膳太常，及仗內音聲人、行署及蕃官（闕二字）並別敕雜色定名行從人，亦賜勳兩轉。」[76]而且還非常活躍，如宋璟〈請停仗內音樂奏〉曰：

> 十月十四十五日，承前諸寺觀，多動音聲，今傳有仗內音聲，擬相誇鬬。官人百姓，或有縛繻，此事儻行，異常喧雜，四齊許作樂，三載猶在過音。伏惟孝理，深在典故。臣等既聞此事，不敢不陳。[77]

　　《新唐書・百官三・太常寺》亦載「文武二舞郎一百四十人，散樂三百八十二人，仗內散樂一千人，音聲人一萬二十七人。」[78]這樣當仗內教坊成立後，原來隸屬於太常寺的仗內散樂樂人應歸入其中了，因此散樂亦成為它的主要音樂表演專業。

　　最後，它與教坊之關係。從音樂專業來看，它以散樂為主，而這與教坊的主要音樂專案非常相似，由於它倆均為宮廷音樂機構，故勢必會發生著聯繫。史料表明，從盛唐始禁軍的音樂表演活動就與教坊有著交流與合作，如張九齡〈敕皇太子納妃〉載「仗內馬家內侍省給使教坊音聲人，緣太子禮會祗供者各賜勳一轉」[79]，即禁軍中的樂人被抽調到教坊進行表演。仗內教坊成立以後，這種交流與合作並沒有受到影響，如《資治通鑑・唐紀六十一》「文宗開成元年」載李孝本二女因罪充入到右神策軍[80]，從《舊唐書・魏謩》中「自數月已來，天春稍回，留神妓樂，教坊百人、二百人，選試未已，莊宅司收市，亹亹有聞。昨又宣取李孝本之女入內」[81]來看，此二女最終又入選到了教

76　清・董誥等，《全唐文》，上海：上海古籍出版社，1995，卷 287，頁 1289。

77　同上註，卷 207，頁 923。

78　宋・歐陽修、宋祁等，《新唐書》，北京：中華書局，1986，卷 48，頁 1244。

79　清・董誥等，《全唐文》，上海：上海古籍出版社，1995，卷 283，頁 1271。

80　宋・司馬光，《資治通鑑》，北京：中華書局，2005，卷 245，頁 7925。

81　後晉・劉昫，《舊唐書》，北京：中華書局，1997，卷 176，頁 4567・4568。

坊中，可見仗內教坊與教坊存在著人員流動。再從《舊唐書・敬宗》中「（寶曆二年六月）甲子，上御三殿，觀兩軍、教坊、內園分朋驪鞠、角抵。戲酣，有碎首折臂者，至一更二更方罷」[82] 來看，以六軍及神策軍為樂人主要來源的仗內教坊與教坊會出現在同一表演場合，這必然會發生音樂上的交充與合作。

以上諸多分析表明仗內教坊是一個獨立的宮廷音樂機構，有著相當完善的建制。從它的產生和樂人來源來看，軍營音樂是它賴以存在的基礎。中唐以後，它在唐代宮廷音樂生活中承擔著較多的音樂表演使命，較之教坊與梨園更為活躍，這又充分表明軍營在中唐以後已經成為唐代音樂生存與發展的一個極其重要的空間。因此要想全面地把握中唐音樂發展之態勢，不能忽略對唐代軍營音樂的深入探討與研究。

第三節　論中晚唐教坊的發展特點

一、盛唐教坊的特點：繁榮卻封閉

教坊成立於玄宗開元二年，是唐代極其重要的宮廷音樂機構之一，因此歷來深受學術界的關注。但是從已有的研究成果來看，學者們對唐代教坊的關注主要集中在盛唐教坊的考察與研究上，如任半塘的《《教坊記》箋訂》就是此方面傑出代表，而對中晚唐教坊則相對忽略。其原因大致有二，一是相關史料記載相對瑣碎與分散，這給中晚唐教坊的整體性研究帶來了一定的難度。二是教坊在安史之亂中曾遭受過嚴重的破壞，此後又經歷了多次裁員，故它的發展較之盛唐相對遜色；同時中晚唐宮廷音樂機構除了太常寺、教坊與梨園之外，又增設了仗內教坊，同時宣徽院與神策軍等機構也承擔著部分音樂表演工作，故教坊的地位較之盛唐明顯下降。其實，教坊在中晚唐時期一直存在，並且在敬宗朝還因為帝王的恩寵而一度非常興盛，《舊唐書・敬宗》「（長慶四年二月）丁未，御中和殿擊毬，賜教坊樂官綾絹三千五百匹」、「（長慶四年三月）庚午，賜內教坊錢一萬貫，以備遊幸」、「（長慶四年三月）乙亥，幸教坊，賜伶官綾絹三千五百匹」、「（寶曆二年五月）上御宣和殿，

對內人親屬一千二百人,並於教坊賜食,各頒錦綵」,(寶曆二年六月)甲子,上御三殿,觀兩軍、教坊、內園分朋驢鞠、角抵。戲酣,有碎首折臂者,至一更二更方罷」[83] 等。故對之作較為深入的考察,有利於我們更好地理解唐代宮廷樂府機構及音樂的發展狀況,故筆者下文便以盛唐教坊為參照,具體分析中晚唐教坊的發展,指出開放性是它的主要特點。

教坊在盛唐設立後成為了唐代宮廷俗樂的專門表演機構,在音樂創造與表演方面成績突出,但它有一個非常明顯的特點,即封閉性,這與它主體成員來源於太常寺,而太常寺管理相當嚴格,有著很強的封閉性有關。據唐·崔令欽在《教坊記·序》中記載,盛唐教坊成員由兩部分組成,一部分是玄宗的藩邸散樂樂人,「玄宗之在藩邸,有散樂一部,戡定妖氛,頗藉其力;及膺大位,且羈縻之。」[84] 一部分是太常寺的俗樂樂人,「常於九曲閱太常樂,卿姜晦,孌人楚公皎之弟也,押樂以進。凡戲輒分兩朋,以判優劣,則人心競勇,謂之熱戲……翌日,詔曰:『太常禮司,不宜典俳優雜伎。』乃置教坊,分為左右而隸焉。」[85] 後者較之前者,人員數量顯然極多,所以自然成為了盛唐教坊的主體,唐·段安節《樂府雜錄》:「古樂工都計五千餘人,內一千五百人俗樂,係梨園新院於此,旋抽入教坊。計司每月請料,於樂寺給散。」[86] 由於它的成員主要來源於太常寺,因此它與太常寺關係自然非常密切。

唐代太常寺的樂人按表演職能分,主要有三類,即文武二舞郎、散樂與音聲人,《新唐書·百官三·太常寺》注:「唐改太樂為樂正,有府三人,史六人,典事八人,掌固六人,文武二舞郎一百四十人,散樂三百八十二人,仗內散樂一千人,音聲人一萬二十七人等。」[87] 可見文武二舞郎人數較之散樂與音聲人不但數量極少,而且還有著專門的選拔方式,《唐六典·尚書刑部》「都官郎中」條注「其餘雜伎則擇諸司之戶教充」曰:「官戶皆在本司分番,每年十月,都官按比。男年十三已上,在外州者十五已上,容貌端正,送太樂,

83 後晉·劉昫,《舊唐書》,北京:中華書局,1997,卷 17,頁 508–509、頁 519–520。

84 唐·崔令欽,《教坊記》,《中國古典戲曲論著集成》(一),北京:中國戲劇出版社,1980,頁 20–21。

85 同上註,頁 21。

86 同上註,頁 64。

87 宋·歐陽修、宋祁等,《新唐書》,北京:中華書局,1986,卷 48,頁 1244。

十六已上，送鼓吹及少府教習。」[88] 由於文武二舞郎主要負責雅樂表演，因此他們是不可能被選入到教坊的。而太常寺的散樂樂人的來源又主要有兩類，一類是由太常寺自己選拔的，稱為長上散樂；一類是由地方以服役的形式推薦的，稱為短番樂人，《唐六典．太樂署》注「凡樂人及音聲人應教習皆著簿籍，核其名數而分番上下」曰：短番散樂一千人，諸州有定額。長上散樂一百人，太常自訪召。關外諸州者分為六番，關內五番，京兆府四番，並一月上；一千五百里外，兩番並上，六番者，上日教至申時；四番者上日教至午時。[89] 但在唐太宗貞觀後期，由地方推選散樂樂人的方式被取締了，《唐會要．散樂》：「貞觀二十三年十二月詔，諸州散樂太常上者，留二百人，餘並放還。」[90] 這樣一來，散樂樂人主要由太常寺自己選拔與培養，與民間聯繫不大。

在太常寺三類成員中，音聲人所占數量最多，是太常寺的主體，《新唐書．禮樂十二》：「唐之盛時，凡樂人、音聲人、太常雜戶子弟隸太常及鼓吹署，皆番上，總號音聲人，至數萬人。」[91] 而初唐太常寺中的音聲人主要承隋而來。在隋代，隋煬帝曾將全國的俗樂樂人集中到朝廷中設坊進行統一的管理，《隋書．音樂下》：「自漢至梁、陳樂工，其大數不相踰越。及周並齊，隋並陳，各得其樂工，多為編戶。至六年，帝乃大括魏、齊、周、陳樂人子弟，悉配太常，並於關中為坊置之，其數益多前代。」[92] 如《唐律疏議．名例．工樂雜戶及婦人犯流決杖》條有「諸、工、樂、雜戶及太常音聲人」，〔疏〕議曰：「工、樂者，工屬少府，樂屬太常，並不貫州縣。雜戶者，散屬諸司上下，前已釋訖。太常音聲人，謂在太常作樂者。元與工、樂不殊，俱是配隸之色，不屬州縣，唯屬太常。義寧以來，得於州縣附貫，依舊太常上下，別名『太常音聲人』」[93]，「義寧」是隋恭帝年號，由此可見，在隋代末年，太常寺中的音聲人雖然落籍在地方，但實際上與地方府縣卻沒有太多的關係，具體管理都歸於太常寺，

88　唐．李林甫等，《唐六典》，北京：中華書局，2002，卷 6，頁 193。

89　同上註，卷 14，頁 406。

90　宋．王溥，《唐會要》，上海：上海古籍出版社，2006，卷 33，頁 714。

91　宋．歐陽修、宋祁等，《新唐書》，北京：中華書局，1986，卷 21，頁 477。

92　唐．魏徵，《隋書》，北京：中華書局，1973，卷 15，頁 373。

93　劉俊文，《《唐律疏議》箋解》，北京：中華書局，1996，頁 282。

這樣一來與先前的自然有所不同。隋代滅亡以後，這部分樂人絕大部分被併入到唐代太常寺中，如高祖皇帝〈太常樂人蠲除一同民例詔〉：「太樂樂人，今因罪謫入營署，習藝伶官，前代以來，轉相承襲。……其大樂鼓吹諸舊人，年月已久，世代遷易，宜得蠲除，一同民例。但音律之伎，積學所成，傳授之人不可頓闕，仍依舊本司上下。……自武德元年以來配充樂戶者，不入此例。」[94] 這裡「音律之伎」主要指的就是音聲人，如隋代宮廷中著名的樂人如白明達與王長通等後來都進入到初唐太常寺中，《舊唐書·馬周》載馬周貞觀六年上疏唐太宗，有曰：「臣伏見王長通、白明達本自樂工，與皂雜類，韋盤提、斛斯正則更無他材，獨解調馬。縱使術逾儕輩，伎能有取，乍可厚賜錢帛，以富其家；豈得列預士流，超授高爵。」[95]

由於初唐太常寺的主體——音聲人主要來源於隋代，因此它在具體的管理方式上自然會承隋，即由太常寺實行進行統一的嚴格管理，如《唐律疏議·名例·工樂雜戶及婦人犯流決杖》「若習業已成，能專其事，及習天文，並給使、散使，各加杖二百」條，「〔疏〕議曰：工樂及太常音聲人，皆取在本司習業，依法各有程試」等。[96] 這必然會帶來初唐太常寺極強的封閉性。這樣一來，當玄宗從太常寺中選拔俗樂樂人作為主體以設立教坊時，初唐太常寺的音聲人與散樂樂人自然會成為它的主要構成。既然初唐太常寺的音聲人與散樂樂人均由太常寺實行統一的管理，那麼太常寺的封閉性自然也會被教坊所保留。

關於盛唐教坊的封閉性，唐·崔令欽在《教坊記》中多有記載。首先，他們受著非常嚴格的管理，如居於宜春院內教坊的內人，是不能出宮的，只能在特定的日子裡與家人見面，而且見面對象僅限於家庭的女性成員，《教坊記》：「每月二十六日，內人母得以女對。無母則姊、妹若姑一人對。十家就本落，餘內人並坐內教坊吃飯。內人生日，則許其母、姑、姊、妹皆來對，其對所如式。」[97] 盛唐教坊樂人在婚姻方面實行嚴格的內部通婚。這與唐代的

94　清·董誥等，《全唐文》，上海：上海古籍出版社，1995，卷1，頁5。

95　後晉·劉昫，《舊唐書》，北京：中華書局，1997，卷74，頁477。

96　劉俊文，《《唐律疏議》箋解》，北京：中華書局，1996，頁283。

97　唐·崔令欽，《教坊記》，《中國古典戲曲論著集成》（一），北京：中國戲劇出版社，1980，頁11。

法律有關，由於樂人屬於雜戶，因此法律禁止他們與官戶及良人為婚，如《唐律疏議·戶婚·雜戶官戶與良人為婚》：「諸雜戶不得與良人通婚，違者杖一百，官戶娶良人女者，亦如之，良人娶官戶女者，加二等。」〔疏〕議曰：「雜戶配隸諸司，不與良人同類，止可當色相娶，不合與良人為婚。違律為婚，杖一百。」[98]如《教坊記》中有「長入筋斗裴承恩妹大娘善歌，兄以配竿木侯氏」[99]等。而且他們有諸多獨有的習俗，如模仿外域的婚姻習俗，這些教坊女樂人常常結成「香火兄弟」，並摹仿「突厥法」，實行共夫制，從「同黨未達，殊為怪異，問被呼者，笑而不答」[100]等教坊外的人之驚奇反應看，這種習俗應當是盛唐教坊所特有。其次，盛唐教坊樂人往往以家庭為單位進行活動，如蘇五奴夫妻、范漢父女、任智方及其四女，凡是教坊內人均是從外教坊中選拔，起初被選的有「十家」。[101]最後這些樂人彼此關係極為密切，經常進行宴會，而他們中不少為鄉鄰關係，如「王輔國、鄭銜山與趙解愁相知，又是侯鄉里」[102]等。

二、中晚唐教坊的特點：開放且活躍

到了中晚唐，教坊雖然仍保持著在內部選拔與培訓樂人的傳統，如《樂府雜錄》主要記載宮廷樂人的活動，其中擅歌的有米嘉榮與米和父子，擅琵琶的有曹保保、曹善才與曹剛祖孫三代等。但同時它逐漸地由封閉走向了開放，這主要體現為兩方面：一是在樂人選拔與音樂技藝學習等方面向民間全面開放；二是在音樂表演上，教坊樂人實行雇傭制，全面地參與到民間音樂活動中。

首先，中晚唐教坊大量地從民間選拔樂人。前言已言，教坊初成立時，成員主要由兩部分構成，一部分是太常寺中俗樂樂人和玄宗藩邸散樂樂人，但是到了開元後期，也會從民間選拔樂人，如《樂府雜錄·歌》載當時著名

98　劉俊文，《《唐律疏議》箋解》，北京：中華書局，1996，卷 14，頁 1067。

99　唐·崔令欽，《教坊記》，《中國古典戲曲論著集成》（一），北京：中國戲劇出版社，1980，頁 13。

100　同上註，頁 13。

101　同上註，頁 11。

102　同上註，頁 13。

的歌唱家許和子，是內教坊的，她就是由民間選拔來的，「本吉州永新縣樂家女也，開元末選入宮，即以永新名之，籍於宜春院。」[103] 但從現存史料來看，這並不常見。到了中晚唐，教坊已經從青樓、家庭、軍營與地方州縣等地選拔樂人了。從青樓選拔樂人，如李涉〈寄荊娘寫真〉[104]「章華臺南莎草齊，長河柳色連金堤。青樓曈曨曙光蚤，梨花滿巷鶯新啼」，可見荊娘為青樓歌妓；從詩中描寫荊娘活動時用「湘靈」、「瀟湘」等詞彙來看，她居於今天的湖南省境內；從詩中「章臺玉顏年十六，小來能唱〈西梁曲〉」、「教坊大使久知名，郢上詞人歌不足」、「上清仙女徵遊伴，欲從湘靈住河漢」、「豈期人願天不違，雲軿卻駐從山歸」等來看，她曾受到教坊的關注，但最終因為其他原因沒有成行。如王建的以穆宗與敬宗朝宮廷生活為描寫內容的〈宮詞一百首〉[105]，其中有「青樓小婦硟裙長，總被抄名入教坊。」如晚唐‧孫棨〈北里誌‧序〉亦載當時京城飲妓不少入籍到教坊中，接受教坊的管理，「近來延至仲夏。京中飲妓籍屬教坊，凡朝士宴聚，須假諸曹署行牒，然後能致於他處。惟新進士設筵顧史，故便可行牒追。其所贈之資，則倍於賞數。諸妓皆居平康里，舉子、新及第進士、三司幕府，但未通朝籍未直館殿者，咸可就詣。」[106] 等。

　　中晚唐教坊還從家庭中選拔樂人，如唐‧段安節《樂府雜錄‧歌》載張紅紅先是因為擅長歌唱而被大將軍韋青納為姬，後來她在大曆年間又被韋青進獻給朝廷。從張紅紅進入宮廷後居於「宜春院」來看，她進入的是教坊中的內教坊，因為唐‧崔令欽《教坊記》載內教坊中的內人就是居於宜春院，「妓女入宜春院，謂之『內人』，亦曰『前頭人』——常在上前頭也。」[107] 如唐‧李絳《李相國論事‧論採擇事》[108] 有「元和八年冬，教坊使忽於外間採擇

103　宋‧郭茂倩，《樂府詩集》，《中國戲曲論著集成》（一），北京：中國戲劇出版社，1980，頁 46。

104　清‧彭定求，《全唐詩》，北京：中華書局，1999，卷 477，頁 5457–5458。

105　同上註，卷 302，頁 3436。

106　唐‧孫棨，《北里誌》，《唐五代筆記小說大觀》，第 1403 頁，上海，上海古籍出版社，2000 年。

107　唐‧崔令欽，《教坊記》，《中國古典戲曲論著集成》（一），北京：中國戲劇出版社，1980，頁 11。

108　唐‧李絳《李相國論事》，車吉心主編，《中華野史‧唐朝卷》，濟南：泰山出版社，2000，頁 670。

人家子女及有別室內妓人，皆取以入，云奉密詔，眾議喧然」，從憲宗曰「朕緣丹王已下四人，院中都無侍者，朕令其於樂宮中，及閭里有情願者，厚與其父母錢帛，只取四人，四王各一人」等來看，京師人之所以「喧然」，是因為教坊強行從家庭中選拔樂人，反推之，中晚唐家庭樂人只要出於自願，就可以成為教坊樂人。中晚唐家庭樂人可以自由選擇是否進入教坊，如唐・段安節《樂府雜錄・箜篌》載「太和中有季齊皋者，亦為上手，曾為某門中樂史，……大中末，齊皋尚在，有內官擬引入教坊，辭以衰老，乃止。」[109] 如沈亞之〈歌者葉記〉有「然以莒能善人，而優曹亦歸之，故卒得不貢聲禁中」[110]等。這些充分說明中晚唐家樂進入教坊已是常見的社會現象。另外中晚唐教坊也從軍營中選拔樂人。如文宗「甘露之變」後，開始留意聲樂，《舊唐書・魏謩》：「洎今十年，未嘗採擇。自數月已來，天眷稍回，留神妓樂，教坊百人、二百人，選試未已，莊宅司收市，囂囂有聞。昨又宣取李孝本之女入內。」[111] 李孝本二女最初是因父罪被充入到神策軍的，《資治通鑑・唐紀六十一》「文宗開成元年」「李孝本二女配沒右軍，上取之入宮。秋，七月，右拾遺魏謩上疏……」，元人胡三省注「右軍」曰「右軍，右神策軍」[112]等，可見李孝本二女是從神策軍中被文宗選入到教坊的，而神策軍是中晚唐禁軍的核心。同時它也從地方府縣選拔樂人，如唐・段安節《樂府雜錄・俳優》載僖宗幸蜀時，「戲中有劉真者，尤能，後乃隨駕入京，籍于教坊」[113]等。

由此可見，中晚唐教坊樂人的來源極其廣泛，甚至市井之人也可以入籍教坊，《新唐書・宦官下・劉克明》：「敬宗善擊毬，於是陶元皓、靳遂良、趙士則、李公定、石定寬以毬工得見便殿，內籍宣徽院或教坊，然皆出神策隸卒或里閭惡少年，帝與狎息殿中為戲樂。」[114]這種複雜的成員構成必然會帶來管理上的變化。中晚唐教坊對樂人的管理不再像盛唐那樣嚴格，變得鬆馳。

109 同註107，頁53–54。
110 清・董誥等，《全唐文》，上海：上海古籍出版社，1995，卷736，頁3370。
111 後晉・劉昫，《舊唐書》，北京：中華書局，1997，卷176，頁4567–4568。
112 宋・司馬光，《資治通鑑》，北京：中華書局，2005，卷245，頁7925。
113 唐・段安節，《樂府雜錄》，《中國戲曲論著集成》（一），北京：中國戲劇出版社，1980，頁49。
114 宋・歐陽修、宋祁等，《新唐書》，北京：中華書局，1986，卷208，頁5883。

到了晚唐，教坊對樂人已經不再具有約束力，面對樂人私自外出表演以謀利的現象，教坊不得不請地方官府協助管理，如《唐會要・雜錄》：「大中六年十二月，或巡使盧潘等奏：『准四年八月宣約，教坊音聲人於新授觀察節度使處求乞，自今已後，許巡司府州縣等捉獲。如是屬諸使有牒送本管，仍請宣付教坊司為遵守。』依奏。」[115]

其次，中晚唐教坊還積極地向民間音樂學習。他們不但開始推崇民間樂人，如唐・李肇《唐國史補》載代宗朝崔昭入朝時將民間歌唱家李袞帶至京城，李袞當時是「善歌，初於江外，而名動京師」，崔昭主持宴會時宮廷樂人也參與表演，「請第一部樂，及京邑之名倡，以為盛會」，結果李袞表演後，「樂人皆大驚曰：『此必李八郎也』，遂羅拜階下」，所謂「第一部」指的是宮廷樂人。[116]而且還拜民間樂人為師，如唐・段安節《樂府雜錄・琵琶》載德宗宮廷琵琶大師康崑崙拜寺廟段和尚為師學習琵琶技藝，「段奏曰：『且遣崑崙不近樂器十年，使忘其本領，然後可教。』詔許之。後果盡段之藝。」[117]現存史料中關於教坊向民間學習的記載非常多，如宋・王讜《唐語林・夙慧》：「韋皋鎮西川日，進〈奉聖樂曲〉兼樂工舞人曲譜到京，於留邸按閱，教坊人潛窺，得先進之。」[118]如唐・趙璘《因話錄・角部》：「有文淑僧者，公為聚眾譚說，假託經論所言，無非淫穢鄙褻之事。不逞之徒，轉相鼓扇扶樹。愚夫冶婦，樂聞其說，聽者填咽。寺舍瞻禮崇奉，呼為『和尚』。教坊效其聲調，以為歌曲。」[119]如宋・王讜《唐語林・方正》：「武宗數幸教坊作樂，優倡雜進，酒酣作技，諧謔如民間宴席，上甚悅，諫官奏疏，乃不復出，遂召優倡入敕，內人習之。宦者請令揚州選擇妓女，詔揚州監軍取解酒令妓女十人進入。」[120]

115　宋・王溥，《唐會要》，上海：上海古籍出版社，2006，卷34，頁737。

116　唐・李肇，《唐國史補》，《唐五代筆記小說大觀》，上海：上海古籍出版社，2000，頁196。

117　唐・段安節，《樂府雜錄》，《中國戲曲論著集成》（一），北京：中國戲劇出版社，1980，頁51。

118　宋・王讜，《唐語林》，車吉心主編，《中華野史・唐朝卷》，濟南：泰山出版社，2000，卷3，頁394。

119　唐・趙璘，《因話錄》，《唐五代筆記小說大觀》，上海：上海古籍出版社，2000，卷4，頁856。

120　宋・王讜，《唐語林》，車吉心主編，《中華野史・唐朝卷》，濟南：泰山出版社，

同時中晚唐教坊還積極全面地參與到民間音樂表演活動中。盛唐教坊也會參與民間音樂活動，其方式主要有三種：一是朝廷組織大酺活動時，教坊被安排進行表演，如《資治通鑑・唐紀三十四》「肅宗至德元載」：「初，上皇每酺宴，先設太常雅樂坐部、立部，繼以鼓吹、胡樂、教坊、府・縣散樂、雜戲」[121] 等。二是以賜樂的方式參與朝臣的宴樂活動，如《新唐書・文藝中・呂向》：「帝聞，咨歎，官岌朝散大夫，賜錦綵，給內教坊樂工，娛懌其心。」[122] 如玄宗朝鑿廣運潭後進行了大型的慶賀表演，《舊唐書・韋堅》「府縣進奏，教坊出樂迭奏」[123] 等；如《資治通鑑・唐紀三十二》「玄宗天寶十載」「日遣諸楊與之選勝遊宴，侑以梨園教坊樂」[124] 等。三是因戰亂而流散至民間，如在安史之亂中，大量教坊樂人流散至民間，如歌唱家許永新，唐・段安節《樂府雜錄・歌》：「洎漁陽之亂，六宮星散，永新為一士人所得。……後士人卒與其母之京師，竟歿於風塵。」[125] 陸贄在〈興元論賜渾瑊詔書為取散失內人等議狀〉中曰「既當亂離之際，必為將卒所私」[126]，可見他們中絕大多數最終被淹留在民間。但是無論是大酺、朝廷賜樂還是戰亂，盛唐教坊對民間音樂活動的參與均不是制度性的、經常性的。

到了中晚唐，教坊對民間音樂活動的參與已經極為常見。中晚唐皇帝或朝廷賜樂給朝臣以示恩寵已成常見行為，如德宗朝，李晟、張延賞、渾瑊、馬燧及戴休顏等均受過此等恩寵，這在兩《唐書》及《資治通鑑》中有許多相關記載。唐・李肇《唐國史補》：「李令嘗為制將，將軍至西川，與張延賞有隙，及延賞大拜，二勳臣在朝，德宗令韓晉公和解之。每宴樂，則宰臣盡在，太常教坊音聲皆至，恩賜酒饌相望于路。」[127] 教坊樂人因此經常性地出

2000，卷 3，頁 385。

121　宋・司馬光，《資治通鑑》，北京：中華書局，2005，卷 218，頁 6993。

122　宋・歐陽修、宋祁等，《新唐書》，北京：中華書局，1986，卷 202，頁 5758。

123　後晉・劉昫，《舊唐書》，北京：中華書局，1997，卷 134，頁 3223。

124　宋・司馬光，《資治通鑑》，北京：中華書局，2005，卷 216，頁 6904。

125　唐・段安節，《樂府雜錄》，《中國戲曲論著集成》（一），北京：中國戲劇出版社，1980，頁 47。

126　清・董誥等，《全唐文》，上海：上海古籍出版社，1995，卷 471，頁 2129。

127　唐・李肇，《唐國史補》，《唐五代筆記小說大觀》，上海：上海古籍出版社，1979，頁 171。

現在朝臣的宴會上，如《新唐書·李棲筠》：「故事，賜百官宴曲江，教坊倡顗雜侍。」[128]如白居易〈三月三日謝恩賜曲江宴會狀〉有「況妓樂選於內坊，茶果出於中庫，榮降天上，寵驚人間」[129]；如唐·康駢《劇談錄·曲江》有「上巳即賜宴，臣寮京兆府，大陳筵席，長安、萬年兩縣，以雄盛相較，錦鄉珍玩，無所不施，百辟會於山亭，恩賜太常及教坊聲樂」[130]等。

中晚唐教坊除了以上這些盛唐已有的方式參與民間音樂活動以外，他們還會受雇到民間參與音樂表演活動。從現存史料來看，盛唐後期教坊就已經受雇到地方府縣進行表演，如唐·崔令欽《教坊記》：「龐三娘善歌舞，……嘗大醮汴州，以名字求雇。」[131]但是還沒有制度化。到了中晚唐，至遲在敬宗寶曆年間，教坊接受地方府縣雇用表演已經成為制度化。如《唐會要·雜錄》：「寶曆二年九月，京兆府奏：『伏見諸道方鎮，下至州縣軍鎮，皆置音樂，以為歡娛，豈惟誇盛軍戎，實因按待賓旅，伏以府司每年重陽、上巳，兩度宴游，及大臣出領藩鎮，皆須求雇教坊音聲，以申宴餞。今請自於當己錢中，每年方圖三二十千，以充前件樂人衣糧。伏請不令教坊收管，所冀公私永便。』從之。」[132]如唐·范攄《雲谿友議·餞歌序》載宣宗朝教坊樂人盛小叢受李訥的雇用，在送崔元範的宴會上屢次表演，「時察院崔侍御元範，自府幕而拜，即赴闕庭，李公連夕餞崔君於鏡湖光候亭，屢命小叢歌餞。」[133]從唐·孫棨《北里誌·序》來看，當時教坊對樂人受雇外出表演還製定了相關的管理制度，「（大中以後）近年延至仲夏，京中飲妓，籍屬教坊，凡朝士宴聚，須假諸曹署行牒，然後能致於他處。惟新進士設筵顧史，故便可行牒追，其所贈之資，則倍於常數。諸妓皆居平康里，舉子、新及第進士、三司幕府但未通朝籍未

128　宋·歐陽修、宋祁等，《新唐書》，北京：中華書局，1986，卷 146，頁 4737。

129　唐·白居易，顧學頡校點，《白居易集》，北京：中華書局，1979，冊 4，頁 1259。

130　唐·康駢，《劇談錄》，車吉心主編，《中華野史·唐朝卷》，濟南：泰山出版社，2000，頁 748。

131　唐·崔令欽，《教坊記》，《中國古典戲曲論著集成》（一），北京：中國戲劇出版社，1980，頁 23。

132　宋·王溥，《唐會要》，上海：上海古籍出版社，2006，卷 34，頁 736。

133　唐·范攄，《雲谿友議》，《唐五代筆記小說大觀》，上海：上海古籍出版社，2000，卷上，頁 1272。

直館殿者，咸及就詣，如不悋所費，則下車水陸備矣。」[134] 制度的完善更加說明中晚唐教坊樂人受宮外雇傭表演已經極為常見。雇傭制的實行使中晚唐教坊經常出入於民間音樂表演場所。如南唐・尉遲偓《中朝故事》：「每歲……至牡丹開日，請四相到其中，並家人親戚，日迎達官，至暮娛樂。教坊聲妓無不來者。恩賜酒食亦無虛日。」[135] 如宋・孫光憲《北夢瑣言・前賢戲調》：「教坊優伶繼至，各求利市。石野豬獨先行到，公有所賜，謂曰：『宅中甚闕，不得厚致。若有諸野豬，幸勿言也』。」[136]

可見，中晚唐教坊較之盛唐更為開放。這樣一來，儘管它的地位與藝術創作力較之盛唐有所差距，但是這種開放性卻使得它在音樂傳播方面發揮了極其重要的作用。當時不少宮廷樂曲就是由教坊擴散至民間，如宋・王讜《唐語林・補遺》「舊制」條曰：「宣宗妙於音律，每賜宴前，必製新曲，俾宮婢習之。至日，出數百人，衣以珠翠緹繡，分行列隊，連袂而歌，其聲清怨，殆不類人間。其曲有曰〈播皇猷〉者……有曰〈蔥嶺西〉者……有〈霓裳曲〉者……如是數十曲，教坊曲工遂寫其曲奏於外，往往傳人間。」[137] 同時民間音樂也藉教坊而傳入到宮廷，如唐・段安節《樂府雜錄・楊柳枝》「白傅閒居洛邑時作，後入教坊」[138]、如《舊唐書・李益》「貞元末，與宗人李賀齊名。每作一篇，為教坊樂人以賂求取，唱為供奉歌詞」[139] 等。因此，當我們深入瞭解唐代音樂時，中晚唐教坊仍然值得我們關注。

134　唐・孫棨，《北里誌》，《唐五代筆記小說大觀》，上海：上海古籍出版社，2000，頁1403。

135　南唐・尉遲偓，《中朝故事》，《唐五代筆記小說大觀》，上海：上海古籍出版社，2000，頁1785。

136　宋・孫光憲，《北夢瑣言》，北京：中華書局，2002，卷10，頁211・212。

137　宋・王讜，《唐語林》，車吉心主編，《中華野史・唐朝卷》，濟南：泰山出版社，2000，卷7，頁429。

138　唐・段安節，《樂府雜錄》，《中國戲曲論著集成》（一），北京：中國戲劇出版社，1980，頁61。

139　後晉・劉昫，《舊唐書》，北京：中華書局，1997，卷137，頁3771。

第二章　唐代宮廷音樂活動參與者個案研究

第一節　論唐太宗的音樂思想

　　唐太宗是中國古代最傑出的帝王之一，他的許多治國思想為後世所效法，包括音樂思想。「唐初帝王」這一特殊身分決定了他的音樂思想必然會對整個唐代音樂產生深遠的影響，所以當我們尋找唐代音樂成為中國古代音樂史鼎峰的原因時，自然不能夠忽略對他音樂思想的考察。儘管學術界對之非常關注，但這並不意味著研究也已深入。為了真正理解唐太宗在唐代及中國音樂史上不可替代的地位，我們仍然可在諸如它產生的具體歷史背景、與儒家傳統音樂思想之異同、得以產生的深層次原因以及對唐代音樂所產生的直接或間接影響等方面作進一步的探討。下文將就這幾方面詳細展述。

一、唐太宗音樂思想的創新

　　雖然現存唐代史料對唐太宗音樂思想的記載不少，但轉述雷同頗多，筆者經過仔細地整理校勘發現，太宗約在六個場合對音樂作過獨特的闡釋，現以時間為序粗略排列如下：

　　1.《舊唐書·音樂一》：貞觀元年，宴群臣，始奏秦王破陣之曲。太宗謂侍臣曰：「朕昔在藩，屢有征討，世間遂有此樂，豈意今日登於雅樂。然

其發揚蹈厲，雖異文容，功業由之，致有今日，所以被於樂章，示不忘於本也。」尚書右僕射封德彝進曰：「陛下以聖武戡難，立極安人，功成化定，陳樂象德，實弘濟之盛烈，為將來之壯觀。文容習儀，豈得為比。」太宗曰：「朕雖以武功定天下，終當以文德綏海內。文武之道，各隨其時，公謂文容不如蹈厲，斯為過矣。」德彝頓首曰：「臣不敏，不足以知之。」[1]

　　注：〈秦王破陣樂〉起源於民間軍營，此次是它正式進入宮廷，成為唐初宮廷著名雅樂〈破陣樂〉的重要來源。由於〈破陣樂〉是初唐雅樂建制最重要的成果之一，所以此應該發生在雅樂建制工作完成之前，即貞觀二年前。

　　2. 王福畤〈錄唐太宗與房魏論禮樂事〉：……（太宗）曰：「朕昨夜讀《周禮》，真聖作也。首篇云：『惟王建國，辨方正位，體國經野，設官分職，以為人極。』誠哉深乎！」良久，謂徵曰：「朕思之，不井田，不封建，不肉刑，而欲行周公之道，不可得也。大易之義，隨時順人。周任有言：『陳力就列。』若能一一行之，誠朕所願，如或不及，強希大道，畫虎不成，為將來所笑。公等可盡慮之。」因詔宿中書省，會議數日，卒不能定，而徵尋請退。上雖不復揚言，而閑宴之次，謂（魏）徵曰：「禮壞樂崩，朕甚憫之。昔漢章帝眷眷於張純，今朕急急於卿等，有志不就，古人攸悲。」（魏）徵跪奏曰：「非陛下不能行，蓋臣等無素業爾，何愧如之。然漢文以清靜富邦家，孝宣以章程練名實。光武責成委吏，功臣獲全。肅宗重學尊師，儒風大舉。陛下明德獨茂，兼而有焉，雖未冠三代，亦千載一時。惟陛下雖休勿休，則禮樂度數，徐思其宜，教化之行，何慮晚也？」上曰：「時難得而易失，朕所以遑遑也。」卿退，無有後言。[2]

　　注：據全文判斷，此發生在貞觀初雅樂建制工作尚末結束之前。

　　3.《貞觀政要‧論禮樂第二十九》載：太常少卿祖孝孫奏所定新樂。太宗曰：「禮樂之作，是聖人緣物設教，以為撙節，治政善惡，豈此之由？」御史大夫杜淹對曰：「前代興亡，實由於樂。陳將亡也為〈玉樹後庭花〉，

1　後晉‧劉昫，《舊唐書》，北京：中華書局，1997，卷28，頁1045。
2　清‧董誥等，《全唐文》，上海：上海古籍出版社，1995，卷161，頁725。

齊將亡也而為〈伴侶曲〉，行路聞之，莫不悲泣，所謂亡國之音。以是觀之，實由於樂。」太宗曰：「不然，夫音聲豈能感人？歡者聞之則悅，哀者聽之則悲。悲悅在於人心，非由樂也。將亡之政，其人心苦，然苦心相感，故聞之則悲耳。何樂聲哀怨，能使悅者悲乎？今〈玉樹〉、〈伴侶〉之曲，其聲具存，朕能為公奏之，知公必不悲耳。」尚書右丞魏徵進曰：「古人稱：禮云，禮云，玉帛云乎哉！樂云，樂云，鐘鼓云乎哉！樂在人和，不由音調。」太宗然之。[3]

注：唐末李涪的《刊誤》、《唐會要》、《舊唐書》、《新唐書》及《資治通鑑》對之都有轉引，內容大致相同，時間在貞觀二年，《刊誤》載貞觀十七年為誤。

4. 唐・王方慶《魏鄭公諫錄》中「對〈慶善樂〉為文舞」條載：〈慶善樂〉為文舞，〈破陣樂〉為武舞，詔公及虞南、褚亮、李百藥等為之詞。太宗謂侍臣曰：「昔周公相成王，制禮作樂，久之乃成。逮朕即位，數年之間，成此二樂；五禮又復刊定，未知堪為後代法否？朕觀前王功於人者，作事施令，有即為法所貴，不忘其德者也。朕既平定天下，安堵海內，若德惠不倦，有始善終，自我作古，何慮不法？若遂無德於物，後代何所遵承？以此而言，後法不法，猶在朕耳。」公對曰：「陛下撥亂反正，功高百王，自開闢已來，未有如陛下者也。更創新樂，兼修大禮，自我作古，萬代取法，豈止子孫而已。」[4]

注：據《舊唐書・音樂一》載其發生在貞觀六年之前。

5. 《貞觀政要・論禮樂第二十九》載：貞觀七年，太常卿蕭瑀奏言：「今〈破陳樂舞〉，天下之所共傳，然美盛德之形容，尚有所未盡。前後之所破劉武周、薛舉、竇建德、王世充等，臣願圖其形狀，以寫戰勝攻取之容。」太宗曰：「朕當四方未定，因為天下救焚拯溺，故不獲已，乃行戰伐之事，所以人間遂有此舞，國家因茲亦制其曲。然雅樂之容，止得陳其梗概，若委

3　唐・吳兢，謝保成集校，《《貞觀政要》集校》，北京：中華書局，2003，卷7，頁417。

4　唐・王方慶，《魏鄭公諫錄》，車吉心主編，《中華野史・唐朝卷》，濟南：泰山出版社。2000，頁64。

曲寫之，則其狀易識。朕以見在將相，多有曾經受彼驅使者，既經為一日君臣，今若重見其被擒獲之勢，必當有所不忍，我為此等，所以不為也。」蕭瑀謝曰：「此事非臣思慮所及。」[5]

6.《舊唐書・張文瓘（附從弟文收）》載：十一年，（張）文收表請釐正太樂，上謂侍臣曰：「樂本緣人，人和則樂和。至如隋煬帝末年，天下喪亂，縱令改張音律，知其終不和諧。若使四海無事，百姓安樂，音律自然調和，不藉更改。」竟不依其請。[6]

之所以將這六則材料一一列舉，是因為它們都揭示出這樣一個現實，即唐太宗所表達的音樂思想有一個共同的歷史背景，都是針對唐初的雅樂建制工作發出的，並且闡述的都是音樂與政治之間的關係，而非單純地就音樂本身論述音樂，如果脫離了這個前提，純粹地從藝術層面去分析他的音樂思想，並冒失地去評說太宗不懂音樂顯然是行不通的。[7]我們對唐太宗的這些言論加以總結，發現主要包括三個方面的內容：

（1）他以周代的禮樂建制為典範，宣導文治，進行本朝的雅樂建制，對當時的雅樂建制工作非常關注，如材料（二）有：「謂徵曰：『禮壞樂崩，朕甚憫之。昔漢章帝眷眷於張純，今朕急急於卿等，有志不就，古人攸悲』」、「上曰：『時難得而易失，朕所以遑遑也』」等。

（2）他雖然承認雅樂建制在國家生活中有一定的作用，但認為其功能是有限的，沒有重要到關乎國家治亂存亡，如材料（三）中「太宗曰：『禮樂之作，是聖人緣物設教，以為撙節，治政善惡，豈此之由』」、材料（六）中「上謂侍臣曰：『樂本緣人，人和則樂和。至如隋煬帝末年，天下喪亂，縱令改張音律，知其終不和諧。若使四海無事，百姓安樂，音律自然調和，不藉更改』」等。

5　唐・吳兢，謝保成集校，《貞觀政要》集校》，北京：中華書局，2003，卷7，頁419。

6　後晉・劉昫，《舊唐書》，北京：中華書局，1997，卷85，頁2817。

7　如朱熹曾從樂律之角度批評道：「唐太宗不能曉音律，謂不在樂者，只是胡說」，《朱子語類》，第92卷，頁2342，北京，中華書局，2004。如崔岩在《評唐太宗的音樂觀》曰：「音樂對於唐太宗來說，還是一片盲區。」《洛陽師專學報》，1994年第4期，頁60。

（3）他認為一個朝代的雅樂建制工作是否成功，所製雅樂是否為後世效法，並不取決於音樂自身，而是取決於此時期帝王的德行，如材料（四）中「以此而言，後法不法，猶在朕耳」等；具體而言，取決在帝王治國的能力，「朕既平定天下，安堵海內，若德惠不倦，有始善終，自我作古，何慮不法？」正因如此，他雖然重視雅樂建制工作，但對於雅樂建制深入程度及具體內容卻非常並不在意。貞觀二年，祖孝孫將匆匆建制好的雅樂給他審查時，他並沒有對它的內容提出任何具體的建議；所以當太常卿蕭瑀提出進一步在藝術上加工〈破陣樂〉時，他從道德層面上給予了否定；所以張文收在貞觀十一年提出重新考訂修樂時，他也未予採納。

將以上三點與唐以前傳統的儒家音樂思想進行對比，我們發現，第一種觀點相同，故在此不贅述。第二種觀點與第三種觀點存在著內在聯繫，都打破了長期以來「聲音之道，與政通也」的觀點，將音樂與政治相疏離，並且對兩者的關係進行了重新的闡釋，即認為是政治的重要性高於音樂，是政治決定音樂而非音樂決定政治。故第二種與第三種觀點在本質上是一致，是一種創新。他的這種創新性，在唐代乃至後世，都曾受到過保守派們的批評。如唐李涪《刊誤·樂論》曾婉轉地曰「聖君有所未悟耳」，並在後面附上一套關於傳統儒家樂觀念的言論[8]；如司馬光在《資治通鑑·唐紀八》「太宗貞觀二年」中猛烈批判道「是猶執垂之規矩而無工與材，坐而待器之成，終不可得也」、「而太宗遽云治之隆替不由於樂，何發言之易而果於非聖人也如此」、「樂非聲音之謂也，然無聲音則樂不可得而見矣。……奈何以齊、陳之音不驗於今世而謂樂無益於治亂，何異睹拳石而輕泰山乎。」[9]其實，人們對於唐太宗音樂思想的批評越是激烈，越說明他對於中國音樂乃至中國文化史具有獨特的地位並且產生過深遠的影響。

二、創新成因及影響

太宗之所以能夠突破前人舊有的音樂觀念，與他特殊且豐富的人生政治

8　唐·李涪《刊誤》，車吉心主編，《中華野史·唐朝卷》，濟南：泰山出版社，2000，卷下，頁 967。

9　宋·司馬光，《資治通鑑》，北京：中華書局，2005，卷 192，頁 6052。

閱歷密切相關：他親眼目睹了隋代極盛而衰的滅國過程，親身參與了唐王朝建立的艱辛過程，後來又殺死了太子建成，逼父親高祖退位。他登上帝位是雄厚的軍事實力、傑出的政治才能和殘酷的政治陰謀三者合力的結果，一切與音樂都沒有任何直接的關係。而且，事實向他表明，以前歷代王朝的滅亡也不是由音樂造成的，遠的北齊與南朝的陳代且不說，最起碼他所熟悉的隋煬帝就不是因為幾首樂曲而滅亡的。所以，儘管前代甚至他當時代的朝臣仍然會堅持音樂決定政治的傳統儒家音樂觀，但他親歷的一切現實卻向他表明這只是一種沒有可操作性的空談。不僅如此，他的這種音樂思想得以產生，也與他所面臨的特定的政治歷史使命相關。作為創國之初的帝王，有許多國家重建工作等著他去決策，無論是歷史經驗還是現實狀況都要求他儘快地將工作的重心放在具體的國家事務上，而不是做沒有多少實際價值的音樂建制。事實表明，他的這種將當樂與政治分離，以政治為中心的觀點順應了歷史的潮流，新的王朝在他的統治下很快走出貧弊的陰影，逐漸走向穩定與發展，出現了為世人所稱譽的「貞觀之治」。因此，他與傳統不同的音樂思想的產生絕不是一個突發的或偶然事件，而是歷史與現實雙重作用的結果。

司馬光之所以對唐太宗的音樂思想較之唐人李涪批判得更為激烈，是因為他作為後世的歷史學家，站在歷史的高度對之進行審視，從而覺察到了它已經對唐代社會發生過深遠的影響，而這種影響又是與李涪及司馬光的音樂思想和政治立場不相符合的。

唐太宗打破樂政一體觀念，並且將政治置於音樂之上，對於唐代的歷史產生了非常深遠的影響。就政治而言，其直接帶來了為後世所稱譽的「貞觀之治」，沒有它就沒有後來的開元盛世。就音樂而言，由於他的這些音樂思想主要是針對初唐雅樂建制發出的，所以直接決定了初唐雅樂的結果，使之呈現出三個特徵。首先，因為歷時較短且建制不夠深入。唐高祖建立新政權之後並沒有立刻著手進行雅樂重建工作，所用之樂仍為周隋舊樂，到了武德七年才讓祖孝孫主持此項工作，但在貞觀二年此項工作卻已經結束，歷時不過四五年。其次，在樂律及內容上缺少創新精神，它只是對前代已有音樂進行簡單的綜合，《唐會要‧雅樂上》：「初孝孫以陳梁舊樂，雜用吳楚之音，

周齊舊樂，多涉胡戎之伎，於是斟酌南北，考以古音，而作〈大唐雅樂〉。以十二律各順其月，旋相為宮。按《禮記》『大樂與天地同和』，故製十二和之樂，合三十二曲，八十有四調。」[10] 最後，在藝術上也不盡人意，如〈破陣樂〉原產生於民間，隨著太宗的登基而進入了宮廷，太宗組織樂人和朝臣對它的樂曲、舞蹈和樂詞等進行了全面的雅化，成為唐代著名兩大樂舞之一。但就是這樣一個極受關注的樂曲，仍然存在著許多的不足，如前文材料（五）樂官太常聊蕭瑀對之評價道：「今〈破陳樂舞〉，天下之所共傳，然美盛德之形容，尚有所未盡。」〈破陣樂〉尚且如此，其他所製樂曲的藝術性就更不必說了。而這完全在於太宗只是將雅樂建制視為新政權成立的一個標誌，所以他重視其建制速度要遠遠高於其建制品質，如上文材料（四）中「太宗謂侍臣曰：「昔周公相成王，制禮作樂，久之乃成。逮朕即位，數年之間，成此二樂。」總結之，唐太宗的音樂思想導致了唐初雅樂的簡陋。

　　由於太宗本人在政治上擁有傑出的才能，成為後世帝王們效法的榜樣，唐・吳兢〈上《貞觀政要》表〉曰：「臣兢言：臣愚，比嘗見朝野士庶，有論及國家政教者，咸云：『若陛下之聖明，克遵太宗之故事，則不假遠求上古之木，必致太宗之業』。」[11] 所以他對雅樂建制的態度直接影響到唐代雅樂的發展。前文已言，太宗執政近 23 年，但是只在前兩年對雅樂進行了建制，儘管後來大臣提出重新建制，但並沒有被他採納。此後的帝王顯然繼承了他的這種思想，如盛唐時，《舊唐書・音樂三》：「開元初，則中書令張說奉制所作，然雜用貞觀舊詞。自後郊廟歌工樂師傳授多缺，或祭用宴樂，或郊稱廟詞。」[12]《唐會要・雅樂上》載趙慎言於開元八年上書曰：「今之舞人，並容貌蕞陋，屠沽之流，用以接神欲求降福，固亦難矣。」[13] 如中唐時，元稹〈和李校書新題樂府十二首・立部伎〉序曰「太常選坐部伎無性識者退入立部伎。又選立部伎無性識者退入雅樂部，則雅樂可知矣」、詩有「太常雅樂備宮懸，九奏未終百寮惰」等。[14] 此後曾出現過兩次雅樂的建制，

10　宋・王溥，《唐會要》，上海：上海古籍出版社，2006，卷 32，頁 689。

11　唐・吳兢，謝保成集校，《《貞觀政要》集校》，北京：中華書局，2003，頁 3。

12　後晉・劉昫，《舊唐書》，北京：中華書局，1997，卷 30，頁 1089。

13　宋・王溥，《唐會要》，上海：上海古籍出版社，2006，卷 32，頁 694。

14　唐・元稹，冀勤點校，《元稹集》，北京：中華書局，2000，冊上，頁 199。

一是文宗朝，由於宦官為了固寵專權而控制了教坊與禁軍的大權，大力發展其中的俗樂，所以懷抱剷除宦官專權的文宗登基後積極宣導雅樂建制，以打擊俗樂。但「甘露之變」後，隨著他政治理想的破滅和參與此項工作的樂官、樂工被宦官集體貶殺，雅樂建制工作被迫取締。而且，這次雅樂建制雖然呼聲很高，但僅產生了〈霓裳羽衣曲〉與〈雲韶曲〉兩首樂曲，並且在宮廷中也沒有被廣泛地演奏。另一次是唐末昭宗朝。由於此時唐王朝已是日薄西山，政局極為動蕩，所以也就不可能會有什麼真正的建制。總之，終唐一代，雅樂建制始終保持了唐初太宗不被重視因而簡陋的狀態，《新唐書·禮樂十一》對之這樣總結道：「唐為國而作樂之制尤簡。」[15]

由於俗樂與雅樂是對立存在的，所以他的音樂觀點也間接地影響到了唐代俗樂的發展。傳統儒家思想認為音樂與政治合二為一，音樂可以決定國家的興衰存亡，所以國家對音樂建制工作非常重視，這包括兩個方面，一是積極抬高雅樂的地位，一是嚴格限制和打擊俗樂。由於唐太宗將音樂與政治進行了分離，重政治輕音樂，這使得他不可能沉溺於俗樂，但是又由於他認為音樂活動與國家命運之間沒有必然聯繫，又導致了對俗樂並不排斥。他在執政之餘，也頗為留意俗樂，謝偃〈聽歌賦〉曾云：「君王以政隙務閑，披翫餘日……於是徵趙女，命齊倡。」[16]如楊師道〈聽歌管賦〉有：「預恩私之嘉宴，聞仙管於帝臺。」[17]《舊唐書·王珪》載他讓太常卿祖孝孫教授宮女音樂，還向朝臣公開表達他對祖孝孫不能盡責的憤怒[18]；《資治通鑑·唐紀十九》「高宗垂拱二年」（686 年）他讓琵琶高手羅黑黑入內宮教授宮女音樂技能等。[19]他雖然對大臣言不可授樂工雜類以官職，如《貞觀政要·論擇官第七》：「自此倘有樂工雜類，假使術逾儕輩者，只可特賜錢帛以賞其能，必不可超授官爵，與夫朝賢君子比肩而立，同坐而食，遣諸衣冠以為恥累。」[20]但是行動上卻對技藝精妙的樂工授予樂官職，如《唐會要·論樂》

15　宋·歐陽修、宋祁等，《新唐書》，北京：中華書局，1986，卷 21，頁 462。

16　清·董誥等，《全唐文》，上海：上海古籍出版社，1995，卷 156，頁 701。

17　同上註，頁 704。

18　後晉·劉昫，《舊唐書》，北京：中華書局，1997，卷 70，頁 2529。

19　宋·司馬光，《資治通鑑》，北京：中華書局，2005，卷 203，頁 6441。

20　唐·吳兢，謝保成集校，《《貞觀政要》集校》，北京：中華書局，2003，卷 3，頁

載馬周曾上書曰：

> 臣見王長通、白明達，本自樂工輿皂雜類；韋盤提、斛斯正則更無他
> 材，獨解調馬來格。縱使術逾儕輩，材能可取，止可厚賜錢帛，以富
> 其家，豈得列在士流，超授官爵，遂使朝會之位，萬國來庭，鄒子伶
> 人，鳴玉曳綬，與夫朝賢君子，比肩而立，同坐而食，臣竊恥之。[21]

唐·張鷟《朝野僉載》載他甚至還在宮中組織胡漢樂人進行音樂競賽。[22]

他對待俗樂的這種從容態度使得俗樂在初唐的宮廷中有了一個自由寬鬆的發展環境，從而逐漸地活躍起來，他的後世子孫顯然繼承了他對俗樂的這種態度，〈廢皇太子承乾為庶人詔〉「倡優之技，晝夜不息；狗馬之娛，盤游無度。……鄭聲淫樂，好之不離左右」[23]，如《唐會要·論樂》高宗曾組織太常散樂與京城四周府縣進行散樂競賽[24]；如《舊唐書·嚴挺之》載睿宗，「先天二年正月望，胡僧婆陀請夜開門燃百千燈，睿宗御延喜門觀樂，凡經四日。又追作先天元年大酺，睿宗御安福門樓觀百司酺宴，以夜繼晝，經月餘日」[25]；《舊唐書·文苑中·賈曾》載玄宗為太子時「頻遣使訪召女樂，命宮臣就率更署閱樂，多奏女妓」[26]，如唐·崔令欽《教坊記·序》載玄宗組織太常寺散樂與原本藩邸的樂人進行熱戲[27]等等。中唐以後，由於帝王們在政治上無所作為，所以對待俗樂的態度有過之而無不及，縱情聲樂，關於此方面的史料不甚枚舉。這一切如果沒有唐初太宗對俗樂的這種寬容態度，顯然是不可能的。唐太宗對俗樂的這種寬容態度導致初唐的太常寺容納了眾多的俗樂表演樂工，以至發展到玄宗登基時，不得不另設立教坊、梨園等機構以使其中的樂人分流。教坊、梨園等新音樂機構的設立更推動了唐代宮廷

155–156。

21　宋·歐陽修、宋祁等，《新唐書》，北京：中華書局，1986，卷 97，頁 3876。

22　唐·張鷟，《朝野僉載》，北京：中華書局，1997，卷 5，頁 113。

23　清·董誥等，《全唐文》，上海：上海古籍出版社，1995，卷 7，頁 640。

24　宋·王溥，《唐會要》，上海：上海古籍出版社，2006，卷 34，頁 729。

25　後晉·劉昫，《舊唐書》，北京：中華書局，1997，卷 99，頁 3103。

26　同上註，卷 199 中，頁 5028。

27　唐·崔令欽，《教坊記》，《中國古典戲曲論著集成》（一），北京：中國戲劇出版社，1980，頁 20–21。

音樂的興盛與繁榮。

　　唐太宗對俗樂的這種從容態度不但帶來了俗樂在宮廷的平穩發展與逐步繁榮，也使得俗樂在民間不受壓制。玄宗登基不久就頒布了〈禁伎樂勅〉與〈禁散樂巡村勅〉以禁止民間散樂的表演[28]，由此可見在此之前的很長一段時間裡，民間俗樂發展並沒有受到過朝廷的約束。而且，即便玄宗頒布過禁止民間俗樂發展的詔令，其產生的影響也不長。玄宗執政的後期，民間俗樂發展較之以前更為熾熱，《舊唐書・穆宗》丁公著言：

> 國家自天寶已後，風俗奢靡，宴席以諠譁沉湎為樂。而居重位、秉大權者，優雜倨肆於公吏之間，曾無愧恥。公私相效，漸以成俗。則是物務多廢。[29]

　　中唐以後，即便是戰爭頻仍，政局動盪，民間俗樂活動也未曾受到限制，如《唐會要・雜錄》：「元和五年二月，宰臣奏請不禁公私樂，從之。時以用兵，權令斷樂，宰臣以為大過，故有是請。」[30]如唐末哀宗頒布〈許宰臣已下游宴詔〉[31]等。

　　總之，由以上的分析可知，唐太宗音樂思想的獨特之處在於打破了傳統儒家「樂政」一體的觀念，將兩者進行了疏離，並且認為政治地位高於音樂，從而重政治輕音樂，使得唐初雅樂建制非常簡陋，而俗樂得到了寬容自由的發展環境，在平穩中發展著。可以說，唐代雅樂的簡陋和俗樂的繁榮與唐太宗的音樂思想密切相關。獨特的人生經歷和所面臨的特定歷史使命是唐太宗音樂思想得以產生的根本原因。

28　清・陸心源，《唐文拾遺》，上海：上海古籍出版社，1995，卷3，頁10–11。

29　後晉・劉昫，《舊唐書》，北京：中華書局，1997，卷16，頁486。

30　宋・王溥，《唐會要》，上海：上海古籍出版社，2006，卷34，頁735。

31　清・董誥等，《全唐文》，上海：上海古籍出版社，1995，卷93，頁424。

第二節　唐文宗與中晚唐宮廷音樂之發展——以其修雅樂一事為中心分析

一、唐文宗修雅樂一事的評價差異

唐文宗修雅樂一事，首次見於李珏〈唐文宗皇帝諡冊文〉，「修雅樂而簫韶成音，戒逸游而靈囿望幸。遏外夷之教，羈縻殆絕；舉中古之典，汪洋勃興」[32]此文旨在對文宗的一生進行概括和稱譽，因此修雅樂一事被列在內，可見意義重大。雖然此乃屬於雅樂建制的範圍，但五代人對唐代雅樂發展史進行描述時卻並沒有提及，如王樸的〈詳定雅樂疏〉[33]、如張昭的〈詳定雅樂疏〉[34]。同樣王溥《唐會要·雅樂》中亦沒有提及，只是在《唐會要·諸樂》與《唐會要·雜錄》條有所涉及，此後《舊唐書·音樂志》與《新唐書·禮樂志》基本上沿襲五代人的態度，沒有將之納入到唐代雅樂建制沿革史中進行敘述。

由此看來，對於唐文宗修雅樂一事，唐人與五代人的態度是有差異的，導致這種差異的原因當然與他們撰文的目的不同相關。李珏是文宗的重臣，文宗去世時留下密旨讓其扶助皇太子監國，《舊唐書·武宗》：「五年正月二日，文宗暴疾，宰相李珏、知樞密劉弘逸奉密旨，以皇太子監國。」[35]故他是以一位政治家的眼光去看待文宗修雅樂一事的，認為其有著很高的政治意義。五代時的王樸、張昭與王溥等所撰之文，旨在總結唐朝雅樂建制的經驗教訓，以便為本朝的雅樂建制服務，因此著重從音樂史這一視角來審視文宗修雅樂一事，他們之所以不將之納入到唐朝雅樂建制史中進行描述，是因為他們認為文宗修雅樂不足以構成唐代雅樂發展的一個環節。

唐五代人態度的差異充分說明，唐文宗修雅樂的意義不在音樂而在政治。關於這點，可以從另外兩個方面補充說明之。首先，參與這次修雅樂活動的樂官與樂工在「甘露之變」以後都受到了宦官集團的報復，不是被貶職

32　清·董誥等，《全唐文》，上海：上海古籍出版社，1995，卷720，頁3283。
33　同上註，卷846，頁4061。
34　同上註，卷860，頁4001。
35　後晉·劉昫，《舊唐書》，北京：中華書局，1997，卷18上，頁583。

就是被殺。如王涯，文宗時任太常卿，是此次修雅樂的主持者，《新唐書・王涯》曰：「李訓敗，乃及禍」，並且他腰斬後還受到仇士良的報復，「後令狐楚見帝，從容言：『向與臣並列者，既族滅矣，而露骴不藏，深可悼痛。』帝惻然，詔京兆尹薛元賞葬涯等十一人，各賜襲衣。仇士良使盜竊發其塚，投骨渭水。」[36] 如馮定，文宗時為太常少卿，是此次修雅樂的主要參與者，受到文宗的賞識，結果甘露之變不久被謫職，《新唐書・馮宿(附弟定)》載「執政不悅，改太子詹事。」[37] 再如樂工尉遲璋，唐・高彥休《唐闕史》卷下「李可及戲三教」條載他編訂了〈霓裳羽衣曲〉[38]，結果《舊唐書・武宗》：「（開成五年正月）三日，仇士良收捕仙韶院副使尉遲璋殺之，屠其家。」[39]

其次，此次所修之雅樂內容非常單薄，影響力很低。從《唐會要・諸樂》來看，此次修樂歷時約六七年，僅創製了〈雲韶法曲〉與〈霓裳羽衣舞曲〉。具體而言，〈雲韶法曲〉是太和三年依照開元時雅樂創製而成，太和八年才正式詔令太常寺教授，開成元年方才教成。而〈霓裳羽衣舞曲〉僅由尉遲璋一人所創製。從參與此次修樂人員來看，不但數量少而且音樂修養並不高，如王涯與馮定幾乎沒有什麼具體的音樂實踐，尉遲璋雖然是負責這次雅樂修定的主要樂工，但他所擅長的卻是俗樂，被時人譽為「拍彈」，宋・錢易《南部新書・乙》：「太和中，樂工尉遲璋左能別囀為新聲，京師屠沽效，呼為『拍彈』。」[40] 最終所產生的音樂作品影響亦不廣泛。《新唐書・禮樂十二》載〈雲韶法曲〉：「遇內宴乃奏。……自是臣下功高者，輒賜之。」[41] 從現存史料記載來看，文宗朝受此殊譽的大臣僅為李訓一人。（參見《舊唐書・文宗下》[42]）〈霓裳羽衣舞曲〉在宮廷中也只演奏過一次，此後僅以此曲名「充試進士賦題」（參見唐・高彥休《唐闕史・李可及戲三教》[43]），而現留存

36　宋・歐陽修、宋祁等，《新唐書》，北京：中華書局，1986，卷179，頁5319。

37　宋・歐陽修、宋祁等，《新唐書》，北京：中華書局，1986，卷177，頁5279。

38　唐・高彥休，《唐闕史》，《唐五代筆記小說大觀》，上海：上海古籍出版社，2000，頁1351。

39　後晉・劉昫，《舊唐書》，北京：中華書局，1997，卷18上，頁583。

40　北宋・錢易，《南部新書》，北京：中華書局，2002，頁26。

41　宋・歐陽修、宋祁等，《新唐書》，北京：中華書局，1986，卷22，頁478。

42　後晉・劉昫，《舊唐書》，北京：中華書局，1997，卷17下，頁556。

43　唐・高彥休，《唐闕史》，《唐五代筆記小說大觀》，上海：上海古籍出版社，2000，

的賦僅三篇（沈朗、陳皡與闕名的〈霓裳羽衣曲賦〉[44]）、詩僅一篇（李肱〈省試霓裳羽衣曲〉，唐·范攄《雲谿友議·古製興》[45]）

可見，文宗對修雅樂的積極態度與最終所取得的成果之間懸殊很大。從音樂史的角度來看，它根本沒法和初盛唐時的雅樂建制活動相提並論。

由於除了李珏所撰之文以外，凡是涉及到唐文宗修雅樂一事時，史料往往都特別強調文宗喜雅樂，這使得閱讀者會產生這樣的認斷：文宗此次修雅樂可能並不是出於政治目的，而是純粹出於個人音樂的愛好。其實儘管文宗曾下詔打擊俗樂，積極提倡雅樂，但他本人對俗樂並非真的討厭。如「甘露之變」以後，屢稱不喜俗樂的文宗，開始關注起俗樂，《舊唐書·文宗下》：「（開成二年五月）壬申，上幸十六宅，與諸王宴樂」、「（開成二年冬十月）庚子，慶成節，賜群臣宴於曲江，上幸十六宅，與諸王宴樂」、「（開成四年春正月）戊辰，幸勤政樓觀角抵、蹴鞠。」[46] 他對俗樂關注過多以至大臣還上書勸諫，如《舊唐書·魏謩》載魏謩進諫曰：

> 陛下即位已來，誕敷文德，不悅聲色，出後宮之怨，配在外之鰥夫。泊今十年，未嘗採擇。自數月已來，天眷稍回，留神妓樂，教坊百人、二百人，選試未已，莊宅司收市，囂囂有聞。[47]

如王直方在〈諫厚賞教坊疏〉中有：

> 比者，雖有教坊音樂，陛下未嘗賞悅，因有賜宴，與人共之，如此則雖有伶人，不害於事。陛下即位之始，宣徽教坊悉令停，減人數，或聞近來稍不如此，樂工弟子賜與至廣，每有此事向外流傳，傷陛下聖德，豈容易也。[48]

頁 1351。

44　清·董誥等，《全唐文》，上海：上海古籍出版社，1995，卷 741、卷 760、卷 962，頁 3397、頁 3499、頁 4428。

45　唐·范攄，《雲谿友議》，《唐五代筆記小說大觀》，上海：上海古籍出版社，2000，卷上，頁 1271。

46　後晉·劉昫，《舊唐書》，北京：中華書局，1997，卷 17 下，頁 569、頁 571、頁 577。

47　同上註，卷 176，頁 4567。

48　清·董誥等，《全唐文》，上海：上海古籍出版社，1995，卷 757，頁 3484。

　　不僅如此，他還不顧群臣的反對授予樂工官職。如前文所提及的尉遲
璋，文宗先是欲授予王府率，遭到朝臣抵制後改授光州長史。《舊唐書・陳
夷行》：

> 仙韶院樂官尉遲璋授王府率，右拾遺竇洵直當衙論曰：「伶人自有本
> 色官，不合授之清秩。」鄭覃曰：「此小事，何足當衙論列！王府率
> 是六品雜官，謂之清秩，與洵直得否？此近名也。」嗣復曰：「嘗聞
> 洵直幽，今當衙論一樂官，幽則有之，亦不足怪。」夷行曰：「諫官
> 當衙，只合論宰相得失，不合論樂官。然業已陳論，須與處置。今後
> 樂人每七八年與轉一官，不然，則加手力課三數人。」帝曰：「別與
> 一官。」乃授光州長史，賜洵直絹百足。[49]

如雲朝霞，《舊唐書・魏謩》曰：

> 教坊副使雲朝霞善吹笛，新聲變律，深愜上旨。自左驍衛將軍宣授兼
> 揚府司馬。宰臣奏曰：「揚府司馬品高，郎官刺史迭處，不可授伶官。」
> 上意欲授之，因宰臣對，亟稱朝霞之善。謩聞之，累疏陳論，乃改授
> 潤州司馬。[50]

　　對於樂人授官一事，憲宗曾下詔禁止樂工授予正員官，《舊唐書・憲
宗上》：「（元和元年）九月丁卯朔。己巳，罷教坊樂人授正員官之制。」[51]
故從上述這些引文來看，文宗個人對俗樂的喜愛程度較之前代帝王並不
遜色。

　　因此綜上所述，唐文宗積極宣導修雅樂既不是出於個人的音樂喜好，也
不是著眼於本朝的音樂建制，而是從帝王這一特定的身分與立場出發，有著
特定的政治動機。

二、唐文宗修雅樂的動機

筆者通過考察相關史料，發現其政治動機在於打擊專權的宦官。唐代宦

49　後晉・劉昫，《舊唐書》，北京：中華書局，1997，卷 173，頁 4495–4496。
50　同上註，卷 176，頁 4568。
51　同上註，卷 14，頁 412。

官專權始於德宗，《舊唐書・宦官》：「自貞元之後，威權日熾，蘭錡將臣，率皆子蓄，藩方戎帥，必以賄成，萬機之與奪任情，九重之廢立由己。」[52]盛於憲宗晚期，《資治通鑑・唐紀五十》「文宗太和二年：「自元和之末，宦官益橫，建置天子在其掌握，威權出人主之右，人莫敢言。」[53]憲宗、敬宗先後為宦官所弒。文宗是一位有著極高政治理想的帝王，在藩邸時便喜讀《貞觀政要》，並以唐太宗為榜樣，故登基後對於專權的宦官尤為留意，《舊唐書・文宗下》：「史臣曰：……而帝以累世變起禁闈，尤側目於中官，欲盡除之。」[54]而從當時的情況來看，宦官集團對宮廷俗樂活動特別熱心，當然這種熱心是出於固寵專權的需要。關於這點，文宗朝宦官頭目仇士良表述得極為露骨。《新唐書・宦官・仇士良》：

> 天子不可令閒暇，暇必觀書，見儒臣，則又納諫，智深慮遠，減玩好，省游幸，吾屬恩且薄而權輕矣。為諸君計，莫若殖財貨，盛鷹馬，日以毬獵聲色蠱其心，極侈靡，使悅不知息，則少斥經術，暗外事萬機在我，恩澤權力欲焉往哉。[55]

文宗為了剷除專駐的宦官，悄然重用朝臣李訓與鄭注，發動了歷史上著名的「甘露之變」，結果因為用人不當，不但沒有剷除宦官集團，而且還因此受制於宦官，此後唐帝國一蹶不振。仇士良就是在「甘露之變」中成為宦官頭目的。這番話是仇士良即將退出政壇之前對其他宦官所作的一番語重心長的教導，由此可見，重視宮廷俗樂的發展已經成為宦官固寵專權的法寶。事實上，在文宗之前，宦官們採用此戰略，在穆宗與敬宗那裡取得了很好的成效，《舊唐書・穆宗》：

> （十五年）二月癸酉朔。丁丑，御丹鳳樓，大赦天下。宣制畢，陳俳優百戲於丹鳳門內，上縱觀之。丁亥，幸左神策軍觀角抵及雜戲，日晏而罷。

52　同上註，卷 184，頁 4754。

53　宋・司馬光，《資治通鑑》，北京：中華書局，2005，卷 243，頁 7856。

54　後晉・劉昫，《舊唐書》，北京：中華書局，1997，卷 17，頁 580。

55　宋・歐陽修、宋祁等，《新唐書》，北京：中華書局，1986，卷 207，頁 5875。

自是凡三日一幸左右軍及御宸暉、九仙等門，觀角抵、雜戲。……甲寅，御新成永安殿觀百戲，極歡而罷。[56]

如敬宗，《舊唐書·敬宗》載曰：

（長慶四年二月）丁未，御中和殿擊毬，賜教坊樂官綾絹三千五百匹。

（長慶四年三月）庚午，賜內教坊錢一萬貫，以備游幸。

（長慶四年三月）乙亥，幸教坊，賜伶官綾絹三千五百匹。

（寶曆二年）五月戊辰朔，上御宣和殿，對內人親屬一千二百人，並於教坊賜食，各頒錦綵。

（寶曆二年六月）甲子，上御三殿，觀兩軍、教坊、內園分朋驢鞠、角抵。戲酣，有碎首折臂者，至一更二更方罷。

（寶曆二年）九月丁丑朔，大合宴於宣和殿，陳百戲，自甲戌至丙子方已。[57]

這兩位帝王縱情享樂，不圖自強，將政權拱手讓給宦官，宦官勢力因此熾熱高漲。而仇士良本人就非常關注宮廷音樂活動，《舊唐書·文宗下》載：「（太和九年十月）內出曲江新造紫雲樓彩霞亭額，左軍中尉仇士良以百戲於銀臺門迎之。」[58]

由此可見，文宗登基後，立刻從音樂入手，推行雅樂、打擊俗樂，其並不是空穴來風，而是有著非常明確的打擊專權的宦官之政治目的。事實上，他的這些針對宦官而實施的治樂舉措一頒布就深得人心，如他登基之初頒布詔書裁減教坊樂人、停止教坊供給及放還各藩鎮進獻樂人，《舊唐書·文宗上》就此評價曰：「帝在藩邸，知兩朝之積弊，此時釐革，並出宸衷，士民相慶，喜理道之復興矣。」[59]

56　後晉·劉昫，《舊唐書》，北京：中華書局，1997，卷 16，頁 476、頁 479。

57　後晉·劉昫，《舊唐書》，北京：中華書局，1997，卷 17 上，頁 508–509、頁 519–521。

58　後晉·劉昫，《舊唐書》，北京：中華書局，1997，卷 17 下，頁 561。

59　同上註，卷 17 上，頁 524。

　　故在文宗朝，由於特定的局勢，音樂成為帝王與宦官相角逐的一個點。其直接後果之一便是諸多的宮廷樂人被捲入到複雜的政治漩渦中，禍福難測。如文宗修建雅樂時，曾對參與其中的樂官及樂人格外恩寵，但是「甘露之變」後，宦官集團立刻對這些人大開殺戒，《資治通鑑·唐紀六十二》「文宗開成五年」：「時仇士良等追怨文宗，凡樂工及內侍得幸於文宗者，誅貶相繼。」[60] 關於這點，前文有不少徵引，此處不贅。而文宗本人對於樂人的態度，前後也有巨變，如《舊唐書·文宗二子·莊恪太子永》載他在「甘露之變」後曾殺掉一批樂工，「遂召樂官劉楚材、宮人張十十等責之，曰：『陷吾太子，皆爾曹也。今已有太子，更欲踵前耶？』立命殺之。」[61] 其實自憲宗朝開始，帝王的廢立已由宦官操縱，更何況是廢立太子，這些樂人不過是文宗對抗宦官失敗後的苦悶情緒的發洩罷了。

　　通過對文宗雅樂建制動機的梳理，我們發現這樣一個事實：由於宦官集團為了固寵專權而大力宣導宮廷俗樂活動，故文宗便針鋒相對地進行雅樂建制，旨在打擊宦官專權。這場帶有明顯政治色彩的雅樂建制最終因為文宗剷除宦官專權的政治失敗而曇花一現，最終在唐代雅樂發展史上幾乎沒有留下痕跡。由此個案分析，我們發現，欲想深入瞭解中晚唐宮廷音樂的發展，必然要將之與宦官專權這一政治局勢結合起來考察，唯此才能真正把握宮廷音樂發展的總體態勢。

三、宦官對中晚唐宮廷音樂的控制

　　從上文對唐文宗朝的音樂考察來看，中晚唐宦官集團為了固寵專權的政治需要而控制了宮廷音樂的發展，文宗的雅樂建制最終也因為他們的阻撓而失敗。具體而言，宦官集團是通過控制教坊和禁軍而對宮廷音樂施加影響，而這兩個機構承擔著中晚唐宮廷音樂表演的主要職能。

　　教坊設立於唐玄宗開元二年，自盛唐起便成為宮廷俗樂的主要表演機構。宦官與教坊之關係自成立時便非常密切。玄宗雖然打著「太常禮司，不

60　宋·司馬光，《資治通鑑》，北京：中華書局，2005，卷 246，頁 7944。
61　後晉·劉昫，《舊唐書》，北京：中華書局，1997，卷 175，頁 4543。

宜典俳優雜會」的旗號而設立教坊（參見唐・崔令欽《教坊記・序》[62]），
但他的真正動機卻是安置自己寵信之人，包括藩邸的樂人和宦官。唐代宦官
受帝王寵信始於玄宗，《舊唐書・宦官・序言》：

> 玄宗尊重宮闈，中官稍稱旨，即授三品將軍，門施棨戟……其餘孫六、
> 韓莊、楊八、牛仙童、劉奉廷、王承恩、張道斌、李大宜、朱光輝、
> 郭全、邊令誠等，殿頭供奉、監軍、入蕃、教坊，功德主當，皆為委
> 任之務。[63]

玄宗讓宦官擔任教坊的最高長官——教坊使，唐・段安節《樂府雜錄》：
「俗樂……開元中始別署左右教坊，上都在延政里，東都在明義里，以內官
掌之。」[64]

唐代教坊的第一任教坊使為范安及，從韋述在〈大唐故鎮軍大將軍行右
驍衛大將軍上柱國岳陽郡開國公范公（安及）墓誌銘并序〉對他的生平記載
來看，范安及曾在兩次宮廷政變中立下了突出的功勳，「神龍初，以翊贊中
興之功，起家拜朝散大夫、都苑總監，賜物二百段」、「先天之際，國步猶艱，
沴氣肇於夏庭，邪謀連於蓋主」[65]，前者中宗平定張易之和張昌宗之亂以復
位一事，後者指玄宗平定太平公主之亂一事。從唐・崔令欽《教坊記》載趙
解愁與裴大娘通姦，謀殺其夫未遂，「上令范安（及）窮治其事，於是趙解
愁等皆決一百」[66]及宋・王讜《唐語林・政事上》載教坊樂人唐崇賄賂「長入」
許小客以謀求教坊判官，玄宗知曉後「乃敕教坊使范安及曰：『唐崇何等，
敢干請小客奏事，可決杖遞出五百里外。小客更不須令來』」[67]等來看，教
坊使主要負責管理樂人及音樂事務。從現存史料來看，終唐一代除了范安及

62　唐・崔令欽，《教坊記》，《中國古典戲曲論著集成》（一），北京：中國戲劇出版社，
　　1980，頁 21。

63　後晉・劉昫，《舊唐書》，北京：中華書局，1997，卷 184，頁 4754。

64　唐・段安節，《樂府雜錄》，《中國古典戲曲論著集成》（一），北京：中國戲劇出版社，
　　1980，頁 64。

65　吳鋼，《全唐文補遺》（西安：三秦出版社，1995，冊 3，頁 66・67。

66　唐・崔令欽，《教坊記》，《中國古典戲曲論著集成》（一），北京：中國戲劇出版社，
　　1980，頁 13。

67　宋・王讜，《唐語林》，車吉心主編，《中華野史・唐朝卷》，濟南：泰山出版社，
　　2000，卷 1，頁 370。

以後，擔任教坊使的宦官還有彭獻忠、日盈等。（參見張仲素〈內侍護軍中尉彭獻忠神道碑〉[68]、劉玄休〈唐故（梁公）太原郡王夫人墓誌銘并序〉[69]）

宦官不僅任教坊使，而且還擔任教坊其他官職，如教坊都判官、教坊判官、教坊使判官等職位。（參見蘇繁〈唐故桂管監軍使太中大夫行內侍省奚官局令員外置同正員上柱國賜緋魚袋梁公（元翰）墓誌并序〉[70]、盧縱之〈大唐故朝議大夫檢校國子祭酒侍御史兼福王府傳瓊果二州刺史賜紫金魚袋雁門郡田府君墓誌銘並敘〉[71]）

可見，自盛唐設立教坊起，宦官便擔任著教坊中的諸多管理職務，掌握著教坊的管理權。

再者，宦官與禁軍關係非常密切。唐代禁軍分為南衙禁軍與北衙禁軍，兩者職能不一樣，南衙禁軍，由十六衛統率，主要負責朝會時的儀仗以及守衛宮城南面的宮門官署；北衙禁軍，負責守衛宮城的北門及隨同皇帝在苑中游獵，是皇帝最親近的侍衛軍人。北衙禁軍有一個發展過程，大致到了肅宗時已由左右羽林、龍武、神武軍六軍組成，後來左右神策軍又加入其中，並成為北衙禁軍最突出者，北衙禁軍是唐代禁軍的主力軍。德宗為了防止宿將難制而讓宦官典軍，從此宦官便開始掌握禁軍的兵權，並由此浸染政權走上專權之路。

因此，中晚唐以後宦官控制了教坊與禁軍。教坊自玄宗時起就一直是宮廷俗樂創作與表演的主要承擔者，這已是學界共識，在此不贅。需要說明的是，唐代禁軍亦一直存在音樂表演。如張九齡〈東封赦書〉曰：「衛士、馬主、戎車主、幕士、掌閑、供膳太常，及仗內音聲人、行署及蕃官（闕二字）並別敕雜色定名行從人，亦賜勳兩轉。」[72] 在盛唐時禁軍中的音樂活動還非常活躍，如宋璟〈請停仗內音樂奏〉曰：

68　清·董誥等，《全唐文》，上海：上海古籍出版社，1995，卷644，頁2889。
69　吳鋼，《全唐文補遺》，西安：三秦出版社，1995，冊3，頁229。
70　同上註，頁216。
71　吳鋼，《全唐文補遺》，西安：三秦出版社，1995，冊3，頁237。
72　清·董誥等，《全唐文》，上海：上海古籍出版社，1995，卷287，頁1289。

十月十四十五日，承前諸寺觀，多動音聲，今傳有仗內音聲，擬相誇
鬭。官人百姓，或有縛綵，此事儻行，異常喧雜，四齊許作樂，三載
猶在過音。伏惟考理，深在典故。臣等既聞此事，不敢不陳。[73]

《新唐書・百官三・太常寺》亦載：「文武二舞郎一百四十人，散樂
三百八十二人，仗內散樂一千人，音聲人一萬二十七人。」[74]此處的「仗內
音聲」、「仗內音樂」均是指禁軍的音樂活動。到了中晚唐，左右神策軍音
樂活動非常頻繁，南唐・尉遲偓《中朝故事》云：

宮苑之間八節游從，固多名目。每歲櫻桃熟時，兩軍各擇日排宴，祗
候行幸，謂之「行從」。盛陳歌樂以至盡日，倡優百戲，水陸無不具陳，
在處堆積櫻桃，以充看翫也。[75]

禁軍中不但有音樂表演，而且還設有專門的音樂機構，如仗內教坊。此
最早見於房次卿〈唐故特進行虔王傅扶風縣開國伯上柱國兼英武軍右廂兵馬
使蘇公墓誌銘并序〉，墓誌中有「主上龍飛，錄功班爵，當監撫之日，有調
護之勳，改右武衛大將軍，充仗內教坊使。六師無闕，八音克諧。」[76]此處
「主上龍飛」指德宗登基，至遲在德宗建中初年，禁軍中已經專門設置了「仗
內教坊」。從「六師無闕，八音克諧」來看，仗內教坊負責禁軍中北衙六軍
的音樂事務。在憲宗時，仗內教坊的位置曾發生過遷徙，《唐會要・論樂》
「雜錄」曰：「（元和）十四年正月，詔徙仗內教坊於布政里。」[77]《舊唐書・
憲宗下》則曰：「（元和十四年春正月）壬午，復置仗內教坊於延政里。」[78]
從張元孫〈唐故仗內教坊第一部供奉賜紫金魚袋清河張府君墓誌銘并序〉載
「穆宗皇帝大悅，寵錫金章，隸供奉第一部。彌歷二紀，榮密四朝」[79]來看，
仗內教坊至遲在武宗朝仍然存在。

73　同上，卷 207，頁 923。
74　宋・歐陽修、宋祁等，《新唐書》，北京：中華書局，1986，卷 48，頁 1244。
75　南唐・尉遲偓，《中朝故事》，《唐五代筆記小說大觀》，上海：上海古籍出版社，
　　2000，頁 1785。
76　周紹良，《唐代墓誌彙編》，上海：上海古籍出版社，1992，頁 1898。
77　宋・王溥，《唐會要》，上海：上海古籍出版社，2006，卷 34，頁 735。
78　後晉・劉昫，《舊唐書》，北京：中華書局，1997，卷 15，頁 465。
79　周紹良，《唐代墓誌彙編續集》，上海：上海古籍出版社，2001，頁 961。

　　從禁軍音樂表演的活躍和仗內教坊的設立來看，禁軍到了中晚唐已成為宮廷音樂活動的重要機構之一。不僅如此，禁軍中的音樂活動還與教坊保持著密切的聯繫。這一方面表現為教坊成員受到獎勵時，不但會被賜財物，而且還被授予武官職位，或是調至禁軍任職。從唐・崔令欽在《教坊記・序》中述及《教坊記》素材來源時，強調「開元中，余為左金吾倉曹，武官十二三是坊中人」[80] 來看，盛唐時教坊與禁軍已非常密切。這種狀況在中晚唐一直持續著，如張仲素〈內侍護軍中尉彭獻忠神道碑〉[81] 中載教坊使彭獻忠被授予「忠武將軍」、「右武衛將軍」、「左神策軍使加雲麾將軍」、「冠軍大將軍」、「充左神策軍中郎將」等多種職務；如盧縱之〈大唐故朝議大夫檢校國子祭酒侍御史兼福王府傳瓊果二州刺史賜紫金魚袋雁門郡田府君墓誌銘并敘〉[82] 載教坊使判官田章後來被授予「行左內率府長史兼左神策軍推官」、「游擊將軍」、「左衛中郎兼左街副使」等官職。另一方面，禁軍中的樂人還會被調入教坊中，如《資治通鑑・唐紀六十一》「文宗開成元年」載李孝本女因父罪充入宮中，先是隸屬於神策軍，後來被文宗調到教坊。[83]

　　教坊與禁軍所產生的這種人員流動，無疑有利於禁軍音樂的發展。史料表明，中晚唐以後，除了教坊以外，禁軍也成為帝王享樂的重要去處，如《舊唐書・穆宗》載曰：「丁亥，幸左神策軍觀角抵及雜戲，日昃而罷」、「自是凡三日一幸左右軍及御宸暉、九仙等門，觀角抵、雜戲。」[84]《舊唐書・敬宗》曰：「甲子，上御三殿，觀兩軍、教坊、內園分朋驢鞠、角抵。戲酣，有碎首折臂者，至一更二更方罷」[85] 等。甚至連文宗也不例外，《唐會要・行幸》：「（太和）九年八月。幸左軍龍首殿，因幸梨園，會含光殿，大合樂。」[86]

80　唐・崔令欽，《教坊記》，《中國古典戲曲論著集成》（一），北京：中國戲劇出版社，1980，頁 21。

81　清・董誥等，《全唐文》，上海：上海古籍出版社，1995，卷 644，頁 2889。

82　吳鋼，《全唐文補遺》（西安：三秦出版社，1995，冊 3，頁 237。

83　宋・司馬光，《資治通鑑》，北京：中華書局，2005，卷 245，頁 7925。

84　後晉・劉昫，《舊唐書》，北京：中華書局，1997，卷 16，頁 476、479。

85　同上註，卷 17 上，頁 520。

86　宋・王溥，《唐會要》，上海：上海古籍出版社，2006，卷 27，頁 610。

由此可見，中晚唐以後，一方面是宦官控制了教坊、禁軍，一方面是教坊與禁軍成為宮廷音樂活動的主要表演機構，故宦官與宮廷音樂發展之間的關係自然密切。關於這點，可以從人們將宦官與伶官等同視之可以看出，如《舊唐書‧趙宗儒》：「幼君荒誕，伶官縱肆，中人掌教坊者移牒取之。」[87]《舊唐書‧宦官‧序》在論及宦官時，有「元和之季，毒被乘輿。長慶纘隆，徒鬱枕干之憤；臨軒暇逸，旋忘塗地之冤。而易月未除，滔天盡怒。甲第名園之賜，莫匪伶官」[88]等。當宦官集團通過控制宮廷主要音樂機構而操縱著宮廷音樂發展時，中晚唐宮廷音樂必然會呈現出與初、盛唐一不樣的發展態勢。

四、受制於宦官的中晚唐宮廷音樂發展之態勢

受宦官控制的中晚唐音樂發展呈現出這樣一個發展態勢：雅俗發展嚴重失衡，雅樂幾乎處於停滯狀態，而俗樂雖然極為活躍，但是創造力並不強，不能實現對盛唐的超越。

首先，雅俗樂發展的嚴重失衡，雅樂幾乎處於停滯狀態。雅樂隸屬於太常寺，主要負責祭禮、朝會等正式場合的音樂表演。它是儒家「聲音之道，與政通矣」思想觀念的產物。初盛唐帝王對之雖然對之不太熱心，但是仍然進行全面的建制。如太宗命祖孝孫主持雅樂的修定，從而典定了唐代雅樂的基礎，《舊唐書‧祖孝孫》：「孝孫又以陳、梁舊樂雜用吳、楚之音，周、齊舊樂多涉胡戎之伎，於是斟酌南北，考以古音，作〈大唐雅樂〉。以十二月各順其律，旋相為宮，制十二樂，合三十二曲、八十四調。」[89]此後張文收在此基礎上作了一定的補充，《通典‧樂三‧歷代製造》：「及孝孫卒，文收復採〈三禮〉，更加釐革」[90]、《舊唐書‧音樂一》「及孝孫卒後，協律郎張文收復採〈三禮〉，言孝孫雖創其端，至於郊禋用樂，事未周備。詔文收與太常掌禮樂官等更加釐改」[91]。高宗與則天朝確定文、武二舞。玄宗

87　後晉‧劉昫，《舊唐書》，北京：中華書局，1997，卷 167，頁 4363。

88　同上註，卷 184，頁 4754。

89　後晉‧劉昫，《舊唐書》，北京：中華書局，1997，卷 79，頁 2710。

90　唐‧杜佑，《通典》，北京：中華書局，2003，卷 143，頁 3655。

91　後晉‧劉昫，《舊唐書》，北京：中華書局，1997，卷 28，頁 1042。

朝，對雅樂的樂章進行了全面的修訂，《唐會要‧雅樂上》：「開元十三年，詔燕國公張說改定樂章，上自定聲度，說為之詞，令太常樂工，就集賢院教習，數月方畢，因定封禪、郊廟詞曲及舞，至今行焉。」[92] 安史之亂以後，肅宗又進行了一定程度的雅樂恢復工作。

但到了中晚唐，除了文宗出於剷除宦官專權的政治目的進行過一次幾乎沒有收效的雅樂建制以外，直到昭宗時才再次興起修雅樂的舉動，而此時政局動蕩，朝廷對雅樂建制乃是有心無力。可見，中晚唐雅樂的建制幾乎沒有，而太常寺中雅樂的表演活動受到極度的忽略。元稹〈和李校書新題樂府十二首‧立部伎〉、白居易〈立部伎——刺雅樂之替也〉和〈王絃彈——惡鄭之奪雅也〉等記載太常寺將技藝最差的樂工安排表演雅樂，帝王和朝臣們對樂工演奏的雅樂絲毫不感興趣。總之，此階段太常寺已經偏離了傳統的「制禮作樂」的職能，將表演的重心偏向了俗樂，雅樂處於停滯狀態。這就是五代人在敘及唐代雅樂沿革時，從肅宗朝直接跳至唐末的昭宗朝，而對中間的八個朝代一百四十多年的雅樂發展歷史不著一筆的根本原因。而中晚唐雅樂之所以出現這樣的狀況，與宦官專權密不可分。因此，雅樂所代表的是「功成作樂」、是「樂與政通」的傳統儒家治國理念，這與宦官一心專權的企圖嚴重相悖。因此必然得不到宦官集團的支持，所以就失去了有利的發展條件。

其次，受宦官專權的影響，中晚唐宮廷俗樂得到了大力發展。當宦官控制教坊、禁軍等音樂機構以後，出於固寵專權的考慮，對其中的音樂表演非常重視。故此階段的宮廷俗樂發展呈現兩個特點：一、宮廷樂人的數量極其寵大，如《舊唐書‧敬宗》載：「（寶曆二年）五月戊辰朔，上御宣和殿，對內人親屬一千二百人，並於教坊賜食，各頒錦綵。」[93] 如南唐‧尉遲偓《中朝故事》：

> 每歲上巳日，許宮女於興慶宮內大同殿前與骨肉相見。縱其問訊，家眷更相贈遺，一日之內，人有千萬。有初到親戚便相見者，有及暮而呼喚姓第不至者，涕泣而去。歲歲如此。[94]

92　宋‧王溥，《唐會要》，上海：上海古籍出版社，2006，卷32，頁696。

93　後晉‧劉昫，《舊唐書》，北京：中華書局，1997，卷17上，頁519。

94　南唐‧尉遲偓《中朝故事》，《唐五代筆記小說大觀》，上海：上海古籍出版社，

二、音樂表演活動相當活躍。如《舊唐書・穆宗》：「自是凡三日一幸左右軍及御宸暉、九仙等門，觀角抵、雜戲。」[95] 如《資治通鑑・唐紀六十六》「懿宗咸通七年」：

> 好音樂宴遊，殿前供奉樂工常近五百人，每月宴設不減十餘。水陸皆備。聽樂觀優，不知厭倦，賜與動及千緡。曲江、昆明、灞滻、南宮、北苑、昭應、咸陽，所欲遊幸即行，不待供置，有司常具音樂、飲食、幄帝。諸王立馬以備陪從。每行幸，內外諸司扈從者十餘萬人，所費不可勝紀。[96]

由於宦官的重視，帝王的熱衷，中晚唐宮廷音樂的實際狀況呈出這樣的一個局面：雅樂停滯不前，俗樂完全壓倒雅樂，成為太常、教坊乃至禁軍等機構的表演重心。

雖然其非常活躍卻沒有完成對盛唐宮廷音樂的超越。初唐時，太宗將儒家傳統的樂政觀進行了反思，《貞觀政要・論禮樂第二十九》：「太宗曰：『禮樂之作，是聖人緣物設教，以為撙節，治政善惡，豈此之由』。」[97] 他認為對國家興衰起絕對作用的是政治而非音樂。由於他是帝王，因此他的這種音樂思想在客觀上將音樂與政治之關係進行了一定程度的疏離，使得音樂發展較為獨立。在盛唐時，玄宗既命重修雅樂，同時又新設教坊與梨園等機構以安置俗樂，並且親自參與到教坊與梨園的具體建制中。這使得宮廷音樂在穩定的環境和完善中的體制中發展，從而表現出極強的凝聚力和創造力。但是到了中晚唐，儘管宦官大力發展地宣導俗樂音樂表演活動，但他們的真正動機在於政治而不在音樂本身，所以對音樂內部的建制非常忽略，這造成了這樣一個局面：中晚唐宮廷音樂缺乏像盛唐宮廷音樂那樣構成豐富、技藝高超的穩定的樂人群體。如中晚唐以後，教坊成員數量相當龐大，其中有一部分來自京城飲妓，唐・孫棨《北里誌・序》：「近年延至仲夏，京中飲妓，

2000，頁 1786。

95　後晉・劉昫，《舊唐書》，北京：中華書局，1997，卷 16 上，頁 479。

96　宋・司馬光，《資治通鑑》，北京：中華書局，2005，卷 250，頁 8117。

97　唐・吳兢，謝保成集校，《《貞觀政要》集校》，北京：中華書局，2003，卷 7，頁 417。

籍屬教坊，凡朝士宴聚，須假諸曹署行牒，然後能致於他處。」[98] 教坊對之管理不再像盛唐那樣嚴格，宮廷樂人不接受約束私自出宮表演的現象相當常見，《唐會要·雜錄》：

> 大中六年十二月，右巡使盧潘等奏：「准四年八月宣約，教坊音聲人於新授觀察、節度使處求乞。自今已後，許巡司府州縣等捉獲。如是屬諸使有牒送本管，仍請宣付教坊司為遵守。」依奏。[99]

這樣宮廷樂人隊伍缺乏穩定性和凝聚力，自然會喪失了盛唐時旺盛的藝術創造力，在中晚唐宮廷樂人口中廣泛傳唱的不少仍然是盛唐音樂作品。因此，此階段的音樂可能在樂人數量上和演出頻率上較之盛唐並不遜色，但是整體音樂水準卻遠遠不能夠超越盛唐。關於這點，可以從當時音樂中心的轉移看出，即全國的音樂中心也由盛唐的宮廷轉入到中晚唐的民間，宮廷向民間學習已成為非常明顯的趨勢，如《資治通鑑·唐紀六十三》「武宗會昌四年」載武宗令選揚州善酒令倡女進入教坊，教坊樂妓所作表演則以效仿民間為流行。[100] 宮廷樂人紛紛進入民間，參與音樂表演，如《唐會要·雜錄》載寶曆二年京兆府奏曰：「伏以府司每年重陽、上巳兩度宴遊，及大臣出領藩鎮，皆須求雇教坊音聲，以申宴餞。」[101] 民間樂人不再像盛唐時以進入宮廷以榮，而更願留在民間，如元稹〈琵琶歌寄管兒兼誨鐵山〉中的李管兒，琵琶技藝高超，能夠表演很多的名曲，但是他並沒有進入宮廷，「管兒不作供奉兒，拋在東都雙鬢絲」[102]；如沈亞之〈歌者葉記〉中的歌手葉女子，雖然有著高超的歌唱技藝，最終被貴公子崔萓所打動，願意與之相守終生，而不進入宮廷，「然以萓能善人，而優曹亦歸之。故卒得不貢聲禁中。」[103] 總之，中晚唐以後，宦官專權並控制了教坊與禁軍等宮廷音樂機構，從而左右著宮廷音樂的發展，這不但使音樂失去了獨立發展的自由，而且從管理上來看，

98　唐·孫棨《北里誌》，《唐五代筆記小說大觀》，上海：上海古籍出版社，2000，頁1403。

99　宋·王溥，《唐會要》，上海：上海古籍出版社，2006，卷34，頁737。

100　宋·司馬光，《資治通鑑》，北京：中華書局，2005，卷247，頁8001。

101　宋·王溥，《唐會要》，上海：上海古籍出版社，2006，卷34，頁736。

102　唐·元稹，冀勤點校，《元稹集》，北京：中華書局，2000，冊上，頁304。

103　清·董誥等，《全唐文》，上海：上海古籍出版社，1995，卷736，頁3370。

其實非常粗疏和鬆散的，所以，不具有極強的創造力，不能夠完成對盛唐音樂的超越。

　　綜上所述，文宗修雅樂旨在打擊專權的宦官，因此此時宦官正通過控制教坊與禁軍等宮廷音樂機構來控制了宮廷音樂，大力發展俗樂以此固寵專權。受控於宦官集團的中晚唐宮廷音樂呈現出這樣的發展態勢：一、雅、俗樂發展嚴重不平衡，雅樂幾乎處於停滯狀態；二、俗樂非常活躍，但缺乏極強的創造力，所以不能實現對盛唐音樂的超越。

第三節　李龜年非梨園弟子辯——盛唐後期宮廷音樂開放性的一個例證

　　盛唐是唐代音樂發展的繁榮期，宮廷音樂是盛唐音樂的中心。盛唐宮廷音樂之所以有如此顯赫的地位，除了與它的音樂機構較之初唐有所增加以外，還與它逐步打破初盛以來的封閉性，不斷地向民間開放有關。學術界歷來對盛唐宮廷音樂機構關注較多，成果也較豐富，而對後者卻極為疏忽。實際上正是因為後者，盛唐宮廷音樂才能夠充分吸納當時民間音樂的諸多優秀成果，從而保持了卓越的創造能力，並對中晚唐音樂及音樂文學形成極強的影響。鑒於這種發展過程的微妙豐富與難以言說等特點，筆者決定選取一個獨特的視角以說明之，即通過對活躍於宮廷的盛唐著名樂人李龜年身分的辯析，指出他並非為梨園或其他宮廷音樂機構的樂人而為市井樂人，通過對他音樂表演活動的考察，指出他在盛唐後期曾活躍於宮廷內外，並結合其他史料指出這種現象在盛唐後期還不止一例。這樣，我們也就會對盛唐後期宮廷音樂機構對民間的開放有更加直觀生動的理解。最後筆者進一步指出玄宗後期「與民同樂」的執政思想是造成盛唐宮廷音樂從封閉走向開放的主要原因。

一、「李龜年為梨園弟子說」源流考辯

　　李龜年雖然是唐代極富盛名的樂人，但具體身分卻是個謎。之所以會造成這種狀況，是因為唐代與之相關的史料絕大部分沒有言及他的身分。為了

說明之，現將這些史料以時間為序大致排列如下：

（一）唐‧劉餗《隋唐嘉話‧補遺》：李龜年善羯鼓，玄宗問卿打多少杖，對曰：「臣打五十杖訖。」上曰：「汝殊未，我打卻三豎櫃也。」後數年，又聞打一豎櫃，因錫一拂枚羯鼓棬。[104]

（二）唐‧趙自勤《定命錄‧魏仍》：魏仍與李龜年同選，相與夢。魏夢見侍郎李彭年使人喚，仍於銓門中側耳聽之。龜年夢有人報：「侍郎注與君一畿丞。」明日共解此夢，以為門中側耳是聞字，應是聞喜。果唱聞喜尉。李龜年果唱蘄州蘄縣丞。仍後貶齊安郡黃崗尉，准敕量移。乞夢，夢拾得一毛蠅子。與李龜年占議，云：「毛字千下有七，應去此一千七百里。」如其言。[105]

（三）唐‧佚名《大唐傳載》：李龜年、彭年、鶴年兄弟三人，開元中皆有才學盛名。鶴年詩尤妙，唱〈渭城〉，彭年善舞，龜年善打羯鼓。玄宗問：「卿打多少杖？」對曰：「臣打五千杖訖。」上曰：「汝殊未，我打卻三豎櫃也。」後數年，有聞打一豎櫃，因賜一拂杖，羯鼓後棬流傳至建中三年，任使君又傳一弟子。使君今取江陵漆盤底，瀉水棬中竟日不散，以其至平，又云：「棬人鼓只在調豎慢，此棬一調之後，經月如初。」今不知所存。[106]

（四）唐‧姚汝能《安祿山事迹》：初玄宗覽龜茲曲名部，見〈北洛背代〉，深惡之，謂樂工李龜年曰：「何忽音樂為如此不祥之名？」遂令諸曲悉改故名。及聞祿山反，龜年曰：「曲名先兆，果不虛矣。」[107]

（五）唐‧范攄《雲谿友議‧雲中命》：明皇幸岷山……伶官張野狐觱栗，雷海清琵琶，李龜年唱歌，公孫大娘舞劍。初上自擊羯鼓，而不好彈琴，言其不俊也。又寧王吹簫，薛王彈琵琶，皆至精妙，共為樂焉。唯李龜年奔迫江潭，杜甫以詩贈之曰：……龜年曾於湘中採訪使筵上唱：「紅豆生南國，

104　唐‧劉餗，《隋唐嘉話》，北京：中華書局，1997，卷下，頁 45。

105　唐‧趙自勤，《定命錄》，王汝濤編校，《全唐小說》，濟南：山東文藝出版社，1993，頁 2483。

106　唐‧佚名，《大唐傳載》，《唐五代筆記小說大觀》，上海：上海古籍出版社，2000，頁 891。

107　唐‧姚汝能，《安祿山事迹》，車吉心主編，《中華野史‧唐朝卷》，濟南：泰山出版社，2000，頁 555。

秋來發幾枝。贈君多採擷，此物最相思。」又云：「清風朗月苦相思，蕩子從戎十載餘，征人去日殷勤囑，歸雁來時數附書。」此詞皆王右丞所製，至今梨園唱焉。歌闋，合座莫不望行幸而慘然。[108]

（六）唐・馮贄《雲仙雜記・辨音集》辨琴秦楚聲：李龜年至岐王宅，聞琴聲曰：此秦聲。良久又曰：此楚聲。主人問之，則前彈者隴西沈妍也，後彈者揚州薛滿，二妓大服，乃贈之破紅綃蟾酥剉。龜年自負強取妍，秦音琵琶捍撥而去。[109]

另外，兩《唐》書亦是如此，沒有涉及到他的具體身分：

（一）《舊唐書・安祿山》：駱谷奏事，先問：「十郎何言？」有好言則喜躍，若但言「大夫須好檢校」，則反手據牀曰：「阿與，我死也！」李龜年嘗教其說，玄宗以為笑樂。[110]

（二）《新唐書・逆臣上・安祿山》：祿山德林甫，呼十郎。（劉）駱谷每奏事還，先問：「十郎何如？」有好言輒喜；若謂「大夫好檢校」，則反手據牀曰：「我且死！」優人李龜年為帝學之，帝以為樂。[111]

唐代史料中僅有一則涉及到他的身分，即唐・胡璩的《譚賓錄》，認為他為梨園弟子（下文簡稱「梨園弟子說」），但是經筆者考察，它卻不是信史。為了證論的方便，現將其原文如下為：

> 梨園樂：天寶中，玄宗命宮女數百人為梨園弟子，皆居宜春北院。上素曉音律，時有馬仙期、李龜年、賀懷智皆洞知律度。安祿山自范陽入覲，亦獻白玉簫管數百事，皆陳於梨園，自是音響殆不類人間。[112]

在此史料之前，還有一段：

108　唐・范攄，《雲谿友議》，《唐五代筆記小說大觀》，上海：上海古籍出版社，2000，卷中，頁 1290–1291。
109　唐・馮贄，《雲仙雜記》，王汝濤編校，《全唐小說》，濟南：山東文藝出版社，1993，頁 3179。
110　後晉・劉昫，《舊唐書》，北京：中華書局，1997，卷 200，頁 5368。
111　宋・歐陽修、宋祁等，《新唐書》，北京：中華書局，1986，卷 225，頁 6413。
112　唐・胡璩，《譚賓錄》，車吉心主編，《中華野史・唐朝卷》，濟南：泰山出版社，2000，頁 689。

　　楊妃：開元中，有中官白秀貞自蜀使回，得琵琶以獻。其槽邏桫皆檀
　　為之，溫潤如玉，光耀可鑒，有金縷紅文，影成雙鳳。楊妃每抱是琵
　　琶，奏於梨園，音韻淒清，飄如雲外。而諸王貴主，自號國已下，競
　　為貴妃琵琶弟子，每受曲畢，皆廣有進獻。[113]

　　《譚賓錄》中所表述的這段內容在鄭處誨《明皇雜錄》中曾出現過，但
兩者有明顯的差異。為了論述的方便，現將《明皇雜錄》中涉及的相關文字
徵引如下：

　　天寶中，上命宮女子數百人為梨園弟子，皆居宜春北院。上素曉音律，
　　時有馬仙期、李龜年、賀懷智洞知音律。安祿山自范陽入覲，亦獻白
　　玉簫管數百事，安皆陳於梨園，自是音響殆不類人間。有中官白秀貞，
　　自蜀使回，得琵琶以獻。其槽以邏迆檀為之，溫潤如玉，光輝可見，
　　有金縷紅文麼成雙鳳。貴妃每抱是琵琶奏於梨園，音韻淒清，飄如雲
　　外。而諸王貴主洎號國以下，競為貴妃琵琶弟子，每奏曲畢，廣有進
　　獻。[114]

　　將兩者進行對比，我們會發現《明皇雜錄》較《譚賓錄》有兩處明顯的
不同：一、作者明確地將「李龜年」從梨園樂人中去掉了；二、它把中官白
秀貞獻樂器的時間從「開元中」改為「天寶中」。由於兩部著作均屬於小說
筆記之類，因此究竟哪部記載更為準確，我們不能僅依據其成書時間作簡單
的推斷。[115] 將兩者進行對比，我們發現《明皇雜錄》中的這則史料更可信。
首先，《明皇雜錄》中音樂史料很多，涉及到樂人身分的也不少，而《譚賓
錄》中音樂史料只有3則，涉及到樂人身分的僅1則，上文已引）。不僅如此，
《明皇雜錄》在記載樂人時，身分意識極強，如稱王大娘為「教坊樂人」，
稱謝阿蠻為「新豐市女伶」，稱張野狐為「梨園子弟」等。但它僅用「樂工」
來指稱李龜年。而「樂工」一詞在《明皇雜錄》中曾多次出現，除了指稱李

113　同上註，頁688。

114　唐・鄭處誨，《明皇雜錄》，北京：中華書局，1997，頁51。

115　《譚賓錄》的成書時間較之《明皇雜錄》約要早些。因為《新唐書・藝文三》載「胡璩《譚
　　賓錄》十卷，字子溫，文武時人。」《新唐書》，第59卷，頁1542，北京，中華書局，
　　1986年。而據《四庫全書總目提要》則載《明皇雜錄》「成於大中九年」，「大中」為
　　唐宣宗年號。

龜年外，還指稱府縣樂人，如「內郡守令樂工數百人於車上」（卷下）、「元魯山遣樂工數十人」（卷下）；同時也指稱梨園樂人，如「祿山尤致意於樂工，求訪頗切，於旬日獲梨園弟子數百人」等。可見《明皇雜錄》中的「樂工」並不是一個以空間為主的樂人概念，而是一個以性別為主的樂人概念，即指男性樂人。故當鄭處誨用「樂工」來稱李龜年而以「梨園弟子」、「教坊樂人」或「新豐市女伶」等來指稱其他樂人時，至少在他或其同時代人看來，李龜年是不屬於梨園。其次，從後世人們對兩則史料的轉引情況來看，人們顯然也更認可《明皇雜錄》而不是《譚賓錄》。以其中「中官白秀貞進獻樂器」的時間為例，從以上所引用內容來看，時間顯然有差異。筆者對《四庫全書》進行電子檢索，發現轉引《明皇雜錄》之「天寶說」的約5篇，即宋・李昉《太平御覽・樂部・琵琶》、宋・陳暘宋・陳暘《樂書・樂圖論》、宋・潘自牧《記纂淵海・琵琶》、宋・陳敬《陳氏香譜・檀槽》及明・彭大翼《山堂肆考・雙鳳》等；轉引《譚賓錄》之「開元說」的約有3則，即宋・李昉《太平廣記・琵琶・楊妃》、明・曹學佺《蜀中廣記・樂器》及明・陳耀文《天中記・琵琶》等。從轉載情況看，人們對《明皇雜錄》的信任顯然要高於《譚賓錄》。所以，雖然《譚賓錄》記載李龜年為梨園弟子，但並不意味著它就是信史，更何況這也是唐人史料中唯一一則記載其為梨園弟子的，孤證不成證也是考據最基本的常識。因此，我們不能據《譚賓錄》中這則唯一的史料就得出李龜年為梨園弟子之結論。

李龜年不是梨園弟子，我們還可以在唐代史料中得到更多的確證。唐代有兩則史料曾將李龜年與梨園放在同一語境下敘述，它們分別是李濬〈松窗雜錄〉及《摭異記》。由於兩則史料內容極其相似，故筆者僅將〈松窗雜錄〉的相關文字徵引如下：

> 會花方繁開，上乘月夜召太真妃，以步輦從。詔特選梨園弟子中尤者，得樂十六色。李龜年以歌擅一時之名，手捧檀板，押眾樂前，欲歌之。上曰：「賞名花，對妃子，焉用舊樂詞為？」遂命龜年持金花箋，宣賜翰林學士李白，進〈清平調〉詞三章。……龜年遽以詞進，上命梨園弟子約略調撫絲竹，遂促龜年以歌。太真妃持頗梨七寶杯，酌西涼州蒲萄酒，笑領意甚厚。上因調玉笛以倚曲，每曲遍將換，則遲其聲

以媚之。太真飲罷，飾繡巾重拜上意。龜年常話於五王，獨憶以歌得
自勝者無出於此，抑亦一時之極致耳。[116]

　　由此可見，文中的「梨園弟子」有著特定的內涵，指擅長樂器且專門
為玄宗服務的宮廷樂工，而文中的李龜年則以擅唱著稱，故儘管兩者同時出
現，但並不存在包含關係而是並列關係。關於這點，還可以從作者具體的表
達中看出，如「詔特選梨園弟子中尤者，得樂十六色。李龜年以歌擅一時之
名，手捧檀板，押眾樂前，欲歌之」、「龜年遽以詞進，上命梨園弟子約略
調撫絲竹，遂促龜年以歌」等，顯然是將「梨園弟子」和「李龜年」並列敘
述的。可見，儘管唐人將李龜年與梨園置於同一語境下表述，但是並不能據
此得出兩者存在包含關係之結論。可見，儘管唐人已有李龜年為梨園弟子
說，或是將李龜年與梨園弟子還放在一起進行敘述，但是並不能由此而得出
其確為梨園弟子的結論。

　　但是這種始於唐人的「梨園弟子說」，在宋代卻得到了人們的普遍認同。
關於這點，可以從宋人圍繞〈江南逢李龜年〉一詩作者的爭辯看出。唐人一
直視杜甫為此詩的作者，但是到了兩宋之交，人們對此有了質疑。如胡仔，
其質疑的理由有二：一是岐王與崔滌卒於開元年間，當時杜甫約十五歲，不
可能與之有交往；二是天寶後杜甫沒有到過江南。[117]針對這種質疑，與胡仔
同時代的黃鶴進行了辯護。他在〈黃氏補注杜詩〉中說：「開元十四年，公
止十五歲，其時未有梨園弟子。公見李龜年必在天寶十載後。詩云『岐王』，
當指嗣岐王珍，據此則所云『崔九堂前』者，亦當指崔氏舊堂耳，不然岐王
崔九並卒於開元十四年，安得與龜年同遊耶？」[118]從此辯護之詞看出，儘管
他們對此詩的作者意見有分歧，但是對李龜年樂人身分的認識卻是一致的，
即認為其為梨園弟子。既然「李龜年為梨園弟子」是胡仔與黃鶴對此詩著作
版權辯論的一個潛在前提，那麼由此可以推斷，兩宋之交的人在此問題上看

116　唐‧李濬，《松窗雜錄》，《唐五代筆記小說大觀》，上海：上海古籍出版社，2000，
　　頁 1213。

117　《苕溪漁隱叢話‧前集‧杜少陵九》云：「此詩非子美作。岐王開元十四年薨，崔滌亦
　　卒於開元中。是時子美方十五歲，天寶後子美未嘗至江南。」《苕溪漁隱叢話》，頁
　　95，北京，人民文學出版社，1962 年。

118　清‧仇兆鰲，《杜詩詳注》，北京：中華書局，1979，頁 2061。

法是一致的，這顯然與唐人的態度不同。那麼為什麼宋人會與唐人存在差異呢？筆者以為，這與時間的推移導致人們對這段歷史逐漸產生誤解有關。為了說明這點，筆者舉三則與李龜年相關的、唐宋人的不同記載說明之。現將這三則史料排列如下：

（一）唐‧鄭處誨《明皇雜錄》：唐開元中，樂工李龜年、彭年、鶴年兄弟三人皆有才學盛名。彭年善舞，鶴年、龜年能歌，尤妙製〈渭川〉，特承顧遇。於東都大起第宅，僭侈之制，踰于公侯，宅在東都通遠里，中堂制度甲於都下。（今裴晉公移于定鼎門外別墅，號綠野堂。）其後龜年流落江南，每遇良辰勝賞，為人歌數闋，座中聞之，莫不掩泣罷酒。即杜甫嘗贈詩所謂「岐王宅裏尋常見，崔九堂前幾度聞，正值江南好風景，落花時節又逢君。」崔九堂殿中監滌，中書令湜之第也。119

（二）唐‧范攄《雲谿友議‧雲中命》：明皇幸岷山，百官皆竄辱，積屍滿中原，士族隨車駕也。伶官張野狐觱栗，雷海清琵琶，李龜年唱歌，公孫大娘舞劍。初上自擊羯鼓，而不好彈琴，言其不俊也。又寧王吹簫，薛王彈琵琶，皆至精妙，共為樂焉。唯李龜年奔迫江潭，杜甫以詩贈之曰：……龜年曾於湘中採訪使筵上唱：「紅豆生南國，秋來發幾枝。贈君多綵纈，此物最相思。」又云：「清風朗月苦相思，蕩子從戎十載餘，征人去日殷勤囑，歸雁來時數附書。」此詞皆王右丞所製。至今梨園唱焉。歌闋，合座莫不望行幸而慘然。120

（三）宋‧計有功《唐詩紀事》：「王維」：祿山之亂，李龜年奔於江潭，曾於湘中採訪使筵上唱云：紅豆生南國，秋來發幾枝。贈君多綵纈，此物最相思。又清風明月苦相思，蕩子從戎十載餘。征人去日殷勤囑，歸雁來時數附書。此皆維所製而梨園唱焉。121

從第一則史料來看，我們所獲得的與李龜年身分相關的資訊僅是：他是開元年間的著名樂人，深受玄宗的寵信，安史之亂後流落到江南，以演唱謀

119　唐‧鄭處誨，《明皇雜錄》，北京：中華書局，1997，頁 27。

120　唐‧范攄，《雲谿友議》，《唐五代筆記小說大觀》，上海：上海古籍出版社，2000，卷中，頁 1290–1291。

121　清‧計有功，《唐詩紀事》，上海：中華書局，1965，卷 16，頁 236。

生，曾與杜甫相遇。其中並沒有涉及到梨園方面的任何資訊。

　　將第二則史料與第一則對比，我們發現敘述的主題有了變化，除了講李龜年與杜甫的交往之外，還涉及李龜年與王維的關係，在敘述後一層關係時，作者提及梨園，但最終的落腳點卻是王維與梨園之關係而非李龜年與梨園之關係。其敘述思路主要如下：李龜年流落到江南後曾在筵席上表演，傳唱的詩有王維的。到了作者范攄所處的晚唐，王維的詩還在梨園中傳唱。將第二則史料進行整體分析，我們發現，其敘述的重點明顯放在王維身上。從唐代相關史料來看，王維的藝術修養極高，不但詩作得好，而且還精通音樂[122]，同時他還做過朝廷的樂官。[123] 所以他的詩作深受樂人的喜歡，被大量地採入樂曲中傳唱。[124] 代宗登基以後，朝廷還對其歌詩作過收集與整理。[125] 正是因為深得人們的喜愛和朝廷的重視，所以才會出現在范攄所處的晚唐時代梨園傳唱其詩的盛況。由於第二則史料的主旨在於說明王維的詩不僅為盛唐時人所傳唱，如李龜年等，而且到了晚唐仍然廣受歡迎，連梨園也在傳唱，所以儘管李龜年與梨園同時出現，但兩者在時間上顯然構成的是並列關係而非包含關係。這與上文唐・李浚《松窗雜錄》中對兩者的表述相似。當然，將第二則史料與第一則史料進行對比，再聯繫到上文所引的《松窗雜錄》那段記載，我們會發現隨著歷史的推移，李龜年與梨園的關係在唐人的表述中

122　如唐・李肇《唐國史補》：人有畫〈奏樂圖〉，維熟視而笑。或問其故，維曰：「此是〈霓裳羽衣曲〉第三迭第一拍」，好事者集樂工驗之，一無差謬。（唐・李肇，《唐國史補》，卷上，《唐五代筆記小說大觀》，上海：上海古籍出版社，1979 年，頁 164）。此則史料後來在《舊唐書》、《新唐書》及宋王讜《唐語林》中都有轉述。另外唐人薛用弱《集異記・王維》亦載其「性閑音律，妙能琵琶，遊歷諸貴之間，尤為歧王之所眷重」，並且還為公主表演過琵琶獨奏，其曲詞就是王維自己平時所作的詩。（唐・薛用弱，《集異記》，《全唐五代小說》，濟南：山東文藝出版社，1993 年，頁 792）

123　宋・王讜《唐語林》卷 5 補：「王維為大樂丞，被人嗾令舞〈黃獅子〉，坐是出官。〈黃獅子〉者，非天子不舞也，後輩慎之。」宋・王讜《唐語林》，《中華野史・唐朝卷》，濟南：泰山出版社，2000 年，頁 411。

124　如《新唐書・文藝中・王維》：「寶應中，代宗語縉曰：『朕嘗於諸王座聞維樂章，今傳幾何？』。」《新唐書》，第 202 卷，北京，中華書局，1986 年，頁 5766。如劉禹錫在〈唐故尚書主客員外郎盧公集序〉中讚譽盧象有「妍詞一發，樂府傳貴」，由於盧象「始以章句振起於開元中，與王維、崔顥比肩驤首，鼓行於時」，由此可推，王維的詩在盛唐也極受宮廷樂人的喜愛與傳唱。《劉禹錫集》，上冊，北京：中華書局，2000 年，頁 233。

125　《新唐書・文藝中・王維》：「遣中人王承華往取，（王）縉裒集數十百篇上之。」《新唐書》，第 202 卷，北京，中華書局，1986 年，頁 5766。

不斷地貼近。

再看第三則史料，它在表述思路上與第二則史料相同，僅關注王維與梨園的關係，但在具體表述上卻出現了差異。如第二則史料曰「此詞皆王右丞所製。至今梨園唱焉」，在第三則史料中則曰「此皆維所製而梨園唱焉」，後者明顯去掉了「至今」二字，這看似細微的變動卻意味深長。前文已言，當范攄用「至今」一詞來修飾「梨園」時，就對梨園作了嚴格的限定，特指晚唐的梨園，從而與盛唐時的李龜年在時間上構成並列關係。但是當宋人計有功將「至今」去掉以後，「梨園」的外延明顯擴大了，故這時先言李龜年傳唱其詩，後言「此皆維所製而梨園唱焉」時，李龜年唱其詩便構成「梨園」唱其詩的具體例證之一，這樣一來，李龜年與梨園便構成了明顯的隸屬關係。

可見，導源於唐人的李龜年為梨園弟子說，本身是不可信的。但隨著時間的推移，宋人對此段歷史逐漸出現了誤解，所以這種錯誤的說法才會被延續下去。而宋以後的人便將宋人普遍認同的錯誤學說作為確論進行全盤接受。這樣一來，李龜年為梨園弟子說便一直被延續著，清代施鴻保[126]、浦起龍[127]及今人聞一多等均認同此說。[128]

二、李龜年實為盛唐市井樂人

那麼，李龜年的樂人身分究竟是什麼？雖然上文已證李龜年與梨園沒有

126　清・施鴻保《讀杜詩說》：「疑此詩見字，只當泛貼人說，言龜年昔在岐王、崔九處時，人常見聞，今我又遇之江南，又字、是言我又見聞，與亦字同，非謂昔曾見聞，今又見聞也。如謂開元十四年未有梨園子弟，則或龜年先以見技名長安，為岐王、崔九招游，後乃入梨園中耳。」《讀杜詩說》，第 23 卷，上海，上海古籍出版社，1983 年，頁 229。

127　清・浦起龍《讀杜心解》：「嘗考《明皇雜錄》，梨園弟子之設，在天寶中。時有馬仙期、李龜年、賀懷智，皆洞知律度者。是時龜年等乃曲師，非弟子也。曲師之得幸……為宜春助教耳。則開元以前，李何必不在京師。」北京，中華書局，2000 年，頁 860。

128　聞一多《唐詩人研究・少陵先生年譜會箋》：「按《唐會要》：『開元二年，上以天下天事，聽政之暇，於梨園自教法曲，必盡其妙，謂之皇帝梨園弟子』。」《雍錄》：「開元二年，置教坊於蓬萊宮側，上自教法曲，謂之『梨園弟子』。」公〈劍器行序〉亦云：「自高頭宜春、梨園二教坊內人，泊外供奉舞女・曉是舞者・聖文神武皇帝初，公孫一人而已。」公觀舞在開元五年，（或作三年）時亦有梨園之稱，乃謂開元十四年，無梨園弟子，何哉。」《唐詩人研究》，《聞一多學術文鈔》，成都，巴蜀書社，2003 年，頁 42。

關係，人們可能會猜想他可能為梨園之外的宮廷樂人，如太常寺或教坊，因為盛唐宮廷音樂機構有三個，即太常寺、梨園與教坊。從上文所列舉的與李龜年相關的史料來看，他擅長的音樂技藝很多，他不但擅歌，而且還精通音律，能夠演奏樂器，甚至還會俳優，因此不可能隸屬於盛唐「典禮作樂」的太常。故如果他為盛唐宮廷樂人的話，那麼只可能隸屬於教坊，因為盛唐宮廷音樂機構主要有太常寺、教坊與梨園。盛唐教坊具體情況，我們可以從曾經在盛唐生活過的崔令欽的《教坊記》那裡得到特別詳實的瞭解。既然李龜年是盛唐極富盛名的樂人，那麼如果他隸屬於教坊的話，崔令欽必然會對之有所記載，但遍覽《教坊記》後，我們發現儘管崔令欽提及眾多的盛唐教坊樂人，但對李龜年卻隻字沒提；再者較崔令欽稍後一點的鄭處誨在《明皇雜錄》中也同樣記載了盛唐眾多的樂人，前文已言，從記載情況來看，他對樂人的身分意識很強，記載中也曾提及教坊樂人，如王大娘等，卻始終以「樂工」稱呼李龜年，這些均說明李龜年不是教坊樂人。其實，他之所以會被人們視為宮廷樂人，是因為他受到玄宗寵愛，參與過宮廷音樂活動，如李端〈贈李龜年〉：「青春事漢主，白首入秦城。遍識才人字（一作時人號），多知舊曲名。」[129] 事實上，結合同時期的其他史料，我們發現，這種現象在盛唐絕不是特例，如新豐市樂人謝阿蠻[130]、長安青樓樂妓念奴[131] 以及僧人澄上人等[132]，均受寵於帝妃而出入過宮廷。因此，當我們將李龜年充分排斥於宮

129　清・彭定求，《全唐詩》，北京：中華書局，1999，卷285，頁3247。

130　《明皇雜錄・補遺》：「舞〈凌波曲〉，常入宮中，楊貴妃遇之甚厚，亦遊於國忠及諸姨宅。上至華清宮，復令召焉」；宋樂史《楊太真外傳》卷下亦曰：「新豐有女伶謝阿蠻，善舞〈凌波曲〉，舊出入宮禁，貴妃厚焉。」《明皇雜錄》，北京，中華書局，1997年，頁46。

131　元稹〈連昌宮詞〉：「力士傳呼覓念奴，念奴潛伴諸郎宿。須臾覓得又連催，特敕街中許然燭。春嬌滿眼睡紅綃，掠削雲鬟旋裝束。飛上九天歌一聲，二十五郎吹管逐。逡巡大遍涼州徹，色色龜茲轟錄續」，並自注曰：「念奴，天寶中名倡，善歌。每歲樓下酺宴，累日之後，萬眾喧隘。嚴安之、韋黃裳輩辟易不能禁。眾樂為之罷奏，遣高力士大呼於樓上曰：『欲遣念奴唱歌，邠二十五郎吹小管篴，看人能聽否？』未嘗不悄然奉詔，其為當時所重也如此。然而玄宗不欲奪俠遊之盛，未嘗置在宮禁。或歲幸湯泉，時巡東洛，有司潛從行而已。」《元稹集》，上冊，北京，中華書局，2000年，頁270。五代王仁裕《開元天寶遺事》卷1「眼色媚人」曰：「念奴者，有姿色，善歌唱，未嘗一日離帝左右。」《中華野史・唐朝卷》，濟南，泰山出版社，2000年，頁520。

132　嚴維〈相里使君宅聽澄上人吹小管〉：「奏僧吹竹閉秋城，早在梨園稱主情。今夕襄陽山太守，座中流淚聽商聲。」清・彭定求，《全唐詩》，北京：中華書局，1999，卷263，頁2914。

廷音樂機構之外時，我們便不難得出這樣的結論，李龜年應該是當時著名的
市井樂人。

三、從李龜年的身分看盛唐後期宮廷音樂的發展態勢

　　由於李龜年是盛唐極富盛名的樂人，故人們對其身分的認定及其音樂表
演活動的考察實際上有利於我們深入瞭解盛唐音樂的發展狀況。當宋及宋以
後的人將之身分一致定位於梨園樂人時，實際上也代表了這樣一種認識，即
盛唐民間樂人是不可能自由地參與宮廷音樂活動的，如有些學者認為他即便
是市井樂人，最終還是進入了梨園。[133] 這也就意味著從宋代開始，人們對這
樣的觀點幾乎持一致的認同態度：盛唐宮廷音樂儘管極為發達，卻始終處於
封閉狀況，與當時的民間音樂是相對獨立的存在。但當我們對李龜年的真實
身分進行考辯後，卻發現其並非為梨園樂人，也並非為太常或教坊等其他宮
廷機構的樂人，而是　位市井樂人。這種結論勢必會引起我們對盛唐宮廷音
樂發展特點的重新思考。前文已言，在盛唐，宮廷以外的樂人參與到宮廷音
樂活動中來，並非李龜年一例，還有如念奴、謝阿蠻，其至僧人澄上人等。
這樣一來，我們不禁會追問：盛唐宮廷音樂之於民間，是封閉？是開放？抑
或是從封閉走向開放？對此問題的探究，我們仍然從李龜年這位極具代表的
樂人之生平活動入手。

　　從《大唐傳載》「開元中皆有才學盛名」、《安祿山事迹》「及聞祿山
反，龜年曰『曲名先兆，果不虛矣』」、《雲谿友議・雲中命》「唯李龜年
奔迫江潭，杜甫以詩贈之」、杜甫〈江南逢李龜年〉以及李端〈贈李龜年〉
「青春事漢主，白首入秦城」等載來看，其生平大致如下：在開元後期及天
寶年間為玄宗所寵信，曾出入於宮廷及權貴豪門，進行音樂表演活動；安史
之亂以後流落到江南，靠歌唱為生過著落魄的生活；年邁後又回到了北方。
由此可見，盛唐後期是其音樂表演及活躍於宮廷的時期。無獨有偶，其他的
市井樂人也是在盛唐後期活躍於宮廷的，如長安青樓樂人念奴，元積在〈連

133　施鴻保《讀杜詩說》：「疑此詩見字，只當泛貼人說，言龜年昔在岐王、崔九處時，人
　　　常見聞，今我又遇之江南，又字、是言我又見聞，與亦字同，非謂昔曾見聞，今又見聞
　　　也。如謂開元十四年未有梨園子弟，則或龜年先以見技名長安，為岐王、崔九招遊，後
　　　乃入梨園中耳。」第 23 卷，上海，上海古籍出版社，1983 年，頁 229。

昌宮詞〉中注曰：「念奴，天寶中名倡，善歌。⋯⋯然而明皇不欲奪俠遊之盛，未嘗置在宮禁。或歲幸湯泉，時巡東洛，有司潛遣從行而已」[134]，可見，其在天寶年間曾活躍於宮廷；如新豐市井樂人謝阿蠻，無論是《明皇雜錄》還是《楊太真外傳》，均是將之放在安史之亂前夕予以記載的。可見，盛唐市井樂人參與宮廷音樂的表演主要集中於後期。這樣一來，盛唐宮廷音樂的發展對於民間而言顯然分為兩個時期，前期處於封閉狀態，後期處於開放狀態。

盛唐宮廷音樂發展之所以如此，筆者認為原因主要有二，一是盛唐前期宮廷音樂新設機構的成員主體仍然是來自太常寺，這使得它沿續初唐時封閉性特點，二是玄宗後期「與民同樂」的執政思想導致了宮廷音樂開始向民間的開放，民間音樂由此進入到宮廷的視野。在盛唐前期，由於玄宗對音樂的熱衷，宮廷音樂機構有了增設，但是這種變化所帶來的結果，僅僅是音樂表演職能的細化，即將「禮樂」仍然歸於太常，「俳優雜伎」歸於教坊，法曲歸於梨園。因此新設機構的主體成員仍然來源於太常寺。如教坊，雖然最初成員由兩部分組成，一部分是玄宗的藩邸散樂樂人，唐・崔令欽《教坊記》：「玄宗之在藩邸，有散樂一部，戡定妖氛，頗藉其力；及膺大位，且羈縻之。」[135] 一部分是太常寺的俗樂樂人，「常於九曲閱太常樂，卿姜晦，孿人楚公皎之弟也，押樂以進。凡戲輒分兩朋，以判優劣，則人心競勇，謂之熱戲⋯⋯翌日，詔曰：『太常禮司，不宜典俳優雜伎。』乃置教坊，分為左右而隸焉。」[136] 但後者數量極多，唐・段安節《樂府雜錄》：「古樂工都計五千餘人，內一千五百人俗樂，係梨園新院於此，旋抽入教坊。計司每月請料，於樂寺給散。」[137] 顯然是教坊的主體。再如梨園，最初成立時，成員也完全來源於太常寺，《新唐書・禮樂十二》：「玄宗既知音律，又酷愛法曲，選坐部伎子弟三百教於梨園，聲有誤者，帝必覺而正之，號『皇帝梨園

134 唐・元稹，冀勤點校，《元稹集》，北京：中華書局，2000，冊上，頁 270、頁 271。

135 唐・崔令欽，《教坊記》，《中國古典戲曲論著集成》（一），北京：中國戲劇出版社，1980，頁 20–21。

136 同上註，頁 21。

137 同上註，頁 64。

弟子』。」[138]

到了開元後期，由於政治的清明，社會的穩定繁榮，玄宗有了「與民同樂」的想法，如他在開元十二年頒布了〈內出雲韶舞敕〉：「自立雲韶內府，百有餘年，都不出於九重。今欲陳於百姓，冀與公卿同樂，豈獨娛於一身。」[139]受此政策導向的影響，朝廷一方面在京城以周邊府縣定期組織大酺活動，另一方面還相繼頒布詔書，宣導和鼓勵朝臣進行宴樂，關於這點，筆者曾在論文中詳細列舉過。[140]宮廷音樂機構因此逐漸參與到宮外的音樂表演中來，由此從封閉走向了開放。當然，它的這種開放性是雙向的，不僅宮廷音樂機構參與宮外的音樂活動，而且民間音樂也參與到宮廷音樂表演。優秀的民間樂人可以參與宮廷音樂表演，如李龜年、謝阿蠻等，而且還可以入籍其中，如長安市井吹笛高手李謩，後來被選入梨園的法部[141]；如許和子，原為地方樂人，因擅歌而被地方官員推薦到宮廷中，成為內教坊的「內人」。等[142]盛唐後期教坊與梨園均開始吸納民間樂人。如唐・崔令欽《教坊記》載教坊小兒隱瞞身分進行表演，結果「中使宣旨云：『此伎尤難，近教坊教成』」[143]；如梨園，天寶年間成立了小部音聲，唐・袁郊《甘澤謠》「值梨園法部置小部音聲，凡三十餘人，皆十五以下」[144]。其中有一位就是許雲封，從許雲封的生平來看，這些樂童顯然全部選自民間。

由上文李龜年樂人身分的考辯及其音樂表演活動的展述，並結合同時代樂人的活動狀況，我們發現，盛唐後期宮廷音樂對民間逐漸由封閉走向了開

138　宋・歐陽修、宋祁等，《新唐書》，北京：中華書局，1986，卷22，頁476。

139　北宋・宋敏求，《唐大詔令集》，上海：學林出版社，1992，卷81，頁421。

140　柏紅秀，〈論宴樂之風與中晚唐宮廷音樂的發展〉，《樂府學》，北京：學苑出版社，2008。

141　唐・袁郊，《甘澤謠》，《唐五代筆記小說大觀》，上海：上海古籍出版社，2000，頁546。

142　《樂府雜錄》：「開元中，內人有許和子者，本吉州永新縣樂家女也。開元末選入宮，即以永新名之，籍於宜春院。既美且慧，善歌，能變新聲。」《中華野史・唐朝卷》，濟南，泰山出版社，2000年，頁602–603。

143　唐・崔令欽，《教坊記》，《中國古典戲曲論著集成》（一），北京：中國戲劇出版社，1980，頁22。

144　唐・袁郊，《甘澤謠》，《唐五代筆記小說大觀》，上海：上海古籍出版社，2000，頁547。

放，這種開放與玄宗後期「與民同樂」的執政政策密切相關。民間樂人在盛唐後期不但可以參與到宮廷音樂活動中，而且還可以入籍到宮廷音樂機構。文已言，盛唐前期宮廷音樂機構的增設使得宮廷音樂表演的各種職能有了精細的分工，同時各音樂機構均有著自身的一套管理制度，這必然會造成宮廷樂人整體藝術水準的迅速提升。雖然中唐的元稹把盛唐後期著名青樓歌妓念奴最終沒有入籍宮廷的原因歸於玄宗「不欲奪俠遊之盛，未嘗置在宮禁」，實際上只要閱讀《教坊記》與《樂府雜錄》等，我們便會發現，念奴雖然在市井中堪稱一流，但如果將之置於宮廷中考察，她就未必有多突出，因為當時宮廷擁有數量眾多技藝超群的樂人，如任氏四女、許和子等。這樣一來，當盛唐宮廷音樂向民間開放時，它自然會接觸到民間音樂中諸多新活的元素，一旦被融入進來，必然會大大提升其音樂水準。記載盛唐教坊盛況的《教坊記》中所載的樂曲大量帶有濃郁的民間色彩，並且諸多的樂曲在中晚唐民間廣為流傳，均是很好的說明。因此盛唐後期宮廷音樂對民間由封閉走向開放對盛唐音樂及整個唐代音樂發展的意義極大。

第三章　唐代宮廷音樂樂曲個案考證

第一節　潑寒胡戲之入華與流變

一、潑寒胡戲之入華

潑寒胡戲，亦稱為乞寒胡戲。本為西域民族節令性歌舞表演。《舊唐書・西戎・康國》：「其人皆深目高鼻，多鬚髯。……人多嗜酒，好歌舞於道路。……以十二月為歲首。……至十一月，鼓舞乞寒，以水相潑，盛為戲樂。」[1]《新唐書・西域下・康國》：「十一月鼓舞乞寒，以水交潑為樂。」[2]元・胡三省注《資治通鑑・唐紀二十四》「中宗神龍元年」，「潑寒胡戲」曰：「潑寒胡戲即乞寒胡戲，本出於胡中西域康國，十一月鼓舞乞寒，以水交潑為樂，武后末年始以季冬為之。」[3]《文獻通考・樂二十一・西戎》：「乞寒，本西國外蕃康國之樂。其樂器有大鼓、小鼓、琵琶、五絃、箜篌、笛。其樂大抵以十一月，倮露形體，澆灌衢路，鼓舞跳躍而索寒也。」[4]

潑寒胡戲由何方傳入中國，大致有三種說法：其一，西域說。《通典・

1　後晉・劉昫，《舊唐書》，北京：中華書局，1997，卷198，頁5310。

2　宋・歐陽修、宋祁等，《新唐書》，北京：中華書局，1986，卷221下，頁6244。

3　宋・司馬光，《資治通鑑》，北京：中華書局，2005，卷208，頁6596。

4　元・馬端臨，《文獻通考》，北京：中華書局，2005，卷148，頁1294。

樂六·四方樂》：「〈乞寒〉者，本西國外蕃之樂也。」[5]其二，龜茲說。唐·
慧琳在〈一切經音義〉第 41 卷中釋「蘇莫遮」云「此戲本出西龜茲國，至
今由有此曲」（按：「蘇莫遮」與潑寒胡戲之關係，見下文）[6]、宋·希麟集〈續
一切經音義〉第 1 卷「『蘇莫遮』，胡語也，本云『颯麼遮』，此云戲也，
出龜茲國」[7]。其三，康國說。主要見於《舊唐書》、《新唐書》、元人胡三省、
《文獻通考》等（參見上段引文）。由此可見，從唐人開始，對於潑寒胡戲
源於西域無爭議（故稱之「胡戲」），然對其究竟源出西域何地，則有歧說。
其原因大致有二：一是潑寒之戲在龜茲與康國均有表演，故有「龜茲」、「康
國」二說；二是潑寒胡戲並非在唐代才傳入中國，其入華遠在隋唐之前，故
唐人也很難判斷潑寒胡戲最初是由哪國傳入的。

　　今人向達先生認為：「（乞寒胡戲）原本出於伊蘭，傳至印度以及龜
茲；中國之乞寒戲當又由龜茲傳來……大致俱在西域康、安諸國樂部所常用
者也。」[8]其論之依據，乃張說的〈蘇摩遮〉曲辭五首：

蘇摩遮

潑寒胡戲所歌，其和聲云「億歲樂」。

　　摩遮本出海西胡，琉璃寶服紫髯鬍。聞道皇恩遍(一作環)宇宙，來時
　　歌舞助歡娛。

　　繡裝帕(一作拍)額寶花冠，夷歌騎(一作妓)舞借人看。自能激水成陰氣，
　　不慮今年寒不寒。

　　臘月凝陰積帝臺，豪(一作齊)歌擊鼓送寒來。油囊取得天河水，將添
　　上壽萬年杯。

　　寒氣宜人最可憐，故將寒水散庭前。惟願聖君無限壽，長取新年續舊
　　年。

5　唐·杜佑，《通典》，北京：中華書局，2003，卷 146，頁 3724。
6　轉自《漢文佛經中的音樂史料》，成都：巴蜀書社，2002，頁 203。
7　同上註，頁 204。
8　向達，《唐代長安與西域文明》，河北：河北教育出版社，2002，頁 77。

昭成皇后帝（一作之）家親，榮樂諸人不比倫。往日霜前花委地，今年雪後樹逢春。

（按：曲辭每首末均有「億歲樂」三字和聲。省錄。）[9]

詩中「摩遮本出海西胡」之「海西」，兩漢時指「大秦」（今羅馬，參見《辭源》「海西」條），唐時則指西域少數民族地區，王維〈隴頭吟〉：「蘇武纔為典屬國，節旄空盡（一作空盡），（一作零落）海西（一作南）頭」[10]、張說〈舞馬千秋萬歲樂府詞・其二〉「聖皇至德與天齊，天馬來儀自海西。」[11]至於「來時歌舞助歡娛」的「琉璃寶服紫髯鬍」，亦可能為龜茲、康國之西域胡人。故由張說〈蘇摩遮〉曲辭，尚不能得出「原本出自伊蘭，傳至印度以及龜茲」之結論。目前，潑寒胡戲的原始發生地、其最初傳入中土的確切始源國，還無從確定，也不能排除從龜茲、康國同時傳入的可能性，從唐人杜佑開始，已將其始源地籠統地歸於西域，故目前可以確定的是：潑寒胡戲源於龜茲、康國一帶西域民族的冬季節令遊戲，後傳入中國。

關於潑寒胡戲傳入中國的最早時間，學界均將之定為北周的大象元年（579年），其說的根本依據為《周書・宣帝》：「（宣帝）御正武殿，集百官及宮人內外命婦，大列妓樂，又縱胡人乞寒，用水澆沃為戲樂。」[12]從北周宮廷中尚行此戲來看，潑寒胡戲已成為當時宮廷娛樂中的一個傳統性保留節目。

二、唐代的潑寒胡戲及其被禁

據現有的資料，南北朝時期潑寒胡戲雖已傳入中土，但主要行於宮廷中。潑寒戲成為一種社會習俗，在初唐以後——《舊唐書・張說》「自則天末年，季冬為潑寒胡戲，中宗嘗御樓以觀之」[13]、《舊唐書・中宗》「（神

9　清・彭定求，《全唐詩》，北京：中華書局，1999，卷 89，頁 977。

10　清・彭定求，《全唐詩》，北京：中華書局，1999，卷 125，頁 1258。

11　同上，卷 87，頁 955。

12　唐・令狐德棻，《周書》，北京：中華書局，1971，卷 7，頁 122。

13　後晉・劉昫，《舊唐書》，北京：中華書局，1997，卷 97，頁 3052。

龍元年十一月）己丑，御洛城南門觀潑寒胡戲」[14]、《新唐書·中宗》「（景雲二年）十二月丁未，作潑寒胡戲」[15]、《舊唐書·中宗》「（景龍三年十二月）乙酉，令諸司長官向醴泉坊看〈潑胡王〉乞寒戲」[16]；《通典·樂六·四方樂》載開元元年所頒布的詔書有「臘月乞寒，外蕃所出，漸浸成俗，因循以久」[17]，可見其流行之廣。

由於歷史記載的缺乏，我們已無法具體暸解潑寒胡戲從劉宋到唐初這一百多年中傳播的軌跡。但可以肯定，其形態是不斷變化的。將文獻所載的南北朝潑寒戲與唐代的相比較，其變主要有二：一是由宮廷之戲擴展為全民之戲；二是其「戲」在南北朝時並沒有特定的「演員」，更無「故事」，形式為「水澆沃為戲樂」，伴以「豪歌擊鼓」。名之為「戲」，泛稱耳，其實乃是一種大眾自為、沒有「戲者」與「觀戲者」區分的（今緬甸之潑水節狀況可為參照）大眾性「遊戲」，入華後則有了初步的「戲者」與「觀之以為歡笑」的「觀眾」之區分。換言之，入華後的潑寒戲已不是純粹的「大眾遊戲」而有了某種「表演」的意味，雖然其仍保留著「大眾遊戲」的痕跡。

唐代，潑寒胡戲「表演」的成分大大加強，一個微妙的標誌是以「蘇莫遮」代稱之。《新唐書·呂元泰》神龍二年，並州清源縣令呂元泰上疏議潑寒胡戲云——

> 比見坊邑相率為渾脫隊，駿馬胡服，名曰「蘇莫遮」。旗鼓相當，軍陣勢也；騰逐喧噪，戰爭象也；錦繡誇競，害女工也；督斂分弱，傷政體也；胡服相歡，非雅樂也；渾脫為號，非美名也。安可以禮義之朝，法胡虜之俗？詩云：「京邑翼翼，四方是則。」非先王之禮樂而示則於四方，臣所未諭。《書》曰：「曰謀，時寒若。」何必贏形體，灌衢路，鼓舞跳躍而索寒焉？[18]

由此可見，潑寒胡戲在唐代又被稱為「蘇莫遮」（或寫作「蘇摩遮」、「蘇

14　同上，卷7，頁141。

15　宋·歐陽修、宋祁等，《新唐書》，北京：中華書局，1986，卷5，頁118。

16　後晉·劉昫，《舊唐書》，北京：中華書局，1997，卷7，頁148。

17　唐·杜佑，《通典》，北京：中華書局，2003，卷146，頁3725。

18　宋·歐陽修、宋祁等，《新唐書》，北京：中華書局，1986，卷118，頁4277。

幕遮」）。「蘇莫遮」，胡語，其意謂西域地區的一種帽子。《宋史・外國六・高昌》：「婦人戴油帽，謂之『蘇幕遮』。」[19]此帽用羊皮製，外塗油以防水，是「潑寒戲」中的一種服飾。唐・般若譯《大乘理趣六波羅蜜多經》第1卷：「又如蘇莫遮帽，覆人面首，令諸有情見即戲弄，老蘇莫遮亦復如是。從一城邑，至一城邑，一切眾生被衰老帽，見皆戲弄。以是因緣老為大苦。」[20]

以具有「戲」之「道具」色彩的「蘇莫遮」代稱潑寒胡戲，看似細微末節，但卻反映了人們對「潑寒戲」的興趣點從「乞寒」到「表演」的某種轉移。呂元泰之所云──「比見坊邑相率為渾脫隊，駿馬胡服，⋯⋯旗鼓相當，軍陣勢也；騰逐喧噪，戰爭象也；錦繡誇競，害女工也⋯⋯」，表明潑寒胡戲表演的成分大大增強，時人對潑寒胡戲興趣點的轉移，與此密切相關。或者說潑寒胡戲表演成分的增強與人們興趣點的轉移，是相輔相成的。

呂氏所言的「渾脫隊」，為舞隊，從「軍陣勢也」、「戰爭象也」云云，可想見其表演規模之大。故唐代的潑寒胡戲名義上的「主題」雖仍然是「乞寒」，也還保留有「潑水」的戲，但其性質已從一種原始的大眾遊戲轉化為一種大眾參與的大規模組合性歌舞表演，成為節令性的大型觀賞性表演節目，其生存空間從南北朝時期的華府宮廷擴展為「盛行民間」，以致成為帝王「觀風」看「戲」的一項內容──武后末年，中宗乘樓觀潑寒胡戲、景龍三年令諸司長官向醴泉坊看〈潑胡王〉乞寒戲、李隆基為皇太子時「微行觀此戲」（韓朝宗〈諫作乞寒胡戲表〉[21]），可見其影響何等廣泛。

但即在潑寒胡戲於民間盛行之時，士夫非議紛起，有三位相繼上疏排斥潑寒胡戲：其一是上文提及的縣令呂元泰，其二是左拾遺韓朝宗，其三是曾亦頗賞潑寒戲的中書令張說──三位官員從地方到中央，級別從小到大，說明潑寒胡戲的影響廣及朝野。呂疏大意前文有引，韓之諫表呈於睿宗景雲二年（參見《通典・樂六・四方樂》。按：《唐會要・雜錄》記為睿宗景雲三年，當依《通典》），要義為以下數句：

19　元・脫脫，《宋史》，北京：中華書局，1977，卷339，頁14111。

20　轉自《漢文佛經中的音樂史料》，成都：巴蜀書社，2002，頁203。

21　清・董誥等，《全唐文》，上海：上海古籍出版社，1995，卷301，頁1351。

今之乞寒，濫觴胡俗，臣參聽物議，咸言非古，作事不法，無乃為戒。伏願陛下三思，籌其所以。（〈諫作乞寒胡戲表〉）

張說上疏的時間為先天二年十月（參見《通典・樂六・四方樂》），起因是吐蕃入朝祝賀，有司以表演潑寒胡戲接待之，張說上疏反對而論及潑寒胡戲：

臣聞韓宣適魯，見周禮而歎；孔子會齊，數倡優之罪。列國如此，況大朝乎？今外蕃請和，選使朝謁，所望接以禮樂，示以兵威，雖曰戎夷，不可輕易，焉知無駒支之辯由余之賢哉？且乞寒潑胡，未聞典故，裸體跳足，盛德何觀；揮水投泥，失容斯甚。法殊魯禮，襄比齊優，恐非干羽柔遠之義，樽俎折衝之禮。[22]

以上三人排斥潑寒胡戲的具體出發點不盡相同，但最終歸結點則同——「今之乞寒，濫觴胡俗，臣參聽物議，咸言非古，作事不法，無乃為戒。」、「安可以禮義之朝，法胡虜之俗？」一言以蔽之：潑寒胡戲乃胡文化，與我「禮義之朝」的傳統文化相悖，行之喪風敗俗，有壞「盛德」。換言之，吾華當「以華化胡」，而不能容許「以胡化華」。如此有關國體民風的堂堂理由，玄宗焉能不納？於是便有了〈禁斷臘月乞寒敕〉：

敕：臘月乞寒，外蕃所出，漸漬成俗，因循已久。至使乘肥衣輕，競矜胡服。闐城隘陌，深點（玷）華風。……自今已後，即宜禁斷。開元元年十二月七日。[23]

（按：《唐會要・雜錄》[24]記頒詔時間為十月七日。「自今」三句為：「自今已後，無問蕃漢，即宜禁斷。」《通典・樂六》所記同此。）

自此，潑寒胡戲在唐代銷聲匿跡。

但是，潑寒胡戲的若干「表演形式」卻並未退出歷史舞臺。

22　後晉・劉昫，《舊唐書》，北京：中華書局，1997，卷97，頁3052。

23　北宋・宋敏求，《唐大詔令集》，上海：學林出版社，1992，卷109，頁517。

24　宋・王溥，《唐會要》，上海：上海古籍出版社，2006，卷34，頁734。

三、唐代潑寒胡戲的變易流傳

從前文所引唐代文獻及張說所作「潑寒胡戲所歌」的〈蘇摩遮〉歌辭看，潑寒胡戲從南北朝時期簡單的「潑水」之戲到唐代已成一種大型的綜合性歌舞，有趣的是：與此同時，潑寒戲發源地——西域的〈蘇摩遮〉，其「戲」的形態與唐〈蘇摩遮〉是一致的。唐・慧琳《一切經音義》卷41：

> 蘇莫遮，西戎胡語也，正云「颯麿遮」。此戲本出西龜茲國，至今由有此曲，此國（按：指中國）渾脫、大面、撥頭之類也。或作獸面，或象鬼神，假作種種面具形狀；或以泥水霑灑行人；或持羂索搭鈎，捉人為戲。每年七月初，公行此戲，七日乃停。土俗相傳云：常以此法禳厭，駈（驅）趁羅剎惡鬼食唅人民之災也。

> （注：慧琳，疏勒國人。入唐後俗姓裴。「撰《大藏音義》一百卷，起貞元四年迄元和五載，方得絕筆，貯其本於西明藏中。」事見《宋高僧傳・唐京師西明寺慧琳傳》。）

這一段話，寫於「禁斷」潑寒胡戲後的中唐，說的是其時龜茲〈蘇莫遮〉之情形，但於理解唐之潑寒胡戲及其流變頗有幫助，故須深察——

其一，首先當注意的是：慧琳謂龜茲國「至今由（猶）有」的〈蘇莫遮〉，「公行」的時間從以前的「十一月」流變為「七月初」。這一改動，意味頗深：雖然其「戲」仍有「以泥水霑灑行人」，宗旨已從「潑寒」而轉變為與華俗「趨儺」意義相似的「禳厭」消災。宋・王明清《揮麈錄》記太平興國元年王德延等奉使高昌，敘其所見云：「或以水交潑為戲，謂之壓陽氣去病。」「壓陽氣去病」者，消暑氣也。是知宋初高昌之《潑寒戲》也改在夏日行之而成為《壓陽戲》。由此提出的問題是：唐之《潑寒》與西域《壓陽》的〈蘇摩遮〉在「戲」之形態上的進展，是唐影響胡？還是胡影響唐？抑或相互無影響？據唐保留了《潑寒》古俗，據唐當時的聲勢地位，可能性大的應是前者。唐時西域諸國頗遵唐令，《潑寒》所以改為《壓陽》，極可能是唐開元「無問蕃漢，即宜禁斷」潑寒戲的結果。

其二，慧琳謂〈蘇莫遮〉時云「此『戲』」，然又曰「至今由（猶）有

此『曲』」，並將「渾脫、大面、撥頭」等比為同類。這並不是慧琳糊塗，而是時人之習慣。其因在「渾脫、大面、撥頭」等等均有樂曲伴之，故又稱之為「曲」。古人無「嚴謹」的「概念」意識本屬平常，不獨慧琳如此。況慧琳乃在華釋經，當遵循華人之習慣，故慧琳之言反映了唐人的觀念：〈蘇摩遮〉乃是「戲」、「曲」一體的。〈蘇摩遮〉既可以指一種「戲」，也可以指一種「曲」，〈蘇莫遮〉名義下的「曲」，乃是「潑寒胡戲」中種種表演之樂曲的總稱。慧琳類比〈蘇摩遮〉的〈渾脫〉、《大面》、《撥頭》，前者為舞蹈，乃唐〈蘇摩遮〉之「戲」中的專案之一，後二者為戲弄，從慧琳語氣看，唐〈蘇摩遮〉之「戲」中亦當有「戲弄」一項。舞蹈與戲弄的音樂自有不同，故〈蘇莫遮〉的「曲」亦當不止一種曲調，更不是「一個」曲子。

由上述唐代潑寒胡戲形態的「組合性」所決定，開元所禁的潑寒胡戲，乃是其中有礙「盛德」、「深玷華風」的「裸體跳足」、「乘肥衣輕，競矜胡服」。而其樂曲、其舞蹈、其戲弄之「藝術形式」，只要不礙「盛德」，無玷華風，則當不在被禁之列。

事實正是如此。由於盛唐潑寒胡戲中有礙「盛德」、「深玷華風」的「裸體跳足」、「潑水相戲」，只是對原始形式的保留而無實質性意義，在形態、文化意義上與〈蘇摩遮〉名義下的「戲」實已無甚關聯，故歲時性的潑寒胡戲一禁遂止，但其與《潑寒》無關的「藝術形式」卻依然流行。其中，傳播、應用最廣的乃是作為一類音樂總稱的〈蘇莫遮〉曲。

「〈蘇莫遮〉曲」首先被宮廷樂署中不同「宮調」的音樂所汲取。天寶十三載，太樂署對供奉曲及諸樂調整理改名，〈蘇莫遮〉也在其中——南呂宮水調〈蘇莫遮〉仍用原名；太蔟宮沙陁調之〈蘇莫遮〉，更名為〈萬宇清〉；金風調之〈蘇莫遮〉更名為〈感皇恩〉。在唐・崔令欽《教坊記》所錄盛唐時期教坊表演的諸多曲名中，沒有〈蘇莫遮〉，但有〈感皇恩〉，唐・段安節《樂府雜錄》所記「熊羆部」所奏樂曲中，則有〈萬宇清〉，而「熊羆部」屬雅樂系統，可見「蘇莫遮」曲既為宮廷燕樂採用，亦為雅樂所吸收。

「〈蘇莫遮〉曲」亦為民間所採用，任半塘先生整理編輯的《敦煌歌辭總編》錄有數篇——

蘇莫遮〔聰明兒〕二首

聰明兒，稟天性。莫把潘安、才貌相比並。弓馬學來陣上騁。似虎入丘山。勇猛應難比。　善能歌，打難令，正是聰明。處處皆通嫺，久後策官應決定。馬上盤槍。輔佐當今帝。

聰明兒，無不會。只為紅鱗、未變歸滄海。幾度龍門點額退，所有紅波，綠水歸潭再。　擺金鈴，搖玉佩。常有堅心，灑雨乾坤內。稍有行雲□頂戴，猛透強波，直向青雲外。[25]

蘇莫遮〔大唐五臺曲子〕六首（錄二）

第一

大聖堂，非凡地。左右盤龍，為有臺相倚。嶺岫嵯峨朝霧已，花木芬芳，菩薩多靈異。　面慈悲，心歡喜。西國真僧。遠遠來瞻禮。瑞彩時時巖下起，福祚當今，萬古千秋歲。

第四

上中臺，盤道遠。萬仞迢迢，髣髴迴天半。寶石巉巖光燦爛，異草名花，似錦堪遊玩。　玉華池，金沙畔。冰窟千年，到者身心顫。禮拜虔誠重發願，五色祥雲，一日三回現。[26]

感皇恩〔四海清平〕四首（錄二）

四海天下及諸州。皆言今歲永無憂。長圖歡宴在高樓，環海內，束手願歸投。　朱紫盡風流。殿前卿相對，列諸侯，叫呼萬歲願千秋。皆樂業，鼓腹滿田疇。（其一）

萬邦無事減戈鋌。四夷來稽首，玉階前。龍樓鳳闕喜雲連。人爭唱。福祚比金璿。　八水對三川。昇平人道泰，帝澤鮮，修文罷武競題篇。從此後，願皇帝壽如山。（其四）[27]

25　任半塘，《敦煌歌辭總編》，上海：上海古籍出版社，1987，頁 644–645。

26　同上註，頁 1703、頁 1749。

27　同上註，頁 682–683。

　　由上可見，〈蘇莫遮〉曲在民間亦有流傳，並為佛曲所採用。當注意者尚有三點：一，〈聰明兒〉、〈大唐五臺曲子〉語文體式一致，〈四海清平〉與之則大不相同，可與前文所述〈蘇莫遮〉曲並非專指一個曲調相參證。二，〈感皇恩〉曲調當是天寶太樂署改名後由宮廷傳入民間，可見「雅」、「俗」之間的音樂文化之交流，本是雙向的。〈感皇恩〉後又成為宋文人詞調之一，衍名為〈雲霧斂〉、〈鬢雲鬆令〉。是為宋文人詞調承唐教坊曲之一例。三，〈蘇摩遮〉的歌辭形式乃齊、雜言共存。張說作於開元之前的〈蘇摩遮〉歌辭為齊言，〈感皇恩〉必作於天寶後，乃是雜言。說明胡樂曲調本也是可與齊言相合的，並非「特別適合」配合雜言歌辭。實際上，唐代的「曲子辭」，華樂曲調近 90%；與胡樂有關曲調只約 10%，而華樂歌辭雜言者亦遠多於胡樂。我們不能將徒詩一體大多為齊言的現象簡單轉移到歌辭體的考察中，得出華樂只適合配以齊言歌辭之結論。既然如此，唐代雜言歌辭體的產生，就不僅僅是「胡樂入華」所能解釋的了。至於吳藕汀《詞名索引・蘇幕遮》云「張說《燕公集》有蘇幕遮七言絕句，宋詞蓋因舊曲名度新聲也」，乃未解〈蘇摩遮〉乃「一類」曲調的總名，並非是「一個」曲調，宋之〈蘇摩遮〉詞調，未見得就是從張說歌辭的曲調而來，「宋詞蓋因舊曲名度新聲」之推測也就無從談起了。

　　潑寒胡戲在唐代流變的另一部分是其中的〈渾脫〉。在唐人陳述潑寒胡戲的話語中，〈渾脫〉多與舞蹈相聯。《舊唐書・儒學下・郭山惲傳》：「景龍中，累遷國子司業。時中宗數引近臣及修文學士，與之宴集，嘗令各效伎藝，以為笑樂。工部尚書張錫為『談容娘舞』，將作大匠宗晉卿舞〈渾脫〉，左衛將軍張洽舞〈黃麞〉，左金吾衛將軍杜元琰誦〈婆羅門呪〉，給事中李行言唱〈駕車西河〉，中書舍人盧藏用效『道士上章』。」[28] 此處之「舞〈渾脫〉」，顯然是獨舞。而本稿前引文中「比見都邑城市相率為渾脫隊」的〈渾脫隊〉，乃是群舞。宋代宮廷中「隊舞」（亦稱「舞隊」）中的〈玉兔渾脫隊〉（見《宋史・樂十七・教坊》[29]），當是其一脈之傳。

　　「渾脫」乃胡語，其本義有二：一是指一種帽子。《新唐書・五行一・

28　後晉・劉昫，《舊唐書》，北京：中華書局，1997，卷 189 下，頁 4970–4971。
29　元・脫脫，《宋史》，北京：中華書局，1977，卷 142，頁 3350。

服妖》：「太尉長孫无忌以烏羊毛為渾脫氈帽，人多效之，謂之『趙公渾脫』。」[30] 其二義指用羊皮所做的皮囊，《宋史・蘇轍傳》：「訪聞河北道近歲為羊渾脫，動以千計。渾脫之用，必軍行乏水，過渡無船，然後須之。」[31]「渾脫」何以為舞名，史無明述。或其舞者多戴有「渾脫」帽，或其舞者掛有皮囊以「潑水」，故以之代名。

渾脫舞的具體樣態，史無確載，難述其詳，但有別具一格的「胡」味則可肯定。同時可以肯定的是：華人吸收之定非原樣套用，而是有所改易、有所創新。體現之的典型之例為「劍器渾脫」。劍為華器，劍舞乃是中國古老的傳統舞蹈之一，故「劍器渾脫」必是在傳統劍舞基礎上吸收〈渾脫〉的一種創新。唐代宮廷樂妓中最擅此舞者名公孫大娘，藝名遠播朝野，李白、杜甫等詩中有所提及。其有不少弟子，最拿手的也是劍器舞。（參見李白〈草書歌行〉[32]、杜甫〈觀公孫大娘弟子舞劍器行〉[33]）盛唐以後，「劍器舞」乃成傳統舞蹈與〈渾脫〉交融之劍舞的特定稱謂，在民間小頗流行。《敦煌歌辭總編》錄有曲子辭〈劍器〉〔上秦王〕3 首，「第三」為：

> 排備白旗舞，先自有由來。合如花焰秀，散若電光開。喊聲天地裂，
> 騰踏山岳摧。劍器呈多少，渾脫向前來。[34]

所謂「排備白旗舞，先自有曲來」，說明〈渾脫〉舞有樂曲伴之。既有曲，便可配以辭，上錄歌辭當即為用於「劍器渾脫」中的唱辭。從其標有「第一」、「第二」、「第三」看，是為唐代大曲的一種體制（參見任半塘《敦煌曲初探》、《敦煌歌辭總編》「蘇摩遮」諸辭及本辭注釋）。唐大曲是集樂、歌、舞為一體的綜合性表演，正適合移植既可獨舞亦可隊舞的〈渾脫〉，吸收其音樂曲調亦屬自然。姚合的〈劍器詞〉三首，據其題，亦當是用於劍器舞中的歌辭：

30　宋・歐陽修、宋祁等，《新唐書》，北京：中華書局，1986，卷34，頁878。

31　元・脫脫，《宋史》，北京：中華書局，1977，卷339，頁10827。

32　唐・李白，朱金城、瞿蛻園校注《李白集校注》，上海：上海古籍出版社，1980，冊2，頁587。

33　清・錢謙益，《錢注杜詩》，北京：中華書局，1979，冊上，頁216。

34　任半塘，《敦煌歌辭總編》，上海：上海古籍出版社，1987，頁1693。

聖朝能用將，破敵速如神。掉劍龍纏臂，開旗火滿身。
積屍川沒岸，流血野無塵。今日當場舞，應知是戰人。

畫渡黃河水，將軍險用師。雪光偏著甲，風力不禁旗。
陣變龍蛇活，軍雄鼓角知。今朝重起舞，記得戰酣時。

破虜行千里，三軍意氣粗。展旗遮日黑，驅馬飲河枯。
鄰境求兵略，皇恩索陣圖。元和太平樂，自古恐應無。[35]

〈渾脫〉舞的音樂曲調亦為其他歌舞吸收，《舊唐書・禮儀四》記有〈竿木渾脫〉[36]，或是渾脫舞與雜技的結合，或是以渾脫曲為雜技表演的音樂伴奏。唐・南卓《羯鼓錄》記有〈渾脫〉曲用作〈柘枝〉的解曲（較大型樂章中的一個相對完整的樂段）。〈柘枝〉亦為胡舞名，其所用音樂曲調亦名〈柘枝〉，為健舞曲，後在唐代漸擴展為大曲，〈渾脫〉既為之「一解」，則〈渾脫〉之音樂曲調乃是其擴展為大曲的音樂素材之一。而據唐・崔令欽《教坊記》所列「教坊大曲」中有〈醉渾脫〉看，〈渾脫〉音樂曲調在唐代也曾以自身為主體組合為大曲。所謂大曲，在音樂意義上是多樂段構成的大型樂章，在表演意義上是組合樂、歌、舞的大型綜合表演。〈渾脫〉在音樂意義上也不是單純的一個曲調，而是〈蘇摩遮曲〉中用於渾脫舞音樂曲調的總名，包括了「渾脫舞」所用的全部音樂、曲調，故具有組合為大曲的優越條件。惜〈醉渾脫〉唐後不傳，〈柘枝〉大曲雖宋代猶存，然其中的〈渾脫〉之解失傳，宋・沈括《夢溪筆談・樂律一》云：「〈柘枝〉舊曲，遍數極多，如《羯鼓錄》所謂〈渾脫〉解之類，今無復此遍。」[37] 只有〈劍器〉大曲，至宋代尚有較完整的保留。

除了上述樂、歌、舞之外，潑寒胡戲在唐代之流變的一端尚有「戲」。

潑寒胡戲之「戲」，乃是古代廣義之「戲」，與今為演故事之「戲劇」有別。本文前曾有言：其「戲」在西域及初入華時形態甚簡，不過「以潑水

35 清・彭定求，《全唐詩》，北京：中華書局，1999，卷 502，頁 5751。
36 後晉・劉昫，《舊唐書》，北京：中華書局，1997，卷 24，頁 924。
37 宋・沈括，《夢溪筆談》，車吉心主編，《中華野史・宋朝卷》，濟南：泰山出版社，2000，卷 5，頁 516。

相戲樂」而已，唐時則其中當有類似《大面》、《撥頭》的戲弄。（按：或有曰唐潑寒胡戲中有《大面》、《撥頭》之專案，是乃誤解慧琳之所言。慧琳時潑寒胡戲已遭「禁斷」。）任半塘《唐戲弄》對此多有申述，如前引唐中宗景龍三年「十二月乙酉，令諸司長官向醴泉坊看《潑胡王》乞寒戲。」此戲由宮廷教坊演出，戲中出現由伎人妝扮的「胡王」，有「潑胡王」之情節，雖或簡單，然與露天大眾為主體的潑寒「戲」性質大不相同，顯然已是具有戲劇意味的「戲弄」。再如張說的〈蘇摩遮〉歌辭，《唐戲弄》對之作了六點說明：（一）此亦「御前」奏伎之所歌，非民間行樂之辭。（二）演員分馬上、馬下兩部，並另有樂隊。──三方面聯合，皆在庭中露天演出。（三）馬上者任歌舞，乃碧眼紫髯胡人。（四）馬下者配帶油囊，貯水，激灑場中，與馬上之歌舞相應。（五）全伎乃胡樂、胡歌、胡舞、胡戲。樂器內頗用鼓，歌則用漢辭。（六）全戲之主題，乃獻忠祝壽，永慶萬年。而最後一首，顯然是為慶賀明皇追封昭成皇后（玄宗生母，為武則天所害。）為皇太后事，或許是有某種「情節」的。可見〈蘇摩遮〉之「戲」在盛唐亦為宮廷教坊吸收而改造為「戲弄」。

在民間，若前文所引敦煌歌辭〈蘇摩遮・聰明兒〉，如果跳出〈蘇摩遮〉為「一個詞調」的理解，不將之簡單地視作「依調填詞」，而以〈蘇摩遮〉之「戲」的名義理解之，則其辭中的「聰明兒」未嘗不可能是一種「戲弄」的主角。

〈蘇摩遮〉中的〈渾脫〉，也有流變為「戲弄」的跡象。如上文所引姚合的〈劍器詞〉，從其「今日當場舞」的「畫渡黃河水，將軍險用師」、「破虜行千里，三軍意氣粗」等內容看，頗具某種情節意味場面，極可能是多人演出的歌舞戲。宋代史浩《鄮峰真隱大曲》中的〈劍舞〉以「項莊舞劍」、「李、杜觀公孫大娘劍舞」兩個故事情節為主體[38]，是為一種典型的《大曲》體歌舞戲弄，其傳統淵源當溯至唐代劍舞。因此，潑寒胡戲與中華本土歌舞相融合之歌舞、「戲弄」，在宮廷與民間均有流衍，成為唐以後「戲曲」產生所依託的歷史文化基礎之一。

38　清・唐圭璋，《全宋詞》，鄭州：中州古籍出版社，1996，頁870。

四、結語

綜上所述潑寒胡戲之入華與流變，可歸結為三點要義：

一、潑寒胡戲之入華時間為北周，由潑寒胡戲之入華及在唐代的流變可說明：以華樂為主體而吸收外域音樂是中華「樂」文化建構一以貫之的歷史傳統，隋唐「燕樂」的建構乃是這一傳統的延續和擴展，而不是隋唐時期史無前例的獨創，因此，不能將「胡樂入華」視為隋唐「燕樂」建構的一個「獨特」現象和「主導」性的歷史背景。

二、潑寒胡戲之入華與流變說明：某種「胡樂」入華，可能是多次性、疊加性的。但從史載北周宮廷表演的簡單可推知其規模、影響均不會太大。然至唐初及盛唐，潑寒戲已成組合性大規模的表演，從文獻看，其中的〈渾脫〉乃新增入的專案，而從唐人所記其時西域的潑寒戲，〈渾脫〉並非是西域潑寒戲中的內容。換言之，是唐人將另一種「胡樂」——〈渾脫〉舞「疊加」到潑寒戲中。雖然所「加」者仍是胡樂，但「疊加」本身說起來已是華人所創之「華俗」，而非胡樂之陳規。這一現象體現了華人不是被動地接受胡樂，而是以主動的、創造性姿態「重塑」胡樂的，惜此一點往往被說「胡樂入華」者所忽視。

三、唐代胡樂頗盛，在唐代的音樂文化建構中，「胡樂入華」具有重要意義，但潑寒胡戲入華與流變的過程卻顯示了這樣一個事實：入華胡樂的「流變」才是其「入華」的真正含義和歷史的本質意義所在。倘若捨棄「流變」的「過程」，僅僅靜態地、孤立地抓住「入」而不究其「變」，將凡是與「胡樂」相關的一切均視為「胡樂」，或僅僅單向地陳述華樂受胡樂「推動」、「影響」，而不解「胡樂入華」從一開始便是華樂與胡樂互動的雙向建構。無論在宮廷還是民間，入華之胡樂所以能夠生存流傳，必與華風、華俗、華藝相合相融，潑寒胡戲在唐代的被禁、〈渾脫〉與傳統劍舞的結合、〈蘇摩遮〉曲與華語不同形式歌辭的結合等，都顯示了胡樂入華豐富了華樂的構成，而胡樂的最終歸宿乃在融入華樂系統，反之則被「禁斷」。實際上，比「禁斷」意味更深的還有「選擇」與「淘汰」。胡樂入華，選擇權和淘汰權在華不在胡，這是研究胡樂入華最當注意者。入華之胡樂，亦有經「選擇」、「淘汰」

而不入華樂體系者——如從漢魏六朝到唐代不斷入華的外域佛教音樂，除極小部分為華樂吸收外，絕大部分只保留在佛教自身音樂系統中，主要賴華語唱經之「梵唄」、「偈贊」代代流傳，而沒有成為廣為民間傳唱的「曲子」，唐代佛教的「變文」講唱，必以僧人為之，佛教歌曲，反多借本華曲調唱之，敦煌歌辭中的佛曲，用胡樂者極少，大多數乃〈十二月〉、〈五更寒〉等本華民歌曲調。這一現象，正體現了華風、華俗與華藝傳統對入華胡樂的某種「選擇」與「淘汰」，與潑寒胡戲之入華與流變恰可互補印證：胡樂入華的根本意義在於豐富華樂的建構，有曰隋唐時期胡樂入華「改變」了中華音樂性質、或曰「推動」了中華音樂從「旋律簡單」到「曲折繁複」的「變革」、或曰唐代胡樂風靡而替代華樂成為主流，胡樂「融合」了民間俗樂和傳統清樂而成「燕樂」，歷史既無這樣的事實，也不存在產生這種事實的「文化邏輯」。

　　本文之所以選擇一個胡樂入華之例描述之，根本目的即在闡明胡樂入華的基本規律和歷史的真實意義。

第二節　唐代〈破陣樂〉源流考

一、〈秦王破陣樂〉的產生及初入宮廷

　　〈破陣樂〉是唐代宮廷中重要的樂曲之一，來源於唐初產生於民間的歌謠〈秦王破陣樂〉。關於〈秦王破陣樂〉產生的時間及原因，史料大致有兩種說法。一說是唐太宗任秦王時，征伐四方，人間遂有此歌。如《通典・樂六・坐立部伎》曰「太宗為秦王時，征伐四方，人間歌謠有〈秦王破陣樂〉之曲」[39]；如《唐會要・破陣樂》曰「太宗謂侍臣曰：『朕昔在藩邸，屢有征伐，世間遂有此歌』」[40]。《舊唐書・音樂一》與宋・錢易《南部新書・己》記載與上述兩則史料相同。唐太宗在唐武德元年封為秦王，在武德九年也就是貞觀元年登基稱帝，在此期間他曾征討過薛仕杲、劉武周、王世充、竇建

39　唐・杜佑，《通典》，北京：中華書局，2003，卷146，頁3718。

40　宋・王溥，《唐會要》，上海：上海古籍出版社，2006，卷33，頁714。

德及劉黑闥等。故照此種說法，〈秦王破陣樂〉所產生的時間大約為武德元年至武德九年之間。

　　另一種說法更為具體，即認為此曲是軍隊在唐太宗任秦王時戰勝劉武周時所作之樂。唐‧劉餗《隋唐嘉話》卷中：「太宗之平劉武周，河東士庶歌舞於道，軍人相與為〈秦王破陣樂〉之曲，後編樂府云。」[41]《新唐書‧禮樂十一》亦有：「太宗為秦王，破劉武周，軍中相與作〈秦王破陣樂〉曲。」[42]元‧胡三省注《資治通鑑‧唐紀八》「高祖武德九年—太宗貞觀元年」中「丁亥，上宴群臣，奏〈秦王破陣樂〉」亦持此說，「《新志》：太宗為秦王，破劉武周，軍中相與作〈秦王破陣樂曲〉。」[43]唐太宗平定劉武周具體時間為武德三年，故持此種說法者，即認為此曲產生在武德三年左右，為河東軍營之曲。

　　據現存史料，以上兩種說法很難進行取捨。但從這兩種說法來看，其存在著相似性，即此曲在太宗任秦王時產生，且產生於民間，目的是歌頌太宗的軍事戰績。故就〈秦王破陣樂〉本身的音樂性質而言，應為俗樂。

　　它隨著太宗登基而進入宮廷，成為朝廷宴會之樂，即所謂的雅樂。《舊唐書‧音樂一》：

> 貞觀元年，宴群臣，始奏〈秦王破陣樂〉之曲。太宗謂侍臣曰：朕昔在藩，屢有征討，世間遂有此樂，豈意今日登於雅樂。然其發揚蹈屬，雖異文容，功業由之，致有今日，所以被於樂章，示不忘於本也。[44]

二、〈破陣樂〉在唐代宮廷的發展

　　〈破陣樂〉作為唐初重要的雅樂之一，其深受帝王的喜愛，終唐一代，其在宮廷幾乎都沒有中斷過。它在宮廷的發展大致可分為這樣幾個階段：太宗時期、高宗時期、玄宗時期、中晚唐時期等。

41　唐‧劉餗，《隋唐嘉話》，北京：中華書局，1997，卷中，頁18。

42　宋‧歐陽修、宋祁等，《新唐書》，北京：中華書局，1986，卷21，頁467。

43　宋‧司馬光，《資治通鑑》，北京：中華書局，2005，卷192，頁6030。

44　後晉‧劉昫，《舊唐書》，北京：中華書局，1997，卷28，頁1045。

（一）太宗時期

此曲在太宗登基後便進入了宮廷，在宴會上表演。關於它最早在宮廷表演的時間，《唐會要・破陣樂》、《舊唐書・音樂一》、《資治通鑑・唐紀八》「高祖武德九年─太宗貞觀元年」等史料所載相似，都為「貞觀元年」。

唐太宗首先對此曲進行了改造，一些朝臣與太常寺樂人隨後對之進行了進一步的改造。唐太宗是在貞觀七年製定〈破陣樂舞圖〉，並下令起居郎呂才依圖教樂人。（參見《唐會要・破陣樂》、《舊唐書・太宗下》、《舊唐書・音樂一》、《新唐書・禮樂十一》）至於此舞所用之樂工，《唐會要・破陣樂》與《舊唐書・音樂一》等均載為一百二十人，但是《新唐書・禮樂十一》卻載為一百二十八人，後來元人胡三省在注《資治通鑑・唐紀十》「太宗貞觀六年」中「春，正月，更名〈破陣樂〉曰〈七德舞〉」時，亦載樂工為一百二十八人，可能是引用的《新唐書》資料。[45] 從《唐會要》與《舊唐書》的記載來看，《新唐書》的記載可能有誤。後來，唐太宗又令朝臣如魏徵、虞世南、褚亮、李百藥等對此曲的歌辭進行更改。甚至還將曲名改為〈七德舞〉，從而與〈九功舞〉、〈上元舞〉一起成為唐代自創的三大宮廷雅舞之一，深受重視。

唐太宗等人對它的改造過程即是此曲的不斷雅化的過程。從此，此曲從民間俗樂進入到宮廷雅樂系統中，成為宮廷雅樂的重要樂曲。

在太宗時期，此曲在宮廷深受歡迎。關於它的表演，史料記載大致有三條，其一，《舊唐書・禮儀五》：「（貞觀十三年正月）庚子，會群臣，奏〈功成慶善〉及〈破陣〉之樂。」[46] 其二，《新唐書・回鶻下・薛延陀》：「（貞觀十六年，太宗）許以新興公主下嫁，召突利失大享，群臣侍，陳寶器，奏〈慶善〉、〈破陣〉盛樂及十部伎，突利失頓首上千萬歲壽。」[47] 而從《新唐書・魏徵》的記載來看，「故（魏）徵侍宴，奏〈破陣〉、〈武德舞〉，則俛首不顧，至〈慶善樂〉，則諦玩無斁，舉有所諷切如此。」[48] 可見它主

45　宋・司馬光，《資治通鑑》，北京：中華書局，2005，卷194，頁6101。
46　後晉・劉昫，《舊唐書》，北京：中華書局，1997，卷25，頁973。
47　宋・歐陽修、宋祁等，《新唐書》，北京：中華書局，1986，卷217下，頁6137。
48　宋・歐陽修、宋祁等，《新唐書》，北京：中華書局，1986，卷97，頁3881。

要用於宴享群臣及外國使臣等正式場合。

從太宗對它的改造來看，〈破陣樂〉是融歌、舞與器樂表演為一體的大型音樂篇章，表演的規模相當宏大。但是其除了整章進行表演外，還被節選到十部伎中，成為〈燕樂伎〉的內容之一。十部伎成立於貞觀十六年，用於朝廷宴享，《唐六典‧太常寺》「太樂署」：「凡大燕會，則設十部伎於庭，以備華夷。」[49] 在十部伎中，〈燕樂伎〉居於其首，其由〈景雲〉之舞、〈慶善〉之舞、〈破陣樂〉之舞及〈承天〉構成。從《唐六典‧太常寺》對〈燕樂伎〉所用的器樂、歌工等情況所作的注來看，其總體規模較之太宗時的〈破陣樂〉實在無法比擬，「玉磬、方響、搊箏、筑、臥箜篌、小箜篌、大琵琶、小琵琶、大五絃、小五絃、吹葉、大笙、小笙、長笛、尺八、大觱篥、小觱篥、小簫、正銅鈸、和銅鈸各一，歌二人，揩鼓、連鼓、鼓、桴鼓、貝各二人。」[50]

（二）高宗時期

在此階段，有許多舉措與〈破陣樂〉有關。首先，高宗因不忍觀看此樂而在永徽二年禁止它在朝會的表演。《舊唐書‧音樂一》：「永徽二年十一月，高宗親祀南郊，黃門侍郎宇文節奏言：『依舊儀，明日朝群臣，除樂懸，請奏九部樂。』上因曰：〈破陣樂舞〉者，情不忍觀，所司更不宜設。言訖，慘愴久之。」[51]《唐會要‧破陣樂》所載與之相同。

其次，永徽七年即顯慶元年，朝廷對此曲進行了更名，由〈破陣樂舞〉變為〈神功破陣樂〉。《舊唐書‧音樂一》：「顯慶元年正月，改〈破陣樂舞〉為〈神功破陣樂〉。」[52] 既然永徽二年禁止〈破陣樂〉的表演，此處卻又出現改名的現象，這看起來似乎很矛盾。其實，此處的〈神功破陣樂〉並非等同於太宗時的〈破陣樂〉，其在規模上要小得多，《通典‧樂七‧郊廟宮懸備舞議》：

49　唐‧李林甫等，《唐六典》，北京：中華書局，2002，卷14，頁404。

50　唐‧李林甫等，《唐六典》，北京：中華書局，2002，卷14，頁404。

51　後晉‧劉昫，《舊唐書》，北京：中華書局，1997，卷28，頁1046。

52　後晉‧劉昫，《舊唐書》，北京：中華書局，1997，卷28，頁1046。

大唐麟德二年十月，詔曰：「……其郊廟享宴等所奏宮懸，文舞用〈功成慶善〉之樂，皆著履執拂，依舊服褲褶、童子冠；其武舞宜用〈神功破陣〉之樂，皆衣甲持戟，其執纛之人亦著金甲。人數並依八佾，仍量加簫、笛、歌鼓等，於懸南列坐，若舞即與宮懸合奏。其宴樂內二色舞者，仍依舊別設。」[53]

再次，儀鳳二年，太常少卿韋萬石等對包括〈神功破陣樂〉在內的三大舞曲的長度、表演次序及表演場合等方面進行了討論，建議在表演〈神功破陣樂〉與〈慶善樂〉二舞之日，應該先表演〈神功破陣樂〉，並且對三舞曲的長度進行更改使其與儀禮的長度吻合。高宗時所定的三大舞在武則天執政時不再表演，《舊唐書・音樂二》「〈破陣〉、〈上元〉、〈慶善〉三舞，皆易其衣冠，合之鐘磬，以享郊廟。以〈破陣〉為武舞，謂之〈七德〉；〈慶善〉為文舞，謂之〈九功〉。自武后稱制，毀唐太廟，此禮遂有名而亡實」[54]、《新唐書・禮樂十一》「武后毀唐太廟。〈七德〉、〈九功〉之舞皆亡，唯其名存。自後復用隋文舞、武舞而已」[55]。

從《通典・樂七・郊廟宮懸備舞議》所載之內容，亦可判斷出坐立二部伎成立及〈破陣樂〉被列入其中的大致時間。在唐高祖與太宗時，只有九部伎與十部伎的記載，尚未出現坐立二部伎。在《通典・樂六・坐立部伎》的注中論及到坐立二部伎的狀況，「自武太后、中宗之代，大增造坐立諸舞，隨亦浸廢」[56]，《舊唐書・音樂二》與《唐會要・燕樂》所載與之相同，三者雖沒有論及坐立二部伎的具體成立時間，但說明在武則天執政之時已有二部伎；但是在《新唐書・禮樂十二》在論及玄宗所製之樂時，有「又分樂為二部：堂下立奏，謂之立部伎；堂上坐奏，謂之坐部伎」[57]，似乎又認為坐立二部伎的設立是在玄宗之時，這四則材料在坐立二部伎的設立上便出現了分歧。從高宗時太常少卿韋萬石所上的奏章來看，其指出〈神功破陣樂〉源於立部伎中〈破陣樂〉，不同之處在於從立部伎中的〈破陣樂〉的五十二遍

53　唐・杜佑，《通典》，北京：中華書局，2003，卷147，頁3742。
54　後晉・劉昫，《舊唐書》，北京：中華書局，1997，卷29，頁1062。
55　宋・歐陽修、宋祁等，《新唐書》，北京：中華書局，1986，卷21，頁469。
56　唐・杜佑，《通典》，北京：中華書局，2003，卷146，頁3722。
57　宋・歐陽修、宋祁等，《新唐書》，北京：中華書局，1986，卷22，頁475。

減至〈神功破陣樂〉的二遍。故其坐立二部伎的成立時間應在〈神功破陣樂〉出現之前。而從上面引文來看，〈神功破陣樂〉正式確立是在高宗麟德二年，因此，坐立二部伎的設立應該在這之前，故其成立的時間應該約在高宗登基後至麟德二年之前。這樣，〈破陣樂〉被列入到立部伎亦在此階段。

在高宗永淳元年，太常博士裴守貞（真）還對觀看〈神功破陣樂〉與〈功成慶善舞〉二舞的方式提出了建議，即認為帝王站著觀看不合式，此建議得到了朝廷的認可。（參見《唐會要‧破陣樂》、《新唐書‧禮樂十一》、《新唐書‧裴守真》等）

最後，關於〈破陣樂〉的復演。從以上分析可知，高宗於永徽二年下令禁止〈破陣樂〉的表演，此時〈破陣樂〉隸屬於立部伎。但是到了儀鳳三年，在太常少卿韋萬石的建議下又使其復演。（參見《舊唐書‧音樂一》、《唐會要‧破陣樂》）從永徽二年的被禁到儀鳳三年的復演，此間幾乎停演三十年。恢復表演後，其在規模及藝術性等方面較之唐初可能會有所減弱。

另外，高宗還根據〈破陣樂〉而製定了〈大定樂〉，隸屬於立部伎，《通典‧樂六‧坐立部伎》：「〈大定樂〉，高宗所造，出自〈破陣樂〉。舞者百四十人，被五綵文甲，持槊。歌云『八紘同軌樂』，以象平遼東而邊隅大定也。」[58]

（三）玄宗時期

首先，在太常寺的太樂署所載樂曲中出現多種宮調的〈破陣樂〉。如《唐會要‧諸樂》載天寶十三載七月十日，太樂署所修供奉曲名中有太蔟商，時號大食調的〈破陣樂〉、有林鐘商，時號小食調的〈破陣樂〉、有黃鍾商，時號越調的〈破陣樂〉、有中呂商，時號雙調的〈破陣樂〉、有南呂商，時號水調的〈破陣樂〉等。[59]

其次，〈破陣樂〉既在多種場合下表演，演出者除了太常寺中的樂工，還有出現了宮女，《舊唐書‧音樂一》：「令宮女數百人自帷出擊雷鼓，為〈破

58　唐‧杜佑，《通典》，北京：中華書局，2003，卷 146，頁 3722。

59　宋‧王溥，《唐會要》，上海：上海古籍出版社，2006，卷 33，頁 718。

陣樂〉、〈太平樂〉、〈上元樂〉，雖太常積習，皆不如其妙也。」[60]（注：
《新唐書・禮樂十二》載宮人所表演的為〈小破陣樂〉）其演出的機構除了
太常寺的雅樂與立部伎之外，還出現了教坊與梨園。唐・崔令欽《教坊記》
所列的教坊曲名中有〈破陣樂〉，並且注曰「貞觀時製」，可能上述《舊唐
書・音樂一》中表演此曲的宮女為教坊樂妓。

同時，在〈破陣樂〉的基礎上還產生了新的曲目，如《新唐書・禮樂
十二》載玄宗在〈破陣樂〉的基礎上創作〈小破陣樂〉，其曲成為太常坐部
伎六大曲目之一；在《教坊記》的曲名中出現〈破陣子〉、〈小秦王〉等。

另外，《新唐書・卓行》還載元德秀對〈破陣樂〉的曲辭進行過改訂，
「德秀以為王者作樂崇德，天人之極致，而辭章不稱，是無樂也，於是作〈破
陣樂〉辭以訂商、周。」[61] 惜今不存。

（四）中晚唐時期

〈破陣樂〉在宮廷中仍有演出。《舊唐書・德宗下》：「（貞元十四年）
二月壬子朔。戊午，上御麟德殿，宴文武百寮，初奏〈破陣樂〉，遍奏九部
樂，及宮中歌舞妓十數人列於庭。」[62] 而且其除獨立表演以外，還與散樂相
結合表演，唐・蘇鶚《杜陽雜編》：

> 挈養女五人，纔八九歲，於百尺竿上張弓絃五條，令五女各居一條之
> 上，衣五色衣，執戟持戈，舞〈破陣樂〉曲。俯仰來去，赴節如飛，
> 是時觀者目眩心怯，大胡立於十重朱畫牀子上，令諸女迭踏，以至半
> 空，於中皆執五綵小幟。牀子大者始一尺餘，俄而手足齊舉，為之踏
> 渾脫。歌呼抑揚，若履平地。[63]

此處的〈破陣樂〉在規模及表演風格上應該與唐初的〈破陣樂〉不同。
到了文宗時，此曲還成為太常寺鼓吹署饒吹部中的四大凱樂之一（參見《舊

60　後晉・劉昫，《舊唐書》，北京：中華書局，1997，卷 28，頁 1051。

61　宋・歐陽修、宋祁等，《新唐書》，北京：中華書局，1986，卷 194 中，頁 5565。

62　後晉・劉昫，《舊唐書》，北京：中華書局，1997，卷 13，頁 387。

63　唐・蘇鶚《杜陽雜編》，車吉心主編，《中華野史・唐朝卷》，上海：上海古籍出版社，
　　2000，卷中，頁 755。

唐書・音樂一》、《唐會要・凱樂》、《新唐書・儀衛下》等）並且還成為宮廷〈龜茲部〉中的表演曲目之一，唐・段安節《樂府雜錄・龜茲部》：

> 樂有觱篥、笛、拍板、四色鼓、揩羯鼓、雞樓鼓。戲有《五方獅子》，高丈餘，各衣五色。每一獅子有十二人，戴紅抹額，衣畫衣，執紅拂子，謂之「獅子郎」，舞〈太平樂〉曲。〈破陣樂〉曲亦屬此部，秦王所製，舞人皆衣畫甲，執旗旆；外蕃鎮春冬犒軍亦舞此曲，兼馬軍引入場，尤甚壯觀也。〈萬斯年〉，是朱崖李太尉進此曲名，即〈天仙子〉是也。[64]

三、〈秦王破陣樂〉、〈破陣樂〉在域外與唐代民間的流衍

〈秦王破陣樂〉唐初進入宮廷後被更名為〈破陣樂〉，成為宮廷中重要的曲目，用於多種場合，並且還成為多種宮廷樂曲的音樂來源。那麼，〈秦王破陣樂〉是否就此在民間消失了呢？下面我們來看三則資料，其一為玄奘會見戒日王時，戒日王曰：

> 嘗聞摩訶至那國有秦王天子，少而靈鑒，長而神武。昔先代喪亂，率土分崩，兵戈競起，群生荼毒，而秦王天子早懷遠略，興大慈悲，拯濟含識，平定海內，風教遐被，德澤遠洽，殊方異域，慕化稱臣。氓庶荷其亭育，咸歌〈秦王破陣樂〉。聞其雅頌，于茲久矣。盛德之譽，誠有之乎？大唐國者，豈此是耶？（《大唐西域記・羯若鞠闍國・玄奘會見戒日王》[65]）

其二為玄奘見拘摩羅王時，拘摩羅王曰：

> 善哉！慕法好學，顧身若浮，踰越重險，遠遊異域，斯則王化所由，國風尚學。今印度諸國多有歌頌摩訶至那國〈秦王破陣〉者，聞之久矣，豈大德之鄉國耳？」曰：「然，此歌者，美我君之德也。」（《大

64　唐・段安節，《樂府雜錄》，《中國古典戲曲論著集成》（一），北京：中國戲劇出版社，1980，頁 45。

65　唐・玄奘、辯機，季羨林等校注《《大唐西域記》校注》，北京：中華書局，2004，卷 5，頁 436。

唐西域記・迦摩縷波國・拘摩羅王招請》[66]）

　　其三，見載於《新唐書・吐蕃下》：

> （長慶二年）唐使者始至，給事中論悉答熱來議盟，大享於牙右，飯舉酒行，與華制略等，樂奏〈秦王破陣〉曲，又奏〈涼州〉、〈胡渭〉、〈錄要〉、雜曲，百伎皆中國人。[67]

　　這三則資料都稱傳播之曲為〈秦王破陣樂〉。有些學者因為〈破陣樂〉來源於〈秦王破陣樂〉，便認為這裡的〈秦王破陣樂〉就是〈破陣樂〉，因此將這三則材料視為〈破陣樂〉在外域傳播的記載。其實不然。

　　〈破陣樂〉作為宮廷著名的樂曲，其主要用於宮廷大型宴會表演之用，因此其如果傳播到外域則需要通過官方交流這條途徑。就音樂而言，中國古代與外域的官方交流一般都是以賜樂或和親時攜帶音樂伎工這兩種方式。唐朝與印度之間建立的官方交流最早應是在玄奘回國後（參見《舊唐書・西戎・天竺國》），因此玄奘所見印度諸國所奏之曲定然不是由唐代宮廷傳入的。而在唐朝與吐蕃的交往中，幾乎沒有賜樂的記載，和親僅有兩次，第一次是太宗貞觀十五年（西元 642 年），文成公主遠嫁，第二次是中宗景龍二年（西元 709 年），金城公主遠嫁。第一次中沒有攜帶音樂伎工的記載，第二次因中宗念公主年幼而賜「雜伎諸工悉從，給龜茲樂」（參見《新唐書・吐蕃上》[68]），但是第二次和親離穆宗長慶二年（西元 822 年）近 110 年，即使金城公主所帶樂人有表演〈破陣樂〉的，亦已亡故，因此吐蕃於長慶二年宴請唐使者時的「百伎皆中國人」之樂工絕非中宗和親所帶之樂工，故其所表演之曲亦不是從唐代宮廷傳入。而且〈秦王破陣樂〉進入宮廷以後，沒有保留原有的稱謂而是多次易名，如〈破陣樂〉、〈七德舞〉、〈神功破陣樂〉等，而以上三則材料中卻仍然稱為〈秦王破陣樂〉。這些都說明，外域宮廷中所表演的乃為民間的〈秦王破陣樂〉而非唐代宮廷中的〈破陣樂〉，其傳播的方式乃為民間交流。

66　同上註，卷 10，頁 436。

67　宋・歐陽修、宋祁等，《新唐書》，北京：中華書局，1986，卷 216 下，頁 6103。

68　同上註，頁 6081。

　　〈秦王破陣樂〉進入宮廷以後，經過更名與改造而成為〈破陣樂〉，它
不但在宮廷中深受歡迎，同時還由此產生出多首新的宮廷樂曲。但是隨著它
的受歡迎，它又突破了宮廷的籬牆而走向了民間。從相關史料的記載來看，
至遲在盛唐時它已進入民間。如《舊唐書‧音樂一》中載玄宗進行大酺時，
「又令宮女數百人自帷出擊雷鼓，為〈破陣樂〉、〈太平樂〉、〈上元樂〉，
雖太常積習，皆不如其妙也。若〈聖壽樂〉，則迴身換衣，作字如畫。」[69]
唐代大酺的參與者除了帝王與朝臣之外，還包括京城周邊的百姓。因此，
百姓對於〈破陣樂〉應該不陌生。再如《新唐書‧卓行》載元德秀對〈破陣
樂〉的曲辭進行過改訂。〈破陣樂〉在民間很受歡迎，唐‧段安節《樂府雜
錄‧龜茲部》載當時的藩鎮每年例行表演此曲，「外藩鎮春冬犒軍亦舞此
曲，兼馬軍引入場，尤甚壯觀也。」[70]從《敦煌歌辭總編》中載有哥舒翰作
的〈破陣樂‧破西戎〉來看，此曲可能在盛唐時已為軍隊所表演了。不過，
由於民間缺乏宮廷所具備的物質基礎，因此民間所表演的〈破陣樂〉與宮廷
有著很大的區別，特別在表演規模上，遠不如宮廷來得宏大，《新唐書‧禮
樂十二》：「是時，蕃鎮稍復舞〈破陣樂〉，然舞者衣畫甲，執旗旆，才十
人而已。蓋唐之盛時，樂曲所傳，至其末年，往往亡缺。」[71]這與宮廷動輒
數百人的表演是不能相比的。

四、〈破陣樂〉的音樂特點

　　以上是〈破陣樂〉在唐代發展的大致狀況。那麼〈破陣樂〉就其音樂而
言，其內在特點又如何呢？

　　首先，我們談談它的規模。唐初以太宗為中心，聚集了當時著名的朝臣
與樂工們，對之進行了規模較大的改造。這主要體現在它的樂舞上，《通典‧
樂六‧坐立部伎》：

　　　令起居郎呂才依圖教樂工百二十人，被甲執戟而習之。凡為三變，每

69　後晉‧劉昫，《舊唐書》，北京：中華書局，1997，卷28，頁1051。

70　唐‧段安節，《樂府雜錄》，《中國古典戲曲論著集成》（一），北京：中國戲劇出版社，
　　1980，頁45。

71　宋‧歐陽修、宋祁等，《新唐書》，北京：中華書局，1986，卷22上，頁478。

變為四陣，有來往疾徐擊刺之象，以應歌節。數日而就。發揚蹈屬，
聲韻慷慨。歌和云〈秦王破陣樂〉。[72]

從「百二十人」來看，其進入宮廷後，表演此曲的樂工數量大為增加，
並且舞蹈的動作亦多變化，「凡為三變」。這些說明，〈破陣樂〉較之前身
〈秦王破陣樂〉在規模上有了擴大。

再者《通典・樂七・郊廟宮懸備舞議》載太常少卿韋萬石於儀鳳三年上
書高宗，提及當時太常立部伎的〈破陣樂〉約有五十二遍之多、《舊唐書・
音樂一》載表演此曲的宮女有數百人，「令宮女數百人自帷出擊雷鼓，為〈破
陣樂〉、〈太平樂〉、〈上元樂〉，雖太常積習，皆不如其妙也。」[73] 這些
都說明，〈秦王破陣樂〉從初唐進入宮廷直至盛唐，其在表演規模與樂章結
構上有了進一步的擴大。而到了中晚唐，由於音樂機構遭受破壞，宮廷樂人
大量流散及雅樂不為重視，此曲在規模與結構上有了萎縮。如上文所引唐・
蘇鶚的《杜陽雜編》僅載當時只有五個小女孩在百戲中表演之給帝王觀看，
如《新唐書・禮樂十二》載唐末宮廷已不見表演，即便是蕃鎮復舞之，亦只
不過十人而已。因此終唐一代，〈破陣樂〉在規模與結構上有著變化，總的
趨勢是中晚唐不抵初盛唐。

就音樂性質而言，〈破陣樂〉源於民間的〈秦王破陣樂〉，因此其原本
乃為娛樂之俗樂，只是因為旨在歌頌太宗的功績才隨著太宗登基進入宮廷。
它被改造後作為儀式音樂用於朝廷宴會，而在高宗以後，此乃作為「先王之
樂」，在太常寺立部伎中表演。由於它自身帶有相當程度的娛樂性，因此其
除了用於朝廷正式的宴會場合如會見外國使臣及宴群臣以外，亦作為娛樂音
樂，如《新唐書・魏徵》載太宗宴會上表演〈破陣樂〉與〈武德舞〉、〈慶
善樂〉時，魏徵不願觀看以勸諫太宗以國事為重、《唐會要・破陣樂》載太
常博士裴守貞（真）上書高宗，提及當時宮廷表演此曲時帝王與群臣都是立
著觀看，而玄宗時此曲更是進入教坊中由宮女表演之等，這些都反映出此曲
作為俗樂的一面。

72　唐・杜佑，《通典》，北京：中華書局，2003，卷 146，頁 3719。

73　後晉・劉昫，《舊唐書》，北京：中華書局，1997，卷 28，頁 1051。

以上是對〈破陣樂〉發展軌跡的勾稽。由於〈破陣樂〉是唐代著名的宮廷樂曲之一，因此從它的發展亦能窺到唐代雅樂的某些特點。如它來源於民間的〈秦王破陣樂〉，太宗等人的改造使之進入到雅樂系統，成為唐代著名的雅樂樂曲，不但可以說明了唐代雅樂建制極為簡單，《新唐書・禮樂十一》曰「唐為國而作樂之制尤簡」[74]；而且從它進入宮廷後，既作為雅樂用於朝會、祭禮等場合，又用於大酺等娛樂場合，其表演之機構既有制禮作樂的太常，又有教坊梨園，則說明雅樂之間的區別不在於音樂本身，而在於其功能，即不同的場合。再者從其後來又成為其他宮廷多首樂曲的來源，盛唐以後又流傳到民間，在在民間表演，則又反映了唐代雅、俗樂之間的交流非常密切並且從不間斷。

第三節　唐代〈霓裳羽衣曲〉源流考

一、〈霓裳羽衣曲〉的來源

關於〈霓裳羽衣曲〉的產生有三種說法：一為由節度使楊敬述所進的〈婆羅門〉曲改名而成。如史料如下：

（一）白居易〈霓裳羽衣（一有舞字）歌和微之〉：由來能事皆有主，楊氏創聲君造譜。自注曰：開元中西涼節度使楊敬述造。[75]

（二）《新唐書・禮樂十二》：其後，河西節度使楊敬述忠獻〈霓裳羽衣曲〉十二遍，凡曲終必遽，唯〈霓裳羽衣曲〉將畢，引聲益緩。[76]

（三）《樂府詩集・近代曲辭二・婆羅門》：《樂苑》曰：〈婆羅門〉，商調曲。開元中，西涼府節度楊敬述進。[77]

二為玄宗所作。此又分為二種。一種說法是玄宗游月宮得仙樂而作，如

74　宋・歐陽修、宋祁等，《新唐書》，北京：中華書局，1986，卷 21，頁 462。

75　清・彭定求，《全唐詩》，北京：中華書局，1999，卷 444，頁 4992。

76　宋・歐陽修、宋祁等，《新唐書》，北京：中華書局，1986，卷 22，頁 476。

77　宋・郭茂倩，《樂府詩集》，北京：中華書局，1998，卷 80，頁 1128。

唐・盧肇《逸史・羅公遠》[78]、前蜀・杜光庭《神仙感遇傳》[79]、唐・牛僧孺《玄怪錄》[80]、唐・薛用弱《集異記》[81]、唐・柳宗元《龍城錄・明皇夢游廣寒宮》[82]等；一種說法是其望仙山所作，如劉禹錫的詩〈三鄉驛樓伏睹玄宗望女幾山詩，小臣斐然有感〉：「三鄉陌上望仙山，歸作霓裳羽衣曲。」[83] 三為玄宗與楊敬述合作，即玄宗遊月宮歸來作了〈霓裳羽衣曲〉的散序部分而楊敬述所獻的〈婆羅門〉則成為〈霓裳羽衣曲〉的正曲部分，如鄭嵎〈津陽門詩〉自注等。[84]

第一種說法，為唐人的詩作及《新唐書》中所持觀點，可信度極強，並且在《唐會要・諸樂》中亦有與之相參證的史料，即載太樂供奉曲〈婆羅門〉在天寶十三載更名為〈霓裳羽衣曲〉。太樂供奉曲更名之事最終被刊石於太常寺，因此《唐會要》中錄此則材料可作為信史，故第一種說法應該是可信。其他兩種說法都有遊月宮之事，且這些著作中對此事的記載存在著許多相異之處，如與玄宗一起遊月宮之人有羅公遠、葉法善、申天師與道士鴻都客等三種說法，所遊時間有「開元中」、「開元十八年」及「開元六年」等多種說法，故為虛妄之說。同時認為此曲是玄宗望仙山歸來而作，在唐人乃至宋人的史料並沒有與之相參證的，為孤證，亦不可採用。

宋・王灼在《碧雞漫志》中將玄宗遊月宮之說視為玄宗參與潤色的旁證，故調和了前面三種說法，曰：「西涼創作，明皇潤色，又為易美名。其他飾以神怪者，皆不足信也。」[85] 其實，這種說法與唐人鄭嵎在〈津陽門詩〉中

78　唐・盧肇，《逸史》，車吉心主編，《中華野史・唐朝卷》，濟南：泰山出版社，2000，卷 1，頁 411–412。

79　前蜀・杜光庭，《神仙感遇傳》，車吉心主編，《中華野史・唐朝卷》，上海：上海古籍出版社，2000，卷 4，頁 829。

80　唐・牛僧孺，《玄怪錄》，《唐五代筆記小說大觀》，上海：上海古籍出版社，2000，卷 3，頁 380。

81　唐・薛用弱，《集異記》，王汝濤編校，《全唐小說》，濟南：山東文藝出版社，1993，頁 631。

82　唐・柳宗元，《龍城錄》，《唐五代筆記小說大觀》，上海：上海古籍出版社，2000，頁 143。

83　清・彭定求，《全唐詩》，北京：中華書局，1999，卷 356，頁 4010。

84　同上註，卷 567，頁 6618。

85　宋・王灼，《碧雞漫志》，《中國古典戲曲論著集成》（一），北京，中國戲劇出版社，1980，卷 3，頁 125–126。

所持觀點大同小異。在現存史料中並無玄宗潤色過此曲的事實，而且即便有玄宗創樂的大量記載亦無他對地方所獻之曲進行修改的記載，因此王灼既然認為遊月宮為虛妄，同時又認為其意味著玄宗參與過此曲的潤色，這本身亦存在著予盾，故他的論斷亦不可信。

　　因此，〈霓裳羽衣曲〉應是由開元時楊敬述所進〈婆羅門〉曲更名而來。其之所以與玄宗產生聯繫，是因為此曲與一般的樂曲有著與眾不同的特點。元・胡三省在《資治通鑑・唐紀三十四》「肅宗至德元載」中對〈霓裳羽曲〉注中亦持此觀點：「玄宗時，河西節度使楊敬述獻〈霓裳羽衣曲〉十二遍。凡曲終必遽，惟〈霓裳羽衣〉曲終引聲益緩。俚俗相傳，以為帝遊月宮，見素娥數百，舞于廣庭，帝記其曲，歸製〈霓裳羽衣舞〉，非也。」[86]

二、〈霓裳羽衣曲〉在唐代宮廷的發展

　　〈霓裳羽衣曲〉自開元年間進入宮廷後，深受帝王們的喜愛，開元、天寶時期是其興盛時期。白居易〈法曲——美列聖，正華聲也〉自注曰：「〈霓裳羽衣曲〉起於開元，盛於天寶也。」[87]宋・錢易《南部新書・己》：「〈霓裳羽衣〉之曲起於開元，盛於天寶之間。」[88]

　　唐宋史料中有大量關於此曲在此階段表演的記載。這一方面與玄宗與貴妃深愛此曲有關。楊貴妃似乎不但喜愛此曲而且還能表演之，王建〈霓裳辭十首〉：「伴教霓裳有貴妃，從初直到曲成時。」[89]唐・陳鴻《長恨歌傳》：「上甚悅，進見之日，奏〈霓裳羽衣曲〉以導之。」[90]宋・樂史《楊太真外傳》：「妃醉中舞〈霓裳羽衣〉一曲，天顏大盡。方知迴雪流風，可以迴天轉地。」[91]其次，當時的宮廷音樂機構幾乎都能表演此曲。從《唐會要・諸樂》中所列太樂供奉曲名有此曲來看，它在太常寺太樂署中有表演；從唐・崔令

86　宋・司馬光，《資治通鑑》，北京：中華書局，2005，卷218，頁6993–6994。

87　唐・白居易，顧學頡校點，《白居易集》，北京：中華書局，1979，冊2，頁56。

88　宋・錢易，《南部新書》，北京：中華書局，2002，頁90。

89　清・彭定求，《全唐詩》，北京：中華書局，1999，卷301，頁3481。

90　唐・陳鴻，《長恨歌傳》，李時人編校，《全唐五代小說》（西安：陝西人民出版社，1993，頁2026。

91　宋・樂史，《楊太真外傳》，車吉心主編，《中華野史・唐朝卷》，濟南：泰山出版社，2000，頁565。

欽《教坊記》中所列盛唐教坊表演的曲名中有此曲並且還為大曲，因此它在教坊中有表演；而且從唐人的詩作來看，其亦是法曲，顧況〈聽劉安唱歌〉「即今法曲無人唱，已逐〈霓裳飛上天〉。」[92] 因此此曲亦在梨園中有表演，如于鵠〈贈碧玉〉：「〈霓裳〉禁曲無人解，暗問梨園弟子家」。[93]

　　安史之亂之後，隨著宮廷音樂機構的破壞，〈霓裳羽衣曲〉的表演在宮廷亦不如盛唐時那樣頻繁。唐人的詩作中多有體現，如顧況〈聽劉安唱歌〉：「即今法曲無人唱，已逐〈霓裳〉飛上天」[94]、王建〈舊宮人〉「先帝舊宮宮女在，亂絲猶掛鳳凰釵。〈霓裳〉法曲渾拋卻，獨自花間掃玉階」[95]、趙嘏〈冷日過驪山〉「冷日微煙渭水愁，翠華宮樹不勝秋。霓裳一曲千門鎖，白盡梨園弟子頭。」[96]、舒元輿〈八月五日中部官舍讀唐歷天寶已來追愴故事〉「霓裳煙雲盡，梨園風雨隔」[97]等。當然，詩人們常常將此曲視為盛唐氣象的標誌，故對此曲在宮廷的表演有時帶著強烈的主觀感情色彩，從他們的詩作來看，似乎此曲在唐代宮廷中已不再表演。其實，實際情況並非如此。此曲並沒有在宮廷中消失，只是不再如盛唐時那樣頻繁，規模上亦不如盛唐那樣宏大。

　　白居易〈霓裳羽衣歌〉載在元和年間曾參加過憲宗的內宴，眾多歌舞曲目在宴會上表演，而〈霓裳舞〉即為其中之一，並且給白居易留下了很深的印象。從其樂妓們的著裝、所配之器樂、舞蹈水準來看，此曲有著極高的觀賞價值。此詩說明，在中唐時，此曲仍然受到帝王們的喜愛並在宮中表演。

　　文宗時，人們對〈霓裳羽衣曲〉進行了改製。此舉是文宗改造法曲的產物之一。在前面分析梨園「仙韶院」時，我們已經指出，法曲原為地道的華樂。但是隨著時間的推移，其中不免滲入一些俗樂與外民族的成分。如玄宗

92　唐‧顧況，趙昌平校編，《顧況詩集》，南昌：江西人民出版社，1983，卷4，頁95–96。

93　清‧彭定求，《全唐詩》，北京：中華書局，1999，卷310，頁3504。

94　唐‧顧況，趙昌平校編，《顧況詩集》，南昌：江西人民出版社，1983，卷4，頁95–96。

95　清‧彭定求，《全唐詩》，北京：中華書局，1999，卷301，頁3419。

96　譚優學，《趙嘏詩注》，上海：上海古籍出版社，1985，頁116。

97　清‧彭定求，《全唐詩》，北京：中華書局，1999，卷489，頁5585。

於「至天寶十三載，始詔遣調法曲與胡部雜聲」（參見宋‧錢易《南部新書‧己》[98]），如《舊唐書‧音樂三》：「自開元已來，歌者雜用胡夷里巷之曲，其孫玄所集者，工人多不能通，相傳謂為法曲。」[99] 從元稹的〈和李校書新題樂府十二首‧法曲〉來看，安史之亂後，隨著胡樂進一步滲透，法曲中的外域成分亦有所增加，「雅弄雖云已變亂，夷音未得相參錯。自從胡騎起煙塵，毛毳腥羶滿咸洛。女為胡婦學胡妝，伎進胡音務胡樂音洛。火鳳聲沉多咽絕，春鶯囀罷長蕭索。胡音胡騎與胡妝，五十年來競紛泊。」[100]

　　而文宗卻好雅樂，惡鄭聲，因此他下詔按照開元雅樂來改造法曲，改造過後的法曲改名為〈雲韶樂〉，從《新唐書‧禮樂十二》中對〈雲韶樂〉所用之樂器的記載來看，無疑是地道的華樂：

　　　　〈雲韶樂〉有玉磬四虡，琴、筑、簫、麀、籥、跋膝、笙、竽皆一，登歌四人，分立堂上下，童子五人，繡衣執金蓮花以導，舞者三百人，階下設錦筵，遇內宴乃奏。[101]

　　因此可將文宗時的〈雲韶樂〉看成是法曲的重新雅化。而伴隨著法曲的改造，法曲中的名曲〈霓裳羽衣曲〉亦進行了改造。參與改造此曲的有兩人，一是馮定，如《新唐書‧禮樂十二》：「文宗好雅樂，詔太常卿馮定採開元雅樂製〈雲韶法曲〉及〈霓裳羽衣舞曲〉。」[102] 如《舊唐書‧馮宿(附馮定)》：

　　　　大和九年八月，（馮定）為太常少卿。文宗每聽樂，鄙鄭、衛聲，詔奉常習開元中〈霓裳羽衣舞〉，以〈雲韶樂〉和之。舞曲成，（馮）定總樂工閱於庭，（馮）定立於其間。[103]

　　一是尉遲璋，後者得到了文宗充分認可，曾下詔中書門下及諸司三品以

98　宋‧錢易，《南部新書》，北京：中華書局，2002，頁90。

99　後晉‧劉昫，《舊唐書》，北京：中華書局，1997，卷30，頁1089。

100　清‧彭定求，《全唐詩》，北京：中華書局，1999，卷419，頁4628。

101　宋‧歐陽修、宋祁等，《新唐書》，北京：中華書局，1986，卷22，頁478。

102　同上註，頁478。

103　後晉‧劉昫，《舊唐書》，北京：中華書局，1997，卷168，頁4391。

上聽之，並宣賜貢院進士賦題（參見唐・高彥休《唐闕史》[104]）。

　　從改造者的藝術修養來看，「有太常寺樂官尉遲璋者，善習古樂，為法曲簫磬琴瑟，戛擊鏗拊，咸得其妙，遂成〈霓裳羽衣曲〉以獻」（參見唐・高彥休《唐闕史》[105]）、從雲韶樂所云之樂器來看，《新唐書・禮樂十二》：

> 〈雲韶樂〉有玉磬四虡，琴、筑、簫、筦、篪、跋膝、笙、竽皆一，登歌四人，分立堂上下，童子五人，繡衣執金蓮花以導，舞者三百人，階下設錦筵，遇內宴乃奏。謂大臣曰：「笙磬同音，沈吟忘味，不圖為樂至於斯也。」[106]

　　文宗時的〈霓裳羽衣曲〉與以前有所不同，是雅樂的再次強化，胡樂與俗樂的進一步削弱。

　　再者文宗時此曲的表演狀況。從唐・盧言《盧氏雜說・內出題》[107]及唐・范攄《雲谿友議・古製興》[108]來看，文宗時曾以〈霓裳羽衣曲〉作為科舉詩賦的題名。再從李肱〈省試霓裳羽衣曲〉的具體內容來看，此曲在文宗時曾在梨園中有表演，「梨園獻舊曲，玉座流新製」，而從《樂府詩集・舞曲歌辭二・雜舞一》中「文宗時，教坊又進〈霓裳羽衣舞〉女三百人」[109]來看，似乎文宗時，此曲亦在教坊中表演。

　　在宣宗時，此曲仍然在宮中有表演。宋・王讜《唐語林・補遺》：

> 舊制：三二歲，必於春時內殿賜宴宰輔及百官，備太常諸樂，設魚龍曼衍之戲，連三日，抵暮方罷。宣宗妙於音律，每賜宴前，必製新曲，

104　唐・高彥休，《唐闕史》，《唐五代筆記小說大觀》，上海：上海古籍出版社，2000，頁1351。

105　同上註，頁1351。

106　宋・歐陽修、宋祁等，《新唐書》，北京：中華書局，1986，卷22，頁478。

107　唐・盧言，《盧氏雜說》，王汝濤編校，《全唐小說》，濟南：山東文藝出版社，1993，頁2770。

108　唐・范攄，《雲谿友議》，《唐五代筆記小說大觀》，上海：上海古籍出版社，2000，卷上，頁1271。

109　宋・郭茂倩，《樂府詩集》，北京：中華書局，1998，卷53，頁767。

俾宮婢習之。至日，出數百人，衣以珠翠緹繡，分行列隊，連袂而歌，其聲清怨，殆不類人間。……有〈霓裳曲〉者，率皆執幡節，被羽服，飄然有翔雲飛鶴之勢。如是數十曲，教坊曲工遂寫其曲奏於外，往往傳人間。[110]

到了唐末，此曲隨著戰亂而散失。

三、〈霓裳羽衣曲〉在唐代民間的流衍

此曲自楊敬述進獻入宮廷之後，深受到玄宗的喜愛，在太樂署、教坊與梨園中表演。宮廷音樂機構曾將此曲作為專利而限制進入民間，王建〈霓裳辭十首〉曰：「旋翻新（一作自修曲）譜聲初足（一作憶），除卻（一作在）梨園未教人。」[111] 因此從現存史料來看，盛唐時幾乎不見此曲在民間有表演。

但是在安史之亂之後，宮廷音樂不少流散至民間，《新唐書·禮樂十二》：「其後巨盜起，陷兩京，自此天下用兵不息，而離宮苑囿遂以荒墟，獨其餘聲遺曲傳人間，聞者為之悲涼感動。」[112] 而〈霓裳羽衣曲〉亦因此而流散至民間。此曲進入民間的途徑大約有四條。其一，盛唐時宮中樂人因安史之亂流入民間，將此曲帶入到民間進行表演。安史之亂對唐代宮廷音樂造成了嚴重的破壞，樂器被毀，樂工被殺和流散、宮廷音樂機構一度無法恢復。唐·姚汝能《安祿山事迹》曰「肅宗克復，方散求於人間，復歸於京師，十得二三」[113]；王建〈春日午（一作五）門西望〉「唯有教坊南草綠（一作色），古苔（一作域）陰地冷凄凄」[114]。樂工的流散，自然將宮廷中的樂曲一併帶入到民間，而〈霓裳羽衣曲〉亦不例外，如顧況〈聽劉安唱歌〉中盛唐時的宮廷樂工劉安為顧況歌唱此曲。

其二，在宮中曾觀看過此曲表演的官員因為自身精通音樂而將之帶入到

110　宋·王讜《唐語林》，車吉心主編，《中華野史·唐朝卷》，濟南：泰山出版社，2000，卷7，頁411。

111　清·彭定求，《全唐詩》，北京：中華書局，1999，卷301，頁3418。

112　宋·歐陽修、宋祁等，《新唐書》，北京：中華書局，1986，卷21，頁477。

113　唐·姚汝能，《安祿山事迹》，車吉心主編，《中華野史·唐朝卷》，濟南：泰山出版社，2000，頁556。

114　清·彭定求，《全唐詩》，北京：中華書局，1999，卷300，頁3409。

民間，典型者如白居易與元稹。從白居易的〈霓裳羽衣歌和微之〉來看，其到錢塘任官時，曾教授杭州歌妓玲瓏、謝好、陳寵、沈平等表演過〈霓裳羽衣曲〉，而元稹曾造過〈霓裳羽衣曲〉的舞譜給白居易，白居易在蘇州任官時依其譜教授過歌妓李娟、張態等表演過此曲。並且白居易亦將此曲教授過家中樂人，如〈答蘇庶子月夜聞家僮奏樂見贈〉「牆西明月水東亭，一曲霓裳按小伶。不敢邀君無別意，絃生管澀未堪聽」[115]、〈湖上招客送春泛舟〉「兩瓶箬下新開得，一曲〈霓裳〉初教成」[116] 等。

　　其三，宮中樂人將此曲教授給民間弟子。如元稹〈琵琶歌寄管兒兼誨鐵山〉載李管兒曾拜宮廷樂工段師為師學習琵琶，其後來並沒有進入宮廷而活躍在民間，他曾為元稹彈奏多首琵琶曲，其中便有〈霓裳羽衣曲〉，「曲名無限知者鮮，〈霓裳羽衣〉偏宛轉」[117]；如白居易〈琵琶引并序〉中的琵琶女，原為長安倡女，曾拜師宮中琵琶樂師穆、曹二人，其所彈琵琶曲中便有此曲，「初為〈霓裳〉後〈六么〉」[118] 等。

　　其四，宮廷樂人參與宮外音樂表演而將之帶入民間。在中晚唐以後，宮中的樂人或是被聘或是私自或是被迫進入民間，進行音樂表演。如《唐會要‧雜錄》：「伏以府司每年重陽、上巳兩度宴遊，及大臣出領蕃鎮，皆須求雇教坊音聲，以申宴餞。」[119] 如《唐會要‧雜錄》：

　　　大中六年十二月，或巡使盧潘等奏：准四年八月宣約教坊音聲人於新授觀察節度使處求乞。自今已後，許巡司府州縣等捉獲。如是屬諸使有牒送本管，仍請宣付教坊司為遵守依奏。[120]

　　如五代‧孫光憲《北夢瑣言》：「唐昭宗劫遷，百官蕩析，名娼伎兒，皆為強諸侯有之。」[121] 這樣許多宮廷樂曲亦被他們在民間宴會上進行表演，

115　同上註，卷 450，頁 5100。

116　同上註，卷 443，頁 4986。

117　唐‧元稹，冀勤點校，《元稹集》，北京：中華書局，2000，冊上，頁 304。

118　唐‧白居易，顧學頡校點，《白居易集》，北京：中華書局，1979，冊 1，頁 242。

119　宋‧王溥，《唐會要》，上海：上海古籍出版社，2006，卷 34，頁 736。

120　同上註，頁 736。

121　宋‧孫光憲，《北夢瑣言》，北京：中華書局，2002，卷 6，頁 144。

宋・王讜《唐語林・補遺》：「如是數十曲，教坊曲工遂寫其曲奏於外，往往傳人間。」[122]〈霓裳羽衣曲〉亦在其中。

中晚唐以後，〈霓裳羽衣曲〉從宮廷走入民間，在地方府縣、市井、青樓和家庭中被廣泛地表演。當時人們甚至以是否能夠表演此曲而作為評價樂人水準高低的標準。不少樂人因為能表演此曲而深受時人稱譽，除了上面提及的李管兒、琵琶女之外，還有白居易〈醉後題李、馬二妓〉中的李、馬二妓及白居易〈燕子樓三首〉中的盼盼等。

此曲不但進入唐人的詩作中，甚至在筆記小說中亦有提及此曲。如唐・元稹〈鶯鶯傳〉中寫鶯鶯與張生別離時，曾彈此曲送之，「因命拂琴，鼓〈霓裳羽衣〉序，不數聲，哀音怨亂，不復知其是曲也。」[123]如唐・李玫《纂異記・嵩岳嫁女》：「群仙方奏〈霓裳羽衣曲〉，書生前進，命（田）璆、韶拜夫人。」[124]這與此曲在民間的擴散以至於人們對之不再陌生有關。

但是，民間的〈霓裳羽衣曲〉與宮廷中的並不完全一樣。從《教坊記》來看，在盛唐時，此曲為大曲。大曲，是一種大型的融合歌、舞與器樂的音樂樣式，因此其表演的規模自然非常宏大。但是到了民間以後，不可能有像宮廷音樂機構那樣多的樂人、那麼齊全的樂器、那麼華麗的著裝和高超的表演水準，故民間的〈霓裳羽衣曲〉與宮廷是不一樣的。首先，其表演者人數很少，除了白居易在〈霓裳羽衣歌和微之〉提到約有杭州有四名樂妓表演過此曲外，其餘表演此曲者都為一人或二人，如上述的劉安獨唱此曲，李管兒與琵琶女分別用琵琶獨奏此曲，李、馬二妓舞此曲，盼盼獨舞此曲等。其次，其所配置的器樂亦非常簡單，如李管兒與琵琶女以琵琶彈奏之，〈鶯鶯傳〉中鶯鶯以琴彈奏之，而劉禹錫〈秋夜安國觀聞笙〉、白居易〈王子晉廟〉中以笙吹奏之等。

122　宋・王讜，《唐語林》，車吉心主編，《中華野史・唐朝卷》，濟南：泰山出版社，2000，卷7，頁429。

123　唐・元稹，冀勤點校，《元稹集》，北京：中華書局，2000，冊下，頁671。

124　唐・李玫《纂異記》，車吉心主編，《中華野史・唐朝卷》，濟南：泰山出版社，2000，頁472。

四、〈霓裳羽衣曲〉的音樂特點

關於〈霓裳羽衣曲〉的音樂特點，其涉及到它的宮調、結構、舞蹈、所配器樂、歌唱等方面。

首先，關於它的宮調。有兩說，一說是商調，〈霓裳羽衣曲〉由〈婆羅門〉更名而來，《唐會要・諸樂》載〈婆羅門〉為黃鍾商，時號越調；唐・南卓《羯鼓錄》中載〈婆羅門〉屬於太簇商（大石調）；白居易〈嵩陽觀夜奏〈霓裳〉〉亦有「開元遺曲自淒涼，況近秋天調是商。」[125]《樂府詩集・近代曲辭二・婆羅門》曰：「《樂苑》曰：『〈婆羅門〉，商調曲』。」[126] 二說是道調，如宋・沈括《夢溪筆記・樂律一》：「或謂今燕部有〈獻仙音曲〉，乃其遺聲，然〈霓裳〉本謂之道調法曲，今〈獻仙音〉乃小石調耳。未知孰是。」[127]

唐人都持「商調說」，且有《唐會要》這樣的史料為證，並且從姜白石記載中看出在宋代所存唐代的曲譜中依然為商調，宋・姜白石〈霓裳中序第一・序〉云：「又於樂工故書中得商調〈霓裳〉曲十八闋，皆虛譜無辭。按沈氏樂律，〈霓裳〉道調，此為商調。」[128] 亦可證明其為商調。

而「道調說」起於宋人沈括，他並沒有列舉出此曲為道調的理由。丘瓊蓀在《燕樂探微》「道調法曲非道調宮法曲辨」一節中對此進行了詳細的論證，是非常有道理的。他指出〈道調〉為樂曲名非宮調，法曲中並無道調宮，故認為沈括的「道調說」不足信。故本人亦認為此曲的宮調應為商調。

其次，關於它的結構。〈霓裳羽衣曲〉在盛唐時曾是教坊大曲，因此其結構自然非常宏大。白居易在〈早發赴洞庭舟中作〉中有「出郭已行十五里，唯消一曲慢霓裳」[129]，雖然其所敘為此曲在民間的表演狀況，亦可窺見它在宮廷中的規模。關於它的具體長度亦有三種說法，一為「十二遍」，如

125　唐・白居易，顧學頡校點，《白居易集》，北京：中華書局，1979，冊 2，頁 625。

126　宋・郭茂倩，《樂府詩集》，北京：中華書局，1998，卷 80，頁 1128。

127　宋・沈括，《夢溪筆談》，車吉心主編，《中華野史・宋朝卷》，濟南：泰山出版社，2000，卷 5，頁 516。

128　清・唐圭璋，《全宋詞》，鄭州：中州古籍出版社，1996，頁 1475。

129　唐・白居易，顧學頡校點，《白居易集》，北京：中華書局，1979，冊 2，頁 537。

《新唐書・禮樂十二》：「河西節度使楊敬忠獻〈霓裳羽衣曲〉十二遍。」[130] 一為「十三遍」，如唐・闕名《管絃記》曰：「〈霓裳羽衣曲〉凡十三疊，前六疊無拍，至第七疊方謂之疊遍。」[131] 如宋・沈括《夢溪筆談・書畫》曰：「〈霓裳曲〉凡十三迭，前六迭無拍，至第七迭方謂之迭遍，自此始有拍而舞作。」[132] 一為「三十遍」，如白居易在〈霓裳羽衣歌和微之〉，其散序 6 遍、中序 18 遍、曲破 12 段。

由於現存史料的缺乏，我們已無法確證那種說法是正確的。《新唐書》中所言的「十二遍」為開元時此曲的結構狀況，而〈霓裳羽衣歌和微之〉中所言的「三十六遍」是白居易在憲宗時所見到的，其與開元時相距約五十年，《管絃記》因作者無從考證，故無法知曉其所載為何時的情況。由於〈霓裳羽衣曲〉在唐代的宮廷與民間同時都有表演，而且前後傳承了幾百年，其間結構有所變化則是完全可能的，因此，這幾種關於結構的說法是有可能的。

儘管如此，這幾種說法中亦有相似之處，即言此曲存在散序與中序。散序無拍，故非常舒緩，中序節奏感非常強烈，加入了舞蹈成分。至於散序何時出現，亦有三種說法。第一種認為前六遍為散序，如唐・闕名《管絃記》、白居易〈霓裳羽衣歌和微之〉等；第二種為前二遍為散序，如唐・李肇《唐國史補》、宋・王讜《唐語林・補遺》、宋・郭若虛《圖畫見聞志》、《新唐書・王維》等載王維識別〈霓裳羽衣曲〉的圖畫中都有「此〈霓裳〉第三迭第一拍」；第三種為前一遍為散序。第二種與第三種說法是從此曲的表演圖以辨別出來的。

第二種與第三種都為唐宋人的筆記小說中所持之觀點。宋・沈括《夢溪筆談・書畫》對於第二種說法作了這樣的解釋，「此好奇者為之。凡畫奏樂，止能畫一聲，不過金石管絃，同用『一』字耳，何曲無此聲，豈獨〈霓裳〉第三迭第一拍也？或疑舞節及他舉動拍法中，別有奇聲可驗，此亦不

130　宋・歐陽修、宋祁等，《新唐書》，北京：中華書局，1986，卷 21，頁 476。

131　元・陶宗儀，《說郛三種》，上海：上海古籍出版社，1989，卷 100，頁 4603。

132　宋・沈括，《夢溪筆談》，車吉心主編，《中華野史・宋朝卷》，濟南：泰山出版社，2000，卷 17，頁 539。

然」[133]，他的分析是完全有道理的，而第三種說法與第二種說法相似，故都是虛構之說，不可信。

其次，關於它的舞蹈。在唐代宮廷中，此曲的舞蹈有獨舞、對舞與隊舞三類。獨舞，如楊貴妃，唐‧陳鴻《長恨歌傳》與宋‧樂史《楊太真外傳》載楊貴妃善舞此曲等，另外從楊玉環〈贈張雲容舞〉詩注「雲容，妃侍兒，善為〈霓裳〉舞」[134]來看，此亦為獨舞。對舞，如白居易〈霓裳羽衣歌和微之〉曰「元點鬟招萼綠，王母揮袂別飛瓊」，自注曰「許飛瓊、萼綠華，皆女仙也」[135]，可見此由二宮妓人對舞。隊舞，如王建〈霓裳辭十首〉：「敕賜宮人澡浴回，遙看美女院門開。一山星月霓裳雲，『好』字先從殿裡來。」[136]這裡所謂「『好』字」是指在字舞，據唐‧段安節《樂府雜錄‧舞工》「字舞，以舞人亞身於地，布成字也」[137]來看，此非一二演員所能成。唐‧朱揆〈釵小志〉載玄宗令宮妓佩玉而舞此曲，結果「曲終，翠可掃」，鄭嵎〈津陽門詩〉自注曰「又令宮妓梳九騎仙髻，衣孔雀翠衣，佩七寶瓔珞，為霓裳羽衣之類。曲終，珠翠可掃」；如《樂府詩集‧舞曲歌辭二》「雜舞一」「文宗時，教坊又進〈霓裳羽衣舞〉女三百人」等，都說明表演此曲的演員相當多。

在民間有對舞與獨舞兩種。對舞者，如白居易〈醉後題李、馬二妓〉中寫兩妓舞此曲，「行搖雲髻花鈿節，應似霓裳趁管絃。豔動舞裙渾是火，愁凝歌黛欲生烟」[138]；如白居易〈霓裳羽衣歌和微之〉中寫其到了蘇州後教授營妓進行此曲的表演，其中李娟與張態表演了舞蹈，從法振〈句〉中「畫鼓催來錦臂襄，小娥雙起整霓裳」[139]來看，亦為對舞。獨舞者，如白居易〈燕子樓三首〉中的歌妓盼盼擅舞此曲等。如將宮廷與民間的情況總結起來，〈霓裳羽衣曲〉的舞蹈類型無疑有獨舞、對舞與隊舞三種。

133　宋‧沈括，《夢溪筆談》，車吉心主編，《中華野史‧宋朝卷》，濟南：泰山出版社，2000，卷17，頁539。

134　清‧彭定求，《全唐詩》，北京：中華書局，1999，卷5，頁65。

135　唐‧白居易，顧學頡校點，《白居易集》，北京：中華書局，1979，冊2，頁459。

136　清‧彭定求，《全唐詩》，北京：中華書局，1999，卷301，頁3481。

137　唐‧段安節，《樂府雜錄》，《中國古典戲曲論著集成》（一），北京：中國戲劇出版社，1980，頁42。

138　唐‧白居易，顧學頡校點，《白居易集》，北京：中華書局，1979，冊2，頁324。

139　清‧彭定求，《全唐詩》，北京：中華書局，1999，卷811，頁9124。

再次，所配之樂器。在唐代，此曲亦為法曲，梨園中有此曲的表演，而法曲所用器樂主要是傳統的絲竹之樂，因此此曲的樂器應以傳統樂器為主，白居易在〈霓裳羽衣歌和微之〉自注曰：「凡法曲之初，眾樂不齊，唯金石絲竹次第發聲，〈霓裳〉序初，亦復如此。」此詩中涉及到此曲樂器的詩句有「磬簫箏笛遞相攙，擊擫彈吹聲邐迤」、「玲瓏箜篌謝好箏，陳寵觱栗沈平笙」。[140] 同樣在白居易的其他詩作中亦多涉及到此曲的樂器，如〈臥聽法曲霓裳〉中有磬、笙，如〈琵琶引并序〉有琵琶，如〈夢得得新詩〉、〈王子晉廟〉中有笙等。另外，元稹〈琵琶歌寄管兒兼誨鐵山〉寫李管兒用琵琶彈奏之，劉禹錫〈秋夜安國觀聞笙〉中有笙，張祜〈華清宮四首〉則有笛子，「天闕沉沉夜未央，碧雲仙曲舞霓裳。一聲玉笛向空盡，月滿驪山宮漏長。」[141] 元稹〈鶯鶯傳〉用琴彈之。在文宗時，馮定曾依〈雲韶樂〉而改造此曲，據《新唐書‧禮樂十二》記載〈雲韶樂〉所用樂器「有玉磬四虡，琴、筑、簫、篪、籥、跋膝、笙、竽皆一。」[142] 這樣上面所配樂器加以總結，大約有磬、簫、箏、笛、箜篌、箏、觱栗、笙、琵琶、琴、筑、篪、籥、跋膝、竽等。基本上以傳統華樂樂器為主。具體的器樂表演又有兩種，一種是多種樂器合奏，一種是由單一樂器獨奏。

從上面對其音樂特點的分析來看，其宮調應為商調；結構存在著多種說法且無法考證孰對孰非；舞蹈又有獨舞、對舞與隊舞三種；其所配器樂有多種，基本上都是傳統器樂。此曲音樂上所表現出來的結構的不確定性、舞蹈與器樂演奏的多樣性等，都與它在唐代幾百年的發展過程中不斷變化以適應不同的表演場合和表演需要等有關。

五、結語

以上分析了〈霓裳羽衣曲〉在唐代和發展狀況及音樂特點。作為唐代著名的樂曲，它深受唐人的普遍喜愛。從玄宗起至唐末，宮廷中都有此曲的表演，安史之亂以後，此曲又傳入到民間，受到當時文士與樂人的喜愛與重視，

140　唐‧白居易，顧學頡校點，《白居易集》，北京：中華書局，1979，冊2，頁459。

141　唐‧張祜，嚴壽澂校編，《張祜詩集》，南昌：江西人民出版社，1983，卷4，頁77。

142　宋‧歐陽修、宋祁等，《新唐書》，北京：中華書局，1986，卷22，頁478。

能否表演此曲甚至成為衡量民間樂工技藝水準高低的重要尺度之一。為了適應特定場合的表演，此曲在長達數百年的傳播過程中，不斷變化其形式，因此唐代關於此曲的記載存在著差異。由於它是法曲中極為著名的一首作品，因此由之亦可見法曲在唐代傳播狀況和受歡迎的程度。

同時唐代帝王對之高度重視。如玄宗將之列為梨園樂曲，親自到梨園指導樂工演奏；如文宗不但以〈雲韶樂〉為基礎對之進行改造，而且還將之作為科舉詩賦的題名。上面我們已經分析了，文宗朝對之進行改造，是因為法曲在發展過程中受到了俗樂與胡樂的滲透，已經不再像開元時那樣成為相對純粹的雅樂。從帝王們對此曲的重視與改造的舉動，我們亦可反思唐代華樂與胡樂的關係。首先，在唐代華樂並不如有些學者所謂的那樣已經不再受歡迎，作為華樂的典型，法曲終唐一代一直存在，〈霓裳羽衣曲〉即是其突出的代表；帝王反感胡樂滲透其中，捍衛華樂的音樂純潔性，此種觀念自然會影響到當時人對華樂與胡樂的態度與取捨，如文宗以改造過的〈霓裳羽衣曲〉作為科舉考試的此題，舉子們在歌頌文宗英明的舉動和描述雅化、華化過後曲調的優美，自然也接受了文宗崇雅貶俗、崇華樂斥胡樂的觀念等。

總之，通過〈霓裳羽衣曲〉在唐一代發展狀況的實際考察，我們發現在唐代華樂仍然深受時人重視與歡迎，唐人對於胡樂的態度並不是一味地接受，而是有自覺的排斥，而且這種排斥常常是來自上層社會，如帝王、朝臣、士人等。

主要參考文獻

- 《周禮注疏》，漢・鄭玄注，唐・賈公彥疏，《十三經注疏》，李學勤主編，北京，北京大學出版社，1999。
- 《尚書正義》，漢・孔安國傳，唐・孔穎達疏，《十三經注疏》，李學勤主編，北京，北京大學出版社，1999。
- 《史記》漢・司馬遷撰，北京，中華書局，2002。
- 《漢書》，漢・班固撰，唐・顏師古注，北京，中華書局，1996。
- 《後漢書》，宋・范曄撰，唐・李賢等注，北京，中華書局，1996。
- 《三國志》，晉・陳壽撰，陳乃幹校點，北京，中華書局，1985
- 《晉書》，唐・房玄齡等撰，北京，中華書局，1974。
- 《宋書》，梁・沈約撰，北京，中華書局，1974。
- 《南齊書》，梁・蕭子顯撰，北京，中華書局，1972。
- 《北齊書》，唐・李百藥撰，北京，中華書局，1972。
- 《周書》，唐・令狐德棻等撰，北京，中華書局，1971。
- 《魏書》，北齊・魏收撰，北京，中華書局，1974。
- 《隋書》，唐・魏徵、令狐德棻撰，北京，中華書局，1973。
- 《北史》，唐・李延壽撰，北京，中華書局，1974。
- 《舊唐書》後晉・劉昫等撰，北京，中華書局，1997。
- 《新唐書》，宋・歐陽修、宋祁撰，北京，中華書局，1986。
- 《資治通鑑》，宋・司馬光編著，元・胡三省音注，北京，中華書局，2005。
- 《宋史》，元・脫脫撰，北京，中華書局，1977。
- 《鹽鐵論》，漢・桓寬著，上海，上海人民出版社，1974。
- 《《貞觀政要》集校》，唐・吳兢撰，謝保成集校，北京，中華書局，2003。
- 《唐六典》，唐・李林甫等撰，陳仲夫點校，北京，中華書局，2005。
- 《通典》，唐・杜佑撰，王文錦等點校，北京，中華書局，2003。
- 《唐會要》宋・王溥撰，上海，上海古籍出版社，2006。
- 《唐大詔令集》，宋・宋敏求編，洪丕、張伯元、沈敖大點校，上海，學林出版

社，1992。

- 《《唐律疏議》箋解》，劉俊文撰，北京，中華書局，1996。
- 《文獻通考》，元‧馬端臨撰，北京，中華書局，2003。
- 《全上古三代秦漢六朝文》，清‧嚴可均校輯，北京，中華書局，1999。
- 《樂府詩集》，宋‧郭茂倩著，北京，中華書局，1998。
- 《全唐詩》，清‧彭定求等編，北京，中華書局，1999。
- 《唐詩紀事》，宋‧計有功撰，上海，中華書局，1965。
- 《全唐文》，清‧董誥等編，上海，上海古籍出版社，1995。
- 《唐文拾遺》，清‧陸心源編，上海，上海古籍出版社，1995。
- 《全唐文補遺》，陝西古籍整理辦公室編，西安，三秦出版社，1995。
- 《唐代墓誌彙編》，周紹良、周超編，上海，上海古籍出版社，1992。
- 《唐代墓誌彙編續集》，周紹良、周超編，上海，上海古籍出版社，2001。
- 《岑參集校注》，唐‧岑參著，陳鐵民、侯忠義校注，上海，上海古籍出版社，1981。
- 《李白集校注》，唐‧李白著，朱金城、瞿蛻園校注，上海，上海古籍出版社，1980。
- 《錢注杜詩》，唐‧杜甫著，清錢謙益箋注，上海，上海古籍出版社，1979。
- 《劉禹錫集》，唐‧劉禹錫撰，卞孝萱校訂，北京，中華書局，2000。
- 《顧況詩集》，唐‧顧況著，趙昌平校編，南昌，江西人民出版社，1983。
- 《元稹集》，唐‧元稹撰，冀勤點校，北京，2000。
- 《白居易集》，唐‧白居易撰，顧學頡校點，北京，中華書局，1979。
- 《張祜詩集》，唐‧張祜撰，嚴壽澂校編，南昌，江西人民出版社，1983。
- 《孟東野詩集》，唐‧孟郊撰，北京，人民出版社，1984。
- 《李賀詩歌集注》，唐‧李賀撰，清王琦等注，上海，上海古籍出版社，1978。
- 《李商隱詩歌集解》，唐‧李商隱撰，劉學鍇、余恕誠著，北京，中華書局，1998。
- 《《羅隱詩集》箋注》，唐‧羅隱著，李之亮箋注，長沙，嶽麓書社，2001。
- 《李群玉詩集》，唐‧李群玉撰，羊春秋輯注，長沙，嶽麓書社，1987。
- 《趙嘏詩注》，趙嘏撰，譚優學注，上海，上海古籍出版社，1985。
- 《全宋詞》，唐‧圭璋編纂，王仲聞參訂，孔凡禮補輯，北京，中華書局，2010。
- 《隋唐嘉話》，唐‧劉餗撰，程毅中點校，北京，中華書局，1997。

- 《朝野僉載》，唐‧張鷟撰，北京，中華書局，1997。
- 《魏鄭公諫錄》，唐‧王方慶撰，《中華野史‧唐朝卷》，車吉心主編，濟南，泰山出版社，2000。
- 《教坊記》，唐‧崔令欽撰，《中國古典戲曲論著集成》（一），中國戲曲研究院編，北京，中國戲劇出版社，1980。
- 《甘澤謠》，唐‧袁郊撰，《中華野史唐朝卷》，車吉心主編，濟南，泰山出版社，2000。
- 《大唐傳載》，唐‧佚名撰，《唐五代筆記小說大觀》，上海，上海古籍出版社，2000。
- 《南部新書》，宋‧錢易撰，黃壽成點校，北京，中華書局，2002。
- 《大唐新語》，唐‧劉肅撰，許德楠、李鼎霞點校，北京，中華書局，1997。
- 《玄怪錄》，唐‧牛僧孺撰，《唐五代筆記小說大觀》，上海，上海古籍出版社，2000。
- 《本事詩》，唐‧孟棨，《唐五代筆記小說大觀》，上海，上海古籍出版社，2000。
- 《劉賓客嘉話錄》，唐‧韋絢撰，《唐五代筆記小說大觀》，丁如明等點校，上海，上海古籍出版社，2000。
- 《唐摭言》，五代‧王定保撰，《唐五代筆記小說大觀》，上海，上海古籍出版社，2000。
- 《封氏聞見記》，唐‧封演撰，《中華野史‧唐朝卷》，車吉心主編，濟南，泰山出版社，2000。
- 《《唐才子傳》校箋》，元‧辛文房撰，傅璿琮主編，北京，中華書局，2002。
- 《唐語林》，宋‧王讜撰，《中華野史‧唐朝卷》，車吉心主編，濟南，泰山出版社，2000。
- 《逸史》，唐‧盧肇撰，《中華野史‧唐朝卷》，車吉心主編，濟南，泰山出版社，2000。
- 《纂異記》，唐‧李玫撰，《唐五代筆記小說大觀》，上海，上海古籍出版社，2000。
- 《集異記》，唐‧薛用弱撰，《全唐小說》，王汝濤編校，濟南，山東文藝出版，1993。
- 《傳奇》，唐‧裴鉶撰，《唐五代筆記小說大觀》，上海，上海古籍出版社，2000。
- 《松窗雜錄》，唐‧李濬撰，《唐五代筆記小說大觀》，上海，上海古籍出版社，

2000。

- 《開元昇平源》，唐・吳兢撰，《全唐小說》，王汝濤編校，濟南，山東文藝出版社，1993。

- 《開元天寶遺事》，五代・王仁裕撰，《中華野史・唐朝卷》，車吉心主編，濟南，泰山出版社，2000。

- 《北里誌》，唐・孫棨撰，《唐五代筆記小說大觀》，上海，上海古籍出版社，2000。

- 《次柳氏舊聞》，唐・李德裕撰，《唐五代筆記小說大觀》，上海，上海古籍出版社，2000。

- 《明皇雜錄》，唐・鄭處誨撰，田廷柱點校，北京，中華書局，1997。

- 《安祿山事迹》，唐・姚汝能撰，《中華野史・唐朝卷》，車吉心主編，濟南，泰山出版社，2000。

- 《楊太真外傳》，宋・樂史撰，《中華野史・唐朝卷》，車吉心主編，濟南，泰山出版社，2000。

- 《因話錄》，唐・趙璘撰，《唐五代筆記小說大觀》，上海，上海古籍出版社，2000。

- 《唐國史補》，唐・李肇撰，《唐五代筆記小說大觀》，上海，上海古籍出版社，2000。

- 《羯鼓錄》，唐・南卓撰，《中華野史・唐朝卷》，車吉心主編，濟南，泰山出版社，2000。

- 《樂府雜錄》，唐・段安節撰，《中國古典戲曲論著集成》（一），中國戲曲研究院編，北京，中國戲劇出版社，1980。

- 《雲谿友議》，唐・范攄撰，《唐五代筆記小說大觀》，上海，上海古籍出版社，2000。

- 《李相國論事》，唐・李絳，《中華野史・唐朝卷》，車吉心主編，濟南，泰山出版社，2000。

- 《譚賓錄》，唐・胡璩撰，《中華野史・唐朝卷》，車吉心主編，濟南，泰山出版社，2000。

- 《中朝故事》，南唐・尉遲偓撰，《唐五代筆記小說大觀》，上海，上海古籍出版社，2000。

- 《東觀奏記》，唐・裴庭裕撰，《全唐小說》，王汝濤編校，濟南，山東文藝出版社，1993。

- 《金華子雜編》，南唐・劉崇遠撰，《唐五代筆記小說大觀》，上海，上海古籍

出版社，2000。

- 《義山雜纂》，唐‧李商隱撰，《中華野史‧唐朝卷》，車吉心主編，濟南，泰山出版社，2000。
- 《劇談錄》，唐‧康駢撰，《中華野史‧唐朝卷》，車吉心主編，濟南，泰山出版社，2000。
- 《杜陽雜編》，唐‧蘇鶚，《唐五代筆記小說大觀》，上海，上海古籍出版社，2000。
- 《醉鄉日月》，唐‧皇甫松撰，濟南，山東文藝出版社，1993。
- 《幽閑鼓吹》，唐‧張固撰，《唐五代筆記小說大觀》，上海，上海古籍出版社，2000。
- 《唐闕史》，唐‧高彥休撰，《唐五代筆記小說大觀》，上海，上海古籍出版社，2000。
- 《廣異記》，唐‧戴孚撰，《中華野史‧唐朝卷》，車吉心主編，濟南，泰山出版社，2000。
- 《酉陽雜俎》，唐‧段成式撰，《唐五代筆記小說大觀》，上海，上海古籍出版社，2000。
- 《刊誤》，唐‧李涪撰，《中華野史‧唐朝卷》，車吉心主編，濟南，泰山出版社，2000。
- 《仙傳拾遺》，唐‧杜光庭撰，《全唐五代小說》，李時人編校、何滿子審定，西安，陝西人民出版社，1993。
- 《兩京新記》，唐‧韋述撰，《中華野史‧唐朝卷》，車吉心主編，濟南，泰山出版社，2000。
- 《讒書》，唐‧羅隱撰，《中華野史‧唐朝卷》，車吉心主編，濟南，泰山出版社，2000。
- 《北夢瑣言》，五代‧孫光憲撰，賈二強點校，北京，中華書局，2002。
- 《冥音錄》，唐‧佚名撰，《太平廣記》，宋‧李昉等編，上海，上海古籍出版社，1995。
- 《龍城錄》，唐‧柳宗元撰，《唐五代筆記小說大觀》，上海，上海古籍出版社，2000。
- 《獨異志》，唐‧李亢撰，《唐五代筆記小說大觀》，上海，上海古籍出版社，2000。
- 《錄異記》，唐‧杜光庭撰，《唐五代筆記小說大觀》，上海，上海古籍出版社，2000。

- 《盧氏雜說》，唐‧盧言撰，《全唐小說》，王汝濤編校，濟南，山東文藝出版社，1993。
- 《諧噱錄》，唐‧朱揆撰《全唐小說》，王汝濤編校，濟南，山東文藝出版社，1993。
- 《雲仙雜記》，唐‧馮贄，《全唐小說》，王汝濤編校，濟南，山東文藝出版社，1993。
- 《逸史》，唐‧盧肇撰，《全唐小說》，王汝濤編校，濟南，山東文藝出版社，1993。
- 《定命錄》，唐‧趙自勤撰，《全唐小說》，王汝濤編校，濟南，山東文藝出版社，1993。
- 《摭異記》，唐‧李浚撰，《中國野史集成》，成都，巴蜀書社，1993。
- 《神仙感遇傳》，前蜀‧杜光庭撰，《中華野史‧唐朝卷》，車吉心主編，濟南，泰山出版社，2000。
- 《江南野史》，宋‧龍袞，《中華野史‧宋朝卷》，車吉心主編，濟南，泰山出版社，2000。
- 《畫墁錄》，宋‧張舜民撰，《宋元筆記小說大觀》，上海，上海古籍出版社，2001。
- 《齊東野語》，宋‧周密撰，《宋元筆記小說大觀》，上海，上海古籍出版社，2001。
- 《洛陽縉紳舊聞記》，宋‧張齊賢撰，《中華野史‧宋朝卷》，車吉心主編，濟南，泰山出版社，2000。
- 《南唐書》，宋‧馬令撰，《四部叢刊續編‧史部》，上海，商務印書館，1934。
- 《苕溪漁隱叢話》，宋‧胡仔撰，北京，人民文學出版社，1962 年。
- 《夢溪筆談》，宋‧沈括撰，《中華野史‧宋朝卷》，車吉心主編，濟南，泰山出版社，2000。
- 《碧雞漫志》，宋‧王灼撰，《中國古典戲曲論著集成》（一），中國戲曲研究院編，北京，中國戲劇出版社，1980。
- 《太平御覽》，宋‧李昉等撰，北京，中華書局，1985。
- 《說郛》（宛委山堂 120 卷本），明‧陶宗儀編，上海，上海古籍出版社，1989。
- 《樂書》，宋‧陳暘撰，文淵閣四庫全書本。
- 《朱子語類》，宋‧黎靖德撰，北京，中華書局，2004。

- 《唐音癸籤》，明・胡震亨撰，上海，上海古籍出版社，1984。
- 《杜詩詳注》，清・仇兆鼇注，北京，中華書局，1979。
- 《讀杜詩說》，清・施鴻保撰，上海，上海古籍出版社，1983。
- 《讀杜心解》，清・浦起龍撰，北京，中華書局，2000。
- 《聞一多學術文鈔》，聞一多撰、李定凱編校，成都，巴蜀書社，2003。
- 《敦煌歌辭總編》，任半塘編著，上海，上海古籍出版社，1987。
- 《《教坊記》箋訂》，唐・崔令欽撰，任中敏箋訂，北京，中華書局，1962。
- 《唐戲弄》，任半塘著，上海，上海古籍出版社，1984。
- 《燕樂探微》，丘瓊蓀著，上海，上海古籍出版社，1989。
- 《隋唐五代燕樂雜言歌辭研究》，王小盾撰，北京，中華書局，1996。
- 《漢文佛經中的音樂史料》，王昆吾、何劍平編著，成都，巴蜀書社，2002。
- 《《大唐西域記》校注》，唐玄奘、辯機原著，季羨林等校注，北京，中華書局，2004。
- 《呂思勉說史》，呂思勉撰，上海，上海古籍出版社，2005。
- 《唐代長安與西域文明》，向達撰，石家莊，河北教育出版社，2002。

後　記

　　也許是因為自小聆聽慣了純樸的雙親「讀書好，好好讀」的教誨，也許是因為在物質匱乏的少年時代，父親時常帶些書籍和報紙回家，使無緣出生於「書香門第」的我領略到了生命的另一番富足，在考研之風尚不熾熱的情況下，我毫不猶豫地選擇了考研，並萬般幸運地成了一名研究生。至今還記得面試時，被問及「你為什麼考研」時，自己回答「想把大學裡沒有讀懂的書讀懂」時的那分單純與虔誠。因為生性愚拙，所以碩士即將畢業，依然沒有能夠把想讀的書讀懂，更談不上對學術的真諦及其與人生關係等更加專業深遠的問題有自信十足的回答，更談不上在學術上有哪怕是甚小的創新，於是便有了讀博以及進入博士後流動站師從陳書錄教授治學的經歷。

　　雖然有著漫長的「上下而求索」的讀書經歷，但最終能夠轉為可供現代學術考核機制評價的成果卻甚微甚少，手頭的這部著作便是讀博至今近乎十年的學術結晶。這部著作的上編源於我的博士畢業論文，其撰寫過程極其艱辛，因為愛子的生命誕生幾乎與之同步。因為要陪伴愛子成長，所以畢業後儘管有老師的催促和同學的鼓勵，我並沒有急於將之整理出版。呵護生命成長，其重要性絕不亞於著書立說！事實上，對生命的深入感悟，可以促進對學術的思索，因為那樣的研究勢必會洗滌掉出於名利追求而引發的躁動，寧靜、淡泊的心境無疑有助於學術殿堂的深入。感謝兒子！在陪伴他成長的同時，我又陸續撰寫了著作的下編內容，它們幾乎都已經以單篇論文的形式公開發表了，有些還引起了同行的關注。至今還記得，在兒子快樂的、幾乎聽不到哭聲的幼年時期，我在陽光下、燈光下，在笑聲、音樂聲裡閱讀、思考及撰寫的一幕幕場景。這一切讓我即便在近乎苛刻的高校科研考核體制下，仍然無法將讀書與治學看成是人生的重荷！也許閱讀、思考與親近大師，已經成了我的生命自覺。

　　讀書的意義、治學的意義何在？這是每位學者或多或少會觸及、思考的經典問題。而我的認識則是，讀書的意義在於豐富人生，治學的意義在於以一種相對素樸的方式實踐人生。每個人都會以這樣或那樣的方式實踐完自己有限的一生。真正的學者不但實踐著人生，而且還在此過程中超越自我、超越現實，獲得生命的永恆。在長期的讀書與治學中，我越來越深入到自己的內心、已逝的歷史以及古今聖賢。在學術成長的同時，我的生活也在悄然發生著變化，逐漸地被一群可敬可愛的人所包圍，他們讓我遠離了人生的愁苦、生活的支離與粗糙。他們是：對我生活無私關愛的家人，對我學術精心培養的恩師，給我事業諸多機遇的單位領導、一起暢談學術與生活的同窗友人、熱愛知識渴望進步的學生、以及這次負責此書出版工作的主編與編輯。與其將這些擁有純淨靈魂的人的名字作一一有限的列舉，不如將之作為生命的無限溫暖，珍藏於心，作為繼續前行、不斷攀登的動力！

　　因此，此書最終得以成稿，並有幸出版，於我完全是學術與人生的雙重獲益！

　　在著作出版之際，我內心除了感恩以外，更多的則是反思。作為學術的起步之作，雖然它直接導源於自己對任半塘先生高尚人格及學術魅力的無限敬仰，並始終有恩師李昌集教授深入淺出的啟迪與耐心嚴格的指導，但它顯然存在著諸多不盡人意之處，如對已有成果的消化吸收、對所探討問題的價值把握、對所持觀點的具體闡釋等。這些欠缺既與先天稟賦有關，也與後天勤奮努力密不可分。所謂「路遙知馬力」，所謂「天道酬勤」，未來學術生涯還很長，相信自己在今後的學術研究中，會更加深入到中國文化及文學的腹地，對其中更賦學術魅力的課題作更加專業的探討。

　　讓人生在探索和期待中悄然飛逝，何等美妙！

國家圖書館出版品預行編目資料

中國藝術研究叢書. 第一輯 3, 唐代宮廷音樂文藝研究 / 柏紅秀著. -- 初版.
-- 臺北市：蘭臺出版社，2022.12　冊；公分. --（中國藝術研究叢書. 第
一輯；1-10)
ISBN 978-626-95091-6-4（全套：精裝）
1.CST: 藝術史 2.CST: 中國

909.208　　　　　　　　　111006811

中國藝術研究叢書第一輯3

唐代宮廷音樂文藝研究

作　　　者：柏紅秀
總 編 纂：党明放　盧瑞琴
主　　　編：盧瑞容
編　　　輯：沈彥伶　楊容容
美　　　編：陳勁宏
校　　　對：沈彥伶　盧瑞容　古佳雯
封面設計：陳勁宏
出　　　版：蘭臺出版社
地　　　址：臺北市中正區重慶南路 1 段 121 號 8 樓之 14
電　　　話：(02)2331-1675 或 (02)2331-1691
傳　　　真：(02)2382-6225
E - MAIL：books5w@gmail.com 或 books5w@yahoo.com.tw
網路書店：http://5w.com.tw/
　　　　　　https://www.pcstore.com.tw/yesbooks/
　　　　　　https://shopee.tw/books5w
　　　　　　博客來網路書店、博客思網路書店
　　　　　　三民書局、金石堂書店
經　　　銷：聯合發行股份有限公司
電　　　話：(02) 2917-8022　　傳真：(02) 2915-7212
劃撥戶名：蘭臺出版社 帳號：18995335
香港代理：香港聯合零售有限公司
電　　　話：(852) 2150-2100　　傳真：(852) 2356-0735
出版日期：2022 年 12 月 初版
定　　　價：全套新臺幣 18000 元整（精裝，套書不零售）
ISBN：978-626-95091-6-4